KB061394

도시전설의 모든 것

얀 해럴드 브룬반드 지음
박중서 옮김

위즈덤하우스

일러두기

- 본문의 대괄호([])는 모두 저자의 첨언이다. 원서에 한 번 등장하는 저자 주는 [— 원주]로 표시했고, 나머지는 모두 옮긴이의 주이다.
- 단행본과 정기간행물에 겹낫표(『』)를, 기사·논문·영화·노래·방송 프로그램 등에 홑낫표(「」)를 사용했다.
- 미국의 주州 표기는 본문 내 다른 국가와의 통일성, 입말의 특성 등을 살리기 위해 임의로 '-주'를 삭제했다. 다만 대괄호 속 저자의 첨언과 미국 지역지 앞에 붙는 경우, 해당 주에 속한 도시가 연달아 언급되는 경우는 유지하였다.
- 본문에 나오는 인용은 명확한 구분을 위해 시작 지점의 왼쪽 상단에 기호(-)로 표시하였다.
- 본문에 나오는 인터넷 주소는 원서 출간 당시에 유효했던 것으로, 지금은 다른 웹페이지로 바뀌었거나 사라졌을 수도 있다.

학자 얀 브룬반드는
치명적인 팝록스 사탕과 갈고리 손 성범죄자에 관한 이야기를
"이것" 전설이라고 말한 바 있습니다.

———————

질문: '도시urban-'란 무엇일까?
(TV 퀴즈 프로그램 「제퍼디!」 1997년 10월 24일 방영분에 나온 문제)

차 례

제12장 재미있는 사업

제17장　동물의 왕국에서 온 떠돌이

제22장 캠퍼스 실수담

제23장 나쁜 일도 일어난다

이 책에 인용된 편지는 내가 1981년부터 1993년까지 간행한 도시전
설 선집 다섯 권에서, 그리고 1987년부터 1992년까지 기고한 신디
케이트 신문 칼럼에서 어디선가 들은 이야기를 제보해달라고 제안한
데에 호응한 독자들이 보내온 내용이다. 이런 편지에서 나온 도시전
설을 인용할 경우에는 전체적으로 문체의 일관성을 지키기 위해 구
두법과 철자와 어법을 살짝 수정했다. 때로는 그 이야기 자체에서 언
급되는 핵심을 명료히 밝히기 위해 좀 더 긴 편지에 들어 있는 정보
를 삽입했지만, 그렇다고 해서 텍스트 여러 개를 합치거나, 세부 내용
을 삭제하거나, 줄거리에 뭔가를 덧붙이거나 하지는 않았다. 인용한
편지마다 제보자의 이름, 거주지, 작성일을 명시했지만, 그 가운데 일
부는 그때 이후 아마 이름을 바꾸거나 이사했을지도 모르겠다. 편지
에서 선정한 이야기는 보유한 서류철에 있는 똑같은 전설의 다른 버
전들이 상징하는 더 넓은 전통에서 전형적이다 싶은 것들로 골랐다.
　개별 전설에 덧붙인 해설에서 언급한 사람들 말고도, 이 책을 위한
자료와 봉사와 지원을 제공해주신 다음 분들께도 감사의 인사를 드
린다. 데이비드 베이커David Baker, 맥 배릭Mac Barrick, 마이크 벨Mike
Bell, 메그 브레이디Meg Brady, 사이먼 브로너Simon Bronner, 리치 벌러Rich
Buhler, 메리 캐롤Mary Carroll, 테리 챈Terry Chan, 태드 쿡Tad Cook, 닐 콜터
Neal Coulter, 노린 드레서Norine Dresser, 빌 엘리스Bill Ellis, 게리 앨런 파인

Gary Alan Fine, 조 굿윈Joe Goodwin, 해리엇 A. 홀Harriet A. Hall, 메리 앤 힐 Mary Anne Hill, 앤 자비스Ann Jarvis, 존 요한슨John Johansen, R. R. 코우트R. R. Kohout, 재닛 랑글루아Janet Langlois, 젠스 룬드Jens Lund, 빌 맥닐Bill McNeill, 조이 마이어Joey Meyer, 바버라와 데이비드 미켈슨Barbara and David Mikkelson, C. 클레이번 레이C. Claiborne Ray, 마이클 리처슨Michael Richerson, 데이비드 록힐David Rockhill, 피터 새뮤얼슨Peter Samuelson, 신시아 시어 Cynthia Scheer, 존 슐레펜바흐John Schleppenbach, 샤론 셔먼Sharon Sherman, 스 티븐 시포린Steven Siporin, 폴 스미스Paul Smith, 데이비드 스탠리David Stanley, 스티브 터렐Steve Terrel, 베어 톨킨Barre Toelken, 퍼트리샤 터너Patricia Turner, 유진 G. 와인버그Eugene G. Weinberg, 밸러리 웨스트코트Valerie Westcott, 댄 윌슨Dan Wilson, 윌리엄 A. 윌슨William A. Wilson, 수 울프Sue Wolfe, 에드 조티Ed Zotti.

재치 있고 현명한 전문가인 담당 편집자 에이미 체리Amy Cherry에게 도 특별히 감사드리는 바이다. 세부 내용을 살펴보는 매의 눈의 소유 자로 이미 전설이 되었다.

서문	너무 훌륭해서 오히려 사실 같지 않은 실화

도시전설Urban Legends이란 너무 훌륭해서 오히려 사실 같지 않은 실화를 가리킨다. 이 대중적인 우화는 친구의 친구에게 일어난 (뭔가 기묘한) 실제 사건으로 묘사된다. 대개 신뢰할 만한 사람이 뭔가 믿을 만한 방식으로 서술하는데, 왜냐하면 그 사람은 그 이야기를 '진짜' 믿기 때문이다. 도시전설 속 배경과 행동은 사실적이고도 친숙하며(집, 사무실, 호텔, 쇼핑몰, 고속도로 등을 배경으로 삼는다), 등장인물은 매우 평범한 사람들이다. 하지만 이런 사람들에게 벌어진 황당한, 우스운, 섬뜩한 사건은 믿을 만한 수준에서 한 걸음 더 멀리 나아가게 마련이다.

예를 들어 몇 가지 유명한 도시전설에서 사람들은 오픈카에 시멘트를 붓고, 애완동물을 전자레인지에 돌리고, 수입 의류 속에 숨어 있던 독사에게 물리고, 자동차 지붕에 올려놓았던 할머니 시신을 잃어버리고, 단돈 50달러에 포르셰 승용차를 구입하고, 유기된 치와와로 착각한 나머지 쥐를 입양하고, 변기에 앉았다가 폭발 사고를 당하고, 죽은 고양이를 상자에 넣어 조심스레 운반하다가 귀중품으로 오해받아 도난당하고, 알몸으로 있다가 가스 검침원에게 들키고, 바지 지퍼를 올리다가 식탁보가 끼어버리는 등등의 사건을 겪는다. 전형적인 줄거리 몇 개만 언급해도 이 정도이다. 이 모든 일들은 충분히 있었을 법하지만, 화자가 묘사하는 그 다양한 시간과 장소에서 모두 실제로 벌어졌을 가능성이야 전무하다.

24

또한 도시전설은 줄거리가 너무 깔끔해서 오히려 믿을 수가 없게 마련이다. 여분의 내용이란 전혀 없고, 이야기의 모든 내용은 서로 연관되어 결론에 초점을 맞춘다. 따라서 너무 기묘하고 우연의 일치이기 때문에 절대 사실일 수는 없으며, 똑같은 이야기가 서로 다른 여러 배경에서 벌어진다는 점을 고려하면 특히나 그렇다. 하지만 도시전설은 매번 이야기될 때마다 '친구의 친구friend of a friend'에게 (민속학자들의 전문용어로는 '친친FOAF'이라고 한다) 실제로 일어났던 어떤 일이라고 소개된다. 요약하자면 도시전설은 너무 '훌륭한(즉 다듬어지고, 균형 잡히고, 초점 잡히고, 깔끔한)' 나머지 오히려 사실 같지 않은 이야기인 것이다.

하지만 단순히 사실이냐 허구냐 하는 점이 도시전설을 규정하는 요소까지는 아니다. 모든 민간전승을 (사실 도시전설은 우리의 현대 민간전승의 일부분임이 분명하다) 규정하는 특징은 바로 구두口讀 반복과 변형이다. 민담은 이 사람에서 저 사람에게 반복되며 심지어 어느 정도까지는 인쇄물을 통해 유포되는데, 사소한 세부 사항은 항상 변화하지만 서사의 핵심은 일관적으로 유지된다. 인쇄물에서 가져온 사례를 아래에서 몇 가지 소개할 터인데, 모두 텍사스주 휴스턴에 사는 찰스 D. 포Charles D. Poe가 제보한 내용이다. 그는 인쇄물에 남아 있는 민간전승의 흔적을 열심히 수집하며, 내가 도시전설 분야에 발을 들인 이후 서신 교환을 즐겨 하는 상대 가운데 한 명이다. 포는 여러 해 동안 모은 자료를 서류 봉투에 담아 우편으로 보내주었는데, 그 안에는 여러 간행물에 게재된 황당한 이야기들의 복사본이 수십 장 들어 있었다. 그는 눈부신 색깔의 형광펜으로 텍스트에 표시를 하거나, 빨간 펜으로 여백에 논평을 적어놓곤 했다. 그렇게 해서 모은 '포 서류철' 중에서 다음 세 가지는 미국의 우주 비행사들이 내놓았다고 전해지는 재치

있는 발언들이다.

–

○ 1978년에 나온 한 자료에서 주장한 것처럼, 아폴로 15호의 우주 비행사 데이비드 스콧David Scott은 발사 직전에 정말로 이런 생각을 떠올렸을까? "나는 거기 앉아서 이렇게 생각했다. 지금 이 기계로 말하자면 무려 40만 개의 부속으로 이루어졌는데, 하나같이 최저가 입찰을 통해 매입한 물건들이라고 말이다."

○ 또는 1980년의 한 보고서에 나온 것처럼, 그 이야기를 한 사람은 머큐리 계획의 우주 비행사 월터 시라Walter Schirra였을까? "생각해 보라고, 월리, 이 물건을 날아가게 만드는 부속은 하나같이 최저가 입찰을 통해 공급받은 거잖아."

○ 또는 1973년의 한 자료에 나온 것처럼, 이 경구를 만들어낸 사람은 머큐리 계획의 또 다른 우주 비행사 거스 그리섬Gus Grissom이었을까? "만약 '여러분' 같으면 어떤 기분이었겠습니까? 발사 당시에, 무려 5만 개의 부품 꼭대기에 올라앉은 상태에서, 그 부품 하나하나가 모두 최저가 입찰을 통해 얻은 것임을 알고 있다면요?"

그런데 민간전승 연구의 목적만 놓고 보면, 이 세 사람 가운데 누군가가 실제로 이런 말을 했는지 여부는 사실 중요하지가 않다. 어쩌면 그냥 어느 우주 비행사 특유의 농담이었을 수도 있고, 때때로 인터뷰 상대에게 장난 삼아 그런 생각을 표현했을 뿐일 수도 있다. 여기서 흥미로운 점은 우리가 어떤 이야기의 순환과 개작을 관찰할 수 있다는 점, 그리고 이 이야기의 '모든' 버전이 충분히 실수할 수도 있는 동료 인간이 제작한 현대 공학의 기술적 경이 꼭대기에 올라앉은 우주 비

행사들의 인간적인 상황을 묘사하고 있다는 점이다.

정보 전달 과정에서 구비전승의 불완전한 작용은 민간전승 이론의 주된 내용이지만, 이 과정 자체는 "민간전승folklore"이라는 용어가 고안된 1846년보다도 훨씬 오래전부터 관찰되었다. 이런 깨달음의 초기 사례는 18세기의 한 가지 잘못된 발상에 적용된 바 있었다. 즉 중국어는 알파벳 철자가 아니라 복잡하게 생긴 문자로 작성되었기 때문에, 그 언어의 의미는 오로지 (신뢰할 수 없기로 유명한) 구비전승으로만 보전되었으리라는 잘못된 발상이었다. 예를 들어 다음과 같이 장황한 (그나마 일부 덜어낸 것인데도) 제목을 가진 1748년의 어떤 책에서 한 대목을 인용해보자. 『영국 해군 함대 사령관 조지 앤슨 향사의 1740, 1, 2, 3, 4년에 걸친 세계 일주 항해기 (……) 그 원정에 참여한 영국 해군 전함 센추리온호 군목인 문학석사 리처드 월터 편집A voyage round the World in the Years MDCCXL, I, II, III, IV by George Anson, Esq. Commander ini Chief of a Squadron of His Majesty's Ships …… compiled by Richard Walter, MA, Chaplain of his Majesty's Ship the Centurion, in that expedition』. 여기서 군목 월터는 중국의 문자 형태가 여러 세기에 걸쳐 신뢰할 정도로 의미를 유지할 능력이 있다고는 믿지 않았으며, 만약 구비전승을 통해 전달될 경우에는 중국 문자의 의미가 변질되리라고 여겼다. 그는 중국 문자로 작성된 기록은 '진짜' 기록이 아니라고 확신했는데, 비록 중국인에게는 그들 나름대로의 체계가 상당히 유용했는데도 불구하고 그렇게 생각했다.

—

(……) 이 글자들과 그것이 상징하는 단어들의 관계는 책으로 보전될 수는 없을 터이고, 분명히 구비전승을 통해 한 세대에서 다음 세대로 전달되었을 것이다. 서너 사람을 통해 전달될 경우 모든 언어

적 관계가 거쳐가게 되는 변형에 주목해본 사람의 입장에서, 이처럼 복잡한 주제에서 이 글자들이 얼마나 불확실한지는 충분히 명백해 보인다. 따라서 이 혼란스러운 기호로 기록된 과거의 역사와 발명은 종종 이해가 불가능하다고 입증될 수밖에 없을 것이며, 그 나라의 학습이며 그토록 자랑하는 유구함은 수많은 경우에 극도로 문제가 많을 수밖에 없다고 결론내리기가 용이할 것이다. (1911년 에브리맨스 라이브러리 판본 『앤슨 항해기』, pp. 376-77)

언어 작성에 사용되는 글자가 혼란스러운 상형문자임에도 불구하고 중국의 문화, 사업, 경제가 거둔 장기적인 성공은 군목 월터의 주장과 상충되지만, 구비전승이 민간전승 같은 다른 텍스트를 변질시킬 수 있다는 그의 고찰만큼은 분명히 옳았다. 그리고 그런 구비전승 가운데 하나가 여기서 우리의 관심사인 도시전설이다.

"도시전설"이라는 용어를 누가 처음 고안했는지는 불확실하지만, 현대의 구비 서사에 관심을 보인 민담 연구자들은 지금까지 약 반세기 동안 연구를 계속해왔다. 처음에는 "도시 믿음 이야기urban belief tales"라는 용어를 사용했고, 최근에는 "도시전설"이나 "현대전설contemporary legend"이라는 용어 가운데 하나를 사용했다. 이 연구는 국제 현대전설 연구 협회International Society for Contemporary Legend Research, ISCLR의 회원들이 내놓는 지속적인 결과물로 이어졌으며, 아울러 이 분야에 관심을 가진 몇몇 언론인과 방송인, 오늘날 대개 인쇄물과 인터넷을 통해 소통하는 헌신적인 도시전설 취미 수집가들의 보고로도 이어졌

다.*

민담 연구자까지는 아니지만 도시전설에 매료된 사람들 중에는 노벨문학상 수상자인 소설가 가브리엘 가르시아 마르케스도 있다(대표작으로는 『백년의 고독』과 『콜레라 시대의 사랑』이 있다). 1989년 쿠바의 신문 『그란마Granma』 영문판에 게재된 「잃어버린 이야기Lost Stories」라는 에세이에서 가르시아 마르케스는 "이 세대에서 저 세대로, 이 나라에서 저 나라로 전해지며, 이 과정에서 아주 조금씩만 변형되는" 줄거리들을 논의했다. 이것이야말로 도시전설의 특징인데, 왜 그는 굳이 "잃어버린 이야기"라는 표현을 썼을까?

가르시아 마르케스는 자기가 반복적으로 들은 여러 가지 훌륭한 이야기들의 기원을 추적할 수가 없었다고 설명했다. 따라서 내가 1987년부터 1992년에 신디케이트 신문 칼럼을 쓰면서 했던 방식대로, 그중 일부의 출처를 찾아내도록 도와달라고 독자들에게 호소했다. 과연 내가 칼럼을 연재하면서 얻었던 대대적인 호응을 가르시아 마르케스도 얻었는지 여부까지는 모르겠지만, 그래도 민담의 실제 기원을 알아내기가 거의 불가능하다는 사실 하나만큼은 확실하다.

가르시아 마르케스는 다음과 같이 흥미로운 제안을 했다. "이 세상에는 세계 전역에 걸쳐서 반복되는, 그리고 그 화자들에 따르면 증인을 통해 검증되었다고 주장되는 이런 이야기들을 모은 선집이 하나

* 도시전설 연구에 관한 자세한 정보는 내 저서인 『좋은 이야기에는 진실 여부가 문제되지 않는다The Truth Never Stands in the Way of a Good Story』(University of Illinois Press, 2000)를 참고하라. 도시전설과 그 연구의 모든 국면에 관한 최신 정보는 내 저서인 『도시전설 백과사전Encyclopedia of Urban Legends』의 최신 증보판(ABC-CLIO, 2012)을 참고하라. —원주

쯤 있을 것이다." 우리는 가르시아 마르케스가 언급했던 한 가지 이야기, 즉 낚시로 잡은 물고기 배 속에서 커다란 다이아몬드를 발견한 남자 이야기의 변형 몇 가지를 추적함으로써 그런 시도를 해볼 수 있다. 민간전승 분야의 표준 참고 도서인 『민간문학 모티프 분류표Motif-Index of Folk-Literature』에 따르면 물고기 안에서 뭔가 놀라운 물건을 찾아내는 것은 전 세계의 민간전승에서 발견되는 유서 깊은 내용이다. 심지어 성서에서도 이 주제에 대한 원형이 있다. 「마태복음」 17장 24-27절에서 예수는 성전세를 낼 돈이 없는 제자에게 어서 가서 물고기를 잡으라고 지시한다. 예수는 어부에게 이렇게 말한다. "네가 물고기 입을 열면 주화를 발견할 것이다. 그걸 가져다가 그들에게 주거라." 심지어 현대에 와서도 민간전승이 비범하리만치 뛰어난 적응력을 지녔음을 입증하고자 한다면, 바로 이 '물고기 속 놀라운 내용물'이라는 주제가 「케이에프 쥐」[8-1]라는 도시전설의 한 가지 버전에서 나타난 사례를 보면 된다. 다음의 이야기는 캘리포니아의 한 독자가 내게 제보한 내용이다.

한 여자가 결혼반지를 자랑하고 있었는데, 그 테두리 안쪽에 새겨진 글자를 친구에게 보여주려다가 그만 하수구 철망 사이로 떨어트리고 말았습니다. 곧이어 두 친구는 커다란 쥐 한 마리가 결혼반지를 꿀꺽 삼키는 모습을 보고 경악하고 말았습니다.

결혼반지를 잃어버린 여자는 나중에 치킨 매장에 가서 식사를 하다가 커다란 치킨 조각을 들고 베어 물었습니다. 그런데 뭔가 단단한 물체가 씹혀서 확인해보니 예전에 잃어버린 결혼반지였습니다!

내가 보기에는 이 이야기야말로 가브리엘 가르시아 마르케스가 자신의 소설 가운데 한 권에서 이미 사용했을 법한 일화처럼 들린다.

어쨌거나 저자인 나로선 이 책이 저 노벨문학상 수상자가 바랐던 것과 같은 종류의 도시전설 선집이 되었으면 하는 바람이다. 나는 수백 가지 중요한 도시전설 중에서 훌륭하고도 대표적인 사례 한두 가지씩을 선정했다. 그 대부분은 미국에서 널리 알려진 것이지만, 또 일부는 해외에서 전해진 것이다. 이전에 펴냈던 선집에서 구체적인 텍스트까지는 인용하지 않았던 도시전설이나, 또는 완전한 텍스트가 아니라 요약이나 설명으로만 대체했던 도시전설까지도 이번에는 모두 수록하기로 결정했다. 또한 각 장마다 정확한 출처를 거의, 또는 전혀 모르는 이야기를 하나씩 맨 앞에 "0번"으로 소개하면서 '해설 불가'의 사례로 삼았다. 어쩌면 이것이야말로 진짜 "잃어버린" 이야기일 수 있겠는데, 이 책의 초판본이 간행된 이후 여러 해 동안 그중 몇 가지에 대한 정보를 '발견하게' 되었다. 따라서 이 경우에는 기존의 "해설 불가" 사례를 입증된 전설로 수정해 포함하고, 다른 "해설 불가"의 사례를 새로 추가했다. 『도시전설의 모든 것』 제2판에는 새로운 이야기가 36개 이상 추가되었고, 「나쁜 일도 일어난다」라는 장이 하나 추가되었다. 마지막으로 "진짜" 도시전설과 도시전설 패러디도 몇 가지 골라 집어넣었다.

도시전설이 우리의 현대 대중문화에 스며들었음을 보여주기 위해서, 아울러 도시전설이 전달되는 매우 폭넓은 양식들을 예시하기 위해서 나는 샘플 텍스트를 매우 폭넓은 자료에서 선택했다. 즉 구비전승, 기록된 버전, 신문, 상담 칼럼, 타블로이드 신문, 문학, 민간전승 연구, 출처가 명시되지 않은 대중용 선집, 라디오와 TV 방송, 이른바 정

보 고속도로에서 (즉 인터넷에서) 가져온 텍스트도 있다. 내가 선택한 이야기 가운데 몇 가지는 유명 인사에게서 나온 것이지만, 나머지 대부분은 그냥 평범한 사람들에게서 나왔다. 이런 이야기들의 출처 중에서도 가장 크고 뛰어난 취재원은 바로 대화였다. 이 대화들은 나의 성실하고도 너그러운 독자들이 보낸 편지와 이메일을 통해 꾸준히 흘러 들어왔다. 구체적인 출처를 언급하지 않은 이야기의 경우, 일반적인 이야기를 내 식대로 서술했다는 뜻이다.

여기 수록된 이야기들은 주제별로 분류했다. 각각의 이야기마다 전통적인 제목을 계속 유지했고, 그 밑에 붙인 해설에서는 이전까지 발견한 내용을 요약하고 새로운 정보를 업데이트했다. 이 모음집은 비록 분량이 많기는 하지만, 사실은 30년도 더 전에 이 장르에 대한 연구를 시작한 이후 지금까지 수집해왔고, 여러 권의 저서와 여러 편의 신문 칼럼에서 기록해왔던 도시전설 텍스트와 연구와 배경 설명의 방대한 기록 보관소에서 꺼낸 몇 가지 샘플에 불과하다. 내 이전 저서에서 개별 전설들을 다룬 정확한 쪽수를 확인하고 싶은 독자는 내 저서인 『아기 열차The Baby Train』(1993)에 수록된 「도시전설 유형 분류표A Type-Index of Urban Legends」(pp. 325-47)를 참고하기 바란다. 이 유형 분류표는 내 저서인 『도시전설 백과사전』(2012) 제2권에도 증보를 거치고 약간 개정된 상태로 수록되어 있는데, 여기에는 개별 전설을 각각 한 가지 항목으로 다루었다.

도시전설에 관한 인쇄물 외에도, 인터넷은 도시전설 텍스트와 논의의 풍요한 출처가 되었다. 이 자료에 대한 탁월한 입문소인 "도시전설 참고 자료 페이지(www.snopes.com)"에는 다른 연관 사이트로의 링크가 나와 있다. 이 사이트는 워낙 유명해진 까닭에, 2012년 5월에는

『뉴욕 타임스』의 십자말풀이 퍼즐(No. 0403)에서 "_____닷컴(도시
전설 폭로 사이트)"라는 힌트로 나오기도 했다. 여섯 글자로 된 정답은
바로 "스노프스Snopes"였다. 도시전설의 인터넷 배포는 1998년 말에
이르러 굉장히 만연했기 때문에, "도시전설 안티" 편지가 유포되기
시작했을 정도다. 거기에는 "뉴올리언스에는 신장 적출 범죄단이 없
다"라든지, "니만마커스Neiman Marcus는 200달러 쿠키 조리법을 실제
로 판매한 적이 없다"라든지, "영국의 크레이그 셔골드Craig Shergold는
현재 암으로 죽어가고 있는 것이 아니므로, 모두들 더 이상 그에게 명
함을 보내지 마시라"는 등의 설명이 들어 있다. 모두 이 책에서 논의
된 유명한 도시전설들을 언급하고 있다.

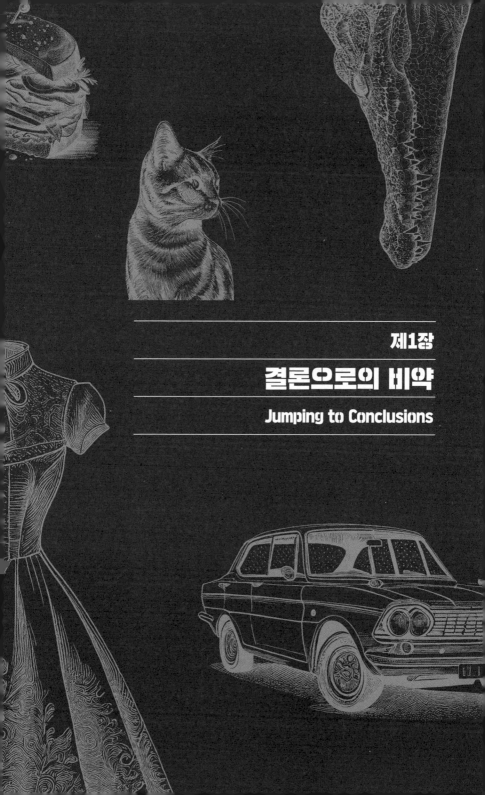

제1장

결론으로의 비약

Jumping to Conclusions

만약 여러분이 새로운 도시전설을 만들고 싶다면, 아마 결론으로의 비약을 통해 사람들을 미혹시키는 방법을 상상하는 것으로 시작하지 않을까. 여러분의 도시전설 등장인물은 정숙한 아내의 예상치 못한 행동을, 또는 아름다운 비서의 의도를, 또는 애완동물의 갑작스러운 죽음을 완전히 잘못 해석할 수 있다. 급기야 여러분의 도시전설에 등장하는 불쌍한 멍텅구리들은 자신의 새 차를 파괴하거나, 자기 사무실에서 준비한 깜짝 생일 파티를 망치거나, 만찬에 초대한 손님들을 병원에 보내 불필요한 위세척을 시킬 수도 있다. 이런 원리가 도시전설의 일부를 지배한다는 점뿐만 아니라 그 이야기들 자체가 단순한 줄거리 요약보다 훨씬 더 뛰어나다는 점을 확인하고 싶다면, 「시멘트 덩어리 캐딜락」[1-2] 「내가 비서를 해고한 이유」[1-5-A] 「파티에서 독을 먹은 고양이」[1-11]의 구연을 살펴보라.

이 장에 나오는 전설들 모두는 (아울러 더 많은 것들도) 증거가 모호한 상황에서도 기꺼이 결론으로 비약하는 자연스러운 인간의 경향을 중심으로 삼는다. 최근의 이야기에 등장하는 한 커플도 바로 이런 논리, 또는 비논리를 따르고 있다. 첫 번째 이야기는 이렇다. 한 남자가 컴퓨터를 새로 샀는데, 그 제조업체의 고객 상담실에 전화를 해서는 자기 컴퓨터의 컵 받침대가 안으로 들어가서 영 빠지지 않는다고 불평을 늘어놓았다. 컵 받침대? 알고 보니 그는 시디롬 투입구의 기능을 착각했던 것이었다(자세한 내용은 제14장 「기술로 인한 좌절」에서 다시 소개하겠지만, 컴퓨터의 디자인이 달라지면서 이 이야기는 시대에 뒤처지게 되고 말았다). 두 번째 이야기는 이렇다. 새로 들어온 여자 비서가

사무실에서 쓸 팩스 용지를 주문하라는 지시를 받았다. 공급 업체에 전화를 건 비서는 용지를 수십 상자 주문할 예정이니, 자기가 작성할 주문서 양식 수십 매를 일단 팩스로 보내달라고 부탁했다.

혹시 고전적인 도시전설 가운데 상당수가 이런 식으로 시작한 걸까? 솔직히 말해서, 친구 여러분, 나도 모른다. 이 활력 넘치는 현대의 민간전승 장르를 수십 년째 수집하고 연구해왔지만, 그런 이야기들이 어떻게 유래했는지에 대해서만큼은 나도 여전히 깜깜하기만 할 뿐이다. 1987년 아이다호주 『루이스턴 모닝 트리뷴Lewiston Morning Tribune』에 다음과 같이 쓴 칼럼니스트 빌 홀Bill Hall도 마찬가지이다.

—

이것이야말로 지저분한 농담이 어디서 오느냐 하는 것만큼이나 영원한 수수께끼이다. 여러분의 도시에 사는 누군가에게 실제로 일어났다고 주장되는 놀라운 일들에 관한, 저 사실이 아닌 이야기들은 도대체 어디서 오는 것일까? (……) 똑같은 이야기가 여러 해에 걸쳐서 부상하고 또 재부상하는데 (……) 그 엉터리 이야기들을 확산시키는 사람 대부분은 그걸 또 진짜라고 믿는다.

하지만 설령 빌 홀과 내가 (아울러 다른 언론인과 민속학자들이) 도시전설의 궁극적 기원에 대해서는 확신을 갖지 못하더라도, 구비전승에서 도시전설이 발전하는 그럴듯한 과정에 대해서는 합의한 상태이다. 그리고 여기서도 역시나 잘못된 추론이 관여한다. 홀이 「멕시코산 애완동물」[8] 이야기의 그 지역 버전을 추적한 이후에 통찰력 있

게 지적한 것처럼, 어찌어찌 한 가지 이야기가 시작되면 곧이어 다음과 같은 일이 벌어진다.

—

이것이야말로 워낙 재미있는 허풍이다 보니, 이 사람에서 저 사람에게로 신속하게 전달된다. 아울러 각자 우연히 조금씩 윤색을 가한다. 예를 들면 바로 이 도시에 사는 누군가에게 실제로 일어난 일이라는 "결론으로의 비약"을 범하는 것이다.

빌 홀이 대도시와는 거리가 먼 아이다호주 루이스턴에서도 도시전설을 들었다는 사실은 이런 이야기들이 오늘날 얼마나 널리 퍼졌는지를 입증한다. 아울러 그는 "결론으로의 비약"이 그런 이야기들에서 작동하는 방식에 대한 명민한 고찰을 내놓았는데, 이는 현대전설이 이야기되는 곳 어디에서나 그 내용에 대한 인간 심리가 유사하게 작용한다는 것을 입증한다. 빌 홀의 사례에서는 그런 이야기들을 더욱 친밀하고도 지역적으로 만들려는 인간의 충동이 있었다. 아울러 내가 보기에는 허술한 전제를 가지고도 이론을 형성하려는 또 다른 충동에도 주목해야 마땅할 것 같다.

민속학자들은 구비전승에서 이야기의 재발명 과정을 가리켜 "공동 재창작"이라고 부르지만, 간혹 화자가 엉뚱한 결론으로의 비약을 범하는 이야기 전달이라고 묘사하더라도 역시나 무리가 없을 것이다. 여러분은 이 장에서 소개되는 요소들의 발명과 발전 과정에서 무슨 일이 벌어졌는지 손쉽게 상상할 수 있을 것이다.

1-0

시험 공포

Examination Anxiety

MIT에서 학생들이 지독하게 어려운 세 시간짜리 마지막 시험을 보는데, 마침 6월의 더운 여름에 어느 고층 강의실이 그 시험 장소였다. 학생들은 시험과 시험장의 열기로 인해 땀을 뻘뻘 흘렸고, 감독관이 시험지를 나눠주자 곳곳에서 투덜대고 끙끙거렸다. 그러다가 한 학생이 자리에서 벌떡 일어나 창문으로 걸어갔는데, 어디까지나 신선한 공기를 마시려고 창문을 열려는 의도였다. 그러자 상황을 잘못 이해한 감독관이 그 학생에게 달려오며 이렇게 외쳤다. "뛰어내리지 말게! 뛰어내리지 말라고!"

햇볕이 너무 강했던 어느 날, 한 여자가 어느 슈퍼마켓의 주차장 한 칸에 차를 세웠다. 그런데 옆 칸에 주차된 차를 보니까, 어떤 여자가 운전대 위로 뻣뻣하게 몸을 숙인 채 한 손으로 뒤통수를 붙들고 있었다. 첫 번째 여자는 두 번째 여자를 심상찮다고 생각하면서도 일단 자기 물건을 사러 갔다. 그런데 첫 번째 여자가 식료품을 사서 자기 차로 돌아와보니, 두 번째 여자는 여전히 똑같은 자세로 앉아 있었다. 즉 한 손으로 뒤통수를 붙들고, 운전대 위로 몸을 숙인 상태였다.

그래서 첫 번째 여자는 창문을 똑똑 두들기고서, 두 번째 여자에게 혹시 도움이 필요한지 물었다. "괜찮으신 건가요?"

"911에 전화해주세요." 두 번째 여자가 숨을 헐떡이며 말했다. "총에 맞았는데 뇌가 흘러나오는 느낌이 들어요."

첫 번째 여자가 살펴보니, 상대방의 손가락 사이로 끈적거리는 회색 물질이 진짜 흘러나오고 있었다. 첫 번째 여자는 슈퍼마켓으로 달려가서 전화로 도움을 요청한 다음, 슈퍼마켓 점장에게도 이 사실을 알렸다.

구급대가 도착해서 두 번째 여자의 손가락을 뒤통수에서 조심스럽게 떼어낸 다음, 상처를 살펴보고 나서 대뜸 자동차의 나머지 부분을

확인했다. 그러더니 그들은 웃기 시작했다. 구급대원의 설명에 따르면, 여자가 뒷좌석에 놓아두던 식료품 봉지 맨 위에 있던 필스버리 파핑 프레시 비스킷용 반죽 깡통이 무더위를 이기지 못하고 터졌다는 것이었다. 반죽 튜브의 금속 뚜껑이 여자의 뒤통수를 때렸고, 반죽이 흘러나와 여자의 머리카락에 붙었다.

여자가 구입한 식료품 영수증을 보니, 누군가 다가와서 괜찮냐고 물어볼 때까지 무려 한 시간 반 동안 그곳에 앉아 있었던 셈이었다. 슈퍼마켓 점장은 그 여자에게 비스킷용 반죽 깡통을 새로 하나 줬다.

해설

이 이야기는 1995년의 길고도 무더운 여름에 인기를 얻게 되었으며, 이듬해에도 내내 계속해서 유포되었다. 인터넷에서 발전된 "농담" 버전은 다음과 같이 시작된다. "'도우보이'*를 조심하시라. 내 친구 린다는 지난주에 친척을 만나러 아칸소에 갔는데……." 코미디언 브렛 버틀러Brett Butler를 비롯한 다른 여러 방송인들은 「비스킷 총알 이야기The Biscuit Bullet Story」를 재구연하기를 좋아했는데, 때로는 실화로 가정하기도 한다. 이런 "새어 나오는 두뇌" 모티프는 몇 가지 오래된 전통 민담에서도 나타나는데, 그중 하나가 현대전설로 변모했을 수 있다. 그 완전한 역사는 내 저서 『좋은 이야기에는 진실 여부가 문제되지 않는다』에서 제공한 바 있다.

* 필스버리의 밀가루 반죽 캐릭터.

1-2

시멘트 덩어리 캐딜락

The Solid Cement Cadillac

한 레미콘 트럭 운전기사가 어느 날 레미콘을 배달하러 가면서 자기가 사는 동네를 지나가게 되었는데, 자기 집 차고 진입로에 신형 캐딜락 컨버터블이 한 대 주차된 것을 보고 깜짝 놀랐다. 남편이 트럭을 멈춰 세우고 창문을 들여다보니, 그의 아내가 부엌에서 낯선 남자와 이야기를 나누고 있었다.

아내가 바람을 피우고 있다고 의심한 운전기사는 트럭을 캐딜락 쪽으로 후진시킨 다음, 레미콘을 전부 그 위에 쏟아부었다. 캐딜락은 차체 낮은 고급 승용차의 원조답게 시멘트에 완전히 파묻혀버렸다.

저녁에 남자가 집에 돌아와보니 아내가 안절부절못하고 있었고, 다 굳어서 시멘트 덩어리가 된 캐딜락이 견인 중이었다. 아내가 울면서 설명하기를, 그날 오전에 남편 생일 선물로 주려고 구입한 신차를 판매업자가 가져왔는데 누가 시멘트를 쏟는 바람에 파손되었다는 것이었다. 아내는 남편이 평소 꿈꾸던 그 차를 사주려고 몇 년 동안 절약하고 저축했었던 것이다.

해설

엄밀히 말하자면 이 전설의 제목은 「'콘크리트' 덩어리 캐딜락The Solid 'Concrete' Cadillac」이 되어야 한다. 시멘트는 회색 가루만을 가리킬 뿐이고, 거기다가 (모래와 자갈 같은) 혼합재와 물을 섞어서 굳힌 것은 콘크리트라고 해야 맞기 때문이다. 하지만 "시멘트"는 이런 최종 산물을 가리키는 일상적 용어이기도 하다. 이 이야기는 수십 년 동안 여러 공동체에서 유포되었으며, 멀게는 1940년대에도 특정 지역에서 일어난 일이라고 주장되었다. 다른 버전에서는 복권 당첨으로 자동차를 얻었다고도 나온다. 1960년 8월 『덴버 포스트Denver Post』에는 실제 콘크리트에 파묻힌 승용차의 검증된 사례가 보도되기도 했지만, 이 차량은 크라이슬러의 드소토였으며, 질투라는 동기가 개입되지도 않았다. 폭스바겐 소유주에게 배포되는 잡지 『작은 세상Small World』에 게재된 1970년 기사에서는 이 전설의 원형이 20세기 초에 생산된 빈티지 스포츠카 스터츠 베어캣에 쓰레기를 쏟아부은 청소 트럭 운전기사의 이야기이고 1920년대에 나왔다고 주장했지만, 우리는 이 이야기가 언제 어디서 유래했는지에 대한 구체적인 증거를 갖고 있지는 못하다.

쿠키 봉지

The Package of Cookies

누가 무엇을 누구와 나누었는가?

한 여자가 어느 날 쇼핑을 하러 나왔다가, 잠깐 커피를 한 잔 마시기로 했다. 여자는 작은 봉지에 담긴 쿠키를 하나 사서 핸드백에 넣고 커피숍으로 들어갔다. 자리는 가득 차 있었고, 딱 하나 남은 의자 맞은편에는 한 남자가 앉아서 신문을 보고 있었다. 여자는 그 의자에 앉아서 핸드백을 열고 잡지를 꺼내서 읽기 시작했다.

잠시 후 여자는 고개를 들고 손을 뻗어서 쿠키를 집었는데, 맞은편에 앉은 남자도 쿠키를 하나 가져갔다. 여자가 노려보았지만, 남자는 단지 미소를 지을 뿐이었다. 여자도 한 번은 봐주기로 하고 다시 잡지를 읽기 시작했다.

여자가 다시 손을 뻗어서 쿠키를 집었는데, 마침 남자도 쿠키를 하나 가져가는 거였다. 이제 매우 화가 난 여자는 딱 하나 남은 쿠키를 바라보았다. 바로 그때 남자가 쿠키를 집더니만, 반으로 잘라서 여자에게 한 조각을 권했다. 여자가 쿠키를 받아서 입에 집어넣자, 남자는 다시 한번 여자를 바라보며 미소를 짓더니 자리에서 일어나 그곳을 떠났다.

커피 시간을 망친 여자는 정말 열불이 났고, 읽던 잡지를 도로 넣으려고 핸드백을 열었다. 그런데 핸드백 안에는 여자의 쿠키 봉지가 들

어 있었다. 알고 보니 지금껏 여자는 남의 쿠키를 집어 먹었던 것이었고, 맞은편 남자는 너그럽게도 상대방에게 자기 쿠키를 나눠주었던 것이었다!

해설

『패스터스 스토리 파일The Pastor's Story File』 1984년 11월 제1호에서 가져왔다. 여기에는 웨스트버지니아의 미국 연합 그리스도의 교회United Church of Christ 소속 목사가 교단 회의에 참석했다가 어느 일본 선교사로부터 들은 이야기라고 나와 있다. 이 재구연의 연쇄는 물론이고, 다른 목사들이 이 이야기를 자기네 레퍼토리에 더했다는 사실 역시 이 인기 높은 전설이 확산되는 한 가지 방식을 암시한다. 영국에는 1970년대 초부터 「비스킷 봉지The Packet of Biscuits」라는 제목으로 알려진 이 이야기의 끝도 없는 변형이 있다. 때로는 나눠 먹는 음식이 스니커즈 초코 바나 킷캣 캔디 바이며, 두 참가자 사이에 상당한 사회적 거리가 있는 경우도 종종 있다. 예를 들어 펑크 로커와 덩치 작은 할머니, 또는 고급장교와 초급장교가 등장하는 식이다. 영국 과학소설 작가 더글러스 애덤스Douglas Adams는 이 이야기를 소설 『안녕히, 그리고 물고기는 고마웠어요So Long, and Thanks for All the Fish』(1984)에 삽입하기도 했다. 이 이야기의 또 다른 버전은 오스카를 수상한 단편영화 「점심 데이트The Lunch Date」(1990)의 줄거리를 제공했으며, 이와 별개로 네덜란드의 독립 영화 「뵈프 부르기뇽Boeuf Bourgignon」(1988)에도 영감을 제공했다. 앤 랜더스Ann Landers는 1977년 11월 11일 자 칼럼에서 이 이야기의 캐나다 버전을 담은 편지를 간행했다. 『뉴욕 타임스』 1998년 5월 25일 자 「대도시 일기Metropolitan Diary」 코너에는 한 독자가 또 다른 「쿠키 봉지」 사건

을 보고했는데, 역시나 오래되고 친숙한 세부 사항이 똑같이 들어 있었지만 이번에는 자신의 이모가 겪은 일이라고 주장했다. 분명히 이것이야말로 '너무 훌륭해서 오히려 사실 같지 않은 이야기'이므로, 이모님을 망신시키지 않기 위해서 나도 굳이 그 제보자의 실명을 언급하지는 않겠다. 2009년에는 이 이야기의 삽화판이 이메일 농담으로 유포되기 시작했고, 나아가 음악까지 덧붙인 슬라이드 쇼 형태로 유튜브에도 올라오기 시작했다. 소설가 이언 매큐언Ian McEwan은 소설 『솔라Solar』(2010)에 이 이야기의 훌륭한 버전을 집어넣었는데, 여기서는 민속학자인 등장인물이 다음과 같이 말한다. "이 이야기를 『계간 현대전설 Contemporary Legend Quarterly』에 기고해야 되겠어!"

1-4

지하철의 형광등

The Tube on the Tube

한 남자가 맨해튼의 마천루 높은 층에 있는 작은 사무실에서 일하는 중이었는데, 조명 장치에 달린 하나뿐인 형광등이 그만 나가버리고 말았다. 건물 관리인을 부르자니 매번 뭘 고쳐달라고 부탁했을 때마다 까다롭게 굴던 것이 생각나기에, 결국 남자는 직접 밖에 나가 형광등을 하나 사서 망가진 것과 교체했다.

이제는 망가진 형광등을 버리는 것이 문제였다. 너무 길어서 쓰레기통에는 들어가지도 않았고, 거기 넣었다가 건물 미화원에게 들키는 것도 바람직하지 않았다. 결국 남자는 퇴근할 때 형광등을 건물에서 들고 나와 쓰레기 수거함에 넣기로 작정했다.

하지만 남자는 지하철역에 도착할 때까지 쓰레기 수거함을 발견하지 못했다. 어쩔 수 없이 그는 최대한 덜 방해되도록 형광등을 마치 '깃대'처럼 똑바로 들고서 집에 가는 지하철에 올라탔다. 가는 동안 다른 승객이 몇 명 올라탔는데, 빈 좌석이 없는 걸 보고는 대뜸 남자의 형광등을 붙잡았다. 지하철에 달린 기둥이라고 착각한 것이었다.

내려야 하는 역에 도착했을 무렵에도 몇몇 사람은 여전히 형광등을 붙잡고 있었다. 남자는 어깨를 으쓱하고는 손을 놓고 재빨리 지하철에서 내렸다.

딱히 인기 높은 도시전설까지는 아니지만 (나 역시 겨우 몇 번 들었을 뿐이고, 변형도 거의 없다시피 하다) 개인적으로 각별히 애호하는 이야기 가운데 하나이다. 내가 "형광등tube"이란 단어에 맞춰 고안한 제목은 뉴욕의 지하철subways보다는 런던의 "지하철tubes"에 더 잘 어울리지만, 정작 이 이야기가 영국에서도 나온 적이 있었다는 증거까지는 전혀 발견하지 못했다. 오히려 영국인 중에는 이 이야기를 『리더스 다이제스트Reader's Digest』의 「미국 생활Life in These United States」 코너에서 읽은 적이 있다고 말한 사람만 몇 명쯤 있었을 뿐이다. 물론 그렇다고 해서 이 이야기에 약간의 진실이라도 있다는 보장까지는 아니며, 그 세부 사항 역시 매우 있음직하지 않아 보인다.

1-5 놀라게 하려던 사람이 놀라다

The Surpriser Surprised

(A) 내가 비서를 해고한 이유

두 남자가 어느 클럽에 앉아 있는데, 한 사람이 말했다. "저기, 자네 사무실의 미인 비서는 요즘 어떻게 지내?"

"아, 내가 해고했어."

"해고했다고? 왜?"

"음, 그 모든 일의 시작은 일주일 전인 지난주 목요일, 그러니까 내 49번째 생일이었어. 나로선 그렇게 우울했던 적이 또 없었어."

"그게 그 일이랑 무슨 상관인데?"

"음, 아침을 먹으러 내려왔는데 아내가 내 생일에 대해서는 한마디도 없더라고. 몇 분 뒤에 애들이 내려왔기에, 나는 당연히 녀석들이 생일 축하한다는 말을 할 줄 알았는데 한마디도 없었어. 아까 말했듯이 나는 정말 우울해졌는데, 사무실에 도착해보니 비서가 나를 반기면서 '생일 축하해요' 하길래 나는 누군가가 기억해준 게 기뻤지.

정오가 되자 비서는 오늘 날씨가 좋다면서, 나랑 같이 교외에 있는 멋지고 아늑한 장소에 가서 같이 점심을 먹고 싶다는 거야. 음, 멋진 제안이다 싶어서, 우리는 점심을 먹고 마티니도 한 잔씩 마셨지. 돌아오는 길에 비서는 너무 날씨가 좋으니 사무실로 돌아가지 말자면서

49

자기 아파트로 같이 가면 나한테 마티니를 한 잔 더 대접하겠다고 제안하더라고. 그것도 역시나 솔깃해서, 그렇게 술을 한 잔 마시고 담배도 한 대 피웠는데, 비서는 좀 더 편안한 옷으로 갈아입어야겠다면서 잠시 실례하겠다며 나가더라고.

몇 분 뒤에 침실 문이 열리며 비서, 사무실 직원들, 아내와 두 아이가 생일 케이크를 들고 '생일 축하합니다' 노래를 부르며 몰려나오더라고.

나는 양말만 신고 홀딱 벗은 채로 거기 앉아 있었다는 거지."

해설

이 고전적인 야한 이야기의 익명 복사본, 즉 이른바 복사기전승Xeroxlore은 때때로 「상사The Boss」나 「49번째 생일The 49th Birthday」이라는 제목이 붙어 있었다. 민속학자들은 때때로 이를 「벌거벗은 깜짝 파티The Nude Surprise Party」라고도 부른다. 이 이야기는 최소한 1920년대부터 떠돌았다. 앤 랜더스는 1976년의 칼럼에서 독자가 보내준 한 가지 버전을 처음 간행했으며, 그 이야기를 많이 좋아했는지 1993년과 1996년에 두 번이나 재간행했다. 또 다른 버전은 1982년에 『로스앤젤레스 타임스Los Angeles Times』의 전재를 통해서 여러 신문에 돌아다닌 바 있었는데, 이때는 어느 지역의 공인중개사 대회에서 나온 이야기로 보도되었다. 『뉴 우먼New Woman』 잡지에서는 1995년 2월에 한 독자가 자기 자신의 "가장 부끄러운 순간"이라고 주장하며 제보한 버전을 간행했다. 『리더스 다이제스트』 1997년 3월호에는 또 다른 변형이 등장했는데, 이때에는 샌디에이고에 사는 한 독자의 전직 상사에게 일어난 실화로 나와 있었다.

(B) 약혼한 커플

약혼한 젊은 커플이 결혼을 앞두고 목사와 상담 시간을 갖기로 약속을 잡았어요. 하지만 이들이 약속한 시간에 나타나지 않아서 목사는 다음 날 예비 신부의 집에 전화를 걸었죠.

"걔가 병원에 입원했거든요." 젊은 여자의 어머니가 목사에게 말했어요. "어제 약속을 지키지 못한 이유에 대해서 어쩌면 걔가 목사님한테 직접 말씀드릴지도 모르겠네요."

그래서 목사가 병원에 찾아가보니, 젊은 여자는 한쪽 다리와 쇄골이 부러져서 견인 치료를 받는 상태였죠. 하지만 상황 설명을 들어보니, 여자는 이 사고 때문에 고통보다는 오히려 부끄러움을 더 많이 느낀 모양이었어요.

여자의 말에 따르면, 부모님이 주말에 외지에 다녀오게 되었다며 딸에게 집을 지키라고 말했대요. 그래서 여자와 약혼자는 "신혼 대비 연습"을 할 완벽한 기회라고 생각했죠. 그래서 부모님이 떠나자마자, 부모님의 침실에서 열심히 연습을 시작했어요.

그런데 얼마 지나지 않아서 전화가 울렸죠. 여자의 어머니였는데 당황한 목소리였어요. "지하실에 다리미를 켜놓고 왔으니, 너네 둘이 가서 그것 좀 꺼줄래?"

약혼자는 장난삼아 여자를 품에 안고서, 지하실로 내려가는 계단 입구까지 걸어갔죠. 두 사람 모두 홀딱 벗은 채였어요. 여자가 불을 켜자 지하실에서 "깜짝 놀랐지! 깜짝 놀랐어!" 하는 외침이 들려왔죠. 계단 밑 지하실에는 그녀의 부모는 물론이고 친척들과 친구들이 모두 모여 있었어요. 깜짝 결혼 축하 파티였던 거죠.

약혼자는 너무 놀란 나머지 여자를 떨어뜨렸고, 마치 나는 듯 계단

을 올라가 집 밖으로 도망쳐버렸어요. 여자는 계단에서 굴러떨어져서 벌거벗은 채 쓰러져 있었고, 여자의 가족은 놀라서 입을 딱 벌린 상태였죠. 여자의 할머니는 평소 드시던 심장약을 꺼내셨을 정도였어요. 모두가 너무 놀란 나머지 여자의 몸을 덮어서 가려줄 생각도 못 한 상태였죠.

해설

1987년에 인디애나주 포트웨인에 사는 어떤 여자가 제보한 이야기인데, 자기 조카딸이 어느 목사님에게서 들은 내용이라고 했다. 전형적인 결말에서는 남자가 여자를 목말 태우고 계단을 내려가다가 사고가 터진다. 불을 켜고 나서는 보통 "여자는 미쳐버렸고, 남자는 그 동네를 떠났다"고 이야기가 마무리된다. 놀란 손님들 중에는 목사님이 포함된 경우도 있지만, 이번 이야기에서는 목사님이 다른 방식으로 사건에 관련되었다. "신혼 대비 연습"은 이번 이야기에만 독특하게 들어간 완곡 표현이다. 좀 더 점잖은 버전은 1982년 11월에 방영된 미국 시트콤 『뉴하트Newhart』 한 회에 들어 있다. 밥의 아내가 속이 다 비치는 잠옷을 입고 벽난로 옆에서의 오붓한 시간을 기대하며 계단을 내려왔다. 그때 갑자기 불이 켜지면서 깜짝 파티의 손님들이 나타나 플래시까지 터트리며 그녀의 놀란 모습을 카메라로 찍는다. 최근에 매우 인기 높아진 관련 전설 중에는 나체에다가 개와 땅콩버터까지 등장하는 것이 있다. 자세한 내용은 제5장 「성적 모험」의 서론을 보라.

(C) 어둠 속의 방귀

옛날 옛적에 삶은 콩을 미칠 듯이 좋아하는 남자가 살았다. 남자는 그 음식을 좋아했지만, 그걸 먹으면 매우 부끄럽고도 약간은 상쾌한 효과가 항상 나타났다. 그러던 어느 날, 남자는 한 여자를 만나 사랑에 빠졌다. 두 사람이 결혼하게 되자 남자는 이렇게 생각했다. "그녀는 너무나도 참하고 온화한 사람이니까, 이런 종류의 일을 결코 참아 넘기지 않을 거야." 그리하여 남자는 지고한 희생을 바치기로 작정했으니, 삶은 콩을 단념해버렸던 것이다. 머지않아 두 사람은 결혼했다.

몇 달 뒤에 남자가 일터에서 근교의 집으로 돌아오는 길에 자동차가 고장 나는 바람에, 일단 아내에게 전화를 걸어서 지금 집까지 걸어가는 중이므로 조금 늦을 거라고 말해주었다. 걸어가던 도중에 남자는 작은 카페를 지나치게 되었는데, 갓 삶은 콩의 냄새가 압도적이었다. 앞으로 몇 킬로미터나 더 걸어가야 했기에, 남자는 집에 도착하기 전에 이 음식의 부작용을 모두 처리할 수 있으리라 계산하고 카페로 들어갔다. 남자는 삶은 콩을 세 번이나 잔뜩 시켜 먹고 나왔다.

남자는 집으로 가는 내내 뽕뽕거렸으며, 집 앞에 도착하자 마지막으로 뽕뽕거린 뒤에 당연히 안심하게 되었다. 아내는 그날따라 뭔가 흥분했고 신난 듯했는데, 남편을 보자 기뻐하며 이렇게 말했다. "여보, 오늘 저녁 식사는 가장 멋지고 깜짝 놀랄 만하게 준비했어요." 그러면서 아내는 남편에게 눈가리개를 씌우고, 부엌으로 인도해서 식탁 상석에 있는 의자에 앉혔다. 남편이 자리에 앉고, 아내가 눈가리개를 풀려는 순간, 갑자기 전화가 울렸다. 아내는 자기가 돌아올 때까지 절대 눈가리개에 손대지 말라며 남편에게 신신당부하고 나서야 비로소 전화를 받으러 갔다.

이 기회를 틈타 남자는 한쪽 엉덩이를 들고 방귀를 뀌었다. 그냥 소리만 요란한 게 아니라, 썩은 계란처럼 무르익은 냄새까지 났다. 남자는 무릎에 얹은 냅킨을 들어서 열심히 부채질을 했다. 상황이 정상으로 돌아오자마자 남자는 다시 한번 충동을 느꼈고, 그리하여 이번에는 반대쪽 엉덩이를 들고 다시 방귀를 뀌었다. 이번 방귀야말로 진짜 초대형이었다. 복도에서 들려오는 통화 소리에 귀를 기울이면서 남자는 무려 10분 동안이나 방귀를 뀌었으며, 아내의 작별 인사 소리가 들리자 자신의 자유가 끝났다는 신호임을 깨달았다. 남자는 냅킨을 무릎 위에 올려놓은 다음 그 위에 가지런히 손을 포개고, 만족스러운 미소를 지으며, 너무나도 무고한 척 가장했다. 곧이어 아내가 돌아와서 너무 오래 걸려 미안하다고 사과했다.

아내가 혹시 눈가리개를 슬쩍 내리지 않았느냐고 묻자, 남편은 당연히 그러지 않았다고 단언했다. 바로 그 순간 아내가 눈가리개를 벗기자 남편은 깜짝 놀라고 말았다. 남편의 생일을 축하하는 깜짝 저녁 식사를 위해, 식탁에는 아까부터 열두 명의 손님이 앉아서 기다리고 있었기 때문이다.

해설

이 버전은 예전의 지저분한 이야기를 가져다가 마치 동화 같은 언어와 구조를 이용해 상술한 복사기전승의 또 다른 익명 사례이다. 이 전설은 카슨 매컬러스 Carson McCullers의 소설 『마음은 외로운 사냥꾼The Heart is a Lonely Hunter』(1940)에 포함되어 약간의 명성을 얻었다. 더 최근의 버전은 어두컴컴한 차에서 이루

어지는 행동을 다루었는데, 더블데이트를 즐기던 뒷자리 커플이 앞자리 여자의 가스 배출 소리를 엿들었다는 내용이다. 이 변형은 단편영화 『데이트The Date』(1997)에 영감을 제공했다.

미용사의 실수

The Hairdresser's Error

어느 대도시의 한 여자 미용사가 어느 날 저녁에 혼자서 가게 청소를 마치고 막 퇴근하려는 참이었다. 스리피스 정장을 걸친 돈깨나 있어 보이는 남자가 문을 똑똑 두들기더니, 문을 다시 열어서 이발을 좀 해 달라고 간청했다. 내일 아침에 중요한 사업 약속이 있어서, 깔끔한 모습으로 그 자리에 나갈 필요가 있다는 설명이었다. 약간의 애원에다가 평소 가격의 두 배를 내겠다는 제안까지 나오자, 미용사는 마지못해 남자를 가게로 들어오게 한 다음, 시간 외 특별 영업을 시작했다.

미용사는 남자의 목에 천을 두른 다음 빗과 가위를 꺼내려고 몸을 돌렸다. 다시 몸을 돌린 여자는 천의 아랫부분, 즉 남자의 사타구니 근처에서 수상한 손동작을 감지하고 당황했다. 그리고 자기가 변태를, 또는 이보다 더 끔찍한 누군가를 의자에 앉혀놓았나 보다 생각했다.

미용사는 드라이어를 집어 들고 최대한 세게 남자를 때렸다. 남자가 의식을 잃자, 여자는 911에 전화를 걸어서 도와달라고 비명을 질렀다. 경찰이 도착해보니 남자는 여전히 의식을 잃은 상태였고, 미용사는 여전히 무기를 든 채로 경계하는 상태였다. 그런데 경찰이 시트를 걷자…… 남자는 단지 안경을 닦고 있었을 뿐이었다. 의식을 되찾은 남자는 묻지 마 폭행을 가한 미용사를 고소하겠다며 노발대발했다.

나는 1986년에 여러 지역에서 이 이야기를 들었으며, 심지어 영국에서도 그 원형 몇 가지를 들었다. 일부 버전에서는 미용사가 남자의 목에 면도칼을 들이댄 상태에서 천을 확 벗긴다. 뉴질랜드의 어떤 버전에서는 미용사가 천 한가운데에 툭 튀어나온 혹을 헤어브러시로 탁 때리자 남자가 이렇게 소리친다. "나 지금 안경 닦는 거야, 이 멍청아!" 1989년에 미니애폴리스의 어느 서점 직원은 그게 세인트폴에서 실제로 일어난 사건이었다고 내게 단언했다. 1996년에는 유나이티드 항공사United Airlines의 조종사인 데이비드 L. 웹스터 4세David L. Webster IV 가 「여객기 승무원의 실수The Flight Attendant's Error」라는 이야기를 제보했다. 여자 승무원이 기장에게 찾아와서는, 이불 밑에서 자위행위를 하는 듯한 일반석 승객을 제지해달라고 부탁하더라는 것이다. 기장이 가서 확인해보니, 승객은 신형 카메라에 끼어버린 필름을 빼지 못해 애쓰고 있었을 뿐이었다.

(A)

뉴욕의 한 사무직 노동자가 어느 날 아침 출근을 앞두고 평소처럼 센트럴파크의 조깅 코스를 뛰다가 마주 달려오던 다른 남자와 상당히 세게 부딪혔다. 남자는 본능적으로 자기 몸을 더듬었고, 주머니에 지갑이 없다는 사실을 깨달았다.

순순히 당하지는 않겠다는 마음에 남자는 소매치기로 짐작되는 다른 남자를 뒤쫓았고, 거칠게 상대방을 붙들고 이리저리 흔들었으며, 이를 갈면서 이렇게 말했다. "지갑 내놔!"

그러자 그 남자는 크게 겁을 집어먹고 지갑을 건네주었다.

사무직 노동자가 일터에 출근해서 씻고 옷을 갈아입은 다음, 동료들 앞에서 이 사건 이야기를 하고 있는데 갑자기 전화가 울렸다. 당신 오늘 점심값은 천상 남한테 빌려야 되지 않겠느냐며 빈정대는 아내의 전화였다. 왜냐하면 남편이 오늘 아침에 화장대 위에 지갑을 놓고 출근했기 때문이라는 것이었다.

이 이야기의 여러 변형에서는 충돌이 일어난 장소가 버스나 지하철이며, 도둑맞은 물품은 시계이다. 최소한 지갑이라면 그 내용물을 통해 피해자가 누군지 알아내서 뜻하지 않은 도둑이 뜻하지 않게 훔친 물건을 돌려줄 수 있다. 지갑 버전은 닐 사이먼Neil Simon의 희곡을 각색한 잭 레몬Jack Lemmon 주연의 영화「2번가의 죄수The Prisoner of Second Avenue」(1975)에도 들어 있다. 제보 중 하나에서는 어느 대회에서 한 기조연설자가 바로 전날 자기가 그렇게 뜻하지 않은 도둑이 되었다고 주장하면서 다음과 같은 말로 이 일화를 마무리했다. "그러니 지금 이 대회에 함께 참석 중이신 아무개 씨가 앞으로 나오신다면, 지갑을 돌려드리도록 하겠습니다." 1987년에 『뉴욕』 잡지에 게재된 버전에서는 영어를 구사하는 도둑을 향해 스페인어를 구사하는 피해자가 "내 거야! 내 거라고!(¡Es mio! ¡Es mio!)"라고 알아듣지도 못할 말을 외친다. 1967년에 독일에서 간행된 버전에서는 도둑이 다음과 같이 소리치며 끝난다. "이런 세상에, 내가 소매치기였어!(Mein Gott, ich bin ja ein Taschendieb!)" 1935년의 연재만화「문 멀린스Moon Mullins」는「도둑맞은 지갑」의 시계 버전이 상당히 오래전까지 거슬러 올라간다는 점을 입증했다. 유럽 버전은 심지어 이보다 더 오래되었음이 다음에 나오는 (B)의 사례로 예증된다. 이와 밀접히 연관된 이야기들의 다른 제목으로는「우발적 권총 강도The Accidental Stickup」와「5파운드 지폐The Five-Pound Note」가 있다.

(B)

어떤 영국인 남자가 저녁에 붐비는 버스에 올라탔는데 사람이 워낙 많아 뒤쪽 승강대에 서 있을 수밖에 없었다. 남자는 매우 신경이 곤두

섰고, 깔끔하게 차려입고 덩치가 작은 외국인 남자 하나가 자기 눈을 피하는 것 같다고 느꼈다. 그리고 시계를 넣어둔 곳을 손으로 만져보니 사라지고 없었다. 그 사실을 알아차린 직후에 덩치 작은 남자는 버스에서 내렸다. 영국인은 재빨리 뒤따라갔고, 덩치 작은 남자는 뛰기 시작했다. 영국인은 장작더미 뒤의 좁은 장소에서 마침내 상대방을 붙잡았다. 영국인은 명령하듯 말했다. "시계! 시계!" 그러자 덩치 작은 남자는 곧바로 시계를 건네주었다.

영국인이 무사히 집에 돌아와 보니 화장대 위에는 이날 부주의하게 놓아두고 나간 자기 시계가 놓여 있고, 주머니에는 낯선 시계가 들어 있었다. 자기가 한 일 때문에 너무 놀란 영국인은 신문에 광고를 실었고, 머지않아 덩치 작은 남자가 찾아왔다. 영국인은 진심을 담아 사과했지만, 덩치 작은 남자는 오히려 만류했다. "정말 괜찮습니다." 러시아 출신인 피해자는 이렇게 말했다. "그날 밤에 제가 걱정한 이유는 무려 3천 루블을 몸에 지니고 있었기 때문입니다. 저는 혹시 당신이 그걸 달라고 할까 봐 겁이 났던 겁니다."

해설

이 버전은 루이즈 브라이언트Louise Bryant의 저서 『러시아에서의 붉은 여섯 달: 프롤레타리아 독재 이전과 도중의 러시아에 대한 관찰자의 설명Six Red Months in Russia: An Observer's Account of Russia Before and During the Proletarian Dictatorship』 (1918, p. 270)에서 가져왔다.

1-8

멕시코산 애완동물

The Mexican Pet

뉴욕에 사는 어느 부부가 플로리다에서 휴가를 즐겼다. 어느 날 두 사람은 보트를 빌려서 만灣에 나가 낚시를 즐겼다. 한참 바다를 가르고 나아가던 중에 이들은 파도 속에서 뭔가 작은 것이 까딱거리는 모습을 보았고, 더 가까이 다가가보니 딱한 몰골의 작은 개 한 마리가 나무토막에 매달려 목숨을 부지하고 있었다. 그 불쌍한 동물은 벌벌 떨었고, 겁에 질려 혼이 나간 것처럼 보였다. 부부는 딱하게도 칭얼거리고 찍찍거리는 녀석을 바다에서 건져 배 위로 끌어올렸다.

부부는 작은 개를 집으로 데려가 몸을 말려주고 먹이를 주었으며, 플로리다 지역 신문에 광고를 냈다. "주인을 찾습니다. 덩치가 작고, 짙은 갈색에, 털이 짧고, 꼬리가 긴 개. 목걸이가 없었음." 하지만 아무도 광고를 보고 연락해오지 않자, 부부는 작은 개를 데리고 뉴욕으로 돌아왔다.

집에 돌아온 지 이틀째 되던 날, 저녁에 퇴근한 부부는 새로운 애완동물이 자기네 고양이랑 대판 싸웠고, 심지어 고양이의 털가죽을 깨물어 아주 엉망진창으로 만들어놓았음을 발견했다(어떤 버전에서는 고양이를 죽여서 일부 '먹어치웠다'고도 나온다). 부부가 애완동물 두 마리 모두를 (또는 살아남은 한 녀석만) 동물병원에 데려갔더니, 수의사는 새로운 애완

61

동물을 보자마자 이들에게 이렇게 말했다. "이 개가 짖는 걸 들어보신 적이 있습니까?"

"아뇨." 부부가 대답했다. "전혀 제대로 짖지를 않더라고요. 그냥 찍 찍거리기만 하고요."

"왜냐하면 이놈은 개가 아니니까요." 수의사가 설명했다. "이놈은 아이티 쥐거든요."

(다른 버전에서는 수의사가 새로운 애완동물을 보자마자 일단 죽여버리고, 그런 다음에야 이놈의 정체를 설명한다.)

해설

플로리다 해안에 상륙하는 아이티 출신 불법 이민자를 뚜렷이 암시하는 이 짧은 우화는 1990년대 초에 퍼지기 시작했다. 같은 시기에 샌프란시스코에서는 떠돌이 "개"가 알고 보니 중국산 쥐로 밝혀지는 이야기가 유포되었는데, 역시나 서부 연안의 아시아 출신 불법 이민자 밀입국을 암시한 것이다. 하지만 이 전설에 이름을 부여한 더 이전의 버전은 멕시코에서 휴가를 즐기던 미국인 커플이 입양한 "치와와"에 관한 것이었다. 나는 1986년의 저서 제목을 이 전설에서 차용하고, 그 시점까지의 이 이야기에 대한 역사를 서술했다. 1987년에 메릴랜드 주 볼티모어의 풍문 통제 센터Rumor Control Center*에는 화물선을 타고 유입된 노르웨이산 쥐를 어느 커플이 치와와인 줄로 착각하고 입양했다는 이야기에 관

———

* 미국의 지방정부에서 재난 상황 등의 풍문을 파악하고 반박하기 위해 운영하는 부서로, 본문에 언급된 볼티모어에는 상설 콜센터가 있어서 각종 풍문의 진위 여부를 문의할 수 있다.

한 문의 전화가 쇄도했다. 중앙아메리카와 남아메리카의 쥐 외에도, 민간전승에서 언급되는 다른 종들로는 히말라야산 바다쥐, 늪쥐, "왐푸스" 쥐,* "코코" 쥐 등이 있다. 이 이야기의 유럽 버전들에서는 네덜란드인 커플이 "이집트산 파라오 쥐"를 입양하거나 스페인인 커플이 태국 여행에서 돌아오면서 요크셔테리어처럼 생긴 애완용 쥐를 데려온다고 묘사한다. 타블로이드에서는 이 전설에 "우리 새 강아지가 포식성 쥐였다니!" 같은 헤드라인을 붙여서 이용해왔다. 1996년에 평판 좋은 한 뉴스 통신사에서는 어느 우크라이나 커플이 불테리어 강아지를 닮은 애완동물을 입양했는데 알고 보니 파키스탄산 쥐였다는 기사를 유포해서 널리 간행되게 만들었다. 빌 홀은 (이 장의 서론에서 언급했던) 2013년 4월의 칼럼에서 「멕시코산 애완동물」과 자신의 예전 경험을 재언급했고, 자신이 배운 교훈을 최근의 몇몇 인터넷 풍문과 도시전설에 적용한 다음 내 책에 대해서 너그러운 칭찬을 내놓았다. "그 책들이야말로 애완용 쥐보다 훨씬 더 재미있다." 고맙습니다, 빌! 이 이야기의 원형은 1852년에 영국에서 간행된 책에 나온다. 런던의 귀부인 두 명이 거리에서 어떤 남자가 데리고 있던 "길고 하얀 털로 뒤덮인 작고 예쁜 개 한 마리"를 샀는데, 알고 보니 흰색 털가죽으로 만든 일종의 스웨터를 걸친 커다란 쥐였다는 것이다.

* 미국의 민간전승에 나오는 신비 동물인 '왐푸스 고양이Wampus cat'의 패러디로 추정된다.

1-9

토끼 드라이어

The Hare Dryer

(A) 자니 카슨Johnny Carson **버전**

자니 요즘 떠도는 이야기가 하나 있어요. 제가 어제 이 이야기를 피터와 프레디한테 해주었죠. 두 사람도 들어봤다고 해요. 제 생각에는 이게 실화인가 싶지만, 분명한 건 몇 년에 한 번씩 나타나서 떠도는 그런 이야기들 가운데 하나임이 분명합니다. 저는 이웃이자 테니스를 함께 치는 하워드 스미스한테서 이 이야기를 들었습니다. 어떤 여자가 기르던 토끼가 죽은 이야기입니다만? (방청객을 향해) 혹시 여러분도 들어보셨습니까? ("아니요"의 합창 속에 몇 마디 "예"가 섞여 있을 수도 있다) 정말 재미있는 이야기입니다.

제가 들은 대로 옮기자면, 어떤 남자한테 이웃이 있었답니다. 당연히 있었겠지요. 옆집에 사는 사람들 말입니다. 이웃집 꼬마 딸내미가 토끼를 한 마리 키웠고, 이 남자는 로트바일러를 한 마리 키웠다는 겁니다. 어느 날 아침 로트바일러가 밖에 나갔다 들어오는데 입에 물고 온 걸 보니 옆집 토끼였고, 그것도 이미 죽은 상태였다는 겁니다. (웃음) 이 남자는 어떻게 해야 할지 몰라서 쩔쩔맸습니다. 옆집 여자애가 그 토끼를 애지중지한다는 걸 알고 있었거든요. 그런데 겉모습만 보

64

면 토끼에게는 핏자국이 없어서, 아마 개 때문에 목이 꺾여서 죽은 것 같더랍니다.

그래서 남자는 토끼를 가져다가 물로 씻었습니다. 심지어 헤어, 어, 핸드…… (에드 맥마흔 Ed McMahon: 헤어드라이어!)

자니 '헤어(hair)' 드라이어도 사용했지요. 털을 복슬복슬하게 아주 잘 말린 다음, 토끼를 갖고 가서 우리에다가 도로 집어넣은 겁니다. 다음 날 아침에 옆집 사람들이 일어나서 토끼를 보면 그냥…… 그러니까 토끼가 심장마비나 뭐 그런 걸로 죽었겠거니 생각하고, 옆집 남자의 개한테 죽었다고는 깨닫지 못하겠거니 여겼던 겁니다.

에드 그렇죠.

자니 그런데 갑자기 비명이 들리기에…… 남자가 달려가보니, 옆집 여자가 있었습니다. 그가 말했죠. "무슨 일이에요?"

그러자 여자가 히스테리라도 일으킨 것처럼 말했습니다. "우리 딸 애가 키우던 토끼가 어제 죽었거든요. 그래서 우리가 땅에 묻어주었는데, 그게 다시 돌아와 있어요!" (긴 웃음. 카메라가 뒤로 빠지며 에드와 자니가 신나게 웃는 모습을 보여준다)

이게 실화인지는 저도 모르겠습니다만, 훌륭한 이야기이긴 합니다.

에드 훌륭하죠. 오…….

자니 분명히 개가 그걸 파냈던 거죠, 아시다시피. 그런데 그 남자는 그걸 도로 갖다 놓은 거고요. 그러니 다음 날 옆집 여자는…… (충격과 혐오의 몸짓)

에드 오!

자니 마치 13일의 금요일 같았을 겁니다.

1989년 1월의 「투나잇 쇼Tonight Show」. 이 전설은 1988년에 워낙 인기를 얻었기 때문에, 나도 "토끼의 해"라고 지칭할 정도였다. 여기서 자니는 자기가 어느 이웃에게 들었으며, 이후 「투나잇 쇼」 제작진 두 명에게도 이야기해주었던 "실화"를 방송에서 재연한다. 이번에 그의 구연은 보조 진행자 에드 맥마혼, 스튜디오의 방청객, 그리고 수많은 TV 시청자를 위한 것이었다. 기묘하게도 자니는 핵심 용어인 "헤어드라이어hair dryer"를 말하면서 실수를 했기에, 내가 이 전설의 제목으로 사용한 "토끼 드라이어hare dryer"라는 뚜렷한 말장난을 이용하는 데에는 실패했다. 하지만 그의 말투, 타이밍, 몸짓, 얼굴 표정은 평소와 마찬가지로 완벽했다. 그의 이야기를 들은 사람 가운데 다수는 이 이야기를 이전에도 들어보았고, 다음 날에도 반복한 사람이 정말, 정말로 많았으리라는 것에는 차마 의심의 여지가 없다.

(B) 자니 카슨이 들은 마이클 랜던Michael Landon 버전

마이클　(첫 번째 초대 손님으로 소개되자마자 자리에 앉아서 양손으로 머리를 빗어 넘기고는 고개를 흔든다) 아, 이런. 지난 한 주는 정말 뻑적지근했어요!

자니　그랬어요?

마이클　'끔찍한' 경험을 했지 뭐예요. 아시다시피 제가 시골집으로 이사를 갔잖아요.

자니　아, 마침내 자가自家를 장만하셨군요?

마이클　더 작은 시골집이지만 다른 집을 마무리할 때까지 일단 살려고요. 아이들도 그곳에 익숙해졌고, 이웃들과도 알고 지내게 되었지요. 음, '세상에서 가장 좋은' 이웃들이에요, 그럼요. 게다가 또 뭐가 있는가 하면…… 제가 온갖 애완동물을 다 키우는 건 알고 계시죠. 앵무새도 있죠, 개도 있죠, 말도 있죠.

옆집에 사는 가족이 있는데, 남편하고 아내하고 애들 둘하고요. 애완동물도 하나 있었어요. 토끼였죠. 그렇죠? 예쁜 토끼였어요.

그런데 옆집 사람들이 주말 동안 스키 타러 간다며 집을 비우더라고요. 토요일 아침에 제가 신문을 가지러 밖으로 나갔죠. 우리 개 앨버트가 현관 계단에 앉아 있는데, 토끼를 물고 있는 거예요. (웃음)

이제 어떻게 하지? 저는 개를 붙잡아 집 안으로 데려갔어요. 우리 애들은 벌써부터 (……) "이런, 세상에." 제가 말했죠. "저기, 옆집 사람들한테 말할 수는 없어. 그들은 우리의 새로운 이웃이잖아. 우리 개가 그 집 토끼를 죽였다고 말할 수는 없다고."

저는 거짓말을 할 작정이었어요. 저는 토끼를 부엌으로 들고 가서 잘 씻겼죠. 흙이 많이 묻어 있었거든요. 그런 다음에 드라이어로 토끼

를 말렸어요. (웃음) 저는 옆집 마당으로 몰래 들어가서 토끼를 우리에 도로 넣어두었어요.

월요일 아침이 되어 신문을 가지러 나갔더니 옆집 남자가 있더군요. 손을 흔들었죠. 좋은 사람이었어요. 제가 물었죠. "주말은 잘 지냈어요?" 저는 태연한 척했죠. "스키 잘 탔어요?"

"예, 죽여줬죠. 재미있었어요." 그가 말하더군요. "그런데요, 있잖아요. 주말 동안에 뭔가 좀 기묘한 일이 벌어졌어요."

제가 말했죠. "어, 뭔데요?"

그가 말하더군요. "음, 우리가 키우는 토끼 아시죠?"

"토끼요? 아, 예. 토끼 키우고 계시잖아요, 네."

그가 말하더군요. "음, 정말로 이상한 일이 벌어진 거예요. 그 토끼가 금요일에 죽었어요. 그래서 우리 식구들하고 제가 그 녀석을 땅에 묻어주었거든요." (웃음) 그러고선 이렇게 덧붙이더라고요. "그런데 오늘 아침에 나와보니까, 그놈이 다시 우리에 돌아와 있지 뭐예요. 아주 깨끗한 상태로요."

믿거나 말거나!

자니 (따라 한다) 말거나! 잠시 후에 돌아오겠습니다. (길게 이어지는 웃음. 카메라가 뒤로 빠지면서 화면이 바뀌어 중간 광고 시간으로 넘어간다)

해설

1989년 4월 「투나잇 쇼」 자니는 불과 세 달 전에 똑같은 이야기의 자기 버전을 이야기한 바 있었지만, 이때는 이미 들은 적이 있다는 티를 전혀 내지 않았다.

랜던은 이 전설을 자칭 "개인적인 경험 이야기"로 교묘하게 바꿔놓은 다음, 줄 곧 진지했던 태도를 막판에 가서 내던지고는 자니가 방금 전 공연한 「믿거나 말거나」라는 코너의 대사를 가져와서 반복한다. 비록 대본이 있는 코미디의 전형적 특징을 모두 보유한 구연이기는 했지만, 랜던의 태도는 줄곧 설득력 있고 순진무구했다. 물론 두 사람 모두 그 당시에 널리 유포된 도시전설의 내용을 그저 재구연했을 뿐이다. 「토끼 드라이어」의 "시골" 버전 한 가지에서는 베이비시터가 죽은 토끼를 울 샴푸로 씻은 다음 양쪽 귀를 샤워기에 매달아서 말리는 묘사가 들어 있다. 진 필립스Jeanne Phillips가 집필한 2004년 9월의 「디어 애비Dear Abby」 칼럼에서도 어떤 독자가 직접 경험했다며 제보한 버전을 간행한 바 있다. 이때 이 칼럼니스트는 이 이야기가 "수염이 났을 정도로 아주 오래 묵은" 도시전설이라는 점을 정확하게 짚어냈다.

1-10

항공 운송 애완동물

The Air-Freighted Pet

폴 하비 버전

댈러스의 조 그리피스Joe Griffith가 우리의 '별것 아니지만For What It's Worth' 부서에 보내주신 사연입니다. (……) 어느 여객기의 화물 하역장에서 항공사 화물 운반원들이 동물 운반함을 실었는데 (……)

그 안에 들어 있던 개가 죽어 있었습니다.

소송에 직면하는 상상이 머릿속을 맴도는 가운데, 이들은 여자 승객에게 착오로 인해 개가 다른 목적지로 운송되었다고 둘러댔고 (……)

직접 찾아오겠다고 약속했습니다.

이들은 우선 죽은 개를 버렸습니다.

그리고 동물 복지 기관 여러 곳을 샅샅이 뒤져서 비슷하게 생긴 개가 있는지 알아보았습니다.

이들은 결국 한 마리를 찾아냈습니다.

항공사 화물 운반원 한 명이 그 대체용 개를 여자 승객의 이름과 주소가 적힌 운반함에 집어넣고, 승객의 집 현관문 앞까지 운반했습니다.

승객은 운반함을 흘끗 한 번 쳐다보고는 이렇게 말했습니다. "이건 '우리' 개가 아닌데요!"

여자가 말했습니다. "우리 개는 죽었거든요. 그래서 제가 묻어주려고 고향으로 데려오는 중이었어요."

(1987년 4월 30일)

해설

폴 하비 2세Paul Harvey Jr. 편저, 『폴 하비의 별것 아니지만Paul Harvey's For What It's Worth』(1991, p. 67). 이 책에서 하비는 "허구보다 더 재미있는 진실"이라고 표현한 것의 한 사례로서 한 청취자가 제보한 이야기를 특유의 간결한 어조로 재구연한다. 이 인기 높은 전설에는 다른 여러 가지 화물 운반원 버전들이 있는데, 그 장소는 물론이고 애완동물에 관한 묘사와 소유주의 반응까지 제각각이다. 1988년 7월 오리건의 무료 주간지 『윌러메트 위크Willamette Week』의 보도에 따르면, 이란-콘트라 청문회의 주인공이었던 전직 해군 중령 올리버 노스Oliver North가 오리건주 포틀랜드에서 강연을 하면서 똑같은 이야기를 꺼냈다. "부활한 애완동물"이라는 주제의 시골 및 해외 원형은 최소한 1950년대로까지 거슬러 올라가며, 이런 이야기들이 어쩌면 앞에서 인용한 「토끼 드라이어」 전설을 만들어냈을 가능성도 있다.

1-11 파티에서 독을 먹은 고양이

The Poisoned Pussycat at the Party

한 여자가 자신의 대궐 같은 집에서 열릴 우아한 뷔페 만찬의 마무리로 식탁 한가운데에 커다란 연어구이를 막 올려놓은 상태였다. 첫 손님들이 도착해서 초인종이 울리자 여자는 잠시 식탁에서 눈을 돌리게 되었다. 하녀가 초인종을 듣고 나가는 소리가 들리자, 여자는 다시 한번 뷔페 메뉴를 살피려고 식탁을 돌아보았다.

그런데 여자는 소스라치고 말았다. 자기네 고양이가 식탁에 훌쩍 뛰어오르더니 연어를 뜯어 먹는 것이 아닌가. 여자는 고양이를 붙잡아 식탁에서 끌어내고 뒷문을 열어 밖으로 내보낸 다음, 뜯어 먹은 자국 위에 레몬 조각 하나와 파슬리 몇 개를 서둘러 놓아 가렸다. 곧이어 여자는 정신을 추스르고 손님들을 맞이하러 현관으로 나갔다.

파티는 큰 성공을 거두었고, 모두들 식사가 좋았으며 특히 연어가 맛있었다고 칭찬했다. 집 안 공기가 답답해지자, 하녀가 환기를 위해 뒷문을 열었다가 뭔가를 보고 소스라쳤다. 하녀는 조용히 여자에게 다가가 이렇게 속삭였다. "사모님의 고양이가 뒷문에 죽어 있어요!"

여자로서는 거기 있던 손님 모두에게 다음과 같은 사실을 시인할 수밖에 없었다. 즉 아까 그 연어 가운데 일부를 고양이가 먹었는데, 지금 그 고양이가 죽어버렸으니 어쩌면 식중독 때문일 수도 있다고

말이다. 심지어 여자는 파티에서 일찌감치 떠난 몇몇 커플에게 전화를 걸어야 했다. 여자와 손님들 모두 병원에 가서 위세척을 받았다.

엉망진창이 된 파티 다음 날 아침, 여자의 이웃이 찾아와서는 미안하다고 말했다. 이웃의 설명에 따르면, 어젯밤 파티가 한창일 때 차를 후진하다가 그 고양이를 치어서 죽였다는 것이다. "마침 큰 만찬이 진행 중이길래 당신의 좋은 시간을 망치고 싶지 않아서, 일단 고양이 시체만 가져다가 뒷문 앞에 놓아두었던 거예요."

해설

이 이야기는 최소한 60년 동안 각종 유머집, 신문 칼럼, 구비전승의 단골 메뉴였다. 파티의 메인 요리는 일반적으로 생선찜, 새우 샐러드, 연어 무스처럼 상하기 쉬운 해산물이다. 심지어 피자가 등장하는 현대 버전에서도 의심의 대상이 되는 토핑은 해산물인 안초비이다. 유럽에서 선호되는 버전에서는 한 가족이 야생 버섯을 따서 개나 고양이에게 먼저 시식을 시키는데, 내가 1981년에 루마니아에서 들은 내용이 딱 그러했다. 1981년 독일의 한 타블로이드에 간행된 버전에서는 버섯을 먹은 고양이가 마치 경련을 일으키는 듯 보이는데, 그 색다른 결론은 헤드라인에 이미 나와 있었다. 「고양이가 새끼를 가졌을 뿐인데, 가족은 병원에 갔다Katze warf Junge—Familie ins Krankenhaus!」 미국의 과도기적인 버전에서는 여주인이 요리의 필수 재료인 버섯 수프 캔 위에 뜬 찌꺼기를 걷어내서 개에게 먹인다. 몇몇 단편소설, 희곡, 영화에서도 이런 '독을 먹은 애완동물 전설'을 집어넣었는데, 가장 최근의 사례로는 영화 「그녀의 알리바이Her Alibi」(1989)에서 고양이 한 마리가 변질된 스튜를 먹고 죽었다고 오인되는 내용이 있다.

1-12

카펫 밑의 벌레

The Bug under the Rug

알렉스 신 버전

제 친구한테 들은 이야기인데, 여행을 세상 무엇보다 더 즐기는 부부가 있었답니다. 소련이 미국인을 더 많이 받아들이게 되자, 이들은 모스크바를 방문하기로 결정했지요.

붉은 광장에서 그리 멀지 않은 곳에 있는 오래되고 고전적인 호텔의 객실에 들어서자, 부인이 이렇게 말했답니다. "나는 여전히 만사에 긴장이 되네요. 당신이 보기에는 이 객실이 도청당하지 않는 게 확실해요?"

"굳이 여기를 도청할 이유가 없지 않소." 남편이 말했죠. "하지만 내가 한번 살펴보리다."

남편은 벽과 꽃병을 살펴보았죠. 아무것도 발견되지 않았어요. 그런데 방을 가로질러 걷다 보니, 카펫 밑에 툭 튀어나온 혹이 보이더랍니다. 남편이 카펫을 걷어 보았더니 나사가 박힌 금속판이 하나 나오더래요. 혹시나 또 모를 일이니까, 남편은 그 나사를 빼고 금속판을 치웠답니다. 그런 다음에 부부는 잠자리에 들었죠.

"안녕히 주무셨읍니까, 손님 동무?" 다음 날 아침에 두 사람이 체크아웃을 하는데 호텔 직원이 이렇게 물어보더랍니다.

"잘 잤습니다." 부부가 대답했죠.

"좋은 말씀 감사하옵니다. 호텔 담당 인민위원께 보고하겠옵니다."
그러고는 이렇게 말하더랍니다. "그런데 손님 동무 아래층 객실 손님
동무들은 그저 나쁜 말씀만 하셨옵니다."
"왜요?"
"한밤중에 천장에서 샹들리에가 떨어졌다고 하셨옵니다."

해설

『밀워키 센티널Milwaukee Sentinel』 1990년 3월 19일 자에 게재된 알렉스 신Alex
Thien의 칼럼 「신중한 미국인들이 호텔 객실을 확인하다Wary Americans Check
Hotel Room」 중에서. 호텔 직원의 엉터리 영어는 이런 여행자 이야기에서 전형적
으로 등장한다. 위에 소개한 글라스노스트(개방) 시대의 전설 말고 냉전 시대 버
전도 있는데, 캐나다의 하키 구단주 해럴드 밸러드Harold Ballard에 관한 딕 베도
스Dick Beddoes의 저서 『팰 핼Pal Hal』(1989, p. 190)에 나온다. 여기서는 캐나다의
하키 스타 프랭크 마호블리치Frank Mahovlich 부부가 1972년에 소련 팀과의 경기
를 위해 모스크바의 한 호텔에 묵었을 때의 이야기로 나온다. 여기까지는 좋다.
그런데 클리프턴 패디먼Clifton Fadiman이 편저한 『리틀 브라운 일화 선집Little,
Brown Book of Anecdotes』(1985)에는 캐나다 출신의 하키 선수 필 에스포지토Phil
Esposito가 "1970년대 초에" 겪은 사건으로 나와 있다. 실제로 마호블리치와 에
스포지토는 러시아에서 경기한 적 있는 캐나다 하키 대표팀에서 함께 뛰었다.
소련이 배경인 버전들보다 더 먼저 나온 듯한 버전도 있는데, 첫날밤에 친구
들이 장난삼아 도청기를 숨겨놓지 않았을까 의심하는 겁 많은 신혼부부가 등
장한다.

(A)

가톨릭 신자인 한 아일랜드인 여자가 건강 악화 때문에 프랑스에 가기로 했습니다. 바로 루르드에 있는 유명한 성모 마리아 예배당을 찾아가려는 것이었죠. 그곳의 샘물은 기적적인 치료 능력을 발휘하는 것으로 유명했거든요.

여자는 동굴 안에서 병자를 위한 축복식이 시작되기를 오랫동안 기다렸고, 매우 지쳐버렸습니다. 그곳에 모인 수많은 순례자 사이에 마침 빈 휠체어가 한 대 있어서, 여자는 잠시 쉬려고 거기에 앉았죠.

마침내 축복식을 거행할 사제가 나타나자, 여자는 그를 맞이하기 위해 휠체어에서 벌떡 일어났습니다. 사람들은 여자가 일어나는 모습을 보자마자 한목소리로 기적이라고 외치기 시작했습니다.

군중이 여자의 주위로 몰려오더니, 서로 만져보려고 밀고 당겼습니다. 온갖 소동과 밀고 당기기 끝에 여자는 넘어져서 한쪽 다리가 부러지고 말았죠. 결국 불쌍한 여자는 치료하려고 루르드에 갔다가 다리만 부러져서 돌아오고 말았습니다.

(B)

제가 헌터 대학에서 학생들을 가르치던 1970년대 초 어느 동료에게서 들은 이야기입니다. 동료의 친구가 동행자와 함께 유럽을 여행하고 있었답니다. 하루 종일 열심히 관광을 하고 나서, 두 사람은 어느 역사적인 교회에 도착했답니다. 그런데 둘 중 한 사람은 너무 지친 나머지 잠시 앉아서 쉬고 싶었대요. 마침 그곳에 여분의 의자나 비어 있는 신도석이 없었는데, 가만 보니까 한쪽 구석에 "휠체어 대여" 영업소가 있더랍니다.

그래서 지친 남자는 거기 있는 휠체어 하나에 몇 분쯤 앉아 있었고, 동행자가 그걸 밀고서 교회 곳곳을 돌아다녔대요. 머지않아 휠체어에 앉은 사람이 기운을 회복하고서 벌떡 일어났습니다. 그러자 몇 사람이 그걸 목격하고는 소리를 지르더랍니다. "기적이다! 기적이야!"

불과 몇 초도 되지 않아서 수많은 군중이 이 기적의 당사자를 에워싸더니, 옷을 손으로 만지고, 손에 입을 맞추고 등등을 하더랍니다. 마침내 두 여행자는 군중에게서 풀려나 도망쳤는데, 신자들 가운데 몇 사람은 여전히 그 뒤를 열심히 쫓아오더랍니다.

해설

(A)는 아일랜드의 민속학자 엘리스 니 뒤브너Éilís Ní Dhuibhne가 1982년의 어느 민속학 대회에서 제보한 버전이다. 내가 이 이야기를 신문 칼럼에 소개한 이후인 1990년에 뉴저지의 독자가 또 다른 버전인 (B)를 편지로 제보했다.

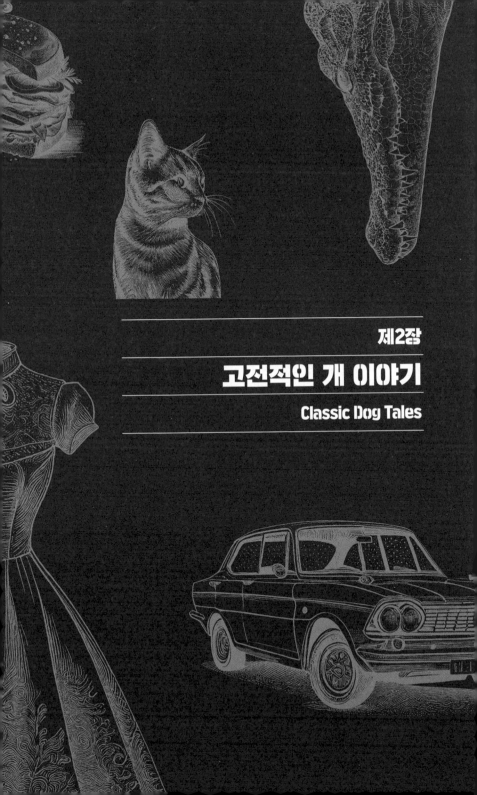

제2장

고전적인 개 이야기

Classic Dog Tales

전통적인 개 이야기는 지나치게 과장된 초영웅적 장르이며, 지독하게 감상적이기도 하다. 이것이야말로 "인간의 가장 좋은 친구" 패턴이다. 즉 린틴틴*이 또다시 대활약했다거나, 래시가 이제는 몇 번째인지 세어보기도 귀찮을 만큼 또다시 꼬마 티미를 구조했다거나 하는 식이다(PBS의 개 영웅 위시본은 삼총사와 함께 싸우는 도중에나, 「로빈 후드」에서 주역을 연기하는 동안 유머 감각을 발휘한다.** '아울러' 귀여운 의상도 입고 있다).

웨일스의 전형적인 최루성 개 전설은 다음과 같다. 스노든산 인근의 사건 발생 장소로 간주되는 곳에 건립된 비석에 다음과 같이 새겨져 있다고 한다.

<p align="center">젤레르트Gelert의 무덤</p>

<p align="center">13세기에 북웨일스의 군주 르웰린Llewelyn은
베드겔레르트Beddgelert에 궁전을 갖고 있었다.
어느 날 그는 사냥을 나갔는데,</p>

<p align="center">"충실한 사냥개"</p>

<p align="center">젤레르트는 알 수 없는 이유로 동행하지 않았다.
르웰린이 돌아오자 무단 결석자는 피범벅이 된 채</p>

<p>* Rin Tin Tin, 1920년대에 동물 영화배우로 인기를 끌었던 셰퍼드를 말한다.</p>
<p>** 미국 PBS 방송의 어린이 프로그램 「위시본」(1995-1997)에서는 동명의 개가 등장해서 유명 고전의 내용을 각색하여 연기한다.</p>

신나게 달려와서 주인을 맞이했다. 르웰린은 깜짝 놀라 자기 아들을 서둘러 찾아보았지만, 아기 침대는 텅 비어 있었고, 침구와 바닥이 피에 젖어 있었다. 격분한 르웰린은 사냥개가 자기 후계자를 죽인 줄 알고 검을 빼들어 사냥개의 옆구리를 찔렀다. 개가 죽어가며 지른 비명에 응답이라도 하듯 어디선가 아이 울음소리가 들렸다. 르웰린은 수색 끝에 아들이 무사한 것을 발견했다. 그런데 그 근처에는 겔레르트가 죽인 커다란 늑대의 시체가 놓여 있었다. 군주는 후회로 가득한 나머지 이후로는 평생 웃지 않았다고 전한다. 그는 여기에 겔레르트를 묻어주었다. 그리하여 이곳을 다음과 같이 부른다.

베드겔레르트

이 감동적인 이야기의 진실성에 관해서라면, 나도 굳이 자부심 넘치는 웨일스인과 논쟁을 벌이고 싶은 마음이 없다. 이 이야기는 종종 책과 기사에 반복적으로 등장하며, 관광객이라면 누구나 듣게 마련이기 때문이다. 하지만 불운하게도 그런 사건이 실제로 일어났다는 증거는 전혀 없다. 인간에게 도움을 주었지만 오해되고 만 각종 동물에 관한 원형적인 이야기들 역시 중세부터 있었고, 중동에서 최초로 기록되었기 때문이다. 19세기 영국의 어느 민속학자는 겔레르트를 "신화적인 개"라고 일컬으며, "원초적이며 여러 변형이 있는 이야기"라고 평가했다. 최근에는 겔레르트 이야기를 "헛소리, 더 정확하게 말하자면 유명한 국제적 민담의 영리한 각색"에 불과하다고

발언한 용감한 웨일스 역사가도 있었다.

르웰린과 겔레르트의 전설은 신세계에서도 재구연되었으며, 똑같은 줄거리의 미국 북부식 변형인 「덫 사냥꾼과 개The Trapper and His Dog」로 진화했다. 비교적 최근인 1989년에도 이 전설은 이른바 "겔레르트 변론"으로 법정에서 재등장했다. '일리노이 주민 대 로버트 진 터너' 소송 사건에서, 터너의 살인죄 유죄 판결에 대한 항소심 사건 적요서에 따르면, 피고 측 변호인은 원심에서 배심원을 향해 다음과 같이 말했다.

—

고조부모님이 오래전 아이오와 시골에 살았다고 했다. 특히나 추웠던 어느 겨울, 남편이 병이 나자 아내는 그를 데리고 가장 가까운 의사가 있는 곳까지 30킬로미터나 가야 했다. 그녀는 아기를 집에 남겨두고 충실한 개의 보호를 받게 했다. 그녀가 돌아와보니 집안은 난장판이었고, 개는 피범벅으로 쓰러진 채 다 죽어가고 있었다. 아기를 찾을 수조차 없자, 그녀는 개가 아기를 죽였다고 생각한 나머지 격분해서 총으로 쏴 죽이고 말았다. 그러고 나서야 그녀는 아기의 울음소리를 들었는데, 마침내 찾아낸 아기 옆에는 늑대 한 마리가 죽어 있었다. 실제로는 개가 아기를 늑대에게서 구해주었던 것이었다.

이에 검사는 다음과 같이 응수했다. "이곳은 이야기를 하는 장소가 아니며, 솔직히 말해서 저는 그 늑대 이야기를 진짜라고 믿지도

않고 (……)" 결국 피고의 항소는 기각되었다(North Eastern Reporter, 2d series, vol. 539, p. 1204. 일리노이주 오크파크의 변호사 K. L. 존스의 제보).

겔레르트 이야기와 그 직접적인 파생작들은 전통적인 '시골' 전설이다. 이 이야기가 추가적인 변모를 거친 후에 '도시' 전설의 형태로 우리에게 남은 것이 바로 「목이 막힌 도베르만」[21]이다. 이 이야기는 1980년대 초에 너무 훌륭해서 오히려 사실 같지 않은, 또 하나의 실화로 등장했다. 여기서는 군주의 궁전이 일반적인 가정으로 바뀌고, 늑대는 도둑으로 바뀌었다. 충동적인 개 살해는 동물병원행으로 대체되었고, 수의사가 경찰에게 긴급 신고 전화를 건다. 이 "새로운" 도시전설의 구연 방식은 이 장의 첫 번째 사례에서 잘 나타나는데, 한편으로는 제1장 「결론으로의 비약」 이야기들과도 상당히 유사하다.

일반적으로 도시전설의 개들은 영웅보다는 오히려 피해자인 경우가 더 흔하다(고양이, 저빌쥐, 새, 심지어 사람 아기도 사정은 마찬가지이다). 개들은 요리되고, 깔려 죽고, 때로는 사람에게 속아서 고층 건물의 창밖으로 뛰어내리기까지 한다. 초대받지 않은 곳에 들어와 돌아다닌다는 이유로 비난을 받고, 일으키지도 않은 난장판을 일으켰다는 이유로 야단을 맞는다. 심지어 애완 개의 생명 없는 시체조차도 도시전설의 세계에서는 존중의 대상이 아니다.

이 모든 주제에 대해서 읽어보시라. 다만 그중에서도 가장 불편한 개 이야기 가운데 하나는 내가 다음 장을 위해 따로 떼어놓았음을 밝히는 바이다. 그 이야기에서는 전반적으로 '자업자득'이 유효한 주제이기 때문이다.

설명

오른쪽 앞다리 없음

왼쪽 눈 없음

오른쪽 귀 없음

꼬리 부러짐

중성화됨

"럭키(행운이)"라고 부르면 대답함

2-1 목이 막힌 도베르만

The Choking Doberman

엘리자베스 번 조던하고 저하고 둘이서 친구인 마이크와 그 아내 샤랑 저녁을 먹었거든요. (……) 샤는 간호사인데, 고향은 미시간 북부였어요. 네, 아무튼 그래서 우리가 두 사람과 저녁을 먹으러 갔는데, 그들이 사는 곳은 로즈데일파크[디트로이트의 지역명]였어요. 어쩌다가 그 이야기가 나왔는지는 저도 모르겠는데, 여하간 두 사람은 개를 키웠어요. 그것도 두 마리나요. 그녀는 그 당시에 임신을 했었는데, 제 생각에는 우리가 개하고 방범, (……) 디트로이트의 주택 절도 이야기를 했던 것 같아요. 그들도 우리가 개 키우는 것을 알아서 (……) [자기가 키우는 개 두 마리와 각각의 성격에 관한 이야기가 이어짐]

그러다가 샤가 이렇게 말하더군요. "오, 세상에. 당신은 이 이야기를 믿지 못할 거예요." 그러면서 세인트폴에 살고 있는 자매한테 들은 이야기를 꺼내더군요. 그녀의 자매가 자기 이웃에게 벌어진 일이라면서 그 사건을 말해주었다는 거예요. 그 이웃 사람은 혼자 사는 노부인이셨는데, 제 생각에는 미망인이었던 것 같아요. 노부인은 도베르만 핀셔를 한 마리 키웠는데, 한편으로는 위안을 위해서였고, 또 한편으로는 안전을 위해서였죠. 하루는 노부인이 집에 돌아왔더니, 도베르만이 캑캑거리더래요. [웃음] 그거야 개를 키우는 사람이라면 누구나

알다시피, 사실은 매우 흔한 현상이죠. 여하간 뭣 때문에 캑캑거리는지는 몰랐지만, 뭔가가 그 녀석 목구멍에 꽉 끼어 있는 듯해서 노부인도 너무 걱정이 되었다는 거예요. 그래서 노부인은 개를 동물병원에 데려갔죠. 자칫 개가 목이 막혀 죽을지도 모른다고 생각해서 말이에요.

동물병원에 가니까 수의사가 이러더래요. "걱정 마세요. 목구멍에 뭔가가 걸린 모양이니 저희가 빼드릴게요. 조치를 취하는 동안, 일단 보호자께서는 댁에 돌아가 계시죠. 시간이 얼마나 걸릴지는 저도 모르겠으니까요."

그래서 노부인은 집으로 돌아왔는데, 안에 들어서자마자 전화가 울리더래요. 전화를 받아보았더니 수의사였어요. 그런데 그가 이렇게 말하는 거예요. "아무 질문도 하지 마시고, 경찰이 지금 그쪽으로 가는 중이니까, 곧바로 집 밖으로 나가세요." 노부인은 도대체 무슨 영문인지 몰랐지만, 일단 시키는 대로 집 밖으로 나갔대요. 잠시 후에 경찰이 도착하더니 곧장 지하실로 내려갔대요. 보통 개를 거기에서 키우나 봐요. (……) 경찰이 곧바로 지하실로 내려가 보았더니, 웬 남자가 [웃음] 쇼크 상태로 발견되었다지 뭐예요. 무슨 말이냐 하면, 웬 남자가 손가락이 세 개나 잘리고 쇼크 상태로 꼼짝 못 하고 있더래요!

[재닛 랑글루아: 오! (웃음과 신음 소리)]

번　(……) 그러니까 이 이야기의 교훈, 또는 이 이야기의, 뭐든 간에, 결국 수의사가 (……) 도베르만이 마침내 손가락 세 개를 뱉어냈다, 또는 토해냈다는 거죠. 수의사는 상황을 종합한 끝에 도둑이 들었다는 것을 깨닫고서는 경찰에도 전화를 하고 그 여자에게도 전화를 하고, 그렇게 된 거죠.

랑글루아 놀랍네요! 혹시 그 이야기를 처음 들었을 때 당신의 반응이 어땠는지 기억하세요?

번 음, 저는 그걸 100퍼센트 완전히 믿었고 조던도 마찬가지여서, 우리 둘 다 속이 울렁거렸어요. 역겹기도 하고, 그러면서도 워낙 생생했으니까요! 그리고 제 생각에 그 이야기 가운데 일부는 (……) 저도 어려서부터 개를 키우다 보니, 제가 정말로 무서워하는 개는 아주 드문데, 도베르만으로 말하자면 (……) 도베르만은 정말, 정말 무섭거든요. 도베르만 이야기를 워낙 많이 들어서 (……)

[나중에 이 이야기를 재구연하는 과정에서] 저는 구연 과정에서 사람을 한 명 빼놓았어요. 즉 "제 친구의 자매의 이웃"이라고 말하는 대신 (……) "제 친구의 이웃이 세인트폴에서 살았을 때"라고 말했죠. (……)

랑글루아 그 이야기를 처음 들은 게 언제인지 기억하시나요?

번 1981년 4월인가, 5월인가, 6월인가 그랬을 거예요.

해설

디트로이트의 노동 전문 변호사 엘리자베스 번Elizabeth Bunn이 1983년에 웨인 주립대학의 영문학 교수 재닛 랑글루아 박사와의 인터뷰에서 한 이야기. 미시간 주 디트로이트 소재 웨인 주립대학 민간전승 아카이브Wayne State University Folklore Archive 소장 R1983[1]번 테이프의 발췌본. 나는 이 전설에 대한 분석을 저서 『목이 막힌 도베르만The Chocking Doberman』(1984)에 수록했으며, 이 전설의 발전에 대한 계보도를 또 다른 저서인 『멕시코산 애완동물The Mexican Pet』(W. W. Norton & Co., 1986)에 수록했다. 이 전설에 삽입된 현대적 모티프 중 가장 두드러

진 것은 바로 집 안에 숨어 있는 침입자에 관해 피해자에게 경고해주는 통화이다. 제10장에 수록된 「베이비시터와 위층의 남자」[10-2]에서도 이와 똑같은 줄거리 장치가 나타난다. 아울러 제1장에 소개한 「멕시코산 애완동물」[1-8]과 「목이 막힌 도베르만」[2-1] 모두에서 수의사가 활약한다는 점 역시 주목할 만하다.

2-2

The Swiss Charred Poodle

여러분은 무엇을 믿을 수 있는가?

우리의 최근 시리즈는 워낙 천둥 같은 무반응을 자아냈기에, 우리는 대중의 요구에 응하여 다음 한 편을 마지막으로 끝장을 내기로 결정했다(마지막으로 나가시는 분이 인쇄기를 좀 꺼주시겠어요?).

사실 이토록 만장일치의 반대에 정면으로 반발하도록 영감을 제공한 사건은 바로 나의 사랑하는 신문 제1면에 중국산 푸들 이야기가 등장했다는 사실이었다. 내 기억이 맞다면, 바로 『크로니클The Chronicle』 말이다. 불멸의 우화가 모두 그러하듯이, 중국산 푸들 이야기는 10년 주기를 따르기 때문에 나는 또다시 그때가 왔다고 추정했다. 나는 이 우화를 1939년에도 간행했으며, 그때는 차이나타운이 배경이었다. 1949년에 다시 들었을 때는 뉴욕에서, 1959년에 다시 들었을 때는 호놀룰루에서 "일어난" 일로 되어 있었다.

[지금이 1971년이니까] 이번에는 무려 2년이나 늦게 찾아온 셈인데, 취리히부터 홍콩을 거쳐서 로이터 뉴스 통신사에 의해 유포된 그 내용은 다음과 같다.

"한스와 에르나 W.는 취리히 신문 『블리크Blick』에다가 자기네 이름을 완전히 밝히지는 말아달라고 부탁했다. 이들은 로사Rosa를 데리고

식당에 가서, 그 애완견에게도 먹을 것을 좀 챙겨달라고 웨이터에게 부탁했다. 웨이터는 이들 부부의 말을 잘 이해하지 못했지만, 결국 개를 안아 들고 부엌으로 들어갔고, 부부는 애완견에게 뭘 먹이려나 보다 생각했다.

잠시 후에 웨이터가 요리 그릇을 들고 나왔다. 부부가 은그릇 뚜껑을 열어보니 로사가 들어 있었다."

이 이야기를 처음 읽었을 때, 여러분은 곧바로 뭔가 수상한 냄새가 난다고, 또는 최소한 푸들 구이 냄새가 난다고 생각했을 것이다. 여기서의 핵심은 한스와 에르나 W.가 이름을 싣고 싶어 하지 않았다는 점인데, 이것이야말로 우화임을 보여주는 단서이다. 이 날조에 관여한 사람들은 결코 이름이 드러나는 것을 원하지 않았던 것이다.

로사 구이Roast Rosa 기사가 나왔을 때 수상한 냄새를 맡은 사람 중에는 샌프란시스코에서 홍콩 관광 협회Hong Kong Tourist Association의 미국 대리인을 맡고 있는 로버트 레이놀즈Robert Reynolds도 있었다. "이 기사에는 워낙 허점이 많기 때문에, 우리로선 굳이 부인 성명을 발표할 것도 없었다." 그는 말했다. "우선 자칭 스위스인 부부는 진짜 관광객일 리가 없다. 그 이유는 첫째로 애완동물이 홍콩에 반입되려면 6개월 동안 검역을 거쳐야 하기 때문이다. 또 둘째로 미국에서와 마찬가지로 홍콩의 식당은 애완동물 출입이 금지되어 있기 때문이다."

하지만 나는 로사 구이Roast a la Rosa 우화가 샌섬에 있는 하비 월뱅어Harvey Wallbanger 술집에서 약간의 쾌활한 대화를 야기했음을 덧붙여야

하겠다. "이제 독창적인 중국식 도기 다이너가 생긴 거로군."* 로스앤젤레스 램스의 홍보 담당자 잭 가이어Jack Geyer가 말했다. "아니지." P. K. 매커P. K. Macker는 의견을 달리했다. "그냥 개 볶음면일 뿐이야."** "자네들 둘 다 틀렸어." 월뱅어의 주인 팻 쇼트Pat Short가 이렇게 결론을 내렸다. "그게 바로 스위스식 구운 푸들이란 거야."

해설

『샌프란시스코 크로니클San Francisco Chronicle』 1971년 9월 12일 자에 게재된 허브 케인Herb Caen의 칼럼 중에서. 비록 이 보도 내용 전부, 또는 일부는 케인의 발명이었겠지만, 그래도 그는 이른바 '개 요리The Dog's Dinner' 전설의 전형적인 논의를 완벽하게 포착했다. 술집에서 만난 자기 친구들의 말을 인용하는 것이야말로 신문 칼럼니스트들이 사용하는 전통적인 장치다. 케인이 인용한 실제 뉴스 내용은 로이터가 유포했는데, 이 뉴스 통신사는 의심스러운 기사들을 번번이 내놓는 곳이다. 이 보도에서는 로사 구이에 "페퍼 소스와 죽순이 곁들여져" 나왔다고 주장했다. 이 이야기의 다른 버전에서는 부부가 여러 개의 코스로 된 식사를 마친 뒤 개에 대해 물어보자 다음과 같은 답변이 나온다. "개는 여덟 번째 요리였습니다." 또는 부부가 요리 속에서 개의 목걸이를 알아보기도 한다. 때로는

* 요리사 모자를 쓴 개 간판을 걸고 1948년부터 1986년까지 샌프란시스코에서 운영된 패스트 푸드 프랜차이즈 업체 '도기 다이너Doggie Diner'를 가리킨다.

** 실제 요리 '차우미엔(chow mien, 炒麵, 볶음면)'의 '차우(chow, 炒, 볶다)'가 중국산 견종 '차우차우'와 발음이 같다는 데에서 착안한 말장난.

경악한 부부가 현장에서 쓰러져 죽기도 한다. 부부가 식당을 고소하는 경우는 더 자주 있다. 이 전설은 청인이 수화를 어떻게 잘못 이해할 수 있는지에 대한 예시로서 청각장애인 공동체에서 이야기되기도 한다. 이 전설이 1990년에 연재 만화 「지피Zippy」에서 언급되었을 때, 그 주인공인 동명의 기묘한 어릿광대는 이 사건이 방콕에서 벌어졌다고 말했다가, "그건 '도시전설'이야……. 실제로는 일어나지 않은 일이라고"라는 반박에 직면한다. 그러자 지피는 한탄한다. "내 어린 시절의 환상 모두가 하나하나 박살 났어."

2-3

저희 개가 아닌데요

Not My Dog

75년 가까이 유포되어 온 털북숭이 개 이야기 하나가 내 머릿속을 떠나지 않는다. 장담하건대 내가 이 이야기를 전설이라고 말하더라도 완전히 잘못 짚었다는 확증까지 나오지는 않을 것이다.

이것이야말로 동물 전설 중에서도 「명견 래시Lassie Come Home」(1943)에 해당하는 이야기로, 영영 사라졌겠거니 싶을 때마다 번번이 재등장하고 있다.

이 이야기는 어떤 사람이 어떤 집에 초대되는 것으로 시작되는데, 그 집주인은 보통 손님보다 더 부자이거나, 또는 사회적으로 더 윗사람이다. 손님은 어떻게 예절을 지켜야 하는지 몰라 불편해하는데, 상황이 더 악화되고 만다. 커다랗고, 까불거리고, 지저분한 개 한 마리가 손님을 뒤따라 집 안으로 들어온 것이다.

손님이 사회적 예절을 존중하려 노력하는 사이, 개는 진흙을 묻히고, 간식을 집어먹고, 가구를 긁어댄다. 손님과 주인의 대화에도 긴장이 감돈다.

손님이 가려고 자리에서 일어나자, 개의 행동을 놓치지 않고 지켜보던 여주인이 냉랭하게 말한다. "댁의 개도 잊지 마시고 꼭 데려가세요!"

"저희 개요?" 손님은 이렇게 말한다. "저는 댁의 개인 줄 알았는데요!"

사람들은 이 이야기를 하면서 항상 몇 가지 확증하는 세부 내용을 덧붙인다. 예를 들어 1991년에 유타주 솔트레이크시티의 한 신문에 간행된 버전에서는 신혼부부의 이름을 거론했다. 즉 "그 동네에서 가장 젊은 부부"가 "아늑하고 오래된 단층집"을 구입해서, 그곳을 개축하고 장식하는 데에 큰 노력을 기울였다는 것이다.

옆집 이웃인 "연세 지긋한 괴짜"이자 전직 사교계 인사인 여자가 이들을 방문했는데, 크고 시커먼 래브라도리트리버 한 마리가 뒤따라서 집 안으로 들어왔다.

이 개가 신혼부부의 애완동물인 샴고양이를 쫓아다니느라 방 안이 엉망진창이 되고, 놀란 손님이 가려고 자리에서 일어나자 집주인 여자가 하소연했다. "제발 댁의 개 좀 데리고 가세요."

결정적인 한마디. "저희 개요? 이봐요, 젊은 양반, 나는 저 짐승이 댁의 개인 줄 알았어요."

하지만 이 이야기는 다른 버전들도 워낙 많이 유포되었기 때문에, 이것이 절대적으로 100퍼센트 진짜이고 독창적이라고 단언할 수는 없다.

「저희 개가 아닌데요」의 최초 버전은 루시 모드 몽고메리의 아동서 『에밀리 높이 오르다Emily Climbs』(1924)에 등장한다. 나로선 『빨강 머리 앤』의 저자인 이 작가가 어디선가 들은 이야기를 각색한 것이 아닐까 추정하는데, 어쩌면 그녀의 고향인 캐나다의 프린스에드워드섬에서 들은 것일 수도 있다.

여기서 젊은 여주인공 에밀리는 "똑똑하고 성공한 여자"인 재닛 로

열 양을 찾아갔다가 "상당히 큼지막한 털북숭이 흰색 개"를 상대방의 차우차우 애완견 추천이라고 착각한다. 진흙투성이에다가 누가 봐도 차우차우가 '아닌' 이 개는 손님을 뒤따라 우아한 거실로 들어와 난장판을 만든다.

에밀리가 가려고 하자, 집주인이 이렇게 묻는다. "댁의 개도 데려가는 게 좋지 않겠어요?"

결정적인 한마디. "저…… 저는 이 개가 댁의…… 댁의 차우차우인 줄 알았는데요."

이윽고 시간은 흘러서…… 이 이야기는 런던 『옵저버Observer』의 칼럼니스트 사이먼 호가트Simon Hoggart의 『불명예의 전당House of Ill Fame』 (1985)에 모습을 드러냈다. 호가트는 어느 국회의원에 관한 이야기라고 설명했는데, 한번은 그가 지역구를 순시하다가 어느 집에 초대되어 차를 마시게 되었다. 이때 커다란 개 한 마리가 뒤따라 들어오더니, "갑자기 한쪽 다리를 들고 바닥에 오줌을 누어서" 모두를 놀라고 부끄럽게 만들었다.

이후의 내용은 여러분도 짐작하실 수 있으리라. 이 개는 집주인의 애완동물이 아니었다.

그로부터 2년이 지나서…… 이 이야기는 다시 모습을 드러냈는데, 이번에는 에드 레지스Ed Regis의 『누가 아인슈타인의 연구실을 차지했는가?Who Got Einstein's Office』(1987)에서였다. 1946년에 프린스턴에서 일어난 일로, 유명한 수학자 줄리언 비글로Julian Bigelow가 역시나 유명한 동료 존 폰 노이만을 찾아갔을 때, 그레이트데인 한 마리가 뒤따라 집 안으로 들어왔다고 한다.

굳이 천재가 아니더라도 이 이야기의 나머지 내용은 충분히 짐작

될 것이다.

그리고 또다시…… 이번에는 맥아더 "천재상" 수상자들을 다룬 책 드니즈 G. 셰커지안Denise G. Sherkerjian의 『비범한 천재Uncommon Genius』 (1990)에 등장했다(어쩐지 이 이야기는 유독 천재들의 관심을 끄는 것처럼 보인다!). 셰커지안의 회고에 따르면, 캘리포니아 대학의 인류학자와 버클리에서 만나 인터뷰를 했을 때, "크고 늙고 지저분한 개 (……) 마치 곰과도 비슷한 몰골에 (……) 크고 냄새나는 동물"이 그녀를 뒤따라 집 안에 들어왔다고 한다.

이야기의 결말은 이렇다. "나는 우리가 마무리할 때까지만이라도 댁의 개를 잠깐 밖에 내보낼 수 있겠느냐고 물어보았다."

"저희 개요?" 인류학자는 이렇게 말했다. "그러면 저 녀석이 댁의 개가 아니란 말씀이신가요?"

그렇다면 이런 사건이 실제로 일어났을 수도 있을까? 이렇게 간행된 보고 가운데 어느 것도 굳이 의심할 만한 이유까지는 없지만, 이에 관해 책이나 기사를 쓰지 않는 사람들, 즉 이른바 '일반인'이라고 불러도 무방한 사람들에게도 과연 이런 일이 일어나는 걸까?

음, '실제로' 일어난 적이 있다. 오하이오주 애슐랜드에 사는 한 남자가 1990년에 제보한 바에 따르면, 1970년 그의 가족이 플로리다에 사는 친구를 방문했을 때의 일이었다고 한다. 사냥개인 비글 한 마리가 친구네 집으로 뒤따라 들어오더니, 의자에 올라가서 접시에 담긴 음식을 먹기 시작했다.

당연히 손님네 개도 아니었기에, 제보자의 말에 따르면 "그 개는 결국 쫓겨나게" 되었다고 한다.

로드아일랜드주 미들타운에 사는 한 여성도 언급할 필요가 있는

데, 1975년경 캘리포니아에 살 때 있었던 일을 제보했기 때문이다. 그녀의 어머니의 상사가 방문했을 때에, 커다란 개 한 마리가 뒤따라 집 안으로 들어오더니만…… 이하 동문.

다른 제보들도 있지만, 그동안 수집한 이 이야기의 여러 변형 가운데 최고는 1991년에 입수한 내용으로, 편지 겉봉에 "귀하의 '저희 개가 아닌데요' 서류철에 넣어두시길"이라고 적혀 있었다. 캘리포니아주 모스비치의 데비 브레넌Debbi Brennan이 제보한 사연이다. 제보자는 1960년대에 염소를 길렀는데, 한번은 새로 온 이웃이 자기네 암컷 염소를 제보자의 수컷 염소와 교미시키고 싶다고 부탁했다.

이웃이 염소를 끌고 왔을 때, 여자애 하나가 따라와서 교미 장면을 유심히 지켜보더니 몇 가지 질문도 던지기에 "사실대로, 하지만 요령껏" 대답해주었다고 한다.

일을 마치고 나서, 데비가 이웃에게 차나 한잔하자고 초대한 다음, 댁의 딸한테는 쿠키를 대접해도 괜찮겠느냐고 물어보았다. 결정적인 한마디. "쟤는 우리 딸이 아니에요. 그냥 문 앞에서부터 저를 따라오던데요."

그즈음, 여자애는 이미 떠나간 뒤였다. 나로선 혹시 그 여자애 꽁무니에 커다란 털북숭이 꼬리가 하나 달리지 않았을까 궁금할 뿐이다.

해설

1991년 7월 1일이 있는 주에 배포한 신문 칼럼 「도시전설」의 내용을 증보했다. 1992년 6월에 내가 신디케이트 칼럼을 중단할 예정이라고 발표하자, 오하이오

주 웨스터빌의 제이콥과 헬렌 슈나이더Jacob and Helen Schneider 부부가 12년 전 겪은 일에 대해서 보고할 마지막 기회일 것 같다면서 편지를 보냈다. 이들은 딸의 고등학교 운동부 친구의 부모로부터 초대를 받았는데, 그 집에 들어갈 때 "크고 시커먼 개" 한 마리가 따라오더라는 것이다. 개가 식탁에 차려놓은 음식의 냄새를 죄다 맡고 돌아다니자 집주인이 마침내 이렇게 말했다. "제이크, 저 개를 도대체 언제부터 키운 거예요?" 물론 그놈은 슈나이더 부부의 개도 아니었고 집주인의 개도 아니었다. 이 사건 이후로 이들 부부는 지금까지도 이런 말을 서로 주고받는다고 한다. "그때 그 개 기억나!?"

내가 내린 결론은 이렇다. 이것이야말로 정말 반복되는 경험이며, 종종 재구연되는 이야기를 생성해왔다. 따라서 진실을 향한 나의 끈질긴 탐색 결과, 나는 이 이야기를 "거의 전설급"이라고 부르고자 한다.

2-4

The Licked Hand

젊은 여자가 개를 한 마리 키웠는데, 그 녀석은 늘 주인의 침대 밑에서 잤어요. 아무 일 없는지 확인하고 싶을 때마다 주인은 한 손을 침대 밑으로 집어넣었죠. 개가 주인의 손을 핥으면 결국 아무 일 없다는 뜻이었어요.

어느 날 밤, 여자는 집에서 혼자 침대에 누워 있었어요. 그때 개가 숨을 헐떡거리는 듯한 소리가 들렸죠. 그녀가 손을 침대 밑으로 집어넣자 개가 핥았어요. 그날 밤 더 늦은 시간에 그녀는 뭔가를 먹고 싶은 생각이 들었죠. 그래서 그녀는 아래층 부엌으로 내려갔어요. 부엌에 들어섰을 때 이런 소리가 들렸죠. "똑, 똑, 똑." 그녀는 싱크대로 가보았지만, 수도꼭지에서 물이 새는 것은 아니었어요. 그런데 싱크대에는 피 묻은 칼이 놓여 있었죠.

칼을 보자마자 그녀는 뒤로 물러나다가 냉장고에 등을 부딪혔어요. 그러자 다시 그 소리가 들렸죠. "똑, 똑, 똑." 그녀가 냉장고 문을 열자 난도질당한 개가 툭 하고 튀어나왔어요. 개의 몸에 쪽지가 붙어 있었는데, 이렇게 적혀 있었죠. "사람도 핥을 수 있지."

사이먼 J. 브로너의 『미국 어린이 민간전승American Children's Folklore』(1988, pp. 150-51) 중에서. 1984년 유타주 로건에 사는 14세 여자아이가 밤샘 파티에서 들었다면서 구연한 내용이다. 밤샘 파티는 종종 줄거리가 펼쳐지는 무대 역할도 한다. 즉 파티의 주최자를 제외한 나머지 여자아이들 모두가 살해되고, 부엌이나 화장실 벽에 살인자가 피로 적어놓은 조롱의 메시지가 발견되는 것이다. '벽에 적은 메시지'라는 모티프는 제5장에 수록된 「에이즈 메리」[5-10]에서도 재등장한다. 브로너가 인용한 두 번째 텍스트는 제10장에 수록된 「베이비시터와 위층의 남자」[10-2]가 「핥은 손」과 조합되어 있다.

몇몇 버전에서는 여자의 손이 아니라 '발'을 핥는 것으로 나와서 더욱 충격을 준다. 때로는 주인공이 시각장애인 여자라서 안내견이 그녀의 손을 핥는 것으로도 나온다. 이 이야기의 대학 배경 변형은 제22장에 수록된 「룸메이트의 죽음」[22-4]이다.

2-5

The Crushed Dog

젊은 미국인 학자가 학위를 받은 직후에 저명한 장학금을 얻어서 영국에 있는 어느 (아마도 미술사인 듯한데) 연구소에서 박사 후 과정 연구를 할 수 있게 되었어요. 이 연구소는 교외에 있는 어느 유명하고 오래된 성에 있었대요. 학자는 한밤중에 도착해서 주위에 펼쳐진 광경을 보고 감탄했죠. 방으로 안내를 받아서 가보니까 마치 튜더왕조 배경 영화의 한 장면처럼 보이더래요.

학자는 침대에 누워 일을 하기로 작정했는데, 펜에다가 잉크를 넣으려다가 (제법 오래전 일이니까요) 그만 잉크병을 손에서 떨어트렸대요. 심지어 그걸 붙잡으려고 손을 뻗었다가, 침대 위에 걸려 있는 차마 가치를 매길 수조차 없이 귀중한 태피스트리에 잉크가 온통 튀었다지 뭐예요. 학자는 너무나도 굴욕감을 느낀 나머지, 곧바로 옷을 입고 짐을 챙겨서 성을 빠져나왔고, 기차역까지 걸어가서 결국 미국으로 돌아가고 말았대요.

그로부터 20년 뒤에 그 미국인은 이제 유명한 학자가 되어서 다시한번 그 연구소에 초청되었대요. 과거에 그곳을 빠져나왔던 일을 생각하면 여전히 속이 쓰렸지만, 학자는 영국인의 특성상 옛날 일은 결코 언급되지 않을 거라고 추측했대요. 결국 학자는 초청을 수락했죠.

연구소에 도착한 학자는 안내를 받아 소장실로 들어갔는데, 잠시 거기서 기다리면 소장이 곧 나올 거라고 했대요. 여행 때문에 피곤했던 학자는 여행 가방을 내려놓고 쿠션이 빵빵한 사라사 의자에 털썩 주저앉았는데, 어디선가 조그맣게 깨갱 소리가 들리더래요.

학자가 일어나 살펴보니 의자 위에 작고 납작한 털가죽 덩어리가 있더래요. 소장이 기르던 작은 개를 뭣도 모르고 깔고 앉은 거였죠. 학자는 여행 가방을 집어 들고 성을 빠져나왔고, 기차역까지 걸어가서 결국 미국으로 돌아가고 말았대요.

해설

1996년 3월에 뉴욕의 존 아코셀라Joan Acocella가 제보한 사연인데, 제보자는 어느 교수에게서 들었고, 그 교수는 또 다른 학자에게서 들었다고 한다. 잠을 자다가 그만 영원히 잠들게 된 개에 관한 이 인기 높은 이야기의 다른 버전들은 "불운한 외부자"라는 주제는 보유하고 있지만 부끄러운 일화는 딱 하나만 들어 있기도 하고, 또는 개의 죽음이 먼저고 잉크 쏟기가 나중에 묘사되기도 한다. 캘리포니아 남부의 음악들은 이 사건을 그 지역의 베이스 연주자가 어느 부유한 재즈 팬의 집에 초대되었을 때 겪은 일이라고 간주해왔다. 킹슬리 에이미스Kingsley Amis는 소설 『럭키 짐Lucky Jim』(1954)에 나오는 포복절도할 장면에서 잉크 쏟기를 공들여 묘사한 바 있다. 이 이야기에서 깔려 죽은 개 부분은 톰 로빈스Tom Robbins의 소설 『딱따구리가 있는 정물Still Life with Woodpecker』(1980)에도 등장했다. 간행된 다른 버전으로는 S. J. 페럴먼S. J. Perelman의 초기 『뉴요커New Yorker』 단편으로 훗날 단행본 『못난 상판Vinegar Puss』(1975)에도 재수록된 「놀라

지 마! 정서 불안은 이쪽이야Don't Blench! This Way to the Fantods』, 윌리엄 개디스 William Gaddis의 『인식The Recognitions』(1952), 테리 서던Terry Southern의 『광택과 금줄Flash and Filigree』(1958) 등이 있다. 이 이야기에 등장하는 개는 작은 테리어 나 포메라니안으로, 또는 (『올드파머스 역서Old Farmer's Almanac』 1984년판에 나온 것처 럼) 치와와로 다양하게 묘사된다. 스티븐 파일Stephen Pile은 『실패 불완전집The Incomplete Book of Failures』(1979)에서 이 이야기가 "1900년대 말에" [원문 그대로임] 영국에서 나온 것이라고 주장했다. 하지만 관련 문서는 전혀 제공하지 않았으 며, 심지어 이 이야기가 등장한 장의 제목도 「우리가 확인에 실패한 이야기들 Stories We Failed to Pin Down」이라고 적어놓았다.

고층 건물의 개

The Dog in the High-Rise

트루먼 커포티가 로런스 그로벨에게 구연함

그로벨　당신의 삶에 있었던 두 가지 개인적인 사건에서는 개들이 등장했는데, 그중 하나는 끔찍하지만 우스운 이야기입니다. 바로 당신의 친구에 관한 이야기인데, 당신은 다코타에 살면서 그레이트데인을 키우는 한 여자와 그 친구의 데이트를 주선해준 적이 있었다고 (……)

커포티　그가 제 주선으로 그녀를 만난 것은 아니었습니다. 아주 유명한 모델이었던 그녀에게 그가 반해버렸던 거죠. 그는 그녀와 저녁을 먹고 극장에 가기로 약속했습니다. 다코타에 있는 그녀의 아파트에 찾아갔더니 하녀가 나와서 아가씨가 옷을 입으시는 중이니, 일단 거실에 가서 술이라도 한잔 드시라고 전했답니다. 그가 들어간 넓은 거실에는 쌍여닫이 유리문이 활짝 열려 있더랍니다. 바닥에는 커다란 그레이트데인 한 마리가 앉아서 공을 갖고 놀고 있었고요. 개는 그가 함께 놀아주기를 바라는 것이 분명했습니다. 그래서 그는 개에게 다가가서, 공을 집어 들고, 크고 평평한 흰색 벽에다가 던져서 튀어나오게 했죠. 개는 펄쩍 뛰어서 공을 붙잡더니, 그에게 달려와서 건네주더랍니다. 그는 다시 공을 벽에 던졌고, 이런 식으로 5분쯤 계속되었답니다. 그러다가 공이 벽에 맞고 빗나가면서 창밖으로 떨어져버렸습니

다. 그러자 개도 흘끗 한 번 바라보더니 곧바로 공을 뒤쫓아 창밖으로 떨어졌습니다! 곧이어 무시무시한 철퍽 소리가 들렸습니다. 바로 그 순간에 그녀가 거실로 들어와서 이렇게 말했습니다. "아, 정말 미안해요. 이제 우리 극장에는 늦을 것 같네요." 그는 공포에 사로잡혀 아무 말이 없었고, 뭘 해야 할지, 또는 무슨 말을 해야 할지 몰랐습니다. 그녀는 계속 이렇게 말하더래요. "빨리, 빨리, 빨리요. 이 건물 엘리베이터는 느리단 말이에요." 두 사람은 극장에 갔는데, 그는 말 한마디 하지 않았습니다. 그녀는 점점 더 어리둥절해졌지요. 자기한테 엄청나게 반했다고 생각되는 사람이었는데, 정작 자기한테 말조차 건네지 않았으니까요. 중간 휴식 시간에 그녀가 말했죠. "당신한테 무슨 문제가 있는지는 모르겠지만, 당신 때문에 저는 너무나도 불안하니까, 그냥 집에 갈래요." 곧이어 그녀가 말했습니다. "아, 우리 개한테 먹이 주는 걸 잊어버렸네요. 우리 개 보셨죠?" "네." 그가 말했습니다. "봤죠. 제가 보기에는 무척이나 배고프고 의기소침해 보이더군요." 그녀는 나가버렸고, 집에 갔고, 건물 마당에서 개를 발견했습니다. 개는 존 레논과 함께 저세상에 있었죠.

해설

로런스 그로벨Lawrence Grobel의 『커포티와의 대화Conversations with Capote』(1985, pp. 68-70) 중에서. 커포티(1924-1984)는 인터뷰와 강연에서는 물론이고, 심지어 자니 카슨이 진행한 「투나잇 쇼」를 비롯한 TV 토크쇼에서도 이 이야기를 여러 번 반복했다. 커포티가 직접 쓴 각별히 자세한 버전은 『레이디스 홈 저널Ladies'

Home Journal』1974년 1월호에 게재된 바 있다. 카슨 본인도 1985년 11월의 토크 쇼 첫머리 코너에서 이 이야기를 반복했고 다른 사람들도(유명 인사인 경우도 있고 아닌 경우도 있었는데) 이 이야기를 재구연했는데, 커포티의 이야기라고 밝힌 경우도 있고 그렇지 않은 경우도 있었다. 아울러 이 이야기는 "라이트" 맥주 광고에 영감을 준 것은 물론이고, 1980년대에는 TV 시트콤 「제퍼슨 가족The Jeffersons」의 한 에피소드에도 영감을 주었다. 알렉산더 콕번Alexander Cockburn은 『네이션 The Nation』 1990년 4월 23일 자에 게재된 「직설Beat the Devil」 칼럼에서 이 이야기를 언급했다. 그는 이란-콘트라 사건 수사 동안 증언한 로널드 레이건 대통령의 행동에 대한 은유로 이 이야기를 사용하면서, 언론이 레이건에게 손쉽게 속는다고 주장했다. "그는 단지 공을 던지기만 하면 된다." 「고층 건물의 개」의 유래가 트루먼 커포티인지 여부는 판단하는 것이 불가능하다. 오스트레일리아 출신 소설가 섬너 로크 엘리엇Sumner Locke Elliott도 비교적 이른 시기인 1974년에 이 이야기를 개인적 경험이라 이야기했다고 보고된 바 있으며, 아울러 「물어와 Fetch!」라는 제목이 달린 또 다른 버전도 『보이스 라이프Boys' Life』 1975년 1월호에 게재되었다가 나중에 중학생용 독본에 전재된 바 있었다.

2-7 피피가 페인트를 엎지르다, 또는
키티가 죄를 뒤집어쓰다
Fifi Spills the Paint, aka Kitty Takes the Rap

(A)

제가 최근에 들은 '친친' 이야기인데, 그는 시카고의 부유한 지역인 노스쇼어에서 인테리어 업자로 사업이 번창하고 있었대요. 그는 윌메트에 있는 우아한 집 한 채의 페인트칠을 막 끝내고, 마감용 페인트 깡통을 들고 다니면서 모든 것이 완벽해지도록 확인했죠.

마지막 붓질을 끝내고 자기 작업을 살펴보려 뒤로 물러나는 순간, 그는 페인트 깡통을 발로 걷어차서 차마 가치를 따질 수 없을 정도로 귀중한 동양제 카펫 위에 쏟아버리고 말았어요. 어떻게 하지?

바로 그 순간, 툭하면 짖어대고 물어대서 얄밉기 그지없는 주인집 토이 푸들 피피가 방 안으로 종종거리며 들어왔죠. 재빨리 머리를 굴린 인테리어 업자는 개를 집어 들어서 페인트 웅덩이 속에 올려놓고는, 곧바로 큰 소리를 질렀어요. "피피! 못된 녀석! 도대체 무슨 짓을 한 거야?"

(B)

저는 1989년 11월 11일부터 16일까지 워싱턴 D.C.에서 열린 미국 법정 변호사 협회Association of Trial Lawyers of America에서 주최하는 법정 변

호 세미나에 참석하고 있었죠. 기조연설자 중에는 텍사스의 유명한 법정 변호사 잭 지머먼Jack Zimmerman이 있었어요.

지머먼 씨는 멋진 텍사스 억양을 구사했고, 상당히 화려한 언변으로 연설을 하더군요. 그는 증거의 원칙, 재판에서 증거의 사용에 대해서 이야기했죠. 그는 정황증거에 의존하는 검사들의 경향에 대해 비판적이었어요. 그러더니 한 가지 이야기를 꺼냈는데, 어린 시절에 경험한 것이라고 하더군요. 그의 말에 따르면, 어느 날 어머니가 외출하실 일이 있어서 형제 (대략 여덟 살과 열 살 때쯤) 단둘이 집을 보게 되었다고 해요. 어머니는 사과 파이 하나를 식히려고 부엌 식탁 위에 놓아두셨죠.

어머니는 형제에게 파이를 잘 지키라고, 어느 누구도 그걸 손대거나 조금이라도 먹지 못하게 하라고 각별히 당부하셨죠. 하지만 파이 냄새가 너무 좋아서, 결국 그 냄새에 차마 저항할 수 없을 정도가 되었어요. 잭은 파이 모서리를 아주 조금만 뜯어 먹고 메워놓으면 어머니도 아무런 차이를 깨닫지 못할 거라고 추론했어요.

불운하게도 형제는 애초의 계획을 고수할 수 없었고, 결국 파이를 거의 절반이나 먹어치우고 말았죠. 형제는 이 일을 결코 감추거나 위장할 수 없다는 걸 알았어요. 바로 그때, 잭은 어머니가 운전하시는 자동차가 차고에 들어오는 소리를 들었어요.

갑자기 잭은 한 가지 생각을 떠올렸죠. 그는 집에서 키우는 고양이를 붙잡아서는 얼굴을 파이에 문질렀어요. 그러자 고양이의 얼굴은 파이 속이며 껍질 부스러기로 뒤범벅되고 말았죠.

부엌으로 들어오신 잭의 어머니는 당신을 올려다보는 고양이의 몰골을 보자마자 서슴없이 행동에 돌입하셨대요. 바로 고양이를 붙잡아

서 뒷문을 열고 집 뒤에 흐르는 개울에다가 (모두들 "강"이라고 부르는 곳에다가) 던져 넣으셨다는 거예요.

바로 이 대목에서 지머먼 씨는 이야기를 마무리하며 이렇게 말했죠. "빈약하기 그지없는 정황증거로 인해 그 강에 들어간 고양이는 그 녀석이 마지막도 아니었답니다!"

해설

"피피" 버전 (A)는 1986년에 일리노이주 크리스탈레이크의 수전 레빈 크라이코우스키Susan Levin Kraykowski가 제보한 내용이다. 이 이야기를 신문 칼럼과 『망할! 또 타버렸잖아!Curses! Broiled Again!』(1989)에 간행한 이후 페인트 업자들 사이에서는 엎지름 사고에 대한 책임을 전가하는 방법으로 잘 알려진, 전통적인 책략이라고 제보한 전문가들이 여러 명에 달했다. 그 변형인 "키티" 버전 (B)는 오하이오주 클리블랜드의 짐 굿럭Jim Goodluck이 제보한 것이다. 나는 『아기 열차』에서 이를 패러프레이즈했고, 1990년에 휴스턴의 잭 B. 지머먼에게 직접 문의해 받은 답장도 언급했다. 지머먼은 이렇게 썼다. "형사사건 변호사에게는 이 이야기야말로 정황증거가 얼마나 유혹적인지, 하지만 얼마나 허약한지를 보여주는 완벽한 설명입니다." 하지만 그는 이렇게 덧붙였다. "솔직히 말하자면 저 역시 또 다른 법정 변호사에게 이 이야기를 들었습니다. 바로 콜로라도에서 가장 뛰어난 법정 변호사 가운데 한 명인 덴버의 렌 체슬러Len Chesler에게 말이죠." 소녀 두 명과 베리파이 부스러기가 등장하는 이 이야기의 또 다른 버전은 토니 모리슨의 소설 『가장 푸른 눈The Bluest Eye』(1972)에 나온다.

개를 갖고 튀어라

Take the Puppy and Run

(A)

그래서 이 연세 지긋하신 노부인 유권자께서는 주 상원의원 로이 굿
먼Roy Goodman에게 다음과 같은 불만 사항을 밝히셨다.

노부인은 그레이트데인 한 마리를 키웠던 모양이었다. 애지중지하
던 개가 죽자 낙담한 노부인은 사랑하는 애완동물을 어떻게 처리해
야 할지 몰라 난감해하다가, 미국 동물 애호 협회ASPCA에 전화를 걸
었다. 그런데 단체에서는 예산 삭감 때문에 개를 수거하러 갈 수가 없
다고, 노부인이 개를 데려오면 단체에서 적절한 매장 조치를 해주겠
다고 말했다. 좋다. 하지만 어떻게? 노부인이 물었다. 여행 가방에 넣
어서요. 단체에서는 말했다.

노부인은 체구도 작고 체력도 약했다. 여행 가방은 크고도 무거웠
다. 노부인이 거리에서 고생하며 걸어가는 모습을 지켜보던 웬 낯선
사람이 다가오더니 그 번거로운 짐을 대신 옮겨주겠다고 제안했다.
숨을 헐떡이던 노부인은 걸음을 멈추었고, 낯선 사람에게 감사를 표
시하고 여행 가방 손잡이를 건네주었다. 신이 난 도둑은 손잡이를 붙
잡자마자 바람처럼 뛰어서 도망갔다.

'오로지 뉴욕에서만 가능한 일이에요, 여러분, 오로지 뉴욕에서만.'

(B)

오, 그래. 그 사건 말이지.

내 친구는 어느 부부가 휴가를 떠나는 2주 동안 그들의 나이 많은 개를 돌봐주기로 약속했다. 그런데 머피의 법칙이 작용했는지 개가 죽고 말았다. 친구는 이걸 어떻게 해야 할지 몰라 당황했다. 주인 부부는 일주일 뒤에나 돌아올 예정이었고, 뻣뻣하게 굳은 셰퍼드 시체는 친구가 항상 꿈꾸었던 단란한 풍경이 아니었기 때문이다.

친구는 ASPCA에 전화를 걸었고, 거기서는 시체를 처리해줄 수는 있지만 일단 센터까지 그놈을 데려와야 한다고 말했다. 여기서 두 번째 문제가 발생했다. 과연 뉴욕의 어떤 택시 기사가 이렇게 커다란 개 시체를 기꺼이 실으려고 할까? 심지어 살아 있는 개도 실으려고 하지 않는데? 친구는 개를 여행 가방에 집어넣고 지하철로 옮기기로 작정했다.

셰퍼드 한 마리를 통째로 들고서 지하철 계단을 내려가본 사람이라면 금세 깨닫겠지만, 결코 쉬운 일이 아니었다. 친구가 고생하는 모습을 본 젊은 남자 하나가 다가와서는 도와주겠다고 제안했다. 뉴욕에서는 흔치 않은 일이었지만, 친구는 상대방이 매우 친절하다고 생각했다. 그런데 지하철 문이 닫히고 보니, 친구는 열차 안에 들어가 있는데 남자는 승강장에 남아서 신나게 웃으며 여행 가방을 끌고 사라지는 것이 아닌가.

자신의 약탈품을 살펴보기 위해 여행 가방을 열어본 순간, 그 남자의 얼굴에 나타난 표정을 볼 수만 있다면 나는 무엇이든지 기꺼이 내 줄 의향이 있다.

재닛 M. 노던 Janet M. Nordon

해설

(A)는 『뉴욕 포스트New York Post』 1987년 1월 27일 자에 게재된 신디 애덤스 Cindy Adams의 칼럼에서 가져왔다. (B)는 『뉴욕 데일리 뉴스 매거진New York Daily News Magazine』 1988년 2월 21일 자에 게재된 존 설리번John Sullivan의 「오로지 뉴욕에서만Only in New York」 코너에서 가져왔다. (B)는 『샌디에이고 유니언San Diego Union』 1988년 3월 4일 자 사설에서도 "범죄는 여전히 득이 되지 않음"을 보여주는 증거로서 재등장했다. 이 이야기를 소개하면서 나는 어쩐지 미국 언론 에 대한 자부심을 느끼게 된다. 두 가지 버전 모두 전형적인 가십 칼럼의 숨 가 쁜 문체와 활기찬 형식을 특징적으로 드러낸다. 이 사례들을 제보한 독자 가운 데 몇 명은 똑같은 이야기를 대화체로 구연한 여러 가지 변형을 들은 적이 있다 고도 덧붙였는데, 지리적으로는 (이 칼럼니스트들의 주장에 걸맞게) "오로지 뉴욕에서 만" 들었다고 한다. 이것은 제3장에 수록된 유서 깊은 이야기 「꾸러미 속의 죽은 고양이」[3-3]의 뚜렷한 지역화 버전이다. 2010년 8월 옐로스톤 국립공원 근처에서 관광객들 사이에 구두로 유포되던 또 한 가지 버전에 대해서는 내 저서 『도시전 설 백과사전』의 최신 증보판(pp. 189-90)에서 보고한 바 있다.

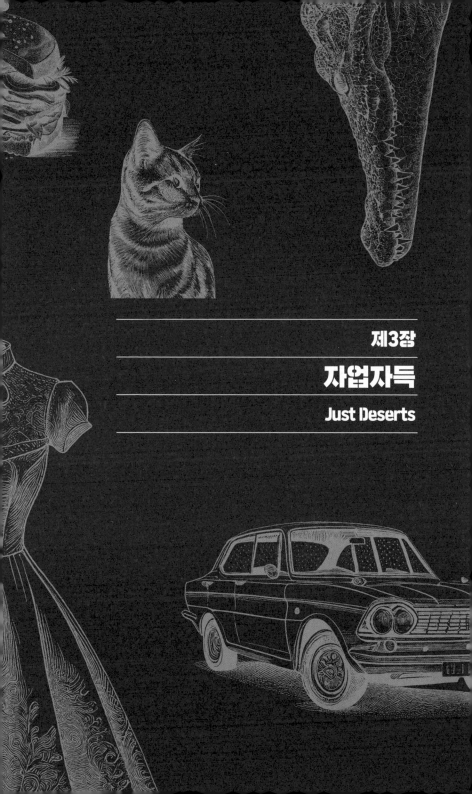

제3장

자업자득

Just Deserts

『샌프란시스코 크로니클』의 위대한 칼럼니스트 고故 허브 케인은 도시전설을 사랑했고, 1971년에 이를 언급하며 다음과 같이 썼다. "예전의 신문쟁이들은 이 세상에 우화 같은 것은 없다고 말했다. '충분히 많은 사람이 믿는다면 그것도 사실이 된다'는 이유에서였다. 어쩌면 맞는 말일 수도 있다. 나 역시 한때는 그걸 상당히 많이 믿었다. 심지어 지금도 좀 더 믿을 채비가 되어 있을 정도이다."

상당수의 도시전설은 실제로 우화와도 닮았다. 우화는 이솝이 지었다고 간주되는 고대의 이야기들처럼 짧고도 똑 부러지는 내용이고, 보통은 한 가지 일화에 불과하며, 전형적인 등장인물이 나오고, 직접적이거나 암시적인 교훈으로 마무리된다.

우화와 전설의 '진실' 요소는 그 이야기에 나온 사건이 실제 기원과 부합되는 데에서 비롯되지는 않는다. 대신 우화는 뭔가 보편적인 의미, 또는 도덕에 관한 진실을 함유한다.

고대의 우화는 "계란이 부화하기 전에는 닭의 숫자를 세어보지 말라," 또는 "느리고 꾸준하면 경주에서 이긴다" 같은 교훈으로 이어질 수도 있다.* 이에 비해 현대의 도시전설은 "자동차 뒷좌석을 항상 확인하라" 또는 "뭔가가 너무 훌륭해서 오히려 사실 같지 않다면, 정말 사실이 아닐 수 있다" 같은 교훈으로 이어질 수 있다. 고대 우화와 민간 우화 사이의 어디엔가는 제임스 서버James Thurber 같은 저

* 각각 "김칫국부터 마시지 말라"와 "낙숫물이 바위를 뚫는다"라는 우리말 속담에 대응하는 서양 속담이다.

자들이 쓴 우스꽝스러운 교훈담이 대개 자리하는데, 그의 창작 우화 가운데 두 가지는 "정신병원에 집어넣기 전에는 정신병자의 숫자를 세어보지 말라" 또는 "새로 산 빗자루는 잘 쓸릴 수도 있지만, 오래된 톱은 절대 믿지 말라" 같은 결론으로 마무리된다(전자는 「마당의 유니콘The Unicorn in the Garden」에, 후자는 서버 각색 버전의 「토끼와 거북이The Tortoise and the Hare」에 나온다). 하지만 서버를 비롯한 저자들의 우화가 결코 구비전승으로 편입되지는 못했다는 것이라든지, 또는 민간전승적 변형들을 발전시키지는 못했다는 사실은 딱히 놀랍지 않다.

고대 우화와 비슷한 현대 구전담의 훌륭한 사례라면, 1991년에 『산안토니오 익스프레스뉴스San Antonio Express-News』의 짐 허턴Jim Hutton이 내게 보낸 내용을 들 수 있다. 허턴은 아버지에게서 들었고, 아버지는 텍사스에서 벌어진 경견 관련 대화에서 들었다고 한다.

미국 어딘가의 경견장에서 있었던 일인데, 출전한 개 가운데 한 마리가 아무리 기계 토끼를 뒤쫓아 경주장을 돌아도 결코 잡지 못하는 상황에 그만 짜증이 치밀어버렸다. 그래서 그 개는 토끼를 쫓을 더 나은 길을 궁리했다.

그러던 어느 날, 출구가 열리자마자 다른 모든 개들은 곧바로 뛰어나갔지만, 이 영리한 개 한 마리는 그냥 뒤로 돌더니 토끼가 경기장을 한 바퀴 돌아서 그곳에 오기를 기다렸다. 불운하게도 빠른 속도로 달려오는 금속제 토끼와 정면으로 마주친 순간, 기다리던 개는 흔적도 남지 않을 정도로 박살 나버렸다.

나는 이 슬픈 이야기의 교훈을 다음과 같이 제시하고 싶다. 때로

는 자기만의 길을 가기보다 그냥 무리를 따라가는 편이 더 낫다.

또는 알래스카에서 엑손밸디즈호 원유 유출 사건이 벌어졌던 당시에 입소문과 언론 매체를 통해 유포되었던 우화 비슷한 이야기를 보자.

기름 제거를 하는 동안, 환경운동가들은 기름에 뒤덮인 조류와 포유류를 구조하고 재활시키기 위해서 상당히 많은 시간과 노력과 돈을 들였다. 그 영웅적 노력을 기리기 위해서, 환경운동가들은 애지중지 닦아주고 건강을 회복시킨 물개 한 마리를 방사하는 공개 행사를 준비했다.

그 훈훈한 방사 장면을 보기 위해 언론과 다수의 구경꾼이 모여든 가운데, 풀려난 물개가 행복하게 만灣으로 들어가자 군중이 열렬히 박수를 쳤다. 그런데 갑자기 범고래 한 마리가 나타나서 물개를 곧바로 잡아먹었다.

교훈: 먹이사슬에서 자기 위치를 절대 잊지 말라.

현대 동물 우화의 또 한 가지 사례는 1991년 크리스마스 직전에 간행된 신디케이트 유머 칼럼니스트 데이브 배리Dave Barry의 이야기이다. 이 칼럼의 스크랩을 보내준 독자 가운데 상당수는 이 이야기를 예전에도 들은 적이 있었다고 회고했다. 이것은 진짜 전설일 수도 있고, 또는 배리가 유행시킨 이후에 전설이 되었을 수도 있다.

물론 배리는 「크리스마스 염소 이야기The Story of the Christmas Goat」라는 이 이야기를 자기가 꾸며낸 것이 아니라고 말했다.

이 염소는 버지니아에 사는 어느 가족의 애완동물이었는데, 어느

무섭게 추웠던 크리스마스이브에 그만 죽어버리고 말았다. 염소는 서 있는 자세로 얼어서 딱딱해진 상태였다. 가족은 염소를 묻을 땅을 팔 수도 없었고, 연휴이다 보니 시체를 치워줄 만한 기관을 찾을 수도 없었다.

(혹시 애완동물 시체를 처리하는 문제가 친숙하게 느껴진다면, 여러분이 제2장에서 「개를 갖고 튀어라」[2-8]를 읽은 직후이기 때문일 것이다.)

이 가족은 얼어버린 염소를 자동차에 어렵사리 싣고서 여기저기 돌아다니다가, 어느 교회 앞에 설치된 예수 탄생 모형을 보자마자 해결책을 곧바로 찾아냈다.

배리의 주장에 따르면, 이 가족은 구유 주위에 모인 동물들 사이에 염소를 끼워 넣었던 것이다. "그리하여 결국 즐거운 크리스마스가 되었다. 최소한 날이 풀리기 전까지는 말이다."

이 이야기에 대한 나의 교훈은 이렇다. 애완동물과 항상 안정적인 관계를 유지하라.

도시전설은 저마다 줄거리가 완전히 달라도 교훈은 사실상 똑같다는 점에서 우화와 결정적으로 다르다. 대부분의 도시전설에서 가르치는 교훈은 (다른 여러 가지 교훈 중에서도 특히) "그/그녀/그들은 받아 마땅한 결과를 맛보았다"이다. 이때 "그들"이 얻는 것은 상당히 고약하게 마련인데, 예를 들어 죽은 고양이, 죽은 할머니, 소변 샘플, 심지어 이보다 더 끔찍할 때도 있다. 훌륭한 행동이 보답을 얻는 내용은 겨우 몇 가지 전설에서만 나온다. 물론 그것 역시 권선징악적

이게 마련이다. 권선징악의 이런 특징은 현대전설에서 거듭해서 예시되며, 이 장에 포함된 자업자득의 대표 사례들을 넘어 연장된다.

3-0

다크 에인절 케이크

The Fallen Angel Cake

그 아주머니 두 분이라면 우리 도시에서는 거의 누구나 알고 있기 때문에, 당연히 실명은 밝히지 않겠다. [1982년 캐나다의 한 소도시 신문에서 이렇게 보도했다]

첫 번째 아주머니는 교회 여신도회의 기금 마련 제과 판매 행사에 내놓을 케이크를 만들어야 했는데, 까맣게 잊고 있다가 막판에 가서야 기억해냈다. 아주머니는 에인절 푸드 케이크를 하나 만들었는데, 오븐에서 꺼내니까 한가운데가 푹 꺼져서 납작하게 눌려 있었다.

이런. 이제는 케이크를 하나 더 구울 시간이 없었기에, 아주머니는 케이크 한가운데를 채울 만한 재료를 찾아 집 안을 뒤져보았다.

결국 찾아낸 재료란 바로 화장실에 있던 두루마리 휴지였다. 아주머니는 휴지를 풀어서 케이크 구멍에 채워 넣고 아이싱으로 덮었다. 그렇게 마무리하고 나니 아름다워 보였기에, 아주머니는 그걸 들고 교회로 달려갔다.

그런 다음에 딸에게 돈을 주면서 제과 판매 행사가 시작되자마자 재빨리 그 케이크를 사서 집에 가져오라고 신신당부했다.

그런데 딸이 제과 판매 행사에 가보니 그 매력적으로 생긴 케이크는 이미 팔린 다음이었다. 아주머니는 당황해서 어쩔 줄을 몰랐다.

그러다가 이틀 뒤에 아주머니는 친구 집에 초대를 받았는데, 그날 오후에는 그곳에서 브리지 게임을 두 판 하기로 되어 있었다.

게임이 끝나자 맛있는 점심 식사가 이어졌는데, 마무리로 나온 디저트가 바로 문제의 그 케이크였다.

케이크를 본 순간, 아주머니는 부엌으로 달려가 집주인에게 모든 일을 설명하려고 막 자리에서 일어나기 시작했다. 하지만 아주머니가 미처 다 일어서기도 전에, 다른 아주머니 한 명이 이렇게 말했다. "케이크가 참 아름답네요!"

그러자 집주인이 다음과 같이 말하는 걸 듣고, 첫 번째 아주머니는 도로 자리에 앉아버렸다. "칭찬해주시니 고맙네요. 제가 직접 구웠거든요." [같은 이야기가 1980년경에 오스트레일리아 『시드니 모닝 헤럴드Sydney Morning Herald』에도 게재된 바 있다]

3-1

<div align="right">

장전된 개

The Loaded Dog
</div>

유전자 풀에는 구조대원이 없다는 사실을 보여주는 사례.*

한 라디오 프로그램에서 보도했는데, 조지아에서 있었던 실제 사건이다.

한 남자가 지프 그랜드체로키를 완전 새 차로 구입했는데, 가격이 3만 달러나 되어서 매월 400달러 이상을 할부금으로 냈다.

남자는 친구와 함께 오리 사냥을 갔는데, 당연히 호수가 꽁꽁 얼어 있었다.

두 돌대가리들은 총, 개, 맥주에다가 당연히 새 차까지 갖고서 호수에 갔다. 이들은 호수의 얼음 위로 차를 몰고 들어가서 사냥 준비를 했다.

두 사람은 오리가 앉을 만한 일종의 천연 착륙장을, 즉 오리를 꾀어낼 미끼로 쓸 만한 뭔가를 만들기로 했다. 하늘을 떠도는 오리가 아래로 내려와서 착륙할 만큼 충분히 큰 구멍을 뚫기 위해서는 일반적인

* 한 생물종의 유전자 전체를 뜻하는 '유전자 풀gene pool'을 동음이의어인 '유전자 수영장'으로 대체한 말장난이다. 흔히 어리석은 행동을 하는 사람을 가리켜 '유전자 수영장에 구조대원이 없다 보니 저런 인간이 태어났다'는 식으로 비아냥거린다.

드릴보다 약간 더 많은 노력이 필요할 예정이었다.

남자는 새로 산 그랜드체로키의 트렁크에서 40초짜리 짧은 도화선이 달린 다이너마이트를 하나 꺼냈다.

이제 두 로켓 과학자들께서 생각해보니, 자신들이 (아울러 새로 산 그랜드체로키가) 서 있는 곳에서 멀리 떨어진 얼음 위에 다이너마이트를 놓고 돌아올 경우, 자칫 불타는 도화선을 피해 도망치려다가 얼음에 미끄러지는 바람에 폭발에 휘말려 산산조각 날 위험이 충분히 있어 보였다. 그리하여 이들은 40초짜리 도화선에 불을 붙인 다음, 다이너마이트를 멀리 던졌다.

그런데 앞에서 내가 차량과 맥주와 총과 개가 있었다고 말한 것을 기억하시는지?

그렇다. 개가 있었다. 그것도 뭔가를 물어서 가져오도록, 특히 주인이 던진 뭔가를 물어서 가져오도록 고도로 훈련된 검은색 래브라도였다.

충분히 짐작이 가시겠지만, 그 개는 개답게 빠른 속도로 얼음 위를 내달려서, 불이 붙은 40초짜리 도화선 달린 다이너마이트가 얼음에 떨어지자마자 재빨리 입에 물었다. 두 남자는 비명을 지르고, 양손을 흔들었으며, 이제 어떻게 해야 하나 싶어 황망해했다.

개는 신이 나서 계속 그들에게 달려오고 있었다.

남자 가운데 한 명이 산탄총을 치켜들고 개에게 쏘았다. 그런데 이 산탄총에는 오리 사냥용 탄환이 장전되어 있어서, 검은색 래브라도를 저지하기에는 화력이 충분하지 못했다. 개는 잠시나마 걸음을 멈추었고, 살짝 당황했지만 다시 걸음을 재촉했다. 총을 또 한 방 쏘자, 이번에는 개도 가만히 선 채, 정말로 당황한 동시에 당연히 겁에 질렸으

며, 저 두 명의 노벨상 수상자들이 혹시 미쳤나 하고 생각하게 되었다. 개는 숨을 곳을 찾아 나섰고 (이제 정말 짧아진 도화선에 불이 붙은 다이너마이트를 문 상태로)…… 새로 산 체로키 밑으로 기어 들어갔다.

펑!

개와 체로키 모두 산산조각 난 채 얼음에 생긴 커다란 구멍에 빠져 호수 밑바닥에 가라앉았으며, 우주의 지배자 후보생들은 각자 "이런 일이 일어나다니, 믿을 수 없어" 하는 표정을 짓고 서 있었다.

보험회사에서는 폭발물 불법 사용으로 호수에 빠진 차량에 대해서는 보험금이 지급되지 않는다고 알려왔다. 남자는 매월 400달러가 넘는 할부금 가운데 첫 회도 아직 내지 않은 상태였다.

해설

이 이야기는 1997년 늦겨울부터 봄 사이에 거의 똑같은 텍스트로 인터넷에 만연했으며, 그즈음에 인터넷 친구 몇 명도 내게 이메일로 전달해주었다. 내가 붙인 제목은 오스트레일리아의 작가 헨리 로슨Henry Lawson이 1899년쯤에 쓴 고전적인 버전에서 가져온 것이다. 잭 런던도 1902년에 「문페이스Moon-Face」라는 자기 나름의 각색을 내놓은 적이 있었는데, 불붙은 동물이 등장하는 그 기본 줄거리 자체는 구약성서에도 (「사사기」 15장 4-5절에) 등장한다. 이와 유사한 이솝 우화도 「불태우려다 불타버리다The Burner Burnt」라는 충분히 적절한 제목으로 나와 있다. 또 다른 재구연 버전은 뉴질랜드인 배리 크럼프Barry Crump의 배꼽 빠지는 책 『좋고도 예리한 사람A Good Keen Man』(1960)에 등장한다. 이 이야기에 등장하는 동물은 쥐, 토끼, 너구리, 주머니쥐, 매, 코요테 등이 있으며, 심지어 상어

가 나오는 버전도 있다. '자업자득'이라는 주제 밑에 깔려 있는 도덕률에 대해서는 『미국에서 가장 멍청한 범죄자들America's Dumbest Criminals』(1995)이라는 책에 수록된 버전에 다음과 같이 잘 나와 있다. "그 작은 코요테는 비록 죽었지만, 최소한 그들이 받아 마땅한 결과를 약간이나마 맛보게 하는 데 성공한 셈이었다." 이보다 덜 설교적이고 더 재미있는 버전은 1990년 테네시주 『루이스버그 트리뷴Lewisburg Tribune』에 게재된 칼럼니스트 조 머리Joe Murrey의 것으로, 그는 두 사냥꾼과 동행한 개 이름이 나폴레옹이었다고 주장했다. 머리의 결정적인 한마디는 "나폴레옹 개박살나파르트"라는 그 개의 묘비명이었다. 스코틀랜드를 배경으로 하는 BBC의 인기 높은 TV 시리즈 「글렌의 군주Monarch of the Glen」는 미국 PBS 방송국에서도 재방영되었는데, 거기서 선대 글렌보글 영주 헥터 맥도널드는 바로 이 「장전된 개」 사고로 인해 최후를 맞이한다. 헥터가 자기 "호수"에 서식하며 송어를 먹어치우는 포식자 창꼬치를 제거하기 위해 플라스틱 폭탄에 불을 붙여서 물에 띄우자, 참으로 적절하게도 '쓸모없개'라는 이름이 붙은 개가 달려가서 그걸 물어다가 주인에게 가져왔기 때문이다.

3-2

식물의 복수

The Plant's Revenge

룸메이트 사이인 데이비드 그런드먼David Grundman과 제임스 조지프 수코치James Joseph Suchochi는 1982년 겨울 오전에 있었던 사막 선인장 쏘기 원정이 훗날 텍사스주 오스틴의 록 밴드 라운지 리저즈Lounge Lizards에 의해서 명곡으로 변모하게 되리라는 사실을 전혀 몰랐을 것이다.

아울러 두 사람은 자신들의 외출이 도시전설 추적가 얀 해럴드 브룬반드에 의해 기록되어 전 세계가 알게 되리라는 사실 역시 전혀 몰랐을 것이다.

게다가 두 사람으로서는 그런드먼이 바로 그날, 문자 그대로 거대 선인장에 의해 수치스러운 최후를 맞게 되리라는 것도 전혀 예견하지 못했을 것이다.

설령 이 모든 사실을 알고 있었더라도, 어쨌거나 두 사람은 아마 떠났을 것이다. 선인장 쏘기 선수들의 세계관이 딱 그러하기 때문이다. 쉽게 말해 그들이야말로 총을 들고 나가서 재미 삼아 사막의 식물을 쏘고 다니는 바보 멍청이들이다.

브룬반드의 설명에 따르면 (그는 피닉스 신문에 게재된 여러 기사를 가져다가 저서인『망할! 또 타버렸잖아!』에 수록한 바 있다) 이 사건의 내용은 간단하

다. 그런드먼이 거대 선인장의 가지에 총을 쏘았다. 선인장 가지가 떨어져서 그런드먼에게 맞았다. 그런드먼이 사망했다. 거대 선인장은 높이가 약 7.5미터에 달하고, 수령은 100년이 훨씬 넘었을 가능성이 있다. 사망 당시 20대 중반이었던 그런드먼은 라운지 리저즈의 노래 「거대 선인장Saguaro」에서 "불건전하고 왜소한 찌질이"로 묘사되었다.

이 이야기에 추가된 한 가지 재미있는 요소는 그런드먼의 마지막 말에 대한 초기의 몇 가지 혼동이다. 이 황당한 사건에 관한 첫 번째 뉴스 보도에서는 그런드먼이 가지에 맞았을 당시에 나무꾼 흉내를 내며 "넘어간다!(Tim-ber!)"라고 소리치던 중이었으며, 실제로는 이 말의 첫 음절인 "넘……(Tim)"까지만 내뱉은 순간에 그 치명적인 일격을 받게 되었다고 했다. 더 나중에 신문에 게재된 후속 기사들에서는 사망자가 마지막으로 내뱉은 말이 실제로는 룸메이트의 이름인 "짐(Jim)"이 아니었을까 하고 추정했다.

해설

애리조나주 『피닉스 뉴 타임스Phoenix New Times』 1993년 3월 3-9일 자 36면에 게재된 데이브 워커Dave Walker의 기사 「선인장과 문명이 충돌할 때: 거대 선인장을 얕보면 건강에 해로울 수 있다When Cactus and Civilization Collide: Trifling with Saguaros Can Be Hazardous to One's Health」 중에서. 좋다. 내가 저서인 『망할! 또 타버렸잖아!』에서 일관성 없는 뉴스 보도와 록 음악을 근거 삼아 실제 사건을 도시전설로 오인했던 것은 사실이다. 하지만 이 이야기는 바로 앞에서 소개한 이야기와 유사한 주제를 갖고 있다. 두 가지 이야기 모두 자연계에서 자업자득이

어떻게 이루어지는지를 보여주기 때문이다. 아울러 버몬트에서 날아온 흥미로운 이야기가 하나 있는데, 여기서는 사냥꾼이 나무에 올라간 호저를 총으로 쐈다가, 그 동물이 떨어지는 바람에 가시에 찔려 사망하고 만다. 이 이야기를 이런저런 계기로 듣게 된 다른 사람들과 마찬가지로, 나 역시 그런드먼의 사망에 대한 보고를 매우 애호하게 되었다. 워커의 생기발랄한 요약 역시 매력적이었다. 이 기사는 다음과 같은 훌륭한 문구와 함께 『피닉스 뉴 타임스』의 표지에 등장하기도 했다. "용감한 선인장: 애리조나의 대표적인 다육식물인 거대 선인장에 대한 예리한 고찰." 오스틴 라운지 리저즈의 노래는 앨범 「검은 술집에서 온 괴물Creatures from the Black Saloon」(1984)에 나온다. 영국의 민속학자 질리언 베네트Gillian Bennett과 폴 스미스는 공저 『도시전설: 세계적인 허풍 및 공포 이야기 선집Urban Legends: A Collection of International Tall Tales and Terrors』(2007)에서 이 현대 이야기의 선구를 민간전승과 고전문학 모두에서 찾아냈다. 즉 어떤 사람이 당해 마땅한 죽음을 맞이하는 이야기인데, 다만 이때는 위에서 떨어진 조각상이나 기념석에 당한다는 점이 다르다.

3-3 꾸러미 속의 죽은 고양이

The Dead Cat in the Package

1992년 겨울에 제 친구가 자기 친구의 친구인 두 사람 이야기를 저한테 해주더라고요. 두 여자는 [미네소타주 미니애폴리스 교외] 블루밍턴에 있는 쇼핑몰 몰오브아메리카에서 근무했대요. 오후 7시에 근무가 끝나자 둘은 평소처럼 카 셰어링으로 집에 가려고 차에 올라탔대요. 그런데 차가 잘 움직이지 않는 것 같기에, 혹시 날씨가 추워서 그런가 싶어서 한동안 공회전을 시켰대요. 그러다가 엔진에서 고약한 냄새가 난다는 사실을 깨닫고, 차 시동을 끄고 살펴보았대요. 엔진 뚜껑을 열어보니, 두 사람이 근무하는 동안 고양이 한 마리가 어찌어찌 엔진으로 기어 들어갔는지 고양이가 벨트인지 뭔지에 끼어 있었대요. 이미 죽어서 너덜너덜해진 상태로요. 두 여자는 근처에서 막대기를 주워가지고 이리저리 쑤신 끝에 죽은 고양이의 잔해를 엔진에서 꺼냈대요.

죽은 고양이를 땅에 그냥 놓아둘 수도 없고 해서, 두 사람은 그걸 쇼핑백에 넣어 쓰레기통에 갖다 버리려고 쇼핑몰로 돌아가기 시작했대요. 그런데 두 사람이 목적지에 도착하기 직전에 어떤 여자가 달려오더니 쇼핑백을 채가더라는 거예요. 아마 그 안에 크리스마스 선물이나 다른 뭔가가 잔뜩 들었으리라 생각했겠죠. 두 여자는 이 상황이 너무 웃기다고 생각했대요. 그래도 이들은 쇼핑몰 경비원에게 신고하

기로 작정했는데, 자칫 다음번에는 그 도둑이 뭔가 비싼 물건을 훔칠
지도 모르기 때문이었어요.

그런데 두 사람이 경비실로 가다 보니 저쪽이 되게 소란스럽더라
는 거예요. 무슨 일인가 싶어서 가다 말고 살펴보았더니, 어쩐지 낯이
익은 누군가가 기절해서 구급차에 실리는 중이더래요. 바로 죽은 고
양이를 훔쳐간 도둑이요! 그런데 구경꾼 가운데 한 사람이 쇼핑백을
보더니만, 저 물건이 쓰러진 여자분 것이라고 구급대원에게 말해주었
대요. 그러자 구급대원은 쇼핑백을 그 여자 가슴팍에 올려놓고는 고
무 로프로 단단히 묶어두더래요. 물론 그다음에 무슨 일이 일어났는
지에 대해서는 아무도 확실히 모르지만, 제 친구 생각에는 그 도둑이
정신을 차리고 나서도 죽은 고양이가 여전히 거기 있는 걸 보고 상당
히 힘든 시간을 보냈을 거래요.

저는 이 이야기를 이전에도 들었는지 읽었는지 했던 것 같아서, 친
구에게 자세한 내용을 물어보았다가 호되게 야단만 듣고 말았어요.
왜 믿지 않느냐며 친구가 화를 내기에 저도 그냥 포기하고 말았죠. 하
지만 그때 이후로 저는 궁금해 미치겠는 거예요. 그게 혹시 「환상특
급Twilight Zone」의 에피소드나 뭐 그런 걸까요, 아니면 그저 선생님께서
수집하시는 그런 이야기 가운데 하나인 걸까요?

해설

1993년에 인디애나폴리스의 마리아 웨스트러프Maria Westrup가 제보했다. 다른
여러 독자들도 (그중에는 중서부의 신문 칼럼니스트도 몇 명 있었다) 오래된 "죽은 고양

이" 전설이 초대형 쇼핑몰인 몰오브아메리카에서 새로운 집을 발견했다고 확인해주었다. 굳이 그러지 말아야 하는 이유가 있을까? 왜냐하면 미국의 모든 쇼핑몰과 백화점마다 (심지어 해외 업체 몇 군데도) 똑같은 이야기가 전해지기 때문이다. 고양이 꾸러미가 스테이크나 햄이나 기타 등등의 음식을 담은 꾸러미와 뒤바뀌는 버전의 기원은 무려 1906년으로까지 거슬러 올라가며, 양쪽 버전 모두 계속해서 출몰하곤 한다. 이 전설은 특히 크리스마스 쇼핑 시즌 동안에 각별히 인기가 높다. 피해자는 종종 절도범이 기절하는 것을 두 번이나 목격하는데, 첫 번째는 자기 약탈물을 확인하려 쇼핑백을 열어보았을 때고, 두 번째는 들것에 누운 상태에서 의식을 회복하자마자 죽은 고양이를 바로 눈앞에서 다시 목격했을 때다. 앤 랜더스는 1987년에 "오클라호마인"이라고만 서명된 편지로 제보된 버전을 간행하면서, 제보자를 향해 "진실을 알려주어" 고맙다고 말함으로써 그 이야기를 진짜라고 믿으려는 의향을 역력히 드러냈다. 영국의 노래 「쇼핑백 속의 시체The Body in the Bag」는 이 전설을 재구연하고 있으며, 이 음악적 각색은 포크(민속) 음악의 전통으로 이어졌다. 예브게니 옙투셴코Yevgeny Yevtushenko는 소설 『야생 딸기Wild Berries』(1981)에서 고양이 꾸러미가 뒤바뀌는 내용의 러시아 버전을 집어넣었다. 이쯤 되면 죽은 고양이는 정말로 세계 각지를 쏘다니는 셈이며, 절도범은 항상 받아 마땅한 대가를 받고 있는 셈이다.

3-4 　　　　　　　　　　　　사라진 할머니
The Runaway Grandmother

제가 지금까지 들은 것 중에서 최악의 (또는 최고의) 공포 여행 이야기는 바로 폭스바겐을 타고 스페인을 여행하던 미국인 가족에 관한 내용입니다. 뒷좌석에는 두 아이와 할머니가 타고 있었는데, 갑자기 노인네가 돌아가셨답니다. 아빠와 엄마는 미국 대사관에 전화를 걸어서 조언을 구하기로 했는데, 그러려면 일단 전화가 있는 곳을 찾아야만 했대요.

돌아가신 할머니가 여전히 뒷좌석에 앉아 계셨기 때문에 아이들은 점점 히스테리를 느끼게 되었는데, 폭스바겐의 앞좌석에는 네 명이 다 앉을 만한 공간이 없었답니다. 그래서 아빠는 할머니의 시신을 이불로 둘둘 싸서는 자동차 위에 달린 짐칸에 올려놓았습니다(누구나 비상 상황에서는 어쩔 수 없는 노릇일 테니까요).

마침내 주유소에 도착한 가족은 서둘러 차에서 내려 전화를 걸러 갔는데, 그사이에 차 열쇠를 안에 꽂아놓고 갔대요. 그런데 나중에 돌아와보니 누군가가 차를 훔쳐가는 바람에, 가족의 짐과 여권은 물론이고 할머니까지 사라져버렸답니다. 그 가족은 이날 잃어버린 것들을 결코 되찾지 못했다네요.

『워싱턴 포스트』1990년 12월 23일 자, 여행 담당 편집자 앞으로 독자 윌프리드 "맥" 맥카시Wilfred "Mac" McCarthy가 보낸 편지 중에서. 1991년 5월 26일에 똑같은 칼럼에 간행된 또 다른 독자 편지에서는 독일 프랑크푸르트에 살던 가족이 역시나 스페인에서 자동차 여행 도중에 사망한 할머니를 잃어버리고 말았다는 내용이 실렸다. 미국인들이 이 이야기를 반복하자, "이것은 단지 독일에서 법학 전공 1학년생이 흔히 받는 과제용 시나리오일 뿐이며, 이 이야기에서 국내법과 국제법의 위반 소지를 판별해서 모두 적어내는 것이 과제의 내용"이라는 지적이 나왔다. 「사라진 할머니」는 유럽 전역에 걸쳐서 인기가 높으며, 특히 스칸디나비아와 영국에서 그러한데, 각각의 버전마다 다른 국적을 보유한 가족이 여러 국가를 여행하는 것으로 나온다. 이 이야기는 오스트레일리아와 미국으로도 전해졌다. 미국 버전에서는 가족이 멕시코나 캐나다를 자동차로 여행한다. 캐나다가 무대인 경우, 할머니의 시체는 자동차 지붕에 얹어놓은 카누 안에, 또는 자동차 뒤에 매달아놓은 보트 안에 임시 안치된다. 바로 앞에서 소개한 죽은 고양이와 도둑맞은 시체는 기능적으로 대등하지만 할머니 이야기는 제2차 세계대전 동안 유럽에서 유래한 것처럼 보이는 반면, 고양이 이야기는 이보다 더 오래전에 미국에서 유래했다. 널리 퍼진 이 전설의 여러 가지 요소들은 존 스타인벡의 소설 『분노의 포도』(1939), 코미디 영화 「내셔널 램푼 휴가 여행기National Lampoon's Vacation」(1983) 등 각종 예술 작품에 반향을 남겼다. 소설가 앤서니 버지스Anthony Burgess는 저서인 『피아노 연주자들The Piano Players』(1986)에 써먹었는데, 이 행동을 정당화하기 위해서 자기가 1930년대에 이 이야기를 만들어낸 원조였다는 터무니없는 주장을 내놓기도 했다. 그 출처가 무엇이건 간에 「사라진 할머니」 전설은 현대인이 노화, 특히 죽음에 대해 느끼는 불안감에 적절한

은유를 제공한다. 현실 생활에서 장의사가 그러하듯이, 할머니 납치범은 산 사람들의 손에서 문제를 치워준 셈이기 때문이다.

단돈 50달러짜리 포르셰

The $50 Porsche

보험회사에서 일하는 사람들은 두 발을 책상 위에 올리고, 담배 연기를 뿜어내며, 신문의 개인 광고란을 샅샅이 훑어본다. 이것이야말로 그들의 월요일 아침 일과였다. 그런데 이날은 모두들 눈길을 끈 광고 하나에 관해서 이야기하고 있었다.

'메르세데스-벤츠 280 SL 판매. 선루프 있음. 풀 옵션 상태. 버건디 색상, 가죽 시트, 카 오디오 있음. 75달러.'

사람들은 군침을 삼키면서도 광고란의 다음 열로 눈길을 옮겼다. 판매가가 이렇게 낮다면 십중팔구 오자일 테니까. 이 세상에 그렇게 좋은 자동차를 단돈 75달러에 팔 사람은 아무도, 정말 아무도 없을 것이었다.

마침내 이들은 다른 주제로 넘어갔고, 문제의 자동차는 점차 잊히고 말았다.

하지만 판매원 가운데 한 명은 잊지 않고 있었다. 그는 계속해서 광고를 바라보았고, 마침내 거기 나온 번호로 전화를 걸었다.

어떤 여자가 전화를 받았다.

"벤츠 때문에 좀 여쭤보려고 전화드렸습니다." 남자가 말했다. "혹시 지금도 살 수 있나요?"

"오, 그럼요." 여자가 대답했다. "지금도 사실 수 있어요."

"그런데 가격이 단돈 75달러라고요?"

"맞아요. 75달러예요."

"음, 그러면 제가 잠깐 가서 살펴봐야 되겠군요."

남자는 차를 몰고 여자가 알려준 주소로 달려갔다. 수영장과 테니스장이 딸린 으리으리한 복층 벽돌 주택이었다. 깔끔하게 다듬은 관목과 잔디밭으로 미루어 이 집에는 정원사도 있는 모양이었다.

매력적인 금발 여자가 현관문을 열어주었다.

"벤츠를 보러 왔는데요." 남자가 말했다.

여자는 차량 두 대가 들어갈 만한 큼지막한 차고를 가리켰다. "저기 있어요. 여기 열쇠요. 차고 문을 올리고 크랭크를 돌리시면 돼요."

남자는 문제의 자동차를 보자마자 숨이 막혔다.

엔진 뚜껑에 남자의 모습이 거울처럼 비쳤다. 바퀴 덮개도 번쩍거렸다. 내부는 푹신하고 반질거리고 무두질한 가죽에다가 검은색 나무 판벽으로 장식되어 있었다.

남자는 선루프를 작동해보았다. 남자는 카 오디오를 작동해보았다. 모두 제대로 작동했다.

엔진은 마치 꿈처럼 움직였다. 완벽한 자동차였다.

남자는 다시 현관문으로 다가갔다.

"아직도 가격이 75달러라고요?" 남자는 다시 한번 물어보았다.

"네, 맞아요." 금발 여자가 단언했다.

남자는 떨리는 손으로 수표를 써주었다.

하지만 떠나기 전에 꼭 물어볼 말이 있었다. "아주머니, 그런데 이런 차를 어째서 75달러에 파시는지 궁금한데요. 누구도 이런 차를 그

런 가격에 팔지는 않을 테니까요."

여자는 잠시 머뭇거렸지만, 곧이어 살짝 미소를 지었다.

"솔직히 말씀드릴게요." 여자가 말했다. "지금으로부터 5년 전에 저는 완벽한 남자를 만나서 결혼했어요. 키가 크고, 체격도 좋고, 잘생긴 사람이었죠. 남편은 공학자였어요. 매년 집에 가져오는 돈이 20만 달러쯤이어서, 덕분에 지금 보고 계신 이 집이며 나머지 모든 것들을 장만했죠. 우리의 결혼 생활은 잘 이어지고 있었어요. 만사가 순조로워 보였죠.

그런데 딱 한 가지 흠이 있었어요. 우리 이웃 가운데 한 명이 예쁘고 섹시한 여자였던 거죠. 결국 지난주에 두 사람은 눈이 맞아 달아났어요."

여자는 잠시 말을 끊고 다시 미소를 지었다.

"이번 주에 남편이 전화를 걸었더군요. '끊지 말고 들어봐, 여보, 끊지 말고 들어보라고.' 남편이 그러더군요. '당신은 지금껏 정직한 사람이었지. 나는 당신이 이번 일에 대해서도 정직한 사람처럼 행동할 거라고 믿어. 내가 당신에게 못할 짓을 했지. 당신은 아무 잘못도 없는데 말이야. 그건 내가 미안하게 생각해. 그나저나 내가 부탁 하나만 하려고. 집에 있는 벤츠를 팔아서 그 돈의 절반만 나한테 좀 보내줘.'"

해설

고전적인 자동차 복수 전설을 멋지게 각색한 이 버전은 조지아주 『콜럼버스 인콰이어러Columbus Enquirer』 1983년 10월 10일 자에 게재된 편집 주간 로저 앤

존스Roger Ann Jones 명의의 기사이다. 다른 여러 버전에서는 낮은 가격에 판매하는 자동차가 포르셰였다고 구체적으로 거론하기 때문에, 전통적인 제목은 위에 소개한 것처럼 「단돈 50달러짜리 포르셰」이거나, 「바람둥이의 포르셰The Philanderer's Porsche」이다. 앤 랜더스는 1979년의 칼럼에 한 독자가 제보한 버전을 간행하면서 "사실이 허구보다 더 기이하다"고 논평했다. 1990년에 같은 내용을 재탕하자 그녀에게는 물론이고 나에게도 문의가 쇄도했는데, 독자가 그 전설을 예전에 들어본 적 있다는 사실을 인식했기 때문이었다. 급기야 랜더스는 그 이야기에 등장하는 물건이 단돈 20달러짜리 패커드였던 시절을 기억한다는 한 독자의 의견을 새로 간행하기도 했다. 내가 가진 서류철에서는 대부분 50달러짜리 포르셰인데 가격은 10달러에서 500달러까지 다양하고, 차종도 캐딜락, BWV, 폭스바겐 카르만기아, 볼보까지 다양하다. 남편이 비서와 눈이 맞아 달아난 경우도 종종 있다. 영국에서는 이 이야기에 대한 기록이 1940년대 말까지 거슬러 올라간다. 가격은 5파운드부터 50파운드까지이고, 차종은 롤스로이스나 재규어다. 때로는 영국인 남편이 그 자동차를 판 수익금을 자기 애인에게 주라며 아내에게 남긴 부탁이 유언장에 명시된 경우도 있다. 나는 가수 존 맥커천John McCutcheon이 「프레리 홈 컴패니언A Prairie Home Companion」에서 자기 나름대로의 버전을 공연하는 것도 들은 적이 있다.

어느 날 아침 신문을 읽으며
새로운 자동차를 찾아보는데
아주 묘한 광고 하나 있더군
신문의 개인 광고란에 말이야
정말 큰 행운인 것처럼 보였지
"코르벳스팅레이 판매합니다."

이렇게 썼더군.

"킬로 수 적음.

빨간색. 83년형. 단돈 65달러."

이 전설은 영화 「조강지처 클럽First Wives Club」(1996)의 중요한 줄거리 장치로도
사용된다.

(A)

자동 응답기의 삐 소리. 댈러스에 사는 어느 기혼 여성이 2주 전에 이렇게 했다는데, 그 일 자체는 휴스턴 우주관제센터에 버금가는 천재성을 보여준다. 남편이 애초의 핑계대로 사업차 런던에 간 것이 아니라 카리브해에서 다른 여자와 함께 3주 동안 체류할 예정임을 알게 된 이 부인께서는 재빨리 짐을 챙겼고, 전화번호 안내 서비스를 통해 번호 하나를 알아냈다. 그 번호로 전화를 건 다음에 끊지 않고 집을 나왔다. 남편이 여행을 마치고 돌아오면 발견할 수 있게 말이다. 그게 무슨 전화였냐고? 홍콩의 현재 시간과 날씨를 안내하는 자동 응답 국제전화라던가······.

(B)

한 여자가 교외에 사는 남자 친구를 찾아갔는데 집에 없어서 허탕을 쳤다. 남자 친구는 어머니 병문안 때문에 외출 중이라고 설명했다. 그런데 알고 보니 그의 어머니는 너무나도 건강하신 상태였고, 저 양다리꾼은 사실 다른 여자를 만나는 중이었다. 이에 여자가 꺼낸 해결책은 국제전화를 걸어서 도쿄의 시간과 날씨를 알아본 다음, 전화를 끊

지 않고 집에서 나와버린 것이었다.

해설

(A)는 1990년의 언젠가 『휴스턴 포스트Houston Post』에 간행되었다. (B)는 『시카고 트리뷴Chicago Tribune』 1993년 2월 12일 자 밸런타인데이 특집으로 게재된 말라 도네이토Marla Donato의 기사 「연인과 헤어지는 멋진 방법들Nifty Ways to Leave Your Lover」에 나온다. 내가 수집한 바에 따르면, 보통 애인과의 동거 생활 정리 방법으로 활용되던 이 책략에 대한 언급은 1982년까지 거슬러 올라간다. 해외 버전에서는 표준 시간을 알려주는 뉴욕 번호로 국제전화를 건다고 흔히 묘사되는데, 예를 들어 이 전설에 근거하여 1986년 영국 잡지 『뉴 스테이츠먼 New Statesman』에 간행된 웃긴 시가 그렇다. 이 전설은 1996년 6월 2일 일요일 자 「가필드」 만화의 소재가 되기도 했다. 하지만 전화 회사 전문가들은 이 책략이 성공하지는 못할 것이라고 단언했는데, 왜냐하면 시간과 기온을 알려주는 서비스에 전화를 걸면 보통 1분으로 설정되어 있는 지정 시간 이후에 자동적으로 끊어지기 때문이다. '연인의 복수'라는 소재에 관한 오스트레일리아의 변형에서는 여자가 보조 열쇠를 이용해서 옛 애인의 집에 마지막으로 한 번 더 들어간다. 그러고는 집 안에 물을 흥건히 적시고 알팔파 씨앗을 사방팔방에 뿌린다. 옛 남자 친구가 돌아왔을 때, 집 안에는 "초록색 알팔파가 무성하게 자라나 있었다."

3-7 부자의 복수

Revenge of the Rich

폴 하비 버전

펜실베이니아주 허시에서 우리의 '별것 아니지만' 부서에 보내주신 사연입니다. 한 여자가 벤츠에 탄 채로 어느 주차장에서 자리가 나기를 인내심 있게 기다리고 있었습니다.

그 쇼핑몰에는 사람이 많았거든요.

벤츠를 탄 여자는 차량 대열 사이를 지그재그로 오갔습니다. 그런데 바로 저만치에서 한 남자가 물건 꾸러미를 들고 자기 차로 걸어가고 있었습니다.

여자는 차를 몰아서 그 남자 뒤에 세운 다음, 남자가 트렁크를 열고 꾸러미를 싣는 동안 기다렸습니다.

마침내 남자가 차에 올랐고, 후진해서 주차 공간을 나왔습니다.

그런데 벤츠를 탄 여자가 그 주차 공간으로 차를 몰고 들어가기 직전에……

젊은 남자가 번쩍이는 신형 코르벳을 재빨리 몰아서 여자 옆을 지나가더니, 빈 주차 공간에 '자기' 차를 집어넣고 내려서 걸어가기 시작했습니다.

"이봐요!" 벤츠를 탄 여자가 소리를 질렀습니다. "저 주차 공간은 내가 기다리고 있었다고요!"

그러자 대학생 또래의 남자는 이렇게 대답했습니다. "죄송합니다, 아주머니. 하지만 젊고 재빠른 사람은 이렇게 하는 법이라고요."

바로 그 순간, 여자는 벤츠에 기어를 넣고, 차를 몰아서, 번쩍이는 코르벳의 오른쪽 뒤 범퍼와 모서리를 들이받았습니다.

그러자 이번에는 젊은 남자가 펄펄 뛰며 소리를 질렀습니다. "지금 뭐 하시는 거예요!"

그러자 벤츠를 탄 여자가 대답했습니다. "늙고 돈 많은 사람은 이렇게 하는 법이라네."

해설

폴 하비는 1987년 5월 22일에 이 이야기를 방송했지만, 나는 이 텍스트를 나중에 책으로 간행된 『폴 하비의 별것 아니지만』(p. 1)에서 가져왔다. 내가 "늙은이 대 젊은이"의 한 가지 버전을 1985년의 신문 칼럼에서 소개한 이후, 비록 세부 내용은 제각각이지만 1960년대와 1970년대에도 그 이야기를 들은 기억이 난다는 독자 제보가 빗발쳤다. 보통 미국이나 유럽의 특정 공동체에 지역화되어 있고 등장인물의 이름은 나오지 않는다. 영국에서는 나이 많은 운전자가 롤스로이스를 주차하려고 시도하는데 "버밍엄에서 온 두 청년이 낡아빠진 소형차를 몰고" 나타나는 식이다. 네덜란드 버전은 "작은 것 대 큰 것"이라고 할 수 있는데, 주차 공간을 차지하는 과정에서 크고 값비싼 차를 탄 운전자가 작은 차를 대뜸 밀어서 운하에 빠트리기 때문이다. 한 손해사정인은 그런 일이 실제로 있었음을 확신한다면서, 자기에게 이야기를 해준 다른 손해사정인에게 확인해보겠다고 내게 편지를 보내기도 했다. 물론 그 다른 사정인 역시 '친친'을 통해서 그 이야

기를 알았을 뿐이었다. 이와 유사한 사건이 패니 플래그Fannie Flagg의 소설을 각색한 영화 「프라이드 그린 토마토Fried Green Tomatoes」(1991)에도 등장한다. 이것이야말로 폴 하비가 이른바 "미국의 한복판에서" 편지를 보낸 청취자들로부터 수집한 수많은 제보의 또 한 가지 사례인 셈이다. 언론인 댄 윌슨은 『엑스트라Extra』 1997년 9/10월호에서 하비의 이야기 가운데 일부를 분석하면서, 이 "방송 아이콘"이 이런 식으로 뉴스라며 내보낸 내용 가운데 다수는 검증이 불가능할 뿐만 아니라, 일부에는 "보수적인 각색"까지 들어 있었다고 지적한 바 있다.

3-8

호스를 빨다가 구역질하다

Gag Me with a Siphon

커다란 캠핑카를 가진 남자가 있었는데, 1970년대에 휘발유 부족 사태가 일어나자 프로판가스를 연료로 쓰게끔 개조했습니다. 그리고 불필요해진 커다란 휘발유 탱크는 오수 저장용으로 다시 개조했습니다.

그러던 어느 날, 캠핑카 전용 주차장에서 캠핑을 하는데 바깥에서 시끌벅적한 소리가 들렸습니다. 남자가 자다 말고 일어나서 잠옷을 걸치고 캠핑카에서 나와보니, 웬 자동차 한 대가 서둘러 어둠 속으로 사라지고 있었습니다.

남자는 안으로 들어가 플래시를 가져와서 다시 바깥을 살펴보았습니다. 그곳에는 20리터들이 휘발유 통 하나, 다른 용도로 개조된 캠핑카의 휘발유 탱크 연료 주입구에 꽂혀 있는 호스 하나, 그리고 누군가가 그 호스를 이용해 휘발유를 입으로 빨아 훔치려다가 속이 무척, 정말 무척 메슥거렸음을 보여주는 증거가 남아 있었습니다.

해설

1989년에 워싱턴주 '구역질하버Gag Harbor'의 (이건 농담이고, '기그하버Gig Harbor'가 맞다) 데이비드 올라드David Allard가 1980년경에 들은 이야기라며 제보한 내용이다. 나는 이 「불운한 휘발유 절도범The Unfortunate Gas Thief」 이야기를 1978년에 처음 들었으며, 간행된 버전으로는 1982년 캔자스 어느 소도시 신문에 게재된 내용으로 접했는데, 거기서는 아이올라에 사는 어떤 사람이 실제로 겪은 일로 나와 있었다. 몇 가지 버전에서는 캠핑카 소유주가 탱크의 연료 주입구에 붙은 "무연휘발유 전용"이라는 주의 문구를 굳이 제거하지 않은 상태였다고 언급했다. 1991년과 1992년에는 이름을 알 수 없는 시애틀의 한 이동 주택 소유주가 이야기했다는 버전이 인쇄물과 방송 매체로 돌아다닌 적도 있었다. 이런 구연은 보통 다음과 같은 구절로 마무리된다. "이동 주택 소유주는 굳이 범인에게 책임을 묻지는 않겠다는 입장이다. '지금까지 웃어본 것 중에서 가장 크게 웃었으니까요.' 소유주는 경찰에 이렇게 설명했다." 1991년 11월에 『로드 앤드 트랙Road & Track』에서 바로 이 시애틀 버전을 게재하자, 그건 도시전설일 뿐이라고 지적하는 독자 편지가 편집자에게 쇄도했다. 시애틀 버전이 도시전설로 편입되면서 이야기꾼들은 소유주가 탱크를 개조한 이유라든지, 엉뚱한 곳에 꽂은 호스를 빨고 나서 절도범이 한 행동에 대한 세부 내용을 계속 바꿔서 상술했다. 이 모든 변형에서 제시하는 메시지는 항상 명백하기 짝이 없다. 즉 쌤통이란 것이다!

3-9

먹어버린 차표

The Eaten Ticket

어느 통근 열차 4인석에 노부인 한 명과 펑크족 한 명이 마주 보고 앉아 있었다. 펑크족의 옷차림과 머리 모양은 아무리 좋게 말해도 유별났다. 심지어 커다란 "휴대용 카세트" 쪽으로 몸을 기울인 채 록 음악까지 듣고 있었다. 노부인은 펑크족을 좋아하지 않았으며, 그렇다는 사실을 서슴없이 밝히기까지 했다. 다른 승객들을 향해서 끔찍한 요즘 젊은이들에 대한 생각을 이야기했던 것이다. 펑크족은 노부인의 불평을 가만히 참아 넘겼다.

그러다가 차표 검사원이 그 객차에 들어오자, 노부인은 곧바로 자기 핸드백에서 차표를 꺼내 공중에 치켜들었다. 그런데 갑자기 펑크족이 노부인의 차표를 낚아채더니, 자기 입에 집어넣고, 씹어서 삼켜버렸다. 노부인은 아무 말도 못 하고 그 자리에 앉아 있었다. 검사원이 차표를 보여달라고 요구하자, 노부인은 펑크족을 손으로 가리키면서 이렇게 말했다. "저 사람이 먹어버렸어요!"

차표 검사원은 고개를 저었다. 너무 황당한 변명이어서 차마 믿을 수 없었기 때문이다. 다른 승객들은 이 드라마를 지켜보면서 매료되었지만, 아무도 굳이 입을 열지는 않았다. 거센 항의에도 불구하고 노부인은 200크로네의 벌금을 낼 수밖에 없었다.

차표 검사원이 그 객차를 떠나자, 펑크족도 더 이상 표정을 감추지 못했다. 펑크족은 지갑을 꺼내 노부인에게 200크로네를 건네주면서, 이 정도 돈을 내도 아깝지 않을 만큼 재미있는 광경이었다고 말하며 씩 웃었다.

해설

이것은 본래 덴마크의 이야기로서 1994년에 스웨덴의 도시전설 선집에 수록되었으며, 이후에 프랑스의 민속학자가 "스웨덴어 텍스트의 비공식적 영어 번역"을 얻어서 영어 학술지에 수록했다. 이런 식으로, 때로는 민속학자 스스로 "전승"을 만들어내기도 한다. 내가 이 책에 게재한 버전은 베로니크 캉피옹뱅상 Véronique Campion-Vincent의 논문 「관용을 설교하다?Preaching Tolerance?」(*Folklore*, vol. 106, 1995, p. 24)에서 가져왔다. 그녀에게 편지로 영어 번역문을 보내준 스웨덴의 민속학자 벵트 아프 클린트베리Bengt af Klintberg는 역시나 편지로 덴마크에서 얻은 그 텍스트를 저서인 『도둑맞은 신장Den stulna njuren』(1989)에 스웨덴어로 수록했다. 「먹어버린 차표」는 노르웨이, 핀란드, 독일, 프랑스, 스위스에서도 이야기된 바 있다.

The Stolen Specimen

한 남자가 슈퍼마켓에서 구입한 식료품 꾸러미를 들고 나오는데, 한 임신부가 차에 타더니 갑자기 운전대 위에 푹 쓰러져서 몸을 떠는 모습이 보였다. 울고 있는 것이거나, 아니면 일종의 경련을 일으키는 것처럼 보였다.

여자가 진통을 시작한 것이라고 생각한 남자는 식료품 꾸러미를 내려놓고 차로 달려가서 창문을 똑똑 두들기며 혹시 도움이 필요한지 물어보았다.

"아니, 아니에요. 저는 괜찮아요." 여자가 대답했다. "그냥 웃고 있었을 뿐이에요. 방금 무슨 일이 일어났는지 아마 못 믿으실 거예요."

여자의 설명에 따르면 지금 산부인과에 진료 예약이 있어서 가는 중인데, 의사가 소변 샘플을 가져오라고 했다는 것이다. 그런데 집에 있는 깨끗한 용기라고는 오래된 와인병 하나뿐이었다.

그래서 여자는 그 병에다가 소변 샘플을 담아서 가져가는 중이었다. 그런데 물건을 몇 가지 사려고 차 앞좌석에 병을 놓아두고 슈퍼마켓에 갔다고 한다.

임신부는 가게에서 나오자마자 웬 남자가 자기 차에 다가오더니 그 병을 들고 도망치는 모습을 보았던 것이다.

이 이야기의 도입부가 뭔가 친숙하게 느껴지는 까닭은 제1장에 나오는 「두뇌 유출」[1-1]이라는 전설의 도입부와 비슷하기 때문이다. 즉 상점의 주차장에서 어떤 사람이 외관상 고통을 느끼는 것처럼 보이는 여자를 도우려 한다는 내용이다. 또한 두 전설 모두 유머러스하게 결말이 맺어진다. 앞의 죽은 고양이나 할머니의 시체나 캠핑카의 오수 저장 탱크 속 내용물처럼 딱히 탐낼 만하지도 않은 것을 굳이 누군가가 훔쳐가려 시도하는 또 다른 사례이기도 하다. 「도둑맞은 샘플」의 영국 버전에서는 여자가 (임신부일 때도 있고, 아닐 때도 있다) 자전거를 타고 산부인과에 가는데, 이때는 소변 샘플을 담은 헤이그 위스키 병을 핸들 앞 장바구니에 담아서 남의 눈에 쉽게 띄게 된다. 미국 유타 버전은 과거 식당에서 오로지 "작은 병"으로만 술을 팔도록 규제했던 시절, 일부 애주가가 주에서 운영하는 주류 판매점에서 작은 병을 각자 구입해 식당에 가져가던 시절을 무대로 한다. 그 전설에서는 유타의 한 여자가 소변 샘플을 작은 병에 담아 가는데, 가뜩이나 좁은 구멍에 어떻게 정확히 조준했는지는 결코 충분히 설명되지 않는다. 소변을 맛본 또 다른 사례는 제22장에 수록된 「지각력에 대한 교훈」[22-12]에 등장하며, 누군가가 소변 샘플 용기에 사과 주스를 따라놓았다가 여러 목격자 앞에서 태연히 들이키고는 "약간 농도가 옅은 것 같은데. 다시 한번 마셔봐야겠어"라고 말하는 오래된 장난에서도 똑같은 소재가 나타난다.

3-11 비디오에 녹화된 절도 장면

The Videotaped Theft

(A)

다음 이야기 노스쇼어 지역 잡지의 아트 셰이Art Shay에 따르면 북부 교외에서는 이런 이야기가 한창이라고 한다. 어느 결혼식에서 신부의 아버지가 호텔 대관과 만찬 등에 필요한 비용을 지불하기 위해 현금 2만 달러를 외투 주머니에 넣고 있었다. 춤을 출 차례가 되자 신부의 아버지는 외투를 벗어서 의자 위에 놓아두고, 딸과 함께 무대를 빙글빙글 돌며 즐거운 시간을 가졌다. 그런데 돌아와보니 돈이 사라지고 없었다. 마침 신부의 아버지는 이번 결혼식을 비디오로 녹화하기로 예약했다. 얼마 뒤에 손님들이 모두 떠나자, 신부의 아버지는 녹화한 테이프를 틀어보라고 말했다. 그런데 놀랍게도 이 테이프에는 신랑의 아버지가 외투 주머니에 손을 넣어서 2만 달러를 꺼내 가는 모습이 찍혀 있었다. 어떻게 할까? 신부의 아버지는 그 비디오테이프의 사본을 아무 언급 없이 신랑의 아버지에게 보내기로 결정했다. 그로부터 며칠 뒤에 2만 달러가 아무 언급 없이 반환되었다. 비록 실명은 전혀 거론되지 않았지만, 셰이는 이것이 실화라고 맹세했다.

(B)

[결혼식의] 경제적 부담은 물론 누구에게나 만만찮은 것일 수 있다. 뉴욕에서 수많은 결혼식 행사에 참여했던 프리랜서 색소폰 연주자 아트 브레슬러Art Bressler의 회고에 따르면, 그중에서도 최고는 신부의 아버지가 비용을 치르려고 주머니에 손을 넣었지만 텅 비어 있었던 사건이었다고 한다. 나중에 피로연 비디오테이프를 확인하던 신혼부부는 무슨 일이 벌어졌는지 비로소 알게 되었다. 신랑의 아버지가 신부의 아버지 주머니에 손을 넣어서 돈다발을 꺼내가는 모습을 보았던 것이다. 브레슬러의 설명에 따르면, 결국 돈은 돌려주었지만 그 결혼은 불과 한 달밖에 가지 못했다.

(C)

최근에 어떤 이야기를 들었는데, 처음에는 꽤 믿을 만해 보였지만 어쩐지 생각하면 할수록 "도시전설"의 기미가 있는 것처럼 보이더라고요. 선생님께서는 어떻게 생각하시나요?

어느 결혼식 피로연에서 신부 아버지가 재킷 주머니에 호텔 비용 5천 달러를 넣어두고 있었대요. 그런데 춤을 출 차례가 되어서 재킷을 벗어 의자 위에 올려놓았죠.

그런데 돌아와보니 돈이 없어진 거예요. 비용을 내야 하니까 일부는 외상으로 하고, 나머지는 친구와 친척한테 빌릴 수밖에 없었죠. 그날 저녁이 다 갈 때까지도, 신부의 아버지로선 도둑이 누구인지 갈피를 잡을 수가 없더래요.

이 수수께끼는 식구들이 모여서 결혼식 비디오테이프를 보는 도중에 풀리고 말았어요. 삼각대 위에 카메라를 설치해놓고 한동안 돌아

가게 내버려두었는데, 우연히도 카메라가 신부의 아버지가 앉은 테이블을 향해 있었던 거죠. 알고 보니 도둑은 바로 신랑의 아버지였어요!

이 이야기를 해준 여자는 그 비디오테이프를 봤다고 주장하던데, 선생님이라면 믿으시겠어요?

해설

널리 구연된 이 이야기의 여러 버전 중에서 (A)는 『시카고 선타임스Chicago Sun-Times』에 게재된 기사인데, 이 스크랩을 보내준 제보자는 "83년 5월"이라고만 달랑 적어놓았다. (B)는 『타임Time』 1986년 7월 7일 자에 게재된 「결혼의 한 장면: 수표책 준비: 큰 결혼식이 돌아왔다Scenes from a Marriage: Checkbooks Ready: Big Weddings Are Back』의 일부이다. (C)는 1990년에 뉴저지의 독자가 편지로 제보한 내용이다. 내가 확인한 바로 「비디오에 녹화된 절도 장면」의 가장 오래된 버전은 뉴욕 『주이시 위크Jewish Week』 1982년 5월 9일 자에 간행되었고, 여러 가지 세부 내용과 아울러 "이 일은 상당히 최근에 어느 유대인 연회장에서 일어났다"는 단언이 나와 있다. 「디어 애비」 칼럼 1991년 10월 30일 자에서도 ("이름도 없고, 주소도 없는") 어느 독자의 버전을 게재했는데, 자기가 캠코더로 결혼식을 촬영하다가 신랑이 1500달러를 훔쳐갔음을 발견했다고 주장하는 내용이었다. 애비는 다음과 같이 조언했다. "신부의 아버지에게 연락해서 따님의 결혼식을 찍은 멋진 비디오를 보러 오시라고 초청하세요. 그러면 다른 누구에게 이야기할 필요가 없을 겁니다." 내가 생각하기에는 차라리 신랑을 먼저 초청해서 테이프를 보여주라는 쪽이 더 나은 조언은 아니었을까 싶다. 어쩌면 신랑은 단지 그 당시에 잃어버린 지갑을 찾고 있었을 뿐일 수도 있으니까. 현재 유포된 여러

가지 변형을 보면 결혼한 커플은 가톨릭교도, 폴란드인, 이탈리아인, 이란인 등으로 다양하다. 때로는 결혼이 무효로 돌아갔다고 말하는 사람도 있다. 얼마 못 가서 이혼했다는 경우도 있다. 커플이 문제를 해결하고 나서 행복하게 살았다는 버전도 몇 가지 있다. 어쩌면 그런 커플은 권선징악에 관한 도시전설에 정통한 사람들이 아닐까 짐작해본다.

3-12

유언

The Will

우리 편집자들이 파악한 유별난 세태 이야기가 하나 있다. 이 이야기는 세계 각지의 언론에서 반복적으로 보도되었고, 스페인의 언론인들은 추가적인 세부 내용을 알아보려고 분주했다. 그런데 이제 일부에서는 날조라는 말도 나오고 있다. 이 헛된 노력의 시작은 독일의 타블로이드 『빌트Bild』에서 선량한 스페인 사람과 외로운 스웨덴 사람에 관한 훈훈한 헛소리를 게재하면서부터 시작되었다. 『빌트』에 따르면 스페인의 가톨릭교도 에두아르도 시에라Eduardo Sierra가 사업차 스웨덴을 방문했다가 스톡홀름의 한 교회에 들어갔다. 제단 앞에 관이 하나 놓여 있는 것을 본 시에라는 고인을 위해 기도를 올렸으며, 옆에 있는 텅 빈 방명록에다가 자기 이름도 적어 넣었다. 그로부터 며칠 뒤에 시에라는 백만장자가 되었다는 통보를 받았다. 그 고인은 부유했지만 친구 하나 없었던 스웨덴의 부동산 중개업자 엔스 스벤손Jens Svenson이었는데, "누구든지 내 영혼을 위해 기도해준 사람"에게 자기 재산을 증여하라고 유언했던 것이다. 시에라의 횡재에 관해 인터뷰하고 싶어 안달하던 언론인들은 사방으로 전화를 돌렸지만 아무 소용이 없었다. 마드리드 주재 스웨덴 대사관은 물론이고, 스톡홀름 소재 가톨릭 관구에서도 이 유산이나 엔스 스벤손에 대해서 전혀 아는 바가 없었다.

154

지난주에 독일의 한 언론인은 자기가 등장인물의 이름을 바꾸었음을 인정하면서도, 익명으로 남기를 요청한 그 행운의 상속자로부터 직접 들은 내용이라고 주장했다. 이후로도 며칠 동안 헛수고를 한 끝에, 일부 의심 많은 언론인들은 과연 『빌트』의 보도 내용 중에서 허구로 판명된 사실이 얼마나 되는지 의문을 품게 되었다. "저는 그 사람이 존재했다고는 믿지 않습니다." 기분이 상한 마드리드의 언론인 이사벨 플로레스Isabel Flores는 이렇게 코웃음쳤다. 사실이건 도시 신화이건 간에 이 이야기는 계속해서 확산되었다. 어쩌면 너무 훌륭해서 오히려 사실 같지 않은 것일 수도 있지만, 또 한편으로는 너무 훌륭해서 오히려 구연되고 또 재구연되지 않을 수 없는 것이기도 하다.

해설

『타임』 국제판 1996년 10월 21일 자에서 가져왔다. 이 이야기를 "전설" 대신 "신화"라고 말한 것을 제외하면 이것이야말로 의심스럽고 검증되지 않은 이야기조차 언론에서 확산될 수 있음을 보여주는, 때로는 언론의 노력을 통해 그 정체가 폭로될 수 있음을 보여주는 훌륭한 사례. 반면 『뉴스위크Newsweek』는 10월 14일 자에서 『빌트』의 내용을 패러프레이즈한 기사를 간행했으며, 그다음 달에 척 셰퍼드Chuck Shepherd의 신디케이트 칼럼 「괴짜 뉴스News of the Weird」에서도 이와 유사한 재구연을 이용했다. 내가 1986년에 들은 뉴욕 버전에서는 한 여자가 1만 달러를 유증받는 것으로 나오는데, 이 이야기를 간행한 이후에 쇄도한 편지 중에는 그 무대가 뉴욕이라고 단언한 내용도 있었고, 오히려 시카고나 심지어 온두라스라고 주장한 내용도 있었다. 잡지 『스파이Spy』 1990년 7월호에 게

재된 칼럼에서는 이 사건이 "『뉴욕 타임스』의 가모장" 이피진 설즈버거Iphigene Sulzberger에게 일어난 사건이라고 주장했다. 『뉴욕 타임스』가 3천 단어에 달하는 설즈버거 여사의 부고 기사에 이 이야기를 집어넣지도 않았다고 비판하면서도, 한편으로는 이 이야기가 "진위불명일 가능성이 있다"고 시인했다. 실명이 거론되지 않은 또 다른 버전은 1992년의 맨해튼 공용 화장실 안내서에 등장한다. 무려 네 다리를 거쳐 들었다는 그 이야기는 500달러 유증이라는 빈약한 금액으로 마무리된다. 아울러 같은 해에 한 여자가 투손에 사는 자매에게서 들은 내용이라면서 이 이야기를 인디애나주 『먼시 스타Muncie Star』에 편지로 제보했다. 이번에는 남자 트럭 운전사가 주인공이고 도시가 어디인지는 언급되지 않았지만, 어느 장례식에 혼자만 참석한 까닭에 5만 달러의 유산을 물려받는다는 내용이었다.

3-13

하룻밤 불장난의 보답

Promiscuity Rewarded

미국 국세청 직원 두 명이 어느 시골 지역을 여행하던 도중에 자동차가 망가졌다. 이들은 근처의 어느 저택으로 걸어가서 문을 두들겼다. 아름다운 미망인이 문을 열어주더니, 자기가 사람을 써서 자동차를 고쳐줄 테니 그날 밤은 자기 집에서 묵고 가라고 말했다.

그로부터 몇 달 뒤에 두 직원 가운데 한 명 앞으로 법원 서류 꾸러미가 날아왔다. 내용물을 살펴본 직원은 곧바로 또 다른 직원에게 전화를 걸었다.

"지난번에 우리가 시골에 갔을 때 말이야." 첫 번째 직원이 물었다. "자네 혹시 한밤중에 슬그머니 빠져나가서 그 미망인의 침실에 들어갔었나?"

"그래." 두 번째 직원이 시인했다.

"그쪽이 자네 이름을 묻자, 대신 내 이름을 둘러댔겠지?"

"어, 그래. 그런데 그걸 어떻게 알았지?"

"미망인이 사망하면서 내 앞으로 유산을 남겼더라고."

해설

『리더스 다이제스트』 1989년 8월호(p. 70) 「웃음이 명약Laughter, the Best Medicine」 코너에 게재된 게일런 K. 벙커Gaylen K. Bunker의 기고문. 얼핏 보면 순회 판매원의 오래된 농담 가운데 한 가지의 변형에 불과한 듯하지만, 실제로는 유독 아일랜드에서 인기 높은 도시전설 「킬케니의 미망인The Kilkenny Widow」에 근거하고 있다. 1983년 아일랜드의 민속학 학술지 『베알로데아스Béalodeas』에 간행된 버전은 "복수 전설Legends of Revenge"이라는 범주로 분류된 바 있다. 하지만 나는 이 이야기를 오히려 하룻밤 불장난의 보답으로 간주한다. 아일랜드 소설가 에드나 오브라이언Edna O'Brien은 『뉴욕 타임스』에 기고한 1985년 9월 26일 자 칼럼에서 이 이야기를 로마에서 들었다고 주장했지만, 어쩌면 단지 예전에 들었던 아일랜드 전설의 요지를 기억해낸 것에 불과했는지도 모른다. 그녀의 버전은 열차 침대칸에서 벌어진 사건이며, 이때 거짓 이름을 대는 사람은 '여자' 쪽이다.

제4장

자동차광

Automania

민속학자 리처드 M. 도슨Richard M. Dorson은 미국 도시전설을 확인하고 연구한 최초의 인물 가운데 하나이다. 그 내용을 숙고하는 과정에서 도슨은 미국 도시전설 가운데 상당수가 "현대 미국의 주된 상징"인 자동차와 결부되어 있음을 깨달았다. 자동차 이야기는 이미 앞에서도 여럿 소개한 바 있고, 앞으로도 더 많이 소개할 예정이며, 그 숫자만 놓고 보면 이 장에 수록된 것보다도 더 많다.

그런 도시전설은 조립 공장에서부터 로드 레이지에 이르기까지, 소형차부터 빈티지 차량에 이르기까지, 고속도로와 휴게소에서부터 주차장과 차고에 이르기까지, 사실상 자동차와 운전자의 모든 국면을 망라한다. 자동차 광고, 자동차 판매상, 자동차 절도, 자동차 고장은 물론이고 자동차 안전벨트, 자동차 경보 장치, 교통경찰까지도 모조리 도시전설의 주제이다. 자동차에 뭔가 새로운 특징이 덧붙여지기가 무섭게 그 특징에 관한 도시전설이 나타난다(예를 들어 자동 변속기의 경우가 딱 그러했는데, 제14장에 수록된 「자동차 밀어서 시동 걸기」[14-6]를 보라). 만약 내가 오로지 내용만 가지고 전설을 분류해야 한다고 치면, 이야기 가운데 3분의 1쯤은 자동차로 분류했을 것이다.

자동차 이야기 전반이야말로 (즉 자동차에 관한 사실일 수도 있고 아닐 수도 있는 기묘한 이야기들이야말로) 도시전설 업계에서는 가장 빨리 늘어나는 주제인 편이다. 자동차와 관련해서 가정된 상황에 대한 이 그럴싸하지만 검증되지 않은 이야기들은 도슨의 말마따나 "전국을 가로지르는" 진정한 도시전설이 되었다. 다른 자동차 이야기들은 더 단순하고 더 지역화되었으며, 지역사회의 일화나 농담 레퍼토리의

일부가 되었다.

다음은 내가 보유한 잡다한 자동차 이야기 서류철에서 꺼낸 몇 가지 표본인데, (나의 변변찮은 의견에 따르면) 하나같이 너무 훌륭해서 오히려 사실 같지 않은 이야기들이다.

—

구급차 막아서기

1990년 뉴욕주 『시러큐스 포스트스탠더드Syracuse Post-Standard』의 사설에서는 구급차에게 길을 양보하지 않는 뉴욕 시민들의 잘못을 비판하면서, 뭔가 아이러니하고 충격적인 이야기로 마무리했다. "지금으로부터 몇 년 전, 브롱크스에 사는 한 운전자가 심장마비 환자 신고를 받고 출동하던 구급차에게 길을 양보해주지 않았다. 고집을 부리며 구급차 출동을 지연시키고 집에 도착하고 나서야, 그는 아까의 구급차가 자기 어머니를 살리려고 달려오던 중이었다는 사실을 알게 되었다."

정말 욕 나오는 뉴욕

1991년의 어느 영국 자동차 잡지에는 위와 같은 헤드라인 밑에 다음과 같은 내용이 게재되었다.

영국의 자동차 절도 문제야 뉴욕의 선량한 시민이 직면한 문제에 비하자면 아무것도 아니다.

자기 자동차가 털리지 않도록 하려고 필사적이 된 자동차 소유주들은 한번 계기판에 장착된 카 오디오를 뜯기고 나면 더 이상은 굳

이 새로 사지 않는 것처럼 보인다. 대신 이들은 전면 유리 뒤의 계기판 위에 "카 오디오 없음"이라는 표지판을 놓아둔다.

마계魔界 뉴욕에 사는 필자의 친구 한 명도 어느 날 밤 전면 유리 뒤에다가 그런 표지판을 놓아두었다. 다음 날 아침, 그는 자기 차 문 유리창이 박살 난 것을 보고 경악했다.

앞 좌석에 놓인 쪽지에는 이렇게 적혀 있었다. "그래도 혹시나 싶어서."

혹시 들어보셨습니까?

텍사스에 사는 한 독자가 편지로 이렇게 물었다. "이런 이야기도 혹시 들어보셨습니까? 어떤 남자가 자동차 부품을 중고로 구입했는데, 자기 사회보장번호가 그 위에 새겨져 있더랍니다. 그가 예전에 갖고 있던 차는 도둑맞은 상태였습니다. (……) 귀신이 들러붙었다며 자기 자동차를 박살 낸 여자에 대한 이야기는요? 알고 보니 자동차 판매상이 그 자동차의 음성 경고 시스템에 대해서 깜박하고 말해주지 않았는데, 하필이면 그 녹음인지 다른 뭔지에 오류가 있었다는 거죠. 그래서 계기판에서 뭔가 앞뒤가 안 맞는 목소리가 나오니까, 여자는 마귀를 없애버리겠다며 차를 가로등에 갖다 박은 겁니다."

나를 이길 수 있다면

다음과 같은 이야기의 변형을 제보한 독자가 여럿 있었다. 아름다

운 금발 여자가 (보통은) 빨간색 코르벳을 타고 돌아다니면서 남자들에게 400미터 경주를 신청하고, 누구든지 자기를 이기는 사람에게는 화끈한 데이트를 보상으로 약속했다. 때로는 그 여자가 개인용 번호판, 또는 범퍼 스티커에다가 그 제안을 다음과 같이 써놓았다고도 전한다. "나를 이길 수 있다면, 나를 가질 수 있어요."

'똑똑이 양반'을 상대하는 방법

이 이야기는 1991년 『로스앤젤레스 타임스』에 게재되었는데, 거기서는 도시 민담Urban Folk Tale, 약자로 UFT라고 명시되어 있었으며, 출처는 캘리포니아 공인회계사 협회California Society of Certified Public Accountants 지부의 월간 소식지라고 나와 있었다. 물론 공인회계사쯤 되면 전설을 이야기하는 법이 결코 없을 것처럼 보인다. 과연 그럴까? 일단 여기 하나는 있다.

가장 최근의 UFT는 (……) 광 레이더 시스템으로 딱지를 끊은 운전자와 관련된 내용이다. 이런 장비를 보유한 패서디나 경찰 측에서는 그런 이야기를 들은 적이 없다고 밝혔다.

여하간 그 운전자는 딱지와 함께 자기 번호판을 촬영한 사진도 우편으로 받아 보았다.

그 소식지에 수록된 버전에는 이렇게 나와 있었다. "그러자 그 똑똑이 양반은 40달러를 찍은 사진만 답장으로 보냈다."

그러자 수갑 사진이 똑똑이 앞으로 날아왔다.

이번에는 그도 진짜 돈을 내고 말았다.

순도 높은 복수

돈을 먼저 내고 기름을 넣는 방식의 주유소 가운데 한 곳에서 벤츠 560SL을 모는 남자가 새치기를 해서 작은 토요타를 모는 남자를 밀어내고 이렇게 말했다. "그 주유기 쓰지 마쇼. 내가 좀 빨리 기름을 넣어야 되니까."

벤츠 운전자는 주유구 뚜껑을 먼저 열어놓고 나서, 돈을 내려고 계산대로 갔다.

토요타 운전자는 자기 차의 주유구 뚜껑을 연 다음, 그걸 벤츠의 열린 주유구 안에 박아놓았다.* 토요타 운전자가 사라지자, 벤츠 운전자는 주유기 앞에서 어찌할 바를 모를 수밖에 없었다.

번호판 없음: 네 차례다

한 남자가 자신의 허세용 차량 번호판에다가 "없음"이라는 문구를 넣은 뒤에 한 번도 딱지를 끊지 않았는데, 경찰서의 딱지 발급 담당자가 차량 번호 기재란에 "없음"이라고 나온 것을 볼 때마다, 미등록 차량이므로 추적 불가능하다고 생각했기 때문이다.

이 이야기를 들은 또 다른 남자가 허세용 차량 번호판에다가 "번호판 없음"이라는 문구를 넣었다. 하지만 그는 정식 번호판이 없는 차량에게 부과되는 딱지를 모조리 떼고 말았다.

* 휘발유차(토요타)보다 경유차(벤츠)의 주유구가 더 크다는 점에 착안한 행동이다.

마지막 이야기를 하고 나니, 문득 알 비 존스R. B. Jones라는 이름을 가진 남자 이야기가 떠오른다. 여기서 '알 비'는 약자가 아니라 그 자체로 본명이었다. 그래서 그가 입대했을 때 군대에서는 이 사실을 명시하기 위해 인적 사항 서류에 "알(만) 비(만)"(R(only) B(only))이라고 기록했다. 결국 그는 복무 내내 "알만 비만 존스Ronly Bonly Jones"로 통하고 말았다.

1990년대 중엽부터 말엽까지 인터넷에서 유포된 자동차에 관한 도시전설로 또 한 가지 인기 높은 이야기는 다음과 같았다.

—

애리조나 고속도로 순찰대는 어느 커브 길 가장자리의 솟은 절벽 면에 박힌 채 연기가 모락모락 피어나는 금속 덩어리를 발견했다. 연구소에서는 결국 그 덩어리가 자동차라는 사실을 알아냈고, 사건의 경과를 다음과 같이 재구성해보았다.

운전자는 육중한 군용 수송기가 짧은 활주로에서 이륙할 수 있게 추가적인 추진력을 제공하는 분사식 이륙 장치JATO를 어찌어찌 입수한 모양이었다. 그는 쉐보레 임팔라를 몰고 사막으로 가서 도로의 긴 직선 구간을 찾아냈다. 그는 이륙 장치를 자동차에 장착하고, 운전석에 올라서, 속도를 조금 내다가, 로켓을 작동시켰다.

운전자가 이륙 장치를 점화한 지점은 충돌 지점에서 약 5킬로미터 떨어진 곳으로 보인다. 바로 그곳의 아스팔트가 그을리고 녹아 있었기 때문이다. 이륙 장치는 약 5초 안에 최대 추진력에 도달했을 것이고, 쉐보레는 시속 560킬로미터가 넘는 속도에 도달한 이후,

약 20초 내지 25초 동안 계속해서 전속력을 유지했을 것이다. 운전자는 F-14 전투기가 재연소 장치를 완전 가동하며 공중전을 벌일 때와 유사한 관성력을 경험했을 것이다.

자동차는 15초 내지 20초 동안 4킬로미터에 걸쳐서 직선 도로를 달렸으며, 이어서 운전자가 밟은 브레이크는 완전히 녹아내렸다. 타이어가 터지면서, 고무가 도로 표면에 들러붙었고, 자동차는 아예 이륙해서 2.5킬로미터를 더 나아갔다. 그러다가 높이 약 40미터에서 절벽 면에 충돌했으며, 바위에는 깊이 1미터의 검게 그을린 구멍이 생겨났다.

그 구멍에서는 뼈와 이빨과 머리카락의 파편이 그저 소량 추출되었을 뿐이며, 운전대의 일부로 짐작되는 잔해 가운데 하나에서는 손톱과 뼈 부스러기 일부가 발견되었다.

이 사실 같지 않은 이야기의 인터넷 버전 대부분은 다음과 같이 마무리된다. "결국 과속으로 죽는 사람은 아무도 없다는 뜻이다. 단지 정지해서 죽을 뿐이다."

4-0

다시 죽다

Dead Again

어느 시체 안치소의 영구차 운전기사가 밤사이에 사망한 노부인의 시체를 실었다. 시체 안치소로 돌아오는 길에 뒤쪽에서 뭔가 그르렁 거리는 소음이 들렸지만 운전기사는 태연하기만 했다. 차량이 도로의 혹이나 구멍을 지나며 흔들릴 때에는 시체 속에 갇혀 있던 공기 방울 이 나오면서 그런 소음이 날 수 있음을 알았기 때문이었다. 그런데 소 음이 계속되자 운전기사도 결국 뒤를 돌아보았고, 놀랍게도 노부인이 아직 살아 있다는 사실을 깨닫게 되었으며, 결국 휴대전화로 911에 신고해서 가장 가까운 병원에서 구급차를 보내달라고 부탁했다. 곧이 어 운전기사는 구급차를 중간에서 만나기 위해서 그 병원으로 차를 몰았다. 하지만 영구차와 구급차 모두 속도를 너무 높인 까닭에 정면 충돌해버렸고, 노부인은 이 교통사고로 사망하고 말았다.

내가 사교 클럽 파티에서 들은 이야기야. 내가 들은 건 말이야. 어떤 남자가 진짜 멋진 여자랑 데이트를 했는데, 남자는 여자를 데리고 나가서 차를 주차해놓고 오붓한 시간을 보내는 것만 밤새도록 생각했던 거지. 그래서 남자는 여자를 데리고 교외로 나가서, 차를 세우고, 불을 끄고, 라디오를 켜서 좋은 음악을 틀었어. 그렇게 남자가 여자의 기분을 좋게 해주는데, 갑자기 라디오에서 뉴스 속보가 나오는 거야. 주립 정신병원에서 방금 전에 탈출한 성범죄자가 있는데, 가장 두드러진 특징은 한쪽 팔에 갈고리가 달려 있다는 거야. 그러자 여자는 곧바로, 진짜, 진짜로 안달복달했는데, 왜냐하면 그 탈주범이 찾아와서 이 차에 올라타려고 시도할 거라고 확신했기 때문이었어. 그래서 남자는 자동차 문을 모두 잠그고 이제 괜찮다고 말했지만, 여자는 탈주범이 갈고리 팔로 창문을 깨고 기타 등등을 할 수 있지 않냐고 말했어. 그러면서 여자가 계속 울고 또 울면서 정말로 야단법석을 피우니까, 남자도 마침내 포기하고 여자를 집까지 데려다주기로 했어. 하지만 남자는 진짜로 화가 났는데, 왜냐하면 앞으로 여자랑 할 일에 대해서 나름대로 세운 계획이 있었기 때문이었어. 홧김에 남자는 가속기를 확 밟았고, 차를 빠르게 몰아 그곳을 벗어나서 결국 여자의 집에

도착했어. 남자는 진짜, 진짜로 화가 났기 때문에, 심지어 차에서 내려서 여자를 위해 문을 열어주려고 하지도 않았어. 그래서 여자가 알아서 문을 열고 차에서 내린 다음, 뒤를 돌아보니까 차 문에 갈고리가 하나 걸려 있더래.

해설

1967년 인디애나 대학의 한 여학생이 룸메이트에게 단숨에 늘어놓은 이야기를 문자 그대로 채록했다. 이것은 인디애나 대학 부설 민간전승 연구소의 교수 린다 데그Linda Dégh가 자기 학생들과 함께 편찬했고 대부분 도시전설을 다루었던 학술지 『인디애나 민간전승Indiana Folklore』 창간호(vol. I, no. 1, 1968, pp. 92-100)에 간행된 최초의 텍스트였다. 데그는 최고 1959년으로 거슬러 올라가는 이 전설의 텍스트로 그 지역에서 수집한 44종을 열거했다. 「갈고리」는 1960년 11월에 「디어 애비」 칼럼에도 게재되었고, 이후로도 가장 인기 높은 미국 도시전설 가운데 하나로 남았으며, 사람들이 "성범죄자와 10대들에 관한 이야기" 같은 서술형 문장으로만 지칭하는 것이 아니라 구체적인 제목으로 지칭하는 극소수의 도시전설 가운데 하나가 되었다. 내 저서 가운데 두 권을 비롯해 여러 저자의 여러 저서에서 이 갈고리남의 이미지를 표지에 사용한 바 있으며, 나는 「도시전설의 갈고리(매력)에 낚여Hooked on the Urban Legend」라는 제목으로 강연을 하곤 했다. 수많은 소설가들도 이 전설의 핵심 줄거리를 차용한 바 있다. 배우 빌 머리Bill Murray는 영화 「미트볼스Meatballs」(1979)에서 「갈고리」 이야기를 했고, 만화가 게리 라슨Gary Larson은 「파 사이드Far Side」 시리즈에서 최소한 두 번 이상 이 이야기를 언급했다. 멋진 공포 영화 「캔디맨Candyman」(1992)에서도 동명의 주인공으

로 갈고리남이 등장했다. 어쩌면 이 전설의 믿기 힘들 정도로 깔끔한 줄거리 때문인지, 대부분의 구연자는 오늘날 이 이야기를 실화로 여겨지는 전설이라기보다는 오히려 공포담으로 서술한다. 「갈고리」가 단순히 밤늦게 미지의 장소에 머무는 것에 대한 경고담인지, 또는 그 세부 내용이 성적 의미를 상징할 수도 있는지 여부에 대해서는 민속학자들 사이에서도 의견이 나뉜다. 즉 이 이야기에서는 위협적이고 변형된 남근에 대한 상징적 거세가 이루어지는데, 자동차 밖에 갈고리남이 출몰하는 상황에서 자동차 안에서는 남자가 "자기 몸의 갈고리를 여자에게 집어넣으려고" 시도하고 있었으며, 결국 두 남자 모두 목적 달성에 실패했기 때문이다.

4-2

잘려 나간 손가락

The Severed Fingers

젊은 커플이 고전적인 폭스바겐을 타고 놀러 갔다. 인적 없는 시골 오솔길에 주차해두고 키스와 애무를 나누던 중에 오솔길 출구 가까운 곳에서 소음이 들려왔다. 두 사람이 고개를 들어보니, 위협적인 폭주족 헬스에인절스Hell's Angels 무리가 길을 가로막고 있었는데, 검은 가죽옷에 체인과 칼과 몽둥이를 들고서 하나같이 섬뜩한 태도로 웃으면서 쳐다보고 있었다. 곧이어 폭주족은 오솔길 출구를 가로막은 상태로 승용차에 접근했다.

여자는 비명을 질렀고, 남자는 너무 놀란 나머지 머리가 멍해지고 말았다. 그는 시동을 걸고 차를 급출발시켰으며, 그 작은 승용차가 낼 수 있는 최대 속력으로 침입자들을 향해 돌진했다. 폭주족은 체인을 휘둘러 자동차를 때렸고, 빠르게 지나가는 자동차를 손으로 붙잡았지만 결국 속력을 내는 폭스바겐에서 떨어져 나가고 말았다.

안전하게 큰길로 접어든 다음 커플은 자동차를 멈춰 세우고 혹시 망가진 곳이 없는지 살펴보았다. 그런데 두 사람 앞에는 다음 (두 가지 중 한 가지) 광경이 펼쳐졌다.

171

(A)

자동차 뒤에 있는 환기구에 잘려 나간 손가락 네 개가 달라붙어 있었다. 냉각 팬에 잘려 나갔던 것이다.

(B)

자동차의 크롬 외장에 걸린 체인에 잘려 나간 손가락 네 개가 달라붙어 있었다.

해설

1987년에 영국 레딩의 독자가 내게 보낸 내용이다. 그는 영국에는 헬스에인절스 폭주족이 흔치 않고, 폭스바겐의 배기구는 너무 작아서 손가락이 들어갈 수 없으며, 예전부터 영국에는 폭스바겐보다 다른 소형차가 훨씬 더 흔했다는 신중한 지적도 곁들였다. 다른 독자들 역시 1950년대 말과 1960년대 초의 르노 도핀 모델이 오히려 더 넓은 환기구를 갖고 있었다고 지적했다. 「잘려 나간 손가락」에 대한 기록은 실제로 1960년에 영국에서 이루어졌지만, 보통 구체적인 자동차 모델이 언급되지는 않았다. 이 이야기는 오스트레일리아에서도 역시나 인기가 높아서, 영화 「매드 맥스Mad Max」(1979)에도 삽입되었다. 1988년에 뉴질랜드 오클랜드의 언론인 필 트와이포드Phil Twyford는 현대전설에 관한 기사를 작성해서 간행한 이후 내게 두 가지 버전의 사본을 보내주었다. 그중 하나에서는 자동차의 문틀에 손가락이 끼어 있었으며, 다른 하나에서는 "트렁크 문 손잡이"에 끼어버린 자전거 체인에 손가락이 남아 있었다. 미국에서는 체인 버전이 더 잘 알려진 것처럼 보인다. 이 전설은 「갈고리」[4]와도 유사하며, 제15장에 수록된

「다친 도둑」[15-5]과도 유사하다. 잘려 나간 손가락에 관한 이야기는 제2장에 수록된 「목이 막힌 도베르만」[2-1]에도 나오며, 다음에 소개할 전설에서는 심지어 잘려 나간 머리도 등장한다.

4-3

Decapitated Drivers and Riders

(A)

"머리, 머리. 여러분도 머리들 조심하세요!" 그 당시에 조차장으로 들어가는 입구를 형성하던 야트막한 아치 통로 밑으로 그들이 나올 때 그 말 많고 낯선 사람이 이렇게 외쳤다. "끔찍한 장소예요. 위험한 작품이고요. 일전에, 다섯 아이들을 둔, 어머니가, 키가 큰 부인이었는데, 샌드위치를 먹다가, 이 아치를 깜박해서, 쿵 하고, 부딪혔는데, 아이들이 뒤를 돌아보니, 어머니 머리가 날아가서, 손에는 샌드위치를 들었지만, 그걸 먹을 입이 없어서, 한 가족의 우두머리(head)가 날아가버렸죠. 충격적이게, 충격적이게도!"

(B)

어떤 고전적인 '고래 종양 이야기'에서는 이스트랭스 로드, 즉 [도로 고유 번호로] A580도로에서 일어난 비범한 사고를 이야기한다. 아마도 얇은 강철판을 잔뜩 실은 트럭 뒤에서 오토바이가 달리고 있었던 모양이다. 오토바이는 트럭을 추월하기로 작정했지만, 도로 한가운데를 향해서 움직일 즈음 강철판 가운데 한 장이 빠져나오면서 운전자의 목을 잘라버렸다. 하지만 관성 때문에 오토바이는 계속해서 트럭과

174

나란히 달렸고, 창밖을 흘끔 바라본 트럭 기사는 머리 없는 오토바이 운전자가 지나가는 것을 보고 심장마비를 일으키는 바람에 차가 도로를 벗어나 결국 사망하고 말았다.

해설

(A)는 찰스 디킨스의 『피크위크 클럽 회보The Posthumous Papers of the Pickwick Club』(1836) 제2장에서 앨프리드 징글이 한 이야기이다. (B)는 (A)의 현대 자동차 버전에 해당하는 것으로 로드니 데일Rodney Dale의 『고래 종양The Tumour in the Whale』(1978, p. 148)에 나온다. 비록 데일이 고안한 용어인 "고래 종양 이야기 Whale Tumour Story, WTS"는 (원래는 제2차 세계대전 당시 영국의 특정 전설을 가리켰다)* 이처럼 진위불명인 일화를 가리키는 이름으로 채택되지는 않았지만, 역시나 그가 고안한 용어인 "친친"은 도시전설 연구에서 이런 사건들의 출처로 거론되는 인물을 가리키는 표준 용어가 되었다. 다른 버전에서는 트럭이 길가에 서 있던 군중에게 돌진하는 바람에 더 많은 사람이 사망한다. 차량에서의 사지 절단이라는 주제를 다룬 미국의 여러 변형을 보면 사람이 아니라 개의 머리가 달아나는 경우도 있는데, 자동차를 타고 가는 도중에 열린 창밖으로 머리를 내밀고 산들바람에 귀를 펄럭이다가 그렇게 되는 식이다. 이때 개의 머리가 워낙 빠르고도 깔끔하게 떨어지는 바람에 뒷좌석의 옆자리에 앉은 아이가 계속해서 개를 쓰다듬으며 몇 킬로미터 더 가서야 비로소 이 비극을 발견하게 된다.

* 제2차 세계대전 당시 고기를 구하기 힘들었던 영국에서 누군가가 고래 고기를 사서 요리했는데, 사실은 고기가 아니라 종양 덩어리였다는 도시전설을 가리킨다.

4-4

The Killer in the Back Seat

「데이비드 레터맨 심야 토크쇼Late Night with David Letterman」 버전

(A) 1982년

데이비드 레터맨　「뒷좌석의 살인자」는 어떻습니까?

얀 브룬반드　예, 그것 역시 자동차 이야기이고, 공포 이야기입니다. 한밤중에 혼자 집으로 운전해 가던 여자가 있었는데, 기름을 넣으려고 멈춰 서야 했습니다. 여자가 주유소에 들어서자 직원이 기름을 넣고 신용카드를 받았습니다. 그러더니 갑자기 직원의 태도가 좀 이상해지면서, 이렇게 말하는 거였습니다. "죄송합니다만, 손님. 지금 주신 신용카드에 좀 이상한 게 있어서요. 죄송합니다만 사무실로 좀 와주시죠. 제가 보니까 이 번호를 좀 확인해봐야……." 그러니까 유효기간이 만료된 카드라든지, 뭐 그런 거라는 뜻이었죠. 여자는 직원의 말에 어리둥절하면서도 일단 사무실로 따라가 보았습니다. 그런데 여자가 사무실로 들어오자마자 직원이 문을 잠그며 이렇게 말했습니다. "손님 차 뒷좌석에 고기 써는 칼을 든 남자가 숨어 있어요!"

레터맨　아, 고기 써는 칼을……

브룬반드　아니면 그냥 칼을…….

레터맨　아니면 갈고리에, 독사에, 싸구려 옷을…….

브룬반드 때로는 누군가가 차를 몰고 고속도로에서부터 집까지 여자를 따라오면서, 뒤에서 헤드라이트를 번쩍번쩍합니다. 여자가 집에 도착해보니 뒤차가, 그러니까 뒤쫓아온 차가 바짝 다가와 멈춰 서더니, 어떤 남자가 달려 나와서 이 여자의 차 뒷문을 확 열고는 웬 남자를 하나 끌어내는 겁니다. 그러면서 이렇게 말합니다. "이놈이 당신을 죽이지 못하게 하려고 내가 헤드라이트를 번쩍거렸던 겁니다."

레터맨 바로 이건데 말이죠. 당신의 책을 읽기 전까지만 해도 저는 이걸 믿었답니다.

브룬반드 이걸 믿으셨다고요?

레터맨 누군가한테 이야기를 들었거든요. 자기네가 어떤 가게에서 일하던 당시에, 어느 날 밤늦게 일하던 도중에 바로 그런 일이 일어났었다고요. 하지만 다시 말씀드립니다만, 그런 일은 결코 어디에서도 일어난 적 없었을 가능성이 더 커 보입니다.

브룬반드 당신에게 그 이야기를 해준 사람은 그게 누군가한테 일어난 일이라고 말하던가요? 직접 겪은 일이라고 하던가요?

레터맨 아뇨, 자기 동료 직원에게 일어난 일이라고 하던데요.

브룬반드 그렇죠. 그게 바로 우리가 '친친'이라고 말하는 겁니다. 즉 '친구의 친구'라는 뜻이죠.

(B) 1984년

데이비드 레터맨은 얀 브룬반드와의 인터뷰에서 바로 그 전설을 언급했다.

(C) 1986년

레터맨 몇 년 전에 저도 하나 들은 게 있었는데, 제 생각에는 우리가 이전에 이 프로그램에서도 한 번 이야기했던 것 같아요. 그러니까 한 여자가 (보통은 여자이게 마련이죠) 기름을 넣으려고 주유소에 멈춰 섰는데, 그곳 직원이 기름을 넣고 나서는 여자에게 잠깐 내려달라고 말하더래요. 그러면서 이렇게 말하더라는 거죠. "손님 신용카드에 문제가 좀 있어서요." 그런데 제가 듣기로는 이번에도 역시나 이건 제가 아는 누군가와 함께 일하는 누군가에게 일어났었던 일이라고 해요. 여하간 알고 보니 자동차 뒷좌석에 미친 도끼 살인마의 일종이 숨어 있었더라는 거죠.

(D) 1987년

레터맨 이것이야말로 매혹적인 내용입니다. 제 기억에는, 그러니까 제가 어려서 인디애나폴리스에 살았을 때인데, 고전적인 이야기 가운데 하나를 들은 적이 있었죠. 어떤 여자가 차에 기름을 넣으러 갔는데⋯⋯.

브룬반드 (말을 자르며) 그런데 말이죠⋯⋯.

레터맨 주유소 직원이 하는 말이⋯⋯.

브룬반드 그런데 말이죠. 당신이 그 이야기를 제게 하는 건 이번이 벌써 세 번째예요⋯⋯. 말을 끊어서 미안합니다만, 당신께서는 뭔가 다른 결말을 알고 계신 것 같군요. 어디 그 이야기가 어떻게 끝나는지 들어보죠.

레터맨 그러면 잠시 음악이나 한 곡 듣고 넘어갈까요⋯⋯. 당신께서는 이번이 다섯 번째 출연이기도 하시니까⋯⋯.

브룬반드 아마 너무 자주 나와서 환영을 못 받는 모양이죠.

레터맨 하지만 모든 시청자가 모든 회를 보는 것은 아니니까요. 저는 그냥 대화하려고 노력했을 뿐이고…….

브룬반드 그건 맞아요. 그나저나 그걸 '진짜로' 들으신 건가요?

레터맨 저는 이 망할 놈의 주제에 관심이 있는 척하려고 노력하고 있을 뿐이에요. 솔직히 말씀드려서 저는 아무 관심도 없거든요.

해설

아마 이것은 레터맨이 애호한 도시전설인 동시에, 그가 유년기부터 자발적으로 기억하는 도시전설인 것처럼 보인다. 이 이야기를 거듭해서 듣는 것에 대한 내 반응이야말로 이야기꾼에게 귀를 기울이지 '않는' 방법에 관한 사례 연구에 해당한다. 왜냐하면 "혹시 아는 이야기라면 그만 떠들라고 말해"라고 미리 상대방에게 말해두는 이야기꾼치고, 진심으로 상대방이 그만 떠들라고 말하기를 바라는 사람은 없기 때문이다. 그 프로그램의 다음 장면에서 레터맨은 자기 발언에 대해 사과했고, 나는 오히려 또 다른 책에 써먹을 새 레터맨 버전을 갖게 되어서 기쁘다고 대답했다. 이 이야기의 고속도로 추격 버전은 1960년대 중반에 등장했고 주유소 버전은 그보다 더 늦게 등장했다. 처음에는 위조지폐를, 나중에는 잘못된 신용카드를 핑계로 들먹였다. 1990년대 초에는 이 전설의 구연자들이 뒷좌석에 숨어 있던 가해자는 범죄 조직원이었으며 대개는 소수 인종이었고, 입문 의식을 진행하고 있었다고 주장하기 시작했다. 수많은 지역의 법 집행기관 산하 단체에서는 이 이야기를 반복하면서, 여자들을 향해서 항상 자동차 뒷좌석을 확인하라고 경고한다. 이 사건이 실제로 일어난 적이 있든 없든 간에, 이것이

야말로 당연히 모든 운전자에게는 완벽하게 훌륭한 조언이다. 「뒷좌석의 살인자」는 슬래셔 영화 『도시전설Urban Legend』(1998)에 삽입된 첫 번째 이야기였다. 이 영화의 광고문에는 다음과 같은 설명이 나온다. "도시전설이란 현대의 민담으로서 마치 자발적으로 생겨나서 입소문을 통해 퍼지는 것처럼 보인다. 그 내용은 우스꽝스러운 것에서부터 (……) 섬뜩한 것까지 다양하다." 이 정의야말로 이 영화에 나온 대학 민간전승 강의 장면보다도 훨씬 더 탁월하다.

4-5 팔에 털이 수북한 히치하이커

The Hairy-Armed Hitchhiker

프레드 S. 제임스Fred S. James & Co.의 직원인 한 여자가 퇴근해서 자기 차에 타려고 갔다. 그런데 차에 다가가보니, 웬 노부인이 뒷좌석에 앉아 있었다.

"날씨가 춥고 몸이 젖어서요." 노부인이 말했다. "누구한테 좀 태워 달라고 하려고요."

노부인은 85세는 충분히 되어 보였다. 남의 차에 멋대로 탄 것에 대해서는 사과하면서도, 문이 열려 있었던 데다가 너무 추워서 어쩔 수 없었다고 말했다. "제발 좀 도와주세요." 노부인은 말했다.

"예, 알았어요." 프레드 S. 제임스의 직원인 여자는 이렇게 말했다. (여자의 실명을 모르기 때문에, 우리는 지금부터 편의상 제이미라고 부르도록 하자) "하지만 일단 남편한테 전화를 해야 되겠어요. 오늘 좀 늦을 거라고 말해야죠."

노부인은 이미 자기 집이 사우스이스트 122번가라고 여자에게 말해놓은 상태였다.

그래서 제이미는 전화를 걸기 위해 사무실까지 도로 걸어갔다. 주차 장소에서는 두 블록 떨어진 곳이었는데, 워낙 춥다 보니 그녀는 서둘러 걸어갔다. 이미 날은 어두워졌고 지나가는 차도 줄기 시작해서,

도시가 텅 비어가고 있었다.

여자는 몸을 떨었다. 불쌍한 노부인. 도대체 어떻게 차 안에 들어갔는지는 일종의 수수께끼였다. 보험회사인 프레드 S. 제임스는 포틀랜드 시내 중심가에 있었기 때문에, 거기서 122번가까지는 상당히 먼 길이었다.

노부인은 길을 잃어버렸던 게 분명했다. 맞아, 바로 그거야. 제이미는 혼잣말을 했다. 아, 딱한 양반 같으니.

사무실로 돌아온 여자는 남편에게 전화를 걸어 현재 상황을 설명했다.

"말도 안 돼." 남편이 말했다. 그는 매우 화가 나 있었다. "낯선 사람을 집까지 태워다준다니 말도 안 된다고."

이 사실을 건물 경비원에게 신고해야 한다고 남편은 덧붙였다. 여자는 굳이 그렇게 하고 싶지 않았지만, 결국 신고하고 말았다.

경비원은 여자에게 직접 경찰에 신고하라고 말했다. 왜냐하면 여자의 자동차는 회사 주차장이 아니라 거리에 주차되어 있기 때문이었다. 여자는 시키는 대로 신고했다.

제이미가 자동차로 돌아가보니 때마침 경찰도 도착했다. 순찰차 두 대가 파란색 경광등을 번쩍이고 있었다. 덩치 작은 노부인은 여전히 여자가 태워다주기를 바라며 뒷좌석에 앉아 있었다.

하지만 경찰이 신속히 발견한 바에 따르면, 이 덩치 작은 노부인은 사실 25세의 남자였으며, 다리에는 큰 칼을 테이프로 붙이고, 엉덩이 밑에는 도끼가 있었으며…….

대강 이러한 이야기였다.

내가 이 이야기를 처음 들은 것은 지난주였다. 사무실에 편지가 하

나 도착했다. "섬뜩한 이야기를 하나 들었는데, 대중에게 알려야 할 것 같은 생각이 들어서요." 사연은 이렇게 시작되었다.

불운하게도 그 편지에는 서명이 없었으며, 작성자가 설명한 것처럼 본인도 "그 일을 겪은 여자로부터 직접 들은 것까지는 아니라"고 했다.

하지만 워낙 훌륭한 이야기인 건 분명해서, 나는 그걸 추적해보자고 생각했다.

우선 나는 프레드 S. 제임스로 전화를 걸었다. 거기 근무하는 한 여자가 하루 꼬박 확인해보고 나서야 다시 전화를 걸어왔다.

"죄송합니다." 그녀가 말했다. "그런 이야기를 들었다는 사람은 찾을 수 없었어요."

건물 경비원조차도 전혀 모른다기에 나는 도심 지역을 관할하는 중앙 경찰서로 전화를 걸어서 그곳의 보고를 모조리 다루는 경사와 이야기를 나누었다. 그 역시 그런 내용이 자기 책상을 거쳐간 적은 없다고, 하지만 일단 알아보겠다고 대답했다.

다음 날 경사는 전화를 걸어서 결국 발견하지 못했다고 알려왔다. "하지만 훌륭한 이야기인 것은 맞군요." 그가 말했다. "뼛속까지 오싹해지는 종류의 이야기죠. 그렇지 않습니까?"

실제로 그러했다. 실화 같기도 했다. 하지만 유일한 문제는 실화까지는 아님이 분명하다는 점이었다.

이틀 뒤에 나는 한 친구와 이야기를 나누고 있었다. "혹시 덩치 작은 노부인에 관한 이야기 들어봤나?" 친구가 말했다. 그러면서 앞에 나온 것과 똑같은 이야기를 하기 시작했다. 심지어 남자가 다리에 큰 칼을 테이프로 붙이고, 엉덩이 밑에 도끼를 깔고 앉아 있었다는 것까

지 똑같았다.

그 일을 겪었다는 여자를 추적하기는 쉬울 거라고 친구가 장담했다. 그날 아침에 자신의 조깅 친구에게서 들은 이야기이기 때문이었다. 그 조깅 친구의 비서의 시누이에게 일어난 일이라고 했다.

하루가 걸려서야 연락이 닿은 그 시누이는 무척이나 협조적이었다. 맞아요. 그녀가 말했다. 그건 사실이에요.

하지만 뭔가 오해가 있었던 것이 분명했다. 왜냐하면 자신에게 실제로 일어난 일까지는 아니고, 자신의 친구의 딸의 동료에게 일어난 일이었기 때문이다. 그렇다면 나는 그 사람들과 연락이 닿게끔 그녀에게 부탁할 의향이 있었을까?

그래, 물론이다. 하지만 나는 무슨 일이 벌어지게 될지 이미 알고 있었다. 왜냐하면 지금 우리가 여기서 다루고 있는 것이 무엇인지를 깨닫기 시작했기 때문이다.

그런데 사실은 이것이야말로 더 섬뜩한 일이다. 왜냐하면 지금 우리 앞에 놓인 이것은 이번 계절에 우리 도시에서 유행하는 도시 신화이기 때문이다. 따라서 어떤 면에서는 단순한 사실보다 더 진실하다.

여기서는 굳이 설명할 필요가 없다. 하지만 여러분이라면 다음번에 늦게 퇴근해서 깜깜한 가운데 자기 차까지 걸어가야 하는 일이 있다면 조심하게 될 것이다. 그렇지 않은가?

아울러 여러분은 차 문을 열기 전에 신중하게 뒷좌석을 살펴볼 것이다. 왜냐하면 노부인이 그 안에 있을 수도 있고, 아니면 없을 수도 있기 때문이다.

아, 노부인은 아마 없을 것이며, 그러면 여러분은 앞문을 열고 차에 올라타기 전에 굳이 뒷좌석을 살펴보았다는 사실 때문에 스스로가

우스워질 것이다.

하지만 여러분은 이제 그 이야기를 항상 생각하게 될 것이다. 그렇지 않은가?

해설

『포틀랜드 오리거니언Portland Oregonian』 1989년 2월 27일 자에 게재된 필 스탠퍼드Phil Stanford의 칼럼. 그런데 정작 이 칼럼에는 이 도시전설이 「팔에 털이 수북한 히치하이커」라는 제목으로, 또는 「핸드백 속의 손도끼The Hatchet in the Handbag」라는 또 다른 제목으로 통하게 된 이유인 세부 내용들이 누락되었다. 이런 단점만 제외하면 스탠퍼드의 칼럼이야말로 이 유명한 이야기의 고전적인 버전이다. 얼마 뒤 3월 1일 자에 게재된 칼럼에서는 이전 칼럼을 읽은 독자들의 편지와 전화 제보를 다음과 같이 요약했다. 독자들은 그 사건이 (1983년에) 라스베이거스에서, 또는 워싱턴주 밴쿠버에서, 또는 애리조나주 선시티에서, 또는 캘리포니아주 패서디나에서 실제로 일어났다고 주장했다. 그런데 이 이야기는 사실 이런 주장보다 훨씬 더 오래되었고, 심지어 훨씬 더 널리 퍼졌다. 이 이야기는 19세기 중반에 영국의 신문과 민간전승을 통해 유포된 바 있다. 예를 들어 1834년의 보도에서는 변장한 가해자가 마차에 올라탔다고 나온다. 말을 타고 가는 버전 역시 미국에서는 비교적 최근인 1940년대와 1950년대에 수집된 바 있으며, 자동차가 등장하는 더 새로운 버전은 1980년대에 나타났다. 가장 최근의 버전들은 여자 운전자가 남편, 경비원, 경찰, 또는 다른 남자 조력자에게 굳이 전화를 걸지 않고도 무사히 그 변장한 남자에게서 벗어난다고 서술되는 경향이 있다. 예를 들어 그녀는 꼬리등이 잘못된 것 같다며 "노부인"에게 잠깐 내

려서 살펴봐달라고 부탁한다. 그런 다음 노부인을 두고 혼자 떠나버리는데, (이미 짐작이 가겠지만) 나중에야 뒷좌석에 놓인 핸드백 속의 손도끼를 발견한다. 「팔에 털이 수북한 히치하이커」와 다른 자동차 범죄 전설은 일반 회사나 정부 기관의 캠페인에서 혹시 모를 공격에 주의하라고 운전자에게 보내는 경고로서 자주 반복된다. 1998년 봄에는 「팔에 털이 수북한 히치하이커」의 새로운 버전이 오하이오주 콜럼버스에서 등장해 인터넷에서 확산되었다. 한 여자가 콜럼버스의 터틀몰Tuttle Mall에서 (실제로는 "터틀크로싱Tuttle Crossing"이 정확한 명칭이다) 쇼핑을 하고 자기 차로 돌아와보니 타이어가 펑크 나 있었다. 여자가 타이어 교체 방법을 궁리하는 사이 한 남자가 나타나서 도와주더니 쇼핑몰 반대편에 주차해놓은 자기 차까지만 태워달라고 부탁했다. 여자는 의심스러운 생각이 들어서 마치 쇼핑몰로 다시 돌아가서 할 일이 있는 것처럼 둘러댄 다음, 차 트렁크를 닫고, 차 문을 잠근 다음, 경비원을 찾아가 신고했다. 알고 보니 그 타이어는 고의로 펑크 낸 것이었으며, 아까의 남자가 놓고 간 서류 가방에는 밧줄 사리와 커다란 정육점 칼이 들어 있었다. 이 전설의 다른 버전은 다음과 같은 조언으로 마무리된다. "타이어를 혼자 교체하는 방법을 배우시라!" 오스트레일리아에서 이메일로 유포된 또 다른 버전은 (퍼스에서 유래했다고 간주되는데) 2010년부터 시작되었다. 이번에는 주인공 여자가 쇼핑몰 근처 거리를 지나가던 다른 차의 뒤쪽으로 뛰어들어서 자신이 곤경에 처했음을 알리고, 결국 지나가던 차의 운전자가 멈춰 서서 밖으로 나와본다. 그러자 변장한 잠재적 가해자는 도망쳐버리고, 이 사건을 수사하기 위해 출동한 경찰은 조수석 밑에 숨겨진 밧줄과 칼을 발견한다.

4-6

남자 친구의 죽음

The Boyfriend's Death

(A)

이 이야기는 뉴햄프셔주 셸번에 있는 피터 푸어Peter Poore의 무덤에 관한 내용입니다. 피터 푸어는 이 지역에서 인디언에게 살해된 최후의 백인으로 간주되는데, 그의 무덤에는 유령이 나타난다는 전설이 있습니다.

이야기는 이렇습니다. 여러 해 전에 젊은 커플이 차를 몰고서 그 무덤 근처의 텅 빈 도로로 왔습니다. 이들은 차를 세우고 오붓한 시간을 가졌지요. 그런데 떠날 준비를 마치고 보니 갑자기 차에 시동이 걸리지 않는 겁니다. 젊은 남자는 도움을 요청하러 나가기로 했고, 여자는 차에 혼자 남아 있기로 했죠. 잠시 후에 여자는 차에 비가 떨어지는 소리를 들을 수 있었습니다. 시간이 더 흘렀지만 남자 친구는 아직 돌아오지 않았습니다. 여자는 혹시 남자가 길을 따라 오는 모습이 보이나 싶어 헤드라이트를 켜보기로 작정했습니다. 그런데 헤드라이트를 켜니까, 남자 친구가 복부에 칼이 찔린 채 나무에 목매달려 있는 겁니다. 여자가 차에 떨어지는 비라고 생각했던 것이 사실은 남자 친구의 피였던 거죠. 저는 이 이야기를 최소한 15년 전에 들었습니다.

(B)

마리아 게일Maria Gale, 10세. [또래 나바호족 학생들로 이루어진 무리에게 말하고 있다]

게일 내가 하나 알아. 언니들한테 들은 이야기인데, 어떤 남자랑 여자가 있었어. 둘이서 춤을 추러 가는데……

친구 1 그냥 춤이 아니라 스퀘어 댄스지.

게일 그런데…… 둘이서 라디오를 켜보니까, 어떤 남자가 이렇게 말하는 거야. "이 사람을 조심하세요. 살인자입니다." 그러더니 이렇게 말하는 거야. "털이 많은 것입니다."

나 어떤 것이라고?

친구 1 털이 많은 것이라고요.

친구 2, 친구 3, 친구 4 스킨워커라고요.

게일 그런데 차에 기름이 떨어진 거야. 그래서 남자가 말했지. "내가 올 때까지 기다려. 트럭 안에 있으면 내가 휘발유를 구해올게." 그래서 여자는 "알았어" 하고 뒷좌석으로 가서 앉았어. 내 생각에는 스킨워커가 이 남자를 죽이고 머리를 자른 것 같아. 여자가 뒷좌석에 앉아 있었는데 차 위에서 무슨 소리가 들려서 겁을 먹었지. 그리고 나서는 차마 올려다보지 못했어. 여자는 그 소리를 계속 들었는데, 가만 보니까 남자 친구의 머리가 잘려 있는 거야. 매달려 있었던 거지.

해설

(A)는 1988년에 뉴햄프셔주 센터스트래퍼드의 드니즈 데이Denise Day가 제보했다. (B)는 1976년에 애리조나주 윈도록과 포트디파이언스 인근 인디언 보호구역 학교에서 마거릿 K. 브래디Margaret K. Brady가 나바호족 학생들의 이야기를 테이프로 녹음한 것이다. 여기서 "친구"는 이야기를 듣던 아이들을 가리키고, "나"는 인터뷰어를 가리킨다. 양쪽 텍스트 모두 아메리카 인디언에 대한 언급이 포함된 도시전설의 축약 버전이다. 아울러 나바호족 버전은 「갈고리」,⁴⁻¹에 나오는 라디오의 경고 방송 모티프를 사용하고 있다. 이 이야기의 현대식 구연은 보통 여자를 구하기 위해 경찰이 도착해서는 "뒤돌아보지 마세요!" 하고 경고하는 것으로 마무리된다. 물론 여자는 경고를 무시하고 뒤돌아보는데, 왜냐하면 민간전승에서 금기는 항상 깨지기 때문이다. 결국 여자는 남자 친구의 시체가 나무에 목매달려 있는, 또는 차 위에 놓여 있는 모습을 보고는 겁에 질린 나머지 머리가 새하얗게 세어버린다. 「남자 친구의 죽음」은 1960년대 초부터 미국 10대들이 선호한 공포담이었다. 무시무시한 시각 및 음향 효과를 곁들인 버전도 여러 가지 있다. 예를 들어 긁는 소리, 부딪히는 소리, 유령 같은 그림자, 액체가 뚝뚝 떨어지는 소리 같은 것들이다. 이 전설은 유럽에서도 역시나 인기가 높은데, 종종 미치광이 살인마가 차 위에 올라앉아 피해자의 잘려 나간 머리로 지붕을 쿵쿵 두들긴다. 브래디의 학생들은 수많은 이야기를 녹음으로 남겼는데, 그중 일부는 개인적 경험이나 (이 이야기의 경우처럼) 허구의 이야기의 형태를 취하며, 그중에는 (인디언 신화에서 자유자재로 모습을 바꾸는 무시무시한 마녀 같은 존재를 가리키는) "스킨워커"처럼 더 오래되고 전통적인 전설도 있다. 이 텍스트에는 트럭처럼 현대적인 사물도 포함되어 있고, 브래디가 분석한 "자발적 서술 창조"의 몇 가지 문체적 특성도 드러난다. 예를 들어 구연자가 스킨워커를 염두에 두고서도 차마 그 무

서운 존재를 입에 올리기 두려워 머뭇거리자, 친구들이 합창하듯 그게 바로 스킨워커라고 대신 확인해주는 것이다. (B)는 브래디의 저서 『"일종의 힘": 나바호족 어린이의 스킨워커 서사"Some Kind of Power": Navajo Children's Skinwalker Narratives』(1984, pp. 185-86)에 나온다.

4-7

<div align="right">

자동차 밑의 칼질범

</div>

The Slasher under the Car

쇼핑몰의 칼질범에 대한 풍문이 반박되다

이른바 자동차 밑에 "숨어" 있던 "강도"의 피해자는 어느 누구도 찾을
수 없었다.

최근 몇 주 사이에 헤인스몰Hanes Mall에서 강도들이 주차장의 자동
차 밑에 숨어 있다가 쇼핑객의 다리에 칼질하고 물건을 훔쳐 달아난
다는 보고가 당국에 수십 건이나 들어왔다.

하지만 어느 누구도 그 피해자를 발견하지는 못했다.

사람들은『윈스턴세일럼 저널Winston-Salem Journal』과 경찰과 쇼핑몰
에 전화를 걸어 문제의 강도들에 관한 풍문을 확인해보려 시도했다.

하지만 경찰과 병원 관계자들은 그런 사건을 본 적이 없다고 답변
했다.

문제의 깡마른 도둑은 쇼핑객이 다가올 때까지 자동차 밑에 숨어
있는다고 전한다. 쇼핑객이 차 문을 열면, 도둑은 피해자의 다리 아래
쪽을 칼질한다. 이보다 덜 악랄한 버전들에서는 비교적 간담이 작은
악당이 뾰족한 물건으로 피해자의 발목을 찌른다고 전한다.

이야기에 따르면, 칼질을 당한 사람이 쓰러지면 도둑이 자동차 밑
에서 기어 나와서 지갑과 물건을 주운 다음, 크리스마스 전리품을 양

팔에 가득 들고 도망친다.

누군가가 『저널』에 전화를 걸어서 그 보고에 관해 문의한 것은 대략 2주 전의 일이었다.

윈스턴세일럼 경찰서의 찰리 테일러Charlie Taylor 경사는 그 당시에 같은 풍문을 들었다며 확인해보겠다고 말했다. 하지만 경찰에는 그런 범죄에 관한 보고가 전혀 없었다.

하지만 도둑들의 수법에 관한 이야기는 계속 입소문으로 퍼졌다.

어떤 사람은 『저널』에 전화를 걸어 헤인스몰 피해자들에게 500달러짜리 상품권을 주고 그 범죄를 신고하지 못하게 단속한다고 주장했다.

월요일 밤, 포사이스 카운티 보안관서Forsyth County Sheriff's Department에 나간 라디오 리포터는 보안관보가 포사이스 메모리얼 병원Forsyth Memorial Hospital 응급실에서 칼질당한 환자를 18명이나 치료한 의사와 이야기를 나누었다고 전했다.

하지만 보안관보에게 연락해보니, 자기는 의사와 이야기한 적이 없고 단지 자기 친구가 의사와 이야기했을 뿐이라고 답변했다. 그리고 그 친구로부터는 응답을 얻을 수 없었다.

포사이스 메모리얼 병원 대변인 프리다 스프링스Freda Springs는 어제 응급실 근무자들과 이야기를 나누었다. 대변인의 말에 따르면, 그들 역시 그 풍문을 들었지만 발목에 칼질을 당한 피해자를 치료한 적은 없었다.

대변인의 말에 따르면, 응급실 수간호사는 그 환자들이 바티스트 병원Baptist Hospital에서 치료받고 있다는 이야기를 들은 적이 있다고 한다. 정작 문제의 쇼핑몰에서 가장 가까운 병원은 바로 길 건너편의 포

사이드인데도 말이다.

바티스트 병원의 대변인은 응급실 근무자가 칼질을 당한 피해자를 치료한 적이 없었으며, 심지어 그 풍문을 알지도 못한다고 말했다.

쇼핑몰 지배인 토머스 E. 윈스테드Thomas E. Winstead는 실제로는 있지도 않은 범죄 증가에 관한 질문들이 자기 앞으로 쏟아진다고 말했다. "저도 이야기는 들었습니다. 파티에 갈 때마다 저에게 이야기들 하더군요. 저희 직원 중에 몇 명도 전화를 해서 물어보더라니까요." 지배인은 말했다.

그는 예전에 근무했던 다른 쇼핑몰에서도 유사한 풍문을 들은 적이 있었다.

"안타까운 사실은 저에게도 그 풍문을 중단시킬 수 있는 방법이 없다는 점입니다. 반대로 다행스러운 사실은 그 풍문이 결코 사실은 아니라는 점입니다." 지배인은 말했다.

경찰서의 로스코 파운시Roscoe Pouncey 경위의 말에 따르면, 올해 들어 쇼핑몰 주차장에서 일어난 범죄 자체는 오히려 작년에 비해 적어 보인다. 지난주에 그가 밝힌 바에 따르면, 12월 내내 헤인스몰의 주차장에서 일어난 강도 사건은 겨우 한 건뿐이었으며 (……)

해설

노스캐롤라이나주 『윈스턴세일럼 저널』 1992년 12월 16일 자에 게재된 크리스토퍼 퀸Christopher Quinn의 기사에서 가져왔다. 이 기사는 시의적절한 이름인 파

운시 경위*와 다른 사람들이 내놓은 기습 공격을 피하는 전략에 관한 조언으로 마무리된다. 나는 『아기 열차』에서 1984년부터 1992년까지 14개 주의 16개 도시에서 일어났다고 알려진 「자동차 밑의 칼질범」에 관한 18종의 제보를 요약했다. 제보자 두 명은 이 전설의 원형을 1978년에 들었다고, 심지어 가장 멀게는 1950년에 들었다고 회고했다. 그때 이후로 나는 1992년과 1993년에 9종의 제보를 더 얻어서, 10개 도시와 5개 주를 기존 목록에 덧붙이게 되었다. 칼질범은 보통 발목을 공격한다고 전해지며 때로는 아킬레스건을 겨냥하지만, 일부는 발목을 손으로 잡거나, 타이어 교체용 지렛대로 발목을 때리거나, 또는 자동차 밑에서 기어 나와 피해자의 뺨에 칼질을 하거나 손가락을 잘라버리기까지 한다. 공격의 동기는 보통 (크리스마스 선물로 산 물건을 노리는) 강도이지만, 때로는 강간으로 이어지기도 한다. 한편으로는 근처의 다른 자동차 밑에 있는 공범이 공격에 가담하는데, 한 가지 흥미로운 버전에서는 가해자들이 피해자를 크리스마스 선물 포장지로 둘둘 감아버린다. 경찰이 범죄를 은폐한다느니, 쇼핑몰이 사업 보호를 위해 피해자들에게 돈을 줘서 입막음한다는 발상도 전형적이다. 일부 지역 사회에서는 경찰이 아예 표적으로 간주되는 쇼핑몰에 임시 파출소를 만들기도 했는데, 1989년 크리스마스 시즌에 워싱턴주 타코마에서 실제로 있었던 일이다. 이는 허구의 범죄와 싸우기 위해서라기보다는 단지 쇼핑객의 두려움을 진정시키기 위한 목적이었다.

* "급습하다(pounce)"라는 영어 단어에서 비롯된 이름이기 때문이다.

폭스바겐을 깔고 앉은 코끼리

The Elephant That Sat on the VW

우리는 코끼리 신화를 반박한다

이것은 훌륭한 이야기이다.

믿을 만한 제보자가 『필라델피아 뷸러틴Philadelphia Bulletin』에 전화를 걸어서 전한 사연이다. 제보자와 같은 직장에서 근무하는 여자가 아는 또 다른 여자가 아이들을 데리고 필라델피아 동물원에 간 적이 있었다.

여자가 밖에 나와보니 자기가 끌고 온 폭스바겐에 크게 움푹 들어간 자국이 있었고, 동물원 직원 한 명이 주차장에서 기다리고 있었다. 코끼리 한 마리가 트럭에서 내리는 도중에 폭스바겐을 깔고 앉게 되었다면서, 동물원 측에서 피해 보상을 하겠다는 설명이었다.

집으로 돌아오는 길에 여자는 교통사고 뺑소니 용의자로 오해받아 단속에 걸렸다. 여자는 방금 오는 길에 목격한 교통사고와는 무관하다고 경찰에게 말했다. 자기 차에 움푹 들어간 부분은 코끼리가 깔고 앉아서 생긴 것뿐이라고도 설명했다.

여자는 결국 경찰서로 끌려가서 음주 검사를 받았다. 마침내 경찰도 동물원에 전화를 걸어서 여자의 이야기를 확인했다.

믿을 만한 제보자는 그 여자의 이름과 주소를 알아내서 다시 연락

을 주겠다고 말했다.

하지만 실제로는 연락을 주지 않았다.

이건 놀랄 만한 일도 아니다. 동물원에 전화를 걸자마자 그곳의 코끼리 가운데 한 마리가 폭스바겐을 망가트린 일도 없으며, 동물원 직원들은 그 이야기를 이전에도 들어본 적이 있다는 사실이 확인되었기 때문이다.

그로부터 2주가 채 지나기도 전에, 그 지역의 또 다른 동네에 사는 또 다른 믿을 만한 제보자가 『뷸러틴』의 또 다른 기자에게 전화를 걸어서 똑같은 이야기를 해주었는데 (……)

도대체 이 이야기가 어떻게 유포되기 시작했는지는 수수께끼다. 하지만 코끼리 때문에 움푹 들어간 자국이 생긴 폭스바겐 차주가 실제로 있다 한들, 이제는 침묵을 지킬 수밖에 없을 것이다. 그 어떤 신문쟁이도 그의 말을 믿지는 않을 테니까.

해설

『작은 세상: 미국 폭스바겐 소유주를 위한 간행물Small World: For Volkswagen Owners in the United States』 1970년 가을호(p. 7)에 게재된 제임스 스마트James Smart의 기사 중에서. 곧이어 편집자의 글이 다음과 같이 이어진다. 『작은 세상』의 '코끼리 서류철' 안에는 폭스바겐을 깔고 앉은 이야기가 모두 27종이나 들어 있으며, 가장 멀게는 1962년의 것까지 있다. 여러분이 어떤 버전을 믿느냐에 따라 문제의 코끼리의 소속은 (그저 몇 가지 예만 들어보자면) 세인트루이스 동물원, 뉴햄프셔주 벤슨 동물농장, 캘리포니아주 마린월드, 뉴욕주 북부의 어느 서커스,

웨스트버지니아주 뉴마틴스빌, 캘리포니아주 애너하임, 프랑스 파리까지 다양하다. 우리는 이런 불일치를 근거로 이 코끼리 이야기를 영원히 반증할 수 있기를 바라지만, 그건 아마 과도한 기대일 것이다. 스마트 씨의 기사는 지난 2월에 『필라델피아 불러틴』에 게재되었다. 그 직후 이 나라의 다른 지역에서도 코끼리들이 폭스바겐을 두 대나 더 박살 냈다." 내가 보유한 "코끼리 서류철"에는 이것 말고도 20여 종의 보고가 더 들어 있는데, 그중에는 캐나다, 프랑스, 독일, 스웨덴, 영국, 뉴질랜드에서 온 것도 있다. 피터 캐리Peter Carey의 소설 『희열Bliss』(1981)을 각색한 오스트레일리아의 1985년 동명 영화에는 서커스 코끼리가 오래된 붉은색 피아트를 깔고 앉는 장면이 나온다.

4-9

체포

The Arrest

이 이야기는 퀸스의 파로커웨이에서 소방관으로 일하는 제 사촌 우디에게 들은 것입니다. 그의 퇴임 축하 파티를 마치고 집으로 가던 한 친구에게 일어난 일이라고 하더군요.

우디의 친구는 과도한 음주 상태였기 때문에 결국 주 경찰의 단속에 걸리고 말았습니다. 그런데 그가 체포되기 직전에 고속도로 반대편 차로에서 교통사고가 일어났습니다. 경찰은 우디의 친구에게 여기서 꼼짝 말고 기다리라고 말한 다음, 교통사고 피해자를 돕기 위해 달려갔습니다.

30분쯤 기다리고 나니 우디의 친구도 조바심이 일었습니다. 급기야 차에 올라타고 집까지 운전해 온 다음, 혹시 누가 찾아오면 남편은 밤새 집에서 잠만 잤다고 둘러대라고 아내에게 신신당부해 두었습니다. 그러고 나서 우디의 친구는 잠을 잤습니다.

한 시간쯤 뒤에 초인종이 울려서 나가보았더니, 현관에 경찰 여러 명이 와 있었습니다. 이들이 남편을 찾자 아내는 밤새 잠을 잤다고 둘러댔습니다. 그러자 경찰은 남편 차를 좀 보자고 했고, 아내가 차고 문을 열었더니만 그 안에는 경찰차가 한 대 들어 있었습니다.

저는 이 이야기의 독특함 때문에 웃음을 터트렸습니다. 나중에 워

싱턴 D.C.에 가서 『워싱턴 포스트』를 읽어보니, 그 신문사에서 음주 운전자가 경찰차를 훔쳐 타고 집에 돌아온 이야기의 진위 여부를 확인하려고 시도했던 일에 대한 기사가 실려 있더군요. 완전히 똑같은 이야기였는데, 그 기사에서는 버지니아주 알렉산드리아에서 벌어진 일이라고 했습니다.

해설

1989년에 뉴욕주 이타카의 존 디펜바크John Dieffenbach가 몇 년 전에 들었다며 뒤늦게 제보한 내용이다. 제보자가 읽었다는 『워싱턴 포스트』 버전은 1986년 4월 7일 자 「밥 레비의 워싱턴Bob Levey's Washington」 칼럼에 나온 것으로, 정확히는 버지니아주 페어팩스 카운티에서 벌어진 일이라고 했다. 레비는 그 지역 경찰 대변인에게 확인한 결과, 이 이야기는 "사실이 아닌 것이 거의 확실하다"고 확신하게 되었다. 하지만 전설로서 「체포」의 지위에는 "거의"라고 할 만한 것이 전혀 없으니, 이 이야기야말로 이미 여러 해 동안 수많은 칼럼니스트, 방송인, 일반 이야기꾼이 즐겨 구연한 내용이기 때문이다. 폴 하비는 노스캐롤라이나주 롤리에서 일어났다는 「체포」의 한 버전을 1986년 1월 15일에 방송했고, 저서 『별것 아니지만』에도 수록했다. 토니 랜달Tony Randall도 저서 『그러고 보니 생각났는데Which Reminds Me』(1989)에서 "어느 할리우드 제작자"에게 들은 자기 나름의 버전을 이야기했다. 지금껏 나는 코네티컷, 웨스트버지니아, 플로리다, 캐나다, 오스트레일리아에서도 이 이야기에 관한 제보를 받아왔다. 영화 「굿 윌 헌팅Good Will Hunting」(1997)에서 윌의 친구는 자기 아저씨의 이야기라면서 또 한 가지 버전을 내놓았다. 대부분의 버전에서는 남자가 몰고 온 차량을 그냥 "자동

차"라고만 지칭할 뿐, 그게 사실은 '엉뚱한' 자동차였다는 사실은 언급하지 않는다. 남편은 혹시 경찰이 찾아올 경우를 대비해 알리바이를 입증하라고 아내에게 신신당부하지만 경찰이 차고에서 순찰차를 발견하자 아내의 변명은 의미가 없어진다. 상당수의 구연에서는 경찰차에 장착된 경광등이 여전히 번쩍이고 있는 것이야말로 남자가 얼마나 과도한 음주 상태였는지를 보여주는 증거가 된다. 몇 가지 버전에서는 남자가 집에 와서 또 술을 마신 다음, 자기가 무고한데도 음주 운전(약자로 DUI, 또는 DWI) 혐의로 부당한 단속을 당하고 놀란 가슴을 진정시키기 위해 한 잔 마셨을 뿐이라고 경찰에게 둘러대는 세부 내용도 포함되어 있다. 비슷한 시기에 유행했던 음주 운전자에 관한 또 다른 전설은 조금 뒤에 나오는 「자동차에 낀 시체」[4-11]를 보라.

4-10

엉뚱한 자동차

The Wrong Car

플로리다에 선량하고 연세 지긋한 미망인이 한 명 살았는데, 지금처럼 위험한 시대에는 자기방어가 필수라는 아들의 강권에 못 이겨 작은 권총을 하나 들고 다니게 되었다.

권총을 갖고 다니기 시작한 첫 주에 이 노부인이 쇼핑몰에 갔다가 주차장에 나와보니, 자기 차 안에 남자 두 명이 들어앉아 맥주를 마시며 음식을 먹고 있었다. 노부인은 쇼핑백을 내려놓고 권총을 꺼내 최대한 크게 외쳤다. "나는 총도 있고, 이걸 어떻게 쓰는지도 알아! 어서 차에서 내려!"

두 남자는 군말 없이 행동에 돌입했다. 즉 차에서 뛰어나와 정신없이 도망친 것이었다. 노부인은 몸이 덜덜 떨리는 와중에도 쇼핑백을 차 트렁크에 싣고 운전석에 올라탔다. 어찌나 손이 떨리던지 시동을 걸어야 하는데 열쇠를 꽂을 수조차 없었다. 노부인은 여러 번 시도하다가 뒤늦게야 그 이유를 깨달았다.

몇 분 뒤에 노부인은 그 자리에서 조금 떨어진 다른 자리에 주차된 자기 자동차를 찾아냈다. 쇼핑백을 자기 차에 싣고, 집으로 돌아가는 길에 노부인은 경찰서에 들렀다.

노부인의 사연을 들은 경찰은 웃기 시작했다. 그러면서 방 저편을

손으로 가리켰는데, 거기에는 아까 본 두 남자가 얼굴이 창백해진 상
태로 앉아 있었다. 이들은 신장 150센티미터, 백발의 곱슬머리에 권
총을 소지한 어느 정신 나간 백인 노부인에게 자동차를 도둑맞았다
고 한창 설명하는 중이었다.

결국 고소까지는 없었다.

'나이가 들면 깜빡깜빡하게 마련이니까!'

해설

"결론으로의 비약"(제1장을 보라)을 보여주는 이 이야기는 2001년경에 주로 인터
넷을 통해 유포되었으며, 종종 「슈퍼 할머니—정의의 수호자Super Granny—
Defender of Justice」나 「자기 권리 지키기Sticking up for One's Rights」 같은 제목이
붙어 있었다. 때로는 그 무대가 플로리다주 새러소타라고 명시되기도 했다.
1998년에 「디어 애비」에서는 한 독자가 제보한 버전을 간행했는데, 거기서는
"조지아 북동부에 사는 한 부인"이 애틀랜타의 한 쇼핑몰에 갔다가 벌어진 일로
나왔다. 작가인 데이비드 홀트David Holt와 빌 무니Bill Mooney는 인명과 지명까지
완비한, 훨씬 더 공들여 만든 버전을 구연한 바 있다. "댈러스 교외에 사는 72세
의 여자 밀드레드 코스턴은……" 운운하면서 말이다. 이 버전은 두 사람의 공저
『폭발한 변기: 현대 도시전설집The Exploding Toilet: Modern Urban Legends』(2004)
에 나온다.

4-11 자동차에 낀 시체

The Body on the Car

한 남자가 새벽 2시에 술에 떡이 되어 집에 돌아왔다. 음주 상태로 집까지 차를 몰고 와서 차고 진입로에 주차한 다음, 비틀거리며 집으로 들어가 거실 소파에서 잠들어버린 것이다.

다음 날 아침, 남자는 아내의 비명에 깜짝 놀라 잠에서 깨어났다. 아내는 신문을 가지러 밖에 나갔다가 남편의 차를 흘끗 바라본 참이었다. 그런데 자동차 라디에이터 그릴에 여덟 살짜리 여자아이의 뒤틀린 시체가 끼어 있는 것이 아닌가!

해설

1986년과 1987년에 여러 번 제보를 받은 이야기인데, 가끔은 SADD나 MADD 같은 단체에서 (각각 '음주 운전 반대 학생 모임Students Against Drunk Driving'과 '음주 운전 반대 어머니 모임Mothers Against Drunk Driving'의 약자이다) 경고담으로 사용한다는 설명이 붙어 있었다. 앤 랜더스는 1986년 9월 24일 자 칼럼에서 이 이야기를 소개하면서 (내 생각에는 오리건주인 듯한데) 포틀랜드에서 온 독자 편지를 인용했다. 1950년대에는 이 이야기의 공포 만화 버전도 나왔는데, 1975년에 마블 코믹스

의 선집에 전재되었다. 다른 사례 중에는 만화가 게리 라슨의 미공개 버전도 있는데, 대표작의 뒷이야기를 밝힌 단행본 『"파 사이드"의 선사Prehistory of "The Far Side"』(1989)에는 수록되었지만 정작 일간지에 게재된 적은 없었다. 1991년에는 「비자로Bizarro」 연재만화에도 이 전설에 대한 언급이 등장했다. 이와 유사한 교통사고를 다룬 확실한 신문 기사 몇 가지를 지적한 독자들도 여럿 있었지만, 멀게는 1930년대로까지 거슬러 올라가는 그런 사고 가운데 어느 것도 정작 이 전설과 딱 맞아떨어지지는 않았다. 결국 나는 이렇게 결론을 내렸다. 즉 뺑소니 피해자가 차량에 낀 채로 상당 거리를 끌려가거나 운반되는 경우는 간혹 실제로 발생하지만, 「자동차에 낀 시체」 이야기는 그 어떤 구체적인 실제 사건과는 별개로 그 나름의 생명을 가진 것처럼 보인다고 말이다. 이것이 문자 그대로 진실이건 아니건 간에, 알코올과 휘발유가 섞이는 상황에 반대하는 효과적인 경고인 것은 분명하다. 뱃사람들 사이에서도 이와 유사한 이야기가 유포된다는 사실도 언급할 만한 가치가 있다. 이 이야기에서는 큰 배가 어둠 속에서 작은 배와 충돌했지만, 큰 배에 탄 사람들이 아무도 모르고 지나가게 된다. 작은 배는 뱃머리에 붙들린 상태로 계속 끌려가서 결국 항구에 도달한다. 이 이야기는 초대형 여객선 퀸 엘리자베스 2세호 버전은 물론이고, 미국 해군 소속 항공모함과 전함 버전으로도 구연된 바 있다.

4-12

두고 온 아내

The Wife Left Behind

1986년에 오리건에서 온 어느 가족이 캠핑카를 몰고 캘리포니아를 여행하던 중에 고속도로 교차로의 식당에 멈춰 섰다. 아내가 화장실에 간 사이, 남편은 아내가 잠시 낮잠을 자러 차량 뒤쪽에 들어간 줄로 착각하고 그냥 출발해버렸다. 남편은 500킬로미터나 가고 나서야 자신의 실수를 깨달았다. 이들 부부는 고속도로 순찰대의 도움으로 다시 만났다.

해설

내가 알기로 1986년부터 1992년까지 이런 사건은 모두 6건이 있었으며, 모두 확실한 뉴스 기사를 통해 보도되었다. 각각의 사건이 실제로 일어났음에는 의심의 여지가 없다. 보도된 기사에서는 지역과 차량 종류와 멈춘 장소가 제각각이었다. 아울러 내가 갖고 있는 신뢰할 만한 몇몇 신문 기사에는 1986년 트럭 운전사가 뉴욕주의 한 모텔에 아내를 두고 온 사건, 1988년 인디애나 의회의 민주당 소속 상원의원이 테네시의 휴게소에 선거운동 참모를 두고 온 사건, 1992년 남편이 테네시의 또 다른 휴게소에 아내를 두고 온 사건이 나와 있다. 탑승자를

두고 온 사건에 관한 데이터에 더해 나는 1973년에 캘리포니아의 어느 일가족이 9세 아들을 같은 주의 어느 주유소에 두고 온 사건에 대한 목격자 증언도 갖고 있다. 단언하건대, 추가 조사를 해보면 이와 유사한 사건들에 관한 보고의 숫자는 손쉽게 두 배로 늘어날 것이다. 그렇다면 이것은 도시전설인 걸까? 캘빈 트릴린Calvin Trillin은 1992년에 테네시에서 벌어진 사건을 그 당사자로부터 직접 들었다고 설명하면서, 이를 가리켜 "진위불명인 것과 과장된 것의 기미가 있는 현대 민담의 일종에서 간혹 듣게 되는 체험담의 뚜렷하게 진정한 사례"라고 묘사했다. 나로서도 이보다 더 잘 말할 수는 없었을 것이다. 「두고 온 아내(와 기타 등등)」 사건은 '실제로' (심지어 여러 번) 일어났음이 분명하지만, 그 이야기를 구연하고 재구연하는 과정에서 사람들은 두드러진 세부 사항에만 초점을 맞추는 경향이 있다. 이야기는 아마 구연을 거듭할 때마다 점점 더 재미있어지고 신랄해질 것이다. 다른 슬랩스틱 유머와 함께 제19장에 수록한 또 다른 '여행 중 두고 오기' 이야기로 좀 더 야한 내용을 포함한 「캠핑카 속 벌거숭이」[19-6]가 있다. 이처럼 가공된 것이 100퍼센트 확실한 이야기와 비교해보아도, 「두고 온 아내」에는 진정으로 '전설'의 기미가 분명히 있다.

4-13

지붕 위의 아기

The Baby on the Roof

혹시 차를 타고 유타 남부를 지나가던 커플 이야기 들어봤니? 두 사람은 캘리포니아로 가는 중이었는데, 도중에 운전을 교대하면서 아내가 품에 안고 있던 아기를 차에서 꺼내 자동차 지붕 위에 올려놓았대. 그런 다음에 남편과 아내가 자리를 바꿔서 도로 차에 올라탔지. 아내는 남편이 아기를 다시 차 안에 집어넣은 줄 알았지만, 남편은 아기가 어디 있는지 보지도 못한 상태였다나.

차가 출발하자 아기는 미끄러져 떨어지고 말았지. 하지만 플라스틱 유아 시트에 들어 있었기 때문에 무사했다나. 그로부터 두 시간쯤 뒤에야 커플은 아기를 까먹고 왔다는 걸 깨달았지. 그래서 차를 돌려 달려와보니, 누군가가 아기를 발견하고 멈춰 서서 기다리는 중이었고, 아기는 무사했다나.

해설

1981년에 유타 대학에서 내 강의를 듣던 M. 스티븐 마스든M. Steven Marsden이 민간전승 조사 과제를 위해 자기 어머니한테서 수집한 이야기이다. 이것이야말

로 여러분이 생각하는 것보다 더 자주 일어났던 실제 사건의 일반적, 또는 "전설적" 형태이다. 내가 가진 서류철에는 그런 사건에 대한 신문 기사나 목격자 증언이 14종이나 들어 있는데, 시기로는 1975년부터 1993년까지, 장소로는 미국 여러 주와 심지어 독일도 1종 있었다. 아기 가운데 일부가 이 모험 때문에 부상을 입거나 정신적 외상을 입은 것이야 굳이 놀랄 일까지도 아니다. 자동차 지붕에 올려놓고 잊어버리는 다른 물품으로는 핸드백, 지갑, 책, 식품 꾸러미, 도시락통, 스키 장갑, 낚싯대, 카메라, 이런저런 꾸러미, 위스키 병, 심지어 명품 바이올린까지도 있었다. 이런 일이 실제로 일어나는 건 분명하지만, 이야기가 구비전승을 통해 유포되는 과정에서 서술자는 줄거리의 세부 사항을 일반화하고, 선호하는 부분을 부연하고, 해피 엔딩에 초점을 맞추면서 결국 "민간전승화"한다. 때로는 엄마가 식품 꾸러미를 차에 싣는 과정에서 아기를 까먹거나, 또는 차에서 짐을 내렸다가 타이어를 교체하고 나서 다시 싣는 과정에서 아기를 까먹는다. 영화 「애리조나 유괴 사건Raising Arizona」(1987)에는 이 이야기를 각색한 우스꽝스러운 장면이 포함되어 있고, 직접 보진 못했지만 TV 시트콤 「기혼에 유자식Married with Children」의 1990년 에피소드 중 하나에도 이 이야기가 언급되었다고 들었다. 다만 나로서는 사실 여부를 확인하기 위해서 그 시트콤의 재방송을 보기보다는 차라리 자동차 지붕에 매달려서 여행하는 편을 택하고 싶다.

4-14

정신병자와 타이어 너트

The Nut and the Tire Nuts

(A) 요약

이 내용은 간행된 "퍼즐 이야기"와 구비 전설 모두에서 발견된다. 한 운전자가 타이어를 교체하다가 실수로 바퀴를 고정하는 타이어 너트 네 개를 잃어버렸다. 그러자 웬 정신병자가 (또는 인근 정신병원에서 탈출한 환자가) 다가오더니, 이 문제를 해결하는 간단한 방법을 알려준다. (정답은 무엇인가?)

(B) 이야기하는 방법

이 사건으로부터 최대한의 즐거움을 뽑아내기 위해서는 듣는 사람이 이 사건을 완전히 시각화할 수 있게끔 이야기 속에 다음과 같은 세부 내용을 충분히 포함해야 한다.

1. 장소는 시골이고, 때는 어둑어둑해질 즈음이며, 타이어가 펑크 난 곳은 왼쪽 뒷바퀴이고, 운전자가 구불구불한 2차선 시골 도로를 달리던 도중에 터진다.

2. 운전자는 길가에 차를 세우는데 거기서 불과 몇 미터 떨어진 곳에는 정신병원의 울타리가 있고, 환자 한 명이 느긋하게 울타리에 기

대어 서 있다.

3. 운전자는 [여기서는 잘난 척하고 우쭐대는 유형으로 밝혀진다] 자신 있게 자동차 왼쪽 뒷바퀴를 잭으로 들어 올리고, 저기서 지켜보는 정신병자에게 자신의 효율성을 과시할 수 있을 거라고 생각하면서 바퀴 덮개를 [1950년대에는 "바퀴통 덮개"라고 했었다] 떼어내 옆의 포장도로 가장자리에 오목한 부분이 위로 가게 내려놓는다.

4. 바퀴에는 네 개가 아니라 '다섯' 개의 대형 너트가 있었다.

5. 운전자는 렌치를 이용해서 너트를 빼낸 다음 나중에 효율적으로 회수하기 위해서 바퀴 덮개 위에 하나하나 올려놓는다.

6. 운전자는 자동차 트렁크로 가서 예비 타이어와 바퀴를 꺼낸다. 그런데 그가 바퀴를 트렁크에서 꺼내는 순간, 도로에서 그가 있는 쪽으로 자동차 한 대가 다가오고 있었다.

7. 안전에 신경을 쓴 남자는 자동차가 지나갈 수 있게 신중하게 뒤로 물러났는데, 아까 내려놓은 바퀴 덮개 가장자리가 상대 차의 오른쪽 앞바퀴에 밟히면서 너트 다섯 개가 날아가 사방으로 흩어지는 모습을 보고 기분이 언짢아진다.

8. 그는 햇빛이 줄어들고 있는 상황에서 도로 가장자리며, 도로 옆으로 나란히 이어지는 풀밭을 엉금엉금 기어다니며 찾아보았지만, 겨우 너트 하나만을 발견했을 뿐이었다.

9. 운전자가 그 너트 하나를 엄지와 검지로 집어든 채로 낙담하며 이 곤경에 대해서 숙고하는 사이, 지금까지의 상황을 모두 지켜본 정신병원 입원자가 입을 연다. 그는 운전자에게 다른 세 바퀴에서도 너트를 하나씩만 풀어내라고 제안한다. 그렇게 되면 예비용 바퀴에도 너트 네 개를 끼울 수 있으니, 적어도 새 너트를 구입할 수 있는 정비

소까지는 안전하게 운전해 갈 수 있다는 것이었다.

10. 운전자는 놀라고 또 고마운 나머지 이렇게 말한다. "정말 좋은 방법을 알려주셔서 감사합니다. 그나저나 도대체 당신처럼 똑똑하고 요령 좋은 양반이 어쩌다가 정신병원에 들어가 있는 겁니까?"

11. 그러자 정신병자가 대답한다. "나는 미쳤을지도 모르지만, 그렇다고 멍청한 것까진 아니니까요."

해설

(A)는 내가 『홀 어스 리뷰Whole Earth Review』 1985년 가을호에 게재한 기사 「형성 중인 도시전설: 혹시 이걸 들어보셨으면 알려주세요Urban Legends in the Making: Write Me if You've Heard This」에서 가져왔다. (B)는 이 이야기를 제대로 구연하는 방법에 관한 지시인데, 유타주 바운티풀의 M. B. 콕스M. B. Cox의 편지에서 가져왔다. 콕스는 내 신문 칼럼 「김빠진 농담은 민속학자를 돌게 만든다Flat Joke Drives Folklorist Nutty」를 보고 제보한 수십 명의 독자 가운데 한 명이었다. 그런데 콕스는 무려 40년 넘게 이 이야기를 구연해왔다고 자처하면서도, 도대체 이 특정한 이야기의 어디가 그렇게 재미있느냐고 도리어 질문을 던졌다. 여러 해에 걸쳐서 수많은 독자들이 자기가 가장 좋아하는 농담, 또는 전설이라면서 「정신병자와 타이어 너트」를 제보해왔고, 나도 이 이야기의 퍼즐화 버전을 여러 번 간행한 바 있다. 하지만 나 역시 여전히 이 상황의 유머, 또는 마지막의 결정적 한마디에 담긴 유머를 이해하지 못한다. 심지어 그 한마디는 "나는 멍청할지도 모르지만, 그렇다고 미친 것까진 아니니까요"라는 표현, 즉 누군가가 새해 첫날 헤엄을 치겠다며 바다에 뛰어들었지만 기껏해야 10초만 버티고 다시

나왔을 때나 입에 올릴 만한 표현을 비튼 것이라는 누군가의 친절한 설명을 듣고 나서도 이해하지 못하기는 마찬가지였다. 타이어 너트 이야기는 이전까지만 해도 시골의 일화로 이야기되었으며, 도시의 세련됨을 토착민의 재치가 이기는 모습을 묘사했다. 이런 맥락에서 윈스턴 그룸Winston Groom은 소설 『포레스트 검프Forrest Gump』(1986)에서 "혹시 내가 바보일지는 몰라도, 최소한 '멍청한' 것까지는 아니야"라는 결정적 한마디를 집어넣었다. 최근 들어 이 이야기는 도시를 배경으로 삼게 되었으며, 이때는 타이어 너트가 도시의 하수구에 빠져 사라져버린다. 나로선 아직도 이 이야기가 아주 재미있다고 생각하지는 않지만, 그렇다고 이걸 다른 자동차 전설 사이에 포함시키지 않으면 내가 미쳤거나 어리석거나 둘 중 하나라고 생각할 사람들이 있으리라는 점은 분명해 보인다.

4-15

<div align="right">

길 위의 돼지

The Pig on the Road

</div>

한번은 제 친구가 신나게 운전을 하면서 한창 생각에 빠져 있었는데, 갑자기 웬 여자 운전자가 중앙선을 침범하면서 길모퉁이를 돌아 나오더랍니다. 그런데 그 여자가 제 친구 옆을 지나면서 창문을 내리더니 이렇게 소리를 지르더래요. "돼지가……." 제 친구는 갑작스러운 욕설에 깜짝 놀란 나머지, 자기도 이렇게 받아쳤답니다. "멍청하고 늙어빠진 젖소가……." 그런데 제 친구가 길모퉁이를 돌자마자 진짜로 돼지 떼가 길을 막고 있더랍니다.

해설

로버트 몰리Robert Morley의 저서 『"죄송하지만, 제 인형을 잡수시고 계신데요!"“Pardon Me, But You're Eating My Dolly!"』(1983)에 나온 여행사 직원 세레나 패스Serena Fass의 이야기 중에서. 영국에서 온 이 버전에는 그 나라의 일상적인 표현인 "멍청하고 늙어빠진 젖소"가 정확히 인용된 반면, 역시나 일상적인 표현인 "망할 놈의 돼지!"는 오히려 순화되어 인용되었다. 이 이야기는 「베니 힐 쇼Benny Hill Show」에서도 공연된 바 있고, 한때는 프랑스를 여행 중인 영국인 운전

자가 옆을 지나가는 프랑스인 운전자로부터 다짜고짜 "코숑", 즉 "돼지"라는 말을 듣는다는 내용으로 전해지기도 했다. 미국의 사례를 보면, 예를 들어 1988년 1월에 폴 하비가 방송한 버전에서처럼 운전자가 하필이면 경찰이었기 때문에 "돼지"라는 단어는 그의 직업에 대한 구체적인 모욕인 것처럼 들리게 된다. 하비의 이야기에서는 인명과 지명을 구체적으로 밝혔지만, AP의 직원이 그 출처로 지목된 경찰을 취재해보았더니 직접 겪은 일까지는 아니고 그냥 다른 데서 들은 이야기를 반복했을 뿐임이 밝혀졌다. 캘리포니아 남부에서 "사랑학 교수"로 유명한 레오 버스칼리아Leo Buscaglia는 강연에서 이 이야기를 언급했으며, 저서 『살고, 사랑하고, 배우고Living, Loving, and Learning』(1982)에도 수록했다. 하지만 이보다 한발 앞서서 유머 작가 베네트 서프Bennett Cerf가 1970년에 이미 유머 선집에 수록한 바 있었으며, 그때 이후로 다른 여러 작가들이며 심지어 『리더스 다이제스트』도 이 이야기를 써먹은 바 있었다.

4-16 요금원에게 손을 빌려주자

Let's Give Toll Takers a Hand

그 당시에 나는 존스홉킨스 의과대학에 다니고 있었다. 누군가가 장난으로 내가 작업 중인 해부용 시신에서 손가락 가운데 하나를 잘라내 가져갔다. 해부용 시신을 반납하러 갔을 때, 나는 그 손가락이 어떻게 되었는지 설명할 수 없었다.

나는 누가 그렇게 했는지 알고 있었다. 그래서 다음 날 그가 시신의 다리를 해부하고 있을 때, 나는 그의 시신에서 한쪽 팔을 떼어내 가지고 나왔다. 나는 아이스박스에 팔을 넣고, 차를 몰아 볼티모어 외곽 순환도로로 들어갔다. 요금소에 도착한 나는 시체의 손에 돈을 쥐어준 다음 얼어붙은 한쪽 팔을 창밖으로 내밀었고, 요금원에게 그걸 그대로 남겨두고 떠나가버렸다.

이 사건을 보고받은 대학 총장은 하필이면 드와이트 아이젠하워의 형제이자 강경론자였던 밀턴Milton 아이젠하워였다. 그는 나더러 잠시 학교를 떠나서 의과대학에 대한 스스로의 헌신을 재고해보라고 말했다. 나로선 괜찮은 제안인 것 같다는 생각이 들었다. "좋습니다." 그로부터 일주일 뒤에 내 앞으로 입대 영장이 나왔다. 학교에서 나를 모병소에 넘겨버린 것이었다.

해설

마크 베이커Mark Baker의 저서 『남: 그곳에서 싸운 남성과 여성의 말로 듣는 베트남전쟁Nam: The Vietnam War in the Words of the Men and Women Who Fought There』(1981) 중에서. 의과대학생 사이에서 무척이나 자주 이야기되는 이 장난이 1인칭으로 서술되는 경우는 매우 드물며, 내가 아는 한에서는 요금원이 이것을 일하는 중에 일어난 실제 사건이라고 제보한 적도 전혀 없었다. 하지만 이 이야기는 미국 전역에는 물론이고 몇몇 외국에까지도 수많은 유료 고속도로와 교량에 덧붙여져 있다. 만약 우리가 이 베트남전쟁 참전 용사의 주장을 받아들인다고 치면, 우리로선 전통적인 장난 이야기가 실생활에서 구현된 매우 희귀한 사례를 갖게 되는 셈이다. 이런 이야기들에 관한 계몽적 연구로는 1988년 『보건사회 행동 저널Journal of Health and Social Behavior』에 게재된 프레더릭 W. 해퍼티 Frederic W. Hafferty의 논문 「해부용 시신 이야기와 의과대학생의 정서적 사회화 Cadaver Stories and the Emotional Socialization of Medical Students」가 있다. 해퍼티 박사가 알아낸 바에 따르면 이런 이야기들은 항상 실제 사람, 장소, 사물에 대한 언급을 포함하지만, 그 사건 자체는 완전히 꾸며낸 것에 불과하다. 유포되는 과정에서 세부 내용이 항상 달라지는 해부용 시신 이야기야말로 의과대학생 민간 전승의 중요한 부분 가운데 하나인 셈이다. 이 이야기의 또 다른 버전으로는 제 22장에 수록된 「해부용 시체의 팔」[22-14]이 있다.

4-17

헐값 스포츠카

The Bargain Sports Car

나한테 이 이야기를 해준 남자의 친구는 1970년대 중반의 언젠가 차를 한 대 더 사야 했는데, 원래 타던 차가 다 부서지고 더 이상은 거의 달리기도 힘들었기 때문이다. 주머니 사정으로는 중고차를 살 수밖에 없었기에, 그는 살 물건이 있나 확인하러 신문의 매물 광고란을 읽기 시작했다.

그런데 65년형 쉐보레를 200달러에 판다는 광고가 있기에, 그는 거기 나온 번호로 전화를 걸어보았다. 전화를 받은 여자는 나이가 많은 듯한 목소리였는데, 차는 아직 판매되지 않았고 가격은 광고에 나온 그대로라고 말했다. 그래서 그는 원래 타던 똥차를 끌고 그 구형 쉐보레를 직접 살펴보러 나섰다.

노부인이 차고로 안내하고, 문을 열고, 자동차를 덮은 방수포를 벗긴 순간, 그는 차마 눈을 믿을 수 없을 지경이었다. 새빨간 1965년형 코르벳이 바퀴를 제거한 상태로 있었는데, 긁힌 자국 하나 없는 새것이었다.

그는 차마 숨도 제대로 못 쉬는 상태로 수표장을 꺼내고, 펜을 그 위에 갖다 대고, 다시 한번 물어보았다. "200달러라고 하셨죠?"

"맞아요." 노부인이 말했다. 설명에 따르면 자기 아들이 이 차를 남

겨놓고 베트남에 파병되었다가 전사했다는 것이었다. 노부인은 이제 차와 함께 이 차가 불러일으키는 기억도 없애버리고 싶었기에, 어느 자동차 판매상에게 전화를 걸어서 1965년형 쉐보레가 중고로 얼마나 하느냐고 물어보았고, 저쪽에서 200달러쯤 한다고 대답했다는 것이다. "혹시 너무 비싸게 부른 건가요?" 노부인이 물었다. "어쨌거나 10년이나 묵은 차고, 너무 작아서 겨우 두 명밖에는 못 타니까요."

이 친구의 친구는 이 차의 가격으로는 아주 비싼 것도 아니라고 노부인을 안심시켰다.

해설

베트남전쟁 직후 시기에 자주 등장했지만, 사실 여부는 한 번도 검증되지 않은 이야기이다. 제3장에 수록한 「단돈 50달러짜리 포르셰」[3-5]와 같은 계열의 횡재 이야기이지만, 복수라는 모티프는 빠져 있다. 또 다른 버전에서는 이 구매 희망자가 곧바로 판매자의 집으로 가지는 못한다. 그리하여 다음 날 찾아가보니, 그가 노리던 횡재인 빈티지 코르벳을 다른 운 좋은 구매자가 운전해서 길모퉁이 너머로 사라지는 모습만 목격하고 만다. 이런 이야기들에서 자동차 가격은 100달러부터 500달러까지이지만, 자동차의 제조사와 모델명은 일관적이다. 물론 가치 높은 품목을 어이없이 저렴한 가격에 판매하는 사람들에 관한 이야기는 많이 있으며, 그중 일부는 심지어 사실이기도 하다.

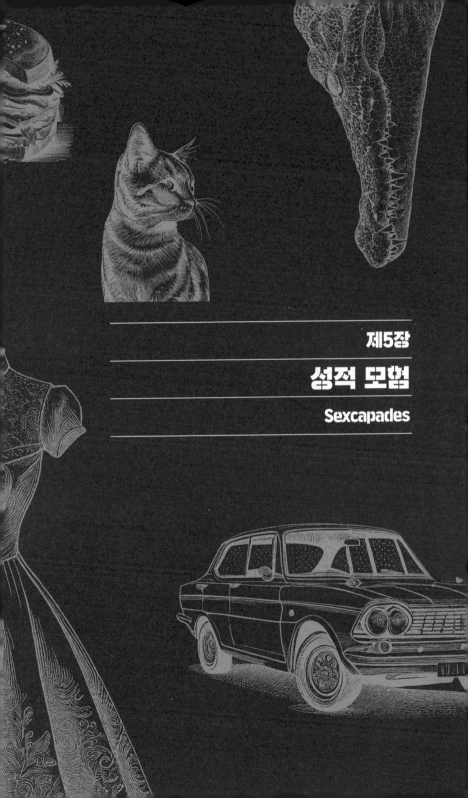

제5장

성적 모험

Sexcapades

영화, TV, 광고, 정치를 비롯한 삶의 여러 가지 영역에는 성적 내용과 풍자가 흠뻑 배어들어 있으므로, 도시전설도 역시나 성적 주제를 이용한다는 점은 딱히 놀라운 일까지도 아니다. 성에 관한 도시전설은 상당히 많지만 이 책에서는 대부분 그 내용에 포함된 다른 주제에 따라 여러 장에 흩어놓았으며, 지금 이 장에는 그중에서도 좀 더 야한 사례 몇 가지만 수록했다. 최소한 성에 관한 '농담'과 비교했을 때, 성에 관한 도시전설이 대부분 재미가 없는 편이라는 점은 살짝 놀랍기도 하다. 하지만 성적 모험에 관한 도시전설은 뭔가 진짜 같고 그럴싸하다는 점에서 여전히 우리에게 충격을 준다. 예를 들어 「남편 상태 확인 장치The Husband Monitor」를 보자. 이 이야기 자체는 겨우 초등학생 관람 불가 수준이지만, 이처럼 남부끄러운 사건이 어느 누구에게나 손쉽게 일어날 수 있다는 강력한 가능성을 암시한다.

어느 집의 2층 육아실에서 요즘 젊은 남편 두 명이 아기 기저귀를 갈아주는 동안, 아내 두 명은 1층에서 식사 준비를 하고 있었다. 육아실에는 아기 상태 확인 장치가 설치되어 있었다. 쉽게 말해 아기가 있는 방에 마이크 송신기를 설치해두고, 부모가 있는 집 안의 다른 어디에나 수신기를 놓아두어서, 아기가 울 때마다 부모가 곧바로 알 수 있게 하는 장치였다.

두 남편은 이 장치가 켜져 있다는 사실을 꿈에도 몰랐다.

그 수신기는 1층의 두 아내 옆에 놓여 있었다.

두 남편은 신생아의 등장으로 생긴 성생활의 변화에 대해 노골적

이고 솔직한 용어를 써가면서 대화를 나누기 시작했다. 이들이 꺼낸 말 한마디 한마디는 곧바로 두 아내에게 전달되었다.

이보다 더 미성년자 관람 불가 급인 도시전설로는 「어느 개의 생활A Dog's Life」이라는 제목을 붙일 만한 것이 있다. 지난 몇 년 사이에 돌아다니던 이야기이다.

—

어느 젊고 예쁜 미혼 여성의 직장 동료들이 깜짝 생일 파티를 해주려고 작정했다. 이들은 여자의 집에 몰래 들어가서 집주인이 돌아올 때까지 지하실에 숨어서 기다렸다. 여자가 키우는 그레이트데인도 이들 옆에 얌전히 있었는데, 예전에 그 주인이 휴가를 갔을 때에 동료 중 한 명이 집에 드나들며 대신 돌봐주어 서로 낯을 익힌 까닭이었다.

얼마 후에 젊은 여자가 집에 돌아와 샤워하러 가는 소리가 들렸다. 친구들은 인내심 있게 기다렸다. 마침내 여자가 샤워를 마치고 나오더니, 지하실 문 앞에 와서 개를 불렀다. "렉스, 렉스. 이리 온. 렉스, 엄마가 맛있는 걸 줄게."

개가 계단을 뛰어 올라가자, 동료들도 살금살금 그 뒤를 따라간 다음, 부엌으로 뛰어 들어가며 크게 외쳤다. "깜짝 놀랐지!"

하지만 깜짝 놀란 쪽은 오히려 동료들이었다. 젊은 여자는 벌거벗은 채로 온몸에 땅콩버터를 바른 상태였다. 그리고 렉스는 열심히 그걸 핥아먹고 있었다.

두 가지 이야기에서는 모두 (굳이 말하자면) '경솔함'이라는 주제가 드러나며, 특히 두 번째 이야기에 나오는 저 친숙한 깜짝 파티 줄거리의 변형은 이 두 가지 이야기가 (제아무리 일말의 진실이 들어 있다 하더라도) 도시전설임을 분명히 표시한다. 게다가 여러분이 이런 이야기를 들은 곳은 미장원이나 파티에서지, 저녁 뉴스나 평판 좋은 신문까지는 아니기 때문이다. 만약 지금까지 이 책에 충분히 주의를 기울였다면, 여러분은 위의 예시와 같이 (개의 품종, 숨은 장소, 피해자의 땅콩버터 바른 위치, 깜짝 파티에 대한 피해자의 반응 같은) 세부 사항에 약간의 변형이 항상 있게 마련임을 깨달았을 것이다.

오래된 성적 도시전설의 최신판으로는 내가 「사랑하는 아빠Dear Old Dad」라고 제목을 붙인 이야기가 있다. 옛날 버전에서는 보안관과 보안관보, 또는 고참 경찰과 신참 경찰이 등장했었다. 한 가지 버전을 소개하자면 다음과 같다.

어느 토요일 오후, 경찰 두 명이 순찰차를 타고 순찰을 돌다가, 문이 닫힌 공동묘지의 어두운 한구석에서 불이 꺼진 채 주차된 자동차를 발견했다. 신참 경찰이 다가가보니, 10대 남녀가 뒷좌석에서 한창 사랑을 나누고 있었다. 그는 두 사람에게 꼼짝 말고 있으라고 명령한 다음, 고참 동료를 찾아와서 어떻게 처리할지 물어보았다. 고참 경찰은 킥킥 웃으며 이렇게 말했다. "우리도 그 여자애랑 한판씩 하게 해달라고 남자애한테 말해. 싫으면 둘 다 체포해서 부모님에게 넘겨버릴 거라고." 10대 남녀는 겁이 난 나머지 이들의 요

구를 수락했다.

신참 경찰이 먼저 하고 순찰차로 돌아오자, 고참 경찰이 이렇게 말했다. "그럼 이제 내 차례인가." 그는 저쪽 차로 다가가서 손전등으로 안을 비춰보았다. 그리고 그 안에 웅크린 채 놀라서 떨고 있는 여자가 자기 딸임을 알아보았다.

이 이야기의 다른 버전에서는 한 사업가가 타지로 출장을 가서 매춘부를 상대하는데, 알고 보니 예전에 가출한 자기 딸이었다. 이 버전의 변형에서는 딸이 뉘우치고 집으로 돌아오는 것이 아니라 오히려 아버지를 협박한다.

「사랑하는 아빠」의 가장 최근 버전에서는 어느 남녀가 가명으로 사이버스페이스에서 만난다. 몇 달에 걸쳐 온라인 성 대화방에서 매우 농밀한 대화를 나눈 후, 이들은 한 호텔 방에서 만나기로 약속했다. 그리고 어둠 속에서 알몸으로 끌어안은 채 불을 켜보니…… 여러분도 짐작하셨듯이, 사랑하는 아빠와 사랑하는 딸의 재회가 이루어졌던 것이다.

5-0

게이는 게이

Gay Pride, No Ride

성姓이 "게이Gay"인 어느 항공사 직원이 직원 무료 탑승권을 이용해서 비행기에 탔다. 그런데 자기 좌석에 다른 승객이 앉아 있었기에, 게이 씨는 옆에 있는 다른 빈 좌석에 앉았다. 마침 비행기가 이륙하기 직전에 다른 항공편이 취소되자, 항공사에서는 유료 승객이 우선적으로 탑승하게끔 무료 승객은 일단 모두 내리게 하라는 지시 사항을 승무원들에게 전달했다.

이에 승무원 한 명이 복도를 지나 다가오더니, 원래 게이 씨가 앉을 좌석을 대신 차지한 남자 승객에게 물었다. "혹시 게이 맞으신가요?" 그러자 남자는 놀란 표정을 짓더니 이렇게 대답했다. "예, 그렇습니다만."

"그러면 손님께서는 일단 내려주셔야겠습니다." 승무원이 말했다.

이 대화를 들은 항공사 직원 게이 씨가 이렇게 말했다. "아니, 아니에요. 제가 게이입니다. 아마 내려야 할 사람은 저인 것 같네요."

그러자 그 옆에 앉아 있던 남자 승객 두 명이 벌떡 일어나 게이 씨에게 말했다. "저기요. 우리도 게이(동성애자)입니다. 우리가 힘을 합치면 저 사람들도 우리를 '모조리' 내리게 하지는 못할 겁니다!"

5-1
끼어서 안 빠지는 커플

The Stuck Couple

어느 친구의 친구가 어느 날 저녁에 외출할 준비를 하고 있는데, 침실 창밖을 내다보니 자기 집 차고 진입로 입구를 웬 자동차가 막고 있었다. 아직 시간이 좀 남았기에 그는 조만간 비키겠거니 하고 무시해버렸다. 그런데 거의 한 시간이 지난 뒤에도 자동차는 그대로 있었고 사람의 흔적도 없기에, 그는 살펴보려고 가까이 다가갔다. 그런데 자동차 안에는 웬 남녀가 뒤얽힌 상태로 있었다. "발견해주셔서 정말 감사합니다." 남자가 말했다. "허리를 삐끗하는 바람에 제가 움직일 수가 없어서요." 그래서 '친친'은 집으로 돌아와 경찰에 신고했고, 경찰은 다시 구급차와 소방차를 불렀다. 결국 소방관들이 자동차 지붕을 뜯어내고 나서야 남자를 꺼냈다. 또 다른 들것이 오기를 기다리는 사이, 담당 경찰이 여자에게 말했다. "결국 남편분의 자동차 지붕을 뜯어낼 수밖에 없게 되어서 유감입니다." 그러자 여자는 살며시 미소를 지으며 대답했다. "괜찮아요. 어차피 제 남편도 아니니까요."

로드니 데일의 1978년 저서 『고래 종양』 중에서. 이보다 더 흔한 또 다른 영국 버전은 어느 남녀가 광장에 주차한 (작은 영국산 자동차) 미니에서 성행위를 하다가 끼어서 안 빠지는 내용인데, 폴 스미스의 『저질 전설집The Book of Nasty Legends』(1983)에 수록되어 있다. 나는 『목이 막힌 도베르만』에서 인간이 성교 중에 실제로 "끼어서 안 빠지게" 될 수 있다는 발상 자체는 허구라는 의료 전문가의 반박을 소개한 바 있다. 이른바 '음경 끼임'의 유명한 사례라고 알려진 것 역시 알고 보니 날조에 불과했다. 끼어서 안 빠지는 남녀 이야기 자체는 고대 신화나 전설이나 중세 문헌에도 있었으며, 현대의 민간전승에서는 자동차/성 전설로 재탄생했다. 때로는 5행 속요俗謠같이 또 다른 전통적인 형태를 취하기도 한다.

—

옛날에 브레트라는 친구가 있었는데
번쩍이는 코르벳에서 여자와 사랑했네.
이상하게 들릴 수도 있지만
우리가 마지막으로 들은 이야기로는
둘이 아직 얽힌 것을 풀지 못했다더군.

5-2

<div align="right">

수동 변속기 광란

Stick-Shift Frenzy

</div>

아, V야, 우리 학교의 어떤 여자애한테 뭔가 끔찍한 일이 벌어졌었어. 개가 어느 파티에 갔는데, 거기 있는 남자애들이 개가 마시는 술에다 스페니시플라이를 넣는 장난을 하면 재미있겠다고 생각했다나 봐. (너도 그게 뭔지 알지, 안 그래?) 혹시 모를까 봐 설명하자면, 먹으면 뿅 가게 되는 물건이래. 음, 어쨌거나, 술을 마신 다음에 그 여자애는 남자 친구한테 차에서 보자고 말했대. 그래서 남자 친구가 차에 가보니까, 여자애는 수동 변속기로 혼자 하다가 그만 죽어버렸다는 거야(거짓말이 아니야). 진짜라고. 심지어 신문에도 나왔어.

해설

1959년, 또는 1960년에 한 10대 소녀가 또래 친구에게 보낸 손 편지의 내용으로, 1984년에 오리건의 한 교사가 학내의 잡동사니 서류 안에서 발견해 내게 보내왔다. 여기 서술된 사건은 종종 드라이브인 극장을 무대로 하는데, 1950년대에 10대 사이에서 널리 회자되었다. 여기서 편지 작성자는 그 이야기를 하는 과정에서 정숙함과 솔직함의 매력적인 혼합을 드러낸다. 하지만 그녀는 "스페니

227

시플라이"가 물건이 아니라 약품이라는 사실을 알지 못했음이 분명하다. 그 당시의 젊은이들은 스페인산 딱정벌레인 가뢰, 학명 '리타 베시카토리아*Lytta vesicatoria*'를 건조시켜 만든 약재인 칸타리스cantharis의 최음 효과를 신봉했지만 정작 본인들은 그 물질을 실제로 본 적도 없었고, 그게 정확히 무엇인지도 몰랐으며, 어디서 구할 수 있는지도 몰랐다. 「수동 변속기 레버에 올라탄 여자The Girl on the Gearshift Lever」전설은 핸들 기어와 자동변속기의 도입으로 점차 사라져 버렸다. 수동 변속기가 다시 한번 인기 높은 옵션으로 부상한다면 이 이야기도 다시 들려오는 것이 아닌가 궁금해할 사람도 있을 것 같다. 솔직히 나로선 그렇게 되지 않기를 바란다.

5-3

짜증 난 신부와 투덜대는 신랑

"The Bothered Bride" and "The Grumbling Groom"

(A)

충격을 받은 하객들은 여전히 캘리포니아에서 있었던 그 호화로운 결혼식 이야기를 하고 있다. 시작할 때만 해도 행복한 행사였지만 결국에는 충격적으로 마무리되었기 때문이다.

로스앤젤레스의 사교계 칼럼니스트 메리 루이즈 오츠Mary Louise Oates에 따르면, 캘리포니아주 시미밸리에 사는 이 신원 미상의 신랑과 신부는 끝내 결혼하지 못하고 말았으니, 두 사람이 부부의 연을 맺는 과정에서 신부가 작은 비밀 하나를 폭로했기 때문이었다.

이 젊은 여자는 우아한 드레스 차림으로 복도를 따라 걸어와서 신랑, 신부들러리, 신랑들러리와 나란히 제단 앞에 섰다. 그러더니 목사에게 귓속말로 짧게 소감을 말하고 싶다고 전했다.

우선 신부는 부모님의 사랑과 지원에 대해서, 두 분이 지금껏 자기에게 해주신 모든 일에 대해서, 두 분이 이 아름다운 결혼식을 위해서 아낌없이 베푼 애정과 계획에 대해서 감사를 표했다. 하객들은 감정이 북받쳐 올랐다.

이어서 신부는 친구들의 헌신에 대해서, 친절함과 애정에 대해서, 이 행복한 행사를 맞이해 쏟아부어준 선물에 대해서 감사를 표했다.

친구들과 친척들은 눈물이 그렁그렁해졌다.

마지막으로 신부는 옆에 있는 들러리를 돌아보았다.

"그리고 여기 있는 신부들러리에게도 감사를 표하고 싶습니다." 신부는 사근사근하게 말했다.

"어젯밤 저 대신 신랑과 잠자리를 같이 해준 것에 대해서 감사를 표하고 싶다는 겁니다."

이 말을 마지막으로 신부는 얼굴을 붉힌 채 교회를 떠났으며, 주위에는 헉 소리와 수군수군 소리가 한가득이었다.

신부는 뒤를 돌아보지도 않았고, 자신의 부케를 하객들에게 던지지도 않았다.

신부의 아버지는 충격을 받긴 했지만 여전히 정중한 태도를 유지했으며, 애써 준비한 것을 버리면 부끄러운 일이라고 설명하며 하객들을 피로연 장소로 안내했다.

당연히 신부는 피로연에 참석하지 않았으며, 신랑과 신부들러리도 마찬가지였다.

[캡션: 눈 부분을 가린 신부 사진. "추가적인 수치를 방지하기 위해 신부의 신원은 밝히지 않았다."]

(B) 믿으시는 여러분
신랑의 복수: 너무 훌륭해서 오히려 사실이 아닌 것 같지 않은

어떤 이야기들은 너무 훌륭한 나머지 사실이 아니어도 무방할 정도다.

지금 하는 이야기가 딱 그렇다. 성대한 결혼식이 열렸다. 매우 호화롭고도 멋있었다. 피로연에서 신랑들러리가 건배사를 하려고 자리에서 일어났다. 그러자 신랑이 벌떡 일어나더니만 자기가 먼저 한마디

를 하고 싶다고 말했다.

이 자리에 오신, 아울러 멋진 선물을 주신 여러분 모두에게 감사드립니다. 하지만 신혼여행을 저는 하와이로 가고, 신부는 아루바로 갈 예정이며, 돌아오고 나면 우리의 결혼은 무효화될 예정입니다. 이유가 무엇인지 알고 싶으시다면, 여러분의 접시 아래를 살펴보시기 바랍니다(어떤 버전에서는 각자의 의자 밑을 살펴보라고 말한다).

또 다른 버전에서는 신랑이 접시 밑, 또는 의자 밑에 있는 사진을 직접 들어서 보여준다. 거기에는 신부와 신랑들러리가 이른바 상류 사회의 용어로 "명예를 손상시키는 자세"를 취한 모습이 담겨 있었다.

헉 하는 소리. 기절하는 사람. 하지만 파티는 계속된다.

어떤 버전에서는 유리잔을 몇 개 깨먹고 나서 신랑과 신부 모두 피로연장을 떠난다.

다른 도시전설과 마찬가지로 (예를 들어 하수도의 악어, 장기 적출을 위해 납치된 사람, 저빌쥐 문제 때문에 응급실을 찾은 영화배우처럼) 이 이야기가 진실이라고 맹세한 사람이 많다. 그들은 이 사연을 라디오에서 들었다고 한다. 그 자리에 있었던 누군가를 안다는 누군가를 안다고도 한다. 어떤 경우에는 '그들 스스로가 그 자리에 있었다'고도 한다.

하지만 그 사건은 일어난 적이 없다.

한 제보자의 말에 따르면, 자기 친구가 다른 결혼식에 참석하러 뉴햄프셔의 한 호텔에 갔다가 그 이야기를 들었다고 한다.

"저도 그 이야기를 들었습니다." 내슈아 소재 클래리언서머싯 호텔Clarion-Somerset Hotel의 영업부장 진 브라이언트Gene Bryant가 말했다. "그런 이야기는 어지간히 다 들어봤다고 생각했는데 (……) 제가 피로연 담당 직원 중 누군가에게 물어보고 다시 연락을 드리겠습니다."

이 관계자는 진짜로 다시 연락을 해왔다. "여기서 일어난 적은 없었습니다." 브라이언트가 말했다. "하지만 뉴햄프셔에서는 실제로 일어났었다고 하더군요. 우리 직원 중 누군가가 라디오에서 들은 사연이라고 합니다. 제 생각에는 KISS 108 방송국이었던 것 같습니다."

실제로는 매사추세츠주 메드퍼드 소재 WXKS 방송국이었다. 거기서 방송하는 아침 프로그램에서 기묘한 결혼식이란 주제로 특집을 진행했던 모양이다. 이때 청취자들이 전화로 참여했었다고.

이 이야기의 또 다른 버전은 인터넷으로도 확산되었는데, 시카고 소재 한 라디오 방송국에서 나온 신랑들러리와 신부 이야기를 들은 누군가가 작성한 것이었다. 이 버전에서는 신랑이 가로 20센티미터, 세로 25센티미터의 종이 서류철을 (이 세부 내용의 정확성에 주목하라) 모든 의자의 밑에 테이프로 붙여놓은 다음 하객들에게 그걸 열어서 깜짝 놀랄 만한 내용을 확인하라고 지시하고, 사람들이 사진을 들여다보는 동안 잠시 기다려준다. 곧이어 그는 신랑들러리를 돌아보며 이렇게 말한다. "[욕설] 놈아." 이어서 신랑은 신부를 돌아보며 똑같이 말한다.

그러다가 이 결혼식이 실제로는 뉴욕주 스키넥터디 인근의 스코샤에 있는 글렌샌더스맨션Glen Sanders Mansion에서 열렸었다는 제보가 들어왔다. 한 동료의 자매의 동거인의 조카의 아내의 동료가 그 이야기를 들었으며, 진짜라고 맹세했다는 것이다.

문제의 맨션은 스키넥터디 지역의 결혼식 명소였다. 그곳 사람들 역시 그 이야기에 친숙한 상태였다.

"그 사건은 일어난 적이 없습니다." 이 문의를 처리하는 업무를 전담하는 킴벌리 카민스키Kimberly Kaminski가 말했다. "그 사건 때문에 우

리에게 걸려온 전화만 300통이 넘었습니다. 하루에 다섯 통에서 열 통씩 옵니다. 어떤 사람들은 심지어 자기가 그때 참석했었다고도 말합니다! 원래 그 이야기는 스키넥터디 카운티 커뮤니티 칼리지 Schenectady County Community College의 마케팅 강의에서 프로젝트로 나온 것이었습니다. 즉 입소문이 어떻게 돌게 되는지를 알아보기 위한 실험을 수행했던 거죠. 당연히 소문이 돌게 마련입니다!"

'따르릉. 따르릉.' "안녕하세요. 스키넥터디 카운티 커뮤니티 칼리지입니다. 버튼식 전화기로 연락을 주신 분은 1번을 눌러주시기……."

"이번 학기에는 마케팅 강의가 전혀 없습니다만." 사업 및 법률학과의 학과장 캐롤 시아렐라Carol Chiarella가 말했다. "하지만 제가 물어볼 만한 교수님이 한 분 계세요."

학과장이 말한 사람은 바로 호텔, 조리 및 관광학과의 토니 스트라이어니즈Tony Strianese였다. 그는 이 이야기를 아내한테서 들었는데, 아내는 라디오에서 들었다. 이후에 그는 다시 학장의 비서에게서 이 이야기를 들었는데, 비서는 한 칵테일파티에서 들었다. 그래서 그는 이 이야기를 강의에서 꺼냈는데, 마침 학생들이 마케팅 계획을 짜는 순서였기 때문에 어떻게 풍문이 시작되어 사업을 망칠 수 있는지를 보여주는 사례로 거론한 것이었다. 그의 학생 중에는 글렌샌더스맨션에서 일하는 사람이 둘이나 있었기 때문에, 그는 그 이야기가 진짜인지 그들에게 물어보았다. 그들은 아니라고 대답했다.

또 다른 학생의 말로는 자기 사촌이 그 결혼식에 실제로 참석했었다고 한다. 스트라이어니즈는 그 결혼식 날짜와 신랑 이름을 사촌에게 물어봐달라고 부탁했지만, 끝내 아무런 답신도 받지는 못했다.

"이건 애초부터 불가능한 이야기임이 분명합니다." 30년 동안 식당

사업을 해온 스트라이어니즈가 말했다. "결혼식에서 뭔가 선물을 받을 거라고 예상하는 손님이라면 대개는 맨 먼저 접시를 들어서 그 밑에 뭐가 있는지 살펴보게 마련입니다. 아울러 접시 밑에 사진을 놓는 사람이 누구겠습니까? 당연히 직원들일 터이니, 접시를 식탁에 놓을 시간에 신랑은 한창 예식 도중일 것입니다. 그러다 보면 십중팔구 직원 중에 한 사람이 호기심에 그 사진을 들여다보고 사방에 이야기할 수밖에 없겠지요."

이 실타래를 더 풀어나가다 보면, 애초에 그걸 실제로 꾸며낸 사람까지 거슬러 올라갈 수도 있을 것이다. 하지만 현재로선 그런 일이 불가능해 보인다. 워낙 많은 사람들이 (그것도 평범한 사람들이) 그게 실제로 일어났다고 주장하기 때문이다.

스트라이어니즈는 그 이야기를 두 번이나 더 마주쳤다. 한 학생은 플래츠버그에 사는 친구가 라디오에서 들었다고 했다. 한 동료는 변호사들이 모인 파티에서 들었는데, 과연 어느 쪽에 과실이 있는지를 놓고 변호사 세 명이 서로 머리까지 맞대었다고 했다.

이제 그 이야기는 워싱턴으로까지 전해졌다. 사람들은 이 이야기를 좋아했다. 그들은 이 이야기를 믿고 '싶어' 했다. 인터넷 버전 작성자는 이 이야기를 '결혼 복수' 이야기라고 불렀는데, 신랑이 예식을 끝까지 진행함으로써 하객 300명을 위한 성대한 피로연 비용을 신부의 아버지에게 물린 동시에, 가장 가깝고 가장 소중한 사람들 앞에서 그 악당의 평판을 박살 낸 복수 국면을 강조한 제목이었다. 이렇게 달콤한 뭔가는 그저 진실이어야만 했다.

마치 폴 매카트니 사망설처럼 말이다.

해설

(A)의 「짜증 난 신부」는 『위클리 월드 뉴스Weekly World News』 1985년 12월 24일 자에서 가져왔다. 이 타블로이드는 어느 뒷공론 칼럼에 조롱조로 게재된 짧은 내용을 가져다가 확장시킨 끝에 무려 "뉴스" 기사로 변모시켰다. 똑같은 이야기 가 1980년대 말에 널리 구연되었지만, 내가 수집한 "신부" 버전 중에서 마지막 은 1990년의 것이었다. 이 이야기의 "신랑" 버전에 관해서 내게 들어온 제보는 1991년에 스코틀랜드에서 온 것이었지만, 이 전설은 1995년이 되어서야 미국에 서 제대로 유행하게 되었다. (B)의 「투덜대는 신랑」 기사는 메건 로즌펠드Megan Rosenfeld가 작성해서 『워싱턴 포스트』 1995년 10월 25일 자에 게재되었다. 내가 로즌펠드의 기사를 굳이 전재한 까닭은 그 내용이 도시전설을 추적하려고 시도 할 때의 일반적인 경로를 무척이나 잘 예시하기 때문이다. 다른 보도들도 현재 까지 미국 전역의 여러 도시에서 계속 나오고 있으며, 십중팔구 숨겨놓은 명예 손상 사진에 관한 약간의 언급이 곁들여진다. 분명한 점은 그 사건 현장에 있었 다고 주장하는 사람들 가운데 어느 누구도 그 이야기가 진실이라는 증거로서 사진을 보관할 생각까지는 하지 못했다는 점이다. 나는 2010년 2월 유타주 스 노베이슨 스키장의 리프트를 타고 가던 중에 다른 손님 일행과 함께 들은 내용 을 『도시전설 백과사전』의 최신 증보판(vol. 1, pp. 75-76)에서 「'신랑의 복수'에 관 한 구연Performance in Context of 'The Bridegroom's Revenge'」이란 제목으로 보고한 바 있다.

5-4

행위 현장 촬영

Filmed in the Act

이것은 조언 칼럼까지는 아니므로, 독자들도 보통은 각자의 애정 생활에 관해서 내게 지혜를 구하는 일이 없게 마련이다. 하지만 나로선 다음과 같은 편지를 받고서 기뻤다.

"제 생각에는 (부디 그랬으면 '좋겠다'고 생각합니다만) 선생님께 제보할 도시전설을 하나 얻은 것 같아요." 동부의 한 대도시에 사는 여자가 지난 초봄에 내게 이런 편지를 보냈다. "그 어떤 안심의 말도 대환영입니다. 제 남편과 저는 포코노산맥에 있는 신혼여행 명소 리조트 가운데 한 곳의 호텔 스위트룸에 일주일 동안 묵을 예정이에요. 그런데 제가 호텔 팸플릿을 형부에게 보여주었더니만, 대뜸 거울을 조심해야 한다느니 뭐니 말하더라고요.

그게 도대체 무슨 소리인가 물어보았더니, 자기 친구의 친구인 어떤 사람이 그런 리조트 가운데 한 곳으로 신혼여행을 갔었다고 설명하더라고요. 그런데 몇 년 뒤에 라스베이거스에 가서 TV의 성인 방송 채널을 보고 있으니까, 세상에, 자기네 신혼여행을 찍은 영화가 나오더라는 거예요! 알고 보니 이중 거울을 통해서 촬영했던 거죠.

물론 우리가 묵을 스위트룸에는 거울이 잔뜩 있었어요. 침대 위, 욕조 주위 등등. 저는 이 이야기가 사실까지는 아니라는, '베티가 빌을

따먹는' [물론 두 이름 모두 가명이다] 영화가 전국의 모텔 방에서 방영되는 것까지는 아니라는 단언을 꼭 들을 필요가 있습니다."

나는 "베티와 빌"에게 포르노 스타가 될지도 모른다는 걱정 없이 휴가를 즐겨도 무방하다며 안심시키는 답장을 보내주었다. 신혼여행 명소 호텔에서 남녀의 "행위 현장 촬영"을 해두었다가 나중에 성인 등급 영화로 상영한다는 이야기는 이미 널리 퍼진 상태이다. 하지만 전혀 사실은 아니다.

내 생각에는 여러 신혼여행 명소에서 거울, 원형 침대, 하트 모양 욕조와 수영장, "주제별" 방 등을 제공하는 것까지는 사실인 듯하다. 하지만 이런 문제에 대한 조사는 민속학이라는 내 전공 분야를 훨씬 넘어서까지 확장된다.

그 거울 뒤에서 벌어지는 일의 경우 신혼부부가 몰래카메라에 촬영당했다는 주장이 나오는 가장 흔한 리조트는 바로 펜실베이니아 북동부의 인기 높은 포코노 지역에 있는 곳들인 것처럼 보인다. 하지만 동부와 중서부 전역의 다른 리조트는 물론이고, 로키산맥과 서부 연안의 휴가 중심지에서도 똑같은 이야기가 거론된 바 있다.

베티와 빌의 버전에서처럼 영상은 한 지역에서 촬영되어 다른 지역에서 상영된다고 간주되는 경우가 흔하다. 그렇게 할 경우에는 영상 속 남녀나 그 친구들이 나중에 그 영화를 볼 가능성이 줄어들기 때문이라는 짐작이 가능하다.

어떤 사람들은 라스베이거스나 애틀랜틱시티 같은 이른바 악의 소굴에서 상영할 목적으로 저렴한 모텔 체인점이 이런 영상을 만든다고 믿는다. 어쩌면 이것이야말로 저렴한 모텔을 이용할 때에 "치르는 대가"를 암시하는 것으로도 간주된다.

때로는 같은 스위트룸의 나중에 오는 투숙객에게 보여주기 위해서 영상을 제작한다고도 이야기된다. 이 스위트룸에는 한 번 묵은 손님을 다시 받지 않는 원칙이 있는데, 혹시라도 손님이 영상에서 자신의 모습을 발견하는 불상사를 방지하기 위해서라고도 한다. 또 다른 변형에서는 영상에 나올 "연기자"의 공급을 위해 거울 방을 매우 저렴하게 빌려준다고도 주장한다.

이런 발상 가운데 어느 것도 호텔 사업의 경제적 측면에서는 전혀 이치에 닿지 않는다. 성인 등급 비디오를 얼마든지 구할 수 있는 판에, 왜 굳이 지배인이 손님을 몰래 촬영함으로써 어마어마한 위험을 무릅쓰겠는가?

"행위 현장 촬영" 이야기의 가장 흔한 결말은 해당 남녀가 호텔에 손해배상 소송을 제기했다는 것이다. 이 이야기가 사실이라면 당연히 그렇게 했겠지만, 나로선 그런 소송에 관해서 전혀 들어본 적이 없다.

이 이야기의 의심스러운 기원에 대해서는 추가적인 증거도 있다. 포코노산맥의 주민 가운데 한 명이 인기 높은 리조트 호텔에서 웨이터로 근무한 경험을 토대로 내게 제보한 내용이다. 그의 말에 따르면 신혼여행 영상 이야기에 관해서 물어보는 손님이 워낙 많다 보니, 한 번은 자기가 리조트 체인의 대표에게 그 질문을 꺼냈다고 한다. 그러자 대표는 전국의 주요 휴가 지역에 모두 유사한 이야기가 있었지만, 그중 어느 것도 사실로 입증된 적은 없었다고 말했다. 아울러 그 어떤 리조트 소유주도 굳이 그걸 입증하려 시도한 적은 없었다고도 덧붙였다.

내 의견은 그 풍문 덕분에 오히려 리조트 사업이 인기를 누리게 되었을 수 있다는 쪽이다. 이른바 "환상적인" 거울 달린 스위트룸이 있

는 장소를 찾는 신혼부부는 (또는 다른 누구라도) 단순히 실내 장식의 변화 이상의 즐거움을 누릴 것이다. 즉 자신들이 맛보는 재미를 다른 사람들이 안다는, 또는 추측한다는 달콤한 짜릿함까지 누리기 때문이다. 내 생각에는 이것이야말로 상상의 '역'관음증이라고 일컬을 수 있을 듯하며, 당연한 이야기이지만 진짜 관음증보다는 훨씬 더 낫고 더 합법적인 일이다.

그건 그렇고, 최근에 나는 포코노산맥의 리조트 호텔의 "환상적인 스위트룸" 개인 수영장에 들어간 남녀를 보여주는 점잖은 그림엽서를 받았다. 그 엽서에는 간단히 이렇게만 적혀 있었다. "정말 '멋진' 시간을 보냈습니다! 감사합니다!!! 베티와 빌 드림."

해설

내가 1987년 8월 24일이 포함된 주에 간행한 신문 칼럼이다. 어떤 버전에서는 부부가 테이프를 감상하던 도중에 남편이 다른 여자와 뒹구는 모습이 나오기도 한다. 어떤 사람들의 주장에 따르면, 특정 리조트에서 할인 가격을 제공하는 이유는 그런 자체 제작 포르노 테이프를 판매해서 막대한 이득을 취하기 때문이라고 한다. 여러 호텔과 리조트에는 이 이야기가 들러붙어 있으며, 일부 지배인은 풍문을 저지하려는 열망으로 지역 경찰을 불러서 경내를 샅샅이 수색하고 몰래카메라나 도청기나 엿보기 구멍을 찾아본 적도 있었다. 「행위 현장 촬영」의 최신 인터넷 유포 버전에서는 어느 부부가 10년 전에 촬영된 영상에 나온 자신들의 실력이 워낙 뛰어났었다는 사실에 감명을 받은 나머지, 리조트에 그 테이프의 사본을 하나 주문했다고도 나온다.

5-5

슈퍼히어로 대소동

Superhero Hijinks

제가 1989년 12월에 들은 이야기를 알려드리고 싶습니다. 저는 이걸 진실이라고 받아들였는데, 1990년 초에 앤 랜더스 칼럼에서 유사한 이야기가 나오더라고요. 제가 코네티컷주 이스트헤이븐 소재 이스트헤이븐 고등학교East Haven High School에서 학생들을 가르칠 때에 주임 선생님께서 해주신 이야기였어요.

주임 선생님의 자매분의 친구의 친구가 코네티컷주 매디슨의 조용한 동네로 이사를 가셨대요. 그런데 1989년 가을의 어느 날 아침, 그 여자분이 앞마당에서 갈퀴로 낙엽을 치우고 있는데 누군가가 이렇게 소리를 지르더래요. "도와주세요. 누가 좀 도와주세요!" 처음에는 자기 귀에 헛것이 들리나 생각했었는데, 토요일 아침이라서 주위에 아무도 없었기 때문이었대요. 하지만 그 소리는 계속 들려왔어요. "도와주세요. 누가 제발 좀 도와주세요." 여자분은 갈퀴를 들고서 마당을 가로질러 그 희미한 소리가 들리는 쪽으로 걸어갔대요. 그랬더니 자기가 사는 집에서부터 몇 집 떨어져 있는 어떤 집에 도착했고, 뒷문으로 가까이 다가가보니 바로 그 집 안에서 소리가 들리더래요.

여자분은 뒷문에 가까이 다가가서 그 집에 사는 사람의 이름을 불렀대요. 그랬더니 이런 소리가 들렸다지 뭐예요. "도와주세요. 저 여

기 있어요! 여기 있다고요!" 그래서 여자분이 뒷문을 열고 안으로 들어가서, 소리를 따라가보니 침실이 나오더래요.

그 집 여자는 완전히 발가벗은 상태였고, 두 손과 두 발이 침대 기둥에 묶여 있었대요. 바닥에는 그 집 남편이 쓰러져 있었는데, 완전히 발가벗은 상태에서 슈퍼맨 망토만 하나 걸치고 있었대요. 남편이 침실의 서랍장 위에 올라가서 침대를 향해 뛰었는데, 그만 협탁에 머리를 부딪히는 바람에 기절해버렸다지 뭐예요. 이들 부부의 자녀는 교회 활동인지 뭔지를 가고 없었대요.

이웃집 여자는 구급차를 불렀고, 남편과 아내 둘 다 이불로 덮어 주었는데, 그 아내분의 묶인 손발까지 풀어줄 수는 없었대요. 출동한 구급대원도 안에 들어와 보고서는 웃음을 참지 못했다나요.

주임 선생님 말씀으로는 그 이야기가 동네에 와자하게 퍼지는 바람에, 그 부부는 아주 일찍 출근하고 아주 늦게 퇴근하는 방법으로 이웃들과 마주치는 일을 피했대요. 결국 이들은 집을 팔려고 내놓기까지 했다나요.

해설

1990년 6월 23일에 코네티컷주 뉴헤이븐의 로즈메리 라이언스Rosemary Lyons가 편지로 제보한 내용이다. "웃음 터진 구급대원"은 부끄러운 상황에 관한 전설에서 표준적인 모티프이다. 제보자가 말하는 앤 랜더스 칼럼은 1990년 1월 30일에 간행되었으며, "미네소타의 한 독자"의 제보 내용을 인용했는데, 여기서 남편은 배트맨 복장을 입은 것으로 묘사된다. 내가 확인한 바에 따르면 「슈퍼히

어로 대소동』의 간행 텍스트 중에서도 최초는 폴 스미스의 『더 저질 전설집The Book of Nastier Legends』(1986)에 수록되어 있다. 영국에서 수집된 이 버전에서도 남자는 슈퍼맨 복장을 하고 있지만, 곁들여진 삽화에서는 부부가 배트맨 등장인물의 복장을 하고 있다. 이 책에서 스미스는 그 이야기가 "올해 들어서야 영국에서 등장했다"고 설명했지만, 질리언 베네트와 공동 편찬한 『도시전설』에서는 이 이야기가 "1980년대에" 구연되었음을 암시하는 설명을 덧붙여놓았다. 내가 보기에도 나중의 설명이 적절해 보이지만, 최근에 만난 한 영국인은 1969년경에 스파이더맨 복장 버전을 들은 적이 있다고 회고했다. 타잔이 언급되는 버전은 1988년부터 1990년 초까지 미국을 휩쓴 바 있었으며, 이때는 1989년 댈러스에서 폴 하비가 그 이야기를 보도한 것이 일종의 조력 겸 조장 노릇을 했다. 지면에 간행된 버전 중에서 내가 확인한 맨 마지막 사례는 『로스앤젤레스 타임스』 1994년 10월 7일 자에 나왔다. 여기서 남편은 배트맨 복장을 입었으며, "기절한 십자군을 소생시키기 위해서"* 경찰이 출동했다고 나온다.

* 배트맨의 별명인 "망토 걸친 십자군"에 빗댄 말장난이다.

5-6

개 산책시키기

Walking the Dog

[영국에서는] 1년쯤 전에 또 한 가지 이야기가 돌았습니다. 아일랜드에 사는 친척들도 들었다고 하던데, 제 생각에는 이것도 허구인 것 같아요. 어떤 남자가 매일 밤마다 개를 데리고 오랫동안 산책하는 습관이 있었답니다. 하루는 남자가 아파서 아내가 대신 개를 데리고 나갔습니다. 그런데 놀랍게도 개가 힘차게 여자를 끌고는 길모퉁이에 있는 어느 집으로 가더니만, 그 문을 긁기 시작하는 거였습니다. 그러자 안에서 어떤 여자 목소리가 들렸죠. "금방 나갈게, 자기야." 그러더니 웬 여자가 속이 훤히 들여다보이는 실내복 차림으로 문을 열어주더랍니다. 개는 자기 몫으로 놓여 있던 밥그릇 속의 고기로 달려갔고요. 아내가 눈치채기 전까지 이런 식으로 이미 여러 해 동안 불륜이 진행되고 있었던 거죠.

해설

영국의 한 독자가 1983년에 제보한 사연이다. 나는 1986년 저서 『멕시코산 애완동물』에 그 요약을 수록했으며, 2001년 『도시전설 백과사전』 초판본에도 역

시나 수록했는데, 이때까지만 해도 이 이야기의 또 다른 제보는 전혀 없었다. 어쩌면 이것이야말로 단지 그 시기와 장소에서만 이야기되던 것이기 때문일 수도 있고, 또 어쩌면 실제 사례를 묘사한 것이기 때문일 수도 있다. 누군가의 성적 일탈에 애완견이 관여되었다는 점은 이 장의 서론에서 소개한 「땅콩버터 깜짝 쇼Peanut Butter Surprise」 전설과도 유사하다.

『아메리칸 홈The American Home』

이혼상담부

가정과

제목: 핼러윈 파티

수신: 관련 업무 담당자

어느 부부가 진짜로 멋을 부리는 핼러윈 가면 파티에 초대를 받았다. 이에 아내는 부부가 나란히 입을 복장을 마련해놓았다. 그런데 파티 당일에 아내는 두통이 심한 나머지 남편에게 혼자 파티에 가라고 말했다. 남편이 볼멘소리를 했지만, 아내는 아무래도 지금은 아스피린 두 알을 먹고 침대에 누워서 좀 자야겠다고 말했다. 아내 때문에 자기까지 즐거운 시간을 포기할 필요까지는 없었기 때문에, 결국 남편은 혼자서 복장을 챙겨 입고 파티에 갔다.

아내가 한 시간쯤 푹 자고 일어나니 두통은 흔적도 없이 사라진 상태였다. 9시가 살짝 넘은 시간이었기에, 아내도 파티에 가보기로 작정했다. 아내가 입을 복장이 무엇인지는 아직 남편도 모르는 상태였

기에, 아내는 몰래 파티장에 가서 자기가 없을 때에 남편이 어떻게 행동하는지 살펴보면 좋겠다고 생각했다. 그래서 아내는 파티장에 들어가서 맨 먼저 남편을 엿보았는데, 남편은 춤추는 곳에 나가서 신나게 돌아다니면서, 새끈한 아가씨들과 연달아 춤을 추는가 하면, 여기저기 슬쩍슬쩍 더듬기까지 해서, 원래부터 후끈한 미인이었던 아내가 다가가자, 남편은 함께 있던 파트너를 내버리고 방금 등장한 이 새로운 여자에게 곧바로 관심을 집중했다.

아내는 남편이 얼마든지 원하는 대로 하게끔 내버려두었으며, (자연히) 마침내 남편이 귓속말로 작은 제안을 건네자, 기꺼이 응해서 밖에 세워놓은 자동차 한 대에 올라탔고, 그리하여 뭐 그렇고 그런 일을 하게 되었다. 자정에 가면을 벗기로 예정되어 있었지만, 아내는 미리 빠져나와서 집에 돌아와 침대에 누운 다음, 남편이 돌아오면 아까 있었던 행동에 대해 어떤 변명을 내놓을지 궁금해하고 있었다. 마침내 돌아온 남편은 곧장 침실로 올라와서 아내의 상태를 살펴보았다. 아내는 침대에 앉아서 책을 읽다 말고 남편에게 어떻게 시간을 보냈느냐고 물어보았다.

그러자 남편이 말했다. "아, 그냥 그랬어. 당신도 알다시피, 당신이 옆에 없으면 나는 한 번도 즐거운 시간을 가진 적이 없었으니까." 그러자 아내가 말했다. "춤도 안 췄어?" 남편이 말했다. "음, 솔직히 말할게. 춤이라고는 전혀 안 췄어. 도착해보니 빌 리버스며 레스 브라운이며 다른 친구들도 역시나 홀아비 신세더라고. 그래서 우리는 뒷방에 들어가서 포커를 했지. 그 와중에 나한테서 복장을 빌려갔던 그 친구는 분명히 '더럽게도 재미없는 시간'을 보냈을 거야!!"

이 복사기전승 이야기는 여러 해 동안 떠돌아다녔으며, 이 버전의 맨 위에 붙어 있는 가짜 공문서 양식은 있는 경우도 있고 없는 경우도 있다. "새끈한 아가씨" "후끈한 미인" "홀아비 신세" 같은 용어는 옛날에나 쓰던 속어의 흔적이지만 대부분의 최신 텍스트에서도 그대로 남아 있는 단어들이며, 두 번째 문단에 나오는 부자연스럽게 긴 문장도 마찬가지이다. 일부 텍스트는 성행위 장면 묘사가 더 노골적이며 사람 이름도 다양하게 등장하는데, 예를 들어 복장을 빌려간 남자의 이름은 "찰리"라고 나오는 식이다. 개인적으로는 바로 이 핼러윈 전설에 근거해서 저 유명한 아스피린 광고가 나온 것이 아닐까 하는 생각을 오래전부터 해왔다. 『리더스 다이제스트』 1988년 11월호에 게재된 순화된 버전에서는 가면무도회가 배경이었지만 복장을 빌려간 남자의 이름은 여전히 "찰리"였다. 이 이야기는 인쇄본 말고 구두로도 유포되었는데, 오로지 구두로만 유포된 이야기 중에는 이와 유사한 성적 모험에 관한 내용도 있다. 이때는 부부 동반 캠핑 여행 중에 남편 둘이서 밤사이 '아내 바꿔먹기'를 모의했는데, 알고 보니 아내 둘도 똑같은 계획을 세우고 이미 텐트를 바꿔서 들어가 있었기 때문에 결국 허탕으로 끝나고 만다.

(A)

[에이즈란] CIA에서 후원했다가 사달이 난 화학 실험이다.

(B)

에이즈 바이러스는 CIA 실험실에서 만들어졌다. CIA가 그걸 아프리카로 가져와 흑인에게 실험함으로써 연구자들이 살펴볼 수 있게 했는데, 그러다가 그만 걷잡을 수 없이 번진 것이다. 그걸 치료할 수 있는 백신을 의사들이 만들어낼 수 없었던 이유도 그 때문이다. 에이즈는 인간이 만들어낸 것일 수밖에 없다.

(C)

CIA는 인간이 알고 있는 그 어떤 치료법에도 저항력을 가진 질병을 찾아내기 위해 실험했던 것으로 보인다. 그들은 이 실험을 아프리카 어딘가에서 실시했다. 이 치료 불가능한 질병을 찾아내는 일의 목표는 미국을 도덕적 다수파가 지배했던 과거로 돌아가게 만들려는 것이었다. 따라서 이 질병은 반드시 사회적 추방자, 즉 유색인과 남자 동성애자 사이에서 성적으로 전파되어야만 했다.

(D)

제가 듣기로는 아프리카에 한 부족이 있어서, 성년기가 된 청년들에게 의무적으로 레서스원숭이의 두뇌를 먹게 하는데, 부족민이 보기에 그 원숭이는 항상 (흠!) 아기를 만들고 있기 때문이래요. 따라서 그 원숭이가 남자다움의 상징이 된 거죠. 그런데 그 원숭이 가운데 일부가 에이즈 바이러스를 갖고 있었기 때문에, 인간도 에이즈에 감염되었던 거예요.

(E)

아프리카의 한 부족은 통과의례의 일환으로 청소년의 피에다가 원숭이의 피를 주입해요. 이 바이러스는 원래 원숭이에게서 나온 거죠. 이것이야말로 오늘날의 여러 전문가들이 숙고하는 이론이에요.

해설

(A), (B), (C)는 CIA가 에이즈를 창조하고 전파했다는 음모론으로 패트리샤 A. 터너Patricia A. Turner의 저서 『풍문으로 들었소: 아프리카계 미국인 문화 속의 풍문I Heard It through the Grapevine: Rumor in African-American Culture』(1993, pp. 155-59)에서 가져왔다. 터너 교수는 "특정 공동체를 겨냥한 음모론의 가능성으로서 에이즈에 관한 이야기를 1987년 여름부터 수집하기 시작"했고, "인구의 폭넓은 단면에 걸쳐서" 이런 이야기들을 발견했다. 에이즈가 아프리카 원숭이에게서 나왔다는 주장인 (D)와 (E)는 다이앤 E. 골드스타인Diane E. Goldstein의 저서 『옛날 옛적에 한 바이러스가: 에이즈 전설과 통속적 위험 인지Once upon a Virus: AIDS

Legends and Vernacular Risk Perception』(2004, p. 84)에서 가져왔다. 골드스타인 교수는 이 사례들을 그 당시에 연구차 머물던 뉴펀들랜드에서 수집했다. 그녀는 이 책에서 여기 소개한 원숭이 기원 이론뿐만 아니라 다양한 음모 이론들을 면밀히 분석한 끝에, 그중 어느 것도 뒷받침할 만한 근거는 없다고 결론을 내렸다. 골드스타인의 연구에서 가져온 또 다른 에이즈 관련 이야기는 바로 다음에 소개하겠다.

5-9

콘돔에 난 구멍

The Pinpricks in the Condom

제 친구 마샤가 이런 이야기를 해주더군요. 걔 친구 중에 하나는 누가 그랬는지 알 것 같다고 했대요. 여하간 그 남자는 자기가 에이즈에 걸렸다는 사실을 알아내고는 화가 난 나머지, 온 세상에 복수하기로 작정하고 어느 약국으로 찾아갔대요. 자기 할머니의 모자 고정 핀을 빌려서 들고요. 그래서 아무도 안 보고 있을 때, 그 핀을 꺼내서 선반에 놓인 콘돔 상자를 푹 하고 꿰뚫었대요. 그런 식으로 네다섯 번쯤 한 거죠. 그런 다음에 상자를 도로 놓아두고 나갔대요. 다음 날 밤에 그는 다른 상자에도 똑같은 짓을 했죠. 어쨌거나 그는 계속 그 짓을 했대요. 오늘 밤도 내일 밤도, 이 상자도 저 상자도. 급기야 모든 상자를 그렇게 해놓은 거죠. 급기야 도시 전체의 콘돔이 망가져서, 안전한 게 하나도 없어졌어요. 그래서 지금 와서는 사람들이 임신을 하게 되고, 에이즈에 걸리게 되고, 성병에 걸리는 거죠. 사람들은 안전하다고 생각했지만, 그렇지 않았던 거예요.

바로 앞의 이야기에서 인용한 다이앤 E. 골드스타인의 책에서 가져왔다. 골드스타인 교수는 이 이야기를 "전형적인 현대전설로서 (……) 진실, 또는 최소한 그럴싸한 내용이라며 구연되고, 구연자로부터 몇 다리 떨어진 (……) 친구의 친구가 그 유래, 또는 출처로" 언급된다고 묘사했다. 이 이야기는 아직까진 뉴펀들랜드 너머에서 보고된 적이 없는 반면, 다음 두 가지 이야기는 에이즈 감염자가 건강한 사람들에게도 그 질병을 확산시키려고 시도했다는 내용으로 널리 구연된 사례들이다.

5-10

에이즈 메리와 에이즈 해리

"AIDS Mary" and "AIDS Harry"

(A)

"저는 무서워서 죽겠어요." 23세인 크리스티가 말했다. 그녀는 친구인 21세의 엘리즈와 함께 덴버에 있는 한 금융회사에 재직 중이었다. 두 사람은 댄스 플로어보다 더 높은 천 의자 가운데 한 곳에 앉아서, 저 밑에서 벌어지는 행위를 지켜보면서 (……)

"사람들이 다른 사람에게 복수하기 위해 에이즈를 사용할 거예요." 크리스티의 예측이었다. 이어서 그녀는 다음과 같은 섬뜩한 이야기를 들려주었다. 자기가 아는 (즉 자기와 함께 일하는 누군가의 친구인) 한 남자가 조지피나라는 클럽에서 한 여자를 만났다. 남자가 작업을 걸자, 여자도 응답했다. 눈 깜짝할 사이에 여자는 남자의 집까지 따라와서 성관계를 가졌다. 남자는 이 행운을 차마 믿을 수 없어 했다. 다음 날 아침, 남자가 눈을 떠보니 여자는 없었다. 화장실에 들어간 남자는 하마터면 기절할 뻔했다. 여자가 립스틱으로 거울에 적어놓은 메시지 때문이었다. 거기에는 이렇게 적혀 있었다. "에이즈 가족이 된 것을 환영합니다."

(B)

한 여자가 술집에서 한 남자를 만났습니다. 두 사람은 곧바로 죽이 맞았고, 남자는 바하마에 있는 바닷가 별장으로 휴가를 떠나는데 함께 가자고 여자에게 제안했습니다. 여자는 수락하고 남자와 함께 갔습니다. 두 사람은 사랑을 나누었고, 여자로선 이보다 더 행복할 수가 없었습니다.

여자가 먼저 떠나는 날, 남자는 공항까지 바래다주었습니다. 남자는 여자에게 선물을 건네면서, 집에 도착할 때까지 열어보지 말라고 말했습니다.

집에 돌아와 선물을 풀어보니 커피 메이커였습니다. 거기에는 다음과 같은 쪽지도 붙어 있었습니다. "이제부터 당신이 겪어야 할 외로운 밤들을 위한 선물입니다. 에이즈의 세계에 오신 것을 환영합니다."

해설

시카고의 한 언론인이 「에이즈 메리」라고 명명한 전설은 1986년 말부터 미국 전역을 휩쓸기 시작해서 급기야 전 세계를 강타하게 되었다. (A)는 『플레이보이 Playboy』 1987년 7월호(p. 170)에 게재된 데이비드 실리David Seely의 기사 「에이즈 시대의 유흥 생활Night Life in the Age of AIDS」에서 가져왔다. '벽에 적은 메시지' 라는 모티프는 제2장에 수록한 「핥은 손」,²⁻⁴에서 차용한 것으로 보인다. 때로는 "에이즈의 세계에 오신 것을 환영합니다" 또는 "에이즈 클럽에 오신 것을 환영합니다"라는 결정적인 한마디가 나온다. 이 전설의 기원은 성병의 의도적 확산에 대한 더 이전의 이야기들로 추적해 올라갈 수 있는데, 거기에 에이즈 대유행

254

에 관한 최근의 역사와 민간전승이 조합되었던 것이다. 이 전설을 이해하기 위한 배경 설명은 마이클 푸멘토Michael Fumento의 저서 『이성애 에이즈의 허구The Myth of Heterosexual AIDS』(1990)의 제5장 「난교의 '위험'The 'Perils' of Promiscuity」에 나와 있다. 가끔은 오히려 남자가 여자를 의도적으로 감염시키는 내용도 있었는데, 1990년 봄에 이르러서는 바로 그런 「에이즈 해리」 변형이 주류가 되었다. (B)는 1992년 1월에 메릴랜드주 밀링턴의 13세 소녀가 보낸 편지 내용에서 가져왔다. 커피 메이커를 선물로 줬다는 기묘한 세부 내용은 경고의 쪽지가 선물처럼 포장한 작은 '관棺' 속에 (때로는 검은색이나 자주색 벨벳, 또는 정교하게 조각으로 장식된 관이다) 들어 있었다는 내용의 버전들에서 와전된 결과물이다. 즉 구비전승 특유의 오해를 거치면서 '관(coffin)'이 '커피(coffee)' 깡통으로 변했는데, 이 버전에서 여자는 혹시 자기가 얼떨결에 카리브해에서 미국까지 마약을 밀수하는 운반책으로 이용당하는 것이 아닌가 걱정해서 깡통을 살펴본다. (B)에서는 이 세부 내용을 '커피 메이커'로 바꾸고, "외로운 밤들을 위한" 선물이라는 설명을 덧붙였다. 2012년 6월에 아르헨티나의 한 민속학 전공생이 그곳에서 유포된 "최신 전설들 가운데 하나"를 제보해주었다. 그 이야기에서는 부에노스아이레스의 여학생들이 고등학교 졸업 여행으로 바릴로체에 있는 휴양지에 간다. 그중 한 여학생이 어떤 남자와 콘돔 없는 성관계를 가졌는데, 남자가 포장된 선물을 건네주며 나중에 풀어보라고 말했다. 여자가 집에 돌아오는 버스에서 선물을 열어보았더니, 거기에는 검은색 장미 한 송이와 다음과 같이 적힌 카드가 들어 있었다. "에이즈 클럽에 오신 것을 환영합니다." 흔히 하는 말마따나, "손뼉도 마주쳐야 소리가 나는 법"이다.

제6장

체면을 구기다

Losing Face

차마 인정하기가 부끄러운 사실이지만, 부끄러움을 도시전설의 주요 테마로서 인식하기 시작했을 때까지만 해도 나는 이 주제에 관해서 이미 상당한 정도의 사회학적이고 심리학적인 문헌이 나와 있다는 사실을 미처 알지 못했다. 내가 '분명히' 알고 있었던 것이라고는 부끄러운 상황에 관한 다수의 전통적인 이야기뿐이었다. 예를 들어 다음과 같다.

한 여자가 뉴욕에 있는 크고 우아한 호텔에 투숙한 직후 프런트로 전화를 걸어서 하소연했다. "제발 좀 도와주세요! 제가 방 안에 갇혔는데, 어떻게 해야 나갈 수 있는지 모르겠어요!"
어떻게 갇혔는지 설명해달라는 프런트 직원의 요청에 여자는 이렇게 대답했다. "어, 여기 보이는 문은 세 개뿐이거든요. 첫 번째는 옷장 문이고요. 두 번째는 화장실 문이고요. 마지막 세 번째는 '방해 금지' 푯말이 걸려 있어서요."

민속학자인 나로선 이 이야기를 접하자마자 이와 유사하게 어떤 상황을 오독함으로써 부끄러운 결과가 초래되는 다른 이야기들이 곧바로 떠올랐다. 예를 들어 도서관의 주제별 카드 목록에서 뭔가를 찾아보려 시도한 사람에 관한 이야기 같은 것이다. (당연히 컴퓨터가 나오기 이전에 나온 이야기이다!) 검색 도중에 이 도서관 이용자는 "주 표제어(main entry)로 가시오"라고 적힌 카드를 보고, "주 출입구"로 가라는 뜻으로 오해하게 되었다. 그래서 그는 카드 목록 서랍을 닫고, 도

서관 건물 입구로 갔다. 그곳에 무슨 안내소라도 있겠거니 기대했던 것이다. 또 다른 이야기에서는 한 여자가 빵인지 쿠키인지를 난생처음으로 굽는 과정에서, 반죽을 팬에 올려놓고 "부풀어 오를 공간을 남겨두시오(Leave room to rise)"라는 조리법을 문자 그대로 "부풀어 오르도록 방에서 나가시오"로 오해하고 말았다. 여자는 반죽을 준비한 다음 부엌에서 나갔고, 가끔 한 번씩 살금살금 돌아와서 반죽이 부풀었는지 여부를 살펴보았다(이 두 가지 이야기가 무슨 뜻인지 이해되지 않는다면, 나로선 여러분이 너무 부끄러운 나머지 사서나 제빵사에게 이게 무슨 뜻이냐고 물어보지 못했으리라 짐작하고 싶다).

이런 이야기에 관해서는 두 가지 특징이 문득 떠오른다. 첫째로 이런 이야기는 대부분 남성 중심적인 것처럼 보인다는 점인데, 왜냐하면 뭔가 나사가 하나 빠진 것처럼 보이는 여자에 관한 이야기가 워낙 자주 나오기 때문이다. 둘째로 이런 이야기는 오해가 해명되고 얼간이가 민망해하는 후속 내용 없이 불쑥 끝나버린다는 점이다.

'부끄러움' 그 자체의 전문가들이 설명한 바에 따르면 (예를 들어 에드워드 그로스Edward Gross와 그레고리 P. 스톤Gregory P. Stone이 1964년에 『미국 사회학 저널American Journal of Sociology』에 간행한 논문에서 그렇게 했었다) 부끄러운 상황과 이야기는 대개 그 사람의 정체성, 평정, 자신감을 잠식하는 데에 기여하는 경우가 전형적이다. "노출이 핵심입니다." 그로스는 간행된 인터뷰에서 이렇게 말했다. "당신이 부끄러운 일을 당하면, 당신은 일종의 공개적인 실수를 범한 셈입니다." 다음 이야기는 비록 검증 불가능하지만, 그럼에도 설득력이 있는 좋은 사례다.

한 노숙자가 충분한 요금을 내지 않은 채로 버스에 타려 시도했지만, 번번이 운전기사에게 쫓겨났다. 버스의 내리는 문 쪽으로 돌아간 이 부랑자는 누가 버스에서 내리는 틈을 타 어찌어찌 올라타서, 뒷좌석 뒤에 숨어 있었다.

버스가 몇 정거장 더 갔을 때, 한 여자가 버스에 타서는 뒤쪽에 아직 남은 좌석으로 향했다. 좌석 뒤를 바라보던 그녀는 무임승차자가 웅크리고 있는 모습을 발견하고 이렇게 말했다. "아, 세상에. 버스에 부랑자bum가 있어요." 그녀의 발언은 다른 사람들의 입을 통해 북적이는 차량 앞으로 전달되었으며, 급기야 운전기사는 "버스에 폭탄bomb이 있어요"라고 잘못 듣고 말았다.

운전기사는 곧바로 버스를 세우고, 앞뒤 문을 다 연 다음, 승객들에게 내리라고 소리를 지르고, 경적을 울리기 시작했다. 근처에 있는 경찰의 이목을 끌어서, 폭탄 처리반을 불러달라고 신고할 생각이었던 것이다.

그렇다면 이 이야기에서 더 많이 부끄러움을 느낀 사람은 누구일까? 뜻하지 않게 소란을 야기한 여자일까, 아니면 잘못 알아들은 운전기사일까? 이 전설은 우리에게 이야기해주지 않는다.

사람들은 실생활에서 부끄러움에 대처하는 전략을 필요로 한다. 앞에서 언급했던 워싱턴 대학의 사회학 명예교수 에드워드 그로스는 변기에 앉아 있다가 넘어지는 바람에 변기와 벽 사이에 끼어버

린 네 살짜리 소년의 이야기를 묘사한다. "그는 뭔가 애처로운 눈으로 베이비시터를 바라보며 이렇게 말했다. '이건 내가 좋아하는 일이라서 그래.'" 오페라의 세계에서 부끄러움으로부터의 회복에 관한 유명한 사례로는 어느 유명한 바그너 전문 테너가 오페라 「로엔그린」 공연 중에 퇴장 시기를 놓친 이야기가 있다. 그가 올라탔어야 하는 백조 보트가 텅 빈 채로 무대를 가로지르는 가운데, 테너는 침착을 유지하며 그 장면에 함께 등장하는 다른 인물에게 이렇게 물어보았다고 전한다. "다음 번 백조는 언제 옵니까?" 이와 유사한 맥락에서, 어느 연극에서 무대 위에 있는 전화벨 소리가 예상보다 일찍 나오자, 한 배우가 대뜸 받아가지고는 다른 배우에게 건네주었다고 한다. "당신을 찾는 전화요."

내 생각에는, 끔찍하게 부끄러운 상황을 신속한 재치로 모면하는 이야기의 범주에서 세계 최고의 전설 가운데 하나는 칠면조를 떨어트린 이야기이다.

─

어느 우아한 집에서 사교계 손님들이 만찬을 위해 자리에 앉았다. 곧이어 하녀가 커다란 칠면조구이를 쟁반에 담아서 들고 왔다. 그런데 식당에 들어오자마자 하녀가 미끄러지면서 쟁반에 있던 칠면조를 바닥에 툭 떨어트리고 말았다.

놀란 침묵이 잠시 이어지고, 집주인 여자가 차분하고 태연한 목소리로 말했다. "괜찮다, 루시. 부끄러워할 필요 없어. 저 칠면조는 다시 부엌에 갖다놓고, 다른 칠면조를 가져오도록 해라."

루시는 떨어진 칠면조를 주워서 식당을 나갔고, 곧바로 쟁반 위에 칠면조 구이를 하나 담아서 돌아왔다. 이번에는 하녀도 음식을 식탁까지 무사히 배달했고, 집주인 남자는 아무 말 없이 칠면조를 썰어서 손님들에게 나눠주었다.

이 대목에서 나는 남자 대학교수들의 업계 비밀을 하나 여러분께 밝히고자 한다. 우리에게 최악의 두려움 가운데 하나는 혹시나 바지 지퍼가 열린 줄도 모르고 강의를 위해 학생들 앞에 무심코 나설지도 모른다는 것이다. 그 얼마나 부끄럽겠는가!

내가 종사하는 직업의 남자 가운데 상당수가 강단 뒤에 서서 강의하기를 좋아하는 이유도 아마 그래서일 것이다. 굳이 학생들 앞에 서서 강의하는 사람들의 경우, 강의에 들어오기 전에 재빨리 바지 지퍼를 확인하느라 자기 연구실에서 잠시 지체하는 습관이 있다. 바지 지퍼 열린 것을 경고하는 (미국에서는 모든 남자가 유년기에 터득하는) 암호도 있는데, 바로 "엑스와이제트xyz", 즉 "당신 지퍼를 확인하세요Examine Your Zipper"의 약자이다. 이런 두려움을 겪는 사람은 단지 남자 대학교수만도 아니다. 바지 지퍼가 열리는 문제는 충분히 흔한 일이다 보니 여러 가지 도시전설까지 생겼다.

가장 단순한 것부터 보면, 책상 앞에 앉아 있던 한 사업가가 문득 자기 바지 지퍼가 열린 것을 깨닫게 된다. 그는 서둘러 지퍼를 올리는데, 이 과정에서 자기 넥타이 끝이 지퍼에 끼어버렸다는 사실을 깨닫지 못한다. 잠시 후에 손님이 들어오자, 인사하러 일어나던 사

업가는 자칫 목이 졸려 죽을 뻔한다.

이보다 약간 더 복잡한 것으로는 버스나 지하철 승객의 바지 지퍼가 열린 이야기이다. 그런 이야기 가운데 하나에서는 어떤 남자가 바지 지퍼가 열렸다는 경고를 듣고 서둘러서 지퍼를 올렸는데, 이 과정에서 옆에 서 있던 여자의 치맛자락이 끼어버리고 만다. 곧이어 이런 전설에서는 항상 부끄러운 구출 과정이 펼쳐지고, 운전기사와 차장과 기타 승객 모두가 피차 초면인 두 남녀를 단단히 끼인 지퍼에서 빼내기 위한 분투에 참여하게 된다.

또 다른 버스 안 바지 지퍼 이야기에서는 어떤 여자가 실수로 떨어뜨린 손수건이 좌석에 앉은 어떤 남자의 무릎에 놓이게 된다. 여자는 손수건을 좀 주워달라는 뜻으로 자기 손가락으로 남자의 무릎을 가리켰는데, 남자는 그쪽을 흘끗 바라보고는 바지 지퍼 사이로 자기 셔츠 자락이 툭 튀어나왔다고 착각했다.

남자는 일단 지퍼를 아래로 내리고, 손수건을 그 안에 쑤셔 넣고, 다시 지퍼를 올렸다. 여자는 아무 말도 할 수가 없었다. 이 대목에서 우리는 그 남자가 집에 도착해서는 자기 바지 속에 있는 그 손수건을 아내에게 어떻게 설명했을지 궁금해지게 된다.

이번 장에서 (아래의 코 이야기 다음에) 나오는 두 가지 이야기는 바지 지퍼가 열린 경우를 다룬다. 첫 번째 이야기는 이 장르의 국제적인 고전이라 할 수 있는데, 이에 관해서는 로버트 프리들Robert Friedel이 놀라우리만치 포괄적인 저서 『지퍼: 신제품의 탐구Zipper: An Exploration in Novelty』(1994)에서 이렇게 쓴 바 있다. "오인된 정체, 성별, 슬랩스

틱이라는 유서 깊은 희극의 요소들을 한데 모아놓고, 그 한가운데에 언제라도 쓸 수 있는 지퍼를 달아놓은 셈이다." 이제부터 시작이다.

6-0 아팠던 코 사건 두 가지

Two Painful Nose Jobs

(A)

사촌의 남편한테 들은 이야기인데요. 자기 친구가 어느 결혼식에 가
서 직접 목격한 사건이라고 하더라고요. 신랑 신부가 케이크를 자르
는 순서였는데, 신랑이 케이크를 집어서 신부에게 얌전히 먹여주는
대신, 장난기 넘치는 신혼부부가 종종 그러듯이, 신부의 얼굴에 콱 묻
히기 시작하더라는 거예요.

그러자 신부가 반사적으로 양손을 얼굴에 갖다 댔는데, 잠시 후에
내려보니 손에도 피가 묻어 있고, 하얀 웨딩드레스에도 피가 묻어 있
더래요! 신랑이 케이크로 너무 세게 때리다 보니 신부의 코가 부러졌
던 거죠.

(B)

어느 날 밤에 어떤 남자가 응급실로 찾아왔는데, 양손으로 얼굴을 감
싸고 있었어요. 그러고는 구급대원으로부터 절대 웃지 않겠다는 약속
을 받고 난 뒤에야 손을 치웠다고 하더라고요.

남자가 한쪽 손을 내리고 보니, 그의 손가락 가운데 하나가 코에 푹
박혀 있더래요.

남자의 말로는 빨간불에 기다리는 동안 차 안에서 코를 파고 있었대요. 그러다가 다른 차가 뒤에서 들이받는 바람에, 고개가 앞으로 꺾이면서 운전대에 머리를 박고 말았대요. 급기야 코가 워낙 빨리 부어오르는 바람에 손가락이 빠지지 않아서, 결국 도와달라며 응급실까지 오게 되었던 거죠.

6-1 바지 지퍼 열린 배관공 (또는 수리공)
The Unzipped Plumber (or Mechanic)

(A)

신문업계 친구인 캔자스주 새탠터의 톰 엉글스Tom Ungles가 캔자스의 한 신문에 게재된 비교적 가벼운 내용의 기사 사본을 보내왔다.

우리는 그 내용을 보고 쿡쿡 웃음을 터트렸기에, 이제 똑같은 결과를 바라며 『쿠리어』 독자에게도 전달하는 바이며 (……) 이 "믿거나 말거나" 이야기는 원래 『아칸소 데일리 트래블러Arkansas Daily Traveler』에 게재되었던 것이다.

이 이야기는 캔자스주 로런스를 배경으로 하는데, 이 이야기를 하는 사람의 말에 따르면 실화라고 한다.

어느 젊은 주부가 남편과 함께 이동 주택에 살고 있었다. 하루는 배관이 고장 나자, 아내는 남편에게 이 사실을 알린 뒤에 집을 떠나 자기 볼일을 보러 갔다.

집에 돌아온 아내는 남편이 이동 주택 밑에 들어가 배관을 수리하느라 두 다리만 밖으로 나와 있는 것을 보고, 장난을 치고 싶은 생각이 들어서 킬킬거리며 남편의 바지 지퍼를 내려버리고 집 안으로 도망쳤다.

그런데 아내가 얼마나 놀랐을지 상상해보시라! 집 안에서는 남편

이 소파에 누워서 TV를 보고 있었던 것이다. 아내는 충분히 정신을 수습한 후에야 방금 자기가 했던 장난을 남편에게 털어놓았고, 남편도 배관을 살펴보니 자기 혼자서는 어려울 것 같아서 배관공을 불렀다고 아내에게 설명했다.

부부는 이동 주택 밑에 들어가 있는 배관공에서 사정을 설명하려고 용기를 짜내어 밖으로 함께 나갔다. 배관공은 아까와 똑같은 자세로 누워 있었는데, 알고 보니 의식을 잃은 상태였다. 아까 젊은 주부로부터 장난을 당하자, 무슨 일인지 알아보려고 서둘러 일어나려다가 머리를 세게 부딪힌 까닭이었음이 분명했다.

젊은 부부는 겁에 질린 나머지 구급차를 불렀고, 머지않아 다친 배관공을 돕기 위해 구급대원 두 명이 구급차를 몰고 현장에 도착했다.

그런데 배관공의 부상에 관한 상황 설명을 들은 구급대원들은 그 황당함에 그만 압도되어 발작적으로 웃음을 터트렸고, 이 과정에서 축 늘어진 배관공을 운반하다가 땅에 떨어트리는 바람에 한쪽 팔까지 부러트리고 말았다.

문제의 배관공이 얼마나 황당했을지 상상해보시라. 병원에서 의식을 회복해보니 한쪽 팔은 부러져 있고, 머리에는 혹이 났는데, 마지막 기억이라고는 자기 바지 지퍼가 내려가는 느낌이 들었던 것뿐이었으니 말이다.

우리가 보기에는 젊은 부부 앞으로 51달러 88센트가 수리비로 청구되었을 것 같다……. 최소한 말이다.

(B)

오스트레일리아의 『록햄프턴 모닝 뷸러틴Rockhampton Morning Bulletin』에

이런 기사가 게재되었다.

중서부의 어느 부부가 차를 몰고 록햄프턴의 K마트에 갔는데, 주차장에 들어서자마자 갑자기 차가 고장 나고 말았다. 남편은 자기가 차를 고치고 있을 테니, 아내에게 그사이에 쇼핑을 하라고 말했다.

나중에 아내가 돌아와보니 자기네 차 근처에 사람들이 여러 명 있었다. 그런데 자세히 살펴보니 차대 밑으로 남자의 다리 두 개가 나와 있었다. 남자는 반바지 차림이었지만, 팬티를 입지 않은 관계로 은밀한 부위가 남들 눈에 훤히 드러난 상태였다.

아내는 차마 부끄러움을 견딜 수가 없어서, 남자에게 다가가서 모든 것을 제자리에 도로 집어놓았다. 그런데 아내가 자리에서 일어나 자동차 너머를 바라보았더니, 자기 남편이 태평하게 서 있는 것이 아닌가. 수리공은 결국 머리에 세 바늘을 꿰매야 했다.

해설

(A)는 콜로라도주 우드랜드파크의 『유트패스 쿠리어Ute Pass Courier』 1971년 4월 15일 자 기사로, 콜로라도주 리틀턴의 찰스 페즌트Charles Pheasant가 내게 제보해주었다. (B)는 『내셔널 램푼National Lampoon』 1988년 8월 "진짜 사실True Facts" 특집호의 「편집부 소식Editorial Report」 칼럼에서 가져왔다. 비록 문제가 과장되기는 했지만, 이 내용들은 신문이 전설의 내용을 서로 차용함으로써 결과적으로는 민간 서사의 확산에 기여하는 과정을 잘 예시한다. 이 이야기에는 피해자가 다친 머리를 꿰매는 것 이상으로 다양한 버전이 있지만, 아마도 가장 '표준적인' 변형은 남편이 자기 집 차고 진입로에 주차한 차를 수리하는 과정에서 아내에

게는 알리지 않은 채 전문 수리공인 이웃집 남자에게 도움을 요청하는 내용일 것이다. 이 전설은 한편으로 성기 노출에 대한 남자의 두려움을, 또 한편으로는 성행위 개시에 대한 여자의 불편함을 반영한 것일 수도 있다. "웃음 터진 구급 대원"이야말로 이 이야기를 비롯해서 우스꽝스러운 사고에 관한 다른 여러 도시전설에서도 전형적으로 나타나는 모티프이다.

6-2

열린 바지 지퍼

The Unzipped Fly

내가 덴마크에 살 때 (1960년대 말인지 1970년대 초인지에) 아버지로부터 들은 버전은 다음과 같다.

어느 부부가 코펜하겐 왕립 극장에 갔다. 두 사람은 좌석에 앉았고, 극장 안은 만원이었다. 연극이 시작되자마자 지각한 관객들이 들어왔는데, 그중에는 커다란 모슬린 드레스를 입은 젊은 여자도 있었다. 지각한 사람들은 이 부부의 좌석을 지나가야 했는데, 그 줄에 앉은 모두가 자리에서 일어나 있는 상태에서 남편은 문득 자기 바지 지퍼가 열려 있다는 걸 알아차렸다. 화려한 드레스 차림의 여자가 딱 지나가는 순간에 남편은 지퍼를 올렸고, 무척이나 불운하게도 여자의 모슬린 치마가 거기 끼어버리고 말았다. 남편은 아무리 애를 써도 지퍼를 다시 내릴 수는 없었고, 화가 난 여자가 따지자 해명을 하느라 쩔쩔맸다. 남편의 뒤에서는 조용히 하라는 경고와 짜증스러운 속삭임이 벌써부터 들려오고 있었다. 여자의 놀란 동행자와 남편의 당황한 아내가 지켜보는 가운데 남편은 불안한 듯 여자에게 속삭였다. "우리 둘이 일단 밖으로 나가서 해결해야 할 것 같습니다."

두 사람은 결국 극장 직원의 도움을 받아서 드레스를 잘라낼 수밖에 없었으며, 남편은 드레스 값을 물어줄 수밖에 없었다.

271

해설

국제 현대전설 연구 협회의 회지(*FOAFtale News*, no. 24) 1991년 12월호에 게재된 에 게재된 카르스텐 브레겐호이Carsten Bregenhøj의 보고 내용이다. 벨기에에서 온 이와 유사한 버전은 1990년에 민담 연구 학술지 『파불라Fabula』에도 보도된 바 있다. 미국 버전에서는 버스에 탄 남자, 또는 고급 식당에서 식사 중인 남자 의 바지 지퍼가 열려 있었다는 내용이 일반적이다. 식당 버전에서는 지퍼에 식 탁보 끄트머리가 끼는 바람에 남자가 자리에서 일어나는 순간 식탁보와 그릇 모두 바닥에 떨어진다. 이런 이야기에 관한 흔치 않은 민간전승 연구 가운데 하 나인 「지금까지 일어난 일 중에서 가장 부끄러웠던 일: 연기 이론의 대화적 이 야기The Most Embarrassing Thing that Ever Happened: Conversational Stories in a Theory of Enactment」(*Folklore Forum*, vol. 10, no. 3, 1977)에서 로저 D. 에이브러햄스 Roger D. Abrahams는 이 전설의 식당 버전을 개인적 경험으로 설명한다. 하지만 그 에세이의 뒷부분에서 저자는 그 사건이 자기한테 실제로 일어난 것은 아니 며, "앞서 말한 그대로 내 친구 부부에게 일어난, '또는 그랬다고 내게 전해진'" 것이었다고 시인한다(인용문에서 강조 부분은 내가 표시한 것이다). 마지막으로, 이 이 야기의 극도로 자세한 버전들도 있다. 거기에는 식당에서 일어난 부끄러운 사건 들 몇 가지가 추가되어 있다. 예를 들어 젊은 남자가 소란을 떨어서 미안하다고 사과하자, 수석 웨이터가 이렇게 대답하는 식이다. "언제든 꼭 다시 찾아주시기 바랍니다. 재미 면에서는 충분히 다시 뵐 만한 가치가 있으시니까요."

6-3

골프 가방

The Golf Bag

어떤 골퍼가 최악의 라운드를 겪었다. 치는 공마다 멀리 벗어나 숲으로 들어가거나, 벙커나 해저드로 곧장 빠져버렸다. 마침내 18번 홀에서 세 번이나 샷이 연못에 빠지자, 진저리가 난 골퍼는 클럽이 들어 있는 가방을 전부 연못에 던져버리고 주차장으로 걸어가면서, 이런 어리석은 스포츠는 두 번 다시 하지 않겠다고 맹세했다.

5분 뒤, 클럽하우스의 바에서 아까의 일을 처음부터 지켜보고 있었던 사람들 앞에 문제의 골퍼가 다시 나타났다. 그는 골프장 관리인에게 갈퀴를 빌려서 자기 골프 가방을 연못에서 건져 올리더니, 풀이 죽은 모습으로 거기 달린 주머니 지퍼를 열고 자동차 열쇠를 꺼내고, 골프 가방을 다시 연못에 던져 넣고 다시 주차장으로 돌아갔다.

해설

수많은 골프 클럽하우스마다 그 지역에서 실제로 있었던 일이라며 이야기되지만, 내가 아는 한 목격자를 통해 검증된 적은 아직 한 번도 없었다. 1990년의 어느 신문 칼럼에서는 이 이야기가 인디애나 대학의 다혈질 농구 코치 바비 나이

트Bobby Knight의 일화라고 나오기도 했다. 이 이야기는 일화와 만화의 형태로 유포되었고 상당 부분 허구인 골프 유머와도 유사하다.

6-4

불운한 콘택트렌즈

The Unlucky Contacts

미국 안전 협회National Safety Council에서 간행하는 잡지 『가정 안전과 보건Family Safety & Health』의 편집위원 톰 도즈Tom Dodds는 매년 봄마다 자신의 말마따나 "별난 소식들"의 목록을 편찬한다. 즉 우스운 반전이 있는 사고들의 목록인 것이다.

내 칼럼의 독자 몇 명이 그 잡지 1987년 봄호에 나온 도즈의 목록을 제보해주었다. 나는 늘 그렇듯이 그 내용을 재미있게 읽었지만, 기사에 서술된 "소식들" 가운데 두 개는 도시전설처럼 보인다.

우선 하나는 제14장에 수록된 「크루즈 컨트롤」[14-7]의 변형이다. 나머지 하나는 비교적 최근의 혁신인 콘택트렌즈라는 물건에 관한 역시나 의심스러운 이야기이다. 도즈는 그 이야기를 이렇게 서술한다.

"드폴 대학 농구부가 데이턴으로 원정 경기를 떠났을 때, 포워드 케빈 골든Kevin Golden과 가드 앤디 로Andy Laux가 한방을 쓰게 되었다. 골든은 자기 전에 콘택트렌즈를 빼서 침대맡의 물컵에 집어넣었다. 그런데 자다 일어난 로가 물컵을 보자마자 대뜸 집어 들더니, 룸메이트의 콘택트렌즈를 한입에 꿀꺽 삼켜버리고 말았다."

나는 콘택트렌즈를 삼킨 이야기를 몇 가지 버전으로 들어보았는데, 대부분 어떤 익명의 친구의 친구 이야기라고 언급된다. 1985년에

275

칼럼니스트 마이크 로이코Mike Royko는 콘택트렌즈 착용자의 허영심을 꼬집으면서 이렇게 쓰기도 했다. "우리 모두는 한밤중에 목이 말라 잠이 깨어서, 협탁에 놓인 물컵을 집어 들었다가 실수로 자기 콘택트렌즈를 마셔버린 사람들에 관한 이야기를 들은 바 있다."

콘택트렌즈를 삼킨 이야기의 흔한 변형 하나는 영리하고도 도발적인 측면도 갖고 있다. 이 버전에서는 저명한 남자나 여자가 불륜 관계를 맺는 것으로 나온다. 급기야 주인공은 애인의 콘택트렌즈를 마시게 되고, 이 사고로 인해 자신의 비행을 대중에게 널리 알리게 된다는 내용이다.

1982년에 다이애나 맥렐런Diana McLellan은 『워싱턴 포스트』에 기고한 가십 칼럼 「귀Ear」에서 딱 이런 사건을 보고하면서, 익명의 중서부 하원의원과 그의 불륜 상대 사이에서 일어났던 일이라고 썼다.

맥렐런의 말에 따르면, 문제의 하원의원은 "애인이 사려 깊게도 침대 옆에 놓아둔 물컵의 내용물을 감사한 마음으로 꿀꺽 삼켰다." 그 물컵에는 여자의 콘택트렌즈가 들어 있었건만, 남자는 모르고 삼켜버린 것이었다. 그리고 다음 날이 되어서야 자기 사무실로 걸려온 여자의 전화를 받고 그 사실을 알게 되었다.

해설

1987년 10월 28일이 있었던 주에 배포된 신문에 실린 신디케이트 칼럼에서 가져왔다. 내가 알기로 콘택트렌즈 착용자는 마치 틀니 착용자처럼 협탁에 놓아둔 물컵 속에 렌즈를 그냥 넣어두지는 않는데, 보통은 왼쪽과 오른쪽 렌즈를 따로

놓아야 하기 때문이다. 아울러 내 생각에 대부분의 사람은 물컵에 반만 담긴 미지근한 물을 선뜻 집어 들어 마시지도 않을 것 같다. 그런데도 이 칼럼이 간행된 이후로 수많은 독자들이 콘택트렌즈를 삼킨 이야기의 "진짜" 사례들을 계속해서 내게 보내오고 있다. 나는 『도시전설 백과사전』의 최신 증보판(2012, vol. 2, pp. 676-77)에서 2010년부터 2013년까지 오스트레일리아 총리를 역임한 줄리아 길라드Julia Gillard가 구연한 이 전설의 1인칭 버전을 인용한 바 있다. 길라드는 TV 인터뷰에서 과거 자신과 사귀던 의회의 동료 의원이 실수로 자신의 콘택트렌즈를 삼킨 적이 있었다고 주장했다. 오스트레일리아는 허풍담의 온상에 해당하는 나라인데, 이 사실은 다음에 나올 사례를 비롯해 이 책에 수록된 다른 몇 가지 이야기를 통해서 추가로 증명될 예정이다.

6-5

다른 틀니

The Wrong Teeth

나이 지긋한 부부가 친구들을 따라 오스트레일리아의 골드코스트에 갔다. 남편과 아내의 관계가 한동안 냉랭했기에, 친구들로서는 함께 즐거운 하루를 보내고 나면 관계가 회복될 수도 있지 않을까 하는 기대를 품었던 까닭이었다. 하지만 남편은 아내를 향해 갖가지 독설을 쏟아냈을 뿐이었다.

일행은 파도타기를 하러 갔다. 아내는 파도에 휩쓸리며 물에 빠졌는데, 나중에 수면 위로 몸을 일으켜 물을 뱉더니만, 방금 전에 입을 벌리는 바람에 틀니를 잃어버리고 말았다며 숨을 헐떡이고 당황한 듯 말했다. 남편은 또다시 핀잔을 주더니, 아내의 등 뒤에서 자기 틀니를 꺼내 마치 방금 모래에서 건져 올린 척하며 내밀었다. 아내는 서둘러 그 틀니를 바닷물에 씻어서 입에 넣었다. 그러더니 갑자기 역겨운 듯 소리를 지르며 그 틀니를 바다 멀리 던지고는 이렇게 말했다. "내 것이 아니야. 누가 또 저놈의 걸 잃어버렸나 본데!"

W. N. 스콧W. N. Scott의 저서 『긴 것, 짧은 것, 황당한 것: 오스트레일리아 흰소
리 선집The Long & The Short & The Tall: A Collection of Australian Yarns』(1985, pp. 235-
36)에 「증거 틀니The Teeth of the Evidence」라는 제목으로 수록되었다. 이 흰소리
의 또 다른 버전은 스콧의 저서 『오스트레일리아 민간전승 전집Complete Book of
Australian Folklore』(1976)에 수록되었다. 네덜란드에서도 발견된 유사한 이야기가
민속학자 에릭 펜브뤽스Eric Venbrux와 테오 메더르Theo Meder의 논문 「대구 속
의 가짜 이빨The False Teeth in the Cod」(1995)에 기록되어 있다.

6-6

서투른 새색시

Bungling Brides

선생님께서 「서투른 새색시」라고 지칭하신 이야기를 우리 랍비님께서는 당신 나름의 버전으로 여러 해에 걸쳐 말씀하시면서, 종교 의례를 수행할 때 배후에 있는 이유를 이해하는 것의 필요성을 강조하곤 하셨습니다. 일리노이주 노스필드 소재 제러마이어 회당의 로버트 슈라이브만Robert Schreibman 랍비님께서는 다음과 같은 이야기를 해주셨습니다.

어느 주부가 휴일 식사를 준비하면서 고깃덩이를 반으로 자르더니 팬에 따로따로 담아서 구웠습니다. 남편이 왜 그런 식으로 하느냐고 묻자, 아내는 자기 어머니가 항상 그런 식으로 했기 때문에 따라 했을 뿐이라고 대답했습니다.

그래서 부부가 아내의 친정어머니에게 왜 고깃덩이를 반으로 자르냐고 묻자, 친정어머니는 '당신의' 어머니가 항상 그런 식으로 했기 때문이라고 대답했습니다.

그래서 부부가 아내의 외할머니에게 묻자, 외할머니는 휴일 만찬 때에 온 가족이 먹을 만큼 커다란 고기구이를 담을 만큼 커다란 팬이 없었기 때문이라고, 그래서 어쩔 수 없이 고깃덩이를 잘라서 반씩 구웠을 뿐이라고 대답했습니다.

우리 신도들은 개혁파 유대인이었으며, 슈라이브만 랍비님께서는 이 이야기를 통해서 어떤 의례를 행하는 이유를 이해해야 하는 필요성을, 아울러 단지 기계적인 반복이 아니라 지식과 이해에 근거해 의례를 수행해야 하는 필요성을 강조하셨던 겁니다.

랍비님과 저는 특수한 종교적 목적을 위해 도시전설이 구연되는 방식에 관해서 알려드리면 선생님께서도 재미있어 하시리라 생각했습니다.

해설

원래는 빅토리아 S. 와이젠버그Victoria S. Weisenberg가 제보한 사연으로, 1991년 5월 20일이 속한 주에 배포된 내 신문 칼럼에서 인용했다. 전설의 이런 사용은 내가 민간전승 강의에서 학생들에게 말하는 내용과도 유사하다. 즉 뮤지컬 「지붕 위의 바이올린」의 첫 곡에 담긴 메시지를 기억하라는 것이다. 그 노래에서 테브예는 자기 마을 사람들이 여러 세대 동안 특정한 일들을 해온 이유를 설명한다. "전통! 전통!" 그는 이렇게 노래한다. 전통은 민간전승의 핵심이며, 이야기를 통한 가르침은 유대인 전통에서는 물론이고 다른 대부분의 종교 전통에서도 핵심적인 부분이었다. 내가 들은 「서투른 새색시」 이야기의 다른 버전에서는 아내가 햄 덩어리를 반으로 잘랐는데, 돼지고기를 금기시하는 유대교의 특성상 랍비가 이런 버전을 이야기할 리는 없을 것이다. 또 다른 변형에서는 새색시가 칠면조를 굽기 전에 다리 두 개를 떼어내는 모습을 남편이 보게 된다. 새색시의 말로는 친정어머니에게서 칠면조 손질법을 이렇게 배웠다는 것이다. 하지만 친정어머니의 설명에 따르면, 칠면조 한 마리를 통째로 넣을 수 있을 만큼 커다란 오

븐을 한 번도 가진 적이 없었기 때문에 어쩔 수 없이 항상 다리를 떼어내고 구워야 했다는 것이었다.

내가 들은 이야기 중에는 현관 방충망에 작은 솜뭉치를 머리핀으로 꽂아 두는 새색시에 관한 것도 있었다. 남편은 어리둥절해하면서 왜 그렇게 하느냐고 물어보았다. "이렇게 하면 파리가 집에 들어오지 못한대요." 아내는 대답했지만, 어떻게 그렇게 되는지에 대해서는 설명하지 못했다. 아내의 말로는 그 방법을 친정어머니한테서 배웠다는 것이었다. 그래서 남편이 장모에게 솜뭉치에 대해서 묻자, 장모는 한때 현관 방충망에 생긴 구멍을 막기 위해서 약병과 비타민병에 들어 있는 솜뭉치를 사용했었다고 설명했다. 장모의 말로는 그 방법이 효과를 거두어서 집에 파리가 들어오지 못했다는 것이었다.

이처럼 의미 없는 의례에 관해서 내가 제일 좋아하는 이야기는 「거룩한 장소The Holy Place」라는 제목이다. 인디애나의 어떤 남자에게서 들었다.

—

어느 성당의 신도들이 측랑의 특정 지점에 가면 항상 무릎을 꿇고 성호를 그었다. 하지만 그 지점이 특별히 신성한 이유에 대해서는 아무도 몰랐기 때문에, 누군가가 교회의 더 오래된 신도 가운데 한 명에게 설명을 요청했다.

오래된 신도는 잠시 기억을 더듬어보더니 그 이유를 떠올렸다. 원래 바로 그 지점에는 벽에서 툭 튀어나온 부분이 있었기 때문에, 그곳을 지나가는 사람은 반드시 고개를 숙여야만 했다. 나중에 그 장애물은 제거되었지만, 사람들은 습관 때문에 계속해서 고개를 숙였으며, 결국에는 바로 그 지점에서 무릎까지 꿇는 행동으로 발전한 것이었다.

6-7

The Nude Bachelor

인기 높은 연재만화 「가필드」의 저자 짐 데이비스Jim Davis는 1987년 배포분에서 일곱 개의 만화 칸과 몇 마디 정선된 단어를 이용해서 고전적인 도시전설을 재구연했다. 도시전설은 때때로 이처럼 대중매체로부터 도움을 얻어서, 새삼스레 활기를 띠고 입소문으로 다시 한번 전해진다.

데이비스의 3월 15일 일요일 자 연재분에서 저 성마른 고양이 가필드는 샤워를 하면서 더운물을 다 써버렸다는 이유로 자기 주인 존을 "찰싹" 하고 세게 때린다. 이어지는 다섯 칸에서는 이 고양이의 복수가 묘사된다. 가필드는 존이 알몸에 수건만 두르고 아침 신문을 가지러 현관 밖으로 나갈 때를 기다렸다가, 주인을 밖에 남겨두고 재빨리 문을 "쾅!" 하고 닫아버린다. 마지막 칸에서는 저 독신자가 벌거벗은 모습으로 밖에 나와 있는 꼴사나운 광경에 대해 이웃 주민 두 사람이 한마디씩 한다.

「벌거벗은 독신자」는 이른바 "바지 내린 상태에서 들킴"이라는 주제의 도시전설 중에서도 가장 인기 높은 버전으로서 여러 해 동안 이야기되어 왔다. 이 이야기는 보통 친구의 친구에게 일어났던 것으로 이야기된다. 하지만 이 이야기가 매우 광범위하게 구연되었다는 사실

자체는, 그 화자와 멀찍이라도 연관된 누군가에게 실제로 일어난 일까지는 아니라는 사실상의 보증이 된다.

"솔직히 저는 그 이야기를 한 번도 들어본 적이 없었습니다." 이 만화의 기원에 대한 질문을 받은 데이비스는 이렇게 말했다. 만약 그의 말이 맞다고 치면, 워낙 훌륭한 개그이다 보니 수많은 사람들이 개별적으로 생각해내는 것도 불가피했기 때문일 것이다. 아니면 데이비스도 그 이야기의 어떤 버전을 들었지만, 한동안 잊어버렸다가 창작 과정에서 새로운 형태로 다시 길어냈을 가능성도 있고 말이다.

대부분의 버전에서 핵심 요소는 바로 신문이다. 종종 신문이 날아와서 현관문에 부딪히는 소리 때문에 벌거벗은 남자가 밖으로 잠깐 나가게 된다. 보통은 그러다가 뜻하지 않게 문이 쾅 닫히는 바람에 밖에서 오도 가도 못하고, 벌거벗은 몸을 가릴 물건이라고는 겨우 신문 하나뿐인 신세가 된다.

「벌거벗은 독신자」는 동유럽에서 인기가 높다. 헝가리계 미국인 민속학자 린다 데그는 1960년에 부다페스트에서 이 이야기를 들었다고 보고했다. 러시아 소설 『열두 개의 의자Twelve Chairs』(1961)에도 한 가지 버전이 등장한다. 이 장면은 그 소설을 각색한 멜 브룩스Mel Brooks의 1970년 영화에서도 묘사되므로, 또 한 번 매체에 등장한 것이 미국에서 '구두 유포'를 촉진했을 수도 있다.

나는 여러 해 전에 루마니아에 갔다가 이 이야기를 두 번이나 들었다. 첫 번째 버전에서는 여자 친구의 아파트에 있던 남자가 아침에 벌거벗은 채로 자다 깼는데, 마침 편지가 도착해서 우체통에 가보려고 바깥에 나온다. 두 번째 버전에서는 벌거벗은 남자가 건물의 쓰레기 투입구에 쓰레기를 집어넣기 위해서 복도를 지나가는데, 자기 아파트

출입문이 닫혀버린다.

때로는 이 불운의 희생자가 나무를 타고 올라가서 욕실 창문을 거쳐 다시 집에 들어가려 시도하는데, 올라가던 도중에 수건이 벗겨지는 바람에 결국 경찰에 체포되기도 한다. 웬 벌거벗은 남자가 나무에 올라가 옆집 화장실 창문을 들여다보는 것에 놀란 이웃 사람들이 경찰에 신고했던 것이다.

해설

1987년 4월 20일이 속한 주에 배포된 내 신문 칼럼의 일부이다. 더 나중의 칼럼에서는 벌거벗은 채, 또는 거의 벌거벗은 채 밖에서 오도 가도 못 했던 각자의 유사한 경험을 제보해준 몇몇 사람들에 관해서 보고했다. 존 케네스 갤브레이스 John Kenneth Galbraith의 저서 『대사의 일기Ambassador's Journal』(1969)의 1960년 12월 16일 자 항목을 보면, 당시의 이 "외교관 지망생" 역시 이와 유사한 벌거숭이 모험을 겪은 바 있었다. 갤브레이스는 샤워를 하려고 옷을 벗은 상태에서, 방금 나간 손님이 놓고 간 물건을 발견한다. 결국 그는 물건을 들고 나가서 엘리베이터 앞에 있던 손님에게 건네주었지만, 갑자기 방문이 닫히면서 "제법 규모 있는 호텔 복도에 완전히 벌거벗은 채로 볼썽사납게" 남아 있게 되었다. 결국 갤브레이스는 손님의 외투를 빌려 입고 보조 열쇠를 얻으러 갔다.

6-8

<div align="right">

얼른 와서 해요!

Come and Get It!

</div>

(A)

저희 어머니께서 종종 말씀하시던 이야기입니다. 갓 결혼한 젊은 부부 두세 쌍이 한 집에서 같이 살았답니다. 그런데 여자 중에 한 명이 저녁을 차리고 나서 보니, 자기 남편이라 짐작되는 사람이 아직 샤워를 하고 있더랍니다. 그래서 여자는 샤워 커튼 사이로 손을 넣어서 남편의 고추를 초인종 줄처럼 한 번 잡아당기고는 이렇게 말했답니다. "딩동. 저녁 준비 다 됐어요." 그런데 나중에 알고 보니 그때 이 여자의 남편은 샤워를 하지 않고 있었답니다.

　저희 어머니께서는 안타깝게도 이미 돌아가셨고, 이모께서는 그 이야기를 기억 못하시더라고요. 하지만 제 오빠는 기억을 했습니다. 비록 저희 둘 다 어머니께서 말씀하신 부부들의 이름을 기억하지는 못하지만, 어머니께서 그 이야기를 하실 때에는 '분명히' 이름을 말씀하셨다는 데에는 의견이 일치했습니다. 제 생각에는 이 이야기가 (진실이건 아니건 간에) 1930년대 말, 또는 1940년대 초에서도 매우 이른 시기에, 즉 저희 어머니께서 고등학교에 다니셨던 미시간주 그랜드래피즈에서 유행했던 것이 아닐까 싶습니다.

286

(B)

[모차르트 오페라 이중창의 각별히 어려운 대목을] 나는 혼자 거듭해서 연습했는데, 급기야 내 룸메이트이자 당시 「후궁으로부터의 탈출Die Entführung aus dem Serail」에서 페드릴로 역할을 맡았던 테너 머리 디키Murray Dickie 가 나한테 소리를 질렀다. "그 망할 놈의 노래를 다시 한번 더 부른다면, 나는 자네 때문에 미치고 말 거야." 이후로도 여러 해 동안 그는 나를 볼 때마다 매번 그 말을 하면서 놀렸는데, 나 역시 그를 조롱할 말이 하나 있었다. "딩동! 차 마실 시간이에요!" 이 말은 그의 런던 자택에서 일어난 한 사건에서 비롯되었다. 한번은 코번트가든에서 머리와 내가 출연하는 「피가로의 결혼」을 보러 친구들이 찾아온 적이 있었다. 이때 앤 디키Anne Dickie는 목욕 중이던 남편을 부르러 갔는데, 남편은 아직 벌거벗은 채로 바닥에 떨어진 뭔가를 줍기라도 하는 것처럼 구부정하게 서 있었다. 그러자 아내는 한 손을 남편 다리 사이로 넣고서 장난스럽게 "딩동! 차 마실 시간이에요!"라고 말하고는 곧장 침실로 들어갔다. 그런데 침실에서는 남편이 옷을 갈아입고 있는 것이 아닌가. 그제야 아내는 손님이 얼마나 부끄럽고 놀랐을지 깨닫게 되었다.

해설

(A)는 1989년에 매사추세츠 공과대학의 조너선 와일리Jonathan Wylie 교수가 제보한 사연이다. (B)는 성악가 제레인트 에번스Geraint Evans 경의 자서전 『제레인트 에번스 경: 오페라의 기사Sir Geraint Evans: A Knight at the Opera』(1984, pp. 70-71)

에 나온다. 에번스와 디키는 그로부터 한 해 전에 「피가로의 결혼」에 함께 출연했었는데, 아마 그때 "딩동" 사건이 일어났던 것으로 보인다. 영국의 민속학자 폴 스미스의 『더 저질 전설집』에 수록된 버전에서는 한 중사가 동료 하사관을 주말에 자기 집으로 초대한다. 여기서의 결정적인 한마디는 "딩동. 차가 준비됐어요, 여보"이고, 거기 곁들여진 만화 삽화에는 다음과 같은 캡션이 붙어 있다. "그런데 이건 우리 중사님의 무기가 아니잖아!" 성 관련 민간전승의 위대한 기록자인 거숀 레그먼Gershon Legman은 1940년에 「샤워 중인 낯선 사람The Stranger in the Shower」을 실화라고 보고했었고, 나 역시 "얼른 와서 해요!"라는 결정적인 한마디가 나오는 변형을 1970년대와 그 이후에 들은 바 있다.* 앞에 나왔던 「바지 지퍼 열린 배관공 (또는 수리공)」[6-1]과 유사하지만, 두 가지 전설은 서로 다른 역사와 분포를 갖고 있는 듯하다.

* 본문에는 나오지 않지만 『도시전설 백과사전』에 따르면 이런 내용이다. 젊은 부부가 사는 집에 갑자기 손님이 찾아왔는데, 샤워 중이라서 그 사실을 몰랐던 남편/아내가 목욕탕에서 알몸으로 나오며 "깨끗이 씻었을 때 얼른 와서 해요!"라고 큰 목소리로 배우자를 불렀다.

6-9

포크는 계속 갖고 계세요

Keep Your Fork

필립 공이 엘리자베스 여왕과 결혼한 직후에 캐나다를 방문했을 때, 일정의 일환으로 북쪽에 있는 이누이트 마을에 간 적이 있었다. 마을 회관에서는 여자들이 방문객 모두를 위해 식사를 대접했는데, 식사를 마치고 접시를 치울 때 그중 더 나이 많은 여자가 이렇게 말했다. "포크는 계속 갖고 계세요, 폐하. 후식으로 파이가 나오거든요."

해설

1990년대에 인터넷에서 떠돌던 내용이다. 다른 버전들에서는 여왕의, 또는 찰스 왕세자의, 또는 멀게는 무려 1919년에 있었던 데본셔 공작Duke of Devonshire* 의 방문 때에 벌어진 일이라고도 설명한다. 이 이야기는 캐나다에서 유명한데, 거기서는 "포크는 계속 갖고 계세요" 또는 "포크는 계속 들고 계세요"라는 표현 이 캐나다 특유의 환대와 소탈의 상징으로 사용된다. 여기서 말하는 파이란 단

* 영국의 정치가로 제11대 캐나다 총독(1916-1921)을 역임한 제9대 데본셔 공작 빅터 캐번디시 (1868-1938)를 말한다.

순하고 소박한 디저트를 가리킨다. 그런데 이 이야기에서 과연 어느 쪽이 부끄러움을 느껴야 마땅한지는 불분명하다. 마을을 방문한 왕족인가? 아니면 서빙하는 사람인가? 아니면 캐나다인 전반인가? 사실은 어느 누구도 아닐 터인데, 왜냐하면 딱히 모욕을 주려는 의도도 아니었으며 즐거운 기분만 만연했기 때문이다. 아마 이 이야기를 유포하는 사람들은 이 일에 관련된 사람들에 대해서 부끄러움을 느꼈을 것이다. 사용한 포크를 계속 갖고 있다가 디저트 먹을 때에 다시 쓰라는 것 자체는 이미 확고한 관습이기 때문에, "포크는 깨끗이 빨아 먹고 남겨두라(Lick and save fork)", 약자로 LSF야말로 미국의 가족 전통이라고까지 주장된다. 실제로 내가 갔던 시골이나 소도시의 식당에서 서빙하는 사람이 내가 다 먹은 메인 요리 접시를 치울 때에도, 이미 사용한 포크를 조심스럽게 옆에 놓아두어서 디저트 먹을 때 쓰게끔 했다.

6-10

Out of the Mouths of Babes

(A)

월트 프레이머Walt Framer가 제작한 인기 높은 TV 프로그램 「일확천금 Strike It Rich」에서 진행자 워런 헐Warren Hull이 다섯 살짜리 여자아이를 인터뷰했다. 꼬마는 미국 군인인 아빠가 한국에서 근무 중이라면서, 일확천금으로 아파트를 새로 얻어서 자기 방이 생겼으면 좋겠다고 말했다. 이에 깜짝 놀란 헐은 이렇게 물었다. "아빠가 한국에 계시면, 어린이랑 엄마랑 단둘이 살기에는 지금 사는 아파트도 좁지는 않을 것 같은데요?" 그러자 꼬마는 이렇게 대답했다. "주중에는 저도 엄마랑 같이 자거든요. 그런데 주말에는 찰리 삼촌이 오시기 때문에, 제가 부엌에 있는 작은 침대에 가서 자야 된단 말이에요. 게다가 그 삼촌은 사실 진짜 우리 삼촌도 아니라고요."

(B)

아마 제2차 세계대전 당시 떨어진 폭탄 중에서도 가장 많이들 기억하는 내용은 해외 파병 중인 아버지를 둔 어느 사내아이와 내가 이야기를 했을 때에 나왔던 내용이 아닐까. 나는 아빠의 부재를 위로하겠답시고 이렇게 말했다. "아빠 때문에 외롭겠지만, 걱정하지 말아요. 내

가 장담하는데 아빠는 머지않아 무사히 집에 돌아오실 테니까요." 그러자 여섯 살짜리 꼬마는 곧바로 내 말을 똑 부러지게 정정해주었다. "어, 아니에요. 저는 오히려 좋아요. 덕분에 매일 엄마랑 같이 잘 수 있거든요. 그런데 수요일은 안 돼요. 밥 삼촌이 오시는 날이거든요!"

이것이야말로 여러 해에 걸쳐서 다른 어떤 이야기보다도 더 많은 사람들이 내게 반복해서 해준 이야기였다. 그런데 그 이야기가 얼마나 다양하고, 온갖 상상력의 장식이 달려 있는지 정말 놀라울 정도였다! 내 생각에는 이 이야기의 직설적이고도 단도직입적인 접근법 때문에 충분히 놀라웠던 것 같다.

(C)

내가 듣자 하니, 자크 마르탱Jacques Martin의 쇼에 [프랑스의 인기 높은 시리즈 「팬들의 학교L'École des Fans」를 말한다] 어떤 남자아이가 나왔다고 한다. 꼬마는 엄마랑 같이 낮잠 자는 게 좋은데, 일주일에 한 번씩은 그렇게 할 수가 없다고, 왜냐하면 그때는 엄마가 '삼쭌'이랑 ["삼촌"을 혀 짧은 소리로 발음한 것이다] 같이 낮잠 자기 때문이라고 말했다. 이 말이 나오자마자 방청석에 있던 꼬마의 아빠랑 삼촌이 치고받기 시작했다.

(D)

[이탈리아의 인기 높은 생방송 TV 쇼의 진행자인] 산드라 밀로Sandra Milo가 한 남자아이에게 물어보았다. "그러면 어린이는 어때요? 나중에 커서 뭐 하고 싶어요?" 그러자 꼬마는 곧바로 이렇게 대답했다. "아빠가 없을 때마다 엄마랑 조반니 삼촌이 하는 걸 하고 싶어요." 그러자 누군가가 따귀를 맞는 소리가 나는데, 버전에 따라서 남편이 아내를 때린 것일

수도 있고, 아내가 아들을 때린 것일 수도 있고, 심지어 산드라 밀로가 순진한 꼬마에게 귀싸대기를 먹인 것일 수도 있다.

해설

(A)는 이 유명한 이야기의 「일확천금」 한국전쟁 시절 버전으로, 커미트 셰이퍼Kermit Shafer의 저서 『댁의 속옷이 보입니다: 라디오와 TV의 가장 우스운 실수 선집Your Slip Is Showing: A Collection of Radio and TV's Most Hilarious Boners』(1953, p. 15)에서 가져왔다. (B)는 제2차 세계대전 시절 버전으로, 원래는 라디오와 TV 진행자인 아트 링크레터Art Linkletter의 저서 『신新 아이들은 별놈의 이야기를 다 한다!The New Kids Say the Darndest Things!』(1978)에 수록되었고, 나중에 빌 엘리스와 앨런 E. 메이스Alan E. Mays의 논문 「아트 링크레터와 현대전설: 서지학적 논고Art Linkletter and the Contemporary Legend: A Bibliographical Essay」(FOAFtale News, nos. 33-34, June 1994, pp. 1-8)의 8페이지에 인용되었다. (C)는 1977년부터 방영 중인 TV 쇼를 언급한 프랑스 버전이고, (D)는 원래 1993년에 간행된 이탈리아 버전인데, 양쪽 모두 장브루노 르나르Jean-Bruno Renard의 논문 「아이들의 입에서: 무심코 어머니의 간통을 폭로한 아이'Out of the Mouth of Babes': The Child Who Unwittingly Betrays Its Mother's Adultery」(Folklore, vol. 106, 1995, pp. 77-83)의 77-78페이지에 인용되어 있다. 르나르는 이 두 가지 이야기와 다른 변형들을 면밀하게 분석하고 그 대부분을 반증한 다음, 유럽의 민담 전통에서 유래되었고 멀게는 중세의 야한 이야기 선집으로까지 거슬러 올라가는 원형들을 제시했다. 라디오나 TV로 방송된 부적절한 언어와 어린이에 관한 다른 전설들은 제16장 「욕설과 어릿광대」[16-4]에서 찾아볼 수 있다.

6-11

영업 면허

A License to Practice

예를 들어 미니애폴리스에서 (또는 미국의 다른 어떤 도시에서) 온 어느 부부가 프랑스를 여행하고 있었다. 이들은 파리의 고급 호텔에 묵었는데, 귀국하기 직전의 어느 날 아침에 반나절 동안 따로따로 돌아다녀 보기로 결정했다.

남편은 관광을 하러 가고 싶어 했지만, 아내는 아직 쇼핑할 것이 더 남아 있었기 때문이었다. 부부는 정오경에 호텔 앞에서 다시 만나기로 약속했다.

먼저 돌아온 아내는 남편을 기다리면서 호텔 앞, 또는 로비에서 이리저리 오갔다.

그러자 지나가던 경찰 몇 명이 다가와서 뭐라고 말했는데, 아내로선 무슨 뜻인지 이해할 수 없었다. 경찰들이 아내에게 무슨 딱지를 끊어주는 사이에 남편도 도착했고, 나는 아무런 잘못도 한 게 없지 않느냐는 아내의 항의에 목소리를 보탰다.

미국인 부부는 경찰서로 연행되었고, 아내는 공공장소에서의 성매매 시도 혐의로 입건되었다. 부부는 어떻게 된 일인지 설명했지만, 경찰은 이 실수를 바로잡으려면 절차상 시간이 오래 걸리므로 당신들이 파리를 떠나기로 예정된 날짜를 넘길 것이라고, 따라서 아내가 성

매매 영업 면허를 구매하는 편이 차라리 더 간단하다고 답변했다.

부부는 시키는 대로 했고, 그리하여 미니애폴리스에 있는 이들의 집에는 그 면허증이 액자에 걸려 있게 되었다.

해설

이 이야기에는 수없는 버전이 있다. 예를 들어 멕시코 배경 버전에서는 아내가 빨간색과 하얀색과 파란색이 섞인 옷차림을 했다가 성매매 여성으로 간주되어 체포되었는데, 그곳에서는 오로지 성매매 여성만이 빨간색 구두를 신는다는 이유 때문이었다. 때로는 멕시코를 여행하던 두 여자가 작은 '술집'에 들어갔지만 곧바로 나가달라는 말을 듣는다. 알고 보니 성매매 면허 보유자임을 입증하는 노란색 증명서가 없는 여자가 술집에 들어오면 100달러 벌금을 물어야 하기 때문이었다. 이 증명서는 2달러에 살 수 있었기 때문에 두 여자는 하나씩 증명서를 구입했고, 당연히 지금은 자기 집에다가 각자의 직업 증명서를 자랑스럽게 전시해두었다는 것이다. 듣자 하니 프랑스와 멕시코에는 그런 서류를 기념품으로 관광객에게 판매하는 가게도 있다지만, 나도 직접 본 적은 없다. 유타 버전에서는 순진한 미국인 여자들이 등장하는데, 때로는 모르몬교 자선 협회Mormon Relief Society의 여성 대표와 두 직원이라고도 나온다. 여하간 세 사람은 멕시코 국경 근처에 살다가, 하루는 바자회에 참석하기 위해서 국경을 넘었다. 이들은 한동안 뿔뿔이 흩어졌다가 나중에 어느 길모퉁이에서 다시 만나기로 약속했다. 하지만 경찰에 연행되어 면허 없이 성매매를 시도한 혐의로 체포되었다는 이야기를 듣자, 모르몬교 여신도들은 남자 상사에게 연락해서 조언을 구했다. 그러자 상사는 벌금보다 더 저렴한 면허를 구입해서 석방되고 서둘러 멕시코를 떠

나라고 지시했다. 도대체 이 전설은 언제부터 나오게 되었을까? 한 독자는 이 이야기를 1960년대 초에 들었다고 제보했지만, 민족 유머 선집을 여러 권 편찬한 헨리 D. 스폴딩Henry D. Spalding은 이 이야기를 1920년대 말에 들었다면서 1987년에 편지를 보내주었다. 다음 이야기의 첫 번째 버전 역시 같은 테마의 변형이다.

6-12

메달, 스웨터, 문신

Medallions, Sweaters, and Tattoos

(A)

어떤 상원의원이 홍콩에 유람을 다녀오면서 사온 메달을 그 부인이 더 이상 공개 행사에서 착용할 가능성은 없어 보인다. 부인도 한동안은 그 메달을 무척 자랑스러워했다. 그러던 어느 날 저녁, UN에서 연설하러 방문한 중국 국민당 외교관이 부인에게 다가가 엄숙한 표정으로 그 메달에 적혀 있는 한자를 직역해주었다. "상하이시 성매매 여성 면허증."

(B)

함께 점심을 먹던 친구가 실력이 뛰어난 드레스 디자이너인 자기 친구 이야기를 해주었다. 그 디자이너는 뜨개질로 만든 스웨터에 돋보이는 효과를 넣는 것을 즐겼는데 (……)

하루는 디자이너가 차이나타운에 갔는데 거기서 본 어떤 한자가 무척 마음에 들었다. 디자이너는 폴라로이드 카메라를 꺼내서 그걸 찍은 다음 집에 돌아가 그 한자를 크게 확대해서, 자기가 뜨고 있던 스웨터의 확실히 고급스럽기는 해도 여차하면 평범했을 뻔한 가슴팍에다 장식 문양으로 집어넣었다.

스웨터의 전체적인 효과는 (이 대목에서 여러분 각자의 색깔 조합을 선택하시라) 한마디로 "극적"이라 할 수 있을 정도가 되었다. 그러다가 어느 파티에 갔더니, (항상) 선교사의 아들로 중국에서 성장했고 이후로도 중국어를 공부 중인 누군가가 (즉 친구의 친구가) 그 스웨터를 흘끗 보고는 (항상 나오는) 너털웃음을 터트렸다. 알고 보니 멋지게 디자인된 스웨터의 가슴팍에 멋지게 행을 이루어 적힌 한자는 다음과 같은 내용이었기 때문이다. "가격은 싸지만 맛있는 음식점."

(C)

이스라엘에 사는 내 친구의 친구가 (……) 거기서 한자로 문신을 새겼는데, 대략 "매력적인 여성"이라는 뜻으로 알고 있었다. 이스라엘에서는 중국인을 전혀 만나지 못했기 때문에, 그게 진짜로 무슨 뜻인지를 알려줄 사람이 없었다. 그러다가 캐나다로 돌아와서야 그녀는 그 한자가 "성매매 여성"이라는 뜻임을 알아냈다.

(D)

내가 휴가를 갔을 때, 한 여자가 내게 다가와서 한자 문신을 보여주며 이게 무슨 뜻이냐고 물어보았다. 나로선 그녀에게 대답하기가 영 껄끄러웠는데 (그리하여 결국 거짓말로 둘러대고 말았는데) 왜냐하면 그 문신은 "어리석다"는 뜻의 한자 '준蠢'이었기 때문이다.

(E)

한 문신 시술소에 있는 견본 디자인 중에는 (……) 다음과 같은 한자도 있었다. "나는 워낙 바보 멍청이라서 이게 무슨 뜻인지도 모른다."

298

해설

(A)의 메달 버전은 원래 베네트 서프의 1952년 저서에 나온 내용으로, 게리 앨런 파인과 빌 엘리스의 저서 『전 세계적 풍문The Global Grapevine』(2010, p. 123)에 인용되었다. (B)의 문신 버전도 같은 책에 들어 있는데, "서양 문화에서의 한자 오용을 전문적으로 다루는" 어느 웹사이트에서 가져왔다고 나온다. (C)의 스웨터 버전은 오역에 관한 존 차르디John Ciardi의 칼럼 「말하기의 예절Manner of Speaking」(*Saturday Review*, November 27, 1965, p. 18)에서 대표 사례로 제시한 것이다. 이 테마의 변형을 살펴보면, 스웨터에 적힌 한자는 "가격은 싸지만 맛있는 음식점" "특가 6냥 95전"으로도 나온다. 이 이야기의 원형은 1855년에 너새니얼 호손Nathaniel Hawthorne의 기록에 나오는데, 다만 외국어에 대한 세부 사항은 결여되어 있다. 즉 런던 주재 미국 대사의 아내가 구입해서 착용한 숄의 왼쪽에 "완전 순純 15/S"이라는 라벨이 붙어 있었는데, 사실은 양모의 순도와 숄의 가격을 뜻했다는 것이다. 1994년 1월에 패션 디자이너 칼 라거펠트는 무심코 코란의 구절을 드레스 장식에 사용한 것에 대해 무슬림에게 사과했다. 라거펠트의 설명에 따르면 옷에 사용한 아랍어는 타지마할에 관한 책에서 발견했는데, 거기에는 무슨 사랑시의 일부라고만 나와 있었기 때문이었다고 한다.

6-13

증인의 쪽지

The Witness's Note

로스앤젤레스 운동 클럽Los Angeles Athletic Club의 핸드볼 코트에서 땀범벅이 된 채 나와 라커룸으로 들어간 그 시의 젊은 검찰보 두 명이 최근에 있었던 재판에 관해 이야기를 나누었다.

"혹시 밴나이즈에서 있었던 강간 사건 이야기 들어봤어?" 그 경기의 승자가 물었다. "마침 내 친구가 그 기소를 담당하고 있어서 한번 보러 갔었거든.

피해자가 증인석에 나왔어. 내 친구는 피고가 증인의 아파트로 침입해서 무슨 말을 했느냐고 여자에게 물어보았지. 그러자 여자는 '이제부터 내가 너를…… 내가 너를……' 하더니만, 더 이상은 큰 목소리로 말을 잇지 못했어. 그래서 판사는 여자에게 그 내용을 종이에 적어서 제출하게 했지.

그렇게 작성한 쪽지를 검사와 판사가 확인하고 나서, 다시 경위가 배심원에게 전달했어. 배심원들도 한 명씩 그 쪽지를 읽어보고 옆으로 전달했지. 마침 점심을 먹은 직후이고, 날씨도 제법 따뜻했기 때문에, 뒷줄에 앉아 있던 마지막 남자는 꾸벅꾸벅 졸고 있었어.

그 남자 배심원 옆에 앉아 있던 여자 배심원이 옆구리를 쿡 찌르면서 쪽지를 건네주었지. 남자는 자다 말고 깨어서 쪽지를 읽었고, 다시

한번 유심히 읽어보더니, 환한 미소를 지으면서 그 쪽지를 착착 접어 외투 주머니에 집어넣더라고."

핸드볼에서 패한 다른 검사도 호락호락 넘어가지는 않았다. "도대체 어떻게 된 거지?" 그가 물었다. "나도 3년 전에 롱비치 고등법원에서 똑같은 일이 벌어졌다는 이야기를 들은 적이 있거든."

"진짜?" 첫 번째 남자가 말했다. "그런 일이 두 번 일어날 수도 있나?"

해설

도시전설 장르의 초기 기사 가운데 하나인, 다이얼 토거슨Dial Torgerson의 「자주 이야기되다: 미국의 전설들—죽기를 거부하다Twice Told. The American Lengends — They Refuse to Die」(*Los Angeles Times*, January 6, 1974)에서 가져왔다. 버클리의 한 독자는 1973년에 샌프란시스코에서 똑같은 이야기를 동료에게 들었다고 편지로 제보했다. 스티븐 파일은 『실패 불완전집』의 「우리가 확인에 실패한 이야기들」이라는 장에서 「증인의 쪽지」를 영국에서 일어난 일로 수록했고, W. N. 스콧은 『긴 것, 짧은 것, 황당한 것』에 1980년의 오스트레일리아 버전을 수록했다. 1988년에는 TV 드라마 「L. A. 로L. A. Law」의 한 에피소드에도 등장했다. 이 이야기는 워낙 유명해서 이렇게 간행된 버전들 외에 농담이며 전설로도 자주 구연된다. 자다 깬 배심원이 이런 말을 덧붙이는 경우도 종종 있다. "판사님, 방금 이 쪽지는 옆에 계신 이 여자분과 저 사이의 개인적인 내용입니다."

(A) 1994년 5월 1일

앤 랜더스 님께. 저는 대학에서 외모, 두뇌, 인성 모든 것을 갖춘 젊은 여자를 만났습니다. 저는 마침내 용기를 내서 그녀에게 데이트를 신청했고, 기꺼이 승낙을 받았습니다.

몇 달 동안 데이트를 하고 나자, 제가 그녀에게 끌리는 것만큼 강력하게 그녀도 저에게 끌린다는 사실이 분명해졌기에, 우리는 처음으로 시외에서 (외박) 여행을 함께 가기로 계획했습니다. 주말 사흘 동안 차를 몰고 샌디에이고에 다녀오자는 것이었습니다.

무슨 일이 일어날지 확실히는 몰랐지만, 저는 준비하는 게 좋겠다고 생각해서, 학교에서 집으로 오는 길에 콘돔을 사려고 약국에 들렀습니다. 이전까지는 콘돔을 한 번도 산 적이 없어서 (보통은 친구들에게 빌려 썼으니까요) 저는 살짝 긴장한 상태였습니다. 그래서 약사가 제가 산 물건을 계산하는 동안 잡담이라도 나눠볼까 하는 생각에, 여차하면 주말 동안 "좋은 일"이 생길 수도 있다고 바보같이 툭 말해버렸습니다.

그러니 다음 날 아침에 여자 친구를 태우러 갔을 때, 어제 본 그 약사가 문을 열어주는 것을 보고 제가 얼마나 놀랐겠습니까. 그분이 바로 그녀의 아버지였던 겁니다. 저는 너무 부끄러운 나머지 차마 말도

꺼내지 못했습니다. 다행히도 여자 친구는 떠날 준비를 마친 상태였고, 우리는 짧은 인사를 나눈 뒤에 출발할 수 있었습니다.

우리는 즐거운 주말을 보냈습니다만, 저는 차마 아버지한테서 콘돔을 샀다는 이야기를 그녀에게는 하지 못했습니다. 이제 저는 죄스럽고 불편한 기분입니다. 뭐라도 이야기를 해야 할까요, 아니면 그냥 입을 다물고 있어야 할까요?

<div align="right">캘리포니아주 밴나이즈에서 드림</div>

밴나이즈의 독자분께. 아무 이야기 마세요. 본인만 부끄러우신 것으로 충분합니다. 왜 굳이 여자 친구까지 불편하게 만들려는 건가요?

차라리 말을 안 하는 게 더 나을 때도 있답니다. 지금이야말로 딱 그런 때 같네요.

(B) 1994년 5월 1일

앤 랜더스 님께. 오늘 자 칼럼에 기재된, 어떤 남자에게 콘돔을 판매한 약사가 알고 보니 애인의 아버지였다는 이야기는 오래 묵은 도시 전설로서 (……) 이 이야기에 대해서는 이미 많은 독자들이 저에게 제보한 바 있으며, 그중 여럿이 이 이야기가 1972년의 언더그라운드 만화책 『끝내주고 멋지고 별난 형제들Fabulous Furry Freak Brothers』에 나왔다고도 지적했습니다. 제 생각에는 당신께 제보한 캘리포니아주 밴나이즈의 독자도 그 이야기를 제 책에서 읽었거나, 아니면 만화책에서 보았거나, 아니면 구비전승을 통해 들었거나 (……)

충실한 독자로서 부디 건강하시길 빕니다.

<div align="right">얀 해럴드 브룬반드 드림</div>

(C) 1994년 5월 16일

얀 H. 브룬반드 박사님께. 5월 1일 자 편지에 대해서 너무 늦게 답장을 드려 죄송합니다. 사실은 크루즈 여행에서 지금 막 돌아와서 부재 중에 쌓인 편지를 읽어보는 중이거든요.

지적해주신 사실 때문에 정말로 부끄럽기 짝이 없습니다. 콘돔 편지가 농담이라고 지적하는 독자 편지가 수십 통이나 왔거든요. 저희 시카고 사무실과 캘리포니아주 신디케이트에서 일하는 직원 가운데 어느 누구도 이걸 잡아내지 못했다니 그저 놀랄 따름입니다.

이만 줄입니다.

<div align="right">

시카고에서 얼굴 화끈해진,

앤 랜더스 드림

</div>

해설

이 이야기는 차라리 지금으로부터 수십 년 전, 즉 슈퍼마켓이며 약국이며 편의점이며 기타 등등의 매장에 콘돔이 공개 전시되지 않았던 시절이라면 더 그럴싸하게 들렸을 것이다. 더 최근의 버전에서는 젊은 여자가 페서리나 임신 진단기를 구입했는데, 알고 보니 그걸 판매한 의사나 약사가 자기 남자 친구의 어머니나 아버지인 것으로 밝혀진다.* 이와 유사한 이야기로는 조와 테레사 그레이

* 해설에는 나오지 않았지만 『도시전설 백과사전』에 따르면 이 도시전설의 제목이 "소개팅"인 까닭은 화자가 보통 "소개팅"을 앞두고 미리부터 기대에 부풀어 피임 도구를 구입하다가 망신을 당하기 때문이다.

던Joe and Teresa Graedon이 1995년 1월 29일 자 「서민 약국People's Pharmacy」 신디케이트 칼럼에서 소개한 것이 있다. 여기서는 젊은 남자가 최신형 금속제 빵빵이Wham-O* 새총에 달 고무줄을 새로 사러 약국에 들어간다. 약국에서 일하는 젊은 여자에게 "자기 빵빵이에 쓸 고무"를 사러 왔다고 말하자, 그녀는 "얼굴이 새빨개지더니, 갑자기 가게 안쪽에 급히 처리할 일이 생각났다며, 손님을 세워놓고 뒤돌아서 들어가버렸다."

* 미국의 장난감 제조업체의 이름인데, 여기서는 문맥에 맞춰 의역했다.

6-15

<div align="right">

탐폰 구매
Buying Tampax

</div>

이 이야기를 얼마나 많이 들었는지 차마 셀 수조차 없네요. 저는 애리조나와 플로리다에 사는 실제 슈퍼마켓 직원들에게서 들었는데, 두 사람 모두 저한테 이걸 현장에서 들었다고 맹세하더라고요!

예쁘게 생긴 여자가 슈퍼마켓에 물건을 사러 갔습니다. 계산대로 다가가자 역시나 여자였던 그곳 직원이 이렇게 물어보았죠. "혹시 더 필요하신 물건 있으신가요, 손님?"

"어, 네. 필요한 게 있어서요." 여자 손님이 대답했습니다. "진열대에 탐폰Tampax이 있는지 봤는데, 어쩐지 못 찾겠더라고요."

"걱정 마세요." 직원은 이러더니만 마이크에 대고 말하더라고요. "창고팀." 직원의 목소리가 스피커를 통해 매장 전체에 울려 퍼졌죠. "3번 계산대에 탐폰 한 상자만 갖다주세요."

여자 손님은 기다리는 동안 점점 부끄러워졌습니다. 다른 모든 손님들이 자기를 보며 미소를 짓고 있었거든요.

그사이에 창고에서 근무하는 젊은 남자 직원 두 명이 안내 방송을 들었습니다.

"방금 뭐라고 했지?" 첫 번째 직원이 물었습니다.

"압정thumbtacks이라고 한 것 같은데." 두 번째 직원이 막 창고로 들

어오며 대답했습니다.

그러자 첫 번째 직원이 마이크를 잡더니 역시나 매장 전체에 들리도록 스피커로 말했습니다. "사람 몸에 박는 거요, 나무 벽에 박는 거요?"

여자 손님은 차마 설명이 나올 때까지 기다리지 못하고 슈퍼마켓에서 나와버렸답니다.

해설

1987년에 피닉스의 케빈 펠먼Kevin Fellman이 제보한 내용이다. 이보다 먼저 텍사스와 코네티컷의 독자들이 똑같은 이야기를 제보한 바 있었고, 심지어 내 제자 중 한 명도 슈퍼마켓 계산원 연수를 받으면서 그 이야기를 들었다고 제보했다. 일부 버전에서는 창고 직원이 스피커로 이렇게 묻기도 한다. "그런데 이 압정 한 통은 가격을 얼마로 붙이면 돼요?" 1966년에 미주리주 세인트루이스의 데이비드 올텀David Altom이 내게 제보한 바에 따르면, 그의 애인과 친구가 그 지역의 할인 판매점에서 스피커로 오가는 탐폰/압정 대화를 실제로 들었다고 한다. 하지만 나로선 그것조차도 이 오래 묵은 이야기를 알고 있는 누군가가 행한 의도적인 장난이 아니었을까 의심스럽다.

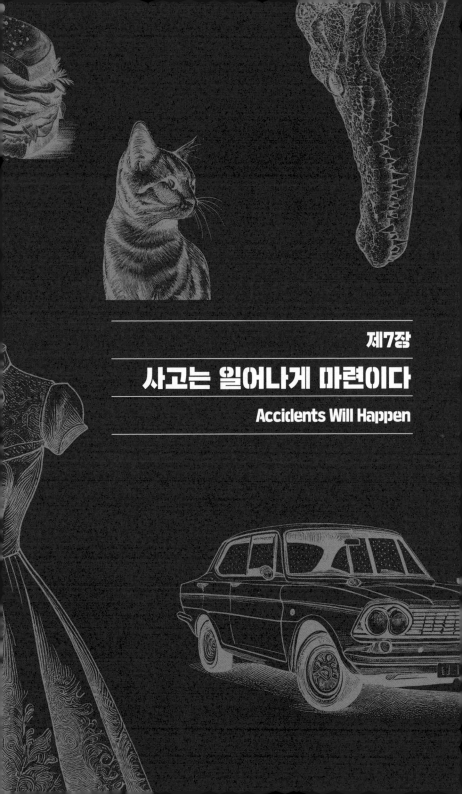

제7장

사고는 일어나게 마련이다

Accidents Will Happen

현대의 도시전설에는 일상생활 속 갖가지 가상의 위험들에 대한 경고가 가득하다. 예를 들어 갈고리 손 살인자, 치명적인 태닝 광선, 폭발하는 화장실, 거미가 들어 있는 선인장 등등. 혹시 이처럼 가정된 위험에 관해서 반복적으로 구연되는, 아울러 수많은 변형은 있지만 그렇다고 해서 검증 가능한 세부 내용까지는 없는 공포 이야기를 들을 경우, 여러분은 지금 전설의 땅에 들어서게 되었다고 생각하면 된다.

하지만 여러분이 듣거나 읽은 것 중에서도 뭔가 그럴듯하고, 더 단순하고, 덜 체계적인 경고 이야기는 어떨까? 그중 다수는 직업상의 건강과 안전을 다루는데, 이것이야말로 근로자와 직원에게는 진정한 관심사가 아닐 수 없다. 그런 이야기 가운데 또 일부는 일상생활의 흔한 국면들을 다룬다. 이런 사고 이야기는 수상쩍게도 전설처럼 들리는데, 왜냐하면 그 내용에서는 비록 불가능한 것까지는 아니더라도 매우 있음직하지 않은 사건들을 종종 묘사하기 때문이다.

예를 들어 1991년에 인디애나주 블루밍턴의 목수 댄 섀퍼Dan Shaffer가 제보한 이야기가 있다. 그는 "일과 관련해서 있음직하지 않은 재난에 관한 이야기를 상당수" 들은 적이 있다고 썼다. 예를 들어 바닥 연마를 담당하는 동료로부터는 「치명적인 연마기The Lethal Sanding Machine」라는 다음과 같은 이야기를 들었다.

아마 그 남자는 커다란 드럼식 연마기 가운데 한 대를 가지고 바닥을 연마하고 있었던 모양인데, 그 기계 때문인지 전원 차단기가 내

려가 버렸습니다. 그래서 남자는 주택 지하실로 가서 차단기를 도로 올렸습니다. 그런데 남자는 연마기 전원 스위치를 "작동" 상태에 놓아두었다는 사실을 잊어버렸고, 지하실 계단을 걸어 올라올 때 마침 움직이던 연마기가 지하실로 빠지면서 머리에 떨어지는 바람에 죽고 말았습니다.

이른바 안전한 장비 이용의 중요성을 근로자의 머리에 새겨 넣으려는 의도인 듯하지만, 내가 보기에는 어디까지나 진위불명인 경고 이야기에 가깝다. 하지만 연마기가 떨어지는 바람에 그 아래 있던 사람이 다칠 가능성도 실제로 있지는 않을까? 마침 우리 집 바닥을 다시 손질하러 찾아온 근로자들에게 이 내용을 확인한 결과, 두 가지 사실이 밝혀졌다. 첫째는 이 근로자들이 똑같은 이야기의 몇 가지 변형을 이미 들은 적이 있었다는 것이고, 둘째는 이들의 주장에 따르면 연마기의 안전장치 덕분에 그런 일은 일어날 수 없다는 것이었다.

영국의 한 독자는 1991년 런던 『이브닝 스탠더드Evening Standard』에 게재된 이른바 자동차 위험 풍문을 서술한 기사를 스크랩해 보내주었다. 그 기사의 헤드라인은 "조심: 가필드가 자동차에 불을 낼 수도 있다"였다. 내용의 요지는 "자동차 앞유리에 가필드 같은 만화 캐릭터 마스코트를 부착할 때 사용하는 플라스틱 흡반 때문에 불이 날 수도 있다"는 것이었다. 이 "흡반(흡착 패드)"은 투명하기 때문에, 마치 돋보기처럼 햇빛의 초점을 모아서 자동차 내부에 불을 낼 수도

있다는 것이다.

이 뉴스 기사는 "투명 흡반 제조업체 두 곳이 이런 사실을 통보받고 협조적인 반응을 보였다"는 정보로 마무리되었다.

그런데 내 생각에는 두 회사의 대변인도 이 기사를 제보한 독자가 편지에 적은 다음과 같은 말에 찬동했을 것만 같다. "가필드는 대식가가 맞습니다만, 그렇다고 방화광까지는 아닙니다!"

나 역시 동의하는 바이다. 왜냐하면 다른 자동차용 장비들도 (예를 들어 수많은 과속 카메라 감지기만 해도) 대개 투명한 흡반을 이용해서 앞유리에 붙여놓지만, 그런 흡반 가운데 불을 낸 사례가 있었다는 이야기는 한 번도 들은 적이 없기 때문이다. 사실 나는 심지어 흡반으로 햇빛의 초점을 모으려고 시도해보았지만 전혀 성공하지 못했으니, 그 물건은 빛을 모으는 것이 아니라 오히려 분산시켰기 때문이다. 또 다른 이유도 있다. 내가 생각하기에 애초에 "오늘도 영국로운 평화나라"에서는 이런 종류의 진정한 위험을 만들어낼 만큼 햇볕이 좋은 날도 드물고, 설령 그런 날에도 아주 쨍쨍한 것까지는 아니기 때문이다. 그래도 이것이야말로 중요한 이야기이다. 그렇지 않은가?

미네소타의 한 여자는 자기가 몇 년 전에 "캘리포니아 남부에 사는 과학 정신 투철한 꼬마들"한테서 들은 의심스러운 사고 이야기를 제보했다. 한 여자가 자기가 사용하는 가정용품 가운데 일부에 적힌 경고문을 무시하고, 바닥 청소 제품과 왁스 제품 몇 가지를 뒤섞는 바람에 비극적인 결과가 나왔다는 것이다. 즉 바닥에 바르고 시간이 흘러 굳자 그 혼합물은 촉발성 폭발물이 되었고, 급기야 그

여자가 깨끗해진 방 안으로 발을 내딛는 순간, 펑! 했다는 것이다.

내 생각에는 바닥 청소와 왁스 작업에 완전히 질려버린 누군가가 이처럼 있을 법하지 않은 이야기를 발명하지 않았을까 싶다. 한편 몇몇 화학자가 이후에 내게 제보한 것처럼, 이른바 "암모니아수"라는 물질과 고체 요오드의 혼합물은 이른바 "요오드화질소암모늄 NI_3NH_3"이라는 것이 되는데, 젖었을 때에는 안정적인 화합물이지만, 마르고 나면 극도로 민감한 촉발성 폭발물이 된다. 따라서 이 전설은 몽상을 좋아하는 화학 개론 수강생이 만들어냈을 가능성이 있다.

가정에서의 또 다른 사고 위험 묘사로 1990년 『시카고 선타임스』에 게재된 기사의 도입부를 소개하자면 다음과 같다.

압력솥이 폭발한 경험을 했다는 어머니, 이모, 할머니, 친구의 이야기가 모두 진실이라면, 미국의 가정에는 남아나는 천장이 없었을 것이다.

압력솥은 졸지에 뉴욕의 하수도를 어슬렁거린다고 전해지는 불쌍한 악어에 관한 이야기보다도 더 진위불명인 이야기의 먹이가 된 셈이다.

『시카고 선타임스』의 식품 담당 편집자 베브 베네트Bev Bennett가 『압력솥 요리Cooking under Pressure』라는 책의 저자인 로나 새스Lorna Sass 와 가진 인터뷰의 기사는 바로 이렇게 시작한다.

우리 어머니, 이모, 할머니 등등은 평생 한 번도 압력솥을 써보신

적이 없었기 때문에, 나 역시 이 장르의 사고 이야기에는 친숙하지 않다. 하지만 우리 장모님께서는 압력솥 요리를 해보셨을 뿐만 아니라 한번은 당신 압력솥이 폭발한 적도 있었다고 내게 단언하셨다. 솔직히 말해서 나는 이 주제에서 흥미로운 전설이 나올 잠재력이 높다고 보지는 않는다. 폭발 사고 당시 그 옆에 있었던 사람이며, 그 안에 있었던 음식에 대한 내용 말고 더 말할 것이 있겠는가?

차라리 나는 더 상세한 사고 전설을 선호하는 편이다. 화학 실험실로 다시 돌아가보자. 뉴욕에 사는 한 독자는 8학년 때 과학 선생님이 액체질소의 특성을 예시하면서 하신 이야기라면서 다음과 같이 제보했다.

—

> 여러분은 이 물질을 매우 조심스럽게 다루어야 합니다. 왜냐하면 부주의한 학생과 교사에게는 끔찍한 일이 벌어질 수 있기 때문입니다. 예를 들어 한 교사는 오른손에 들고 있는 액체질소를 왼손에 들고 있는 어떤 물체에 부었습니다.
> 그러자 액체질소가 묻은 교사의 왼손 엄지가 순식간에 꽁꽁 얼어붙었습니다.
> 교사가 아픈 나머지 본능적으로 손을 털자, 엄지손가락이 뚝 부러져 날아가더니만, 마치 얼음덩어리처럼 책상을 가로질러 죽 미끄러졌습니다.

내가 민속학 강의에서 한번 이 이야기를 학생들에게 해주자, 그중

세 명이 그 변형을 구연했다. 첫 번째에서는 엄지손가락이 산산조각 났다. 두 번째에서는 교사가 한쪽 손 전부를 잃었다. 세 번째에서는 얼어붙은 손가락이 날아가 학생에게 맞으면서 역시나 동상을 전염시켰다.

1990년에 뉴욕주 이타카의 스티브 사이드먼Steve Seidman이 제보한 화학 실험실 "나트륨 이야기들"도 여기에 딱 어울린다. 순수한 금속 나트륨은 고도의 화학적 활성 상태에 있으므로 반드시 신중하게 다루어야 하고, 기름에 담가 보관해야 한다. 사이드먼이 고등학교에서 들은 이야기에 따르면, 어느 학생이 교사의 경고에도 불구하고 화학 실험실에 있는 나트륨 덩어리에서 작은 조각을 몰래 잘라서 주머니에 집어넣었다. 그러자 나중에 학생의 땀에서 비롯된 습기로 나트륨이 발화되면서 바지에 불이 붙었다는 것이다. 또 다른 이야기에서는 건물 청소원이 무심코 나트륨을 약간 하수구에 쏟아버렸다. 그러자 파이프 안에 들어 있던 물과 반응하면서 다른 교실에 있는 하수구에서 불꽃이 솟구친 나머지, 학생 몇 명이 일시적으로 앞을 볼 수 없었다는 것이다.

이런 사고 이야기의 대부분은 비록 사실에 근거하더라도 결국 그럴싸한 수준을 약간 넘어서는 데까지 흘러가버리는 듯하다. 1990년에 오하이오주 콜럼버스의 닉 울프Nick Wolf가 제보한 다음 이야기는 심지어 더 멀리까지 흘러간 것처럼 보인다.

＿

제 동료가 친구로부터 들은 이야기에 따르면, 웨스트버지니아주

찰스턴의 어느 화학 공장 직원들은 긴 칼을 하나씩 휴대하고 근무한답니다.

왜냐하면 혹시라도 그곳에서 제조하는 신경가스에 팔다리가 노출된 근로자가 있을 경우, 죽지 않으려면 그렇게 노출된 팔다리를 동료 직원들이 얼른 절단해야 하기 때문이라나요.

그렇다면 공장 근로자에게 너무 많은 것을 바라는 셈이 아닌가. 다급한 상황에서 깔끔한 수술을 수행해야 할 뿐만 아니라, 똑같은 가스로 인한 감염 위험까지도 감수해야 하니 말이다!

격언에서 말하듯 사고는 '실제로' 일어나게 마련이며, 사람들은 각자 겪은, 목격한, 또는 그저 듣거나 읽은 사고에 대해 이야기하는 경향이 있다. 검증되지는 않았을망정 그럴싸했던 사건에 관한 보고가 졸지에 진정한 도시전설로 바뀌게 되는 계기란 바로 반복되는 전이 과정이다. 이 방법을 통해서 이야기는 신랄해지고 더 아이러니해지며, 때로는 웃을 만해지면서도 공포의 기미를 띠게 된다. 그리고 다른 무엇보다도 차마 저항할 수 없이 반복하고, 또 반복하고, 또 반복하게……

잘못될 가능성이 있는 것은 결국 잘못된다.

그 어떤 일도 겉보기만큼 간단하지는 않다.

무슨 일이나 내가 가진 것보다 더 많은 돈이 든다.

무슨 일이나 내가 예상한 것보다 더 오래 걸린다.

뭔가를 충분히 오래 만지작거리면 결국 고장 난다.

모두를 기쁘게 하려다 보면 꼭 그걸 싫어하는 사람도 나온다.

영원히 아주 잘 되는 일은 없다는 것이 자연의 근본 법칙이다.

뭔가를 하고 싶으면 꼭 다른 뭔가를 더 먼저 해치워야 한다.

뭔가에서 벗어나기보다는 뛰어들기가 더 쉽다.

아무도 오해 못 할 만큼 아주 명료하게 설명해도 꼭 오해하는 사람
이 나온다.

머피의 법칙에 대한 오툴의 주석

머피는 낙관론자였다.

퇴직금 많이 주세요

Give Me a High Three

제가 어렸을 때 아버지한테 들은 이야기라서 줄곧 사실로 믿고 있었는데, 작년 여름에 제가 어느 파티에서 이 이야기를 했더니만, 어떤 남자가 그건 오래전부터 떠돌던 이야기라고 하더군요. 혹시 선생님께서도 들어보셨는지요?

한 남자가 공장에서 일했습니다. 그의 업무는 뭔가를 기계에 집어넣어서 커다란 부속에 꾹 눌리게 만드는 거였죠(제 설명이 이상하게 들리시겠지만, 겨우 다섯 살 때 들은 이야기라서, 구체적인 내용은 저도 잊어버렸네요).

남자는 워낙 부주의했기 때문에 결국 기계에 엄지손가락을 잃었습니다. 기계에 꾹 눌리는 바람에 엄지손가락이 박살 난 거죠. 남자는 충격을 받은 나머지 멍하니 그 자리에 서 있었습니다. 혹시 무슨 문제가 있나 싶어서 작업반장이 다가왔는데, 남자가 피를 흘리고 엄지손가락을 잃은 것을 보더니 이렇게 말했습니다. "이런, 세상에! 도대체 어쩌다가 이렇게 됐어?"

남자가 말했습니다. "이렇게 하다가요!" 그러면서 다른 한 손을 기계에 집어넣자, 나머지 엄지손가락도 잃어버리고 말았습니다.

1989년 3월에 오하이오주 로스포드의 카렌 어바노스키Karen Urbanowski가 편지로 제보한 내용. 이 이야기는 최소한 20세기 초부터 떠돌던 것이며, 보통은 농업용 기계나 제재소 톱이 언급되곤 했다. 때로는 발가락을 잃어버리기도 한다. 더 오래된 버전들은 민족적 고정관념이 개입되는 경우가 흔하다. 노르웨이인, 스웨덴인, 이탈리아인, 아일랜드인 희생자가 두 번째로 손가락을 잃어버리자 어눌한 영어로 이렇게 소리를 지르는 것이다. "아이고오! 하나 다시 찰라져 했네!(Voops! Dere goes anudder vun!)" 나중에 이 전설은 조립 공장을 비롯해서 다른 여러 공장으로도 건너갔으며, 거기서도 줄곧 "실제로 있었던" 이야기로 구연되었다. 현대식 버전에서는 종종 근로자가 공장 견학 중이던 매력적인 여자로부터 어쩌다가 손가락을 잃으셨냐는 질문을 받는다. 그러자 남자는 시범을 보이려는 몸짓을 하고…… 그렇게 또 하나를 잃는 것이다.

7-2

잔디 깎는 기계 사고

The Lawn Mower Accident

몇 년 전에 잔디 깎는 기계를 수리하러 갔다가, 수리점 사장에게 지금까지 겪은 사고 중에 최악이 무엇이었느냐고 궁금해서 그냥 한번 물어봤습니다. 그랬더니 개인적으로 아는 사람에게 일어난 일까지는 아니지만, 여하간 예전에 어떤 사고 이야기를 들은 적이 있다고 하더군요. 남자 둘이서 산울타리 위쪽을 다듬겠다며 잔디 깎는 기계를 치켜들었다가 손가락 열여섯 개가 달아나고 말았다는 거죠. 그래도 엄지손가락은 날이 닿는 곳 바깥에 있었기 때문에 무사했답니다. 그 모든 손가락이 정확히 제 주인에게 돌아갔기를 바라십시다!

해설

1982년에 뉴멕시코 대학 명예교수인 민속학자 어니스트 보먼Ernest Baughman이 편지로 제보받은 내용이다. 영국계 미국인 민간 서사 전문가인 보먼은 1940년대와 1950년대에 도시전설에 관한 선구적인 연구 일부를 간행하고 1990년에 타계했다. 이 이야기는 보통 한 남자가 잔디 깎는 기계를 들어서 사용하다가 손가락 네 개의 끝마디가 잘려 나간다는 내용이다. 결국 남자는 기계를 위로 들어

서 사용할 때의 잠재적인 위험에 대해 사용자에게 미리 경고하지 않았다는 이유로 제조업체를 상대로 손해배상 소송을 제기한다. 1977년 9월에 몇몇 보험회사 광고에서는 「잔디 깎는 기계 사고」가 실제로 있었으며, 그 소송도 실제로 제기된 바 있었다고 주장하는 광고를 전국 매체에 게재했다. 하지만 업계 전문지인 『광고 시대Advertising Age』 1977년 10월 31일 자 기사에서는 이 일을 가리켜 오히려 "사라진 사건의 사건"이라고 지칭했다. 기사에서는 이 이야기의 기원이 한 보험회사 중역이었다고 지목했는데, 그는 1975년 말인지 1976년 초에 이 사건에 관한 신문 보도를 읽었다고 말했다. 그는 이 이야기를 업계와 정치계 지인들에게 전했고, 그들은 또다시 다른 사람들에게 전했으며, 이 과정에서 저마다 세부 사항을 다르게 말했던 것이다. 하지만 최초의 뉴스 기사는 물론 소송 기록 역시 발견된 적은 없었다. 1986년에 『컨슈머 리포츠Consumer Reports』의 「제조된 위험The Manufactured Crisis」이라는 기사에서는 잔디 깎는 기계를 이용해 산울타리를 다듬으려다가 손가락이 잘려 나갔다는 이야기를 가리켜 보험업계 종사자 사이에서 "선호되는 공포담" 가운데 하나라고 지칭했다. 기사는 다음과 같이 마무리된다. "이 이야기는 고객이 멍청하게도 부상을 자초하고 나서 탐욕스러운 변호사의 도움을 얻어 사실무근의 소송을 일삼는다는 발상을 뒷받침하기 위해서 수십 번씩 반복되었다. 하지만 이 이야기는 순전히 진위불명이다." 업계 전문지인 『기계 디자인Machine Design』 1989년 11월호의 사설에서도 「잔디 깎는 기계 사고」를 반복했지만, 1990년 1월 11일 자에 게재된 독자 편지에는 이런 내용이 나왔다. "한 친구가 미국의 잔디 깎는 기계 제조업체 전부와 보험회사 여러 곳에 연락해보았습니다. 모든 회사가 그 사건에 대해 들어본 적은 있지만, 정작 관련된 곳은 하나도 없었습니다." 법학자 어니타 존슨Anita Johnson은 무려 1978년 학술지 『포럼Forum』에 기고한 「생산자 책임에 대한 과장 선전을 넘어서Behind the Hype on Product Liability」라는 논문에서 이 이야기를 반증한 바 있다.

7-3

스키 사고

The Ski Accident

(A) 1987년 3월 11일

풍문

'풍문' 코너에서도 들었는데, 최근 콜로라도에서 스키를 타던 드칼브 출신의 몇몇 부부들에 관한 이 이야기를 통해 입증된 그대로이다. 슬로프를 내려오던 도중에 여자 가운데 한 명이 화장실을 가야 했다. 근처에는 화장실이 전혀 없었기 때문에, 여자는 숲으로 들어갔다. 불운하게도 여자는 스키를 신은 채였고, 급기야 바지를 내린 상태에서 언덕을 미끄러져 내려오기 시작했다. 더 불운하게도 여자는 어딘가에 충돌해서 가벼운 부상을 입었다. 여자는 스키장 안전 요원실에서 멍든 옆구리를 치료받고 있었는데, 마침 한쪽 다리를 다쳐서 들것에 실려 온 남자 스키어와 이야기를 나누게 되었다. 여자가 어쩌다가 다치게 되었느냐고 묻자, 남자는 아까 어떤 미친 여자가 바지도 안 입고서 스키를 타고 산에서 내려오는 것을 구경하다가 리프트에서 떨어져버렸다고 대답했다. 다행히도 여자가 이제 옷을 제대로 걸친 덕분에 남자는 상대방이 누구인지 알아보지 못했다. 여자는 자기 친구들에게 이 부끄러운 사건을 이야기하며 절대 비밀로 지켜달라고 신신당부했고, 당연히 친구들은 여자의 요청을 들어주었다. 아무렴!

(B) 1987년 4월 8일

풍문

"망신살" 부문에서 우리『미드위크The MidWeek』는 이제 오하이오주『애크런 비컨 저널Akron Beacon Journal』,『애틀랜틱 컨스티튜션Atlantic Constitution』['애틀랜타 컨스티튜션'의 오기],『몬트리얼 가제트Montreal Gazette』, 심지어 스웨덴 신문『순스발스 시드닝Sundsvalls Tidning』과도 어깨를 나란히 하게 되었으니, 문제의 스키 사고 이야기에 그만 속아 넘어간 까닭이다. 이 쟁쟁한 매체들과 마찬가지로 우리 역시 지난달의 '풍문' 코너에 게재한 그 이야기가 실화라고 확신했다. 우리는 서로 무관한 출처 여러 군데에서 그 이야기를 들었고, 비록 실명이 거론되는 법은 결코 없었지만, 너무나도 재미있어서 차마 무시할 수가 없었다. 하지만 기민하고도 박학다식함이 분명한 어느 독자 덕분에, 우리는 이 이야기가 미국의 도시 민간전승의 일부라는 사실을 알게 되었다. 그 내용은 얀 브룬반드의 저서『멕시코산 애완동물』에 자세히 나와 있으며, 드칼브 공립 도서관에서 찾아볼 수 있다. 브룬반드는 "이 재미있는 사고 전설"을 1979년부터 1980년 사이에 유타의 한 스키장과 관련해서 처음 들었으며, 나중에는 신문 보도와 입소문을 통해 전 세계로 퍼진 유사한 버전들도 발견했다고 썼다. 이 책의 표지에 따르면 브룬반드는 이 주제에 관해서 네 권의 저서를 간행한 미국의 대표적인 민속학자 가운데 한 명이다. 우리는 이 전설이 드칼브에도 도달했다는 사실을 저자에게 알릴 것이며, 그리하여 다음 번 저서에는 우리의 이름도 포함되게끔 할 것이다.

해설

아이오와주 드칼브의 『미드위크』 편집자 샤론 이매뉴얼슨Sharon Emanuelson이 제보한 내용이다. 「스키 사고」는 1982년에 처음 지면에 등장한 이후 매년 스키 시즌마다 부활해왔다. 연회에서 좌중의 분위기를 띄우거나 연사를 소개할 때 선호되는 이야기이며, 그 장소가 스키장이나 그 근처라면 특히 더 그렇다. 메인주 『뱅거 데일리 뉴스Bangor Daily News』의 칼럼니스트 켄트 워드Kent Ward는 1982년 2월 13일에 이 이야기를 처음으로 간행한 사람 가운데 하나인데, 이후 수많은 요청이 들어오자 "다수의 특별한 독자들"의 성화를 이기지 못하겠다며 1992년 2월 8일 자 칼럼에서 그 이야기를 전재했다. 이 이야기에서 남자 희생자는 종종 스키 강사이거나 안전 요원이며, 때로는 스키어 두 명이 목발을 짚고 절뚝거리거나 붕대를 칭칭 감은 채로 나중에 술집에서 만나기도 한다. 스웨덴과 오스트레일리아처럼 서로 멀리 떨어진 여러 나라에서도 「스키 사고」의 다른 버전들이 유포되었다. 뉴질랜드의 여러 스키장에서는 이 이야기가 멀게는 1985년부터 구연되었으며, 1992년 7월 4일에는 영국의 간행물 『스펙테이터Spectator』에서도 영국 스키어가 스위스에서 겪은 모험담으로 보도되었지만 8월 29일에 독자 편지란에서 이를 도시전설이자 "너무 훌륭해서 오히려 사실 같지 않은" 이야기라고 확인했다.

7-4

벽돌 담은 통

The Barrel of Bricks

귀하께서 추가 정보를 요청하셨기에 다음과 같이 작성하는 바입니다. 저는 사고 신고 서식의 제3항에다 "혼자서 업무를 수행하려 시도하다가"라고 적었는데, 그것이 제 사고의 원인이기 때문입니다. 귀하께서는 편지에서 저에게 더 자세히 설명해야 한다고 말씀하셨는데, 제 생각에는 아래에 나올 세부 내용이면 충분하리라 봅니다.

저는 직업이 벽돌공입니다. 사고 당일에 저는 6층짜리 신축 건물 옥상에서 혼자 일하고 있었습니다. 일을 마치고 나자, 저는 200킬로그램의 벽돌이 남았음을 깨달았습니다. 벽돌을 직접 아래까지 나르는 대신, 저는 운 좋게도 건물 6층 외벽에 장착된 도르래에 연결된 통에다가 벽돌을 담아서 아래로 내리려고 작정했습니다.

저는 밧줄을 1층에 고정한 다음, 옥상으로 올라가서, 통을 공중에 띄운 상태에서, 벽돌을 가져다가 담았습니다. 그런 다음에 1층으로 내려와서, 밧줄을 풀고 단단히 붙잡아서, 200킬로그램의 벽돌이 천천히 내려오게끔 했습니다. 그런데 사고 신고 서식 제11항을 보시면 제 몸무게가 60킬로그램이라는 사실이 나와 있을 겁니다.

저는 갑자기 위로 끌려 올라가는 바람에 너무 놀란 나머지, 마음의 평정을 잃고는 밧줄을 놓아버리는 것조차 잊었습니다. 당연한 이야기

지만 저는 상당히 빠른 속도로 건물 외벽을 따라 올라갔습니다.

3층 근처에서 저는 아래로 내려오는 통과 딱 마주쳤습니다. 두개골과 쇄골 골절의 원인은 이로써 설명되리라 봅니다.

저는 그저 살짝 느려졌을 뿐, 계속해서 빠르게 위로 올라갔고, 제 오른손 손가락이 도르래에 두 마디나 끼어 들어가고 나서야 비로소 멈추었습니다.

다행히도 그때쯤에는 저도 마음의 평정을 되찾았고, 고통에도 불구하고 밧줄을 단단히 붙잡을 수 있었습니다.

하지만 대략 똑같은 순간에 벽돌 담은 통이 1층에 떨어지면서 그 바닥이 빠져 달아나고 말았습니다. 벽돌의 무게가 사라지자 통 자체의 무게는 이제 겨우 20킬로그램쯤에 불과했습니다.

제 몸무게에 대해서는 다시 제11항을 참고하시기 바랍니다. 충분히 상상이 가시겠지만, 저는 건물 외벽을 따라서 빠른 속도로 내려가기 시작했습니다.

3층 근처에서 저는 위로 올라오던 통을 만났습니다. 두 군데의 발목 골절과 다리 및 하반신의 열상은 이로써 설명되리라 봅니다. 통과 마주치면서 속도가 충분히 줄어든 덕분에 저는 벽돌 더미에 떨어졌을 때 부상이 주러드렀고, 다행히도 척추뼈는 세 개만 골절되었습니다. 안타깝게도 저는 벽돌 더미 위에 쓰러진 채, 고통을 느끼면서, 차마 일어서지도 못하고, 저 위 6층에 텅 빈 통이 흔들거리는 모습을 지켜보면서, 마음의 평정을 잃었고, 급기야 밧줄을 놓아버렸습니다. 텅 빈 통은 밧줄보다 더 무거웠기 때문에, 다시 저에게 떨어져서 두 다리가 부러지고 말았습니다. 이로써 이 사건이 어떻게 일어났는지에 대해 귀하께서 요청하신 정보가 충분히 제공되었기를 바랍니다.

해설

텍사스주 샌안토니오의 한 보험회사에서 도트 프린트로 인쇄되어 배포된, 색이 바래고 날짜도 없는 문건의 내용을 (오타 '주러드렀고'까지) 문자 그대로 옮겼다. 이른바 타자전승 중에서도 가장 자주 재현되는 것 가운데 하나인 「벽돌 담은 통」은 연극의 독백으로도, 노래와 시의 형태로 가공된 구연 작품으로도, 만화로도, 나아가 개인 간에는 물론이고 게시판이나 팩스나 이메일을 통해 배포된 셀 수 없이 많은 필사 및 인쇄 사본으로도 선보인 바 있다. 일부 버전은 정식 문건이나 보고서의 형식처럼 번호가 매겨진 요약문 형태이고, "이에 병가를 신청하는 바입니다"라는 구절로 마무리되기도 한다. 이 이야기는 보험회사 외에 군대에서도 유포되었고, 건설, 석유 시추, 제조업 공장이나 라디오 송신탑 건설 같은 업계에서도 유포된 바 있으며 심지어 전신주의 구형 유리 절연체 수집가들 사이에서도 유포되었다. 미국의 코미디언 프레드 앨런Fred Allen은 이 내용을 1930년대와 1940년대에 인기 있는 라디오 개그로 변모시켰으며, 영국의 유머 작가 제러드 호프눙Gerard Hoffnung은 1950년대에 무대와 녹음을 통해 자기 나름의 버전을 소개했다. 다운이스트의 유머 작가인 "버트와 나Bert and I"는 1961년에 이 내용을 녹음했다. 1966년에는 베트남에서 미군에 고용된 현지인 근로자가 등장하는 버전이 등장해서 『플레이보이』『게임스Games』『내셔널 램푼』같은 정기 간행물과 여러 신문에 널리 게재되었다. 「벽돌 담은 통」의 노래 각색은 (제목은 보통 「작업반장님께Dear Boss」이거나 「오늘 아일랜드 녀석이 출근 못 한 이유Why Paddy's Not at Work Today」이다) 수많은 "포크(민속)" 가수와 대중 가수가 공연하고 녹음했다. 조지아 대학에서는 1803년에 창립된 동아리인 데모스테네스 문학회Demostenian Literary Society의 회원들이 이 이야기를 실화라고 들먹임으로써 교내 경쟁자인 파이 카파 문학회Phi Kappa Literary Society를 조롱하기도 했다. 1918년에 피츠버

그에서 간행된 유머집에는 이 이야기의 짧은 버전이 아일랜드 방언으로 수록되었으며, 더 나중의 각색에서도 그 민족적 고정관념이 보전되었다. 예를 들어 1984년에 베들레헴 스틸Bethlehem Steel에서 나왔다고 자처한 가짜 문건에서는 두 등장인물의 이름을 이탈리아식으로 "비토 루치아노Vito Luciano"와 "제오바니 스파가티니Geovani Spagattini"라고 적어놓았다. 카우보이 시인 와디 미첼Waddie Mitchell의 운문 버전은 위스키 통에 말 편자를 가득 담았다는 내용으로, 『마더 어스 뉴스Mother Earth News』 1990년 1/2월호에 간행되었다. 1776년에 독립 전쟁에 참전한 유대인 병장이 워싱턴 장군에게 써 보낸 내용이라고 전해지는 버전의 경우, 가짜임을 상세히 논박한 내용이 내 저서 『망할! 또 타버렸잖아!』에 수록되어 있다. 아마도 이 모든 이야기의 선조는 늑대 한 마리와 다른 동물 두 마리가 도르래에 연결된 긴 밧줄 양쪽 끝에 매달린 두레박을 타고 오르락내리락한다는 내용의 유럽 민담이 아닐까 싶다.

7-5

나무 위에

Up a Tree

포스탱은 아침 일찍만 해도 장난스러운 분위기였지만 저녁이 되자 우울한 분위기로 변모했다. 그는 무시무시한 풍미를 곁들여가면서, 코트 다쥐르에서 들었다는 소식을 우리에게 말해주었다. 그라스 인근에서 산불이 일어났는데, 캐너디어 비행기들이 신고를 받고 날아왔다. 이 비행기들은 마치 펠리컨처럼 바다로 날아가서 물을 퍼 담아다가 내륙에 일어난 불길 위에 끼얹었다. 그런데 포스탱의 말에 따르면, 비행기 가운데 한 대가 수영하던 사람 하나를 퍼 담아다가 불길 위에 떨어트리는 바람에, 결국 숯덩어리가 되었다는 것이다.

기묘하게도 『르 프로방살Le Provençal』에서는 이 비극에 대해 아무런 언급도 없었기에, 우리는 한 친구에게 혹시 들은 이야기가 있는지 물어보았다. 그러자 그는 우리를 바라보며 고개를 저었다. "그건 철 지난 이야기야." 그가 말했다. "매번 어디서 불이 났다 하면 누군가가 그런 풍문을 퍼트리기 시작하더군. 작년에는 수상스키 타던 사람을 퍼 담았다고 했지. 내년에는 니스의 네고르스코 호텔에 있는 도어맨을 퍼 담았다고 하지 않을까. 포스탱은 자네를 놀리고 있는 거야."

큰 인기를 얻은 피터 메일의 저서 『아피! 미스트랄A Year in Provence』(1989)에 수록된 내용이다. 1987년과 1988년에는 산불로 검게 타버린 나무 위에서 스쿠버 다이버의 숯덩이 시신이 발견되었다는 내용의 버전이 유포되었으며, 이때는 미국이나 오스트레일리아가 그 장소로 특정되었다. 이 전설은 1996년에 갑자기 부활하더니 알래스카, 오리건, 캘리포니아, 그리고 멕시코에서 최근에 일어난 사건이라며 신문과 인터넷에서 논의되었다. 오리건주 유진의 신문 칼럼니스트 돈 비쇼프Don Bishoff에 따르면, 화재 진압용 비행기의 제조사인 캐너디어의 한 간부는 이 이야기를 가리켜 자사의 제품이 도입된 장소 어디에서나, 즉 "프랑스, 스페인, 이탈리아, 그리스, 심지어 유고슬라비아에서도 매우 만연한" 상태라고 말했다. 아울러 그 간부가 비쇼프에게 단언한 바에 따르면, 그런 비행기는 물론이고 화재 진압용 헬리콥터의 경우에도 물 주입구는 워낙 작아서 사람을 퍼 담는 것이 불가능했다. 이 이야기는 캐나다의 소설가 모디카이 리츨러Mordecai Richler의 『바니의 버전Barney's Version』(1997)의 줄거리에서 중요한 부분을 차지하며, 2010년에는 할리우드에서 영화로 각색되기도 했다. 영화 「매그놀리아Magnolia」(2000)에도 "나무 위의 스쿠버다이버" 이야기의 또 다른 버전이 등장한다.

7-6

마지막 입맞춤

The Last Kiss

제가 1970년대 초에 로스앤젤레스의 샌타페이 철도에서 일하면서 들은 이야기입니다.

거기서는 화차 두 대의 연결 장치 사이에 사람이 끼는 사고를 "연결 박혔다"고 표현했습니다. 이 사고의 희생자는 야간 근무 중이던 젊은 제동수였는데, 사고를 당하고 나서도 한동안 살아 있었기에, 감독관이 그의 아내에게 연락을 했더니만, 아내가 달려와서 화차 두 대 사이에 서 있는 남편에게 마지막으로 입맞춤을 했답니다.

그러다가 열차 기관사들이 화차를 서로 떼어놓을 참이 되자, 제동수는 이렇게 말했답니다. "기다려!" 그러고는 랜턴을 건네달라고 하더니, 그걸 가지고 기관사에게 후진 신호를 직접 보내더랍니다. 그렇게 해서 화차가 떨어지자, 제동수는 푹 쓰러져 죽고 말았답니다. 왜냐하면 연결 장치가 그의 주요 장기를 망가트리기는 했지만, 그 상태로 계속 눌러준 덕분에 마지막으로 아내를 볼 때까지 살 수 있었던 거죠.

여기서 랜턴에 관한 내용은 철도 종사자가 얼마나 강인하고 인내심 있는지를 보여주는 일종의 허세입니다. 허구의 이야기임이 거의 확실한 것이, 여기서 묘사된 사고라면 거의 즉각적으로 치명적이기 때문입니다. 아울러 화차의 너비를 고려하면, 직선 선로에서 그 사이

에 낀 사람이 기관사의 눈에 보이게끔 신호를 보낸다는 것은 상당히 어려울 수밖에 없을 테니까요(물론 화물이 안 실린 무개 화차라면 그럴 수 있겠지만요). 하지만 사람들은 사실이라면서 이 이야기를 하더군요.

해설

1990년에 어느 은퇴한 철도 종사자가 내게 직접 구술한 내용이다. 미국의 다른 철도 종사자들도 똑같은 이야기를 제보했는데, 항상 다른 주의 다른 노선을 무대로 하고 있었다. 일부 버전에서는 병자성사를 위해 사제가 급파되기도 하고, 때로는 죽어가는 사람이 변호사에게 유언과 유증 내용을 구술하기도 한다. 「마지막 입맞춤」은 군대 버전도 있으며, 보통은 장갑 수송차 같은 육중한 차량이 전복되는 사고가 벌어진다. 희생자는 차량을 제대로 뒤집어놓을 때까지 살아 있으며, 때로는 마지막으로 담배를 한 대 피우고 나서 사망한다. 1980년대 중반에 독일 주둔 미군 사이에서 나온 버전에서는 장군이 야전 전화를 민간 회선에 연결해서 희생자가 미국에 있는 아내와 마지막으로 통화할 수 있게 배려한다. 내가 들은 「마지막 입맞춤」의 뉴질랜드 버전에서는 바위를 부수는 커다란 기계에서 사고가 일어나고, 유타 버전에서는 강철 압연 공장에서 사고가 일어난다. 민속학자 리처드 M. 도슨은 저서 『철강 노동자의 땅Land of the Millrats』(1981)에서 인디애나 북부의 강철 제조 지역에서 벌어진 "연결 박힌 남자The Man Who Was Coupled"에 관한 비참한 이야기를 인용했다. 이 버전에서는 남편이 아내와 통화할 수 있도록 전화를 무전기에 연결하는데, 실수로 부부의 대화가 공장 내부의 스피커로 방송되는 바람에 다른 모든 근로자가 일손을 멈추고 이 비극의 전개에 귀를 기울인다. "뉴욕시 역사상 가장 많은 표창을 받은 경찰"인 폴 라고니즈

Paul Ragonese의 저서 『경찰관의 영혼The Soul of a Cop』(1991)에는 「마지막 입맞춤」의 실제 사례 목격담이 등장한다. 1982년 9월에 라고니즈는 브루클린의 파크슬로프에 있는 그랜드아미플라자 지하철역에서 일어난 사고 신고를 받고 출동했다. 한 남자가 열차와 승강장 사이의 너비 5센티미터짜리 공간에 허리 부분이 끼어버렸던 것이다. 남자를 구출할 장비가 오기를 기다리는 동안 경찰은 베트남 전쟁 참전 용사인 피해자에게 전화선을 연결해서 아내와 통화하게 해주었다. 남편은 아내에게 사랑한다고 말했으며, 자신의 곤경에 대해서는 밝히지 않은 채 "전화에 대고 입 맞추는 소리"와 함께 통화를 마쳤다. 그런 다음에 남자는 마지막으로 담배를 한 대 피웠다. 다시 열차를 움직이자 불과 몇 초 만에 남자는 죽고 말았다. 다른 경찰 한 명이 시체 담는 비닐 백을 밑에 대고 있다가, 떨어지는 남자의 하반신을 받아냈다.

7-7

꼬마 마이키의 죽음

The Death of Little Mikey

1. 혹시 라이프 시리얼 광고에 나오는 귀여운 꼬마 "마이키"에 관한 풍문이나 이야기를 들어본 적이 있나요?

네. 참 불쌍한 꼬마예요. 제가 듣기로는 그걸 과다 복용해서 그랬다고 하더라고요. 아시다시피, 그 꼬마가 작고 귀여운 라이프 시리얼 광고를 찍을 때 시간이 너무 오래 걸렸대요. 그래서 잠을 깨려고 탄산음료를 무척 많이 마셨던 거죠. 심지어 거기다가 팝록스 사탕까지 간식으로 먹었대요. 그랬더니 그 두 가지가 꼬마의 몸속에서 합쳐지는 바람에 폭발이 일어났던 거죠. 제가 듣기로는 그래서 죽었다고 하더라고요.

2. 그 이야기를 언제, 어디서, 누구한테서 들었나요?

제 생각에는 1979년에, 학교에서, 친구한테 들었던 것 같아요. 연도는 틀릴 수도 있어요. 팝록스가 세상에 나온 것 자체는 제 인생에서 그리 중요한 사건까지는 아니었으니까요.

1982년에 인디애나주 고센 대학 재학생 랜들 제이콥스Randall Jacobs가 어빈 벡
Ervin Beck 교수의 민간전승 강의의 과제로 수행한 "꼬마 마이키"와 팝록스 이야
기에 관한 설문 조사에서 나온 어느 18세 여학생의 답변 내용이다. 제너럴푸즈
General Foods에서 생산한 과일 맛 "액션 사탕"인 팝록스는 이른바 입안에서 "탄
산 거품"을 일으키는 것으로 유명하며, 1974년에 처음 선보인 이래로 어마어마
하게 판매되었다. 하지만 이 사탕을 탄산음료와 함께 마신 아이의 위장이 폭발
했다는 풍문이 돌자, 1979년에 제조사에서는 이 이야기를 반박하는 직접적인
행동에 돌입했다. 제너럴푸즈에서는 미국의 여러 신문에 전면 광고를 실었고,
나중에는 이 제품의 생산을 중단했다. "꼬마 마이키"가 나오는 퀘이커오츠
Quaker Oats Company의 라이프 시리얼 TV 광고는 1971년에 처음 방영된 이후 오
래 지속되었는데, 당시 마이키를 연기한 배우 존 길크리스트John Gilchrist의 나이
는 겨우 세 살 반이었다. 광고에서 그는 말을 하지 않았으며, 대신 두 형이 (존의
친형 둘이 광고에 직접 출연했다) 동생에게 시리얼을 주면서 이렇게 말한다. "얘는 먹
지 않을 거야. 얘는 모조리 싫어하니까." 그러나 마이키가 시리얼을 열심히 먹기
시작하자, 이 광고의 핵심 대사가 등장한다. "어라, 마이키! 이걸 좋아하잖아!"
팝록스에 관한 풍문은 "마이키"라는 등장인물과 신속히 결부되었지만, 정작 양
쪽 제조사 가운데 어느 쪽도 광고나 보도 자료에서 상대편을 언급한 적은 전혀
없었다. 팝록스 사탕은 1989년에 생산이 재개되었지만, 아직까지는 그 제품을
놓고 추가적인 풍문이나 전설이 나오지는 않고 있다.

제8장

섬뜩한 오염

Creepy Contaminations

여러분은 방금 친구와 함께 훌륭한 식당에서 저녁 식사를 즐기고 나오는 참이다. 계산을 마치고 나서, 여러분은 카운터의 금전 등록기 옆에 놓인 박하사탕 그릇으로 손을 뻗는다. "그거 먹지 마!" 여러분의 저녁 식사 동반자는 깜짝 놀라서 이렇게 말한다. "그 박하사탕의 주요 성분 가운데 하나가 '오줌'이라는 걸 몰라?"

이 한마디만으로도 여러분의 손을 내밀다 말게 하기에는 충분하다. 식당을 나오자 여러분의 친구가 설명한다. "사람들의 연구에 따르면 식당에서 화장실에 다녀온 남자들 가운데 80퍼센트는 손을 씻지 않는다는 거야. 그런 남자들이 박하사탕을 집으면, 손에 묻은 오줌의 흔적이 다른 박하사탕에도 묻는 거고, 얼마 지나면 실제로 그 양이 늘어난다는 거지." 여기서 이른바 남자의 손 씻기와 박하사탕 집는 행동에 관해 연구했다는 그 "사람들"은 도대체 누구일까? 이에 대해서는 아무런 설명도 없지만, 여하간 이 풍문 때문에 여러분은 식당의 박하사탕을 영원히 멀리하게 되고 만다.

이 이야기를 듣고 나면 여러분은 1987년에 있었던 코로나 맥주 괴담을 떠올릴 수도 있겠다. 저 투명한 병에 들어 있는 맑고 노란 멕시코산 수입 맥주가 알고 보니 불만을 품은 저임금 양조장 노동자들의 오줌으로 오염되어 있더라는 풍문이 바로 그해에 퍼졌다. 마침 코로나 맥주의 인기도 바로 그해에 절정에 달해 있었다. 그러니 실망일 수밖에. 하지만 여기서도 마찬가지로 저 끔찍한 업계 비밀을 밝혀낸 "사람들"은 도대체 누구이며, 한 세트 당 최소 2퍼센트에서 최대 22퍼센트의 오줌이 들어 있다는 풍문을 뒷받침하는 과학적 보

고서는 도대체 어디 있단 말인가?

이 이야기를 반증하는 데 도움을 준 사람은 툴레인 대학의 사회심리학 교수인 프레드릭 쾨니히Fredrick Koenig였다. 그는 1987년 8월에 시카고에서 열린 한 회의에 참석했다가 기자들로부터 질문 세례를 받았다. 1985년에 『시장의 풍문Rumor in the Marketplace』이라는 저서를 간행했던 쾨니히는 『시카고 선타임스』와의 인터뷰에서 코로나 맥주를 홀짝이는 사진을 찍은 다음, 이처럼 입맛 떨어지는 허위 주장의 기원과 성장에 관해 설명했다. 풍문에 시달리는 회사들을 향한 그의 조언은 한마디로 일단 풍문이 가라앉을 때까지 기다리라는 것이었다. 사실 그런 이야기를 진짜라고 믿는 사람은 극소수에 불과하며, 풍문은 수명이 짧은 것이 보통이기 때문이었다. 하지만 어떤 이야기가 지속되고, 회사에서도 공개적으로 반격에 나서고 싶다면 어떻게 할까? 일단 회사에서는 풍문의 구체적인 내용을 언급해서는 절대 안 되며, 대신 그 내용과 반대되는 긍정적인 사실을 강조하라는 것이 쾨니히의 조언이었다. 이 경우에는 코로나 맥주 양조장의 보건 및 청결 수준에 대한 기록이 풍문에 맞서 싸우는 무기 노릇을 했다. 또 다른 신문에서 이 이야기를 보도하면서 내놓은 말마따나, 사실 그 풍문은 전혀 근거가 없으므로, 맥주 마시는 사람으로서도 "아무 위험 없어오줌"* 상태라는 것이었다(이 말장난은 내가 만든 것이 아

* '아무 위험 없어짐(You're in no danger)'과 '아무 위험 없어오줌(Urine no danger)'의 발음이 비슷한 점에서 착안한 말장난이다.

니라 그 신문에 나온 것이다).

코로나 맥주 풍문은 교과서에서 예측한 그대로 되었다. 연말이 되자 그 이야기도 사그라졌으며, 단지 몇 가지 세부 사항만 변형되어 발전했을 뿐이었다. 예를 들어 TV 시사 프로그램 「60분60 Minutes」에서 (또는 유사한 프로그램인 「20/20」에서) 그 회사에 대해 폭로했는데 그 라벨에는 오줌 성분에 관한 자백이 들어 있지만 스페인어로 적혀 있어서 사람들이 몰라본다는 등의 이야기가 새로 나왔을 뿐이었다. 물론 1987년의 수많은 언론 보도에 나온 것처럼 이것도 사실까지는 아니었다. 여러분도 아마 이 이야기는 이 책에서나 접하는 게 마지막일 것이다.

대기업의 경우에는 오염 풍문과 도시전설의 구체적인 표적이 되는 경우가 잦다. 비록 한동안은 그 사업이 침체를 겪을 수도 있지만, 보통은 그런 귓속말 공격을 이겨내게 마련이다. 예를 들어 맥도날드는 1970년대 말에만 해도 지렁이, 캥거루 고기, 발암 암소 고기를 갈아서 빅맥을 만든다는 거짓 주장을 이겨내고 살아남았다. 반면 미스틱Mistic, 트로피컬 판타지Tropical Fantasy, 에이트리트A-Treat, 탑팝Top Pop처럼 규모가 작은 회사들은 손실 비율이 훨씬 더 높았으며, 심지어 그중 일부는 문을 닫을 수밖에 없었다. 이 희생자들을 괴롭힌 1990년대의 풍문 중에는 흑인 남자를 불임으로 만들기 위한 비밀 성분이 들어간다는 것도 있었는데, 이 이야기는 패스트푸드 업체 처치스 치킨Church's Chicken에도 들러붙게 되었다.

닭 이야기가 나왔으니 말인데, 잡지 『스파이』 9/10월호의 독자

편지 코너에는 특히나 생생하고 섬뜩한 오염 이야기가 게재된 바 있다.

-

저는 지난 주말에 시카고에서 기묘한 이야기를 듣고 나서 두 번 다시 가금류를 먹지 않기로 작정했습니다.

어느 젊은 여자가 어느 패스트푸드점에서 구운 닭고기 샌드위치를 주문하면서 마요네즈는 넣지 말라고 했습니다. 여자는 차를 운전하면서 샌드위치를 한 입 베어 물었는데, 그 안에 마요네즈가 들어 있다는 사실을 발견하게 되었습니다. 다이어트에 열심이었던 여자는 샌드위치를 먹다 말고 봉지에 도로 집어넣은 채 계속 운전을 했습니다.

그날 저녁에 그 여자는 식중독 때문에 몹시 아픈 나머지 동네 병원에 가게 되었습니다. 문제의 샌드위치를 조사해보니 그 닭고기에는 종양이 달려 있었고, 여자가 마요네즈라고 착각했던 것은 사실 종양에서 흘러나온 고름이었던 겁니다.

나는 이 이야기가 정말 마음에 든다! 잠시 후에 나올 「케이에프쥐」[81]의 특징을 반영하고 있을 뿐만 아니라, 전시 영국에서 유명했던 「고래 종양」(4-3 해설 참고) 전설의 세부 내용도 소생시켰기 때문이다. 『스파이』에서 내놓은 다음과 같은 답변도 매우 적절했다.

-

우선 이달의 가장 혐오스러운 독자 편지로 선정되신 것을 축하드

럽니다. 하지만, 이것 보세요! 그런 이야기는 도시전설에 불과합니다. 그렇지 않습니까?

나는 또 다른 독자 편지에서도 수상쩍은 오염 이야기를 발견했는데, 이번에는 일리노이주 팰로스힐스의 독자가 의류 판매업체 랜즈엔드Lands' End에 편지를 보내서 1988년 크리스마스 카탈로그에 게재된 사연이다.

―

지난 여름에 저는 친척을 만나러 갔다가, 밀을 수확하는 콤바인에 함께 타보게 되었습니다. 그런데 밀밭 어디에선가 저는 랜즈엔드의 메시 니트 셔츠를 잃어버리고 말았습니다(그 당시에는 저도 몰랐는데, 알고 보니 콤바인에 빨려 들어간 모양입니다).

그로부터 6개월 뒤에 저는 시카고 지역의 한 슈퍼마켓에서 빵을 한 덩어리 구입했습니다. 그런데 그 빵 덩어리 안에서 그때 잃어버린 셔츠가 고스란히 나온 것을 보고 제가 얼마나 놀랐을지 상상이 가십니까! 구겨진 메시 니트 셔츠는 오븐의 높은 열기도 이겨냈고, 자동 절단기의 면도날처럼 날카로운 칼날도 이겨냈던 것입니다.

저로선 귀사의 메시 니트 셔츠야말로 주말을 맞아 시골에 다녀올 때에는 물론이고 시카고 주위를 어슬렁거릴 때에도 역시나 완벽하다고 확신하는 바입니다.

결정적인 한마디에 '덩어리(a loaf)'와 '어슬렁거릴(loafing)'이라는

말장난까지 곁들여진 것으로 미루어 이 이야기는 허풍에 불과한 것처럼 들리지만, 실제로는 오염 전설에서 차용한 내용이다. 전설에서는 빵 덩어리에서 발견되는 내용물이 보통 설치류이게 마련이다. 민속학자들은 이 이야기를 「호밀빵 속의 쥐The Rat in the Rye Bread」라고 부른다.

물론 생쥐나 다른 유해 동물이 식품에 들어가는 일은 '실제로도' 있으며, 제아무리 잘 관리되는 주방에서도 마찬가지이다. 민간전승화한 전설을 매우 믿을 만하게 만드는 요소는 바로 상황의 현실성이다. (아이러니하게도 나는 바로 이 장을 집필하다 말고 우리 집 부엌에 있는 끈질긴 생쥐 한 마리를 잡기 위해 덫을 설치했다. 그런데 알고 보니 그놈은 무려 '생쥐들'이었고, 심지어 적은 숫자도 아니었다!) 네브래스카의 민속학자 로저 웰시Roger Welsch는 개척자들의 식습관에 관한 글에서 버터 제조기 속에서 생쥐 한 마리를 발견한 대평원의 어느 주부가 사용한 전략을 다음과 같이 묘사했다. 즉 자기 가족에게는 "쥐가 들어가지 않은" 버터를 먹이고 싶은 마음에, 그녀는 자기가 만든 버터를 동네 식품점에 가져가서 다른 사람의 버터와 바꾸었던 것이다. "식품점 주인은 흔쾌히 승낙했다." 웰시의 말에 따르면, 주인은 "그녀의 버터를 뒷방으로 가져가서, 겉면을 깎아내고 자기네 마크를 찍은 다음, 다시 계산대로 들고 나와서 그녀에게 도로 건네주었다."

"쥐가 들어간" 식품은 전통적인 장난질에서도 역시나 등장한다. 1986년 6월 30일 자 『타임』에는 1913년부터 1944년까지 연재된 만화 「크레이지 캣Krazy Kat」의 작가 조지 헤리먼George Herriman, 1881-

1944의 이력이 소개되었는데, 다음과 같은 내용도 있었다.

—

[헤리먼은] 어려서부터 두 가지를 사랑했다. 하나는 언어였고, 다른 하나는 장난질이었다. 언어능력은 혼자서도 연습할 수 있었던 반면, 장난질에는 희생자가 필요했다. 로스앤젤레스에서 아버지가 운영하는 빵집에서 도넛에 소금을 뿌리고 빵 덩어리에 죽은 쥐를 넣어둔 이후 조지는 이제 집에서 멀리 떨어진 곳에 가서 인생을 개척하라고, 가족 중 누구도 네 앞길을 막지 않을 거라고 통보받았다.

오염시키는 물건이 항상 설치류인 것은 아니며, 오염된 물건이 항상 식품인 것도 아니다. 이 장에 수록된 이야기들은 온갖 종류의 섬뜩한 오염 전설 중에서도 각별히 훌륭하고도 맛깔난 사례들일 뿐이다. 즐겁게 만끽하시기를!

8-0

세탁소 주인의 손가락질

Fingered by a Dry Cleaner

한 남자가 중국집에서 식사를 하다가 어찌나 딱딱한지 씹을 수도 없고 삼킬 수도 없는 덩어리를 입안에서 느꼈다. 남자는 소란을 떠는 대신, 냅킨을 입에 갖다 대고 그 거슬리는 물체를 뱉은 다음, 그대로 싸서 자기 겉옷 주머니에 집어넣었다.

저녁을 먹고 나서 남자는 아까의 음식 덩어리에 대해서는 깡그리 잊어버리고 말았다. 며칠 뒤 오후, 누군가 현관문을 두들겼다. 친근한 사이인 동네 세탁소 주인이 경찰 두 명을 대동하고 찾아온 것이었다. "이 사람입니다." 세탁소 주인이 말했다.

경찰들은 그의 겉옷을 꺼내더니 이게 뭔지 알아보겠느냐고 물었다. 그는 당연히 안다고 하면서 이렇게 물었다. "도대체 무슨 일인데 그러시죠?"

경찰 한 명이 그에게 증거물을 담은 비닐봉지를 보여주었는데, 그 안에는 집게손가락이 끝에서 두 마디가 잘려 나간 채로 들어 있었다. 알고 보니 남자의 겉옷 주머니 속 냅킨 안에 들어 있었던 것이다.

"시체 나머지는 어디 있습니까?" 경찰의 질문에 남자는 어디 가서 살펴보아야 하는지를 설명해주었다.

그나마 다행인 소식은 중국집 주방장이 그저 손가락 하나만 잃어

버렸다는 점이었다. 다만 불행한 소식은 병리학자의 검사 결과 문제
의 손가락에서 나병이 확인되었다는 점이었다.

8-1

케이에프 쥐

The Kentucky Fried Rat

(A)

이 이야기가 어디까지 사실일까요? 저는 1970년에 한 친구의 어머니한테서 들었는데, 그분 말씀으로는 당신이 아는 사람 중에 이 일을 겪은 사람이 있다고 하셨어요.

　한 커플이 드라이브인 극장에 가면서 켄터키 프라이드 치킨을 사 갔대요. 영화를 보는 동안 두 사람은 치킨을 먹었는데, 여자가 오늘따라 치킨 맛이 좀 이상하다고 투덜거리더래요. 결국 남자가 차 안의 조명등을 켜보았더니만, 여자가 먹던 것은 튀긴 쥐였대요. 쥐 한 마리가 치킨에 섞여 들어가서 그대로 튀겨져 나왔던 거죠.

(B)

어느 집 부인이, 글쎄, 남편 퇴근 시간이 다 되었는데 저녁거리가 없어서 난감했었대요. 그래서 재빨리 치킨을 한 상자 사 와서는, 오늘은 자기가 직접 만든 음식이 아니니까 그 대신 식탁이라도 근사하게 차리자고 작정했대요. 그래서 식탁에 촛불을 켜놓고 뭐 하고 해서 그럴싸하게 차려놓았죠. 그렇게 부부가 자리에 앉아서 치킨을 먹는데, 오늘따라 치킨 맛이 좀 이상하더래요. 알고 보니 튀긴 쥐였던 거죠.

(C)

저희 언니한테 들은 이야기인데요, 사실은 언니도 친구한테 들었다고 하더라구요. 뭐냐면, 어떤 여자가 KFC에서 치킨을 사다가 자기 차에 앉아서 먹는데, 치킨 조각 중 한 개의 맛이 좀 이상하더래요. 그래서 자세히 들여다보았더니만, 거기 웬 꼬리가 달려 있더래요. 다시 살펴보니까, 이번에는 눈이 달려 있는 게, 알고 보니 쥐였다지 뭐예요. 여자는 당연히 먹은 것을 토해버렸고, 결국 미쳐가지고 지금은 캘러머주에 있는 주립 정신병원에 들어가 있대요. 그 일 이후로는 음식을 전혀 못 먹게 되었던 거죠.

해설

(A)는 한 독자의 문의 편지에서 가져왔다. (B)와 (C)는 게리 앨런 파인의 저서 『이야기 제조법Manufacturing Tales』(1992)에 수록된 「케이에프 쥐: 전설과 현대 사회 The Kentucky Fried Rat: Legends and Modern Society」라는 장에서 가져왔다. 그중 (B)는 "1976년, 센트럴 미시간 대학 재학생인 24세 여성"에서 채록한 것이고, (C)는 "1977년, 미네소타 대학 재학생인 19세 여성"에서 채록한 것이다. 이 세 가지 변형은 이 전설의 유연한 성격을 보여주는데, 이는 음식 속에 설치류, 또는 설치류의 일부분이 실제로 섞여 들어간 것에 근거해 제기된 여러 소송과는 정반대라고 할 수 있다. 이 전설들은 '친친'의 이야기라는 식으로 익명적이며 (물론 때로는 특정 장소가 구체적으로 거론되기도 한다), 짧고, 신랄하고, 아이러니하고, 종종 "음식을 먹기 전에 항상 확인할 것" "사온 음식을 자기가 요리한 것처럼 속이는 여자에게 딱 어울리는 결말!" 같은 뚜렷한 메시지를 제시한다. 또한 이 전설에

나오는 여자들이 종종 반죽에 섞여 튀겨진 쥐를 먹는다는 점, 흐릿한 조명이 그 끔찍한 실수의 필수 요소라는 점도 주목할 만하다. 이와 대조적으로 실제 소송에서는 정식 공판에서 보고되는 바와 같이 목격자가 기록한 구체적인 사건에 대한 길고 자세한 설명이라든지, 심지어 오염된 식품의 샘플이 포함된다. 설치류/음식 관련 소송은 매우 다양한 식품 제조업체를 상대로 제기된 바 있지만, 정작 이 전설의 화자가 본인의 경험을 토대로 했거나, 또는 어떤 소송에 대해 직접적으로 알고 있는 경우는 (설령 있다 하더라도) 지극히 드물다. 최근에는 KFC 매장이 오스트레일리아와 뉴질랜드에도 생기면서 이 이야기의 그 지역 버전도 나타났다. 어떤 남자가 테이크아웃 매장을 찾아와서 죽은 주머니쥐 한 마리를 카운터에 올려놓았다는 이야기이다. 손님들이 놀라서 바라보는 가운데 그 남자는 이렇게 외쳤다. "이제 이놈이 마지막이오. 지금까지 납품한 쥐들에 대한 외상값을 모조리 받기 전에는 한 마리도 더 안 가져올 거요!"

8-2

코카콜라 속의 생쥐

The Mouse in the Coke

웨이터, 내 코카콜라 속에 생쥐가 있어요!

여러분은 혹시 코카콜라를 마시려다가 그 속에서 죽은 생쥐를 발견한 남자 이야기를 들어보셨는지? 이제는 이 코카콜라 전승 이야기에 관한 오해를 바로잡을 시간이다.

모두들 아는 그 음료의 병 안에 우연히 밀봉된 생쥐 한 마리에 관한 외관상 신뢰할 만한 보고를 읽었거나 들은 사람이 제법 많을 것이다. 그러면 우리는 이런 생각을 하게 된다. 혹시 그 콜라 좋아하는 손님은 차가운 병을 정말로 끝까지 기울이고 나서야, 즉 병을 모두 비우고 나서야 비로소 바닥에 있는 작은 설치류를 발견했던 걸까? 그리고 그 희생자는 (충격으로 속이 울렁거리고, 이후 평생 동안 콜라 공포증에 시달리게 된 나머지) 정말로 병입 업체를 고소해서 수십만 달러의 손해배상금을 얻었던 걸까?

밀워키의 R. H.라는 독자는 최근 편지를 보내 내 저서 가운데 한 권에서 소개한 그 전설의 설명에 대해서 해명을 요구했다. "선생님의 이른바 '도시전설' 중에는 그렇지 않은 것도 하나 있습니다." R. H.는 진정한 민간전승 애호가다운 반증 정신에 입각하여 이렇게 말했다. "그거야말로 실제로 있었던, 또는 심지어 여러 번 있었던 사건입니다. 심

지어 법정에서도 등장한 적이 있었습니다."

R. H. 씨는 이렇게도 말했다. "선생님의 칼럼은 너무 어조가 가볍기 때문에, 독자의 입장에서는 선생님께서 어떤 이야기도 진지하게 받아들이지 않으신다고 믿게 됩니다."

R. H.의 지적처럼, 내가 평소에 접하는 황당무계한 이야기 대부분을 어느 정도 에누리를 가하고 듣는다는 점에 대해서는 솔직히 유죄를 인정하는 바이다. 나로 말하자면 황당무계한 이야기 업계에서 일하는 사람이므로, 의심하는 것이야말로 내 업무이다. 하지만 이것 이외의 다른 모든 혐의에 대해서는 무죄를 주장하고 싶다. 일단 한 가지는 인정하고 넘어가자. 맞다. 나도 코카콜라 속 생쥐와 관련된 소송에 대해서는 알고 있다. 그 일에 대해서라면 수많은 사건이 있다. 내 말은 생쥐가 들어 있는 코카콜라가 실제로 많았다는 뜻이 아니라, 어디까지나 법원에 제기된 소송이 많았다는 뜻이다.

사실 병에 담긴 생쥐에 관해 문의하겠다며 내 앞으로 날아오는 편지 가운데 상당수는 관련 사건을 공부했다고 기억하는 변호사나 법학도가 보낸 것들이다. 왜냐하면 예를 들어 켄터키주 셸비빌의 엘라 리드 크리치Ella Reid Creech 대 코카콜라 병입 업체 한 곳의 소송(1931)이라든지, 파타지아스Patargias 대 시카고 코카콜라 보틀링Coca Cola Bottlling Co.의 소송(1943)이라든지, 1971년에 76세의 조지 페탈라스George Petalas가 버지니아주 알렉산드리아의 병입 업체를 상대로 소송을 제기해 2만 달러를 받았던 사건 등이 그렇다.

『워싱턴 포스트』의 보도에 따르면 페탈라스는 세이프웨이 매장 밖에 설치된 자동판매기에서 구입한 코카콜라 병 안에서 생쥐의 다리와 꼬리를 발견했다. 그는 사흘 동안 입원했으며, 이후로는 더 이상

고기를 좋아할 수가 없게 되어서, 오로지 "구운 치즈와 토스트와 국수"로 이루어진 식단에 의존해 살아갔다.

1976년에 항소 법원의 공개 기록을 검색한 결과 그런 사건은 45건이나 있었으며, 최초 기록은 무려 1914년이었다. 이와 유사한 사건 가운데 항소까지는 가지 않은, 또는 법정 밖에서 합의로 마무리된 경우가 얼마나 더 많을지는 그저 상상만 가능할 따름이다.

그런데 코카콜라 속의 생쥐 전설 이야기를 하는 사람 대부분은 정작 이런 사법적 역사를 모르게 마련이다. 그런 사람이 아는 것이라고는 단지 그게 훌륭한 이야기라는 것뿐이다. 자기 친구가 이야기했건, 이웃이 이야기했건, 동료가 이야기했건 간에 말이다. 그 구연자는 그 청량음료 병입 업체를 상대로 어디선가, 언젠가, 실제로 소송이 제기되었으리라 간주한다.

따라서 소송 자체는 실제이지만, 구전담은 실제가 아니다. 왜냐하면 이 구전담은 이미 원래의 사실로부터 워낙 멀리 떨어져서, 이제는 구비전승으로 변모한 다음이기 때문이다. 이런 방식으로 어떤 이야기는 실제 사건인 동시에 전설이 될 수도 있는 것이다. 코카콜라 속의 생쥐 전설은 대부분의 도시전설과 마찬가지로 사실과는 완전히 별개인 그 나름대로의 생명을 보유한다.

내 생각에 실제로는 대략 다음과 같은 일이 벌어졌던 것이 아닐까 싶다. 외부 물질로 오염된 식품이라는 테마는 도시전설에서도 인기 높은 것 가운데 하나이다. 그리고 "코카콜라"는 사실상 청량음료를 지칭하는 포괄적인 방식이 되었다. 이런 상황에서 이 전설이 시작되었고, 이후 청량음료병에서 생쥐가 발견되었다는 소송 사건 때문에 신빙성도 얻었지만, 정작 사람들은 그 사건의 내용을 그냥 어렴풋하

게만 기억할 뿐이었다. 그러니 이 전설에서 언급되는 청량음료가 대개 코카콜라가 된 것도 자연스러운 일이었다. 실제 소송이 코카콜라를 상대로 제기된 것이건 아니건 간에 전설에서는 그 제품으로 통일되었던 것이다.

이 전설이 입소문으로 확산되는 과정에서 그 충격은 과장되었고, 극적 효과는 고조되었고, 합의금의 규모는 늘어났다. 그 결과로 오염된 식품을 판매하는 거대 기업에 대한 분노가 최대치의 모욕으로까지 치솟았던 것이다.

해설

1988년 4월 11일이 속한 주에 간행된 내 신문 칼럼을 살짝 각색했다. 이때 이후로 청량음료 병(이나 기타 식품 용기)에서 생쥐(나 기타 외부 물체)가 발견되었다는 추가적인 소송 사례가 수없이 많이 보고되었다. 이 사건들 가운데 일부는 허위로 밝혀졌는데, 이는 일부 사람들이 어디서 들은 이야기를 따라 한 것이거나 또는 읽어본 승소 사례를 따라 하려 시도한 것일 수 있음을 암시한다. 생쥐에 오염된 식품의 문제는 보편적이며 유서 깊은 것이기도 하다. 윌리엄 R. 쿡William R. Cook 과 로널드 B. 허즈먼Ronald B. Herzman의 공저 『중세의 세계관The Medieval World View』(1983)에는 아일랜드의 한 수도원에서 이런 상황을 처리하기 위해 정한 규칙이 인용되어 있다. "죽은 생쥐나 족제비가 들어 있는 술을 누군가에게 대접한 사람은 참회를 위해 특별 금식을 3회 실시하며 (……) 그런 술을 맛보고 나서야 뒤늦게 그런 사실을 알게 된 사람은 참회를 위해 특별 금식을 1회 실시한다." 아일랜드의 수도사들은 "생쥐가 들어간" 식품을 처리하는 방법에 관해 구체적인

조언도 받아두었다. "그 작은 짐승이 곡분, 마른 음식, 죽, 응고된 우유 속에서 발견될 경우 그 몸통 주위에 묻은 것은 내버리되, 나머지는 믿는 마음으로 섭취한다." 달리 말하자면 이런 뜻이다. "웬만하면 그냥 드십시다, 형제님들."

(A)

1960년대 말에 나온 좀 더 터무니없는 민담 가운데 하나는 뉴욕의 하수도에 악어가 득실거린다는 이야기였다. 싫증이 난 애완동물을 변기에 넣고 물을 내려버린 까닭에 그렇게 되었다는 것이었다. 그런 보고 가운데 일부에서는 악어가 쥐를 잡아먹고서 상당한 크기로 자라났다고도 한다. 우리는 이 전설의 출처를 추적해보았지만 성과를 거두지는 못했는데, 최소한 악어가 뉴욕의 도시 문제에는 포함되지 않는다는 사실만큼은 그곳 주민들에게 장담하고 싶다.

(B)

혹시 그는 악어 새끼를 기억할까? 작년인지, 또는 재작년인지, 누에바 요크 전역의 아이들이 악어 새끼를 사서 애완동물로 키운 적이 있었다. 메이시 백화점에서 한 마리에 50센트씩 받고 팔았다. 외관상 모든 아이가 한 마리씩 가진 것처럼 보였다. 하지만 아이들은 머지않아 싫증을 느끼게 되었다. 일부는 악어를 그냥 거리에 풀어주었지만, 대부분은 변기에 넣고 물을 내려버렸다. 그 악어들은 자라나고 번식했으며, 쥐와 오물을 먹고 살아가면서 커다랗고 눈이 멀었고 새하얀 모

습으로 하수도 전역을 돌아다녔다. 저 밑에 얼마나 많은 악어가 있는지는 아무도 모를 일이었다. 어떤 놈들은 식인까지 저지르게 되었는데, 인근의 쥐를 모두 잡아먹었거나, 또는 쥐가 겁에 질려 도망갔기 때문이었다.

(C)

"제가 훌륭한 이야기를 하나 알아요. 버클리에 있을 때 조엘하고 래리한테서 들은 이야기예요. 혹시 뉴욕에 사는 악어 이야기 들어보셨어요? 정말 재미있는 이야기예요. 변기에 넣고 물을 내려서 버려진 세 악어가 있었는데, 당연히 악어는 하수도에서도 살 수 있거든요. 그런데 사람들이 종종 변기에 넣고 물을 내려버리는 것 중에 또 뭐가 있게요? 맞혀보세요."

"똥?"

"아이고, 세상에! 대마예요. 그래서 대마가 하수도에서 자라나는데, 그게 정말 끝내준다는 거예요. 하지만 악어가 있기 때문에 아무도 그걸 가져오지 못한대요. 너무 위험하기 때문에 어느 누구도 엄두를 못내는 거죠. 하수도에서 커다란 악어와 딱 맞닥뜨리면 어떻게 될 것 같아요?"

(D) 허풍의 물을 내리기
뉴욕 하수도의 악어? 터무니없는 소리

뉴욕—『피터 팬』에 나오는 후크 선장과 마찬가지로 존 T. 플래허티 John T. Flaherty는 악어에게 (크로커다일은 물론이고 앨리게이터에게도) 줄곧 쫓기고 있다. 플래허티는 뉴욕시 하수도국New York City Bureau of Sewers의 설

계 책임자인 동시에 이 도시의 역사상, 또는 파충류의 역사상, 또는 오물 처리의 역사상 가장 지속적인 도시전설 상임 전문가로서 (······)

책상 위에 악어 라이터를 놓아둘 만큼 쾌활한 성격의 소유자인 플래허티에게는 이런 질문 모두에 대해 반드시 답변할 의무가 있다. "아니란다, 버지니아. 뉴욕시 하수도에는 악어가 전혀 없단다."

그런데 플래허티의 말에 따르면, 하수도에 악어가 없는 이유는 일단 충분한 공간이 없기 때문이고, 아울러 충분한 먹이도 없기 때문이다. "최대한 점잖게 이야기하자면, 그곳에 있는 먹이 대부분은 이미 한 번 소화된 것이기 때문이지요." 나아가 집중호우 동안 하수도를 통과하는 격류로 말하자면, 제아무리 악어라도 충분히 빠져 죽을 만한 수준이기 때문이다.

해설

(A)는 셔먼 A. 민턴 2세Sherman A. Minton, Jr.와 매지 러더퍼드 민턴Madge Rutherford Minton의 저서 『대형 파충류Giant Reptiles』(1973)에서 가져왔다. (B)는 토머스 핀천Thomas Pynchon의 소설 『브이V』(1963)에서 가져왔다. 대마가 언급되는 (C)는 리처드 M. 도슨의 저서 『전설 속의 미국America in Legend』(1973)에 인용된 것으로, 1965년에 캘리포니아 대학 버클리 캠퍼스의 한 학생이 민간전승 기록 보관소에 제공한 내용이다. 그런데 여기서 "세three" 악어는 "이들these" 악어의 오기가 아닐까 싶다. (D)는 『뉴욕 타임스』 1982년 5월 19일 자에 게재된 애너 퀸들런Anna Quindlen의 칼럼 일부로, 이 전설에 대한 결정적인 반증을 위해서 시청의 내부 관계자의 말을 인용하고 있다. 이상한 일이기는 하지만, 하수도를 비롯

한 의외의 장소에서 악어가 발견되었다는 언론 보도는 확실하다고 검증된 것만 해도 상당히 많다. 예를 들어 『뉴욕 타임스』 1935년 2월 10일 자에는 이스트 123번가의 하수도에서 악어 한 마리를 꺼냈다는 기사가 실렸다. 하지만 이런 보도 가운데 어느 것도 애완동물인 악어 새끼를 변기에 넣고 물을 내려서 생겼다는 민간의 발상을 언급하지는 않았다. 로버트 데일리Robert Daley의 저서 『도시 밑의 세계The World Beneath the City』(1959)에는 1930년대에 뉴욕시 하수도국장을 역임한 테디 메이Teddy May라는 사람과의 인터뷰가 수록되었다. 여기서 메이는 1937년까지만 해도 하수도에는 길이가 최대 60센티미터에 달하는 악어가 살았지만 자기가 싹 없애버렸다고 주장했다. 내가 존 T. 플래허티에게 이 내용을 문의하자, 그는 특유의 쾌활한 어조로 이렇게 답변했다. "예, 교수님. 테디 메이라는 양반은 실제로 있었습니다만 (······) 사실은 학명으로 '알리가토르 클로아카 노붐 에보라쿰Alligator cloaca novum eboracum', 일명 '뉴욕시 하수도 악어'라는 종種만큼이나 전설에 가까운 존재이고 (······) 실제로는 하수도 작업원으로 일하다가 나중에는 작업반장, 또는 구역 담당 작업반장까지 승진했던 사람으로 (······) 제가 알아본 바에 따르면, 테디는 매우 사교적이고 원기 왕성한 사람이어서 친구도 상당히 많았고, 그를 우러러보는 지인은 훨씬 더 많았다고 합니다. 그의 매력 가운데 하나는 이야기꾼, 또는 허풍 제조기로서의 의심할 바 없는 능력이었습니다." 「하수도의 악어」 전설은 만평, 만화책, 아동서, 미술, 문학, 영화에도 등장했다. 영화 「앨리게이터Alligator」(1980)도 그중 하나이다. 하수도국의 상위 부서인 뉴욕시 환경보호부New York City Department of Environmental Protection에서는 아예 이 도시전설을 이용한 티셔츠와 스웨터를 판매하고 있는데, 멋진 선글라스를 착용한 악어 한 마리가 "뉴욕시 하수도"라고 새겨진 맨홀 뚜껑을 열고 기어 나오는 모습 위에 "전설은 살아 있다"라는 문구가 적혀 있다. 1993년에 조각가 앤 베랄디Anne Veraldi는 교통국Metropolitan Transportation Authority에서 주관한

'창의적인 지하철역' 프로그램의 일환으로 한 지하철역에 타일로 제작한 악어 열다섯 마리를 설치했다. 이 전설의 원형일 수도 있는 19세기 영국의 이야기는 토머스 보일Thomas Boyle의 저서 『햄스테드 하수도의 검은 돼지Black Swine in the Sewers of Hampstead』(1989)에 등장하는데, 그 제목만 봐도 무슨 내용인지 알 수 있을 것이다. 하지만 이 전설의 기초는 심지어 더 멀리까지 거슬러 올라간다. 이에 대해서는 카밀라 아스플룬드 잉게마르크Camilla Asplund Ingemark가 논문 「하수도의 문어: 고대 전설의 유사물The Octopus in the Sewers: An Ancient Legend Analogue」(Journal of Folklore Research, vol. 45, May-August 2008, pp. 145-70)에서 고대 그리스어와 라틴어 문헌에서 이와 유사한 이야기의 사례를 두 가지 찾아내 논의한 바 있다.

The Snake in the Store

(A) 1987년 3월 31일

카펫 구매 손님, 치명적인 코브라에게 공격당해

루이즈 파크Louise Park는 고급 가구점에서 비싼 카펫 더미를 뒤지다가 갑자기 공격을 당했다. 그것도 치명적인 코브라에게 말이다.

24세인 루이즈는 바짝 약이 오른 이 파충류의 이빨에 한쪽 팔을 물린 이후 영국 런던의 한 병원으로 이송되었다. 이후 고통스러운 치료를 며칠간 마친 후에야 비로소 퇴원했다.

해당 상점의 지배인 데이비드 로스David Ross는 그 짐승이 인도와 파키스탄에서 수입한 카펫 속에 숨어 있었던 것이 분명하다고 말했다.

(B) 1989년 11월 17일

[일리노이주] 스프링필드에서는 다음과 같은 풍문이 극성이다.

한 여자가 지역 백화점에서 코트를 시험 삼아 걸쳤다가 한쪽 팔에 따끔한 느낌을 받았다. 여자는 핀에 찔렸나 보다 생각하고 넘겼다.

그날 늦게 갑자기 고통을 느낀 여자는 팔에서 불긋한 자국을 발견하고 치료를 위해 병원 응급실로 달려갔다.

의료진은 여자가 뱀에게 물렸음을 알아냈다. 경찰이 백화점 매장

으로 급파되었다. 그곳에 보관된 코트를 수색한 결과, 소매 안감에서 뱀 한 마리가 발견되었다.

알고 보니 그 코트는 수입품이었으며, 그 뱀은 해당 화물이 동양에서 출발하기 전에 혼자서 들어간, 또는 누군가가 집어넣은 외래종이었다.

여러분이 들은 버전이 무엇이냐에 따라서 뱀에게 물린 희생자는 치료를 받고 무사히 퇴원했거나, 또는 혼수상태에서 계속 입원해 있거나 한다.

해당 백화점의 지배인은 그런 뱀 따위는 없었다고 말했다. 해당 병원 대변인 역시 그런 환자 따위는 없었다고 말했다. 두 사람 모두 그 이야기를 들어보았다면서, 그냥 날조에 불과하다고 말했다.

(C) 1991년 4월 7일

오마하에 사는 한 여자가 지역 상점에서 모피 코트를 시험 삼아 입어보았다가 독사에게 물렸다고 한다. 그 이야기에 따르면 모피에 뱀이 알을 낳아둔 코트를 멋모르고 수입했다는 것이다. 결국 알이 부화하면서 그 코트에는 뱀 새끼들이 득실거리게 되었다는 것인데 (……) 그 이야기는 허풍, 엉터리, 헛소리, 잠꼬대에 불과하다.

(D) 1994년 9월 17일

경찰과 [뉴저지주] 브릭 타운십 지역 의류점 한 곳의 운영진은 이른바 여자 고객이 뱀에게 물렸다며 떠도는 풍문이 사실무근에 불과하다고 밝혔다.

"그것 때문에 매일같이 전화가 걸려옵니다만, 터무니없는 이야기

입니다." 브릭 불러버드 소재 벌링턴 코트Burlington Coat Factory 매장의 부지배인 조진 윌슨Georgine Wilson은 어제 이렇게 말했다. "저로선 그 이야기가 어떻게 시작되었는지 전혀 모르겠습니다."

풍문에 따르면 노동절 직전에 그 상점에서 쇼핑을 하던 노부인이 코트 안에 손을 넣었다가 뱀에게 물렸다는 것이다. 그래서 멕시코에서 수입했다는 그 코트를 직원들이 살펴보았더니, 안감에 뱀이 한 마리 들어 있었다는 것이다.

해당 타운십 경찰서의 대변인의 말에 따르면, 경찰도 이 보고를 확인해보았지만 사실무근인 것으로 판명되었다고 한다.

"만약 그런 일이 실제로 일어났다면, 저희 직원 가운데 누군가가 저에게 보고했을 터인데, 저로선 전혀 보고를 받은 적이 없습니다. 우리 사업이 워낙 잘 된다는 사실을 질투한 경쟁 업체의 소행일 수도 있습니다만, 저도 확실히는 모르겠습니다." 윌슨이 말했다. "아시다시피 그게 사실이었다면, 지금쯤은 피해자 측 변호사가 우리에게 이미 연락을 해오고도 남았겠지요."

해설

(A)는 『위클리 월드 뉴스』, (B)는 『스프링필드 스테이트 저널리지스터Springfield State Journal-Register』, (C)는 『오마하 헤럴드Omaha Herald』, (D)는 『애스베리파크 프레스Asbury Park Press』에 게재된 기사이다. 이런 타블로이드 언론사에서는 이 전통적인 전설의 등장인물에게 이름과 나이를 부여함으로써, 그 내용을 제대로 된 뉴스와 더 비슷하게 들리도록 만드는 것이 일반적이다. 그나저나 나는 『사라

진 히치하이커The Vanishing Hitchhiker』(1981)에서 1960년대에 극도로 인기 높았던 이 전설이 1970년에 와서는 거의 사라지고 말았다고 단언했는데, 이 주장은 완전히 빗나가버리고 말았다. 실제로 이 이야기는 오늘날까지도 전혀 멈추지 않고 유포되기 때문이다. 이 사건은 종종 어느 할인 매장에서 일어났다고 이야기된다. 1980년대에는 케이마트 체인점이 워낙 자주 언급되는 바람에, 미시간주 트로이 소재 본사에서는 수백 건의 문의 내용이 수록된 "뱀 서류철"을 별도로 관리할 정도였다. 뱀이 들어 있었다는 물품으로는 종종 이불이 거론되며, 무려 전기 이불인 경우도 간혹 있었다. 전기 이불 버전에서는 여자가 따끔한 느낌을 받고서도 혹시 전선을 잘못 만졌나 생각하고 만다. 그래서 개의치 않고 전원을 켜자 그 온기 때문에 안에 있던 뱀 알이 부화하고 말았다는 식이다. 모든 버전에서 공통적인 요소는 그 유래가 언급되었다는 점, 즉 수입 상품에 뱀이 붙어 왔다고 설명되는 점이다. 1960년대 말에 일부 사람들은 이런 식으로 뱀에 물린 이야기가 동남아시아에서 있었던 미국의 개입에 대한 무의식적인 국가적 죄의식을 상징한다고 받아들이기도 했다. 아울러 이 전설에는 외국 상품이나 할인 상품에 대한 불신이라든지, 뱀에 대한 공포도 반영되어 있음이 분명하다. 뱀이 등장하는 다른 도시전설은 제17장에 나온다.

귀벌레 경보

보건부에서는 일리노이 북부에서 최근 늘어나는 귀벌레 피해에 대해 주의를 당부했다. 귀벌레는 마치 핀셋처럼 긴 더듬이, 짧은 앞날개, 여러 개의 관절로 이루어진 촉수, 그리고 꼬리에 마치 집게처럼 생긴 "부리"가 달린 작은 곤충이다. 1월의 온화한 날에는 이 교활한 육식동물의 번식 본능이 촉발된다. 불운하게도 비교적 따뜻한 1월의 날씨에 야외에 나가 풀밭에서 놀았던 우리 어린이 가운데 다수는 현재 이 게걸스러운 기생충의 숙주가 되어 있을 수 있다.

이 곤충은 머리카락, 옷, 피부에 붙어 있다가 어둠을 틈타 귓구멍으로 다가간 다음, 중이와 내이를 거쳐 두뇌까지 들어간다. 두뇌에 도달한 귀벌레는 우선 뇌신경을 절단하는데, 이것이야말로 피해자에게는 축복인 동시에 저주가 된다. 피해자는 이때 이후로 고통을 전혀 느끼지 못하지만, 같은 맥락에서 대뇌 조직의 점진적인 손상에 대해서도 즉시 알아차리지 못하게 된다. 심지어 지인들이 종종 의구심을 느끼더라도 정작 본인은 아랑곳하지 않는 식이다. 귀벌레 암컷과 수컷은 인간 숙주가 있어야만 종을 번식시킬 수 있다.

이후 며칠에 걸쳐서 암컷 귀벌레는 인간의 두뇌 측두엽과 전두엽

에 걸쳐서 마치 지하 묘지와도 비슷한 터널망을 뚫으며, 저 부드럽고 촉촉한 두뇌 조직의 오목한 곳마다 수많은 알을 낳아둔다. 암컷은 알을 다 낳은 뒤에 부비강으로 들어가서 죽는다. 그러다가 피해자가 갑자기 재채기를 하면 검은 덩어리가 되어서 몸 밖으로 배출된다. 암컷 귀벌레가 낳은 알은 사나흘 정도의 잠복기를 거치고 나서 부화하기 시작한다. 이 애벌레를 때로는 "벌레새끼", 줄여서 "레새끼", 더 줄여서 "레끼"라고도 부르는데, 여기서는 그냥 '애벌레끼'라고 지칭하겠다. 번데기 껍질에서 기어 나온 직후에 애벌레끼는 뒷걸음질을 치면서 집게 모양의 꼬리를 이용해 두뇌 조직을 난도질하며, 여러 개의 관절로 이루어진 촉수를 이용해서 찢어진 살을 지나 사람의 입에 도달하고, 거기서 체내로 섭취된다. 살로 파고드는 동시에 살을 먹어치우는 이 능력 덕분에 애벌레끼는 사실상 백상아리보다도 더 탁월한 포식자나 다름없다.

수컷 귀벌레가 두뇌에 들어가면, 그로 인해 정신쇠약이 야기될 수도 있지만, 정도는 더 약하다. 수컷 귀벌레는 측두엽으로 들어가서 곧바로 후부공막, 즉 눈 뒤쪽으로 향하며, 공막과 맥락막과 망막을 뚫고 지나가서, 마침내 눈의 유리체로 들어간다. 거기서 귀벌레는 수정체와 각막 사이의 수양액으로 들어간다. 이후 수컷 귀벌레는 반대편 귀를 통해서 체외로 나간다. 그래서 언어 정보를 제대로 처리하지 못하는 사람을 가리켜 말이 "한쪽 귀로 들어와서 다른 한쪽 귀로 나간다!"는 표현이 나온 것이다. 수컷 귀벌레의 존재로 인해 정신쇠약이, 또 때로는 근시가 야기되지만, 가장 큰 위험은 역시나 귀벌레가 수양액에 들어간 상황에서 눈을 뜬 피해자가 받는 충격으로 인한 정신적 외상이다. 이 경우, 피해자가 눈을 떠보면 저 무시무시하고 꿈틀거리는

기생충의 모습이 무려 100배나 확대되어 나타날 것이다. 치료법은 보통 오로지 애벌레끼에게만 효과를 거둘 수 있으며, 성체 귀벌레가 중이 너머로 들어가면 보통은 제거가 불가능하기 때문이다. 이때에는 뇌전두엽 절제술이 방법이 될 수도 있지만, 그 수술로 인해 인격 변화가 초래되는 경우가 무려 50퍼센트에 달한다. 이처럼 가장 큰 위협을 야기하는 애벌레끼는 기술적 과정을 통해서 제거될 수 있으며, 이때 피해자로 의심되는 사람에게는 철분 함유 비타민을 다량 투여한다. 애벌레끼는 알에서 깨어나자마자 먹기 시작한다. 이때 애벌레끼가 비타민에 들어간 철분을 함유한 뇌 조직을 섭취하면, 강력한 전자기력을 이용해 그 어미가 만들어놓은 진입로를 통해서 제거하기가 더 쉬워진다(보통은 당기는 힘이 20킬로그램짜리인 자석으로 충분하지만, 5킬로그램짜리를 네 번 사용해도 역시나 효과적이다). 만약 피해자가 치열 교정기를 착용했거나 머리에 철판을 댔다면, 애벌레끼의 안전한 제거를 위해 사전에 교정 전문의나 뇌 전문의에게 연락해야 한다.

지금까지 개발된 것 중에서 가장 효과적인 예방법은 다음과 같다. 이 해충의 출몰 지역에 다녀온 사람이 있다면, 작은 솜덩어리를 폐당밀에 몇 분간 적신 다음 중이에 조심스럽게 집어넣는다. 이 무시무시한 육식동물에게 당한 식구가 있는 가정에서는 나머지 식구 모두가 밤에 잠자기 전에 반드시 위에 설명한 예방법을 따라야 한다.

　—

　주의:

　귀벌레가 있는지를 확인하는 간호사는 반드시 고무장갑을 착용하고, 그 곤충이 코를 통해 전이될 수 있으므로 환자의 귓구멍 근처에서는 숨을 깊이 들이마시면 절대로 안 된다!!

해설

시애틀의 조이스 드브리스 키호Joyce deVries Kehoe가 제보한 익명 저자의 날짜 없는 복사본에 수록된 내용이다. 이 공들여 만든 농담 문건의 (위의 인용문에서는 내가 일부 축약했다) 저자는 아마도 귀벌레에 관한 민간전승에 친숙한 동시에 대단한 유머 감각과 약간의 의학 지식도 보유한 것으로 보인다. 이른바 "보건부"와 실제 장소에 대한 모호한 언급은 이런 복사본 허위 경고에서 전형적인 요소이다(제20장을 보라). '귀벌레'라는 이름은 (웬만큼 좋은 사전에는 다 나와 있듯이) 이 곤충이 특히나 인간의 귀에 들어가려 시도한다는 오도된 발상에서 유래했다.* 물론 내가 귀벌레 전승에 관한 보고를 간행한 이후에 수많은 독자들이 (그중 일부는 의료계 종사자였다) 제보한 것처럼, 귀벌레가 간혹 사람 귀에 들어가는 일은 실제로 간혹 발생한다. 하지만 이 생물은 육식성도 아니고 기생충도 아니며, 그 이름처럼 사람 귀에 들어가는 빈도 역시 개미, 꿀벌, 바퀴벌레, 지네, 거미처럼 작고 섬뜩하고 기어다니는 곤충이 사람 귀에 들어가는 빈도와 크게 다르지 않다. 귀벌레에 대한 전형적인 공포담은 이 곤충이 두뇌로 파고들어서 머리를 텅 비워버린다는, 또는 한쪽 귀로 들어와서 머리를 파먹고 다른 쪽 귀로 나간다는, 또는 암컷 귀벌레가 뇌에 파고들며 알을 낳아둔다는 내용이다. 이 문건은 그런 테마를 확장했으며 치료와 예방에 대한 익살맞은 제안들을 덧붙여놓았다. 아이러니한 점은 "귀벌레"라는 명칭 자체가 자주 사람 귀에 들어간다는 오해에서 비롯된 것인 반면, 나중에 가서는 오히려 그 명칭 때문에 민간의 잘못된 믿음이 계속해서 유포되고 있다는 점이다.

* 우리말로는 "집게벌레"가 정확한 명칭이지만, 본문의 맥락에 맞춰 영어명을 직역한 "귀벌레"로 옮겼다.

8-6

머리카락 속의 거미

Spiders in the Hairdo

제가 고등학교에 다닐 때, 여자애들의 가장 큰 관심사는 머리카락을 세우는 것이었어요. 많은 애들이 그걸 멋지다고 생각했는데, 어떤 여자애들은 극단까지 밀어붙였죠. 급기야 머리카락을 크고 불룩하게 세운 다음, 그 모습이 유지되도록 헤어스프레이를 잔뜩 뿌려서 진짜 딱딱하게 만들었어요. 그런 여자애들은 과연 머리를 감아서 그 끈적거리는 물질을 다 씻어내기는 하는지 궁금할 정도였죠. 그러던 어느 날 우리는 에번스빌에 있는 어느 고등학교에 다니던 여자애가 그렇게 세운 머리 때문에 죽었다는 이야기를 들었어요. 제 생각에는 선생님 중에 몇 분이 우리한테 겁을 줘서 더 이상 머리를 못 세우게 하려고 그랬던 것도 같아요. 여하간 에번스빌의 그 여자애는 수북하게 세운 헤어스타일을 하고 다니면서 계속 스프레이를 뿌렸대요. 그러면서 무려 세 달 동안이나 머리를 안 감았다고 하더라고요. 그러던 어느 날, 그 여자애는 수업 중에 갑자기 앞으로 푹 쓰러지더래요. 선생님이 무슨 일인가 확인하러 다가가 보니, 여자애 얼굴에 피가 줄줄 흘러내리더래요. 병원에 데려갔더니, 여자애 머리카락 속에 독거미가 지어놓은 둥지가 있고, 마침내 독거미들이 여자애의 두피를 깨물기 시작했던 거였대요.

해설

로널드 L. 베이커Ronald L. Baker의 저서 『인디애나 민간 전설Hoosier Folk Legends』 (1982)의 제289번 텍스트로, 1969년에 인디애나주 프린스턴에 사는 젊은 여성이 구술한 내용이다. 연이어 나오는 다른 전설 세 개도 1968년과 1969년에 구술된 것으로, 이와 유사하게 사람 머리카락 속에 바퀴벌레, 개미, 구더기가 들끓었다는 내용이다. 이 전설은 최소한 1950년대부터 있었는데, 그 당시에 벌집 헤어스타일의 인기가 높았기 때문이다. 이 이야기는 오늘날까지도 그 당시 학생이었던 사람들의 기억에 남아 있을 뿐만 아니라, 민족적 소수자나 외국인이나 기타 각종 괴짜에 관한 전설에도 역시나 남아 있다. 예를 들어 누군가는 어느 "히피"의 긴 머리카락에 곤충이 들끓었다는, 또는 어느 레게 팬과 음악가의 "드레드록스"에 구더기가 들끓었다는 이야기를 들어보았다는 식이다. 이 현대전설의 원형일 가능성이 있는 이야기는 13세기 영국의 교훈담에 등장한다. 머리 장식을 가꾸느라 너무 많은 시간을 허비한 까닭에 습관적으로 미사에 늦었던 여자의 머리카락에 악마가 거미의 모습으로 나타나서 달라붙었다는 내용이다.

8-7

거미 물린 자국

The Spider Bite

(A)

스무 살 여자가 휴가를 맞아 플로리다에 갔습니다. 그런데 그곳을 떠날 즈음에 얼굴에 작은 염증이 생기더니만, 집에 돌아온 이후에도 계속 커졌습니다. 급기야 동전만 한 크기가 되어서 여자가 의사를 찾아갔더니만, 종기가 생긴 거라면서 좀 더 기다려야 한다고 했습니다. 시간이 흐르자 혹이 커지면서 점점 매우 아파졌습니다. 여자가 다시 의사를 찾아갔더니, 수술로 제거해야 하지만 오늘 당장은 다른 일정이 있으니 다음 날 다시 오라고 했습니다. 그날 밤에 고통이 워낙 심해졌기 때문에 여자는 자다 말고 비명을 지르며 깨어났습니다. 그러자 비명을 지르느라 얼굴이 일그러지는 바람에 종기가 터지며 그 안에 있던 고름과 거미들이 튀어나왔습니다. 여자는 자기 얼굴에 뭐가 있었는지를 깨닫자 그만 심장마비를 일으키고 말았습니다.

(B)

제가 1980년에 들은 이야기입니다. 피해자는 그 당시에 사귀던 제 여자 친구의 대학 동창인 여자의 (아마 이모쯤 되는) 친척 여자분이었습니다. 그 여자분은 불운하게도 스페인에서 휴가 중에 어떤 곤충에게

물렸답니다. 그로 인해 혹이 생겼는데, 집에 돌아와서 병원 치료를 받았는데도 없어지지 않더랍니다. 급기야 혹이 터지면서 거미들이 우르르 몰려나오는 바람에, 그 여자분은 충격에서 회복하기 위해 정신과 치료를 받아야 했다네요.

(C)

제 딸이 집에 와서는 자기 친구한테서 들은 이야기라면서 말해주더군요. 저야 사실이라고 믿지 않았습니다만, 딸애는 믿더군요. 자기 친구는 거짓말을 하지 않을 것이기 때문이라나요. 여하간 다음과 같은 이야기입니다.

그 친구의 새언니가 하루는 뺨에 아주 커다란 여드름이 났더랍니다. 2주가 지나자 결국 곪았기에 짰더니만, 그 안에서 작은 거미들이 얼굴로 기어 나오더랍니다. 새언니는 비명을 지르며 기절했다나요. 알고 보니 2주 전에 새언니가 캠핑을 가서 야외에서 잠자는 동안 거미 한 마리가 피부 속에 알을 낳아두었던 거랍니다.

부디 사실이 아니라고 말해주시면 좋겠습니다.

해설

(A)는 위스콘신주 매디슨의 도나 슐라이처Donna Schleicher가 『사이콜로지 투데이 Psychology Today』(1980년 6월호)에 게재된 내 논문을 읽고 편지로 제보한 내용이다. (B)는 1983년에 영국 레딩의 필립 태너Philip Tanner가 편지로 제보한 내용이다. (C)는 1992년에 유타주 웨스트밸리시티의 크리스틴 애커슨Christine Ackerson

이 제보한 내용이다. 「거미 물린 자국」은 1980년에 북유럽에서 (즉 영국, 스칸디나비아, 독일 등에서) 처음 확인되었는데, 이때 물림 사고는 항상 희생자가 남쪽에서 (즉 스페인, 이탈리아, 심지어 아프리카에서) 휴가를 즐기는 동안 얼굴 근처에 벌어지는 것으로 나온다. 미국과 유럽에서 확인된 상당수 버전에서는 (항상 여자인) 희생자가 샤워를 하거나 욕조에 들어가 있을 때 종기가 터지면서 거미가 나타난다. 이와 유사한 공포 전설에서는 개미, 바퀴벌레, 구더기 등이 사람의 부비강 속에, 또는 깁스를 한 곳의 피부 속에 들어 있는 것으로도 나온다. 대부분의 경우에 피해자는 자기 몸의 감염된 부분을 손톱이나 칼, 포크, 돌멩이로 긁어서 벌어지게 만드는 바람에 그런 벌레들이 기어 나오게 된다. 위에 소개한 귀벌레 경고문도 참고하라.

8-8

Icky Envelopes

(A)

혹시 봉투 입구를 핥아서 침으로 붙이는 사람이 있다면, 더는 그렇게 못 할 것이다.

캘리포니아에서 한 여자가 물 묻은 스펀지 대신 봉투 입구와 우표 뒷면에 혀를 대고 침을 발라서 붙였다. 그런데 이 과정에서 여자는 봉투에 혀를 베고 말았다. 일주일 후 여자는 혀가 비정상적으로 부어올랐음을 깨달았다. 의사를 찾아갔지만 별다른 이상은 확인되지 않았다. 딱히 혀가 아프거나 하지도 않았다.

그로부터 이틀 뒤, 여자의 혀는 더 부어오르기 시작했고, 이때부터는 진짜로 아파지기 시작했는데, 어찌나 아프던지 차마 뭘 먹을 수도 없었다. 여자는 다시 병원을 찾아가서 뭔가 조치를 취해달라고 사정했다. 의사는 여자의 혀를 엑스레이로 찍어보고서야 그 안에서 혹을 발견했다. 의사는 간단한 수술을 준비했다. 그런데 혀를 갈라서 열어보았더니 바퀴벌레 한 마리가 살아서 기어 나오는 것이 아닌가. 알고 보니 봉투 입구의 접착제에 바퀴벌레 알이 묻어 있었던 것이다. 여자의 혀 안에서 침 때문에 알이 부화되었던 것이다. 하기야 따뜻하고 축축했으니…….

이건 CNN에도 보도된 실화이다.

(B) 긴급 속보!

최근 한 여자가 뱅크 오브 아메리카 현금인출기에 비치된 봉투 입구를 핥아서 침으로 붙였다가 사망했습니다. 알고 보니 봉투에 청산가리가 묻어 있었던 것입니다. 수사관들의 말에 따르면, 문제의 현금인출기를 조사한 결과 보관함에는 다른 봉투가 여섯 개 들어 있었다고 합니다. 여자의 사망은 부검 보고서로 확인되었으며, 당연히 현금인출기에서부터 아프기 시작한 것이었습니다. 부디 그런 봉투를 사용하실 때에는 극도로 주의해주시기 바랍니다. 라디오 방송국의 조언에 따르면, 봉투 입구를 핥는 대신 직접 침을 뱉어서 붙이거나(지저분한 소리처럼 들린다는 것은 압니다만, 그래도 죽는 것보다는 나으니까요), 아니면 자동차에 테이프를 비치해두었다가 그걸로 봉투를 붙이시기 바랍니다.

이 내용을 최대한 많은 사람들에게 전달해주세요.

해설

이 두 가지 허위 경고는 1998년인지 1999년부터 이메일로 유포되기 시작했다. 모호하거나 아예 있지도 않은 출처를 언급하는 것이야말로 이런 경고의 전형적인 수법이며, 일부 버전에서는 때때로 심지어 그 정보의 배후에 있는 공직자로 간주되는 개인의 이름까지 거론하기도 한다. 접착제 묻은 종이에 비위생적이거나 위험한 성분이 들어 있다는 내용의 유사한 주장들 역시 접착제 묻은 우표가 도입된 19세기 중반 이래로 줄곧 유포된 바 있다.

8-9

풍선껌 속의 거미 알

Spider Eggs in the Bubble Yum

시장에 등장한 최초의 '부드러운' 풍선껌 버블 얌Bubble Yum에는 거미 알이 들어 있었다. 바로 그 성분 덕분에 그 껌이 그토록 부드러워서 씹기 편했던 것이다. 한번은 어떤 꼬마가 버블 얌을 씹다가 그만 잠들 어버렸는데, 잠에서 깨어보니 입안에 거미 알이 한가득이더란다. 어떤 사람은 그 껌이 암을 유발한다고도 말한다.

해설

수명이 짧았던 이 풍문은 1977년에 나타났다가 사그러졌는데, 그때로 말하자면 바로 라이프세이버스Life Savers, Inc.의 껌이 가장 많이 판매되는 신제품이었을 때였다. 게리 앨런 파인의 저서 『이야기 제조법』에 인용된 미네소타 버전에서는 거미 '다리'가 들어 있었다고 나온다. 이것 말고는 이 풍문의 변형이 극히 드물며, 진정한 전설다운 서사적 발전도 거의 없다시피 했다. 『월 스트리트 저널Wall Street Journal』 1977년 3월 24일 자 기사에는 그 회사가 이 풍문으로 인해 겪은 문제가 자세히 나와 있다. 이 이야기에 대한 반응으로 라이프세이버스는 "아주 좋은 껌에 대한 아주 나쁜 거짓말을 누군가가 여러분의 자녀에게 하고 있습니

375

다"라는 헤드라인으로 시작하는 전면 광고를 『뉴욕 타임스』를 비롯한 주요 신문에 게재했다. 1984년에 풍자 작가 폴 크래스너Paul Krassner는 버블 얌 풍선껌 이야기부터 맥도날드 햄버거에 지렁이가 들어 있다는 이야기까지 모두 자기가 창작한 것이라고 주장했다.

8-10

선인장 속의 거미

The Spider in the Cactus

(A) 1991년 7월 18일

브룬반드 교수님께.

제가 어떤 이야기를 들었는데 도시전설의 특징이 모두 있기에, 혹시 관심이 있으실까 싶어서 알려드립니다.

제가 지난 주말에 디트로이트에 사시는 부모님을 찾아뵈었는데, 역시나 뉴욕주의 소도시에 사는 제 여동생이 자기 조수의 친구에 관한 이야기라며 다음과 같은 내용을 말해줘서 (……) 여동생은 이 이야기가 진짜라고 맹세했습니다.

여동생의 조수 말로는, 자기 친구인 한 여자가 뉴저지의 이케아 매장에서 거대 선인장을 한 그루 샀다고 합니다. 그 여자는 선인장을 자기 아파트에 갖다 놓고서 매우 흡족해했는데, 어느 날 갑자기 선인장이 흔들거리기 시작하더랍니다. 여자는 선인장치고는 황당한 행동이다 싶어서, 혹시 뭐가 잘못되었는지 "전문가들"의 설명을 들어볼 수 있을지 궁금해서 여기저기 전화를 돌렸답니다. 공립 도서관이며 종묘장 두어 군데에 전화를 걸어보아도 소용이 없자, 여자는 자연사박물관의 어느 식물학자에게 전화를 걸었답니다. 그러자 식물학자는 당장 그 선인장을 밖으로 갖고 나와서, 거기에 휘발유를 붓고 불을 붙이라

고 말하더랍니다. 제 여동생의 조수의 친구는 식물학자가 시키는 대로 거대 선인장에 불을 붙였는데, 그랬더니 정말 소름끼치게도, 선인장의 그을린 잔해에서 타란툴라 거미 수십 마리가 몸에 불이 붙은 채로 기어 나오더랍니다.

그런데 제가 보기에는 이 이야기가 뭔가 좀 어색합니다. 그래서 혹시 선생님께서도 치명적인 선인장에 관한 이야기를 예전에 들어보신 적이 있는지 궁금해서 연락을 드립니다.

미시간주 캘러머주에서,

세라 P. 베이팅Sarah P. Beiting 드림

(B) 1991년 9월 23일이 속한 주

세라 님께.

좀 어색해 보인다고요? 어떻게 그런 말씀을 하실 수가 있습니까? 일반 가정집에서 키우는 거대 선인장이며, 일반 가정집에 비치된 휘발유며, 타란툴라 거미 떼가 불이 붙은 채 도망치는 것이며…… 퍽이나 뉴욕의 평범한 하루처럼 들리는 내용이네요. 게다가 선인장 자체는 엄밀히 말해서 치명적이지가 않으며, 다만 거미에게만 예외일 따름입니다.

하지만 솔직히, 여러분, 우리 모두는 이게 도시전설이라는 걸 알고 있지 않습니까? 사실 일부 독자들은 캘러머주야말로 모든 것이 시작된 곳임을 기억할지도 모릅니다. 최소한 「선인장 속의 거미」에 관해서 제가 가진 정보는 거기까지 거슬러 올라가니까요.

제가 장담하건대, 세라, 지금 살고 계신 동네에서 물어보고 다닌다

면, 당신이 제보하신 선인장 이야기의 캘러머주 버전을 기억하는 사람을 찾을 수 있을 겁니다. 아시다시피 1989년에 저는 바로 캘러머주에 사는 한 남자로부터 최초의 미국 버전을 제보받은 바 있었습니다. 그 버전에서는 식물을 프랭크 종묘장의 직판장에서 구입했다고 나왔습니다.

이후 2년에 걸쳐서 미국 전역에서 다른 여러 가지 버전들이 등장했는데, 그중 일부는 프랭크 종묘장을 언급하기도 했고, 또 일부는 그 선인장을 멕시코나 미국 남서부의 사막에서 불법 채취했다고 주장했습니다. 어느 지역에서 나온 이야기건 간에 대개는 흔들리는, 진동하는, 떨리는, 웅웅거리는, 찍찍거리는, 붕붕거리는 선인장에 불을 붙였더니만 치명적인 거미나 전갈이 떼로 몰려나왔다고 하는데 (……)

해설

독자의 제보 편지를 인용해서 쓴 내 신문 칼럼에서 가져왔다. 이 전설의 원형은 1970년대 초에 유럽에서 유포되었다. 1990년에 독일에서는 『조슈아 나무 속의 거미The Spider in the Yucca Palm』라는 제목의 도시전설집이 나오기도 했다. 나는 『아기 열차』(pp. 278-87)에서 이 전설의 상세한 이력을 소개한 다음, 베이팅 여사의 편지에 대한 짤막한 언급으로 마무리한 바 있다. 미국에서 이 이야기가 인기를 얻은 7년 동안 내가 받은 편지, 스크랩, 기타 관련 문의는 모두 65건에 달했다. 공포 영화 『거미공포증Arachnophobia』(1990)의 개봉은 바로 그해에 「선인장 속 거미」에 대한 관심이 높았던 부분적인 이유일 수 있다. 가구 체인점 이케아가 바로 이 전설로 인해 겪은 문제에 관해서는 『비즈니스 위크Business Week』

1991년 2월 11일 자에 게재된 「그러면 하수도로 악어 사냥을 갑시다So, Let's Go Hunt Alligators in the Sewers」라는 제목의 기사에 잘 나와 있다.

8-11

독 묻은 여성복

The Poison Dress

제 사촌의 사촌이 비벌리힐스의 니만마커스 백화점에 있는 여성복 매장에서 일하는데, 지난번 추수감사절에 "실제로" 있었던 이야기라면서 말해주더라고요. 그 사람 말에 따르면 이 백화점은 매우 관대한 환불 정책을 유지하기 때문에, 부유한 여성 다수가 1만 달러짜리 여성복을 일단 외상으로 구입해서 딱 한 번 입고 나면, 깨끗하게 드라이클리닝을 해서 가게에 도로 갖다주고 환불을 받는다는 거예요.

그 가게에 있는 누군가한테 들은 이야기에 따르면, 그 사람이 거기서 일하기 전에 그 환불 정책 때문에 심지어 이런 일도 있었대요. 어떤 여자가 매우 값비싼 디자이너 여성복을 환불했는데, 나중에 바로 그 옷을 사서 입은 또 다른 여자의 온몸에 끔찍한 급성 발진이 생겼대요.

그래서 피부과 의사를 찾아갔더니, 피부에 포름알데히드가 닿아서 그렇다며 치료를 해주더래요. 두 번째 여자는 니만마커스에다가 병원비 청구 소송을 제기했지요. 가게에서 그 옷을 사 갔던 첫 번째 여자를 추적해보았더니, 자기 어머니가 돌아가시면서 그 옷을 입은 채로 묻어달라고 하셨다는 거예요. 하지만 딸은 그렇게 값비싼 옷을 그냥 묻어버리기 아까웠던 나머지, 장례식이 끝나자마자 장의사에게 부탁

381

해서 그 옷을 도로 벗겨 가게에 반납했다는 거예요.

결국 두 번째 여자는 시체에서 나와 그 옷의 천에 스며든 포름알데히드에 노출되고 말았던 거죠.

저는 이 이야기가 사실이라고 믿고 있었는데, 어느 날 제 여자 친구가 비슷한 이야기를 하더라고요. 자기네 할머니는 중고품 가게에서는 절대로 옷을 못 사게 하시면서, 예전에 중고 옷에 묻은 포름알데히드 때문에 죽은 여자 이야기를 하시더라는 거예요. 최근에 나온 이 화제의 이야기가 알고 보니 최소한 60년은 묵었다는 뜻이더라고요!

해설

1991년에 로스앤젤레스의 한 독자가 편지로 제보한 내용이다. 「독 묻은 여성복」은 (때로는 「산 채로 방부 처리Embalmed Alive」와 「죽이는 옷Dressed to Kill」이라는 제목이다) 민속학자들의 주목을 받은 최초의 미국 도시전설 가운데 하나이다. 1940년대와 1950년대에 몇몇 민간전승 학술지에서는 (그 내용과 연관지어 굳이 비유하자면) 이 이야기에 관한 보고의 '급성 발진'이 일어났는데, 제보자 가운데 일부는 그 이야기를 1930년대에 들었다고도 기억했다. 장례식을 위해서 여성복을 "빌려간" 여자는 종종 민족적, 또는 인종적 소수자에 속하며, 나중에 그 여성복을 두 번째로 입어서 병들거나 급기야 사망하기까지 하는 여자보다는 대개 더 가난한 편이다. 많은 사람들이 오로지 고등학교 생물학 수업에서나 접해보았을 법한 물질인 포름알데히드는 시신 보존용 방부제로 사용된다. 이 이야기에서 종종 언급되는 방부제 용액의 위험 여부에 관해서는 내가 시카고의 한 언론인으로부터 들은 내용이 있다. 언론인이 이 이야기의 핵심인 그 위험성에 관해서 묻자, 한 장의사는

대뜸 방부제 용액 병을 열더니 그 내용물을 자기 얼굴에 바르며 이렇게 말하더란다. "이 정도면 그 질문에 대한 답변이 되겠습니까?" 이 현대전설은 침략자들이 토착민을 제거하기 위해 병균이 묻은 담요나 의복을 건네주었다는 과거의 이야기에서 유래했을 수도 있다. 또한 이 과거의 이야기 역시 복수를 위해 누군가에게 독 묻은, 또는 "피부가 타오르는" 의복을 건네주었다는 고대 그리스의 여러 이야기에서 유래했을 수도 있다. 고전 민속학자 에이드리엔 메이어 Adrienne Mayor는 이런 배경의 전통적인 유래를 두 편의 논문(각각 다음 학술지에 수록되었다. *Journal of American Folklore*, Winter 1995; *Archaeology*, March/April 1997)에서 논의한 바 있다. 베네트 서프도 저서 『유령담 걸작선Famous Ghost Stories』(1944)에서 이 전설의 재미있게 각색된 버전을 수록하면서, 그 당시에 뉴욕 문단에서 큰 인기를 얻은 이야기라고 소개한 바 있다.

8-12

통 속의 시체

The Corpse in the Cask

지금으로부터 몇 년 전에 친구의 아버지께서 보드민무어 한가운데 있는 상당히 큰 주택을 매입하셨는데, 더 오래된 농가 자리에 건립된 일종의 조지/섭정 시대* 주택이었다.

가족이 넓은 지하실에 들어가보니 아주 커다란 나무통 여섯 개가 있었다. "어머나, 세상에!" 어머니께서 말씀하셨다. "저 통을 반씩 잘라서 거기다가 오렌지 나무를 심으면 좋겠네."

친구네 가족은 나무통을 반으로 자르는 작업에 나섰는데, 그중 하나는 뭔가가 들어 있어서 묵직했다. 일단 그 나무통을 세워놓고 구멍 뚫는 데에 필요한 장비를 동네 술집에서 빌려왔다. 잠시 후에 지하실 안에 풍부하고 아찔한 자메이카 특유의 향기가 가득해졌다.

"세상에, 럼이잖아!" 아버지가 말했다. 진짜였다. 그래서 친구네 가족은 그 나무통을 자르지 않고 그대로 내버려두면서, 대략 200리터에 달하는 것으로 짐작되는 럼을 이용하기로 작정했다.

럼을 이용한 각종 음료와 요리를 잔뜩 즐기고 1년쯤 지나자 나무

* 조지 시대(1714-1837)에서 조지 3세 재위 기간(1760-1820) 중 섭정이 통치한 기간을 섭정 시대(1811-1820)라고 한다.

통에서 더 이상은 럼이 잘 나오지 않았다. 쐐기를 이용해서 기울여보아도 사정은 마찬가지였다. 결국 친구네 가족은 나무통을 반으로 잘라보았는데, 그 안에서 잘 보존된 남자 시체 한 구가 나왔다.

식민지에서 사망하면서 고향에 묻어달라고 유언을 남긴 사람들의 경우, 독주에 담긴 채 고향으로 운반되곤 했는데, 그렇게 하면 소금물에 담근 것보다 효과가 더 좋았다고 한다.

해설

로드니 데일의 저서 『고래 종양』(pp. 64-65)에서 가져왔다. 비록 이름까지 거론된 누군가가 실화라면서 들려준 이야기라고는 했지만, 데일은 이 이야기를 도시전설을 뜻하는 특유의 표현인 "고래 종양 이야기"로 지칭했다. 때때로 시체를 독주 통에 보존해 해외에서 고국까지 운송했다는 실제 사례에서 비롯된 영국의 전설이 아닐까 싶다. 예를 들어 1805년에 트라팔가 해전에서 전사한 호레이쇼 넬슨 제독만 해도 그 시체를 브랜디 통에 보존해서 영국까지 운송했는데, 지브롤터에 도착해서는 브랜디를 와인으로 교체했다고 한다. 전설에 따르면, 넬슨 경의 임시 방부제 용액으로 사용되었던 브랜디를 목마른 선원들이 몰래 마셨기 때문이었다고 한다. 이와 유사한 전설이 프랑스에도 있는데, 알제리에서 프랑스로 운송된 싸구려 대형 와인 탱크 안에서 시체가 발견되었다는 내용이다. 그 남자 시체에는 등 뒤에 칼이 꽂혀 있거나, 목에 올가미가 걸려 있었다고 전한다. 이런 이야기에 상응하는 미국의 전설로는 어느 소도시에서 청소를 위해, 또는 막힌 파이프를 뚫기 위해 물탱크를 열어보았더니 부패한 시체가 들어 있더라는 이야기가 있다.

8-13

뜻밖의 식인종

The Accidental Cannibals

이 이야기의 진실성이야 나도 단언할 수 없다. 하지만 전직 식물병리
학자인 [워싱턴주] 캐시미어의 엘리스 달리Ellis Darley의 말에 따르면, 캘
리포니아에 사는 예전 동료 가운데 한 명에게 실제로 일어난 일이라
고 한다.

역시나 과학자인 그 동료는 유고슬라비아 출신이었다. 제2차 세계
대전 당시에 아직 유고슬라비아에 살고 있던 그 친구는 심각한 식량
부족을 겪었는데, 미국에서 살던 친척들이 보낸 구호품 소포 덕분에
그나마 버틸 수 있었다고 한다.

당시에는 식품을 깡통에 담아서 보냈다. 그러던 어느 날, 라벨도 붙
지 않은 채 도착한 꾸러미가 있었다. 열어보니 무슨 가루가 들어 있기
에, 유고슬라비아인 가족은 그 당시에 간절히 필요했던 구호품 식량
인가 보다 하고 넘겨짚었다.

가족은 그 가루를 다른 음식에 섞어보았는데, 의외로 색다른 풍미
가 느껴지기에 결국 한 통을 다 먹어치우고 말았다.

그러다가 여러 주가 지나서 편지가 한 통 도착했는데, 그 안에는 앞
서 보낸 꾸러미 이야기가 나와 있었다.

미국에 살던 친척 할머니가 돌아가시는 바람에 화장한 유해라도

고국의 품으로 보내드리고 싶어서 깡통에 담아 보냈다는 내용이었다. 음, 여하간 고국의 품으로 돌아온 것은 확실히 맞았다.

해설

워싱턴주 『위내치 월드Wenatchee World』 1987년 8월 27일 자에 게재된 「윌더드 R. 우즈와 나누는 이야기Talking It Over with Wildered R. Woods」 칼럼에서 가져왔다. 이 이야기의 여러 변형은 유럽 전역에서 확인되는데, "화장한 유해"를 인스턴트 음료 가루, 수프 가루, 밀가루, 케이크 가루, 조미료로 오인한다는 내용이다. 1990년에 BBC의 라디오 프로그램에서 방송된 청취자의 사연에서는 오스트레일리아로 날아온 친척의 화장한 유해를 잘못 알고 크리스마스 푸딩에 집어넣어 절반쯤 먹고 나서야 비로소 설명 편지를 받았다는 내용도 있었다. 르네상스 시대의 문헌에 나오는 이야기에서는 장례를 위해 고향으로 돌아가던 어느 유대인의 식초나 소금에 절인 시체 일부를 선상의 다른 승객들이 식품으로 오인해서 먹었다는 내용도 있다. 현대에 와서는 심각한 식량 부족을 겪은 국가마다 사람 고기를 쇠고기로 속여 판매했다는 풍문이 끈질기게 남아 있다.

8-14 마요네즈 빼주세요! 모차렐라 빼주세요!

Hold the Mayo! Hold the Mozzarella!

(A)

1998년에 저는 플로리다주 탬파의 슈퍼마켓에서 줄을 서 있다가 이런 이야기를 엿듣게 되었습니다. 어느 10대 청소년이 또래 친구에게 이렇게 말하더군요. "버거킹에서 왜 그렇게 공짜 와퍼 쿠폰을 뿌리는지 알아? 그 회사가 조만간 파산할 예정이거든. 뉴잉글랜드에서 그 회사를 상대로 큰 소송이 제기되었다는 거야. 거기 직원 중에 일부가 에이즈에 걸려놓고는, 다른 사람들에게 복수를 하겠다며 마요네즈에다가 자기 정액을 섞어 놓았다더라고. 와퍼를 먹으면 에이즈에 걸릴 수 있는 거야. 그래서 공짜 쿠폰을 주고 있는 거지."

(B)

저는 지역 병원에서 홍보실장으로 일하고 있습니다. 1993년 6월에 지역 라디오 방송국 기자 한 명이 전화를 하더니만 어떤 이야기를 확인해줄 수 있느냐고 물어보더라고요. 그 사람이 한 이야기는 이러했습니다.

이웃 도시에 사는 어느 부부가 그곳 도미노 지점에서 피자를 시켰답니다. 그들은 음식이 도착하자 먹었습니다. 그런데 식사를 마치고

388

전화가 와서 받아보니, 어떤 남자가 아까의 피자 배달원이라고 신분을 밝히더래요. 서비스 품질 확인 중이라면서 피자는 맛있게 드셨느냐고 물었다죠. 부부가 그렇다고 대답했더니만, 갑자기 이러더랍니다. "다행이네요. 왜냐하면 저는 에이즈 감염자인데 아까 거기다가 제 정액을 섞었거든요." 부부는 너무 당황했고, 또 한편으로는 너무 부끄럽기도 해서, 군이 옆 동네인 우리 도시의 병원으로 와서 검사를 받았답니다. 즉 병원에 가자마자 위세척을 했는데, 실제로 위 속 내용물 중에 정액의 흔적이 발견되었다는 거죠.

저는 응급실과 검사실의 기록을 모두 확인해보았습니다만, 그런 사건은 나와 있지 않았습니다.

해설

(A)는 1989년에 플로리다주 탬파의 로버트 포머로이Robert Pomeroy가 편지로 제보한 내용이다. (B)는 1993년에 켄터키주 파인빌의 팀 L. 코네트Tim L. Cornett가 편지로 제보한 내용이다. 민속학자 재닛 랑글루아는 1991년 『현대전설Contemporary Legend』(vol. 1)에 간행한 논문에서 오염 전설의 발생 주기에 대해서 논의한 바 있다. 이 이야기에 등장하는 다른 식품들로는 콜슬로, 콩, 타코가 있고, 오염물로는 땀, 침, 오줌이 있으며, 구체적인 패스트푸드 체인점으로는 하디스Hardees, 타코벨, 피자헛이 있다. 하지만 「빼주세요!」 전설 대부분은 버거킹과 도미노피자를 다루는데, 두 업체 모두 최소한 1987년부터 줄곧 표적이 되어왔다. 이 사실무근의 풍문이 만연했을 즈음, 나는 도미노 피자의 사내 간행물 『페페로니 프레스Pepperoni Press』 1990년 4월 13일 자에 기고한 짧은 글에서 그런

부정적인 이야기의 일반적인 전개 방식을 설명하며 그에 대처하는 방법을 제안했다. 하지만 내 조언도 큰 도움이 되지는 못했는지, 그 이야기는 1993년에 미국 전역에서 다시 터져 나왔다. 보통은 위에 인용한 버전처럼 피자를 오염시킨 범인이 희생자에게 직접 전화를 걸어 자기 범행을 밝히는 식이었다. 이 장의 서문에서 언급한 코로나 맥주 공포담 역시 1987년에 시작되었음을 고려해보면, 우리로서는 그때야말로 식품업계에는 좋지 않았던, 반면 오염 전설에는 좋았던 한 해였다고 판정할 수밖에 없겠다.

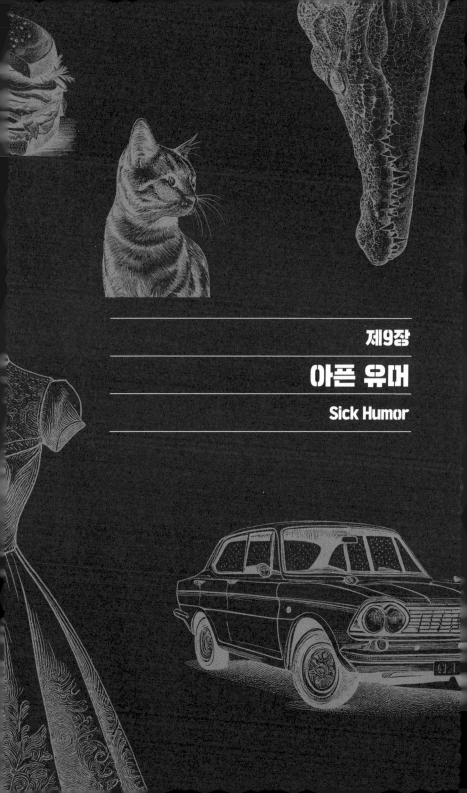

제9장

아픈 유머

Sick Humor

의료 공포 전설은 두 가지 형태로 나타난다. 하나는 고도로 전문적인 이야기로서 황당하지만 진실이라고 간주된다. 또 하나는 "보건 서비스" 과정에서 일어났다고 간주되는 섬뜩한 사건들에 관해 널리 퍼진 이야기로서, 전문용어가 아니라 일반인의 언어로 서술된다. 전형적인 테마로는 기괴한 부상과 사고, 끔찍한 응급 환자, 부정확한 진단, 병 고치러 갔다가 오히려 악화되는 식의 진료 등이다. 이런 실패는 불완전한 기록, 잘못된 엑스레이, 과로한 병원 직원, 참견하는 병원 간부 같은 인간의 실수로부터 유래했다고 종종 이야기된다. 분명히 이런 전설들 속에는 의사가 히포크라테스 선서에도 불구하고 선보다는 오히려 해를 더 많이 가할 때가 간혹 있을지도 모른다는 느낌이 들어 있다.

때로는 사물의 작동 원리에 대한 단순한 무지에서부터 진위불명의 이야기가 자라나기도 한다. 예를 들어 한 독자는 내게 다음과 같이 제보한 바 있다. "제 누이가 양수천자를 실시하려고 하자, 한 친구가 그러지 말라고 설득했어요. 왜냐하면 자기가 아는 어떤 사람이 바로 그 검사를 했는데, 기계에서 발생하는 에너지 때문에 양수가 부글부글 끓으면서 태아가 심한 부상을 입었기 때문이라는 거예요." (그게 사실이라면 임신부는 도대체 어떻게 된단 말인가?!) 또 다른 의료 전설에서는 단순한 줄거리를 통해 아기가 (심지어 태아조차도) 진정한 투사가 될 수 있다는 메시지를 전달한다. 그 이야기에 따르면, 아기가 때로는 자궁 내 피임 장치를 작은 손에 꽉 움켜쥐고 태어나기도 한다는 것이다. 물론 산부인과 의사들은 그런 일이 일어날 수 없다고 내게

장담했다. 왜냐하면 자궁 내 피임 장치는 항상 아기가 들어 있는 양막 바깥에 있기 때문이라는 것이다.

오하이오의 독자가 제보한 또 다른 병원 이야기에서는 자원봉사자들에게 환자 정보를 비밀로 유지하라며 주의를 당부한다. 젊은 자원봉사자(보통 젊은 여성이며, 전통적으로 줄무늬가 들어간 근무복을 입는다) 두 명이 엘리베이터를 타고 가면서 현재 담당한 환자들의 이야기를 경솔하게 입에 올렸다. 소녀 한 명이 병동에서 모두가 좋아하는 어느 할아버지 이야기를 꺼내자, 다른 소녀는 그 환자가 머지않아 돌아가실 것 같다는 이야기를 어느 의사에게 들었다며 딱하다는 듯 말했다. 그러자 엘리베이터에 함께 타고 있던 승객 한 명이 갑자기 기절했다. 알고 보니 마침 그 환자를 병문안 온 딸(이거나 아내)인데, 아직 의사로부터는 환자의 상태에 대한 설명을 듣지 못한 상태였던 것이다.

고전적인 의료 공포 전설 가운데 하나는 병원 방문객이나 직원 때문에 초래된 환자의 죽음을 다루고 있다. 텍사스주 샌안토니오의 미리엄 말리크Merium Malik는 1991년에 이런 이야기를 제보했다.

—

한 사제가 매주 한 병원을 순회했는데, 하루는 집중 치료실에 입원한 교구민을 병문안 갔다. 비록 몸에 수많은 튜브와 전선이 연결되어 있었지만, 환자는 쾌활하게 사제를 맞이했다.

그런데 사제가 병상 옆에 서 있는 사이, 환자는 눈에 띄게 상태가 악화되더니 숨을 제대로 쉬지 못하는 것처럼 보였다. 그래도 환자는 침대 옆 협탁에 놓인 연필과 종이를 달라고 몸짓한 다음 뭔가를 적

어서 사제의 손에다가 쪽지를 건네주었다.

사제는 일단 쪽지를 받아서 주머니에 집어넣고 간호사를 호출했지만, 환자는 도움을 줄 누군가가 나타나기도 전에 그만 사망하고 말았다. 그날 밤, 깊이 충격을 받은 사제는 고인을 위해 기도를 드리고 나서야 아까 받은 쪽지를 기억해내고 주머니에서 꺼냈다. 그가 펼쳐본 쪽지에는 이렇게 적혀 있었다. "비키세요, 신부님! 지금 제 산소 호스를 밟으셨어요!"

이 환자 사망 이야기의 최근 변형은 1996년 7월에 인터넷에서 유포되기 시작했다. 거기에는 남아프리카의 한 병원에서 일어난 사건을 보도한 현지 신문 기사라고 나와 있었다. 그런 버전 가운데 하나를 원본 그대로 인용하자면 다음과 같다.

－

"지난 몇 달 동안 우리 간호사들은 매주 금요일 오전마다 똑같은 병상에서 환자가 사망한 것을 발견하고 충격을 받아왔습니다." (남아프리카 자유주 소재) 펠로노미 병원Pelonomi Hospital의 대변인은 기자들에게 이렇게 말했다. "그 사망 사례 가운데 어떤 것에도 뚜렷한 원인은 없었고, 에어컨에 대한 대대적인 확인과 세균 감염 가능성에 대한 조사에도 불구하고 단서를 밝히는 데에는 실패했습니다.

하지만 추가 조사를 통해 이런 사망 사례의 원인이 이제 밝혀졌습니다. 매주 금요일 오전에 해당 병동에는 미화원이 한 명 들어갔는데, 알고 보니 환자의 생명 유지 장치에 동력을 제공하는 플러그를

빼고, 청소기 플러그를 대신 꽂은 후에 일을 시작했던 것입니다. 해당 미화원은 자기 업무를 마친 뒤에 생명 유지 장치의 플러그를 도로 꽂고 돌아갔으며, 이 과정에서 환자가 사망했다는 사실은 전혀 몰랐던 것입니다. 어쨌거나 청소기가 돌아가는 소음 때문에, 해당 미화원도 환자의 비명이나 가래 끓는 소리를 듣지는 못했습니다. 우리는 이 사태에 유감을 표하며, 해당 미화원에게 강력한 항의 서한을 발송했습니다. 아울러 자유주 보건복지부에서는 다시는 이런 사고가 반복되지 않도록 추가 콘센트를 설치할 전기기술자를 호출한 상태입니다. 사건 조사는 이제 마무리되었습니다."

(『케이프 타임스 Cape Times』 1996년 6월 13일 자)

그나저나 이 신문 기사의 헤드라인은 「환자까지 청소한 미화원 Cleaner Polishes Off Patients」이었다.

『케이프 타임스』에는 실제로 이런 기사가 실렸지만, 이 사건이 확증된 것까지는 아니라고 언급하는 구절이 인터넷 버전에서는 빠져버렸다. 아울러 이 버전에서는 케이프타운에서 발간한 신문에 게재된 기사에 이 사건의 무대가 블룸폰테인이라는 또 다른 도시로 나와 있었다는 사실조차도 무시했다. 인터넷 버전에서는 그 신문의 보도에서 일반적인 정보 가운데 일부에 따옴표를 넣어서 마치 실제 인용문인 것처럼 만들기도 했다. 요하네스버그의 언론인으로 도시 전설에 관한 책을 세 권이나 펴낸 아서 골드스터크 Arthur Goldstuck는

이 이야기의 출처를 추적한 끝에 자신의 발견을 인터넷에 게시했다. 즉 『케이프 타임스』는 그 정보를 케이프타운의 아프리칸스어 신문 『디 부르거Die Burger』에 먼저 게재된 기사에서 얻었는데, 그 앞선 기사에서는 환자 사망 이야기가 지난 2년 동안 떠돈 풍문에 불과했다고 분명히 서술하는 한편, 이 사건을 가리켜 "자칭 사건"이라며 꼬집고 있었다. 이 사례는 인터넷이 이미 의심의 여지가 있었던 뉴스 내용을 (굳이 말하자면) 손질된 형태로 유포시킴으로서 사실상 도시전설을 "만들어낼" 수 있음을 예시한다.

마지막으로 버지니아주 리치먼드의 독자 폴 티플스Paul Teeples가 제보한 의료 공포 이야기에는 약간 다른 반전이 있다.

—

또 다른 사람이 이야기를 꺼냈다. "혹시 그 동네 고등학교 운동선수 이야기 들었어? 다리가 심하게 부러지는 바람에 버지니아 의과대학에 갔더니만 잘라야 한다고 말하더래. 그런데 의사가 실수로 멀쩡한 다리를 잘랐다는 거야!"

모두들 믿지 못하겠다는 표정으로 바라보는데, 잠시 후에 누군가가 끼어들었다. "그럼 그 가족이 병원을 고소하고 난리가 났겠네."

"아니, 그 가족은 고소도 할 수 없었어." 첫 번째 남자가 말했다.

"왜?" 우리 모두가 물어보았다.

———

* 직역하면 "짚고 일어날 다리가 없다(He didn't have a leg to stand on)"는 뜻이지만, 비유적으로는 "소송을 제기할 근거가 없다"로도 해석이 가능하다는 점을 이용한 말장난이다.

"짚고 일어날 만한 다리가 없으니까."*

이런 이야기는 (엄밀하게 말하자면 전설이 아니라 "낚시담"인데) "아픈 유머"라는 용어에 "역겨운 유머"라는 완전히 새로운 함의를 부여한다.

"지난번 어느 토요일 오후에 이 도시의 다른 병원 응급실에 실려온 그 남자는 양쪽 귀에 진짜 심한 화상을 입은 상태였어. 처음에는 자기가 하루 온종일 TV를 보며 맥주를 마시고 있었다는 말밖에 안 하더라고. 그러다가 사고 경위서를 작성해야 할 때가 되자, 그 남자도 비로소 자백하더라고."

"딱히 자백할 거리가 있었어?"

"그 남자 말로는 자기가 중요한 경기를 시청하는 동안 부인이 옆에서 다림질을 하다가 잠시 자리를 비웠는데, 마침 전화가 오더라는 거야. 전화는 남자가 앉아 있는 의자 옆 탁자에 있었는데, 마침 부인이 뜨거운 다리미를 근처에 놔두었다는 거지. 남자는 화면에서 눈을 떼지 않은 채로 전화를 잡으려고 손을 뻗었대. '저는 그걸 귀에 갖다 댔습니다.' 남자가 설명했지. '그게 전화인 줄 알았던 거예요.'

'그러면 다른 쪽 귀에는 어쩌다가 화상을 입으셨습니까?' 인턴이 물어봤지.

'음, 제가 그걸 내려놓자마자 다시 전화가 울리기에 그랬죠.'"

"나도 그거랑 비슷한 이야기를 들었어. 어떤 여자가 응급실에 실려

왔는데 얼굴에 진짜 심한 총상을 입었더라는 거야. 운 좋게 목숨은 건졌지만, 병원에서는 아마 남은 평생 동안 얼굴이 망가진 채로 살아야 할 거라고 말했지."

"혹시 살인이나 자살 기도 같은 거였어?"

"아니, 그냥 사고였어. 그 여자는 험한 동네에 살았기 때문에, 호신용으로 권총을 하나 사서 갖고 있었대. 베개 밑에 넣어두었다는 거지. 그런데 그 여자는 천식도 있어서, 흡입기도 마찬가지로 베개 밑에 넣어두고 있었대."

"이런, 설마!"

"맞아! 어느 날 밤늦게 자다 말고 깨어서 흡입기를 꺼내려고 손을 뻗었대. 그런데 엉뚱하게도 권총을 꺼내서 얼굴에 대고 쏴버리는 바람에, 총알이 코 한쪽으로 들어가서 뺨으로 관통해 나온 거지."

"내가 들은 이야기에 따르면, 그 남자는 응급실로 달려왔지만 이미 늦은 다음이었대. 자다가 침대 옆에 있는 전화가 울리기에 손을 뻗었는데, 엉뚱하게도 스미스 앤드 웨슨 38구경 스페셜 권총을 붙잡았다는 거야. 그걸 귀에 갖다 대는 순간 발사되면서 즉사하고 말았대."

카프카스러운 병원 방문

The Kafkaesque Hospital Visit

한 남자가 어느 대학 병원의 가정의학과에 찾아와서는 자기 안경테가 휘어져서 얼굴에 똑바로 쓸 수가 없다고 불평했다. 안경을 수리하려면 안과로 가서 진료를 받아야 했다. 그런데 병원 규정상 환자가 가정의학과에서 전문의학과로 넘어가려면 반드시 종합 검사를 먼저 받아야만 했다.

의무적인 종합 검사의 일환으로 직장 검사를 하던 인턴이 어떤 덩어리를 발견했다. 안경보다는 이쪽이 더 중요했기 때문에, 환자는 일단 대장내시경 검사를 위해 외과로 넘어갔다. 검사 도중에 양성 폴립이 하나 발견되어 제거되었다. 검사를 진행하던 인턴이 실수로 대장내시경으로 환자의 대장에 구멍을 냈지만 미처 모르고 넘어갔다.

환자는 마침내 안과 예약을 하고 병원을 나섰지만, 한밤중에 갑자기 몸이 아파서 다시 응급실에 실려왔다. 급기야 구멍 뚫린 대장 때문에 긴급 수술을 받았다. 아울러 다량의 항생제 처방에도 불구하고 환자는 복막염과 기타 여러 가지 합병증을 겪었으며, 이후 몇 달 동안 집중 치료실 신세를 졌다.

시간이 흘러 환자는 회복해서 퇴원했는데, 마지막으로 그를 담당한 인턴은 앞서 몇 주 전에 가정의학과에서 그를 처음 담당했던 바로

그 사람이었다. 근무 일정에 따라서 이번에는 외과로 넘어온 것이었다. 외과 근무 첫날, 인턴은 이 환자를 단번에 알아보았다. 상대방은 여전히 테가 휘어진 안경을 쓰고 있었기 때문이었다.

해설

1986년에 애리조나주 피닉스의 찰스 곤트Charles Gauntt 박사가 편지로 제보한 내용이다. 이와 연관된 또 다른 이야기에서는 병원 체류로 급증하는 비용을 상세히 열거한다. 왜냐하면 환자가 퇴원에 필요한 서류 작성을 마무리하기 위해 병원에 머무는 내내, 끝도 없어 보이는 일용품, 장비, 서비스에 대한 청구서가 연이어 날아오기 때문이다. 크나큰 두려움의 대상인 대장내시경 분석 장비와 관련된 전설 중에는 누전으로 불꽃이 튀면서 장내 가스에 불이 붙은 나머지 환자의 복부 아래쪽이 폭발했다는 내용도 있다. 드물기는 하지만 이런 폭발은 직장 폴립의 검사나 치료 중에 실제로도 일어난 바 있다. 자세한 내용은 가까운 의대 도서관에 가서 「대장내시경 폴립절제술 도중의 치명적인 직장 폭발Fatal Colonic Explosion During Colonoscopic Polypectomy」(*Gastroenterology*, vol. 77, 1979, pp. 1307-10) 이라는 매력적이면서 삽화까지 곁들여진 논문을 참고하기 바란다. 이 논문에 서술된 사건은 프랑스에서 일어났는데, 내가 이 주제에 대해서 접근할 수 있는 최대한의 내용은 딱 여기까지이다. 어쩌면 제법 유명한 사례인지도 모르겠다. 지금까지 이 논문의 복사본을 보내온 의사가 (내 주치의까지 포함해서) 무려 네 명에 달하기 때문이다.

9-2 치과 사망

Dental Death

예전에 어느 연세 지긋하신 치과의사 선생님에게 들은 이야기이다. 그분 성함은 조 오노Joe Ono라고 하는데(그렇다. 본명이다), 당신이 치과 대학에 다닐 때의 흔한 농담 중에 이런 것이 있다고 했다. 혹시라도 환자가 치료용 의자에 앉아 있다가 사망하면, 얼른 그 시체를 화장실로 옮겨 그곳에서 발견되도록 내버려두어야 한다는 것이었다.

하지만 그저 치과 치료를 받은 것만으로 사망하는 사람이 과연 있을까?

또 다른 사람에게는 이런 이야기도 들었다. 어느 치과 의사가 자기 병원에 나란히 붙은 진료실을 두 개 두고 있었다. 한번은 그가 동시에 두 환자를 치료하기로 했는데, 양쪽 모두 마취 상태에 있을 예정이기 때문이었다. 그런데 두 환자를 모두 마취시킨 직후에 그중 한 명이 좋지 않은 반응을 보였고, 치과 의사가 그 환자를 도우러 가 있는 사이에 다른 한 명이 사망했다는 것이다. 그러다가 치과 의사가 사망한 환자를 보러 돌아온 사이에 나머지 한 명도 결국 사망했다는 것이다.

어떤 독자는 치과에서의 죽음과 부활에 관한 이야기를 들었다며 제보해주었다. 한 치과에서 진료용 의자에 앉아 있던 환자가 사망하는 사건이 벌어졌다. 늦은 오후라서 건물 안에 있는 사람도 거의 없다

시피 한 상황에서, 치과 의사는 시체를 어깨에 메고 화장실로 향했다. 남자 화장실은 한 층 아래로 내려가야 했지만, 치과 의사는 어찌어찌 남의 눈에 띄지 않고 거기까지 가서, 화장실 안에 시체를 넣어두었다. 병원으로 올라온 치과 의사는 마음을 진정시키며 어서 정리를 마친 뒤에 퇴근하려고 생각했는데, 불과 몇 분 뒤에 문 열리는 소리가 들려서 뒤를 돌아보았더니, 아까 "죽은" 남자가 넋이 나간 표정으로 멀쩡히 살아서 걸어 들어오는 것이 아닌가. 알고 보니 어깨에 멘 채 계단을 내려가면서 반복적으로 충격이 가해지자, 뜻하지 않게 심폐소생술과 유사한 작용을 하게 되어서 남자가 의식을 회복했던 것이었다.

해설

이것이야말로 내가 도시전설을 수집하는 20년 동안 들은 모든 치과 죽음 이야기의 요약본이다. 대부분의 사람이 치과 치료에 대해서 품은 공포와 혐오를 고려해보면, 이런 전설이 그리 많지 않다는 점이 오히려 놀라울 수밖에 없다. 최소한 나로선 위의 내용이 부디 전설이기를 바랄 뿐이다.

9-3

친척의 시신

The Relative's Cadaver

(A)

제가 학생 두 명이 나누는 대화에서 이런 이야기를 우연히 엿들었거든요. 한 학생이 다른 학생에게 하는 말이, 지난 학기에 자기가 들은 이야기인데 한 여학생이 해부학 수업을 들을 때에 교수님이 시신을 덮어놓은 천을 걷자마자, 자기 이모님이 거기 누워 계신 것을 알아보았대요. 심지어 그 여학생은 두 달 전에 이모님 장례식에도 다녀왔는데 말이에요. 그 여학생은 자기 친척의 시신을 해부한다는 생각을 차마 견딜 수 없었던 나머지 수업을 포기하고 말았대요.

(B)

제가 고등학교에 다닐 때 예과 학생이었던 친구한테 들은 바에 따르면, 의과대학 신입생은 진짜 사람 시체를 해부하는 게 필수라고 하더군요. "어느 의과대학생이 한창 바쁘게 첫 학기를 절반쯤 보냈을 무렵, 어머니가 전화를 하셔서 방금 할아버지가 돌아가셨다고 알려주셨지." 그 친구가 해준 이야기였습니다. "그 학생은 비행기를 타고 집에 돌아가서 장례식에 참석하고 서둘러서 학교로 돌아왔어. 얼마 지나지 않아 학생들은 해부 수업을 위해 천으로 덮은 시신이 가득 있는 방에

404

들어가게 되었지. 그런데 자기 앞으로 배정된 시신의 천을 걷은 그 학생은 경악할 수밖에 없었어. 할아버지가 자기 앞에 누워 계셨거든! 그 노인이 당신 시신을 연구용으로 기증하셨다는 이야기를 가족 중에 아무도 이야기해주지 않았던 거야."

제 친구는 이렇게 덧붙였습니다. "그래서 의과대학 학생들이 해부하는 시신은 하나같이 머리에 비닐봉지를 씌워놓는 거라고."

해설

(A)는 중서부의 독자, (B)는 뉴잉글랜드의 독자에게서 들어온 제보인데, 의과대학이라면 어디에나 이 두 가지와 유사한 이야기가 전해지게 마련이다. 이 전설의 변형에서는 문제의 시신이 그 학생의 어머니, 아버지, 삼촌, 또는 과거에 그 학생과 불화가 있었던 나머지 한동안 소원했던 다른 친척인 것으로 나온다. 그렇다고 시신의 머리에 비닐봉지를 씌우는 전략을 사용할 경우, 미래의 두뇌 전문의나 이비인후과 전문의가 해부학을 배우기가 매우 어려워지지 않을까 싶기도 하다. 1982년에 앨라배마 대학 버밍엄 캠퍼스 의과대학의 육안해부학 실습실에 한 학생의 친척의 (즉 대고모님의) 시신이 등장한 실제 사례가 있었는데, 한 학술지(*Journal of the American Medical Association*, vol. 247, no. 15, p. 2096)에 게재된 독자 편지를 통해 보고되었다. 편지 내용에 따르면 비록 그 학생이 친척의 시신을 해부한 것은 아니지만, "그 학생의 추가적인 정신적 외상을 방지하기 위해 주 해부학 위원회에서 곧바로 다른 시신으로 교체했다"고 한다. 「친척의 시신」 전설은 훗날 18세기 영국의 소설가 로런스 스턴Laurence Sterne과도 결부되었다. 스턴이 1768년에 사망한 직후, 도굴꾼이 그의 시신을 훔쳐서 케임브리지 의과

대학에 팔았으며, 급기야 그곳에 있던 친구 한 명이 얼굴까지 확인했다는 이야기가 유포되기 시작했던 것이다. 스턴의 초기 전기 작가들은 이 이야기를 포함시키고 윤색하기까지 했지만, 더 최근의 학자들은 이 사건에 대한 증거를 찾아내지 못했기에 그저 구비전승에 불과하다며 일축해왔다.

9-4 저빌쥐 넣기

Gerbilling

(A)

제 직장 동료가 동성애자에 관한 엽기적인 이야기를 해주더군요. 게이 공동체의 일부 분자들은 살아 있는 설치류를 자기 항문에 집어넣음으로써 성적 흥분을 얻는답니다(농담이 아닙니다!). 저빌쥐가 특히 선호되는 동물인 것처럼 보입니다. 이 자극은 삽입 후에 그 동물의 움직임에서 비롯되는 것이 분명하고, 바로 거기에 문제가 있습니다. 저빌쥐가 과도하게 뛰어놀아서 사람의 내부를 할퀴기 시작할 경우, 이 행위의 추종자 가운데 일부는 심한 부상을 입기 때문입니다. 제 동료는 이에 대해 신뢰할 만한 정보를 갖고 있다고 주장했는데, 왜냐하면 자기 친구 중에 의사가 있기 때문이라는 겁니다. 그 친구가 응급실에서 근무하는 동안에 실제로 그 의례를 실행하다가 부상을 입은 어느 동성애자의 엑스레이를 봤다는 겁니다.

이 이야기는 너무나도 터무니가 없고 사실이 아닌 것처럼 들린다고 제가 말하자, 동료는 그 이야기가 진실임을 맹세할 수 있다며 버티더군요. 그래서 제가 친구라는 의사의 이름을 말해보라고 했더니 동료는 한 발 물러서면서 자기가 가만 생각해보니까, 엑스레이를 본 사람은 사실 자기 친구가 아니고, 자기 친구의 형제라는 (그리고 그 사람 직

407

업이 바로 의사라는) 게 비로소 기억이 났다고 말하더군요. 문제의 엑스레이를 본 의사가 실제로 그 환자를 치료했다는 의사였는지 여부는 분명하지 않았습니다.

(B)

친구 하나가 로스앤젤레스의 시더스시나이 병원Cedars-Sinai Hospital에 근무하는 어느 간호사와 아는 사이였다. 그 간호사가 친구에게 해준 말에 따르면, 지난번에 아무개가 [잘생긴 남자 배우의 이름이 거론된다] 한밤중에 응급실을 찾아왔다고 한다. 그 배우는 자기가 살아 있는 저빌쥐를 항문에 집어넣는 성도착적인 게이 놀이를 했다고 실토했다. 하지만 이번에는 저빌쥐가 꽉 끼어서 빠지지 않는다는 것이었다. 그 간호사는 실제로 엑스레이를 봤다. 이건 절대적으로 진실이다.

　(……) 그런데 한 가지 문제가 있다. 이 이야기는 진실이 아니라는 거다.

해설

일반적인 버전인 (A)는 1987년에 일리노이의 독자가 보낸 편지에서 가져왔다. 할리우드 버전인 (B)는 『플레이보이』 1990년 12월호에 게재된 스티븐 랜들 Stephen Randall의 「미디어Media」 칼럼에서 가져왔다. 이른바 "들치기" "빨아내기" "터널 뚫기"라고도 알려진 저빌쥐 넣기에 대한 언급은 1960년대 말부터 유포되어 왔지만, 1984년에 갑자기 이런 악의적이고 동성애혐오적인 전설이 대거 분출되더니 지금까지 만연하고 있다. 뉴스 앵커, 기상 캐스터, 영화배우 같은 남자

유명인 가운데 일부는 저빌쥐 넣기 이야기가 그 이름에 결부되는 바람에 삶과 경력이 손상되거나 심지어 파괴되기까지 했다. 보통 이런 이야기에서는 '친친'이 그 당사자의 실제 엑스레이를 봤다고 주장한다. 예를 들어 리처드 T. 캘릴Richard T. Caleel의 저서 『외과의사! 도심 병원 의사의 한 해Surgeon! A Year in the Life of an Inner City Doctor』(1986)에 나온 사례도 마찬가지이지만, 구전에서와 마찬가지로 이 책에서도 그 이야기의 출처는 다른 병원에서 일하는 친구의 친구라고 나온다. 저빌쥐 넣기라는 행위의 광범위한 민간전승에 대한 결정판 논의로는 노린 드레서의 논문 「잃어버린 저빌쥐 사건The Case of the Missing Gerbil」(Western Folklore, vol. 58, July 1994, pp. 229-42)을 참고하라. 드레서는 다음과 같은 결론을 내린다. "저빌쥐 넣기라는 행위를 검증할 증거나 증인은 전혀 없다. 의학 및 과학 문헌을 모두 컴퓨터로 조사해보아도, 그 행동을 증언하는 항목은 전무하다. 나아가 목격자나 자칭 유경험자도 찾기가 불가능했다." 그런데 간행물 자료 중에서도 유독 한 가지는 이러한 널리 견지되는 견해와 외관상 불일치하는 것처럼 보인다. 척 셰퍼드Chuck Shepherd, 존 J. 코허트John J. Kohut, 롤랜드 스위트Roland Sweet가 공저한 『괴짜 뉴스News of the Weird』(1989)에서는 "의학 연구자들이 환자의 직장直腸에서 제거한 물품의 사례를 목록으로 작성해서 보고했는데 (……) 털을 깎고, 발톱을 제거한, 살아 있는 저빌쥐"도 있었다고 주장했다. 하지만 이 책에서는 의학 학술지 『외과Surgery』에 게재된 "직장 내 외부 물체"에 관한 1986년의 기사를 그 출처로 명시한 반면, 정작 해당 학술지의 기사에는 저빌쥐나 다른 작은 동물에 관한 언급이 전혀 없었다. 인기 높은 「확실한 정보Straight Dope」 칼럼의 필자 세실 애덤스Cecil Adams가 이런 불일치를 지적하자, 셰퍼드는 자기가 "내용을 옮겨 적는 과정에서 실수를 저질렀다"고 해명했다. 저빌쥐 넣기에 관한 이야기는 1996년과 1997년에 인터넷에서 유포되었던 대장 폭발 이야기와 결합되어서 이른바 「솔트레이크시티 병원 중화상병동Severe Burns Unit of

Salt Lake City Hospital」이야기에 나온 사건을 만들어내기도 했다.* 하지만 내가 장담하건대 솔트레이크시티에는 그런 이름의 병원이 없다. 게다가 그 지역의 병원에서 '실제로' 그런 일이 일어났다면, 동네 주민인 내 귀에 결국 들어왔어야 맞을 것이다.

* 저자의 말대로 어느 게이 커플이 저빌쥐 넣기를 하다가 대장 내 가스에 불이 붙는 바람에 양쪽 모두 큰 화상을 입고 솔트레이크시티의 화상 전문 병원에 입원했다는 도시전설이 인터넷으로 유포된 바 있다.

음낭 자체 수리

Scrotum Self-Repair

(경고: 이번 이야기는 심약한 사람에게 부적절한 내용이다. 의료 공포담을 꺼리는 독자라면 부디 그냥 건너뛰시라.)

한 남자가 병원 응급실에 찾아와서는 의사를 만나고 싶다고 부탁했다. 당직 의사가 진료실에 들어서자 남자는 바지를 벗었는데, 몇 미터나 되는 더러운 천으로 둘둘 감은 음낭이 커다랗게 부풀어 있었다. 남자가 무슨 일이 있었는지를 말하려 들지 않자, 의사는 일단 엑스레이를 찍어보았다. 확인해보니 남자의 음낭에는 철침이 박혀 있었다. 이 정보를 내밀자 남자도 결국 어떻게 된 사연인지를 이야기했다.

그는 직업이 목수였는데, 어느 한가한 날에 고정식 벨트 연마기를 이용해서 성적 만족을 추구하기로 작정했다. 이전에도 여러 번 그렇게 했지만 한 번도 큰 사건까지는 없었기 때문이었다. 하지만 이번에는 그가 미끄러지면서, 전속력으로 돌아가던 벨트 연마기 위로 넘어지고 말았다. 남자는 2-3미터나 앞으로 휙 날아가서 벽에 부딪혔다. 간신히 일어나니 음낭이 찢어져서 벌어져 있었다. 끔찍한 고통에도 불구하고 의사를 만나 자초지종을 이야기할 엄두가 나지 않았기에, 남자는 철침을 박아서 음낭을 붙여놓았다. 불운하게도 그 철침은 위

생적이지도 않았고, 녹이 방지되지도 않았기에 음낭이 끔찍하게 감염되어서, 결국 남자도 의사를 찾아갈 수밖에 없게 되었다. 의사는 상처를 소독한 다음 그 불쌍한 남자를 최대한 고쳐주었지만, 결국에는 끔찍한 소식을 전해주었다. 사고가 일어난 순간에 남자의 고환은 이미 음낭에서 떨어져 나가서 사라지고 말았다는 것이다. 그 모든 출혈과 고통으로 인해 남자는 그 사실을 전혀 깨닫지 못했으며, 이제는 다시 가서 찾아보기에도 너무 늦은 다음이었다. 결국 남자는 벨트 연마기로 거세당하고 말았던 셈이다.

해설

한스 P. 브로델Hans P. Broedel의 논문 「동력 공구와의 근접성의 위험에 관하여On the Dangers of Close Proximity to Power Tools」(*Northwst Folklore*, vol. 10, Fall 1991, pp. 47-48)에 수록된 주석에서 가져왔다. 화자는 "확실한 소식통에게서, 즉 그 지역 큰 병원의 응급실에서 근무하는 친구에게서" 이 이야기를 들었다고 말했다. 당시 워싱턴 대학의 역사 전공 대학원생이었던 브로델은 "이 이야기는 상당히 도시 전설처럼 보인다"고 말한 뒤, "최근에 한 지인이 지역 컴퓨터망에서 이와 똑같은 이야기가 돌아다니는 것을 본 적이 있다고 말했다"고 덧붙임으로써 자신의 직감을 확증했다. 같은 이야기의 구연에 관한 또 다른 보고에서는 건식 벽체용 철침을 이용해 고친 음낭이 급기야 농구공 크기까지 부어올랐다고도 나온다. 의사는 치료를 위해 전신마취를 실시했고, 환자는 의식을 회복한 뒤에야 비로소 어떻게 부상을 당했는지 털어놓았다고도 한다. 차마 믿기 힘든 일이지만, 이 끔찍한 이야기는 원래 의학 학술지에 보고된 실제 사건으로부터 유래한 것이다. 그 페

이지짜리 논문은 간행된 지 얼마 되지 않아서 (종종 여러 차례 복사를 거친 흔적을 고스란히 드러내는) 사본 형태로 유포되어 왔다. 의학박사 윌리엄 A. 모턴 2세William A. Morton, Jr.는 한 학술지(*Medical Aspects of Human Sexuality*, July 1991, p. 15)에 「음낭 자체 수리」 사례를 보고했다. 그 내용 역시 위에 소개한 이야기와 사실상 똑같으며, 다만 의료적으로나 해부학적으로나 완전한 세부 내용이 정확히 의학적인 용어로 서술되었다는 점만 다를 뿐이다. 물론 여러 사람을 거치다 보니 세부 내용이 약간씩 바뀌기도 했다. 예를 들어 실제 희생자는 기계식 공장에서 일했으며, "바닥에 고정되어 가동되는 거대한 기계의 천 구동 벨트"와 접촉한 것으로 되어 있다. 그는 부상 부위를 "2미터 내지 3미터의 고약한 냄새가 나는 얼룩진 거즈"로 감쌌으며, 그의 음낭은 "자몽의 두 배 크기로" 부어올랐다. 사고 당시 남자는 "몇 미터"나 날아갔으며, 왼쪽 고환만 잃어버리는 데에 그쳤다. 혹시 이 학술지 수록 논문이 날조일 수도 있을까? 당시 펜실베이니아의 신문 『앨런타운 모닝 콜Allentown Morning Call』의 데이비드 허조그David Herzog가 1992년에 모턴 박사에게 연락해보았더니, 그 사건은 사실 20년 전에 일어난 것이라는 답변이 나왔다고 하니 말이다.

9-6

Superglue Revenge

(A)

저랑 같이 일하는 여자한테서 들은 이야기입니다. 예전에 일리노이주 휘턴에 있는 법원에서 일했다고 하더라고요. 그곳의 "기록실"에 있었던 다른 여자한테서 들었다던데, 그 여자는 고소장에 나온 내용을 읽은 거라고 주장하더랍니다.

그 이야기에 따르면, 어떤 여자가 남편의 외도에 너무나도 진력이 난 끝에 복수를 결심했답니다. 그래서 어느 날 밤에 잠든 남편의 속옷을 벗기고는, 외도에 사용하던 중요 부분에다가 강력 접착제를 발라서 배에다가 턱하니 붙여놓았다는 겁니다. 결국 남자는 수술을 받고 나서야 원상 복귀를 할 수 있었고, 이후 악의적 공격을 이유로 아내를 고소해서 결국 이겼다는 겁니다. 혹시 이런 이야기 들어보셨나요?

(B)

[영국의] 한 지방 병원에서 근무하는 간호사가 최근에 어떤 남자 환자를 담당하게 되었는데, 불륜 때문에 아내로부터 황당한 처벌을 당한 사람이었다고 한다. 예상보다 일찍 집에 돌아온 아내가 남편의 외도하는 소리를 들었던 것이다. 남편은 한창 떠들썩하고도 열정적으로

성행위를 하고 있었는데, 그것이야말로 아내를 상대할 때에는 한동안 찾아볼 수 없었던 면모였던 것이다. 아내는 떠들지 않고 슬그머니 집을 나왔다가 평소와 같은 시간에 다시 들어갔다. 아내는 남편에게 맛있는 저녁을 차려주었고, 수면제 약간을 신중하게 갈아서 매시트포테이토에 섞어 넣었다. 남편이 피곤하다는 핑계로 일찌감치 잠자리에 들자, 잠시 후에 아내는 남편을 홀딱 벗긴 다음, 성기와 한쪽 손을 강력 접착제로 붙여버렸다.

의사와 간호사로서는 서로 붙어버린 손 피부와 성기 피부를 떼어놓아야 하는 문제에 직면했고, 나아가 환자가 소변을 볼 수 있게 만드는 방법을 임시로 고안해야 했다. 결국 중요 부분의 외관을 복원하기 위해 성형수술까지 필요해졌다.

해설

상당히 점잖은 단어를 구사한 ("중요 부분"이라는 표현을 보라!) 문의 편지인 (A)는 1988년에 일리노이의 독자가 제보한 내용인데, 안타깝게도 이름을 뭐라고 쓴 건지 읽을 수가 없었다. 이 이야기의 다른 버전들을 보면 분개한 아내가 평소 남편이 애용하던 윤활제 용기에 강력 접착제를 넣어두기도 한다. (B)는 애덤 마스존스Adam Mars-Jones의 단편소설 「구조인류학Structural Anthropology」(*The Penguin Book of Modern British Short Stories*, 1987)에서 인용했다. 이 소설의 이후 내용에서 마스존스는 "레비스트로스가 개척한 구조인류학 기법"을 이용해서 이 전설에 농담조의 분석을 가한다. 텍사스의 민속학자 마크 글레이저Mark Glazer는 로어리오그란데밸리에서 수집한 이 이야기의 22가지 버전에 대한 진지한 분석을 간행

했다. 그의 논문 제목은 「강력 접착제 복수: 심리문화적 분석The Superglue Revenge: A Psychocultural Analysis」(Gillian Bennett and Paul Smith, *Monsters with Iron Teeth*, 1988, pp. 139-46)이다. 내 서류철에는 「강력 접착제 복수」 관련 보고가 무수히 많은데, 그 사건 관련자 가운데 누군가를 개인적으로 안다고 주장하는 사람들로부터 들었다는 경우가 종종 있다. 하지만 내가 그 출처를 재차 확인하면 제보자는 하나같이 그 사건이 실제임을 입증하지 못하고 말았다. 한번은 내가 텍사스의 지인을 통해 그 지역에서 그런 소문의 당사자였던 어느 문란한 남자의 전처에게 실제로 그런 일을 했느냐고 물어본 적이 있었다. 그러자 그 여자는 이렇게 대답했다. "그 이야기는 전혀 사실이 아니고, 저로서도 어떻게 그런 이야기가 시작되었는지 모르겠어요. 물론 그때 이 생각만 떠올랐더라면, 저는 기꺼이 그러고도 남았을 테지만요!"

9-7

달아난 환자

The Runaway Patient

"우리 옆집 사는 이웃은 의사야." 모건이 말했다. "그 사람 말로는 자기가 일하는 버지니아의 어느 병원 6층에 뇌졸중이 와서 몸이 완전히 마비되고 말도 못 하는 남자 환자가 입원해 있었대. 이 환자는 매번 지하실에 내려가서 치료를 받았다더군. 하루는 치료 예약 시간이 가까워지자 6층 직원들이 이 환자를 엘리베이터에 태워서 지하실로 내려보냈대. 그런데 뭔가 혼선이 생겨버렸다지 뭐야. 지하실의 직원들은 이 환자가 내려온다는 걸 몰랐대. 그래서 엘리베이터에서 내려줄 사람이 없었다는 거지. 그래서 이 환자는 엘리베이터를 계속 탄 상태에서 아무 말도 못 하고 있었고, 6층 직원들은 이 환자가 치료를 잘 받고 있겠거니 생각했다는 거야. 결국 이 환자는 사흘 동안이나 엘리베이터를 타고 오르락내리락 했다더라고."

해설

인기 높았던 TV 드라마 「매시M*A*S*H」에서 포터 대령으로 출연한 배우 해리 모건Harry Morgan이 했던 이야기로, 이 드라마의 후속편으로 예정된 「매시 이후

AfterMASH」에 관한 잡지 기사(*TV Guide*, November 5, 1983, pp. 19-23)에 인용되었다. 인디애나폴리스 소재 인디애나 대학 간호대학의 앤 핍스Anne Phipps는 1980년에 본인과 동료 네 명이 각각 알고 있는 버전들을 녹음해서 「달아난 환자: 구두 유포와 매체에서의 전설The Runaway Patient: A Legend in Oral Circulation and the Media」(*Indiana Folklore*, vol. 13, pp. 102-11)이라는 논문에 소개했다. 이 논문의 제목에 나온 '매체' 출처는 1975년 5월 시카고 지역 보훈 병원에서 발생한 실제 사건에 관한 9개 신문의 보도 내용이었다. 1976년의 출처에서 인용한 이 사건의 상세한 요약은 게리 L. 크렙스Gary L. Kreps의 저서 『조직의 의사소통 이론과 실천 Organizational Communication Theory and Practice』(1986, pp. 18-19)에 나온다.

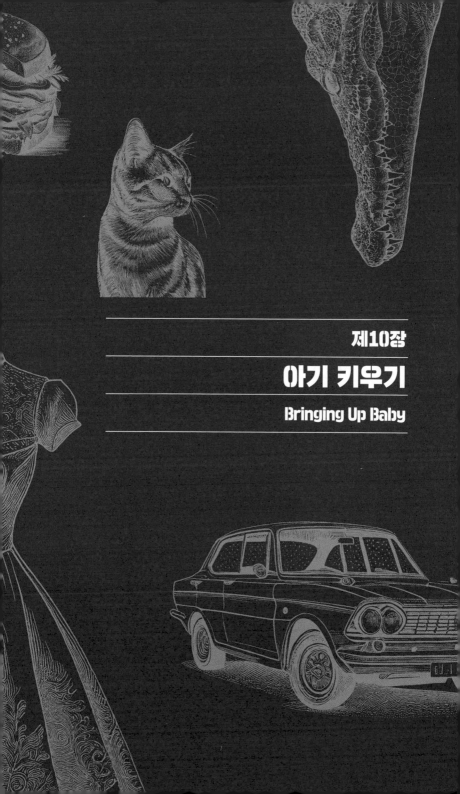

제10장

아기 키우기

Bringing Up Baby

어쩌면 여러분은 이런 의문을 품을지도 모른다. 이 세상에는 어린이를 위협하는 진짜 위험도 워낙 많은데, 왜 굳이 공포 전설이 필요하겠느냐고 말이다. 현실의 생활도 이미 우리에게 걱정할 거리를 풍부하게 제공한다. 아동 유괴와 유인, 위험한 장난감, 결함 있는 카시트와 안전하지 않은 에어백, 교통 체증, 위험한 애완동물이나 야생동물, 오염된 유아식, 마약, 유독성 가정 제품, 환경오염, 매체의 섹스와 폭력, 기타 등등. 여러분은 심지어 아기를 재우고 나서도 옆구리, 배 등이 가장 안전한 자세로 놓여 있는지를 걱정하게 마련이다. 이런 모든 위협들과 다른 더 많은 위협들이 항상 뉴스에 보도되는 판인데, 과연 우리를 충격에 빠트릴 만한 내용이 도시전설에 아직 남아 있기는 할까? 당연히 남아 있다. 그 대부분은 우리가 당연히 여기는 단순하고, 흔하고, 일상적인 행동에서 일어나는 끔찍한 실패에 관한 설명이며, 어린이를 돌보는 틀에 박힌 일과야말로 그중에서도 주요한 내용이다. 도시전설은 이렇게 묻는다. 과연 누가 돌보고 있으며, 돌보는 사람은 얼마나 믿을 만한가?

어린이에 대한 진짜 위험을 다루는 실제 뉴스는 언론 매체를 통해서, 소송을 통해서, 또는 정부 보고서를 통해서 대중에게 도달하는 반면 전설은 입소문을 통해서, 그리고 때때로 검증되지 않은 간행 보고서를 통해서 유포된다. 예를 들어 제롬 비티Jerome Beatty가 『에스콰이어Esquire』 1970년 11월호 기고문에서 요약한 「걱정하는 베이비시터The Harried Baby-Sitter」라는 오래된 이야기를 고려해보자.

기본 줄거리는 이렇다. 버스를 타고 가던 한 여자가 뒷좌석에 앉은 젊은 여자 둘의 대화를 엿듣게 되었다. 두 사람은 베이비시터 일을 할 때에 아이들을 다루는 문제를 이야기하고 있었다. 젊은 여자 한 명이 너무 심하게 우는 꼬마를 조용히 시키기 위해 자기가 사용하는 방법을 다른 여자에게 말해주었다. 즉 꼬마의 머리를 오븐에 넣고 가스 밸브를 잠시 열어둔다는 것이다. 꼬마가 졸려하면 아기 침대에 눕히는데, 이제껏 한 번도 문제가 없었다는 것이다. 꼬마가 활기를 너무 되찾으면 다시 한번 오븐에 넣으면 된다는 것이다.

비티는 이 이야기를 1950년경 아내로부터 들었는데, 그의 아내는 뉴욕주 뉴로셸에 사는 현직 간호사인 친구로부터 들었고, 그 간호사는 자기가 바로 그 버스에 탔던 그 여자였다고 주장했다. 하지만 (전설의 발전의 법칙에 걸맞게도) 그 이야기는 비티의 경험에서 두 번이나 더 모습을 드러냈으며, 매번 서로 다른 장소와 다른 세부 내용을 곁들였지만, 한 번도 검증되지는 않은 채였다.

「걱정하는 베이비시터」를 1940년대와 1950년대에 들은 것으로 기억한다고 내게 편지로 제보한 사람들도 여러 명이다. 이 전설은 보통 버스나 전철에서 젊은 여자 두 명이 나누는 대화를 중심으로 한다. 하지만「걱정하는 베이비시터」는 심지어 더 이전인 1920년대와 1930년대에도 등장했으니, 이야기에 나오는 것처럼 가스 오븐에 수동으로 불을 붙여야 했던 시절이기 때문이다. 그 시절에는 부

잣집에서 일하는 유모 두 명이 전차에서 나누는 이야기를 누가 엿듣는 내용으로 되어 있다. 이 오래된 이야기의 영국식 변형은 조너선 개손하디Jonathan Gathorne-Hardy의 저서 『유모의 부자연스러운 역사 The Unnatural History of the Nanny』(1972)에 인용되었다. 한 남자가 하이드 파크의 앨버트 기념비 옆에 앉아 있었는데, 유모 둘이 각자 돌보는 아이들에 관해 대화하고 있더란다. "덩치가 크고, 얼굴이 붉고, 서머싯 출신인" 한 유모는 자기가 맡은 아이를 재우는 나름대로의 방법을 설명했다. "내가 맡은 애가 잠을 안 자려고 하면, 나는 가스 풍로를 그 녀석의 작고 귀여운 머리 위에 갖다 대고 냄새를 맡게 해."

「걱정하는 베이비시터」는 현대 민간전승에서도 계속해서 반향을 일으키며, 부모 부재의 위험에 관한 무시무시한 사례로서 여전히 인용된다. 로재나 허츠Rosanna Hertz의 저서 『남들보다 더 평등한: 맞벌이 결혼 생활에서의 여자와 남자More Equal Than Others: Women and Men in Dual-Career Marriages』(1986)에서는 「자녀 돌봄 협의Childcare Arrangements」라는 장에서 이 전설이 등장한다. 허츠는 "부잣집에 고용된 유모나 가정 교사가 현장에서 감독하던" 과거의 자녀 돌봄 관습과 "오늘날의 맞벌이 부부"의 상황을 대조한다. 즉 요즘에는 부모가 한 번에 몇 시간씩 낯선 사람에게 아이를 맡기고 떠나야 하기 때문에, 바로 그 오래된 공포담을 이야기함으로써 부모로서의 걱정을 표현할 수도 있다는 것이다. 예를 들어 이런 식이다.

아기를 가진 친구가 있는데, 하루는 집에서 뭔가를 놓고 나왔대요.

그래서 집에 돌아가보았더니, 애 보는 사람이 친구의 아기의 머리를 오븐에 넣고 있더래요. 친구가 말했죠. "우리 애한테 무슨 짓이에요?" 그러자 애 보는 사람이 이렇게 말했대요. "어, 저는 항상 이렇게 하는데요. 그래야 애가 잠을 더 자는 것 같아서요."

맞벌이에 외동 자녀를 둔 여자가 어느 날은 일찌감치 출근해야 해서, 아직 아기인 딸을 출근길에 데이케어 센터에 맡기는 일을 남편에게 대신 부탁했다. 마침 남편은 직장 일이 바쁜 시기였고, 마침 그날 중요한 사업 회동이 예정되어 있었다. 남편은 출근길 내내 휴대전화를 붙들고 그 회동의 세부 내용을 재차 확인했다. 아기는 뒷좌석에 설치한 카시트에서 곤히 자고 있었고, 아빠는 딸에 대해서는 깡그리 잊어버린 채 데이케어 센터를 그냥 지나쳐서 직장의 평소 주차 구역으로 들어가버렸다. 정오쯤 되어서 데이케어 센터에서 엄마에게 전화를 해서 왜 아이가 오지 않았느냐고 물어보았다. 아내는 남편에게 전화를 걸었고, 그제야 아빠는 아기를 차 안에 남겨두고 왔다는 사실을 기억해냈다. 그는 주차장으로 달려갔지만 아기는 열탈진으로 이미 죽어 있었다.

10-1

(A)

어느 부부가 어느 날 밤에 외출할 일이 있었는데, 평소에 부르던 베이비시터를 쓸 수가 없었기에, 자기네가 아는 누군가에게 연락을 해서, 새로운 여자를 베이비시터로 쓰기로 약속했다. 그런데 막상 찾아온 여자를 본 부부는 약간 놀랐는데, 옷차림도 영락없는 히피인데다가 눈빛도 마약에 취한 것처럼 보였기 때문이었다. 하지만 부부는 아기 돌보는 것에 대해 몇 가지를 지시한 다음에 일단 외출했다.

저녁 늦게 엄마는 상황이 어떻게 돌아가는지 궁금해서 집에 전화를 걸었는데, 히피 여자가 이렇게 대답했다. "아, 괜찮아요. 제가 방금 칠면조도 오븐에 넣어뒀어요." 그런데 이들 부부의 집에는 칠면조가 없었고, 저 여자가 도대체 무슨 말을 하는지도 이해가 되지 않아서, 두 사람은 곧장 집으로 돌아가기로 작정했다.

집에 들어가자마자 뭔가를 굽는 냄새를 맡은 부부는 부엌으로 달려갔다. 그랬더니 베이비시터가 아기를 오븐에 넣어서 굽고 있었다! LSD를 복용해서 완전히 마약에 취한 상태였던 것이다.

(B) 인디애나주 라이언스, 1990년 4월 16일

교수님께. 제가 새로 들은 이야기가 있는데 아무래도 도시전설이 확실한 것 같습니다. 제가 가르치는 고등학교 3학년생이 친구에게 들었다며 이야기했는데, 그 친구는 주 경찰의 마약 관련 강연에서 들었다고 하더군요. 그는 이게 사실이라고 주장하면서 이렇게 반문했습니다. "그렇지 않았다면 경찰이 왜 그런 이야기를 했겠어요?"

추수감사절에 한 남자가 퇴근해서 집에 들어왔습니다. 당연히 아내와 젖먹이인 딸과 멋진 칠면조와 기타 음식들로 이루어진 저녁 식사가 기다리고 있을 거라고 기대하면서요. 그런데 그의 아내는 거실에서 이상하게 행동하고 있었습니다. 마약에 취한 상태임이 분명했습니다.

남자가 딸을 찾으러 가보니, 아기 침대에는 칠면조가 들어 있었습니다. 정신없이 사방을 찾아본 끝에, 남자는 원래 칠면조가 들어 있어야 할 오븐 속에서 아기를 찾아냈습니다.

이것이야말로 광범위한 마약 사용이 도래한 이후로 대두한 전설임에 분명합니다.

해설

(A)는 1960년대 말에 미국에서 이 전설이 대두하는 과정을 전형적으로 보여준다. 때로는 엄마가 베이비시터에게 아기를 침대에 눕히고 칠면조를 오븐에 넣어달라고 부탁한다. 그런데 마약에 취한 히피는 이 지시를 뒤바꿔서 이행한 것이다. (B)의 1990년 편지는 교사인 잭 존슨Jack Johnson이 보낸 것이다. 이 전설이

미국의 불법 마약 사용 문화에서 유래했다는 제보자의 지적은 옳지만, 정작 그 문화 자체는 불과 수십 년밖에 되지 않았다. 베이비시터가 아니라 엄마가 아기를 요리한다는 이야기의 여러 가지 버전은 이미 오래전부터 전 세계에서 확인된 바 있으며, 그중 한 가지 버전은 1989년 6월 19일에 PBS의 「맥닐/레러 뉴스아워MacNeil/Lehrer NewsHour」에서 마약 반대 강사가 이야기한 바 있다. 내가 저술한 교과서 『미국 민간전승 연구The Study of American Folklore』 제3판에 부록으로 수록한 논고에서는 아기 요리와 애완동물 요리에 관한 도시전설을 상당히 역사적이고 비교적인 세부 내용까지 곁들여서 논의했다. 바로 이 논고를 다시 개정 증보한 내용은 내 저서 『좋은 이야기에는 진실 여부가 문제되지 않는다』에 수록되어 있다. 이 이야기를 가리키는 포괄적인 제목으로는 「아기 구이The Baby-Roast」가 종종 사용된다.

베이비시터와 위층의 남자

The Baby-Sitter and the Man Upstairs

이건 어느 베이비시터의 무시무시한 경험에 대한 이야기입니다. 고등학생 나이의 젊은 여성이 어느 날 저녁에 베이비시터를 하러 갔습니다. 저녁 일찍 그 집에 도착해서 아이들에게 식사를 차려주고, 아이들과 조금 놀아주고, 나중에 7시 30분쯤 되어서 아이들을 위층에서 재웠습니다. 여자는 아래층에 내려가서 그냥 앉아서 책을 읽거나 TV를 보거나 하는데, 갑자기 전화가 울렸습니다. 여자가 전화를 받아보니, 웬 남자 목소리가 이렇게 들렸습니다. "내가 10시 30분에 애들을 죽일 거고, 그다음에 너한테 갈 거다." 여자는 장난 전화라고 생각했고, 약간 겁이 나기도 했지만 분명 누군가가 자기를 놀리느라 농담을 한다고 여기고 그냥 끊어버렸습니다. 그런데 30분 뒤에 다시 전화가 울렸습니다. 역시나 똑같은 남자 목소리가 들렸습니다. "내가 10시 30분에 애들을 죽일 거고, 그다음에 너한테 갈 거다."

이 대목에서 여자는 좀 더 겁이 나기 시작했는데, 어쩌면 이 남자는 뭐랄까, 정신병자일 수도 있다고, 그래서 실제로 찾아와서 무슨 짓을 할 수도 있다고 생각했기 때문이었습니다. 하지만 여자는 그냥 그대로 있기로 작정하고, 가만히 앉아서 기다려보았습니다. 문득 여자는 위층에 올라가서 아이들을 살펴볼까 생각도 해보았는데, 한동안 위층

에 올라가지 않은 상태였기 때문이었습니다. 하지만 여자는 그러지 않기로 했습니다. 왜냐하면…… 딱히 뭐가 잘못되었다고는 생각하지 않았으니까요. 그러다가 30분쯤 뒤에 세 번째로 전화가 울렸습니다. 역시나 남자 목소리가 들렸습니다. "시간이 다 되어가고 있다. 내가 애들한테 갈 거고, 너도 없애버릴 거다."

이 대목에서 여자는 너무 불안한 나머지 경찰에 신고하기로 작정했습니다. 여자가 교환원에게 전화를 걸어서 지금까지 일어난 일을 이야기해주자, 교환원이 이렇게 말했습니다. "알겠습니다. 그러면 저희가 처리할게요. 일단 그 남자가 다시 전화를 걸어오면 끊지 마시고 계속 통화를 해보세요. 그래야 저희가 그 남자의 위치를 추적할 수 있으니까요."

여자는 앉아서 기다렸습니다. 너무 신경이 곤두섰지만, 자기가 할 수 있는 일은 이게 최선이라고 결심했던 거죠. 머지않아 다시 전화가 울렸습니다. 여자가 달려가서 전화를 받았습니다. 바로 그 남자였습니다. 여자는 남자와 약간 더 이야기를 나눠보려고, 그렇게 해서 남자에게서 뭔가 정보를 얻어내려고 시도했습니다만, 그 남자가 하는 말은 이게 전부였습니다. "내가 10시 30분에 들어갈 거고, 애들을 죽일 거고, 그다음에 너한테 갈 거다." 여자는 전화를 끊고 나서 너무 겁이 났지만, 그냥 앉아서 기다리는 수밖에는 없었습니다. 그때 전화가 다시 울렸습니다. 여자가 전화를 받았더니, 교환원이 이렇게 말했습니다. "당장 집에서 나오세요. 위층에는 올라가지 마세요. 아무것도 하지 마세요. 그냥 집에서 나오세요. 밖으로 나오시면 대기 중인 경찰이 알아서 할 거예요."

여자는 그냥 너무 혼비백산했고, 애들이며 뭐며 확인해야 한다고

는 생각하면서도, 교환원이 무조건 밖으로 나가라고 했으니, 시키는 대로 밖으로 나가야 맞다고 결심했습니다. 그래서 여자가 밖으로 나가보았더니 경찰이 와 있기에 이야기를 나누게 되었습니다. 경찰의 말로는 그 전화를 추적해보았더니, 위층에 있는 내선 전화였으며, 그 남자는 여자에게 전화로 이야기하는 내내 집 안에 있었고, 그 남자는 이미 애들을 둘 다 죽인 다음이어서, 애들 시신이 토막 난 채로 침실에서 발견되었다는 것이었습니다. 만약 여자가 더 오래 기다렸다면, 여자 역시 죽었으리라는 것이었습니다.

해설

1973년에 인디애나 대학에서 한 여학생이 구술한 내용. 이 여학생은 같은 내용을 이전에도 여러 번 반복한 바 있었다. 실비아 그라이더Sylvia Grider의 논문 「기숙사의 전설 구연 과정: 1971년 가을부터 1973년 겨울까지Dormitory Legend-Telling in Progress: Fall 1971-Winter 1973」(*Indiana Folklore*, vol. 6, 1973, pp. 1-32)에 수록되었다. 이 구연은 이례적으로 깔끔하고도 세부적이지만, 보통 살인자가 반복하는 "애들은 확인해봤나?"라는 상투어는 빠져 있다. 또 다른 버전은 영국 레스터 대학에서 이루어진 테이프 녹음을 그대로 풀어 쓴 녹취록으로 간행되었는데, 여기서는 학생이 세 명이나 등장한다. 질리언 베네트의 논문 「쾌활한 혼돈: 이야기하기 수업의 해부Playful Chaos: Anatomy of a Storytelling Session」(*The Questing Beast: Perspectives on Contemporary Legend*, vol. 4, 1989, pp. 193-212)를 참고하라. 「베이비시터와 위층의 남자」는 「뒷좌석의 살인자」4-4와 「목이 막힌 도베르만」2-1과 마찬가지로 바로 코앞에 숨어 있는 위험한 침입자에 관해서 이야기하며, 특히 마지막

이야기와는 "전화 경고"라는 모티프를 공유한다. 공포 영화 「낯선 사람이 전화를 할 때」When a Stragner Calls」(1979)는 바로 이 전설의 섬뜩한 극화로 시작된다.

10-3 집에 혼자 남아 꼼짝 못 한 아기

Baby's Stuck at Home Alone

노르웨이의 어느 부부가 몇 년 동안 제대로 휴가를 즐기지 못한 까닭에, 긴 겨울 휴가를 햇볕 쨍쨍한 곳에서 보내기로 작정했다. 마침내 예정일이 되었다. 모든 짐을 다 싸서 자동차에 실었다. 베이비시터만 도착하면 부부는 떠날 수 있었다. 하지만 하필이면 오늘 베이비시터가 늦었다. 막판에 가서 베이비시터는 전화를 걸어서 자기 자동차가 고장 났다고 전했다. 남편은 만약 자기네가 자동차로 그녀를 데리러 가면 자칫 비행기를 놓칠 수 있다고 말했다. 혹시 걸어서 올 수 없을 만큼 먼가? 베이비시터는 그렇지 않다고 말했고, 자기가 걸어서 25분쯤이면 집에 도착할 예정이니 부부더러 그냥 떠나도 된다고 제안했다. 그래서 엄마는 어린 아들을 아동용 의자에 단단히 붙들어 맨 다음, 베이비시터가 머지않아 올 거라고 안심시키고는 햇볕 쨍쨍한 섬으로 출발했다. 길고도 무더운 몇 주가 지나는 동안, 부부는 베이비시터가 자기네 집으로 오는 도중에 트럭에 치여 사망했다는 뉴스를 놓치고 말았다. 마침내 부부가 햇볕에 그을리고 원기를 회복해서 돌아와보니, 아들은 부모가 남겨놓고 떠난 모습 그대로 의자에 묶인 채 굶어 죽은 다음이었다.

로드니 데일의 저서 『진짜다…… 친구한테 일어난 일이다It's True…… It Happened to a Friend』(1984, p. 89)에서 가져왔다. 어쩌면 데일은 1970년대 초에 노르웨이와 스웨덴에서 유포되었던 이야기에 관한 언론 보도를 재구연했을 수도 있다. 1972년에 노르웨이 베르겐의 한 신문에서, 풍문에 따르면 몇 군데 서로 다른 북유럽 도시에서 어느 부부가 베이비시터나 할머니가 도착할 때까지 기다리지 못하고 먼저 떠났는데 돌봄 제공자가 치명적인 질병이나 교통사고를 당하게 되었다는 것이다. 불운하게도 이렇게 사라진 돌봄 제공자 가운데 어느 누구도 자신이 맡은 장기 업무를 다른 사람에게는 언급하지 않았기 때문에, 아기는 버림받고 무기력한 상태가 되었다는 것이다. 미국에서는 각각 캘리포니아, 텍사스, 미시시피에 사는 독자 세 명이 이 전설의 변형을 내게 제보했다. 아울러 1990년에는 인디애나주 엘크하트의 한 여성이 또 다른 버전을 편지로 제보했는데, 여기서는 개 한 마리가 집에 들어와서 부딪히는 바람에 현관문이 닫히고 잠겨버린다. 이 편지는 이렇게 마무리된다. "이 엽기적인 이야기의 이후 내용은 개가 아기를 잡아먹고…… 기타 등등입니다."

10-4

서투른 엄마

The Inept Mother

(A)

레스터에서 선호되는 이야기로 이런 것이 있다. 한 엄마가 어린 딸과 이야기를 나누다가, 네 남동생이 "고추 끝을 자르러"(즉 포경수술을 하러) 병원에 갈 거라고 말했다. 딸은 나름대로 좋은 일을 한답시고 직접 가위로 남동생의 고추를 잘라버렸다. 엄마는 아들을 병원에 데려가느라 서둘러 차를 후진시켜 차고에서 나오다가 딸을 치어 죽이고 말았다. 지킬은 1964년에 이 이야기를 실화로 제보받았는데, 이를 뒷받침해주는 풍부한 세부 사항도 곁들여져 있었다.

(B)

제가 1950년대 중반에 들은 이야기입니다. 제가 기억하는 내용에 최대한 가깝게 설명하자면 이렇습니다. 그 당시 저는 필라델피아 정북쪽에 사는 초등학생이었습니다.

아직 어린 네 살짜리 여자아이의 엄마가 새로 낳은 남동생을 데리고 병원에서 퇴원했습니다. 얼마 지나지 않아서 엄마가 기저귀를 갈아주는데, 여자아이가 문득 아기에게는 있지만 자기한테는 없는 저게 뭐냐고 물었습니다.

434

이때 엄마가 둘러대느라 내놓은 말은 치명적인 한마디가 되고 말았습니다. "아, 저건 의사 선생님이 깜박 잊고 자르지 않아서 그런 거란다."

나중에 갑자기 아기가 비명을 지르기에 엄마가 아기방에 들어가보니, 딸이 제일 잘 드는 가위를 든 채로 피투성이가 되어 있었습니다. 당연히 딸이 아기의 음경을 잘라낸 것이었지요. 엄마는 아기를 안고 자동차로 달려갔고, 시동을 걸고 기어를 넣었습니다. 곧이어 비극은 두 배로 늘어났는데, 저 딱한 엄마가 어린 딸에 대해서는 깡그리 잊고 있었기 때문이었습니다. 딸은 속상하고 당황한 채로 엄마를 졸졸 따라오고 있었지요. 정신이 나가다시피 한 엄마가 차를 후진시키는 상황에서, 딸은 뒷바퀴 바로 뒤에 서 있기까지 했습니다. 딸은 차에 치여서 즉사하고 말았습니다. 아기는 병원에 가는 도중에 죽었고요.

해설

영국 버전인 (A)는 『월드 메디신World Medicine』 1982년 7월 10일 자 「지킬 박사Doctor Jekyll」 칼럼에서 가져왔다. 사우스요크셔주 반즐리의 T. 힐리T. Healey 박사가 이 내용을 비롯해서 영국의 의료 관련 풍문과 전설 여러 가지를 제보해주었다. 미국 버전인 (B)는 1985년에 뉴멕시코주 앨버커키의 제롬 셰이Jerome Shea가 제보해주었다. 종종 비극은 세 배로 늘어나기도 하는데, 누나와 남동생이 놀고 있는 동안 엄마가 또 다른 아기를 욕조에서 씻기던 참이었기 때문이다. 딸이 아들의 음경을 자르자, 엄마는 차를 후진시키다 딸을 치어 죽이고, 아들도 병원에 가는 도중에 사망하며, 집에 와보니 깜박 잊고 있었던 아기마저 욕조에 빠져

죽은 다음이었다. 이 이야기의 또 다른 영국 변형에서는 아기와 꼬마를 데리고 아일랜드로 가려고 연락선을 탄 엄마가 짜증이 난 나머지 아기를 향해 계속 울면 선창 밖으로 내버릴 거라고 위협한다. 엄마가 잠시 선실을 비운 사이, 아기가 또다시 울자 누나는 엄마의 위협을 몸소 실천한다. 이런 이야기들은 유서 깊은 교훈을 가르치고 있는데, 일찍이 이솝 우화에서도 나이 많은 유모가 무릎에 앉힌 아이에게 이렇게 말한다. "조용히 해라. 또 떠들면 늑대한테 던져버릴 테니까." 이솝 우화는 좋은 결말로 끝나는 반면, 그림동화 초판본에 수록된 것 중에서도 가장 냉혹하다고 할 수 있는 이야기의 경우에는 그렇지가 못하다. 1912년의 초판본 이후 거의 재간행되지 않은 그 이야기의 제목은 「서로를 가지고 정육점 놀이를 한 아이들How Children Played Butcher with Each Other」이다. 이 이야기에서는 세 아이가 칼에 찔리고 물에 빠져서 일어나는 우연하고도 갑작스러운 죽음에 뒤이어 일어나는 부모의 죽음까지도 묘사된다. 조안 뉼런 래드너Joan Newlon Radnor의 편저서 『페미니스트 메시지스Feminist Messages』(1993)에 수록된 재닛 L. 랑글루아의 논문 「어머니의 애매한 말Mother's Doubletalk」은 이 모든 공포 전설의 콤플렉스를 분석했다. 이 비참한 테마의 또 다른 변형으로는 양차 세계대전 사이에 나온 것도 있는데, 엄마가 두 아기를 목욕시키다 말고 누가 초인종을 울려서 나가 보니, 웬 공무원이 찾아와서 남편이 전사했다는 소식을 알려주더라는 내용이다. 결국 엄마는 계단에서 넘어지는 바람에 목이 부러져 즉사하고, 공무원이 다른 식구가 있는지 살펴보러 집 안에 들어가보니 두 아기도 이미 욕조에 빠져 죽은 다음이었다.

10-5

속을 채운 아기
The Stuffed Baby

(A)

제가 들은 것 중에서도 가장 기억에 남는 전설은 저희 어머니가 15년 전쯤에 [즉 1971년경에] 해주신 이야기예요. 어머니의 한 친구분이 비행기를 타고 가고 있었던 모양이죠. 제 생각에 출발지는 미국의 어딘가였고, 목적지는 캐나다의 어딘가였던 것 같아요. 젊은 "히피" 커플이 담요에 싼 아기를 데리고 비행기에 탔더래요. 여자가 아기를 담요로 꼭꼭 싸매서 품에 꼭 끌어안고 있었다나요. 스튜어디스가 젖병이나 음식이 있으면 따뜻이 데워주겠다고 여러 번 물어보았는데도, 아기 엄마는 줄곧 거절하더래요.

　그렇게 몇 시간이 지나자 스튜어디스도 뭔가 수상하다고 생각했는데, 아기가 전혀 먹지도 울지도 않기 때문이었어요. 결국 스튜어디스가 당국에 신고했고, 히피 커플은 공항에서 억류되었어요. 당연히 아기는 이미 죽은 상태였고, 배를 갈라 대마초로 속을 채운 상태였어요.

(B)

지난 [1989년] 크리스마스에 저는 조지아주 고속도로 순찰대원에게 이런 이야기를 들었어요. 한번은 티프턴과 발도스타를 연결하는 I-75

고속도로에서 북쪽으로 가는 운전자를 과속 혐의로 멈춰 세웠대요. 운전자 옆의 카시트에는 아기가 벨트를 하고 있더래요. 아기가 전혀 움직이지 않는 것을 깨닫고 경찰이 운전자에게 물어보니, 그렇잖아도 아기가 아파서 빨리 집에 가려고 과속을 했던 거라고 대답하더래요.

경찰은 남자를 훈방 조치했는데, 잠시 후에 아기가 걱정되는 바람에 생각을 바꾸어서 다른 경찰에게 무전을 보냈대요. 그 운전자를 다시 멈춰 세워서, 혹시 아픈 아기를 도와줄 방법이 있는지 알아봐달라면서 말이에요. 그래서 다른 경찰이 그 차를 멈춰 세워보았더니, 아기는 이미 죽은 상태였고 심지어 배를 가르고 대신 코카인으로 속을 채운 다음에 도로 꿰매놓았더래요.

해설

각각 1986년과 1990년에 캐나다와 조지아의 독자들이 제보한 내용이다. 이것은 보통 남아메리카나 다른 지역에서 북아메리카로의 마약 밀수를 묘사하는 전설의 순화된 버전이다. 1985년에는 마이애미행 비행기에서 일어난 사건으로 『라이프Life』 『뉴 리퍼블릭New Republic』 『워싱턴 포스트』에 보도되기도 했다. 이 가운데 맨 마지막으로 보도한 매체에서 재빨리 기사를 철회하면서 인용한 세관원의 말에 따르면, 그 이야기의 기원은 멀리 1973년으로까지 거슬러 올라가지만 확증할 방법이 없어서 그저 풍문으로 간주한다는 모양이다. 『내셔널 지오그래픽』 1990년 7월호에 게재된 에메랄드에 관한 기사에서는 어느 세네갈인 가족이 장례식을 위해 고국으로 이송되는 아이의 시체에다가 이 귀금속을 넣어서 밀수했다는 이야기가 나온다. 아마도 이런 범죄자들은 민간전승적으로 적절한

'제3자' 범죄 교사 혐의로 체포되지 않을까 싶다. 1999년에는「속을 채운 아기」의 여러 가지 버전들이 최근 있었던 사건이라며 인터넷과 이메일을 통해 유포되기 시작했다.

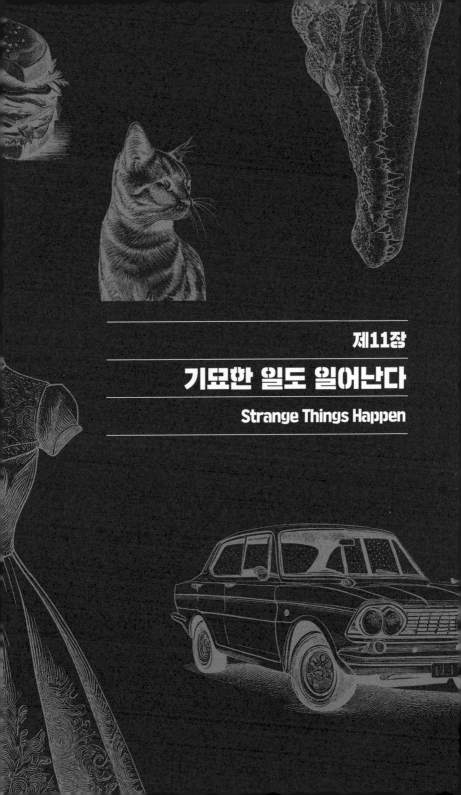

제11장

기묘한 일도 일어난다

Strange Things Happen

오늘날 민속학자가 수집하고 연구한 현대 도시전설 가운데 초자연적인 내용을 다루는 것은 극소수에 불과하며, 그런 이야기도 대부분 황당하거나 아이러니한 반전이 포함된 상당히 일반적인 경험에 대한 그럴싸한 설명이게 마련이다. 예를 들어 「사라진 할머니」[3-4], 「갈고리」[4-1], 「깔려 죽은 개」[2-5]도 기괴한 전설이기는 하지만, 그 기괴함은 유령이나 송장 귀신이나 그렘린의 현존에서 비롯된 것까지는 아니다. 문제를 야기한 원인은 단지 흔해 빠진 절도, 범죄, 불운이기 때문이다.

도시전설에서 이처럼 초자연적인 내용이 부족한 것은 한편으로 정의定義의 문제이기도 하다. 민속학자는 사람들이 말하는 초자연적인 이야기를 도시전설이 아니라 "공포담"이나 "유령담"처럼 아예 다른 범주로 분류하기 때문이다. 이는 결국 이런 이야기가 단지 누군가를 무섭게 만들기 위해서 이야기되는 것뿐이며, 진짜라고 믿을 만한 구석은 전혀 없음을 암시한다. 물론 믿음이란 개인적인 문제이기 때문에, 한 사람에게는 허구의 공포담에 불과한 것이 또 다른 사람에게는 신뢰할 만한 진짜 사건일 수 있다. 아울러 전형적인 이야기하기의 맥락에서 (예를 들어 밤샘 파티라든지, 모닥불 둘러앉기 같은 경우에) 「베이비시터와 위층의 남자」[10-2] 같은 이야기는 진짜라고 여겨지는 전설로서 구연될 수도 있고, 또는 섬뜩한 농담으로 구연될 수도 있다. 하지만 어느 쪽이든지 간에, 화자는 베이비시터가 처한 위협으로서 마녀나 유령을 언급하는 것이 아니라, 위층에 숨어서 내선 전화로 연락을 취하는 어떤 남자를 언급할 뿐이다.

아울러 민속학자는 표준적인 도시전설과 기타 황당한 이야기를 구분하는데, 전자는 다양한 인구 사이에서 널리 이야기되는 반면, 후자는 대개 비주류 집단 사이에서 종종 직접 경험으로서 유포된다. 후자의 범주에 들어가는 이야기로는 빅풋, 호수 괴물, UFO, 외계인 납치, 가축 훼손, 악마 숭배 집단, 음모론, 버뮤다 삼각지대, 엘비스 생존설 등이 있다. 이것들과 관련된 초자연적인 이야기는 워낙 많아서 민속학자들에게는 연구할 만한 풍부한 자료가 되지만, 그 양식과 내용과 기능만큼은 전형적인 도시전설과 확연히 다르다. 나아가 그런 논제들은 매체에서 이용되기 때문에, 구비전승과 대중매체 속 활용의 분기점이 정확히 어디인지를 말하기가 어렵다.

과거에만 해도 민간전승의 영역이었던 초자연적 테마 가운데 상당수는 이른바 초과학적이라고 간주되는 논제들에 대한 타블로이드, 과학소설, 영화와 TV에 (오늘날에는 이 모두가 고삐 풀린 인터넷 통신에 의해서 지원을 받고 있다) 의해 장악되고 말았다. 급기야 진정한 '초자연적 전설'이라는 장르 자체는 이미 죽어버렸다고 추정해도 무방하다. 물론 표현이 그렇다는 것이지 깡그리 죽어버린 것은 아니다. 비록 개별 이야기 가운데 일부는 구비전승에서 정말로 죽어버리기도 했지만 말이다.

이른바 「꿈의 경고The Dream Warning」라는 이야기는 초자연적 전설의 변천사를 보여주는 좋은 사례이다. 이 이야기는 1940년대와 1950년대 미국에서 팔팔하게 살아 있는 전설이었다. 1953년에 『아칸소 민속Arkansas Folklore』이라는 학술지에 간행된 버전은 그 수집자

인 앨버트 하워드 카터Albert Howard Carter가 몇 년 전에 어느 대도시에서 "친구들의 입을 통해" 들은 내용으로 설명된다. 카터는 이 이야기를 여러 명에게 들었는데, 세부 내용은 매번 달라졌지만 화자 모두는 이 이야기를 "실제 사건에 대한 진실한 설명"이라고 간주했으며, 다만 "어떤 친구의 친구"에게 일어났던 일이라고 단서를 붙였다. 이 대목에서 카터는 도시전설의 정의를 내린 셈이었으며, '친친'이라는 용어가 본격적으로 등장하기도 전에 바로 그것을 이 이야기의 출처로 지목한 셈이 되었다. 그 이야기는 다음과 같다.

[다른 친구의] 친구인 이 여자는 며칠 동안 별장 파티에 참석했는데, 어느 날 한밤중에 다른 사람들이 모두 잠자리에 들고 나서 자기 방에 비치는 달빛이 너무 밝아 잠에서 깨어나고 말았다. 여자는 블라인드를 더 내리려고 자리에서 일어났는데, 창가에 갔다가 바깥을 내다보니 마차 한 대가 진입로를 따라 올라오고 있었고, 그 마부는 세상에서 가장 무섭게 생긴 얼굴을 하고 있었다. 여자는 너무나도 당황했고, 그 일을 생각하면 할수록 더 이상하게만 여겨졌는데, 무엇보다도 그 마차가 움직일 때에 아무런 소리가 나지 않았다는 사실이 그러했다. 다음 날 여자는 자갈이 깔린 진입로에서 말발굽과 바퀴 자국을 찾아보았지만 전혀 없었다. 처음에 여자는 이것도 여흥의 일부라고, 일종의 깜짝 쇼라고 생각해서 집주인에게도 아무 말 하지 않았다. 사실 여자는 이 일을 꿈의 일부였겠거니 치부하고 말았다. 얼마 뒤에 여자가 마셜필즈 백화점에 가서 엘리베이터를

기다리고 있었다. 엘리베이터가 도착하자 남자 승무원이 이렇게 물었다. "내려가십니까?" 여자가 승무원을 바라보았더니, 앞서 별장 파티에서 봤던 마부의 얼굴이었다. 여자는 너무 놀란 나머지 엘리베이터를 타지 않고 뒷걸음질했다. 문이 닫히자 엘리베이터는 고장으로 지하층까지 곤두박질해 탑승자 전원이 사망하고 말았다.

「꿈의 경고」는 다양한 각색이 구두로도 유포되어 있지만, 이보다 더 먼저 일종의 문학적 유령 이야기로 간행된 바 있다. 베네트 서프는 『유령담 걸작선』에서 이 전설을 재구연하면서 그만 유혹을 참지 못했는지 그 문장을 더 자극적으로 만들어버렸다.

—

(……) 친숙한 목소리가 여자의 귀에 들려왔다. "한 사람 더 탈 수 있습니다!" 이런 말이었다. 승무원은 앞서 여자를 향해 손가락질했던 바로 그 마부였다! 여자는 남자의 창백한 얼굴이며, 검푸른 상처며, 매부리코를 알아보았다! 여자는 뒤로 물러서며 소리를 질렀고, 엘리베이터 문이 쾅 하고 코앞에서 닫히더니 (……)

서문에서 서프는 이 이야기를 여러 해에 걸쳐 "여러 번" 들은 바 있었으며, 비록 구연의 세부 내용은 달랐지만 "그 핵심은 항상 똑같았다"고 설명했다.

하지만 「꿈의 경고」에 관한 민속학자의 보고는 1950년대부터 더 이상 나오지 않았는데, 여기에는 몇 가지 이유가 있어 보인다. 첫째

로는 이 이야기의 세부 내용인 별장 파티, 마부, 엘리베이터 승무원 등이 시대에 뒤처지게 되었기 때문이다. 둘째로는 예언적인 꿈이라는 개념이 지금으로부터 50여 년 전에 비해서는 덜 설득력 있게 되었으며, 오늘날에는 엘리베이터에서 치명적인 사고가 일어날 가능성도 극히 적어졌기 때문이다. 내가 생각하기에 이 이야기의 종언에는 또 한 가지 강력한 이유가 있는데, 바로 TV라는 또 다른 매체에서 성공을 거두었기 때문이다.

1961년 2월 10일에 로드 설링Rod Serling의 유명한 TV 시리즈 「환상특급」에서는 「꿈의 경고」의 변형인 「유령 마부The Phantom Coachman」의 극화 버전에 해당하는 에피소드를 방송했다. 「22」라는 제목의 이 에피소드에서는 (바버라 니콜스Barbara Nichols가 연기한) 무용수 리즈 파월이 과로로 병원 신세를 지게 된다. 파월은 간호사를 따라서 그 병원의 영안실인 22호실로 들어가는 환상을 계속해서 보면서 괴로워한다. 매번 간호사는 이렇게 말한다. "한 명 더 들어갈 자리가 있어요, 아가씨."

의사와 에이전트는 파월의 공포를 그저 악몽일 뿐이라고 일축한다. 하지만 병원에서 퇴원한 파월이 마이애미행 22편 항공기에 탑승하려는 순간, 앞의 환상에 나왔던 간호사와 똑같이 생긴 비행기 승무원이 이렇게 말한다. "한 명 더 들어갈 자리가 있어요, 아가씨." 파월은 비명을 지르며 공항 라운지로 뛰어나오고, 그 여객기는 이륙 직후에 공중에서 폭발한다.

『환상특급 안내서The Twlight Zone Companion』(1982)에 따르면, 설링은

베네트 서프의 『유령담 걸작선』에 수록된 버전에 근거해서 이 에피소드의 줄거리를 짰다. 아울러 내가 1989년에 이 유서 깊은 「꿈의 경고」 전설에 관해서 신문 칼럼을 쓴 후에 들어온 제보를 보면, 「환상특급」 버전이야말로 독자 대부분이 아는 유일한 이야기였다. 여러 번 재방영이 이루어지고 나자, TV 드라마의 에피소드가 민간 전설을 대체하여 대중의 머릿속에 각인된 셈이었다. 내 칼럼을 읽고 제보한 독자들은 모두 이 에피소드를 언급했으며, 단 한 명의 예외조차도 1940년대 중반의 「한밤중Dead of Night」(1945)이라는 영화에서 비슷한 줄거리를 접했다고 언급했다. 내 전설 사냥 면허를 걸고 장담하건대, 그 영화 역시 서프 버전을 차용했을 것이다.

하지만, 또 하지만…… 대중 가수 디키 리Dickey Lee가 사라진 히치하이커에 관한 음산한 노래 「로리Laurie」(1965)에서 읊은 것처럼 "기묘한 일도 일어난다, 이…… 세에에에상에서는!" 그렇다, 베네트, 로즈, 리즈, 로리. 이 세상에는 초자연적인 것의 경계에 걸치는 현대 도시전설도 '실제로' 몇 가지 있다. 기묘한 일도 '실제로' 일어난다. 이 세상에서는.

11-0

햄 속의 악마

The Devil in the Ham

어느 날 밤늦게, 한 엄마가 다음 날 아이가 학교에서 먹을 점심을 준비하고 있었다. 엄마는 '언더우드 매운맛 햄Underwood Deviled Ham'*을 사용하기로 작정했는데, 깡통을 따다가 손가락을 베자 그만 "이런, 지옥에 떨어질!" 또는 "이런, 저주받을!"이라고 욕을 내뱉었다. 바로 그때 엄마의 피 한 방울이 고기에 뚝 하고 떨어졌다. 그랬더니 갑자기 깡통 라벨에 나오는 그림과 똑같이 생긴 작은 악마 떼거리가 깡통에서 우르르 몰려나오더니 삼지창으로 엄마를 찌르기 시작했다. 여자는 다음 날 죽은 채로 발견되었는데, 온몸에 작게 긁힌 상처가 무수히 나 있었다(다른 버전에서는 엄마가 성서를 집어 들어서 그 작은 악마들을 다시 깡통 안으로 몰아넣은 다음, 깡통 위에 뚜껑 대신 성서를 올려놓아 악마가 그 안에서 모두 죽게 만든다).

* 미국의 식품 제조업체인 윌리엄 언더우드에서 1868년부터 생산했던 통조림 햄으로 고추와 후추와 겨자 등의 매운 양념을 가한 것이 특징이다. "(악마의 요리처럼) 매운맛"을 내세운 이 제품이 인기를 끌면서 삼지창을 든 악마 그림을 회사 로고로 사용했다.

11-1

사라진 히치하이커

The Vanishing Hitchhiker

(A)

어젯밤에 학교 사서로 근무하다가 은퇴한 친구하고 통화를 했습니다. 저한테 이야기를 하나 해주더라고요. 그 친구의 옆집에 사는 여자의 친구가 아는 사람들이 직접 겪은 일이랍니다. 그 사람들은 부부였는데 사우스다코타주 수폴스와 아이오와주 수시티에 모두 사업체가 있었대요(두 도시는 29번 주간州間 고속도로로 150킬로미터쯤 떨어져 있습니다). 워낙 자주 다니다 보니 부부는 그 고속도로에 매우 친숙했대요.

아주 오래된 일까지는 아닌데, 어느 날 부부가 29번 고속도로를 타고 수폴스로 가고 있는데 히치하이커가 한 명 있더랍니다. 보통은 히치하이커를 태우지 않지만, 이번만큼은 부부도 멈춰 서서 그 남자를 태워주었다죠. 차를 타고 가면서 대화를 나누었는데, 갑자기 그 남자가 이렇게 선언하더랍니다. "내일 세상이 종말을 맞이할 것이다!" 부부가 뒤를 돌아보았더니, 뒷좌석에는 아무도 없더래요. 부부는 이 남자가 문을 열고 뛰어내렸나 보다 생각했죠. 비록 시속 100킬로미터로 달리고 있었지만 말이에요. 그래서 부부는 차를 세우고 고속도로 순찰대에게 신고했답니다. 그랬더니 경찰이 이러더래요. "저기요. 이번 달 들어서 똑같은 신고를 제가 받은 것만 벌써 여섯 번째입니다."

마침 수시티에서 경찰로 근무하는 또 다른 친구가 하는 말로는, 자기가 속한 경찰 커뮤니티며 교회며 다른 모임에서도 똑같은 이야기를 아홉 번인가 열 번인가 들었대요. 어떤 고속도로 순찰대원도 열다섯 번인가 열여섯 번인가 들었다고 하더라고요. 때로는 문제의 메시지가 이렇다고도 하더라고요. "주께서 재림하실 것이니, 너희도 준비하고 있으라."

(B) 수수께끼의 히치하이커에 관한 황당한 이야기

[펜실베이니아주] 프랭크빌—혹시 누군가가 여러분에게 다가와서는 "종말이 가까웠느니라"라고 예언하고 자동차 "안에서" 사라져버린 히치하이커에 관해서 직접 겪은, 또는 들은 사건에 대해서 이야기해준다면, 여러분은 과연 어떻게 생각하시겠는가?

대부분의 사람과 마찬가지로 여러분은 이 보고에 대해서 의구심을 품거나, 차라리 TV를 켜서 인기 높은 「미해결 수수께끼Unsolved Mysteries」 쇼의 진행자 로버트 스태크Robert Stack를 불러내서 이 황당한 사건을 해명해달라고 부탁하게 될지도 모른다.

이런 이야기는 최근에 『이브닝 헤럴드Evening Herald』의 주목을 받았는데, 편집부 직원들의 반응 역시 충분히 예상 가능한 그대로였다. "그래, 맞아."

하지만 주 경찰에 확인한 결과, 경찰 역시 이런 히치하이커 사건과 관련된 전화 문의를 여러 차례 받았던 것으로 드러났다.

프랭크빌 파출소장 배리 리드Barry Reed 경사는 수수께끼의 사라진 히치하이커에 관한 전화 문의를 서너 번쯤 받았으며, 모두 신뢰할 만하고 믿을 만한 사람들이 똑같은 경험을 공유했다고 확인해주었다.

이 히치하이커는 키가 크고 여윈 남자로, 길고 검은 머리카락에 길고 검은 코트를 입고 있다고 묘사된다. 1월 31일 월요일 오전 6시와 7시 사이에 프랭크빌 남쪽 끝 인근 61번 도로에서 승차했다.

하지만 "비공식적" 신고와 달리, 주 경찰은 이른바 날씨에 관해서, 사회 불안에 관해서, 천사 가브리엘이 "두 번째로 나팔을 부는" 것에 관해서 대화를 나눈 "히치하이커"에 대한 신고는 들어온 적이 전혀 없다고 밝혔다.

다만 경찰도 히치하이커가 "나는 종말이 가까웠음을 당신들에게 알리러 이곳에 왔소"라고 말한 뒤에 안개처럼 사라진 사건에 대한 신고는 실제로 들어왔었다고 밝혔다.

『이브닝 헤럴드』에 들어온 신고 가운데 일부는 수수께끼의 히치하이커가 이렇게 경고했다고 전했다. "예수께서 오신다! 예수께서 오신다!" 그리고 나서 남자는 사라졌다는 것이다.

리드 경사의 회고에 따르면, 지금으로부터 10년 전에 랭커스터 카운티에 근무할 때에도 이와 유사한 "히치하이커" 이야기가 유포된 적이 있었다고 한다.

(C)

저희 집 건너편에 사는 이웃 사람이 해준 이야기인데, 자기 남자 친구의 직장 상사의 이모님이 두 달쯤 전에 10번 주간 고속도로를 타고서 동쪽으로 배턴루지를 향해서 가고 있었는데, 브로브리지 지역 근처에서 머리가 긴 젊은 남자가 히치하이킹을 하고 있더래요. 아무도 그 히치하이커를 태우지 않았는데, 이모님은 웬일인지 당신도 모르게 차를 멈추고 그 남자를 태워주겠다고 제안했다는 거예요. 남자는 차에 올

라탔죠. 가는 내내 남자는 잠자코 있었고 어디에서 오는 거냐, 가족은 어떻게 되냐 등등 이모님이 질문을 해도 여전히 그렇더래요.

그러다가 갑자기 남자가 이모님을 바라보며 이렇게 말하더래요. "천사 가브리엘이 머지않아 나팔을 불리라." 그러더니 남자는 안개처럼 사라져버렸대요. 이모님은 히스테리를 일으킨 나머지 점점 더 차를 빨리 몰다가, 루이지애나 경찰에게 붙잡히고 말았죠. 방금 있었던 일을 설명했더니만, 경찰이 대뜸 이렇게 대답하더래요. 오늘 하루 동안만 해도 사라진 히치하이커에 대한 신고가 이걸로 벌써 일곱 번째라고요.

해설

아이오와 버전인 (A)는 수시티에 사는 셀마 존슨Thelma Johnson이 1990년에 편지로 제보한 내용이다. 펜실베이니아 버전인 (B)는 『셰넌도어 이브닝 헤럴드 Shenandoah Evening Herald』1994년 2월 4일 자에 게재된 내용이다. 루이지애나 버전인 (C)는 스콧에 사는 케이 그레인저Keigh Granger가 1994년 3월에 편지로 제보한 내용이다. 이 사례들은 '친친'에게 들었다는 전설의 가장 흔한 최근의 형태를 전형적으로 보여주는데, 예를 들어 고속도로의 정확한 세부 사항이라든지, 히치하이커의 수수께끼 발언과 "사라진" 현상이라든지, 그런 신고를 여럿 받았다는 경찰의 확인 등이 그렇다. 「사라진 히치하이커」는 도시전설 전체를 통틀어 가장 오래되고 가장 널리 이야기되는 내용으로서 국제적으로 분포한다. 민속학자들로부터도 오래전부터 주목을 받아왔다. 내가 아는 한 도시전설과 풍문만을 전적으로 다룬 서적으로 가장 오래된 것은 마리 보나파르트Marie Bonaparte의 저

서 『전쟁의 신화Myths of War』(1947)인데, 「사라진 히치하이커」의 변형인 「자동차 속 시체The Corpse in the Car」에 대한 연구이기도 하다. 여기서 히치하이커의 예언에 대한 "증거"는 그가 내놓은 두 번째 예언의 진실성이다. 즉 운전자가 그날이 다 가기 전에 시체를 자동차에 태우게 되리라는 것이다. 나는 1981년에 바로 이 전설을 제목으로 삼은 저서를 내놓으면서 무려 20페이지에 걸쳐서 관련 논의와 주석을 수록했지만, 실제로는 이것조차도 수박 겉핥기에 불과하다. 현대 전설 연구 관련 서지 자료에 따르면 1991년까지 「사라진 히치하이커」를 다룬 간행물은 무려 133종에 달한다. 미국 버전 가운데에는 10대 소녀가 하늘하늘한 파티 드레스를 입고 히치하이킹으로 집까지 가는 내용도 여럿 나온다. 도착하자마자 사라진 소녀가 누구인가 찾아보니 (종종 사진을 통해서 정체가 확인된다) 여러 해 전의 같은 날 사망한 소녀의 유령이었다는 것이다. 그리고 소녀가 춥다며 운전자에게 빌려간 스웨터가 그 묘비에 걸쳐져 있더라는 것이다. 디키 리가 노래로 만든 내용이 바로 이 버전이며, 다른 여러 대중 가수와 그룹도 서로 다른 시기에 서로 다른 양식으로 이에 관한 노래를 내놓았다. 이 전설은 영화, 라디오와 TV 드라마, 단편소설, 그리고 끝도 없이 많은 타블로이드 "보도"에 영감을 제공했다. 1987년에 나는 솔트레이크시티의 한 라디오 방송국에서 바로 이 이야기와 다른 여러 도시전설에 관한 인터뷰를 녹음했고, 며칠 뒤에 그 방송을 들어보기 위해서 라디오를 켰다. 그런데 인터뷰가 나온 직후에 디키 리의 1965년 노래 「로리」가 나오기에, 그 옛날 명곡을 선곡한 재치를 칭찬하는 편지를 방송국 관계자에게 보냈다. 그런데 알고 보니 그 선곡은 애초부터 의도한 것이 아니었다. 알고 보니 신곡과 옛날 곡을 정해진 순서대로 돌아가며 방송하는데, 그날 담당 아나운서가 그 앞에 나오는 인터뷰 내용에 대해서는 알지도 못한 채로 선택한 곡이 하필이면 그것이었다. 앞에서도 말했지만, 이 세상에는 기묘한 일도 '실제로' 일어난다!

11-2

잃어버린 잔해

The Lost Wreck

[캐나다 앨버타주] 재스퍼—유골 네 구로 인해서 더욱 흥미진진한 이야기가 되었던 미에트핫스프링스 로드의 수수께끼도 마침내 안식을 취할 수 있게 되었다.

반복 구연되며 신빙성을 얻은 여러 감질나는 이야기가 그러하듯이, 이 풍문 역시 깨끗한 산의 공기로 육성된 풍요로운 상상력에서 비롯된 것처럼 보인다.

거듭 언급되는 이야기라고 해서 반드시 진실이라는 법은 없다.

익명을 요구한 어느 주민에 따르면, 자기 친구의 친구가 다음과 같은 이야기를 들었다고 한다. 여름 동안 미에트핫스프링스로 가는 도로 확장 공사를 담당한 작업조가 엽기적인 발견을 해냈다는 것이다.

"사람들이 점심을 먹으면서 심심풀이로 자갈을 주워서 절벽 너머로 던졌는데, 돌멩이 한 개가 금속에 맞는 소리가 들렸다는 겁니다.

그래서 사람들이 궁금하게 생각했답니다. 밑에 내려가서 살펴보았더니 1950년대의 번호판이 붙은 차가 한 대 있고, 그 안에 유골 네 구가 있더랍니다."

그 이야기에 따르면, 정확한 이유는 알 수 없지만, 당국에서는 이 발견을 비밀에 붙이고 싶어 했다고 한다. 물론 이런 은폐의 기미는 이

454

이야기에 단지 풍미를 더해줄 뿐이다.

재스퍼의 마을 대표 돈 덤플턴Don Dumpleton은 이 수수께끼에 대한 질문을 받자마자 일단 웃음을 터트렸고, 그런 다음에야 비로소 그 이야기에는 한 점의 진실도 없다고 해명했다.

"저도 그 이야기를 들어보았습니다. 그런데 문제는 사건이 일어난 장소가 계속해서 바뀌더라는 겁니다."

해설

『에드먼턴 저널Edmonton Journal』1985년 12월 15일 자에 「미에트 유골 수수께끼는 산의 안개만큼이나 사실이었다Miette Skeleton Mystery as Real as Mountain Mist」라는 헤드라인으로 게재된 폴 캐시먼Paul Cashman의 기사 일부. 내가 『망할! 또 타버렸잖아!』에서 논의하며 말했듯이, 이 현대전설에 들어 있는 발견 모티프는 흑사병, 또는 가래톳페스트로 인해 전멸한 중세 마을이 뒤늦게 발견되었다는 내용의 노르웨이 전설에서 차용한 것처럼 보인다. 1835년에 수집된 어떤 버전에서는 사냥꾼이 숲을 향해서 쏜 화살에 마을 교회의 종이 명중하면서 오랫동안 잊힌 마을이 발견된다. 사냥꾼이 이상한 땡그랑 소리의 출처를 찾아서 관목을 헤치고 들어가보니 마을이 하나 나왔는데, 주민이라고는 오로지 유골뿐이었다는 것이다. 이와 유사한 전설은 스웨덴에도 있고, 아마 북유럽의 다른 곳에도 있으리라 짐작된다. 이러한 「잃어버린 잔해」 전승에서 심지어 더 기묘한 국면도 있는데, 바로 1997년 2월 22일에 플로리다주 보카러톤 인근의 수로에서 발견된 밴의 잔해 안에서 1979년 7월 14일에 실종된 10대 다섯 명의 유골이 발견된 사건이다. 『탬파 트리뷴Tampa Tribune』3월 2일 자와 『팜비치 포스트Palm Beach

455

Post』 3월 3일 자와 『세인트피터스버그 타임스St. Petersburg Times』 3월 10일 자, 『포트로더데일 선센티널Fort Lauderdale Sun-Sentinel』 4월 29일 자에는 이 비극과 이후의 상황에 대한 구체적인 세부 내용이 게재되었다. 문제의 밴은 교통량이 많은 고속도로 바로 옆에 있는 수로의 깊이 6미터 흙탕물에서 발견되었는데, 그 발견자는 마침 물고기를 찾기 위해 편광 안경을 착용한 상태였다. 하지만 혹시나 그 발견자가 메기를 낚기 위해서 낚싯줄을 던졌는데 거기 매달린 납추가 금속을 때리는 바람에 발견이 이루어졌다고 하면, 나로선 이 보도의 전체적인 정확성에 대해서 의문을 제기할 수밖에 없을 것 같다.

11-3

죽음의 자동차

The Death Car

제가 1968년에 들은 이야기입니다. 당시에 이 지역에서 매우 인기가 높았죠. 자동차는 검은 비닐 지붕이 장착된 신형 진청색 선더버드였다고 하더군요. 하필 [캐나다] 매니토바주 스타인바크 외곽의 차가 잘 지나다니지 않는 대초원 도로에 차를 세워놓는 바람에, 운전자가 머리에 총을 쏴서 자살하고 2주쯤 지나서야 시신이 발견되었답니다. 하필 여름에 일어난 일이어서, 기온이 때로는 섭씨 46도까지도 올라가다 보니, 유해는 자동차 안에서 거의 액체가 되고 말았답니다.

그 이야기에 따르면, 스타인바크 경찰은 문제의 자동차를 발견하고 인근의 포드 대리점으로 견인해 갔답니다. 결국에는 선더버드의 내부를 다 뜯어낸 다음, 싹 닦고, 새로 칠하고, 새로 바닥을 깔고, 새로 쿠션을 넣었답니다. 하지만 이미 금속 차체의 분자에까지 그 냄새가 배어버린 상태였다더군요.

겨우 500달러로 가격을 매겨놓았지만, 어느 누구도 그 중고 선더버드를 사지 않았습니다. 냄새가 워낙 지독했기 때문이죠. 나중에 가서는 중고차 판매장에서 그 차를 아예 볼 수도 없게 되었다고 합니다.

1989년 3월 16일에 온타리오주 포트프랜시스에 사는 경찰 폴 E. 피리Paul E. Pirie 와 나눈 대화에 근거한 내용이다. 온타리오주 극서부인 포트프랜시스는 미네소타주 인터내셔널폴스에서 바로 강 맞은편에 있다. 민속학자들의 추적에 따르면 「죽음의 자동차」전설의 기원은 1940년대 중반까지 거슬러 올라간다. 그 원형은 살인 현장에 남아서 지워지지 않는 핏자국에 관한 전통적인 전설이었던 것처럼 보인다. 아마도 이 이야기가 구연되고 재구연되는 과정에서 '자국(stains)'이 '냄새(stench)'로 변모하고, 자동차가 곧 사망 현장으로 변모하지 않았을까 싶다. 결함 있는 명품 자동차에 낮은 가격을 매겼다는 대목은 제2차 세계대전 이후에야 비로소 도입된 세부 내용인데, 바로 그즈음에 신차 부족 현상이 벌어졌기 때문이다. 즉 내가 고등학교 다닐 때만 해도 이 이야기는 냄새가 나는 뷰익을 50달러에 판매하는 내용이었다. 이후 이야기가 진화하면서 다양한 상태의 자동차를 다양한 가격에 판매하게 되었던 것이다. 문제의 자동차는 유리섬유 차체에까지 냄새가 스며든 코르벳인 경우가 종종 있다. 『좋은 이야기에는 진실 여부가 문제되지 않는다』에서 나는 이 전설의 기원이 미시간의 소도시에서 일어난 실제 사건이었다는 민속학자 리처드 M. 도슨의 주장을 반박한 바 있다. 하지만 『오토모바일 매거진Automobile Magazine』 1990년 7월호의 보도에 따르면, 주행거리가 3566킬로미터에 불과한 1959년형 캐딜락 엘도라도 세빌 한 대가 살인 사건 증거물로 장기 보관된 적도 실제로 있었다. 그 소유주가 앞좌석에서 살해된 상태로 발견된 뒤 22년간 보관된 이 캐딜락을 자동차 수집가 존 팬스틸John Pfanstiehl이 구입했고, 거기서부터 25킬로미터를 더 주행해서 매사추세츠주 서머싯에 있는 카 팰리스 박물관Car Palace Museum에 가져다 전시해놓았다는 것이다. 1986년에 팬스틸이 내게 보낸 답장에 따르면, "죽음의 자동차에 관한 이전

의 모든 보고가 거짓이라고 확신했고, 워낙 확신한 까닭에 유일하게 진실인 이 전설의 자동차 이야기를 듣고도 하마터면 무시하고 넘어갈 뻔했다"고 한다. 『오토모바일 매거진』이 정확하게 지적한 것처럼, "전설이라고 해서 전부 완전한 것은 아니다. 자동차를 저렴하게 살 수만 있다면, 좌석에서는 냄새가 나지 않기 때문이다."

11-4

시간에서 사라진 하루

The Missing Day in Time

태양은 '실제로' 멈춰 섰었다

여러분은 혹시 한때 "허구"로 간주되었던 성서 속 사건이 뜻밖에도 우주 개발 프로그램을 통해 사실로 입증되고 있다는 것을 알고 계십니까? 메릴랜드주 볼티모어 소재 커티스 엔진Curtis Engine Co.의 대표이자 우주 개발 프로그램의 고문인 해럴드 힐Harold Hill은 다음과 같이 설명했습니다.

"제 생각에는 하느님께서 우리를 위해 예비하신 가장 놀라운 일 가운데 하나가 최근에 메릴랜드주 그린벨트의 우리 우주인과 우주과학자들에게 일어났습니다. 그들은 우주에서 해와 달과 행성의 위치가 지금으로부터 백 년 뒤와 천 년 뒤에 어떻게 될지를 확인하고 있었습니다. 그걸 알아야만 우리가 인공위성을 쏘아 올릴 때에 훗날 그 궤도에서 뭔가와 부딪히지 않을 것이기 때문이었습니다. 우리는 인공위성의 수명 동안의 전체 궤도를 그려보고, 행성의 위치도 그려보아야만 하는데, 그래야 그 모든 사업을 망치지 않을 것이기 때문이었습니다. 그래서 그들은 과거와 미래의 여러 세기에 대해서 컴퓨터 측정을 실시했는데, 갑자기 작동이 멈춰버리고 말았습니다. 컴퓨터가 멈추고 빨간불이 들어왔는데, 입력한 정보가 잘못되었거나 아니면 출력한 결

460

과가 표준적인 결과와 비교했을 때 잘못되었다는 뜻이었습니다. 그들은 고장 수리 부서에 연락해서 점검을 부탁했는데, 그쪽에서는 '완벽히 정상'이라고 답변했습니다. 사업 책임자가 물었습니다. '뭐가 잘못된 거지?' '음, 컴퓨터에서 알아낸 바에 따르면 과거에 지나간 시간 중에 하루가 비어 있다는군요.' 그들은 무슨 영문인지 이리저리 궁리해 보았습니다. 하지만 답을 알 수가 없었습니다!

바로 그때 연구진에서 딱 한 명뿐인 신앙인이 말했습니다. '저기요. 제가 주일학교에 다닐 때에 해가 멈춰 섰다는 이야기를 들었거든요.' 그들은 그의 말을 믿지 않았습니다. 하지만 다른 답이 없었으므로, 그들도 이렇게 말했습니다. '어디 한번 보여주게.' 그가 성서를 꺼내서 「여호수아」를 펼치자, 이른바 '상식'을 가진 사람이라면 누가 봐도 상당히 우스꽝스러운 설명이 나와 있었습니다. 바로 거기서 그들은 주님께서 여호수아에게 이렇게 말씀하시는 구절을 찾아냈습니다. '두려워하지 말라. 내가 그들을 네 손아귀에 넘겨주었기 때문이다. 그들 중 누구 하나도 네 앞에서 버티지 못할 것이다.' 여호수아는 걱정을 하고 있었는데, 적이 사방을 포위하고 있는 상황에서 어둠이 깔리면 아군이 중과부적일 것 같아서였습니다. 그래서 여호수아는 주님께 해를 멈춰 세워달라고 부탁드렸습니다! 바로 그거였습니다. '해가 멈춰 섰고, 달도 멈춰 섰으며 (……) 하루 온종일쯤 아래로 지려고 굳이 서두르지 않았다.'(「여호수아」 10장 8절, 12절, 13절) 그러자 우주과학자들은 이렇게 말했습니다. "이게 바로 사라진 하루였어!" 그 구절이 작성된 시간으로 거슬러 올라간 컴퓨터를 확인해보니, 비록 하루에 가깝기는 했지만 충분히 가깝지는 않았습니다. 여호수아의 시대에 사라진 과거의 시간은 23시간 20분이어서 딱 하루까지는 아니었습니다. 그들이

성서를 읽어보았더니, 거기에도 그렇게 나와 있었습니다. 즉 거의 '하루 온종일쯤'이었다는 것입니다.

성서의 이 작은 단어는 중요할 수밖에 없었습니다. 하지만 그들로선 여전히 문제가 남아 있었으니, 나머지 40분이 왜 비는지를 해명하지 못한다면, 지금으로부터 천 년 뒤에는 문제가 생길 것이기 때문이었습니다. 그 40분을 반드시 찾아내야 하는 이유는 그게 궤도에 가서는 여러 곱절로 늘어나기 때문이었습니다. 그러자 신앙인은 성서의 어디에선가 해가 '뒤로 갔다'는 내용이 나온다는 것을 기억해냈습니다. 우주과학자들은 그에게 정신이 나갔다고 말했습니다. 하지만 그들은 성서를 펼쳐서 「열왕기하」에서 그 구절을 발견했습니다. 히스기야의 임종 때에 예언자 이사야가 찾아와서는 당신이 죽지 않으리라고 말했습니다. 히스기야는 그 증거를 보여달라고 부탁했습니다. 그러자 이사야가 말했습니다. '당신은 해가 10도나 빨리 가는 것을 원하십니까?' 그러자 히스기야가 말했습니다. '해가 10도나 빨리 가는 것은 아무것도 아니겠지요. 대신 그림자가 10도나 뒤로 돌아오게 해주십시오.'(「열왕기하」 20장 9-11절) 이사야가 주님께 말씀드리자, 주님께서는 그림자를 10도나 '뒤로 가게' 하셨습니다! 그 10도가 정확히 40분이었습니다! 「여호수아」에 나오는 23시간 20분에다가, 「열왕기하」에 나오는 40분을 합치니까 비로소 우주에서 사라진 하루 때문에 우주과학자들이 기록에 반드시 채워 넣어야만 했던 사라진 24시간이 되었던 것입니다. 정말 놀랍지 않습니까? 우리 하느님께서는 당신의 진리를 그들의 코앞에 대고 보여주신 것입니다!"

해설

익명 저자가 행 간격 없이 타자기로 작성한 문건의 복사본에 나온 내용으로, 최소한 지난 20년 동안 서로 다른 세부 내용을 곁들여가면서 유포되었으며, 특히 근본주의 기독교계에서 유포된 바 있다. 사실상 똑같은 이야기가 정기 간행물, 종교 소책자, 독자 편지, 설교나 강연에서도 반복된 바 있다. 메릴랜드주 그린벨트 소재 고다드 우주 비행 센터Goddard Space Flight Center의 보도 자료에서는 이 이야기를 일축하면서, 해럴드 힐은 1960년대에 그곳에서 잠시 근무했을 뿐이라고 해명했다. "그는 공장의 기술자여서, 궤도 계산을 담당하는 컴퓨터 설비나 연구진과는 직접 접촉할 수 있는 위치가 아니었다"는 것이다. 컴퓨터가 도입되기 이전의 「사라진 하루」 버전은 1889년부터 1892년까지 예일 대학에서 군사 과학과 전술을 가르친 강사 겸 육군 중위 C. A. 토튼C. A. Totten에게서 비롯되었다. 그는 반유대주의를 설파하면서 종말이 임박했다고 예언했는데, 심지어 한 차례도 아니고 여러 차례나 예언했다. 이 이야기와 그 역사에 대한 자세한 논의는 내 저서 『좋은 이야기에는 진실 여부가 문제되지 않는다』를 참고하라.

11-5

도움을 구하는 유령

The Ghost in Search of Help

이 책에 나오는 사건 대부분은 노바스코샤에서 일어난 것이지만, 이곳의 경험들을 확증하기 위해서는 때때로 외부의 사례를 한 가지씩 가져올 필요가 있다. 이번에는 영국에서 가져온 이야기인데 (……) 기묘하면서도 아름다우며, 내게는 놀라운 방식으로 다가왔다. 나는 어느 날 저녁에 태터머구스 소재 지역사회 미술학교School of Community Arts에서 강연을 하고서, 다음 날 그곳에 있는 친구들에게 들렀다. 복도에서 나는 로크포트의 성공회 성직자인 민턴 신부Rev. Mr. Minton를 만났는데 (……) 그 양반이 언급한 사람 역시 성공회 성직자라고 한다. 내가 유령에 관심이 많다는 걸 알았던 신부는 혹시 영국에서 건너온 이야기를 들어보고 싶은지 물어보았다. 그 일을 겪은 사람의 누이로부터 자기가 직접 들었는데, 그 누이가 마침 자기와 여러 해 동안 알고 지낸 친구라서 (……)

"그레이 신부는 대가족 출신으로 그 당시에는 성직자가 된 직후였다네. 에드워드 시대* 초기에 있었던 일이지. 그는 런던 이스트엔드에 있는 교구를 담당하게 되었어. 가정부가 잠자리에 들고 난 뒤에, 신부

* 영국 국왕 에드워드 7세의 재위 기간인 1901-1910년을 가리킨다.

는 서재에 앉아서 담배를 피우며 주일 설교를 궁리하고 있었다네. 그런데 초인종이 (그것도 용수철식 초인종이) 울리기에, 신부가 직접 나가 보았다네. 안개 속 가스등 아래에는 덩치 작은 노부인 한 분이 서 있었는데, 보닛과 숄을 걸친 데다가, 원래는 검은색이었겠지만 세월이 흐르며 이제는 초록색이 된 치마를 두르고 있었다더군. 노부인은 런던 웨스트엔드에 있는 어느 주소로 좀 찾아가달라고 신부에게 간청했다네. 그곳에 당신이 다급히 필요하기 때문에 꼭 가달라고 말하더라는군. 젊은 성직자는 시간이 너무 늦었다면서 사양하려 했지만, 노부인이 너무 간절하게 부탁하는 바람에 신부도 그날 밤 안으로 가겠다고 약속했다지.

신부는 마차를 타고 문제의 주소를 찾아갔다네. 알고 보니 웨스트엔드에 있는 커다란 저택들 중에 한 곳이었는데, 불이 켜져 있었고 파티가 한창인 것이 분명했다지. 신부가 초인종을 누르고 기다렸더니, 집사가 나오기에 이렇게 말했다네. '여기서 저를 부르셨다고 하던데요. 저는 그레이라고 합니다.'

그러자 집사가 대답했지. '혹시 초대장을 갖고 오셨습니까?'

'아닙니다. 하지만 저더러 와달라고 하셔서요. 누군가가 저를 필요로 하신다고 하셔서요.'

집사는 그에게 좁은 대기실에서 잠시 기다리라고 말한 다음, 곧바로 집주인을 데려왔다네. 집주인은 유명하고 작위도 있는 신사였지. 그레이 신부가 아까 있었던 일을 말하자, 집주인은 아주 이상한 표정을 지으면서 그 방문객이 어떤 모습이었는지 설명해달라고 말하더라는군. 신부가 설명하자, 집주인은 겁에 질린 표정이 되었어. 그러더니 자신이 백인 노예 거래를 비롯해서 갖가지 사악한 범죄를 저지르는

삶을 살아왔다고 참회하기에, 성직자도 그를 도와주고 싶은 마음이 들었다더군. 이런 삶을 중지하고 하느님과 화평을 이루라고 촉구하자, 마침내 그 남자도 사뭇 진지한 것처럼 보이는 참회를 내놓더라지. 성직자는 그의 죄를 용서해준 다음, 떠나면서 이렇게 말했다네.

'당신이 진심인지를 확인하기 위해서, 제가 내일 아침 8시 30분에 성찬식을 거행할 터이니 꼭 참석하시기 바랍니다.' 신부는 이렇게 말하고 떠났다네.

다음 날 아침, 성직자가 성사를 거행하려고 보니, 그 남자가 참석하지 않았기에, 이걸 어떻게 해야 하나 싶었다더군. 아침 식사를 하고 나서, 신부는 그를 다시 만나봐야겠다고 작정했지. 저택에 도착해보니 이제는 조용하기만 했는데, 초인종을 울렸더니 집사가 나왔다더군. 집주인을 만나러 왔다니까 사망했다는 대답이 나왔다네. 그레이 신부가 말했지.

'설마 그럴 리가요. 어젯밤에 제가 만나서 이야기를 나누었는데요.'

'예, 저도 알고는 있습니다. 누구신지 기억하니까요.' 집사가 말했지. '주인님께서는 신부님께서 떠나신 직후에 타계하셨습니다.'

그렇다면 시신이 아직 집 안에 있을 터이니 자기가 직접 봐도 되겠느냐고 묻자, 집사가 신부를 아주 넓은 방으로 안내했다네. 그곳에는 바로 어젯밤에 이야기를 나누었던 남자의 시신이 놓여 있었지. 신부는 잠시 선 채로 생각에 잠겼고, 이 수수께끼를 풀어보려고 노력했다네. 그러면서 신부는 방 안을 둘러보았지. 그런데 침대 위에 있는 유화 한 점에 눈길이 닿았다더군. 덩치 작은 노부인이 보닛과 숄을 걸친 모습의 그림이었다더군. 바로 어제 신부를 찾아와서 이 집으로 가달라고 했던 그 노부인이었어. 신부가 집사에게 물었지.

'저 노부인은 누구십니까?'

'저분은 주인님의 어머님이셨습니다. 여러 해 전에 돌아가셨지요.'"

해설

헬렌 크라이턴Helen Creighton의 저서 『노바스코샤의 유령Bluenose Ghosts』(1957, pp. 185-87)에서 가져온 내용이다. 이 텍스트는 「사라진 히치하이커」의 여러 가지 버전에 나오는 "초상화 확인" 모티프를 공유한다. 「도움을 구하는 유령」 전설의 한 가지 변형으로 필라델피아의 유명한 의사인 사일러스 위어 미첼Silas Weir Mitchell, 1829-1914 박사와 관련된 오래된 내용도 있는데, 이때의 메신저는 심하게 아픈 어머니의 진료를 요청하러 찾아온 어린 소녀의 유령이었다. 사실 미첼 박사가 이 이야기를 실제 경험이라고 이야기했음을 암시하는 설득력 있는 증거도 있지만, 과연 날조를 작정한 것인지 아니면 정말 진지하게 받아들여지기를 바랐던 것인지 여부는 완벽히 분명하지가 않다. 미첼의 버전은 빈번히 윤색되고 종종 재간행되는데, 예를 들어 빌리 그레이엄Billy Graham 목사의 베스트셀러 『천사: 하느님의 비밀 요원Angels: God's Secret Agents』(1975)에도 수호천사 전설로 등장한다(수호천사에 관해서는 다음 단락을 보라). 나는 『좋은 이야기에는 진실 여부가 문제되지 않는다』에서 「죽어가는 사람을 위해 도움을 구하는 유령에 대한 민속학자의 탐색The Folklorists' Search for the Ghost in Search of Help for a Dying Person」이란 제목의 장을 이 이야기에 할애한 바 있다.

11-6

수호천사

Guardian Angels

(A)

[스웨덴의 도시 보로스에 사는] 젊은 여자가 파티에 갔다가 집으로 돌아가고 있었다. 늦은 시간이어서 혼자 걸어가려니 살짝 겁이 났다. 여자는 빨리 집에 가고 싶어서 어느 공원을 가로지르는 지름길을 택했다. 그때 멀리에서 어떤 남자가 나무 뒤에 숨어서 이쪽을 바라보기에, 여자는 부디 자기와 함께하시며 자기를 보호해달라고 하느님께 기도를 드렸다. 공원을 지나가는 내내 여자는 기도를 드렸고, 마침내 안전히 집에 도착하자 매우 안심했다.

며칠 뒤에 여자는 바로 그 공원에서 다른 여자가 성폭행을 당했는데, 마침 자기가 그곳을 지나간 직후였다는 이야기를 들었다. 여자는 자기가 본 남자를 떠올렸고, 이 사실을 경찰에 신고하기로 작정했다. 경찰 서류에서 용의자 사진을 살펴본 여자는 꿰뚫는 듯한 시선으로 바라보던 남자를 알아보았고, 경찰도 그 남자가 유력한 용의자로 현재 구금 중이라고 설명했다. 남자가 결국 범행을 자백하자, 경찰은 왜 먼저 지나가던 여자를 그냥 내버려두었는지 물었다.

남자는 이렇게 대답했다. "그 여자한테는 보호자가 있었으니까요. 하얀 옷을 입은 남자 둘이 그 여자 뒤에서 따라가고 있더군요."

468

(B)

[1997년에] 영국의 보수주의 침례교의 한 목사가 네덜란드에 사는 친구로부터 편지를 받았는데, 거기에는 "우리나라의 어느 마을에 사는 젊은 여성에게 나타난 주님의 섭리"에 관한 이야기가 들어 있었다. 이 여자는 매일 자전거를 타고 학교에 갔고, 인적 없는 길을 몇 킬로미터나 지나가곤 했다. 어느 날 아침, 학교까지 절반쯤 남았을 때에 자동차가 한 대 나타났는데, 그 안에 탄 두 남자가 여자를 공격할 속셈인 것 같았다. 겁에 질린 여자는 하느님께 도움을 요청하며 계속 기도했다. 그러자 두 남자는 내리지 않고 자동차에 계속 앉아만 있었다! 다음 날 여자는 문제의 도로에서 남자 두 명이 여자 두 명을 성폭행했다는 소식을 신문에서 읽게 되었다. 용의자 두 명은 이미 붙잡혔지만, 범죄 사실을 부인하고 있었다. 경찰이 목격자를 찾고 있기에, 여자가 출석해서 결정적인 증언을 남겼다. 두 남자는 결국 자백했고, 더 먼저 지나간 여자를 건드리지 않은 이유까지 설명했다. "당연히 건드리지 않았죠. 그 여자는 혼자가 아니었으니까요. 남자 둘이 옆에 따라가고 있었으니, 우리도 어쩔 수가 없었던 겁니다."

(C)

이 사건은 오스트레일리아에서, 즉 시드니에서 그리 멀지 않은 곳에서, 더 정확하게는 브로드웨이 터널에서 일어났다고 한다. 터널은 이 도시와 주요 업무 지역을 연결했다. 따라서 낮에는 매우 붐볐지만 밤에는 거의 텅 비다시피 했다. 그 지역의 은사주의 교회 신도인 여자가 어느 날 늦게까지 일하다 퇴근했는데, 지상으로 멀리 돌아가는 대신에 긴 지하 보행 터널을 지나가기로 했다. 터널을 반쯤 지났을 무렵,

여자는 불쾌한 인상의 남자 하나가 벽에 기대어 서서 자기를 바라보는 것을 깨달았다. 불안해진 여자는 그 앞을 지나가면서 기도하고 또 기도했다. 다음 날 아침 뉴스를 보니, 여자가 지나간 직후인 오전 2시경에 바로 그 터널에서 또 다른 여자가 성폭행을 당했다고 나왔다. 여자는 그날 밤에 목격한 남자를 경찰에 신고했고, 바로 그 제보 덕분에 성폭행범이 결국 체포되었다. 자기를 신고한 여자도 혼자였는데 왜 건드리지 않았느냐고 묻자, 범인은 그 시간에 그 터널에서 혼자 있었던 여자가 누군지를 기억하지도 못했다. 대신 어떤 여자가 지나가기는 했는데, 덩치 크고 인상 험악한 남자 둘이 양옆에서 따라가고 있었다고 말했다. 범인의 말로는 그날 밤에 자기가 목격한 다른 여자는 그 한 명뿐이라는 것이었다.

(D)

[미국] 중서부의 어느 대학 학생인 샐리는 (⋯⋯) 그만 도서관에서 잠들어버렸다. 이미 한 번 낙제한 시험을 다시 준비하느라 진이 빠진 까닭이었다. 샐리는 자정이 지나서야 잠에서 깨어났고, 경비원에게 부탁해서 간신히 밖으로 나왔는데, 교내 경찰에게 바래다달라고 부탁할 수도 있었지만, 그냥 혼자서 어둠 속을 걸어 돌아가기로 작정했다. 샐리는 불안한 나머지 걸어가는 내내 조용히 기도를 드렸다. "오, 주님, 저를 보호해주세요. 당신의 천사를 제 주위에 둘러주세요." 때로는 그녀의 발소리가 메아리치며 또 다른 누군가의 발소리처럼 들리기도 했다. 마침내 기숙사 문 앞에 도착했을 무렵, 어디선가 섬뜩한 비명이 들렸다. 그녀는 안으로 뛰어 들어가 신고했지만, 경찰이 도착했을 때는 이미 늦은 다음이었다. 다음 날 그녀는 지난밤에 어떤 여자가 성폭

행을 당했을 뿐만 아니라 살해까지 당했다는 이야기를 들었다. 범인은 체포되었으며, 샐리는 중요한 목격자로서 경찰을 만났다. 비록 충격을 받기는 했지만, 그녀는 살인자를 직접 만나 이야기하고 싶다고 부탁했다. "왜 나를 죽이지는 않았던 거죠?" 그녀는 이런 질문을 던졌다. 그러자 살인자가 대답했다. "나를 바보로 아는 거야? 덩치 큰 사내놈을 양쪽에 끼고 걸어가는 여자를 내가 무슨 수로 건드린단 말이야?"

해설

이런 "기도로 구제되는" 기적담은 지역적 세부 내용과 각종 변형이 곁들여진 수많은 버전이 있으며, 주로 열성 기독교인 사이에서 간행물, 설교, 입소문, 인터넷을 통해 유포된다. (A)는 내가 직접 번역한 스웨덴 버전 「공원의 수호천사Skyddsänglarna I parken」로 벵트 아프 클린트베리가 저술한 선집 『도둑맞은 신장: 우리 시대의 전설과 풍문Den stulna njuren: Sägner och rykten I vår tid』(1994, pp. 282-84)에서 가져왔다. 메노파 신자인 소녀가 등장하는 유사한 이야기가 1993년에 간행된 독일 선집에도 나온다. (B)와 (C)와 (D)는 프레트 판 리에뷔르흐Fred van Lieburg의 논문 「유령, 동물, 또는 천사: 현대 세계에서의 기독교 이야기하기Ghosts, Animals, or Angels: Christian Story-Telling in a Modern World」(Folklore: Electronic Journal of Folklore, vol. 20, 2002, pp. 17-37)에서 가져왔다. 이 가운데 (B)의 네덜란드 버전(p. 22)은 1998년에 영국의 잡지 『프렌들리 컴패니언Friendly Companion』에도 게재된 바 있으며, 판 리에뷔르흐는 자신의 고국 네덜란드에서 떠도는 다른 버전들도 직접 소개했다. (C)의 오스트레일리아 버전(p. 20)은 2003년에 기독교 웹

사이트에 게시된 것이고, (D)의 미국 버전도 같은 해에 또 다른 웹사이트에 게시된 것이다. 이 이야기의 또 한 가지 유사한 미국 버전은 호프 맥도널드Hope MacDonald의 저서 『천사가 나타날 때When Angels Appear』(1982, pp. 89-90)에 나오며, 내 저서인 『도시전설 백과사전』에도 인용되었다. 수호천사라는 테마 자체는 더 오래되고 전통적인 기독교 미술에서 흔히 발견되지만, 일관적인 기본 줄거리를 보유한 이 특정한 이야기는 현대에 생겨난 것으로 보인다.

과학자들은 혹시나 자기네가 지옥문을 열어버린 것이 아닌가 싶어 우려하고 있다. 한 지질학 연구진이 지각에다가 깊이 약 14.4킬로미터의 구멍을 뚫었는데, 그 속에서 사람의 비명이 들려왔다고 밝혔다. 이 비명은 지구에서도 가장 깊은 구멍 속에서 천벌을 받는 영혼들이 지른 것이었다. 겁에 질린 과학자들은 혹시 자기네가 지옥에 있는 악의 권세를 지표면으로 올라오게 만든 것이 아닌가 우려하고 있다.

"우리가 수집한 정보는 워낙 놀랍기 때문에, 우리로선 저 아래에서 발견될 수 있는 것에 대해서 진지하게 우려하고 있습니다." 시베리아의 외딴 지역에서 깊이 14.4킬로미터의 구멍을 뚫은 프로젝트의 관리자인 아자코프 박사의 말이다.

지질학자들은 말문이 막혀버렸다. 지각에서부터 몇 킬로미터쯤 뚫고 들어가자, 드릴이 갑자기 빠르게 돌기 시작했다. "이에 대한 설명은 단 하나뿐이었습니다. 지구의 깊은 중심부는 텅 비어 있다는 것이지요." 깜짝 놀란 아자코프 박사의 설명이다. 두 번째로 놀라운 사실은 이들이 확인한 지구 중심부의 온도가 매우 높다는 점이었다. "계산에 따르면 그곳의 기온은 섭씨 1100도쯤이었습니다." 아자코프 박사는 이렇게 지적했다. "이 수치는 우리가 기대한 것보다 훨씬 더 높았

습니다. 마치 지구 중심부에서는 사실상 강렬한 불지옥이 지속되고 있는 것처럼 보였습니다.

그럼에도 불구하고 우리가 듣기에 가장 충격적인 대목은 바로 마지막 발견인데, 워낙 충격적이기 때문에 과학자들조차도 이 프로젝트를 지속하기를 두려워하는 겁니다. 우리는 고도로 민감한 마이크를 문제의 구멍에 집어넣어서 일정 간격으로 지구의 운동을 청취하려 시도했습니다. 그런데 막상 들어보았더니, 저 논리적으로 생각하기 좋아하는 과학자들조차도 부들부들 떨 수밖에 없었습니다. 때로는 약하지만 높이 고조된 소리였기 때문에, 혹시 우리 장비에서 나는 것이 아닌가 하고 생각했습니다." 아자코프 박사의 설명이다. "하지만 약간의 조정을 거치자, 우리는 그 소리가 지구의 내부에서 나오는 것임을 이해하게 되었습니다. 차마 귀를 믿을 수가 없었지요. 우리는 고통으로 비명을 지르는 인간의 목소리를 들었습니다. 비록 알아들을 수 있었던 목소리는 하나뿐이었지만, 그 외에도 고통을 당하며 비명을 지르는 영혼 수천 명, 어쩌면 수백만 명의 목소리가 배경에서 들려왔습니다. 이 섬뜩한 발견 이후에, 과학자들 가운데 절반쯤은 두려움을 못 이겨 그만두고 말았습니다. 부디 저 밑에 있는 것들이 계속 거기 머물러 있기를 바랄 뿐입니다." 아자코프 박사는 이렇게 덧붙였다.

핀란드 신문 『아메누사스티아Ammenusastia』에서 번역함.

이 기사는 미국의 개신교 매체인 트리니티 방송국Trinity Broadcasting Network의 간행물인 『주를 찬양하라Praise the Lord』 1990년 2월호에 게재되었다. 이 기사의 어색한 문체와 구두법은 부분적으로 핀란드어의 번역문이기 때문에 비롯된 것으로 보인다. 이 이야기의 여러 변형도 복음주의 기독교인 사이에서는 설교, 방송, 간행물을 통해 널리 반복되었다. 로스앤젤레스의 일일 라디오 토크쇼의 진행자 리치 벌러는 한 청취자가 「지옥 구멍」에 관해 물어본 것을 계기로 그 출처를 추적한 바 있다. 『크리스처니티 투데이Christianity Today』 1990년 7월 16일 자에 간행된 그의 조사 결과에 따르면, 일부 버전에서 언급한 "핀란드의 저명한 과학 학술지"는 사실 핀란드의 한 선교 단체에서 간행한 소식지에 불과했다. 벌러가 이 이야기의 구두 및 인쇄 출처를 추적한 끝에 만난 노르웨이의 한 교사는 이 이야기 전체를 자신이 날조했다고 주장했다. 시베리아에서 매우 깊은 시추 작업이 이루어졌다는 내용이라든지, "아자코프"라는 이름 등은 『사이언티픽 아메리칸Scientific American』 1984년 12월호에 게재된 소련의 지질학자 Y. A. 코즐로프스키Y. A. Kozlovsky의 논문 「세계에서 가장 깊은 구멍The World's Deepest Well」에서 영감을 받았을 가능성도 있다. 타블로이드 『위클리 월드 뉴스』 1992년 4월 7일 자 기사에서는 그로부터 2년 뒤에 알래스카에서도 유사한 사건이 일어나서 석유 노동자 세 명이 사망하고, 마치 사탄의 머리처럼 생긴 거대한 구름이 분출되었다고 주장했다. 이 기사에는 그 구름의 사진과 함께 "드미트리 아자코프 박사"의 사진이 게재되었는데, 그런 공포를 (그것도 무려 '두 번'이나!) 직면한 사람의 모습치고는 눈에 띄게 쾌활한 모습이었다.

유령이 찍힌 비디오테이프

The Ghostly Videotape

[민속학자] 켈리C. G. K. 「세 남자와 아기Three Men and a Baby」에 관해서 여러분이 들은 이야기를 해주세요.

버지니아 우리가 봤어요.

킴 아, 맞아요. 그 유령이요.

버지니아 커튼 뒤에 남자아이가 하나 서 있더라고요.

킴 맞아요. 지니한테 그 테이프가 있어요. 우리가 보여드릴 수도 있다니까요.

버지니아 사람들 말로는 그 영화를 찍은 아파트에 바로 그 남자아이가 살았었대요.

킴 영화를 만들 때 그 건물을 빌려준 주인 여자의 아들이 거기서 총으로 자살했다는 거예요.

켈리 총으로 자살했다고요?

버지니아 사람들 말이, 그 영화의 다른 부분을 보면 소총이 나오는데, 제작진도 있는 줄 몰랐던 그 총이 바로 그 남자아이가 사용했던 거였대요.

켈리 그 총을 봤어요?

버지니아 우리는 아직 못 봤어요.

476

킴 제가 그 남자아이를 본 건 그게 정확히 어디에 나오는지를 누군가가 이야기해주었기 때문이었어요. 그전까지도 저는 무려 세 번이나 그 영화를 봤지만, 전혀 눈치채지 못했거든요. 그런데 진짜 선명하게 보여요. 저로서도 어떻게 그걸 놓쳤는지 이해가 안 된다니까요.

켈리 그 남자아이가 어떻게 생겼는데요?

버지니아 열세 살이나 열네 살쯤 되어 보였어요.

킴 열세 살쯤 되어 보였고, 검은 머리카락이었고, 마치 창문처럼 거기 서 있었고, 커튼에 서 있었어요. 그러니까 커튼 사이에 서 있었던 거예요. 사람들이 테드 댄슨Ted Danson하고 인터뷰하면서 어떻게 생각하느냐고 물어봤대요. 그랬더니 자기도 진짜 무서웠다고 말하더래요. 자기도 전혀 눈치채지 못했다면서요. 영화를 보기 전까지만 해도, 거기 있는 걸 전혀 못 봤었대요.

켈리 그게 어떻게 편집자들의 눈을 피해갔을까요?

버지니아 그게 정말로 이상한 부분이에요. 편집할 때 못 봤나 봐요.

킴 그 남자아이의 엄마가 그걸 보고는 자기 아들이 맞다고 했대요.

버지니아 누가 일부러 심은 거 아니려나?

킴 설마 그럴 리가. 아니, 어쩌면 그럴 수도 있지.

버지니아 그런데 제가 이해할 수 없는 부분은 그 영화를 본 사람들이 그걸 잡아내지 못했다는 거예요.

킴 저도 잡아내지 못했어요. 그걸 여러 번 봤는데도, 누가 그런 게 거기 있다고 말해줄 때까지 깨닫지 못했다니까요. 마치 배경에 있는 것 같거든요. 왜 사람들이 놓쳤는지 알 것 같아요. 하지만 그 남자아이가 빤히 바라보고 있는 거예요. 저는 그 영화를 꺼버렸어요. 그 영화를 꺼버리고, 다른 사람들과 함께 아래층으로 내려왔죠. 왜냐하면

위층에서 그걸 보고 있었거든요. [웃음]

켈리 그 얼굴을 봤어요?

킴 예. 또렷하게요.

해설

찰스 그레그 켈리Charles Greg Kelly의 논문 「세 남자, 아기, 그리고 커튼 뒤의 소
년: 형성 중인 전통Three Men, a Baby, and a Boy behind the Curtain: A Tradition in the
Making」(*Midwestern Folklore*, vol. 17, pp. 6-13) 중에서. 인용한 대화는 "1990년 11월
17일, 앨라배마주 버밍엄에 사는 잡화점 지배인 버지니아 재미슨Virginia Jamison
과 그녀의 딸인 고등학교 3학년생 킴Kim에게서 수집한" 일명 "엘L" 텍스트(pp.
12-13)이다. 이 인터뷰 녹취록은 도시전설과 풍문을 전달하는 "토론" 양식의 훌륭
한 사례이다. 어느 누구도 그 이야기를 실제로 "구연하는" 것까지는 아니지만,
어쨌거나 그 이야기에 관해 대화한다. 영화 「세 남자와 아기」(1987)가 비디오테이
프로 출시된 직후인 1990년 여름에 사람들은 한 장면의 배경에 마치 소년처럼
보이는 흐릿한 사람 모습이 있음을 알아차렸다. 비디오테이프 덕분에 시청자는
그 이미지가 들어간 프레임을 찾아서 멈춰볼 수 있었는데, 이것이야말로 영화관
에서는 사용할 수 없는 선택지였다. 급기야 그것은 해당 장면이 촬영된 아파트
에서 살해된, 또는 자살한 소년의 모습이라는 풍문이 급속히 퍼졌다. 영화의 제
작사인 월트 디즈니 산하 터치스톤 영화사Touchstone Pictures에서는 그 모습이
사실은 주연 배우 테드 댄슨의 전신 사진 패널이었으며, 문제의 뉴욕시 "아파
트"는 사실 토론토의 한 방음 촬영소였다고 해명했다. 이 이야기의 추가적인 버
전에서는 새로운 세부 내용도 등장했는데, 예를 들어 그 "유령"은 영화 배급사

에서 홍보용 술책으로 일부러 심어놓은 것이라는 의구심도 그중 하나였다. 어떤 사람들은 그 소년의 어머니가 TV 시사 프로그램 「20/20」에 출연해서 바버라 월터스Barbara Walters와 인터뷰하는 것을 직접 봤다고 주장하기도 했다. 또 한 가지 고려할 만한 요인은 사진에 찍힌 유령 같은 형상이야말로 사실상 사진의 발명 때부터 지금까지 줄곧 전통적인 전설에서 거론된 바 있었다는 점이다. 결국 이 유서 깊은 모티프가 뭔가 기묘한 방식으로 재활용되어서 새로운 상황에 딱 맞아떨어졌던 셈이다.

가운데 있는 남자

The Man in the Middle

어느 젊은 여자가 케이프타운을 방문해서 그 지역의 열차 시스템을 보고 좋은 인상을 받았다. 하지만 친구들은 온갖 무서운 경고를 들먹이며 이렇게 타일렀다. "3등칸에는 절대로 타지 마. 한밤중에는 특히나. 그때에는 뭔가 기괴한 일이 벌어질 수 있으니까."

하지만 어느 날 밤에 그 여자는 코크베이에서 집까지 가는 열차를 타야 했는데, 어떤 이유에서인지 3등칸에 타게 되었다. 익히 알려진 것처럼, 그 객차는 한가운데 통로가 이어지고 긴 좌석을 따라 승객이 옆으로 나란히 앉는 방식이었다. 그 객차의 다른 승객이라고는 한쪽 구석에 모여 앉은 옷차림이 말쑥한 흑인 청년 세 사람, 그리고 이들의 맞은편에 앉아서 신문을 읽던 눈빛이 심상찮은 흑인 노인 한 명뿐이었다.

젊은 여자가 객차에 들어서자 오로지 노인만 고개를 들어 그쪽을 바라보았다. 상대방의 강렬한 눈빛에 놀란 여자는 자연히 세 청년이 앉아 있는 쪽에 더 가깝게 자리를 잡았고, 그들과 대각선 방향으로 앉게 되었다. 그러자 노인이 여전히 손에는 신문을 들고 앉은 상태로 슬금슬금 여자 쪽으로 다가오기 시작했다.

여자는 겁이 나서 마치 도와달라는 듯 세 청년을 바라보았지만, 그

들은 계속해서 그저 앞만 똑바로 바라보고 있을 뿐이었다. 가운데 있는 남자는 술에 취하기라도 했는지, 기차가 움직일 때마다 머리가 이리저리 흔들렸지만, 시선은 계속 앞에만 고정되어 있을 뿐이었다.

마침내 노인이 객차를 거의 다 지나오다시피 해서 옆에 바짝 다가오자, 불안해서 미칠 것 같았던 여자는 상대방의 술 냄새와 땀 냄새까지 맡을 수 있을 지경이 되었다. 노인은 여자 쪽으로 몸을 기울이면서 낮고도 갈라지는 목소리로 이렇게 물었다. "오늘 자 신문인데 한번 읽어보시려오?"

너무 겁이 나서 움직일 수조차 없었던 여자가 상대방으로부터 신문을 받아들자, 그 안에 감춰져 있던 손 글씨가 보였다. 그 내용은 이러했다. "다음 역에서 내려요. 저 가운데 있는 남자는 이미 죽었소."

해설

과거 뉴욕을 비롯한 여러 지역에서 지하철에 얽혀 오랫동안 회자되던 이 유서 깊은 이야기가 최근까지 가장 잘 살아남은 국가는 바로 남아프리카인 것처럼 보인다. 이 버전은 아서 골드스터크의 『땅돼지와 캠핑카: 남아프리카 도시전설 걸작선The Aardvark and the Caravan: South Africa's Greatest Urban Legends』(1999, pp. 163-64)에 「소름끼치는 승객The Creepy Passenger」이라는 제목으로 수록되었다. 더 이전의 버전 몇 가지에서는 젊은 여성이 맞은편에 앉아 있는 어떤 남자의 고정된 시선에 짜증이 치민 나머지 다가가서 뺨을 때리자, 상대방이 죽어서 경직된 상태로 푹 고꾸라지는 것으로 나온다. 영국에서 나온 최근의 버전에서는 어떤 여자가 "지하철 막차"를 타고 가다가 맞은편 여성의 고정된 시선에 놀라는 것으

로 나온다. 그러자 어떤 남자 승객이 다음 역에서 자기랑 같이 내리는 게 좋겠다고 귓속말로 전한다. 그렇게 내린 다음에야 남자는 미안하다고 사과하면서 상황을 설명한다. 자기는 의사인데, 시선이 고정된 여자는 이미 사망한 것으로 사료된다는 것이었다. 두 사람의 신고를 받은 경찰은 결국 열차를 다음 역에서 멈춰 세우고 말았다.

11-10 부동산을 판매하는 가장 저렴한 방법

A Dirt-Cheap Way to Sell Real Estate

토니니 교회용품점에서 그는 가장 가까운 경쟁자인 성모 마리아보다 무려 다섯 배나 더 많이 팔린다. 하다못해 수사복과 묵주가 어떻게 다른지조차 모르는 사람들이 사가기 때문이다.

여기서 말하는 '그'는 바로 가족과 가정의 필요의 수호성인인 성 요셉이다. 아울러 그는 지하 부동산 중개업자이기도 하다.

루이빌 지역의 주택 판매업자와 중개업자 사이에서 성 요셉의 조각상을 마당에 묻어놓고 구매자가 오도록 간섭해주십사 비는 일이 더 늘어나고 있기 때문이다. 원래 시카고와 동부 및 서부 연안에서 유행했던 이 관습이 입소문을 통해 이 지역에서도 확산하고 있다.

"정신이 없을 정도로 잘나가요. 재고가 남아나지 않는다니까요." 남부 최대의 종교 물품 공급 업체를 자처하는 저 회사의 부사장 빌 토니니Bill Tonini가 말했다. "부동산 중개업자 중에 상당수가 그걸 신봉한다니까요."

토니니의 말에 따르면, 목수가 본업이었던 성 요셉의 조각상은 매주 250개 내지 300개씩 판매된다. 토니니는 여러 가지 크기와 재료로 만든 조각상을 최저 1달러에서 최대 8달러씩에 판매한다.

이 성인의 인기가 워낙 높다 보니, 캘리포니아주 머데스토에는 우

편 판매 회사까지 생겼는데, 여기서는 높이 9센티미터의 플라스틱 조상에다가 매장 방법 설명서까지 곁들여서 8달러에 판매한다. 이너 서클 마케팅Inner Circle Marketing이라는 이 회사의 공동 소유주인 카린 린스티어어나Karin Reenstierna는 회사에서 12월부터 지금까지 무려 4천 개이상의 조각상을 판매했다고 밝혔다.

린스티어어나의 말에 따르면, 이 성인의 조각상을 땅에 파묻는 관습은 여러 세기 전 유럽에서부터 있었다. 즉 수녀들이 성 요셉의 메달을 땅에 파묻고 자기네 수녀원에 더 많은 땅을 주십사고 기도했다는 것으로 (……)

루이빌 대주교관구의 공보실장 로즈마리 비시그 스미스Rosemary Bisig Smith의 말에 따르면, 로마가톨릭교회에서는 상업을 위해 성인을 땅에 파묻는 관습에 대해 공식 입장을 내놓지 않았다.

하지만 몇몇 사제들과 논의한 끝에, 스미스는 이렇게 밝혔다. "우리는 성 요셉에 대한 이런 사적인 예배를 신경 쓰지는 않습니다만, 이런 관습을 개인적 이득을 위해서 이용하는 사람들에 대해서는 우려하는 바입니다."

린스티어어나가 구매 고객에게 제공하는 지시에 따르면, 성 요셉을 땅에 묻을 때는 머리를 아래쪽으로, 발을 하늘 쪽으로, 얼굴을 거리 쪽으로 두어야 한다. 아울러 비닐봉지에 싼 채로, "구입 문의" 표지 근처에 묻어야 한다.

성 요셉이 행동에 돌입하도록 부추기려면 부동산 판매업자가 흙을 삽으로 퍼 넣기 전에 성인을 향해서 다음과 같은 기도문을 외우라는 지시도 들어 있었다.

"오, 가정의 필요의 수호자이신 성 요셉이시여, 우리는 당신이 땅속

에 거꾸로 박혀 있는 것을 좋아하시지 않을 것임을 알고 있습니다. 거래가 더 빨리 완료될수록, 우리는 당신을 꺼내서 우리의 새로운 집의 영예로운 자리에 모시겠습니다. 우리에게 적절한 거래 제안을 (또는 아무 거래 제안이나!) 가져다주시고, 부동산 시장에서 우리의 믿음을 지속하도록 도와주소서."

해설

켄터키주 루이빌 『쿠리어저널Courier-Journal』 1991년 4월 12일 자에 게재된 경 M. 송Kyung M. Song의 기사에서 가져옴. 성 요셉을 땅에 파묻는 일 자체는 이 기사에서 암시하는 것 이상으로 미국 전역에 널리 알려져 있으며, 1990년부터 『월스트리트 저널』과 『워싱턴 포스트』 같은 저명한 신문뿐만 아니라 슈퍼마켓 타블로이드 신문에 이르기까지 각종 간행물에서 이에 관해서 보도한 바 있다. 나는 위의 기사에서 언급한 것처럼 이 관습의 여러 세기나 묵은 유럽 기원에 대한 증거를 전혀 찾아내지 못했지만, 땅에 파묻기 적절한 저렴한 조각상을 판매하는 우편 주문 카탈로그를 여럿 찾아내기는 했다. 조각상을 땅에 파묻는 일은 전례나 입소문을 통해 확산되고 그 실행 방법도 다양한 진정한 민간 습속으로 받아들여지는 반면, 위의 기사에 인용된 성 요셉에게 바치는 기도문은 다른 어디에서도 수집되지 않았으며, 그 내용 역시 마치 이 관습을 더 나은 "의례"로 만들려고 의도한 부동산 중개업자나 조각상 판매업자가 발명한 것처럼 보인다.

11-11

The Devil in the Disco

(A)

제 동생이 교통사고를 당하는 바람에 병원으로 실려갔어요. 바로 그
날 어머니께서 동생을 보러 가셨다가 마침 어떤 간호사들이 이야기
하는 걸 들으셨는데, 화상과 정신착란으로 그 병원에서 치료 중인 젊
은 여자가 악마 때문에 그렇게 되었다고 하지 뭐예요.

그날 오후에 저희 어머니께서 저에게 그 [풍문] 이야기를 해주셨는
데, 어머니께서는 정확히 무슨 일이 일어났던 건지는 모르시더라고
요. 그래서 저는 몇몇 친구에게 전화를 돌려보고 나서야 어느 정도 완
전한 이야기를 알게 되었어요.

제가 들은 정보에 따르면, 그 여자는 [디스코장] 보카치오스 2000에
춤추러 간다고 자기 엄마한테 말씀을 드렸대요. 엄마가 반대했지만
딸은 이미 마음을 굳힌 상태였고, 그래도 가겠다고 말씀드렸대요. 그
래서 여자가 문밖으로 나서기 직전에, 엄마가 이렇게 소리를 질렀다
는 거예요. "그래, 굳이 가겠다면 거기서 악마나 만났으면 좋겠구나."

여자가 보카치오스에 들어가서 앉아 있는데, 거기 있는 모든 여자
가 방금 들어온 젊은 남자를 보고 난리를 피우더래요. 모두가 잘생겼
다고 말했는데, 정말 믿을 수 없을 정도였대요. 게다가 그 남자는 옷

도 끝내주게 차려입었더래요.

잠시 후에 그 남자가 다가와서 춤을 추자고 하기에, 이 여자는 자기가 선택되었다는 생각에 짜릿함을 느꼈대요. 그런데 춤을 추면서 여자가 가만 보니, 플로어에 있는 모든 사람이 슬그머니 물러서서는 두 사람을 쳐다보고 있더래요. 여자가 고개를 돌려서 파트너를 바라보았더니만, 그 남자는 플로어에서 춤을 추고 있었던 게 아니더래요. [즉 남자가 공중에 둥둥 떠 있었다는 뜻이다]

여자가 당황해서 다시 잘 살펴보았더니, 그 남자한테는 짐승의 발이 달렸더래요. 그래서 여자가 비명을 지르며 도망치려 하자, 젊은 남자가 수수께끼 같은 웃음을 크게 터트리기 시작하더니만 덥석 붙잡더래요. 남자가 붙잡는 바람에 여자는 양쪽 어깨에 화상을 입었대요. 어떤 남자가 여자를 도와주려고 달려왔지만, 역시나 화상을 입고 말았대요. 여하간 잔뜩 소란을 일으키고 나서야 그 남자는, 즉 악마로 판명된 존재는 사라졌다는 거예요. 어떻게, 또 언제 사라졌는지는 아무도 몰랐대요. 다만 그 남자가 떠나고 나자 황 냄새가 풍겼대요. 무시무시한 웃음소리도 들렸다더군요. 하지만 어떻게 떠났는지는 아무도 몰랐대요.

(B) 우리 카지노를 배회하는 어떤 사악한 것

해리슨 플레처Harrison Fletcher

이 이야기는 아내로부터 들은 것인데, 아내는 시누이로부터 들었고, 시누이는 한 친구로부터 들었으며, 그 친구가 아는 어떤 여자가 그 사건을 처음부터 끝까지 다 봤다고 말했다는 모양이다.

얼마 전에 있었던 일이다. 어쩌면 성 금요일이었을 수도 있다. 나이

지긋한 여자가 절친과 함께 이슬레타 게임장에서 슬롯머신을 하고 있었다. 두 사람은 하루 종일 거기 있었으며, 가끔 한 번씩 돈을 땄다.

하루가 다 갈 무렵, 한 여자가 자기 돈을 모조리 걸었다가 잃어버렸다. 이제 나가려고 하는데, 줄곧 뒤에 앉아 있던 나이 많고 잘생긴 남자 하나가 여자의 어깨를 톡톡 쳤다.

"여기 3달러 있습니다." 그가 말했다. "어쩐지 이번에는 따실 것 같아서요."

"아뇨, 괜찮습니다." 나이 많은 여자가 말했다. "저는 이제 나가려고요. 그냥 선생님께서 해보시죠."

남자는 멋진 미소를 지어 보였다. "부탁입니다." 그는 말했다. "해보세요."

그래서 여자는 3달러를 받아서 게임을 시작했다. 그런데 첫 번째 버튼을 누르자마자 돈을 땄다는 표시가 떴다. 잭팟이었다. 3000달러!

여자는 깜짝 놀랐다.

충격을 받았다.

이런 행운이!

여자는 남자에게 고마움을 표시하는 한편, 카지노의 전통대로 자기가 딴 돈을 나누려고 뒤를 돌아보았지만, 남자는 사라지고 없었다. 여자는 카지노 전체를 샅샅이 훑었지만, 남자는 사라진 다음이었다. 그게 다였다.

여자는 환전을 하고 나서 주차장으로 향했는데, 갑자기 아까 본 남자가 어떤 차에 올라타서 조수석의 잡물통을 뒤지고 있었다. 여자는 그쪽으로 다가가서 차창을 똑똑 두들겼다. 남자가 천천히 고개를 돌려 여자를 마주 보았다.

"그런데 불타오르듯 새빨간 눈에 뾰족한 뿔이 달려 있었어요!" 여자는 훗날 이렇게 회고했다. "그건 바로…… 악마였어요!"

여자는 현재 지역 병원에서 요양 중이다. 여자가 다니는 교회에는 특별 헌금 3000달러가 들어왔다.

하지만 잠깐.

여기서 끝이 아니다.

바로 그날, 그러니까 어쩌면 성 금요일일 수도 있었던 날에, 또 다른 여자가 이슬레타 게임장에서 블랙잭을 하고 있었다. 이 여자도 하루 온종일 도박을 하다가 돈을 잃었다. 떠나려고 하던 참에 키가 크고, 피부가 검고, 잘생긴 남자가 검은 코트를 입고 다가와서 여자의 어깨를 톡톡 쳤다.

"슬롯머신을 해보시지 그래요?" 그가 말했다. "저 구석에 있는 기계라면 돈을 따실 겁니다."

처음에는 여자도 거절했지만, 결국에는 마음이 약해졌다. 2분 뒤에 5000달러짜리 잭팟이 터졌다! 여자는 고마움을 표시하려고 뒤를 돌아보았지만, 남자는 군중을 헤치고 걸어가기 시작한 다음이었다. 남자가 사라지기 직전에, 여자는 뭔가 기묘한 것이 그의 코트 뒤로 쑥 튀어나온 것을 발견했다. 바로 끝이 뾰족한 꼬리였다!

"잠시만요." 이슬레타 게임장의 총괄 지배인 콘래드 그라니토Conrad Granito가 말했다. "그런데 문제는 제가 그 이야기를 무려 열여섯 가지 서로 다른 버전으로 이미 들어본 적이 있다는 겁니다."

해설

디스코장 이야기인 (A)는 1978년 가을 텍사스주 에딘버그에 사는 21세의 멕시코 계 미국인 남성이 했던 증언으로, 1984년에 도시전설 학술 대회 논문집에 수록 된 마크 글레이저Mark Glazer의 논문 「전설류의 연속성과 변화: 멕시코계 미국인 2인의 사례Continuity and Change in Legendry: Two Mexican-American Examples」 (*Perspectives on Contemporary Legend: Proceedings of the Conference on Contemporary Legend*, Sheffield [England], July 1982, pp. 123-27)에 간행되었다. 이 이야기의 다른 디 스코장 버전들은 1988년에 도시전설 학술 대회 논문집 제3호에 수록된 마리아 헤레라소베크Maria Herrera-Sobek의 논문 「디스코장의 악마: 현대전설의 기호론적 분석The Devil in the Discotheque: A Semiotic Analysis of a Contemporary Legend」 (*Perspectives*, pp. 147-57)에 간행되었다. 아메리카 인디언 카지노에 나타난 악마 에 관한 해리슨 플레처의 칼럼인 (B)는 『앨버커키 트리뷴Albuquerque Tribune』 1996년 5월 9일 자에 게재되었다. 두 이야기 모두 오래되고 전통적인 악마 전설 의 현대화에 해당한다. 어머니의 저주, 끝내주게 옷을 차려입은 낯선 남자, 공중 에 둥둥 떠 있기, (번쩍이는 눈, 뿔, 짐승의 발, 꼬리 같은) 신체적 특징, 화상, 황 냄새, 성 금요일의 춤추기 금지 같은 모티프들이 재활용되고 있는 것이다. 비록 이런 테마들은 남서부의 멕시코계 미국인 문화와도 일치하는 것이지만, 나는 무려 워 싱턴주 야키마 인근 작은 마을의 술집을 방문한 악마에 관한 이야기도 들어본 적이 있으며, 심지어 루이지애나의 케이준 파티라든지 퀘벡의 프랑스계 캐나다 인 무도장을 방문했던 악마에 관해 간행된 이야기도 몇 가지나 있다. 더 오래된 여러 가지 유럽 전설에서는 악마가 도박꾼들과 카드놀이를 하는 것으로 묘사된 다. 그러다가 한 도박꾼이 떨어진 카드를 주우려고 탁자 밑으로 몸을 숙였다가 상대방의 갈라진 발굽을 보고 악마임을 깨닫는 것이다. 이러다가 언젠가는 초밥

490

집, 커피숍, 에어로빅 강습소에도 피부가 검고, 수수께끼 같고, 위험천만한 낯선 사람이 모습을 드러낸다고 해도 나로선 딱히 놀라울 것 같지 않다.

제12장

재미있는 사업

Funny Business

사업계와 관련된 도시전설과 풍문이라는 논제로 미루어 판단해보건대, 미국인은 대기업이 명예롭게 행동한다고 믿지 않으며, 어리석은 일을 하지 않는다고도 믿지 않는다. 제8장에서는 식품 오염 이야기 때문에 일부 회사들이 곤란을 겪었던 사례를 소개했는데, 현대의 민간전승은 이런 주장을 넘어서서 기업들이 정기적으로 그 직원과 고객을 잘못 대한다고, 엉뚱한 방향으로 오도한다고, 잘못된 정보를 제공한다고 고발한다. 아울러 보복에 관한 이야기도 있는데 (마찬가지로 검증되지 않은 것으로서) 사람들이 대기업에 맞서 싸우는 과정에 대한 내용이다. 『타임』(1992년 5월 11일 자)에 게재된 한 기업 중역의 편지는 그런 이야기 하나가 익명의 전통에서 주요 간행물의 지면으로 도약하게 된 과정을 예시한다.

[월마트 지점에 관한 4월 20일 자] 귀사의 기사를 보고 저는 매우 실망했습니다. 휴 사이디Hugh Sidey가 월마트 직원의 노래라고 지칭한 내용은("깊이 쌓아라, 싸게 팔아라, 높이 쌓아라, 팔린 걸 봐라! 지역 상인들 통곡 들어라!"는) 누군가가 상상한 허구일 뿐입니다. 이 내용은 이전에도 잘못 보도된 바 있었습니다. 그런 노래는 그때도 부른 적이 없었고, 지금까지 한 번도 부른 적이 없었습니다. 귀사는 독자들에게 실례를 범한 것입니다.

돈 E. 싱클Don E. Shinkle
월마트 대외협력 담당 부회장
아칸소주 벤턴빌

이 이야기는 월마트 안티 민간전승 가운데 하나일 가능성이 크다. 즉 월마트에서 (또는 이와 유사한 대형 체인점에서) 물건을 구매하는 동시에, 지역 상업 지구와 지역민 소유 회사의 쇠퇴를 아쉬워하는 수백만 명의 사람들 사이에서 전해지는 이야기인 것이다. 이 진위불명의 노래는 스포츠 응원가를 패러디한 것으로 구매자의 딜레마를 요약하고 있다. 즉 지역민을 지원하느냐, 아니면 "깊이 쌓아라, 싸게 팔아라"를 하는 곳에서 돈을 아낄 것이냐. 해결책은 물론 돈을 아끼는 동시에 이 노래를 부르는 것이다. 그렇다면 월마트 직원은 실제로 이런 응원가를 부를까? 확실히 알 수야 없지만, 내 지론은 "절대 아니라고는 절대 말하지 말라"이다.

회사가 커질수록 회사에 손상을 가하는 어떤 이야기가 유포될 가능성도 더 커진다. 그 모든 빅맥, 와퍼, 도미노 피자를 팔다 보면, 십중팔구 조만간 누군가가 그 음식에 들어가는 지렁이나 더 심한 뭔가에 대한 풍문을 퍼트리기 시작하게 마련이다. 아울러 어떤 대기업이 뭔가를 (예를 들어 그 이름이나 로고나 생산 라인을) 바꿀 때에도 주의해야 한다! 예를 들면 이런 식이다. 켄터키 프라이드 치킨Kentucky Fried Chicken이 왜 그 이름을 단순히 KFC라고 바꾸었을까? 주위 사람들에게 물어보면 이런 답변이 나올 것이다.

—

○ 그 회사에서는 돌연변이 네 다리 닭을 개발했는데, 정부에서는 그 생물에 "치킨(닭)"이라는 단어를 사용하지 못하도록 금지했기 때문이다.

○ 창업자 샌더스 대령은 "켄터키"라는 단어를 그 명칭에 유지하는
한 돈이 없는 사람에게도 음식 제공을 거부해서는 안 된다는 원
칙을 고수했는데, 노숙자가 공짜 음식을 얻어가는 경우가 너무
많아졌기 때문이다.

○ 어느 점쟁이가 예전 이름에는 나쁜 기운이 있다고 조언했기 때
문이다.

아니면 단지 "프라이드(튀긴)"라는 단어가 건강에 부정적인 함의
를 지녔기 때문이었을까? 아마 그게 맞을 것이다. 하지만 이런 설명
은 풍문만큼 흥미롭지는 않다.

때로는 사업계의 풍문에 워낙 완벽한 논리가 있기 때문에, 실제
증거가 (또는 심지어 증거의 가능성이라도) 있든 없든 여러분도 그걸 기꺼
이 믿고 싶어지기도 한다. 예를 들어 애플에서 자사의 하드웨어 시
스템을 디자인할 때 크레이 슈퍼컴퓨터를 이용했고, 거꾸로 크레이
에서는 애플 컴퓨터를 이용했다는 것은 사실일까? 인터넷 뉴스 그
룹 도시민간전승alt.folklore.urban에서는 이 이야기를 "사실"로 적시했는
데, 열성 맥 이용자인 나로서는 정말 기꺼이 믿고 싶은 심정이다.

인터넷 이야기가 나왔으니 말인데, 이 경이로운 전자 데이터 도관
겸 뒷공론의 장에는 민간전승이 득실거린다. 사업계의 결점에 관한
주도적인 풍자가인 만화가 스콧 애덤스Scott Adams는 저서 『딜버트 미
래The Dilbert Future』(1997)에서 인터넷의 전승 공유에 대한 잠재력을
다음과 같이 암시한 바 있다.

—

하루에 대략 세 번쯤, 서로 다른 사람들이 이른바 "니만마커스와 비밀 쿠키 조리법"이라는 진위불명의 사건에 관한 똑같은 내용의 이메일을 내게 전달한다. 이것은 유명한 도시전설인데 (……) 나는 스팸 필터로 들어가 "니만마커스"와 "쿠키"라는 단어로 검색해 나온 메시지를 거부해버렸다. 내가 그 내용을 볼 필요가 있다고 생각한 모든 사람에게 인터넷을 통해 약간의 전기 충격을 도로 보냈으면 하는 바람이다.

(애덤스가 언급한 이야기가 무엇인지 모르는 독자라면, 이 장의 세 번째 이야기인 「니만마커스 쿠키」[12-3]를 보시라.)

어떤 전설에서 특정 회사 이름이 거명되지 않은 경우에도, 관련 사업의 '유형'과 그 발뺌으로 알려진 내용을 토대로 그게 어디인지가 완벽하게 명확해질 수도 있다. 예를 들어 내가 최근에 받은 이메일에 나오는 다음과 같은 이야기에서 (엽궐련 흡연자와 사법 당국의 행동을 간과하지 않았던) 보험회사의 역할을 생각해보시라.

—

노스캐롤라이나주 샬럿에 사는 한 남자가 희귀하고 매우 값비싼 엽궐련을 구입하고 나서, 그 물건이 (……) 불에 타는 (……) 경우를 대비하는 보험을 들었다. 그로부터 한 달이 가기도 전에 그 훌륭한 엽궐련을 모두 피워버렸지만 정작 보험료는 아직 한 번도 분납하지 않은 상태에서, 남자는 보험회사를 상대로 보험금 지급을 요구

했다. 남자는 자기가 "일련의 작은 불"로 인해 엽궐련을 잃어버렸다고 썼다.

보험회사에서는 보험금 지급을 거절하면서, 그 남자가 일반적인 방식으로 엽궐련을 소비했기 때문이라는 명백한 이유를 들었다. 그런데도 남자는 고소를 해서 결국 이겼다.

판결문에서 판사는 그 남자가 보험회사에서 받은 보험 증권에는 엽궐련이 보험의 대상이 된다고 명시했고, 불에 타는 경우에 대비하여 엽궐련을 보험에 들어주겠다고 보장했으며, 그러면서도 "용인될 수 없는 불"로 간주될 만한 내용을 정의하지는 않았으므로, 남자의 손실에 대해 보험금을 지급할 의무가 있다고 설명했다.

보험회사에서는 길고도 값비싼 항소 절차를 감당하는 대신, 판사의 판결을 받아들여 "불"로 손실된 희귀 엽궐련에 대한 보험금으로 1만 5000달러를 남자에게 지급했다. 하지만 보험회사에서는 남자가 수표를 현금으로 바꾸자마자 체포되도록 만들었으니 (……) 무려 24건의 방화 혐의였다! 이전 사건에서 남자가 내놓았던 보험금 지급 요구와 증언이 그에게 불리한 증거로 사용되면서, 남자는 희귀한 엽궐련을 의도적으로 불태운 혐의로 각 건에 대해서 징역 1년씩, 도합 24년형을 선고받았다.

대부분의 사람은 어느 논평가가 "엽궐적 방화 사건"라고 부른 이 이야기에 관여된 법률과 논리의 결함을 파악할 것이다. 그럼에도 불구하고 이 이야기는 시스템과 싸우는 데 필요한 것에 대한, 아울러

시스템이 반격을 가해 대부분 승리하는 과정에 대한 우리의 생각을 실제로 만족시킨다.

대기업을 상대로 한 집단 소송의 합법적인 합의에 대해서 간행된 보도 내용이 때때로 전설의 땅으로 흘러 들어오는데, 결국에는 사실이 환상과 유쾌하게 혼합되면서 완전히 새롭고 구체적인 내용이 나타날 수도 있다. 적절한 사례로는 유아식 가격 책정에 관한 1996년의 합의가 있다. 1997년 1월 1일, 그러니까 불만 제기 시한이 끝난 때에 즈음하여, 이 이야기의 새로운 반전이 팩스와 이메일과 전화와 게시물 형태로 전국에 퍼져나갔다. 이유식 소송에는 전혀 관여한 바가 없었던 거버Gerber Products Company가 모든 12세 미만의 어린이에게 저축 채권이나 현금으로 최소 500달러에서 최대 1500달러에 이르는 금액을 지급해야 한다는 법원 명령이 나왔다는 것이었다. 그걸 받으려면 모든 부모가 자녀의 출생증명서와 사회보장 카드 사본을 미니애폴리스에 있는 사서함으로 보내야 한다고도 했다. 거버에서는 퉁명스러운 부정 공지를 웹사이트에 게시했다. 사업계의 민간전승은 종종 재미있을 수도 있지만, 정작 거기 맞서 싸우는 일은 전혀 재미가 없는 것이다.

12-0 레고 '노숙자' 풍문은 거짓이었다

Lego 'Homeless' Rumor False

『시카고 트리뷴』[1992년 1월에 뉴스 源으로 배포됨]

이 풍문은 끈질겼다. 더욱 현실적으로 보이려는 노력의 일환으로, 저 다채로운 결합 블록의 제조사인 레고에서는 제품 가운데 일부에 플라스틱 노숙자 인형을 추가했다는 것이었다.

완구 전문점 FAO 슈워츠FAO Schwarz에서도 그 이야기를 들었다. 마셜필즈 백화점에서도 마찬가지였다. 토이즈알어스Toys R Us에서는 심지어 그 일이 "아이들에게 감성과 동정을 가르치기 위해서"라고 말하기까지 했다.

하지만 레고의 대변인은 중세 영국에서부터 머나먼 은하계까지 어린이의 상상력을 늘려주는 모든 제품 상자에다가 그런 도시 생활의 냉엄한 현실을 집어넣는 일은 결코 없을 것이라고 단언했다.

"아, 뭔가 실수가 있었음이 분명합니다." 대변인이 말했다. "아시다시피 레고랜드에는 오로지 미소 짓고 행복한 사람들만 살고 있으니까요."

12-1

The Bedbug Letter

(A)

제가 대학 친구한테서 들은 이야기인데, 그 친구의 어머니는 와이오밍주 샤이엔에서 철도 일을 하고 계셨습니다. 아마도 1950년대 초였던 것 같네요.

어떤 여자가 풀먼 침대차에서 자고 일어났는데, 밤새 빈대에게 물린 사실을 발견하고 격분했던 모양입니다. 여자는 철도 회사에 편지를 보냈고, 머지않아 회사로부터 정중한 사과 편지를 받았습니다.

편지에서는 자사 철도의 위생 기준이 항상 최고 수준이고, 침구와 객실에 대한 관리도 흠잡을 데 없다는 등등의 이야기를 단언했습니다. 그러면서 작성자는 비록 자사가 빈대에 관한 일말의 불만을 받아본 적이 단 한 번도 없었지만, 그럼에도 불구하고 풀먼 침대차를 철저히 청소하고 소독할 예정이며, 아울러 귀하에게도 일종의 보상을 보냈다고 덧붙였습니다.

그 보상이 공짜 승차권인지, 꽃바구니인지, 아니면 다른 뭔지는 저도 기억이 안 납니다만, 여하간 그 편지는 자사를 향한 고객님의 지속적인 성원에 실망을 드리는 일이 결코 없도록 지속적으로 노력하겠다고 약속하면서 마무리되었습니다. 그리고 철도 회사 대표의 서명이

적혀 있었습니다.

그런데 그 편지에는 쪽지 하나가 클립으로 붙어 있었고, 비서에게 전하는 지시 내용이 대표의 친필로 적혀 있었습니다. "이 여자에게 빈 대 무마 편지 발송 요망."

(B)

예전에 언젠가 우드로 윌슨 대학원의 교수로서 [프린스턴 대학 부설] 국제 연구 센터를 이끌던 헨리 비넨Henry Bienen을 만났을 때, 내가 어느 정치인에게 편지를 썼다고 말했다. 그랬더니 그는 대뜸 펜실베이니아 철도의 유명한 "벌레 무마 편지"와 유사한 답장을 받게 될 거라고 말했다. 혹시 그 편지가 무엇인지 아나? 나는 모른다고 시인했다.

비넨의 말에 따르면, 한번은 한 여성 승객이 그 철도 회사에 편지를 보내서 자기가 기차에서 여러 번 목격한 바퀴벌레에 대해 불만을 쏟아냈다. 머지않아 여자는 벌레가 있었던 것에 대해서 간곡히 사과하는 편지를 받았다. 편지의 작성자는 회사 차원에서 즉각적인 시정 행동에 돌입할 것이라고 약속했다. 그런데 이 답장에는 이 승객이 앞서 보냈던 항의 편지가 실수로 첨부되어 있었다. 그리고 항의 편지 맨 위에는 다음과 같은 글자가 스탬프로 찍혀 있었다. "벌레 무마 편지 발송 요망."

해설

(A)는 1991년에 콜로라도주 덴버의 캐롤 킴볼Carol Kimball이 제보한 것이다. 나는 이 내용을 『아기 열차』에 수록했다. (B)는 『프린스턴 동문회 주보Princeton Alumni Weekly』 1991년 10월 9일 자에 게재된 당시 정치학과 조교수 포리스트 D. 콜번 Forrest D. Colburn의 기고문 「교수진의 재치와 지혜The Wit and Wisdom of the Faculty」에서 가져왔다. 해당 『주보』 1992년 2월 5일 자에는 48년도 졸업생이 보낸 조롱조의 편지가 게재되었는데, 거기서는 "문제의 철도 회사는 펜실베이니아가 아니라 뉴욕 센트럴 철도였고, 문제의 승객은 여성이 아니라 남성이었으며, 문제의 불만 대상인 '벌레'는 바퀴벌레가 아니라 빈대였다"고 주장했다. 작성자는 그 사건의 발생일을 1889년 3월 4일로 특정하면서, 이 악명 높은 편지는 문제의 침대차 회사의 대표였던 조지 M. 풀먼George M. Pullman이 직접 쓴 것이라고 주장했다. 2000년 3월 20일 자 칼럼에서 앤 랜더스는 『시카고 트리뷴』의 또 다른 칼럼니스트가 했던 이 이야기를 「오늘의 웃음Laugh of the Day」으로 다시 소개했다. 이 버전에서는 1895년에 "풀먼의 한 간부"가 "이 개자식에게 빈대 무마 편지 발송 요망"이라고 썼다고 나온다. 그 기원이 실제로 19세기 말로까지 거슬러 올라가는지 여부와는 무관하게, 1920년대에 와서 알려지게 되었다는 것만큼은 분명하다. 『뉴요커』 1927년 3월 5일 자에 게재된 변형에서는 신축 아파트에서 물벌레가 나오자, 부동산 중개업자가 자기 비서에게 "프레이저 양, 이 사람에게 벌레 무마 편지 발송 요망"이라고 지시했다고 나오기 때문이다. 『워싱턴 포스트』의 기고자 밥 레비Bob Levey는 1993년 5월 6일 자 칼럼에서 한 독자가 보낸 버전을 소개하면서, 이런 서한에 관한 장르를 "책임 회피 편지"라고 명명하고 다음과 같은 설명을 덧붙였다. 이런 편지는 "마치 여러분의 요청에 대한 크나큰 공감과 신속한 행동을 보여주는 것처럼 보인다. 그러나 실제로는 여러분

의 요청을 말의 홍수 속에 빠트려 죽이기 위해서 고안된 것일 뿐이다. 설령 도움

을 주려는 것처럼 보일 때조차도 실제로는 책임 회피를 하는 셈이다."

12-2

<div align="right">

레드 벨벳 케이크

Red Velvet Cake

</div>

레드 벨벳 케이크와 그 이야기

이 케이크에 숨겨진 이야기는 흥미로운 동시에 값비싸기도 하다. 시애틀에 사는 한 여자가 어느 날 저녁에 뉴욕의 월도프아스토리아 호텔Waldorf-Astoria Hotel에서 식사를 하다가 자기가 먹은 케이크에 무척 감명을 받았다. 레드 벨벳 케이크에다가 예쁘게 새하얀 프로스팅을 곁들인 것 같았다. 여자는 혹시 그 조리법을 알려줄 수 있는지 물어보았다. 호텔에서는 순순히 응했지만, 나중에 청구서에는 조리법 구매 대금 300달러가 나와 있었다! 여자는 대금을 지불한 뒤, 자기 변호사와 상의한 끝에 그 돈을 돌려받을 방법이 없다는 응답을 받았다. 이 조리법의 가격이 워낙 비싸다고 생각했기에, 여자는 자기 친구들도 모두 이 감미롭고도 터무니없이 비싼 레드 벨벳 케이크를 직접 만들어 먹는 즐거움을 누리게 하기로 작정했다.

<div align="center">

레드 벨벳 케이크

</div>

- 쇼트닝: ½컵
- 바닐라: 1작은술
- 설탕: 1과 ½
- 컵버터밀크: 1컵

- 계란: 2개 · 고운 밀가루: 2와 ½컵
- 붉은 색소: 2온스 · 식초: 1큰술
- 코코아: 2큰술 · 소다 깎아서: 1작은술
- 소금: 1작은술

쇼트닝, 설탕, 계란을 섞어서 크림을 만든다. 코코아와 식용색소를 섞은 반죽을 크림 혼합물에 추가한다. 소금과 바닐라를 버터밀크와 섞은 다음, 밀가루와 번갈아가면서 크림 혼합물에 추가한다. 소다와 식초를 섞은 다음, 혼합물에 둘러준다. 더는 휘젓지 않는다. 20센티미터 팬 두 개에 기름칠을 하고 밀가루를 뿌려서 담아 굽는다. 350도에서 20분간 굽는다.

프로스팅

- 밀가루: 5큰술 · 버터: 1컵
- 우유: 1컵 · 바닐라: 1작은술
- 굵은 설탕: 1컵

밀가루와 우유를 섞어서 걸쭉해질 때까지 계속 저어준다. 차갑게 식힌다. 설탕, 버터, 바닐라를 함께 섞는다. 식힌 밀가루 혼합물에 추가한다. 농도가 일정해질 때까지 젓는다. 처음에는 뭉친 모습이겠지만, 완성품은 휘핑크림처럼 보일 것이다.

주석: 식용 색소 2온스는 정확한 분량이며, 어디까지나 레드 벨벳 특유의 색상과 질감을 표현하기 위해서이다.

해설

내가 1961년 아이다호 대학에서 강의할 때 가정학과 교수가 나눠준 등사판 인쇄물에 나온 내용을 문자 그대로 전재했다. 이 값비싼 조리법 전설은 한동안 월도프아스토리아 호텔에 들러붙어 있었다가 1980년대 초에 미시즈필즈Mrs. Fields로 옮겨갔으며, 나중에는 쿠키 조리법에 관한 이야기가 되어서 니만마커스로 다시 옮겨갔다. 이 전설의 일부 버전에서는 설상가상으로 여자의 변호사가 자신의 조언에 대해서도 터무니없이 비싼 상담료를 요구한다. 1930년대와 1940년대에 있었던 이 전설의 원형에서는 터무니없이 비싼 가격에 판매되는 갖가지 사탕, 퍼지, 아이스크림, 케이크의 조리법이 등장했다. 지금까지 확인된 값비싼 케이크 조리법 중에서도 최초의 사례는 어느 철도의 요리사가 만든 것이라며 1948년에 보스턴의 한 여성 클럽 요리책에 수록된 "25달러짜리 퍼지 케이크"이다. 비록 레드(붉은색) 케이크는 20세기 초부터 미국의 요리사들 사이에서 알려져 있었지만, 터무니없이 비싼 '레드' 케이크 조리법은 1950년대에 들어서야 비로소 전설에서 나타났으며, 이와 동시에 월도프아스토리아 호텔에 들러붙게 되었다. 해당 호텔에서는 이 전설을 부정하면서도, 또 한편으로 "진짜" 조리법을 적어놓은 인쇄물을 무료로 제공한다. 레드 벨벳 케이크를 좋아하는 사람들은 크리스마스, 밸런타인데이, 독립기념일에 종종 내놓는데, 이것이야말로 미국 요리 중에서도 엄밀하게 "재미로 하는 요리"를 상징하며, 이런 점에서는 [리츠 크래커로 만드는] "가짜 애플 파이"나 "토마토 수프 케이크" 같은 고안품과도 비슷하다. 나는 『좋은 이야기에는 진실 여부가 문제되지 않는다』에 수록한 「붉은색과 흰색이고 온통 구운 것은?What's Red and White and Baked All Over?」이라는 장에서 이 전설과 그 변형의 상세한 역사를 제시한 바 있다.

블루보틀 커피의 페이스트리 요리사 케이틀린 프리먼Caitlin Freeman은 샌프란시

507

스코 현대미술관의 의뢰를 받아 미술 작품에서 영감을 얻은 디저트 시리즈를 내놓았는데, 그중에는 레드 벨벳 케이크를 로이 릭텐스타인Roy Lichtenstein의 작품 양식으로 구현한 것도 있었다. 프리먼의 네 겹짜리 밝은 붉은색과 흰색의 케이크는 본인의 설명처럼 "리히텐슈타인 양식의 벤데이 점"으로 장식되어 있었다. [여기서 벤데이 점이란 만화책에서 널리 사용되는 점 기반 인쇄 양식으로 리히텐슈타인의 회화에 차용된 바 있다] 프리먼의 저서 『현대 미술 디저트: 유명 미술 작품에 근거한 케이크, 쿠키, 과자, 빙과 조리법Modern Art Desserts: Recipes for Cakes, Cookies, Confections, and Frozen Treats Based on Iconic Works of Art』(2013, pp. 68-77)에는 자세한 조리법, 이 프로젝트 배후의 이야기, 그 케이크의 끝내주는 도판이 수록되어 있다.

『뉴욕 타임스』 2012년 5월 20일 자에 게재된 뉴욕 메츠의 R. A. 디키R. A. Dickey의 인터뷰에서는 이 너클볼 투수가 네 자녀와 함께 부엌에서 각별히 애호하는 전통 요리를 만들기를 좋아한다는 사실이 밝혀져 있다. "우리는 각자 앞치마를 하나씩 두르고 레드 벨벳 케이크 같은 것을 굽는데, 제가 그걸 좋아한다는 걸 아이들도 알기 때문입니다."

12-3

니만마커스 쿠키

Neiman Marcus Cookies

이건 실화입니다. 부디 꼼꼼히 읽어주시고 이 내용을 여러분이 아는 사람들 중에서 이메일을 가진 모두에게 보내주세요. (……) 정말 끝내주는 이야기입니다.

저는 딸과 함께 댈러스에 있는 니만마커스 카페에서 샐러드를 먹고 나서 디저트를 조금 먹어보기로 했습니다. 왜냐하면 우리 둘 다 쿠키를 무척 좋아했기 때문에, "니만마커스 쿠키"를 한번 먹어보기로 했던 거죠.

워낙 맛있었기 때문에 제가 혹시 조리법을 알려줄 수 있느냐고 물었더니, 종업원이 살짝 얼굴을 찡그리며 대답하더군요. "안 될 것 같아요." 그래서 제가 이랬죠. 그러면 조리법을 저한테 파시면 어때요? 그러자 종업원이 귀여운 미소를 지으며 대답하더군요. "좋아요." 가격이 얼마냐고 물어보았더니, 종업원이 대답했지요. "겨우 두 장 반밖에 안 해요. 완전히 거저죠!" 저는 좋다고 말하면서, 계산서에 그 대금도 추가해달라고 했어요.

30일 뒤에 신용카드 청구서에서 니만마커스 항목을 보니 285달러라고 나와 있었어요. 저는 다시 들여다보고 나서, 지난번에 샐러드 2인분에 9달러 95센트, 스카프 한 장에 20달러, 이렇게밖에 쓰지 않았다

509

는 사실을 기억해냈지요. 그래서 청구서 아래를 살펴보았더니, 이렇게 나와 있는 거예요. "쿠키 조리법: 250달러."

말도 안 돼!

저는 니만마커스의 회계 부서에 전화를 걸어서 종업원이 "두 장반"이라고만 말했고, 그 표현을 '어떻게' 해석하더라도 "250달러"를 의미할 수는 없음이 분명하다고 주장했어요. 하지만 니만마커스에서는 꿈쩍도 않더군요. 그쪽에서 환불이 불가하다면서 든 이유는 이랬어요. "종업원이 손님께 말씀드린 내용은 저희의 문제가 아닙니다. 손님께서는 이미 조리법을 보셨습니다. 이 시점에는 저희도 당연히 환불해드리지 않을 겁니다."

제가 이랬죠. "좋아요. 내 돈 250달러는 댁들이 가지세요. 대신 이제부터는 저도 250달러어치의 재미를 봐야겠네요." 저는 이제부터 미국의 모든 쿠키 애호가들 중에서 이메일을 가진 사람은 니만마커스의 쿠키 조리법을 (……) 공짜로 갖게 될 거라고 말했죠. 그러자 담당자가 이러더군요. "그렇게 하시지는 마시길 바랍니다." 그래서 제가 말했죠. "그렇다면 진즉에 생각을 잘 하셨어야죠."

그래서 조리법을 공개합니다!!!

부디, 부디, 부디 이 내용을 여러분이 생각나는 모든 사람에게 전해주세요. 제가 무려 250달러나 내고 얻은 조리법이니까요 (……)

"니만마커스 쿠키"

(양을 절반씩 줄여도 가능함)

· 버터: 2컵 · 갈색 설탕: 2컵

- 밀가루: *4컵* • 소금: *1작은술*

- 소다(수): *2작은술* • 허시 초콜릿(분쇄): *18온스*

- 설탕: *2컵* 계란: *4개*

- 혼합한 오트밀: *5컵*** • 베이킹파우더: *2작은술*

- 초콜릿 칩: *24온스* • 바닐라: *2작은술*

- 분쇄한 견과류: *3컵(취향대로)*

*** 오트밀을 계량하고 믹서에 돌려 혼합해 고운 가루로 만든다.*

　버터와 설탕을 섞어서 크림을 만든다. 계란과 바닐라를 첨가하고 밀가루, 오트밀, 소금, 베이킹파우더, 소다와 함께 섞는다. 초콜릿 칩, 허시 초콜릿, 견과류를 추가한다. 둥글게 모양을 잡아서 쿠키 시트에 5센티미터씩 떨어트려 놓는다. 190도에서 10분간 굽는다. 이렇게 하면 쿠키 112개가 나온다.

　마음껏 즐기세요!!! 이건 '절대' 농담이 아니에요—이건 실화라구요!

해설

1989년부터 내가 줄곧 받아온, 문자 그대로 수백 가지에 달하는 사본 가운데 하나를 인터넷에 돌아다니는 내용 그대로 옮긴 것이다. 1980년대 초에는 이 이야기가 미시즈필즈와 관련해서 나왔는데, 유타주 파크시티 소재 본사에 전화로 조리법을 요청하는 과정에서 "두 장 반"에 대한 오해가 벌어졌다는 것이 전형적인

세부 내용이었다. 혼합한 오트밀과 허시 초콜릿은 바로 이 미시즈필즈 버전에서 유래한 대목인데, 나중에는 업체명이 잠시 시카고의 백화점인 "마설필즈"로 변형되었다가, 더 나중에 가서는 니만마커스와 연쇄 편지 포맷으로 정착되었다. 이 조리법을 유포한 인터넷 뉴스 그룹과 메일링 리스트는 수없이 많으며, 그 참여자들은 저작권 규제의 가능성, 신용카드 청구 금액의 개인 취소 가능 여부, 초콜릿을 분쇄하는 최선의 방법 같은 중대한 문제를 심각하게 논의했다. 내가 아는 한 어느 누구도 초콜릿 한 개를 무려 112개의 쿠키에 나누어 넣는 최소한의 효과에 대해서, 또는 일부 버전에 등장한 베이킹 소다와 소다수의 혼동에 대해서 논평한 적은 없었다. 솔직히 나도 이 조리법을 시험해본 적은 없는데, 어쩌면 이 재료에도 약간의 논리는 있을 수 있다. 미시즈필즈는 관련 공지를 쿠키 봉지에도 인쇄하고 매장에 내건 포스터에도 집어넣는 방식으로 이 전설에 맞서 싸웠다. 니만마커스는 자사 홈페이지에서 이 이야기를 반박하면서 쿠키 조리법을 무료로 공개했다. 이것이야말로 「레드 벨벳 케이크」의 최신판에 해당하므로, 이른바 '값비싼 조리법 전설'은 (지금까지) 무려 50년에 가까운 수명을 누리고 있다고 말할 수도 있을 것이다.

1998년에 나는 인터넷을 통해 「니만마커스 쿠키」의 패러디를 알게 되었다. 이 버전에서는 한 남자가 "니만마커스 카센터"에서 엔진오일을 교환하면서 정비사에게 혹시 최고의 엔진오일 만드는 화학 공식을 알려줄 수 있느냐고 묻는다. 이 이야기의 나머지 내용은 쿠키 버전의 줄거리와 비슷하게 흘러가며, 남자는 결국 "조리법"의 대가로 250달러를 지불하게 된다. 이 패러디는 문제의 탄화수소 화합물을 (내가 짐작하기에는 아마 이게 엔진오일인 모양이다) 만드는 복잡한 화학 공식을 인용하면서 마무리된다. 니만마커스 버전의 또 다른 패러디는 이 책의 에필로그에 수록되어 있다.

12-4

저는 시카고에서 국제적인 경영 컨설팅 회사인 맥킨지McKinsey and Company에 다니고 있습니다. 2주 전에 "바람의 도시"에서 모자 쓰고 다니기의 어려움에 대해 대화를 나누다가 한 동료에게서 이런 이야기를 들었습니다.

맥킨지 컨설턴트가 의무적으로 모자를 쓰고 다녀야 했던 시절, 그중 한 명이 시카고의 거리를 걷다가 바람에 모자가 벗겨져서 길을 따라 날아가 버렸습니다. 마침 컨설턴트는 고객과의 약속이 있어서 서두르던 참이었기 때문에 차마 그걸 뒤쫓을 시간 여유가 없었습니다. 나중에 회계 부서에 비용 청구서를 제출할 때, 컨설턴트는 잃어버린 모자를 업무 비용으로 포함시켜서 변상을 요청했습니다.

일주일쯤 뒤에 그의 비용 청구서가 반려되었는데, 첨부된 쪽지를 보니 모자 같은 개인 물품에 대해서는 변상을 요청할 수 없다고 적혀 있었습니다. 그는 곧바로 회계 부서에 전화를 걸었고, 이후 그 모자가 업무 수행 중에 잃어버린 것인지 여부를 놓고 제법 시끄러운 대화가 이어졌습니다. 회계 부서와 이야기를 할 때 대부분 그러하듯이, 결국 저쪽이 이겼기 때문에 그는 변상을 받지 못했습니다.

그로부터 한 달쯤 뒤에 컨설턴트는 새로운 비용 청구서를 제출했

습니다. 지난 한 달 동안의 모든 출장에 대한 호텔과 식당 영수증이 완벽하게 구비되어 있었습니다. 그런데 그는 청구서에 첨부한 쪽지에다가 회계 부서 앞으로 이런 메시지를 남겼습니다. "저의 비용 청구서입니다. 모자를 찾아보시죠."

저는 뉴욕의 모건 보증신용Morgan Guaranty Trust Company에서 근무하던 1984년에 처음 이 이야기를 들었습니다. 유일한 차이라고는 모건 직원의 모자는 시카고에 가서 영업하는 도중에 바람에 날아갔다는 점, 그리고 모건 버전의 배경은 비교적 가까운 과거라는 점뿐이었습니다.

해설

1988년에 제임스 E. 하이먼James E. Hyman이 제보한 내용이다. 제보자는 다음과 같은 논평도 덧붙였다. "이런 이야기들은 '회계 담당자 속이기'라는 항상 있는 게임에 사업가들이 친숙해지게끔 만들려고 사용되는 도시전설의 사업 하위 장르를 상징하는 것처럼 보입니다." 내가 하이먼의 이야기의 요약본을 간행한 이후, 사업가 다섯 명이 더 연락을 해왔다. 오하이오주 콜럼버스의 한 남자는 1942년에 뉴욕에서 모자가 전차에 깔려 두 동강 난 벨 연구소Bell Laboratories의 직원 버전으로 이 이야기를 들었다고 한다. 뉴욕주 헌팅턴의 한 남자는 자기가 "신뢰하는 판매부장"으로부터 들은 이야기라면서, 또 다른 영업사원이 잃어버린 우산을 비용 청구서에 파묻어놓았다는 이야기를 제보했다. 버지니아주 애넌데일의 한 여자가 들은 버전에서는 뉴저지주 플레밍턴의 유니시스Unisys 직원이 시애틀 출장 동안 부득이하게 구입한 레인코트 값을 청구하려 시도한다. 제보자는 이 이야기의 교훈을 다음과 같이 설명했다. "만약 의문의 여지가 있는 비용

이 있을 경우, 합법적인 비용 속에 끼워넣으라." 코네티컷주 댄베리의 한 남자도 이 이야기의 코트 버전을 알고 있었는데, 1930년대에 자기 아버지한테서 들은 것이라고 했다. 마지막으로 1995년에는 일리노이주 윌메트의 한 남자가 제보했다. 자기가 몇 년 전에 광고 대행사에서 점심을 먹다가 「모자를 찾아보시죠」 이야기를 들었는데, 그걸 말해준 사람이 그 파묻은 청구서의 선동자와 서로 아는 사이라고 주장하더라는 것이다. 이 제보자는 이렇게 물었다. "혹시 그 사람이 이 전설의 배후에 있는 진실일까요, 아니면 그저 허구의 위업 달성자에 불과한 걸까요?" 나는 후자라고 추측했기에 굳이 그 출처와 접촉하려 시도하지도 않았다. 물론 이것은 그 교훈이 계속 살아 있을 뿐인 도시전설에 불과하니까.

비행기에 동승한 부인

The Wife on the Flight

"혹시 오래전에, 그러니까 사업가들이 처음으로 비행기를 이용하기 시작했을 당시에 있었던 캠페인을 기억하나?"

"항공사에서 사업가 한 명당 부인 한 명씩을 무료로 동승시키는 행사를 벌였던 것 말인가? 그건 어디까지나 비행기 여행이 전혀 위험하지 않다는 것을 입증하기 위해서였지."

"맞아, 바로 그거야! 그런데 그 행사에서 비롯된 뜻밖의 사실에 대해서도 들어보았나?"

모두가 관심을 보였다.

"음, 그 항공사에서는 당시에 행사에 참여해 여행을 다녀온 부인들의 인적 사항을 모두 적어 놓았다네. 그리고 6개월 뒤에 그 모두에게 편지를 보내서 지난번 비행기 여행에 만족했는지 여부를 문의했다네. 그런데 돌아온 답장 가운데 90퍼센트에는 다음과 같은 반문이 적혀 있더란 거지. '무슨 비행기 여행이요?'"

마게리트 라이언Marguerite Lyon의 『그래서 베들럼으로And So to Bedlam』(1943, pp. 280-81) 중에서. 이 이야기는 신문 칼럼을 통해서는 물론이고 사업의 관습, 항공사, 심지어 혼외정사에 관한 단행본을 통해서도 여러 번 간행된 바 있다. 이 테마의 변형 가운데 하나에서는 한 호텔 체인에서 투숙객의 배우자에게 만족도 조사 편지를 보냈는데, 알고 보니 당사자들은 실제로 그곳에 투숙한 적이 없었던 것으로 밝혀진다. 또 다른 이야기에서는 한 대학에서 어느 날부턴가 저녁 강의에 참석하지 않게 된 기혼자에게 문의 편지를 보낸다. 이 이야기에서 방황하는 배우자에게 주는 교훈은 "핑곗거리를 잘 간수하라"는 것이다. 아울러 이 이야기에서 사업체에 주는 교훈은 "묻지도 말고 말하지도 말라"는 것이다.

재활용품 교환 풍문

Redemption Rumors

(A)

스포캔—오래된 풍문 겸 잔인한 날조에 불과한 이야기가 새로운 국면을 맞이한 셈이다. 스포캔 상업 개선 협회Better Business Bureau의 국장인 마리 M. 페렐Marie M. Ferrell은 화요일에 이렇게 밝혔다.

"시각장애인에게 안내견을 공급하겠다는 헛된 희망에 속은 수천 명의 사람들이 쓸모없는 물건을 수집하게 된 겁니다." 그녀는 말했다.

그녀의 말에 따르면, 처음에는 빈 성냥갑이었다가, 나중에는 담배 포장지를 뜯을 때 생기는 비닐 띠가 되었다.

"더 최근에는 티백 상표와 빈 담뱃갑이기도 했었죠." 그녀는 말했다. "이제는 또 다른 거짓 주장이 돌면서 사람들이 맥주 깡통 꼭지를 모으기 시작했어요."

그녀의 말에 따르면 이런 물품 가운데 그 무엇을 모으더라도 안내견을 얻을 순 없지만, 이 풍문은 끈질기게 살아남는다고 한다.

(B)

알루미늄 업계와 국립 신장 재단National Kidney Foundation은 음료수 깡통 꼭지와 신장 투석에 관한 거짓 풍문 때문에 여러 해 동안 골치를 앓

고 있다. 전국에 걸쳐서 이미 여러 번이나 퍼진 이야기에 따르면, 알루미늄 깡통의 꼭지를 재활용하면 신장 질환이 있는 사람에게 신장 투석기 사용 시간을 벌어줄 수 있다는 것이었다. 잘못된 정보를 들은 여러 단체와 개인이 좋은 의도로 깡통 꼭지를 애써 모아놓았지만, 깡통 꼭지와 신장 투석기에 관련된 기부 프로그램은 없다는 사실을 뒤늦게야 발견하게 되는 것이다. 그런 프로그램은 애초부터 없었다. 그 어디에도 없었다.

(C) 깡통 꼭지 가격 관련 풍문에는 일말의 진실도 없다

포트워스—깡통 꼭지를 가득 담은 4리터짜리 통의 가치는 어느 정도 일까?

(1) 현금 90달러?

(2) 혈액은행의 혈액 0.5리터?

(3) 신장 투석기 무료 이용권?

(4) 지역 재활용 센터에서 알루미늄 약 1킬로그램을 거래하는 가격인 46센트?

정답은 당연히 46센트이다.

다른 선택지들도 이상하게 들리기는 하지만, 이에 못지않게 이상한 점은 최근 몇 달 동안 텍사스의 재활용 센터에 하루에도 수십 명씩 전화를 걸어서는 깡통 꼭지가 어째서인지 귀중하다는, 또는 특별하다는 이야기를 들었다고 문의했다는 사실이다.

"저는 이 풍문을 들은 온갖 사람들로부터 전화를 받았습니다. 어린이, 학교 교사, 늙은이와 젊은이를 포함한 개인에게서도요." 그랜드프레리의 알코아 재활용Alcoa Recycling Co.의 마케팅 전문가 수전 디퀸트

Susan Dequeant가 말했다.

디퀀트에 따르면 이 풍문의 가장 흔한 변형은 깡통 꼭지가 더 순수한 유형의 알루미늄이며, 4리터짜리 통에 그걸 가득 채우면 대략 80달러 내지 100달러의 가치가 있다는 것이다.

그녀의 말에 따르면, 깡통 꼭지를 모으면 누군가가 의료 서비스를 받을 수 있다는 풍문의 경우, 깡통 꼭지를 재활용해서 피하주사기 바늘을 만든다는 풍문과 관련이 있어 보인다. 하지만 둘 중 어느 쪽도 사실은 아니며 (……)

(D) 10대들의 노력에 찬물을 끼얹다

[플로리다주] 포트월턴비치-케라 헨슬리Kerra Hensley는 금방이라도 눈물을 터트릴 참이었다.

"그게 사실이 아니면 안 돼요." 이 14세 소녀는 말했다.

목요일 오후, 소녀는 한 달 꼬박 걸린 노력의 가치가 애초의 희망대로 마무리되지 못하리라는 것을 알게 되었다.

소녀의 목표는 금발에 푸른 눈을 갖고 트램펄린 위에서 뛰어놀기를 좋아하는 이웃집의 다섯 살 난 꼬마 여자아이를 돕는 것이었다. 이 아이는 신장 투석을 받아야만 살 수 있었다.

케라는 게인즈빌의 한 병원에서 신장 투석 5만 시간 무료 이용권을 얻기 위해 5만 개의 음료수 깡통 꼭지를 수집했다.

하지만『데일리 뉴스』에서는 케라의 선행을 기사화하려 취재하는 도중에 그런 프로그램은 애초부터 없었다는 사실을 알아냈다.

병원 대변인은 깡통 꼭지와 신장 투석 시간의 교환에 대해서는 전혀 아는 바가 없었으며 (……)

해설

(A)는 워싱턴주 『스포캔 스포크스먼리뷰Spokane Spokesman-Review』 1965년 5월
19일 자 기사이다. (B)는 1988년에 레이놀즈 알루미늄Reynolds Aluminum과 국립
신장 재단이 공동 간행한 소책자 「깡통 꼭지는 그냥 두세요Keep Tabs on Your Cans」
의 내용이다. (C)는 『포트워스 스타텔레그램Forth Worth Star-Telegram』 1992년
10월 30일 자에 게재된 토머스 코로세크Thomas Korosec의 기사이다. (D)는 플로
리다주 『월턴비치 데일리 뉴스Walton Beach Daily News』 1997년 1월 3일 자에 게
재된 테레사 우드Teresa Wood의 기사이다. 어떤 쓸모없는 물건을 많이 모으면
빈곤한 환자에게 직접적인 보건 특혜를 얻어줄 수 있다는 풍문은 최소한 40년
간 유포되어 왔다. 이런 풍문에서 거론된 회사와 병원은 한동안 영웅 취급을 받
지만, 막상 그 이야기가 허위임이 밝혀지고 나면 오히려 악당 취급을 받는다.
(A)는 이런 풍문 모두가 나중에는 알루미늄 음료 깡통 꼭지에 집중하게 될 것임
을 일찌감치 예견했다. 1970년대에 들어서 신장 투석기가 보급되자 깡통 꼭지
와 신장 투석을 교환한다는 내용이 표준 버전이 되었다. 깡통 꼭지가 캔에 계속
달라붙어 있도록 디자인이 달라졌음에도 불구하고, 아울러 투석에 드는 비용이
대부분 정부 프로그램과 건강보험으로 충당됨에도 불구하고, 이 풍문은 끈질기
게 살아남았다. 해마다 신문에서는 신장 투석기 사용권과 직접 교환할 수 있으
리라는 기대로 깡통 꼭지를 어마어마하게 모은 개인과 단체에 대해 보도한다.
이런 노력은 어떤 물건이 100만 개나 모이면 어떤 모습일지를 학생들에게 예시
하고 싶어 하는 초등학교 교사의 열망과도 종종 조합된다. 그런데 이 모든 수집
가들이 배우게 된 의외의 교훈이 있다면, 바로 알루미늄의 가치는…… 딱 그 무
게만큼이라는 것이다. 수집 센터에 가서 깡통을 교환하려면 차라리 깡통 전체를
재활용하거나, 아니면 깡통 수거함에 넣은 상태로 재활용하는 것이 더 이치에

닿을 것이다. 이 모든 상황을 더 복잡하게 만든 요소는 1989년부터 다양한 보건 문제를 해결할 자금을 모으기 위한 깡통 꼭지 수집 캠페인이 진짜로 몇 가지나 나타났다는 점이었다. 하지만 이런 노력은 '모두' 단순히 수집한 알루미늄을 재활용 센터에 판매하는 것으로 마무리되었다. 이런 프로그램에서는 대부분 사람들에게 깡통 꼭지를 우편으로 보내달라고 요구했는데, 깡통을 통째로 수집하는 것은 비실용적이고 비위생적이라고 간주되었던 까닭이다. 하지만 헐값에 불과한 깡통 꼭지보다 우편 요금이 더 비싸다는 사실을 굳이 신경 쓴 사람은 전혀 없었던 듯하고, 마찬가지 맥락에서 기부자가 수집한 알루미늄을 지역사회에서 재활용하고 얻은 대금만 후원자에게 부쳐주는 또 다른 프로그램에 굳이 관심을 가진 사람도 전혀 없었던 듯하다. 어찌 된 노릇인지 수백수천만 개에 달하는 깡통 꼭지가 사람들의 상상력을 사로잡아 버렸던 것처럼 보인다. 마치 사람들은 충분히 많은 깡통 꼭지가 병원에 도착하지 않는 한, 그 어떤 의사도 불쌍한 어린아이의 생명을 구하기 위해 신장 투석기를 작동시킬 의향은 없으리라고 기꺼이 믿으려 들었던 것처럼 보인다. 여기서 한 가지 의문이 제기된다. 도대체 사람들은 병원에서 그 많은 깡통 꼭지로 도대체 뭘 하고 싶어 한다고 생각했던 걸까?

침대 속 시체

The Body in the Bed

제 이모님께서 해주신 이야기입니다. 당신의 조카의 친구에게 실제로 일어난 일이라고 하셨어요. 그 친구가 남편과 함께 라스베이거스의 엑스칼리버 호텔Excalibur Hotel에 투숙했었대요. 그런데 객실 안에서 뭔가 불쾌한 냄새가 희미하게 나더라는 거죠. 부부는 혹시 썩어가는 음식이나, 변기에 남은 오물이나, 기타 등등이 있나 싶어서 객실 안을 확인해보았지만 아무것도 없더래요. 이미 새벽 늦은 시간이고 워낙 피곤했던지라, 부부는 일단 하룻밤 자고 나서 아침에 프런트에 따지기로 했대요. 그런데 자고 일어났더니 그 악취가 정말 견디지 못할 만큼 심해졌더래요. 부부는 프런트에 따졌죠. 그제야 침대 스프링 속에 어느 성매매 여성의 시체가 들어 있다는 게 발견되었대요. 부부는 문자 그대로 성매매 여성과 잠을 잤던 거죠!

해설

로스앤젤레스의 커티스 미나토Curtis Minato가 1991년 8월에 제보한 내용이다. 이것은 1991년과 1992년에 매우 인기 높은 이야기였다. 때로는 마피아에게 암

살당한 사람의 시체라고도 나온다. 대부분의 버전은 (엑스칼리버 호텔이건, 아니면 미라주 호텔이건) 호텔 프런트에서 이 사건에 대해서 침묵을 지키는 대가로 부부에게 객실 요금을 아예 받지 않는 것으로, 또는 심지어 평생 무료 객실 제공을 약속하는 것으로 마무리된다. 남아 있는 죽음의 냄새라든지 공짜 혜택 같은 요소는 이보다 훨씬 오래된 도시전설인 「죽음의 자동차」[11-3]를 연상시킨다. 1988년에 뉴저지주 오션사이드의 어느 모텔 객실 침대 밑에서는 살인 희생자의 부패한 시체가 실제로 발견되었지만, 악취에 관한 보고를 제외하면 이 사건은 라스베이거스의 전설과는 전혀 다르다. 전설에서는 호화판 호텔이었던 반면, 뉴스 기사에 따르면 뉴저지의 해당 사업체는 "한 번에 겨우 몇 시간밖에는 머물지 않는 경우가 대부분인 '일시적인 유형'의 손님을 끌어모으는" 곳으로 묘사되기 때문이다. 1994년 3월의 신문 보도에 따르면, 마이애미 국제공항 인근의 한 모텔 객실에서 악취가 난다는 독일인 관광객의 불만 제기 이후, 침대 밑에서 부패한 여자 시체가 발견되었다. 추가 뉴스 기사에 따르면 그로부터 5개월 뒤에는 플로리다주 포트로더데일의 한 모텔에서도 부패한 시체가 또다시 발견되었는데, 그 신고자는 바로 (여러분은 과연 믿을 수 있으신지?) 또 다른 독일인 관광객이었다. 이 두 가지 사건만큼이나 가능성이 희박해 보이는 또 다른 사건도 신문에 난 적이 있는데, 그냥 풍문으로 듣는 것보다는 오히려 더 낫다고 해야 되겠다. 즉 2001년 6월에 (나로선 놀랍게도) 내가 사는 유타의 한 모텔 침대의 목제 골조 안에서 숨겨진 시체 한 구가 발견되었던 것이다. 여기서도 역시나 냄새 때문에 발견이 이루어졌고, 이번에는 실제 살인 희생자였다. 범인은 금세 확인되어 체포되었다. 나는 『도시전설 백과사전』에 완전한 세부 내용을 소개하면서 다음과 같은 논평을 덧붙인 바 있다. "이것은 엄밀히 말해서 도시전설까지는 아니지만, 그래도 상당히 가까운 편이다."

524

양배추 인형의 비극

The Cabbage Patch Tragedy

1983년과 1984년의 크리스마스에는 동그란 얼굴의 봉제 인형인 양배추 인형Cabbage Patch Kids이 그 시즌의 가장 인기 있는 장난감이었다. 양배추 인형은 그냥 구입하는 것이 아니라 오히려 입양하는 것으로 간주되었고, 이를 입증하는 증명서까지 발급되었다.

결국에는 이 인형 가운데 일부가 망가지거나, 세탁 중에 찢어지거나, 개에게 씹혀 너덜거리게 되고 말았다. 인형을 입양한 "부모"가 손상된 "아이"를 공장으로 돌려보내면 과연 다음의 선택지 중에서 무엇이 날아올까?

—

○ 위로의 편지

○ 사망진단서

○ 장례 비용 청구서

○ 매장할 채비가 다 되어서 작은 관에 누운 "아이"

○ 아동 학대 혐의 소환장

정답은 위에 나온 선택지 모두 '아니요'이다. 이 인형의 제조사인 콜레코 산업 Coleco Industries은 (때때로 '코노코'라고 잘못 일컬어지는데) 일정 금액을 받고 수리 서비스를 제공하지만, 그렇다고 해서 장례식이나 관이나 사망진단서 등등을 제공하지는 않는다. 1984년 11월에 한 기자가 이 이야기에 관해 취재를 요청하자, 조지아 소재 양배추 인형 홍보 부서의 대변인은 한숨을 쉬며 이렇게 말했다. "그 이야기가 또다시 떠올랐나요? 저희가 완전히 파묻어버린 줄 알았는데 말이죠. 딱히 말장난을 의도한 건 아닙니다만."

12-9

2달러짜리 척

Two-Buck Chuck

2002년 말에 식품 전문 체인점 트레이더조스Trader Joe's에서는 양조 전문가 찰스 쇼Charles Shaw의 이름을 넣고 상당히 높은 평점을 받은 와인을 한 병에 단돈 1달러 99센트씩 판매하기 시작했다. 이 믿기 힘든할인에 대한 소식이 신속히 확산되면서, 이 와인은 "2달러짜리 척"으로 일컬어지게 되었다. 사람들이 이 제품을 발견하게 된 경위며, 이와인을 그렇게 낮은 가격에 판매하게 된 경위에 대해서 갖가지 이야기가 유포되었다. 예를 들어 이런 식이다.

—

○ 찰스 쇼가 아내와 이혼 진행 중인데, 아내가 자기 돈을 가져가는게 싫은 나머지, 최대한 낮은 가격을 매겨서 아내가 부자가 되지못하도록 하려는 것이다.

○ 아메리칸 항공사에서 찰스 쇼의 와인을 잔뜩 구매했지만, 9/11이후에는 와인 따개를 비행기에서 모두 치워버렸기 때문에 보유한 와인을 전부 마지못해 매각한 것이다.

○ 유나이티드 항공사가 파산 위기에 처하자 자사가 보유한 와인을전부 트레이더조스에 매각할 수밖에 없었던 것이다.

해설

정답은 위에 나온 선택지 모두 '아니요'이다. 찰스 쇼는 와인 업계를 떠나기로 작정했을 즈음에 이혼 진행 중이긴 했지만, 그때는 이미 자기 회사를 브론코 와인Bronco Wine Company에 매각한 다음이기 때문에 와인의 가격이 책정되는 것과는 무관했다. 이 회사는 이미 저렴한 와인 판매에 관여하고 있었으며, 시장에서 와인이 남아도는 상황에 처하자 찰스 쇼 와인을 (그 품질에도 불구하고) 파격 할인가에 판매하기로 작정했던 것이다. 이 정보는 유타 주립대학의 민속학자 린 S. 맥닐Lynne S. McNeill이 2003년 뉴펀들랜드주 코너브룩에서 개최된 국제 현대 전설 연구 협회 연례 회의에서 발표한 논문 「'진짜 찰스 쇼가 계시면 일어서주시겠습니까?': 2달러짜리 척의 전설 주기'Will the Real Charles Shaw Please Stand Up?' The Legend Cycle of Two-Buck Chuck」에 나왔다. 맥닐 박사는 직접 인터뷰와 인터넷에서 나온 자료를 인용했으며, 친절하게도 자기 논문의 사본을 내게 보내주기까지 했다.

제13장

일의 세계

The World of Work

일터에 관한 특정한 전설들에는 놀라운 연속성이 있다. 이런 이야기들에 따르면, 세월이 흐르는 동안 거듭해서 일반 노동자는 상사를 골탕먹이고 좌절시키는 방법을 발견하는 것이다. 민속학자 리처드 M. 도슨은 저서 『철강 노동자의 땅』에서 1970년대 중반 인디애나 북서부의 철강 공장에서 수집한 이 분야의 고전적인 사례를 (때로는 「밀반출범The Smuggler」이라는 제목으로 통하는 이야기이다) 소개하면서, 이것이야말로 "공장 도둑질에 대한 고전적인 민간 전설"이라고 일컬었다.

존은 동유럽에서 온 이민 노동자로 공장에서 일했다. 매일 오후에 일터를 떠날 때 그는 외바퀴 손수레에 연장을 싣고 밀짚을 덮어서 밀고 나갔다. 경비원들은 존을 수상하게 여긴 나머지 매번 외바퀴 손수레 안을 꼼꼼히 살펴보았고 밀짚 속을 찔러보기도 했지만, 분명히 그의 소유인 연장을 제외하면 아무것도 찾아내지 못했다. 그래서 경비원들은 그를 통과시킬 수밖에 없었다.

그런 일이 매일, 또 매년 벌어졌다. 마침내 존이 정년퇴직하는 날이 찾아왔다. 그는 이 공장에서 30년간 근무한 다음이었다. 마지막 날 근무를 마친 그가 평소처럼 외바퀴 손수레를 밀고 나오자, 경비원들이 이렇게 말했다. "그래, 존. 당신이 뭔가를 줄곧 훔치고 있었다는 건 우리도 알아. 오늘이 마지막 근무지. 이제는 우리도 당신을 어떻게 할 수가 없어. 그러니 도대체 그간 뭘 훔치고 있었는지 이야기해줄 수 없겠나?"

그러자 존이 말했다. "외바퀴 손수레였다네."

이로부터 40년 전, 그러니까 대공황 시절에 또 다른 동유럽 출신 노동자에 관해서 이와 유사한 이야기가 구연된 바 있는데, 이번에는 샘 코언Sam Cohen이라는 유대인 '파자멘트리' 영업사원이었다(화자의 설명에 따르면 파자멘트리란 레이스, 자수품, 리본, 단추처럼 "의복에 덧붙이는 장식품"을 가리킨다). 여기서도 정년퇴직을 앞둔 이 근로자는 최후의 승리를 얻어내는 트릭스터이다. 이 복수담을 아름답게 상술한 아래의 버전은 브루클린에 사는 잭 테퍼Jack Tepper가 구연한 것으로, 채록자인 스티브 자이틀린Steve Zeitlin의 저서 『하느님께서는 이야기를 사랑하시므로Because God Loves Stories』(1997)에 나온다.

샘은 40년간 근무하고 조만간 정년퇴직할 참이었는데, 또 다른 영업사원과 이야기를 나누다가 이런 말을 했습니다. "내가 정말로 하고 싶은 일은 이런 거라네. 의류업체를 운영하는 오코넬 씨라고 있는데, 아일랜드계인 그 양반은 유대인을 싫어하기 때문에 나한테서는 아무것도 사지 않으려 했다네. 내 입장에서 보자면, 내 경력의 절정은 바로 내가 정년퇴직하기 전에 그 양반으로부터 주문을 하나라도 따내는 거라네."

그래서 샘은 주문을 하나라도 따내려고 오코넬 씨를 찾아갔죠. 오코넬 씨는 그를 보자마자 매우 빈정거리며 말했습니다. "자네가 은퇴한다는 이야기를 들었네, 코언. 여러 해 동안 나를 귀찮게 했지만, 자네도 알다시피 나는 유대인과 거래하지 않아. 하지만, 좋아, 자네는 주문을 원하는 거겠지. 내가 자네에게 한 가지 주문을 하지.

특별 주문을 말이야." 오코넬이 말했습니다. "혹시 빨간 리본도 판매하나?"

코언이 말했습니다. "빨간 리본이야 당연히 있지요. 너비는 얼마나 필요하신지요?"

오코넬이 말했습니다. "1.2센티미터."

"너비 1.2센티미터짜리 리본이라면 저희한테 있습니다."

"잘됐군."

"길이는 얼마나 필요하신지요?"

"자네한테 필요한 건 그저 주문 한 건뿐이겠지, 그렇지? 자네가 나한테도 뭔가를 팔았다는 걸 자랑하기 위해서 말이야. 내가 원하는 리본은 자네 배꼽부터 자네 좆 끝까지 닿을 만한 길이면 된다네."

이 말과 함께 오코넬 씨는 자기 공장에서 샘을 몰아냈습니다.

그로부터 6주 뒤에, 오코넬 씨가 공장 문을 열려고 출근했더니만, 문 앞에 트레일러 트럭 다섯 대가 서 있더랍니다. 그러고는 길이가 수천, 수만, 수억 미터에 달하는 리본을 트럭에서 내리고 있더랍니다. 오코넬은 사무실로 뛰어 들어가서 전화를 걸어서 따졌습니다. "코언, 이 짐승 같은 놈아. 도대체 나한테 뭘 보낸 거야?"

그러자 코언이 대답했습니다. "보세요, 오코넬 씨. 저는 지난번에 당신께서 부탁하신 바로 그 물건을 보내드렸을 뿐입니다. 우선 제 배꼽이 어디 있는지는 모두가 알고 있을 겁니다. 그런데 당신께서는 거기서부터 제 좆 끝까지 닿을 만한 길이가 필요하다고 하셨지요. 지금으로부터 55년 전에 저는 할례를 받아서 바로 그 부분을

고향에 두고 왔답니다. 제 고향은 바로 폴란드 바르샤바 인근의 작은 마을로 (……)

이와 같은 전설들은 일의 세계에서의 나빴던 옛날을 묘사하는데, 이른바 "좋았던 옛날"의 나쁜 면을 입증하기 위한 엄격한 규칙 목록 역시 익명의 복사본 민간전승으로 돌아다닌 바 있다. 이런 규칙 목록은 마치 도시전설과도 같이 수많은 변형을 갖고 있다. 보통 이 목록은 1860년대나 1870년대의 것이라고 주장된다. 하지만 내가 본 "좋았던 옛날"에 관한 사본은 전부 다 현대적인 형식으로 인쇄되거나 타자된 것뿐이었으며, 진짜로 여러 세기 묵은 출처에서 직접 보고된 것은 전혀 없었다. 그 대부분은 이른바 "마차 회사"의 사무직 근로자를 위한 지침이라고 주장되었다. 이 목록 가운데 일부는 최대 열두 개의 항목이 나와 있지만, 아래는 로버트 엘리스 스미스Robert Ellis Smith의 저서 『노동권Workrights』(1983)에 수록된 전형적인 여섯 개짜리 항목의 사례이다.

-

근무 시간은 안식일을 제외한 매일 오전 7시 정각부터 저녁인 오후 8시 정각까지이다. 안식일에는 모두가 주님의 집에 출석할 것으로 간주된다.

모든 직원은 교회 활동에 참가하고 주님의 일에 자유롭게 기여할 것으로 간주된다.

모든 직원은 반드시 자신이 고용될 만한 가치가 있음을 보여주어야 한다.

모든 직원은 오후 10시까지 침대에 누울 것으로 간주된다. 단 예외도 있다.

모든 남자 직원은 일주일에 하루 저녁을 연애 목적에 사용할 수 있고, 일주일에 이틀 저녁을 주님의 집에서 보낼 수 있다.

모든 직원은 불우한 말년에 대비하여 자기 봉급의 최소한 10퍼센트를 저축함으로써, 자기보다 형편이 나은 사람의 자선에 의존하여 부담이 되지 말아야 하는 의무가 있다.

스미스는 이런 규칙의 출처로 『뉴욕 타임스』를 지목했는데, 이것이야말로 인상적으로 들렸기에 나는 그가 언급한 1974년 11월 17일자를 직접 살펴보았다. 하지만 내가 발견한 것이라고는 이 목록 자체뿐이었고, 그나마도 사생활에 관한 『뉴욕 타임스』의 기사에 부록으로 덧붙은 상태였다. 그 목록에는 출처가 "1878년, 뉴욕의 한 마차 회사"라고 나와 있었다. 『뉴욕 타임스』는 아마도 현대의 복사전승 작품 하나를 참고 자료로서 전재했을 뿐이었던 것으로 보이는데, 이는 언젠가 『보스턴 글로브』에서도 유사한 목록을 게재하면서 그출처를 1872년에 "보스턴의 한 마차 회사"로 거론했던 것과도 마찬

가지였다. 내가 서류철에 보관하는 "좋았던 옛날"의 추가 버전들을 보면 이 규칙을 약간 수정해서 창고 근로자, 가구점 직원, 간호사, 교사 같은 직업에 걸맞게 만들어놓았다. 그런 규칙들은 모두 사회에, 또는 자기보다 "형편이 더 나은 사람들"에게 부담이 되지 않게끔 근로자가 임금의 일부를 저축하는 것을 의무화했다. 그리고 기묘하게도 대부분의 목록은 (어떤 직업이 관여되었든) 직원이 반드시 자기 펜의 "촉을 깎아야" 하며, 자기 사무실 난로에 쓸 석탄을 조금씩 가져와야 한다는 언급을 포함하고 있다. 그렇다면 지금으로부터 한 세기 전에는 여러 위치에 있는 워낙 많고 서로 다른 사업체들이 엄격한 규칙 모음을 유사하게 가지는 일도 가능했을까? 만약 그렇다면, 이런 규칙을 열거한 실제로 오래된 문서의 표본은 도대체 어디 있을까?

딱히 놀라운 일도 아니지만, 현대의 일터에 관한 이야기들이라고 해서 과거에서 왔다고 주장되는 이야기보다 검증하기가 더 쉬운 것도 아니다. 예를 들어 지금으로부터 여러 해 전에 오리건주 포틀랜드에서 내가 들은 이야기를 보라. 이번에는 여객기가 그 무대이다.

─

아마도 시각장애인 재즈 피아니스트 조지인 셰어링George Shearing이 로스앤젤레스에서 시애틀로 비행기를 타고 가던 중이었던 모양이다. 여객기는 샌프란시스코에 잠시 멈추었다. 열성 재즈 팬이었던 조종사는 착륙하고 있는 동안 객실로 가서 셰어링을 만났다. 조종사가 피아니스트에게 혹시 뭔가 도와드릴 일이 있느냐고 묻자, 셰어링은 자기 안내견을 좀 데리고 나가서 산책시켜 주었으면 좋겠

다고 대답했다.

기장은 기꺼이 돕기로 했다. 그래서 셰어링의 안내견을 데리고 비행기 옆 활주로에 내려가 이리저리 오갔다. 다른 승객들은 기장이 안내견을 데리고 왔다 갔다 하는 모습을 보았고, 그 대부분이 결국 비행기에서 내려버렸다. 결국 이 비행기는 거의 텅 빈 상태로 시애틀까지 가게 되었다.

또는 현대의 컴퓨터 제조 세계에서 나온 이 근로자의 이야기를 보라. 산업공학자나 품질 관리 전문가 사이에서 구연되는 내용이다.

한 미국 회사에서 컴퓨터 메모리칩이 필요한 나머지, 일본의 한 회사에 주문을 넣었다. 미국 회사에서는 메모리칩 1000개를 주문하면서 불량 허용치를 0.2퍼센트로 명시했다.

주문한 물품은 두 상자로 나뉘어 배달되었다. 더 큰 상자에는 998개의 완벽하게 훌륭한 메모리칩이 들어 있었다. 더 작은 상자에는 불량 칩 두 개가 들어 있었고, 다음과 같은 내용이 적힌 쪽지도 들어 있었다. 자기네는 왜 미국 회사에서 칩 두 개를 굳이 불량으로 만들어달라고 요구했는지 모르겠지만, 어쨌거나 고객의 요구를 항상 맞춰주는 것이 자사의 정책이라는 설명이었다.

어떤 층위의 일에서나 특징적인 민간전승이 있으며, 보통 거기에는 전설도 몇 가지 포함되어 있다. 나는 어느 전직 피자 배달원으로

부터 미시간 남부에서 어느 더운 여름밤에 벌거벗은 여자에게 따끈한 피자를 배달한 적이 있었다는 이야기를 들은 적이 있다. 하지만 그는 여자를 직접 본 것까지는 아니었다고 언급했기에, 나는 여자가 벌거벗었는지 어쨌는지를 당신이 어떻게 아느냐고 반문했다. 그의 대답에 따르면, 두 가지 이유에서였다. 첫째로 그 여자는 문에 체인을 걸어놓은 상태에서 피자를 세워서 문틈으로 집어넣어 달라고 부탁했기 때문이었다. 둘째로 그는 다른 배달원들이 자기를 맞이해준 벌거벗은 고객들에 관해서 하는 이야기를 무척 많이 들었기 때문이었다. 실제로 나 역시 벌거벗은 고객에게 피자를 배달했다는 내용의 다른 이야기를 여러 번 듣게 되었는데, 그때마다 나는 집에서 벌거벗고 있다가 (예를 들어 배관공, 검침원, 카펫 설치원 같은) 서비스 인력에게 딱 들켰다는 다른 전설 속의 주인공들을 상기하곤 했다.

나는 이런 이야기에서 가장 빈번하게 표적이 되는 특정 회사를 밝히고 싶지는 않지만, 아무래도 우리 민속학자들이 "골리앗 효과"라고 부르는 뭔가가 작용하고 있는 듯하다. 이것은 그 어떤 사업에서나 지배적인 회사는 특정 제품과 서비스에 관해서 구연되는 모든 전설을 끌어들이는 일종의 자석이 된다는 뜻이다. 이것은 사실이며, 그런 이야기들은 더 작은 경쟁자들에게도 퍼지기 때문에, 나는 이런 피자 배달 전설이야말로 이름 그대로의 "도미노 효과"를 드러내고 있다고 명명하고 싶다.

그런데 내가 오스트레일리아에 사는 독자에게 받은 제보에는 피자 배달의 또 다른 반전이 있었다. 제보자가 들은 바에 따르면, 그곳

의 업계 골리앗은 (과연 어디일까요?) 그 도시의 마약 단속반과 일종의 협정을 맺었다고 한다. 즉 피자를 주문한 손님이 마약에 취한 상태로 의심될 경우 ("특히 그 손님이 안초비를 더블로 주문할 경우") 배달원은 곧바로 지역 경찰에게 신고해서 압수 수색을 하게 만든다는 것이다.

이런 신고 서비스에 대한 보답으로 그 피자 회사의 배달원에게는 경찰이 절대로 교통법규 위반 딱지를 끊지 않는다고 전한다. 물론 나 역시 피자에다가 안초비를 하다못해 레귤러로라도 넣어달라고 주문하는 사람이 있다면 일단 의심부터 하고 볼 것 같다마는.

대서양 횡단 여객선 퀸메리호를 조타하던 선원이 하루는 심심한 나머지 나무 조타륜에 자기 이름 머리글자를 새겨놓았다. 그 모습을 본 선장은 새로 주문할 나무 조타륜 값을 물어내라고 그 선원에게 명령했다.

선원은 명령대로 했지만, 조타륜 값을 물어내고 나자 이제 이 물건은 자기 것이라고 선언하더니, 조타륜을 떼어서 자기 선실로 가져가 버렸다. 급기야 여객선은 대서양 한가운데서 꼼짝 못 하게 되었고, 사람들은 배를 항구로 몰고 갈 수 있게끔 제발 조타륜을 돌려달라고 그 선원에게 사정할 수밖에 없었다.

13-1

캐딜락 속의 딸그락 소리

The Rattle in the Cadillac

지금부터 여러분께 거의 완벽한 호화판 자동차에 관한 감동적인 이
야기를 하나 말씀드리겠다. 그것은 그야말로 꿈의 자동차였지만, 조
립 라인의 사보타주 때문에 딱 한 가지 짜증스러운 결함이 있었다. 이
야기에 따르면, 이 자동차는 번쩍거리는 신형 캐딜락이고, 이용 가능
한 모든 옵션을 장착한 상태였다. 하지만 부유한 차주는 그 자동차를
사자마자 어느 누구도 원치 않을 법한 한 가지 특징을 발견했다. 자동
차 내부의 어디선가 이유를 알 수 없는 딸그락 소리가 꾸준히 들려오
는 것이었다.

차주는 신형 자동차를 거듭해서 대리점에 돌려보냈다. 정비사가
엔진을 조정하고 재조정했고, 모든 볼트와 너트를 조였으며, 움직이
는 부품 모두에 윤활제를 발랐다. 그런데도 차주가 그 커다란 차를 다
시 끌고 거리로 나갔다 하면 딸그락 소리가 여전히 났고, 그것도 점점
더 커졌다.

마침내 자포자기한 차주는 파악하기 힘든 달그락 소리를 찾아낼
때까지 자동차를 완전히, 조각조각 분해해달라고 정비사에게 요청했
다. 그렇게 해서 왼쪽 문의 판벽을 제거하고 나서야 이들은 문제를 발
견했다. 문 안쪽의 텅 빈 공간에 음료수 병 하나가 끈에 매달려 있었

던 것이다. 당연히 자동차가 움직일 때마다 병이 앞뒤로 흔들리면서 문 안쪽에 부딪혔다. 문제의 병 안에는 볼트와 너트와 조약돌이 잔뜩 들어 있었고, 다음과 같이 적은 쪽지도 들어 있었다. "결국 찾아냈구나, 이 돈 많은 개자식아!"

그 이야기에 따르면, 캐딜락 차주 가운데 일부는 그 병과 내용물을 기묘한 사건의 기념품으로 삼아 간직한다고 전한다. 하지만 충분히 이상하게도, 나는 그런 전시품이나 거기서 언급되는 쪽지를 한 번도 본 적이 없다. 비록 이야기 자체는 그 차주라는 사람의 친구의 친구의 친구라는 여러 사람을 통해 들어보았지만 말이다.

해설

나는 1988년 8월 8일이 속한 주의 신문 칼럼에서 이 오래된 이야기를 재구연했다. 이 칼럼을 읽은 델라웨어주 뉴캐슬의 W. K. 페티크루W. K. Petticrew는 이런 편지를 보냈다. "저는 이른바 '자동차 문 판벽 속의 음료수 병' 이야기를 듣는 데에 이미 진력이 난 상태입니다. 제가 '렌치 돌리기'를 밥벌이로 시작한 1969년 이래로 그 이야기를 '워낙' 자주 들었거든요. 그 이야기에는 노숙자의 이빨보다도 더 많은 구멍이 있습니다." 당연히 바로 그런 구멍 덕분에 「캐딜락 속의 딸그락 소리」는 블루칼라 자동차 공장 노동자들이 자기네가 만드는 호화판 자동차를 구입할 여력이 있는 사람들에게 복수하려 시도한다고 암시하는 진정한 도시 전설이 되는 셈이다. 때로는 조만간 이전하거나 폐업할 예정인 자동차 공장의 직원들이 등장하기도 한다. 근로자들이 일자리를 잃어버리는 것에 대한 항의로 그런 장난을 했다는 것이다. 이 전설이 미국에서 전국적인 명성을 얻게 된 계기

는 1986년에 오클라호마 대학의 스타 라인배커 브라이언 "보즈" 보스워스Brian "Boz" Bosworth가 『스포츠 일러스트레이티드Sports Illustrated』의 프리시즌 풋볼 특집호에서 내놓은 발언이었다. 즉 자기가 1985년 여름에 오클라호마시티에 있는 제너럴 모터스 공장에서 일하는 동안에 그런 장난을 직접 목격했다고 주장했던 것이다. 보즈의 일화 때문에 오클라호마시티는 발칵 뒤집혔고, 디트로이트의 제 너럴 모터스 본사 중역들은 그런 사보타주 사건이 발생한 적은 전혀 없다고 부 인했다. 결국 보즈도 잘못된 발언이라며 사과했고, 공장에서 그의 동료였던 사 람도 이렇게 덧붙여 해명했다. "그는 자동차 전쟁 이야기를 많이 들었을 뿐이며, 정작 브라이언이 소속되었던 부서에서는 볼트나 너트를 아예 보유하지도 않았 다."

13-2

막노동자의 복수

The Roughneck's Revenge

저는 1960년대 초에 텍사스 동부의 유전에서 일하면서 이 이야기를 여러 번 들었습니다.

시추 장치의 작업진이 시추 구멍에서 길이 수천 미터에 달하는 시추 파이프를 꺼냈습니다. 닳아버린 드릴 날을 갈아 끼우기 위해서였죠. 그런데 새 날을 갈아 끼우는 도중에 막노동자 한 명이 실수로 뚫린 구멍 안에 렌치를 떨어트렸습니다. 결국 시추 작업을 중단할 수밖에 없었고, 며칠에 걸쳐 많은 돈을 들인 끝에 간신히 그 연장을 구멍에서 "건져" 올릴 수 있었죠.

렌치를 마침내 지표면으로 끌어 올리자, 시추 감독관이 그걸 집더니 실수를 저지른 막노동자에게 내밀었습니다. "너하고 이 렌치 때문에 수천 달러나 허비했어, 이 멍청한 개자식아." 감독관이 말했습니다. "이걸 갖고 꺼져버려. 넌 해고야!"

"흠, 사고의 마무리를 꼭 이런 식으로 하시겠다면야." 막노동자는 이렇게 대꾸하더니, 뚫린 구멍에다가 렌치를 도로 던져 넣고 뒤로 돌아서서 걸어가 버렸답니다.

해설

1982년에 솔트레이크시티의 콜린 닐Colin Neal이 제보한 내용이다. 메리 C. 필즈 Mary C. Fields는 학술지 『중남부 민간전승Mid-South Folklore』 1974년 겨울호에 간행한 해외 유전의 전승에 관한 논문에서 똑같은 이야기를 소개했다. 다른 수많은 직종에서도 이와 유사한 "복수" 행동이 종종 묘사되며, 그런 일들은 실제로도 때때로 발생하는 듯하다. "너는 해고야!" "아, 좋아, 그럼 '이거나' 먹어라." 최악의 사례에서는 화가 난 직원이 민담과 장난의 경계를 넘어서서 심각한 범죄를 저지르기도 한다. 그러니 관련자 모두에게는 '이야기하기'와 '장난하기'라는 안전밸브가 차라리 더 나을 것이 분명하다.

13-3

연통 수리

Fixing the Flue

화가 버트 윌리가 자기 아버지의 무릎에 앉아서 들은 이야기라고 한
다. 어느 석공이 어느 부자에게 새 벽난로를 만들어 주었다. 물건을
완성한 석공이 대금을 요구하자, 부유한 고객은 지금 당장 돈을 줄 수
는 없다고 대답했다. 현금이 충분히 없다는 이유에서였다. 그러자 석
공은 괜찮다고 대답했다. 하지만 자기가 기다려야 한다면, 고객도 마
찬가지로 기다려야만 한다고 덧붙였다. 부자는 이에 동의했다. 즉 석
공에게 대금을 지급하기 전까지는 새로운 굴뚝에 불을 피우지 않겠
다는 것이었다. 석공은 집으로 돌아갔다. 그로부터 한 시간쯤 지나자,
부유한 고객이 그의 집으로 찾아왔다. "우리 집에 연기가 그득하다고,
빌어먹을!"

"그러니 대금을 주실 때까지는 굴뚝을 사용하지 말라고 말씀드리
지 않았습니까." 석공이 대답했다. "대금을 주시면 제가 수리해드리
죠."

그리하여 고객은 지갑을 꺼냈는데, 그 안에는 현금이 그득했다. 석
공은 부자의 집으로 다시 찾아갔다. 이번에는 벽돌을 한 장 들고 갔
다. 석공은 사다리를 놓고 지붕으로 올라간 다음, 굴뚝 안에다가 벽돌
을 떨어트렸다. 그러자 그가 벽난로를 설치할 때 회반죽으로 고정시

545

켜 연통을 막아버린 유리판이 박살 났다.

버트의 말에 따르면, 그의 아버지는 이 이야기를 마치 실제로 겪은 것처럼 말씀해주셨는데, 알고 보니 다른 사람들도 똑같은 이야기를 하더란다. 어쩌면 건축업에 종사하는 사람들의 은근한 소망 같은 것이 아니었을까 싶다. 마치 논쟁을 하고 난 다음에야 비로소 머릿속에 떠오르는 멋진 반박처럼 말이다.

해설

트레이시 키더Tracy Kidder의 저서 『집House』(1985, p. 319)에서 가져왔다. 나는 1988년에 오하이오주 영스타운의 어느 라디오 토크쇼에 초대 손님으로 출연했다가 어느 건축업자의 전화 제보를 통해 똑같은 이야기를 들었다. 이 이야기를 내게 제보한 사람은 두 명이나 더 있었는데, 앨라배마에 사는 한 명은 "오래전에" 들었다고, 매사추세츠에 사는 다른 한 명은 1930년대 말인지 1940년대 초인지 『파퓰러 사이언스Popular Science』라는 잡지에서 읽은 것으로 기억한다고 답변했다. 데이비드 홀트와 빌 무니는 공저 『폭발한 변기』에서 「연기 자욱한 걸치레Smokey Hoke」라는 제목으로 이보다 더 상술한 버전을 재구연했다.

13-4

조종실에 못 들어간 조종사

The Locked-Out Pilot

민간 항공 운송에도 운영상의 어려움이 없지는 않다. 예를 들어 지금부터 소개할 실화에 등장하는 모 항공사에서는 737기를 처음 사용했을 때 한 가지 흥미로운 경험을 감내할 수밖에 없었다. 첫 비행에서는 유능한 승무원들이 탑승해 맑고 파란 하늘에 고도 9000피트로 날아가고 있었다. 기장과 부기장은 예정된 고도에 안착했다. 만사가 원활했다.

기장은 회사의 정책에 따라 승객들과 대화를 나누기 위해 객실로 향하면서 부기장에게 조종을 맡겼다. 잠시 후 기장이 조종실에서 나갔다. 열심히 업무를 수행하던 부기장은 화장실에 다녀올 필요가 있음을 점차 깨닫게 되었다. 부기장은 기장이 돌아오기를 기다렸다. 계속 기다렸다.

마침내 부기장은 신중을 기하기 위해 비행기의 위치를 확인했고, 주위 하늘에 다른 비행기가 있는지 살펴보았다. 다른 비행기는 없었으며, 이 비행기는 높은 고도에서 운항하고 있었다. 자동 조종 장치도 완벽하게 작동 중이었다. 이 비행기는 아름답게 작동되고 있었다. 부기장은 마지막으로 한 번 상황을 살펴본 다음, 재빨리 오른쪽 좌석에서 일어나 조종실에서 나가서 앞쪽 화장실로 들어갔다. 계획했던 일

을 마치고 화장실에서 서둘러 나온 부기장이 조종실 문에 손을 갖다 댔다. 그런데 문은 잠겨 있었다. 부기장은 열쇠를 찾으려고 몸을 더듬었지만, 그제야 조종실 안에 두고 온 윗도리에 열쇠가 들어 있다는 사실만 기억해냈다.

이제는 체면이고 뭐고 없다는 생각에 객실로 갔더니, 기장이 한 승객과 진지하게 이야기를 나누고 있었다. 부기장이 기장의 어깨를 툭툭 치면서 조종실 열쇠를 달라고 말했다. 기장은 쳐다보지도 않은 채 열쇠는 조종실에 놓아둔 자기 윗도리 주머니에 들어 있다고 말하더니만, 곧이어 화들짝 놀라며 마치 "자네가 여기 왜 있어?" 하고 묻는 듯한, 도저히 믿을 수 없다는 듯한 표정으로 부기장을 바라보았다. 두 조종사는 곧바로 앞으로 달려갔다.

화재 진압용 도끼를 휘두르고, 문을 박살 내고, 두 사람은 뒤늦게나마 각자의 자존심에 상처를 입었지만, 여하간 비행기는 다시 유인 비행을 하게 되었다. 당연한 이야기지만 항공사에서는 결국 정책을 변경했다.

해설

『항공, 우주, 환경 의학Aviation, Space, and Environmental Medicine』 1986년 5월호 (pp. 478-79)에서 가져왔다. 『시애틀 타임스Seattle Times』의 칼럼니스트 릭 앤더슨 Rick Anderson은 1987년 12월 30일에 이 이야기의 한 버전을 반복하면서, "보잉의 극동 대리인 가운데 한 명이 내놓은 목격자 증언에 근거하여 본사 대리인"이 해준 이야기라고 출처를 밝혔다. 1991년 2월에 노스캐롤라이나주 릴링턴의 메

이블 M. 쇼Mable M. Shaw는 중국의 어느 안내서에서 읽은 이 이야기의 한 가지 버전을 내게 제보했다. 「조종실에 못 들어간 조종사」 전설을 내게 처음 말해준 사람은 유나이티드 항공사의 조종사인 데이비드 L. 웹스터 4세였는데, 그가 듣기로는 문제의 기종은 이 사건을 겪었다고 전해지는 또 다른 항공사 소속의 DC-9기였다고 한다. 아울러 웹스터의 설명에 따르면, 비상용 도끼 역시 객실이 아니라 조종실에 보관되며, "보잉의 모든 기종은 발로 세게 차면 문이 열려"버린다. "혹시나 추락해서 끼어버리는 경우에 대비해서 문이 양방향으로 열리게 설계되었기" 때문이라는 것이다.

13-5 말실수: 서류 관련 민간전승

Language Boners: The Folklore of Paperwork

일반 대중의 편지와 신청서를 처리하는 관청이라면 어디나 반半문맹이거나 비영어권 출신 민원인이 작성한 것으로 짐작되는 서류에 등장한 말실수를 모은 자체적인 "우스운 이야기 모음집"이 있게 마련이다. 실수 중에는 전문가가 뜻하지 않게 말이나 펜이 삐끗하는 바람에 범하게 되었다고 전해지는 것도 있다. 이런 실수의 목록은 종종 복제되어 돌아다니며, 게시판에 붙어 있거나, 회사 소식지에 간행되곤 한다. 사례 일부가 해당 관청에 제출된 실제 내용에서 유래했다는 데에는 의심의 여지가 없지만, 대부분은 이미 지난 수십 년 동안 유포되어 온 유사한 목록의 복제판에 불과하다. 언제 어디에서 유래했든 특정한 구절과 문장이 오랜 세월 거듭해서 등장한다는 것은 실수 목록의 전승적 성격을 보여준다. 이런 말실수는 (엄밀히 이야기하자면) '전설'까지는 아닌데, 왜냐하면 서사적 요소가 결여되어 있기 때문이다. 하지만 이런 말실수는 익명성과 변형은 물론이고, 현대 민간전승의 전형적인 기능도 분명히 드러낸다. 여기서는 말실수의 가장 일반적인 범주 가운데 일부에서 가져온 몇 가지 사례를 열거했을 뿐이며, 전부를 소개하려면 그 자체로 책이 한 권 필요할 것이다. 모두 관청 직원, 교사, 간호사 등에게서 수집한 익명의 복사본 문건에서 인용했다.

(A) 「복지 신청서」 중에서

제 남편의 돈을 빨리 받지 않으면, 저는 불멸의* 생활을 할 수밖에 없습니다.

제 남편은 2주 전에 자기 프로젝트에서 잘렸습니다만, 저는 아직 아무런 구제도 받지 못하고 있습니다.**

저는 최대한 빨리 돈을 받고 싶습니다. 2주 동안이나 의사와 함께 침대에 누워 지냈는데,*** 그분은 제게 아무런 도움이 못 되었습니다.

귀하의 지시대로 저는 쌍둥이를 낳아 동봉했습니다.****

작성할 아내 양식을***** 보내주시기 바랍니다.

(B) 「운전자는 별놈의 이야기를 다 한다」[사고 보고서] 중에서

눈에 보이지 않는 자동차가****** 갑자기 나타나서 제 차량을 들이받고 사라졌습니다.

그 사람은 길에 잔뜩 깔려 있었습니다. 저는 여러 번이나 피했지만 결국 그 사람을 들이받고 말았습니다.

집에 오는 길에 엉뚱한 집으로 차를 몰고 들어가서 제 소유가 아닌 나무에 충돌했습니다.

파리를 잡으려다가 그만 전신주를 들이받고 말았습니다.

* '부도덕한(immoral)'을 '불멸의(immortal)'로 잘못 표현한 것이다.
** '프로젝트(project)'와 '구제(relief)'를 '음경(project)'과 '만족(relief)'으로 해석할 수도 있다.
*** '침대에 누워 의사의 왕진을 받았는데'를 잘못 표현한 것이다.
**** '쌍둥이의 출생증명서를 동봉합니다'를 잘못 표현한 것이다.
***** '아내의 일과 관련해 작성할 서류 양식을'을 잘못 표현한 것이다.
****** '눈에 띄지 않았던 자동차가'를 잘못 표현한 것이다.

(C) 「육군과 징병위원회 등에 들어온 실제 편지」 중에서

제가 이미 대통령께도 편지를 드렸습니다만, 귀하로부터 아무 답장이 없다면 저는 샘 아저씨에게도 편지를 드려서 두 분 모두에 대해 일러 바칠 겁니다.

실종되었다고 알려진 제 남편이 이제 드디어 사망했다고 말씀드리게 되어 기쁩니다.

저는 가난한 미망인이고, 그나마 가진 것들도 모두 전방에 나가 있습니다.

혹시 제 남편이 아내와 아기에 대한 입대 신청서를 작성했는지 편지로 알려주시면 감사하겠습니다.

제 남편의 돈을 빨리 받지 못하면, 저는 부도덕한 삶을 지휘할* 수밖에 없습니다.

(D) 「부모가 보낸 학생의 양해 편지」 중에서

제 아들은 의사의 보살핌을 받고 있어서 체육 수업을 받으면 안 됩니다. 부디 처형해**주세요.

다이애나가 어제 결석한 것을 양해해주세요. 할아버지와 함께 침대에 누워 있었습니다.***

글로리아를 양해해주세요. 몸이 아파서 의사 밑에 깔려**** 있었습

* '살아갈(live)'을 '지휘할(lead)'로 잘못 표현한 것이다.

** '양해해(excuse)'를 '처형해(execute)'로 잘못 표현한 것이다.

*** '할아버지의 간호를 받으며 침대에 누워 있었습니다'를 잘못 표현한 것이다.

**** '의사의 진료하에'를 잘못 표현한 것이다.

니다.

학교 관계자께. 존이 1월 28, 29, 30, 32, 33일에 결석한 것을 부디 양애애*주세요.

(E) 「그렇게 말씀하셨잖아요, 의사 선생님!」 중에서

이 환자는 자살 이력이 전혀 없습니다.

이 환자는 1983년에 저를 찾기 시작한 이래로 우울증에 시달리고 있습니다.

우리끼리 하는 이야기입니다만, 우리 둘이서 이 부인을 임신하게 만들 수 있어야만 합니다.

그녀는 발가락 이하 부위가 마비되어 버렸습니다.

환자가 부검을 거부했습니다.

(F) 「실제 법원 기록에 나온 변호사의 질문」 중에서

전사한 사람은 당신입니까, 아니면 당신의 형입니까?

당신이 어린 시절에 부러졌다는 코가 지금 있는 이 코와 같습니까?

그렇다면 당신은 돌아오기 전까지는 떠나 있는 상태였던 거군요?

당신은 이 동네에서 한평생을 살다 가셨습니까? [곧이어 나온 "아직까지는 아닙니다만"이라는 답변 때문에 이것은 확실히 민간전승이다!]

교포 3세는 언제부터 되셨던 겁니까?

* '양해해(excuse)'를 '양애애(ectuse)'로 잘못 표현한 것이다.

(G) 「외국 호텔, 식당 등에 붙어 있는 영어 표지판」 중에서

도쿄
호텔 수건을 훔치는 행위는 금지되어 있습니다.
그런 일을 하시지 않으실 분이라면
이 공지를 읽지 마시기 바랍니다.

라이프치히
승강기에 뒤로 타지 마시고,
불이 켜졌을 때에만 그러십시오.

유고슬라비아
속옷을 기꺼이 평평하게 만드는 것은
객실 담당 직원의 업무입니다.

오스트리아
승강 부츠를 착용하고서는
[즉 스키 부츠를 신은 상태에서는]
휴면 시간 중에 복도를 돌아다니지 마십시오.

스위스
금일 특선 메뉴-아이스크림 없음.

(H) 「다양한 교회 게시판의 진짜 공지 사항」 중에서

오늘 오후 교회 남쪽과 북쪽 끝에서 모임이 있을 예정입니다. 어린이는 양쪽 끝에서 세례를 받을 것입니다.

부활주일을 맞아서 우리는 브라운 여사님께 앞으로 나오셔서 제단에 알을 낳으시라고* 부탁할 것입니다.

교회의 여신도들께서 각종 의복을 벗어던지셨는데,** 금요일 오후에 교회 지하실에서 살펴보실 수 있습니다.

(I) 「학교 시험지의 실제 발췌문」 중에서

역사에서 이들을 로마인***이라고 부르는 이유는 결코 한자리에 너무 오래 머물지 않기 때문이다.

그리스에는 세 가지 기둥 양식이 있었다. 코린트 양식, 도리아 양식, 아이러니**** 양식이다.

마젤란은 지구를 큰 가위로 할례했다.*****

바흐는 다락방에 놓아둔 오래된 독신녀******로 연습했다.

꽃에게는 권총*******이 곤충에 대항하는 유일한 보호책이다.

* '계란을 하나 놓아주시라고'를 잘못 표현한 것이다.

** '각종 의류를 기부해주셨고'를 잘못 표현한 것이다.

*** '집시(Romany)'를 '로마인(Romans)'으로 잘못 표현한 것이다.

**** '이오니아(Ionian)'를 '아이러니(Ironic)'로 잘못 표현한 것이다.

***** '쾌속선(clipper)'으로 '일주했다(circumnavigated)'를 '가위(clipper)'로 '할례했다(circumcised)'고 잘못 표현한 것이다.

****** 건반악기인 '버지널(virginal)'을 처녀(virgin), 즉 '독신녀(spinster)'로 잘못 표현한 것이다.

******* '암술(pistil)'을 '권총(pistol)'으로 잘못 표현한 것이다.

세 가지 종류의 혈관은 바로 동맥과 바람개비와 털벌레*이다.

이집트인은 사막에 살면서 카멜롯**을 타고 다녔다.

해설

실제 말실수는 워낙 뚜렷해서 반복해서 별개로 발생했을 가능성이 충분히 있다. 여기서 내가 말하는 실수란 예를 들어 "공공의(public)"을 "음부의(pubic)"로, "피곤한(prostrate)"을 "전립선의(prostate)"로, "갈보리(calvary)"를 "기병대(cavalry)"로 혼동하는 식이다. 하지만 위에 소개한 사례에서처럼 이보다 더 복잡한 실수는 분명히 창작된 것이며, 훗날에 전승된 것이다. 이 목록 중에서 가장 오래된 것은 아마도 「복지 신청서」인 것으로 보인다. 1930년대와 1940년대에 간행된 사례도 있으며, 내게 그런 목록을 제보한 어느 여성의 말에 따르면 자기가 1919-20년에 "전쟁 보험국Bureau of War Risk"에 근무할 때 복제해두었다고 한다. 말실수 선집의 간행 사례로는 『실수Boners』(1931)라는 단순한 제목에 닥터 수스Dr. Seuss의 삽화를 수록한 단행본이 있고, 리처드 레더러Richard Lederer의 인기 높은 저서인 『괴로운 영어Anguished English』(1987)와 『미친 영어Crazy English』(1989)에도 몇 개의 장이 들어 있다. 교사 중에는 학생이 저지른 말실수의 사례를 모아온 경우도 상당수이다. 내가 35년간의 대학 강의에서 수집해온 사례를 몇 가지 소개하자면, (소스타인 베블런Thorstein Veblen의 사회경제학 이론인) "과시적 소비(conspicuous consumption)"를 "과시적 임신(conspicuous conception)"으로, (윌리엄 컬런 브라이언트

* '정맥(veins)'과 '모세혈관(capillaries)'을 '바람개비(vane)'와 '털벌레(caterpillars)'로 잘못 표현한 것이다.
** '낙타(camels)'를 '카멜롯(Camelot)'으로 잘못 표현한 것이다.

William Cullen Bryant의 시 주제인) "술 장식 달린 용담(The Fringed Gentian)"을 "술 장식 달린 생식기(Fringed Genital)"로, 매년 시상되는 "퓰리처상(The Pulitzer Prize)"을 "암탉 놀라게 하기(The Pullet Surprise)"로 잘못 말한 사례 등이 있다. 이보다 한술 더 뜨는 사례로는 「디어 애비」의 상담 칼럼니스트 애비게일 밴 뷰런Abigail Van Buren 이 소개한 내용 중에서, 새로 고용한 비서가 타자기로 받아 쓴 편지에서 "계산자(a slide rule)"를 잘못 알아들어 "이 수치는 비열한 멍청이(sly drool)로 계산했다" 고 적은 사례가 있다. 『실수』에서도 언급한 것처럼, 실수를 수집하고 연구할 때에는 "그 일화는 사실 여러분이 이전에도 들어본 적이 있는 재미있는 이야기"에 불과함을 기억하는 편이 좋다.

13-6

<div align="right">

말 많은 정부 문건

The Wordy Government Memo

</div>

(A)

지나치게 긴 글은 항상 위험하게 마련이며, 그걸 받아보는 사람이 반드시 읽어야 할 의무가 없는 경우에는 특히나 그렇다. 실제로 제출된 적요서를 판사가 반드시 읽어보아야 한다고 규정한 법률 같은 것은 전혀 없어서 (……)

링컨이 게티스버그 연설을 하는 데에 필요했던 단어는 300개 미만이었다. 십계명을 서술하는 데에는 290단어가 필요했다. 하지만 한 연방 기관에서 알아낸 바에 따르면, 신선한 과일에 매겨야 하는 가격 관련 규제를 서술하는 데에는 무려 2만 9711단어가 필요했다.

(B)

어트니 리더Utne Reader의 어느 페이지라도 열어보십시오. 전복된 클리셰. 박살 난 구호. 반박된 상투어. 진실! (……)

'어트니 리더'는 여러분의 시간과 돈을 절약해드립니다.『뉴욕 타임스』에 따르면「주기도문」은 56단어,「시편」23편은 118단어, 게티스버그 연설은 226단어, 십계명은 297단어인 반면, 미국 농무부의 양배추 가격 설정 관련 명령은 무려 1만 5262단어에 달합니다.

해설

(A)는 프랭크 E. 쿠퍼Frank E. Cooper가 저술한 교과서 『법조계의 글쓰기Writing in Law Practice』(1953, p. 60)에서 가져왔고, (B)는 다이제스트 잡지 『어트니 리더』의 1990년 영업용 설명 자료이다. 이른바 관료적 장광설에 대한 이 허위 비판은 최소한 50년 넘게 돌아다니고 있다. 때로는 해당 명령문이 무적霧笛이나 오리 알의 가격 설정에 관한 내용이라고 나오기도 한다. 이처럼 정부의 무능함을 소재로 삼은 다른 전설 두 가지는 제20장 「허위 경고」에 나와 있다.

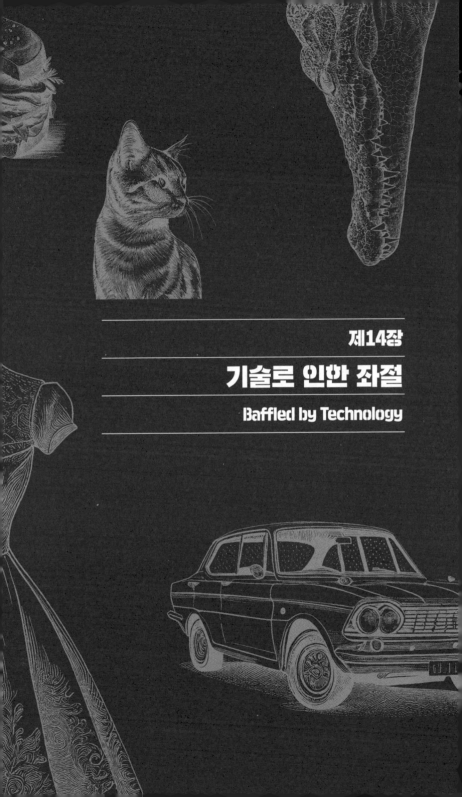

제14장

기술로 인한 좌절

Baffled by Technology

선현들의 말마따나 기술은 축복이자 저주이다. 여기서 축복에 해당하는 부분은 도시전설에서 그리 두드러지지 않는다. 반면 저주에 해당하는 부분은 확실히 도시전설의 중심이다. 컴퓨터를 예로 들어보자. 오늘날 컴퓨터가 수행하는 그 모든 놀라운 업무에도 불구하고, 정작 그 성공에 관한 흥미로운 민담까지는 없다. 하지만 컴퓨터의 유능함은 딱 그 이용자의 유능함만큼이기 때문에, 오히려 무능한 사람이 컴퓨터 때문에 곤란을 겪는 내용의 전설은 그토록 많은 것이다. 이런 이야기에는 컴퓨터 하드웨어나 소프트웨어 제조사에서 전화 상담을 받는 고객이 등장하는 경우가 가장 흔하다.

한 이야기에서는 어떤 고객이 컴퓨터에서 문서 인쇄가 안 된다고 전화를 걸자, 소프트웨어 제조사의 전화 상담원이 무려 20분 동안이나 문제 해결책을 제안한다. 하지만 백약이 무효였다. 좌절한 상담원은 막판에 가서야 혹시 프린터에 전원은 켜져 있느냐고 고객에게 물어보았다. 그러자 고객은 깜짝 놀라 소리를 질렀다. "설마 그게 문제일 리는 없어요. 왜냐하면 아까 제가 전화를 걸었을 때…… 어, 이런…… 정말 죄송합니다."

또 다른 고전은 이런 내용이다. 한 사무실 직원이 설비 담당 직원에게 전화를 걸어서 자기가 컴퓨터를 켜도 모니터가 나오지 않는다고 말했다. 그러자 그 직원이 찾아와서 밝기 조절 버튼을 조절하고 곧바로 나갔다. 여기서의 교훈은 이렇다. 가장 간단한 해결책이 올바른 해결책인 경우가 종종 있다는 것이다. 하지만 사람들은 자기 컴퓨터에 뭔가 복잡한 문제가 생겼다고 생각하는 까닭에, 간단하면

서도 손쉽게 해결 가능한 방법을 그만 간과해버리고 만다.

마찬가지로 고전인 도시전설 중에는 이런 내용도 있다. 한 이용자가 회계 프로그램에서 "계속하려면 아무 버튼이나 누르세요"라는 지시가 나오는 것 때문에 전화 상담을 했다. 이용자는 이 프로그램이 항상 이 대목에서 충돌을 일으킨다고 불평했다.

—

"그러면 그 지시가 나왔을 때 고객님께서는 어떻게 하셨습니까?" 상담원이 물었다.

이용자가 대답했다. "그래서 저는 '아무것도 안 적힌' 버튼을 눌렀죠. 매뉴얼에 나온 대로요. 하지만 그걸 눌렀더니 화면이 꺼지더라니까요."

"'아무것도 안 적힌' 버튼이라고요? 그게 뭔데요?"

"음, 키보드를 봐도 '아무'로 시작하는 버튼이 없더라고요." 이용자는 말했다. "그래서 아마 본체 뒤에 달린 버튼인가보다 생각했죠. 거기에는 '아무것도 안 적힌' 상태였거든요."

그러자 상담원은 프로그램의 지시에서 말하는 "아무 버튼"이란 문자 그대로 키보드에 있는 버튼 가운데 아무거나 누르라는 뜻이었으며, 고객님이 누르셨다는 '아무것도 안 적힌' 버튼은 본체의 재시작 버튼이었다는 명백한 사실을 설명해주었다. 당연히 재시작 버튼을 누르면 디스켓에 저장하지 않은 지금까지의 내용은 모조리 사라지게 마련이었다.

컴퓨터 이야기 중에서도 내가 자주 들어본 이야기에는 본체의 컵 받침대가 고장 났다면서 교환이나 수리가 가능하겠느냐고 전화로 상담한 남자가 등장한다.

—

"컵 받침대라고요?" 상담원이 물었다.

"예." 고객이 말했다. "제가 실수로 그걸 세게 치는 바람에 휘어져버려서, 이제는 예전처럼 자연스럽게 도로 들어가지가 않아요."

"무슨 컵 받침대를 말씀하시는 거죠?" 상담원이 물었다.

"컴퓨터 본체 앞에, 그러니까 살짝 왼쪽에 달려 있는 거요. 일하는 동안 커피 컵을 넣어둘 수 있게 앞으로 쓱 나오는 작고 편리한 선반 말이에요."

"혹시 CD롬 드라이브에 커피 컵을 넣어두신다는 말씀이신가요?"

요즘 신형 컴퓨터에는 CD나 DVD를 넣는 트레이가 더 이상 달려 있지 않은 관계로, 이 이야기도 결국 시들어 사라지고 말았다.

어쩌면 나중에는 가전 업체 샤퍼 이미지Sharper Image 카탈로그에 나온 온갖 전자 제품 하나하나에 대한 도시전설이 나올지도 모르겠지만, 당장 지금으로서는 기술에 관한 미심쩍은 이야기는 대부분 오로지 컴퓨터, 현금인출기, 가전제품 몇 가지, 그리고 (당연한 이야기이지만) 자동차에 관한 것뿐인 듯 보인다. 그렇다면 예를 들어 체중계, 매니큐어 드라이어, 운동 기구, 자동 응답기, 비디오, 위성 TV, 문서 파쇄기, 크레페 기계, 파스타 제조기, 식품 가공기, 튀김기에 관한 이야

기들은 도대체 어디로 간 걸까? 아차, 튀김기에 관한 이야기는 나도 하나 들은 게 있다.

—

마약을 많이 하는 남자가 있었는데, 하루는 퇴근해서 집에 돌아오자마자 또다시 약을 빨고 나서는 저녁을 차려 먹기로 작정했다. 그는 (건강식품 애호가는 아니었던 관계로!) 프렌치프라이를 만들겠다며 튀김기를 켰다. 요리하기에 알맞을 만큼 기름이 뜨거워졌다고 생각했을 무렵 확인을 해보기 위해서 튀김기에 한 손을 집어넣었고, 곧바로 그의 손은 튀김이 되어버렸다.

사회적 척도의 다른 끝에 초점을 맞춘 전설로는 버젓한 중산층 여자가 어느 날 밤 길거리에서 누군가가 잃어버린 현금 카드를 줍는 이야기가 있다. 여자는 현금인출기를 통해서 카드를 돌려주는 가장 쉬운 방법을 생각해냈다.

—

여자는 잠시 후에 현금인출기를 발견하자 카드를 투입구에 집어넣은 다음, 비밀번호를 누르라고 나오자 아무 번호나 눌러버렸다. 비밀번호가 틀리면 기계가 카드를 도로 뱉지 않을 것이고, 자연스레 다음 날 아침에 은행 직원이 카드를 발견하게 될 것이기 때문이었다. 하지만 천만뜻밖에도 여자가 누른 번호는 진짜 비밀번호였고, 곧이어 화면에는 다음과 같은 메시지가 나왔다. "찾으실 금액을 입력해주세요."

이 이야기는 이후 여자가 어떻게 했는지를 설명하지 않지만, 가끔은 여자의 그런 모습이 은행 감시 카메라에 고스란히 포착되었다고 덧붙인 버전도 있다.

또 다른 현금인출기 이야기에서는 절도범이 카드 투입구에 얇은 플라스틱 판을 미리 집어넣어 오류를 일으키고, 이용자가 비밀번호를 여러 번 누르도록 해서 옆에서 기다리던 공범이 훔쳐보게 한다는 내용도 있다. 그런가 하면 현금인출기의 현금 봉투에 유독성 풀이 묻어 있으니 주의하라든지, 혹시 강도가 카드로 현금을 인출하라고 위협할 경우에는 비밀번호를 거꾸로 입력하라는 등의 허위 경고도 있다. 비밀번호의 경우, 그걸 거꾸로 입력하면 현금인출기에서 곧바로 경찰에 신고가 들어가기 때문이라는 것이다. 하지만 안타깝게도 사실까지는 아니다.

새로운 기술 장치가 새로운 전설을 낳는 경우도 흔하다. 이 장에 수록된 전자레인지, 태닝 머신, 크루즈 컨트롤에 관한 이야기는 바로 그런 과정을 예시한다. 또 다른 사례는 음악 축하 카드에 장착된 작은 마이크로칩 뮤직 박스에 관한 것이다. 카드를 열어보면 그 내용에 어울리는 음악이 나오게 하고, 카드를 닫아버리면 음악이 멈추는 장치 말이다. 음악 축하 카드가 시장에 나온 직후에 다음과 같은 이야기가 뒤따라 나왔다.

어떤 사람이 음악 생일 축하 카드를 하나 받아오자, 온 가족이 카드를 열었다 닫았다 하면서 정말 질릴 때까지 「생일 축하합니다」

노래를 들었다. 그런데 불운하게도 어느 순간에 카드가 집 안의 텅 빈 공간에 들어가버렸다. 예를 들어 마룻바닥 틈새로 빠졌다든지, 벽판 너머로 넘어갔다든지, 여하간 어떤 손이 닿지 않는 장소에 들어간 상태에서 「생일 축하합니다」를 계속 틀고, 틀고, 또 틀어대는 것이었다. 가족은 카드 제조사에 전화를 걸었고(바로 '그' 테마가 또다시 나온다!), 카드는 기껏해야 일정 시간 동안만 작동하도록 설계되어 있다는 사실을 알게 되었다. 하지만 그 장치는 유난히 성능이 좋았음이 분명했다. 이 이야기에 따르면, "여전히 소리가 쩌렁쩌렁해서, 결국 마룻바닥을 뜯어야만 멈추게 할 수 있는" 지경에 이르렀다고 한다.

그렇다면 이런 일은 실제로 일어날 수 있을까? 당연히 일어날 수 있으며, 어쩌면 이미 일어났을 수도 있다. 나는 다음에 서술된 내용이 진짜라고 믿는데, 왜냐하면 유사한 사건에 관한 목격자 증언을 워낙 많이 들었기 때문이다. 아래의 내용은 가사 조언 칼럼을 엮어서 1989년에 간행된 『앤과 낸에게 물어보세요Ask Anne and Nan』에서 가져왔다.

─

질문 저희는 이 집에 여러 해 동안 살아왔습니다만, 이런 문제는 처음 겪습니다. 찌륵찌륵 하는 소리가 요란하게 나는데, 비록 직접 본 것은 아니지만, 우리는 귀뚜라미가 아닐까 의심하고 있습니다. 무려 두 달 동안 낮이고 밤이고 찌륵찌륵 해왔습니다. 우리 집 벽

에는 단열재가 들어 있습니다. 무슨 해결책이 없을까요? 혹시 음파 탐지기라도 쓰면 도움이 될까요?

스프링필드의 짜증듬뿍남 드림

답변 우리가 보기에는 진짜 귀뚜라미 같네요. 바깥이 추워지면 집 안으로 들어오거든요. 질문자께서 들여놓으신 장작에 붙어 있다가 지하실을 통해 침입했거나, 아니면 그냥 현관문을 통해 침입했을 수도 있습니다. 우리가 추천하는 해결책은 일단 그 찌륵찌륵 소리를 따라서 출처를 찾아가 보시라는 겁니다. 귀뚜라미는 어둡고 따뜻한 장소를 좋아합니다. 예를 들어 난로 주위라든지, 화장실 사물함 아래라든지, 옷장 같은 곳에서 시작하면 좋습니다.

독자 의견 중 프록터스빌의 페리스 해리스Ferris Harris**의 조언** "찌륵찌륵 소리가 난다고 하시니까 문득 제 가족 한 명이 겪은 일이 생각나네요. 그때도 찌륵찌륵 소리가 나기에 출처를 따라가보니 옷장에 달린 화재 감지기였다고 하더군요. 오래전부터 거기 달려 있었는데 배터리가 다 되면 짜증듬뿍남 님의 제보에 나온 것처럼 찌륵찌륵 소리가 난다고 하더군요."

짜증듬뿍남의 답장 "우리 집 귀뚜라미 문제를 해결하도록 도와주셔서 정말 감사드립니다. 화재 감지기의 배터리를 새로 갈았더니 제대로 되었습니다! 더 이상은 찌륵찌륵 소리도 없어요!"

멋지다, 페리스 해리스! 이 이야기의 여러 변형에서는 (아니면 실제 문제의 여러 변형이라고 해야 하려나?) 찌륵찌륵 하는 소리가 지하실에서 들려오자, 식구들이 지하실 문틈을 테이프로 꽁꽁 막아놓은 상태에서 해충 방제 업자를 부른다. 결과는 다른 기계 문제 이야기와 상당히 비슷하다. 즉 방제 업자가 들어와서, 간단하고도 확실한 해결책을 적용하고, 곧바로 떠나는 것이다. 기술에 무지한 고객님들을 얼굴 화끈해진 채로 남겨두고서 말이다.

한 여성이 짐을 잔뜩 들고 커다란 쇼핑몰에 있는 백화점을 나와 주차장으로 걸어갔다. 차에 가까워지자 여자는 건전지로 작동하는 리모컨키를 손으로 더듬어 눌렀지만, 문이 딸깍 하고 열리지 않았다. 여자는 짐을 차 엔진 뚜껑에 올려놓고 거듭해서 리모컨키를 눌렀지만 소용이 없었다.

"아, 망할." 여자는 크게 혼잣말을 했다. "리모컨키 건전지가 다되었나 본데. 건전지를 사려면 결국 이 짐을 모두 들고서 쇼핑몰까지 다시 돌아가야 된다는 거잖아."

마침 그 여자 옆의 주차 공간에 차를 세운 남자가 그 이야기를 듣더니 자기가 리모컨키를 한번 살펴봐도 되겠느냐고 물었다. 어쩌면 될 수도 있지 않느냐는 거였다. "그래봤자 소용없어요." 여자가 말했다. "이럴 줄 알았으면 건전지를 미리 바꿔놓는 건데." 그러면서도 여자는 순순히 리모컨키를 남자에게 건네주었다.

남자는 리모컨키를 살펴보더니만, 거기 달려 있던 열쇠고리에서 차 열쇠를 발견하고는 그걸로 차 문을 열었다.

(추가: 이 책의 초판본이 간행된 이후에 들어온 독자 제보에 따르면, 일부 자동차의

보안 시스템에서는 리모컨키 대신에 열쇠로 문을 열었을 경우에 한해 특별 시동 절차를 거쳐야 한다는 모양이다. 그런 모델에서는 운전자가 열쇠를 꽂은 다음, '주행'으로 돌렸다가, 다시 '잠금'으로 돌리고, 열쇠를 도로 빼서 15분간 기다리고 나서야 비로소 자동차에 시동을 걸 수 있다는 것이다. 때로는 현실이 전설의 내용보다 더 혼란스러울 수도 있는 모양이다!)

14-1 전자레인지에 돌린 애완동물

The Microwaved Pet

남아프리카 빈트후크의 망연자실한 어느 노부인이 사랑하는 고양이를 죽게 만든 전자레인지 때문에 현대 기술을 저주하고 있다.

경매사 제리 헤이 씨의 이야기에 따르면, 충격에 빠진 노부인이 자기 전자레인지를 팔고 싶다고 전화를 걸었다는 것이다.

노부인의 설명에 따르면, 고양이가 비에 맞아 흠뻑 젖었기에 그 몸을 말리는 가장 빠른 방법은 전자레인지라고 생각했다는 것이다.

노부인은 고양이를 전자레인지에 넣고 "해동" 모드로 타이머를 설정한 다음, 작동 스위치를 눌렀다.

노부인이 헤이즈 씨에게 내놓은 이야기에 따르면, 고양이는 곧바로 털이 빳빳하게 서더니만, 불과 10초 만에 터져버렸다.

경매사는 전자레인지에 묻은 털을 모두 닦아낸 다음, 150랜드에 판매했다.

해설

남아프리카 케이프타운의 『아거스Argus』 1988년 5월 6일 자 기사에서 가져왔

다. 나는 실제로 전자레인지에 돌린 애완동물에 관해 (이름, 날짜, 때로는 사진까지 덧붙여) 간행된 보고 몇 가지를 수집한 상태이지만, 언론 매체에 수록된 위와 같은 단편적 내용은 단지 전설을 보도한 것이 분명하다. 이 경우에 경매사는 이미 널리 알려진 이야기를 자신의 영업용 발언의 일부로서 재구연했을 뿐인데, 지역 신문에서 이를 뉴스로 보도했던 것이다. 가정용 전자레인지가 처음 나왔을 즈음의 어떤 이야기에서는 한 여자가 애완동물을 목욕시키고 말릴 때에 매번 전통적인 오븐을 이용했는데, 어느 날 아들이 크리스마스 선물로 전자레인지를 주었다고 나온다. 때로는 어린아이가 멋모르고 애완동물을 폭파한다고도 나온다. 졸지에 익어버린 푸들 버전은 내가 도시전설에 관해 기고한 기사가 게재된 『홀 어스 리뷰Whole Earth Review』(1985년 가을호)의 표지에 멋지게 삽화로 제작되어 들어가 있다. 연예인 아세니오 홀Arsenio Hall은 '청키 A'라는 '부캐'로 발표한 CD 『뚱뚱하고 으스대는Large and In Charge』에 수록된 랩곡 「미안Sorry」에서 「전자레인지에 돌린 애완동물」의 내용을 암시한다. 이 테마의 섬뜩한 변형으로는 제10장에 나오는 「히피 베이비시터」[10-1]를 보라.

14-2

전자레인지에 돌린 물

Microwaved Water

(A)

혹시나 이 이야기가 "도시전설"로 판명난다 하더라도, 그나마 조심하는 게 더 낫겠다 싶어 알려드립니다.

저는 이 이메일을 친구에게 받아서 무척이나 기뻤는데, 왜냐하면 지금까지 전자레인지에 물을 돌려서 데우는 것에 여러 번 죄책감이 들었기 때문입니다. 여러분도 이걸 읽어보면 기뻐하실 겁니다. 아울러 여러분의 친구와 가족에게도 전해주시기를 추천드립니다.

지금으로부터 닷새 전, 그 친구의 26세 아들이 인스턴트커피를 한 잔 마시려고 했답니다. 그래서 물을 한 잔 따라서 전자레인지에 넣고 데웠답니다(그 일 자체만 놓고 보면 이전까지 수도 없이 했던 일이었지요). 정확히 몇 분 동안 돌아가게 타이머를 맞추었는지는 저도 잘 모르겠습니다만, 친구 말로는 아들이 물을 펄펄 끓이려고 했다더군요.

타이머가 다 되어서 전자레인지가 꺼지자, 친구 아들은 문을 열고 컵을 꺼냈습니다. 그런데 컵 안을 들여다보았더니 물이 전혀 끓고 있지 않더래요. 바로 그 순간, 컵 안에 있던 물이 "폭발해서" 얼굴로 날아왔답니다. 친구 아들이 손에 들고 있다가 내던지기 전까지는 컵도 멀쩡했는데, 에너지 증대로 인해서 그 안에 있던 물이 모조리 얼굴로

날아왔던 겁니다. 친구 아들은 얼굴 전체에 물집이 잡혔고, 병원에서 1도와 2도 화상 진단을 받아서, 아마 흉터가 남을 거라고 합니다. 아울러 왼쪽 눈도 시력을 부분적으로 잃었습니다.

친구 아들이 병원에 있는 동안에 담당 의사는 이것이 상당히 흔한 사건이라면서, 물을 (즉 물 자체만을) 전자레인지에 데워서는 안 된다고 하더랍니다. 굳이 물을 전자레인지에 데워야 한다면, 나무 젓개나 티백 같은 것을 미리 넣어둬야만 에너지가 분산될 수 있다는 겁니다.

(B)

트리니다드의 안전 및 경비 담당 공무원의 보고에 따르면, 26세 남자가 인스턴트커피를 한 잔 마시기 위해 전자레인지로 물을 데웠는데, 이것이야말로 이전에도 여러 번 했던 일이었답니다. 전자레인지로 물을 끓인 다음, 전자레인지가 저절로 꺼지자 곧바로 컵을 꺼냈답니다. 남자가 컵 안을 들여다보았더니 물이 전혀 끓지 않고 있었답니다. 그런데 끓는 과정에서 야기된 에너지의 증대로 인해 갑자기 물이 남자의 얼굴로 분출되었답니다. 남자는 얼굴에 심하게 물집이 잡히고 1도와 2도 화상을 입었으며, 상처가 남을 수도 있는 데다가 한쪽 눈에 부분적 시력 상실까지 일어났답니다.

해설

두 가지 경고 사례 모두 이메일에서 가져온 것으로, 전문까지는 아니지만 가급적 원문 그대로 인용했는데, 양쪽 모두 "폭발하는" 물에 관해 상당히 긴 유사과

학적 설명을 내놓고 있기 때문이다. (A)는 국제 현대전설 연구 협회의 회지 (*FOAFtale News*, no. 56, October 2003, pp. 7-8)에 인용된 내용이다. (B)는 2000년 5월에 영국에서 온 이메일에서 가져온 내용이다. 이 경고의 일부 버전은 "26세인 우리 아들이 커피를 한 잔 마시려고" 운운하면서 1인칭으로 서술된다. 언급된 지명이라든지 구체적인 표현은 약간씩 다르지만 (예를 들어 물의 "폭발"과 "분출", "시력을 부분적으로 잃었다"과 "부분적 시력 상실" 같은 차이가 있다) 희생자의 나이는 보통 26세로 일관적이다. 전자레인지에 돌린 물을 겨냥한 이런 경고는 (비록 드물기는 하지만) 실제로도 가능한 사건이 "민간전승화" 되면서 짧지만 극적인 (아울러 실화로 자처하는) 이야기로 변모한 사례이지만, 그렇다고 해서 그 출처를 추적할 수 있을 만큼 충분히 구체적이지는 않다. 이런 폭발의 원인은 "에너지의 증대"가 아니라 오히려 물의 과열, 즉 끓는점을 넘어서는 현상이다. 미국 식품의약국 웹사이트에는 「전자레인지에 과열한 뜨거운 물의 분출로 인한 화상 위험Risk of Burns from Eruptions of Hot Water Overheated in Microwave Ovens」이라는 게시물이 있는데, 여기서는 "만약 청결한 컵에 물을 담아 가열할 경우"에는 그런 사건이 일어날 수 있다고 설명하면서, "가열 전에 인스턴트커피나 설탕 같은 다른 물질이 첨가될 경우, 그 위험이 크게 줄어든다"고 조언한다. 스노프스닷컴 웹사이트에서는 이 이야기에 「험한 물에 다리가 데어Boil on Troubled Waters」라는 의미심장한 제목을 부여하면서,* 처음에는 "진위 여부 미정"이라고 표시해두었다. 그러다가 나중에는 "진실"로 판정을 수정했지만, "이런 일이 생기려면 거의 완벽한 청결 상태가 필요하다"는 단서를 붙였다.

* 사이먼앤드가펑클의 명곡 「험한 물에 다리가 되어Bridge over Troubled Water」를 패러디한 것이다.

휴대전화를 가진 분은 모두 꼭 보세요

저도 이 77번 기능에 대해서는 전혀 모르고 있었네요! 이 일은 누군가의 딸에게 실제로 일어났던 일이랍니다. 로렌은 19세 대학생이었답니다. 이 이야기는 크리스마스 겸 새해 연휴 동안에 일어난 일이고요. 그해 마지막 토요일 오후 1시쯤에 로렌이 친구를 만나려고 차를 몰고 가고 있었답니다.

그런데 '표식 없는' 경찰차 한 대가 뒤에 따라오더니 경광등을 켜더래요. 로렌의 부모님은 (고등학생과 대학생 나이의) 자녀가 넷이나 되다 보니, 혹시나 표식 없는 경찰차가 나타나면 절대로 길가에 정차하지 말라고, 차라리 주유소나 뭐 그런 데가 나올 때까지 기다리라고 입버릇처럼 말해왔답니다. 그래서 로렌은 부모님의 조언을 그대로 따르면서, 휴대전화로 77번을 눌러서 경찰 상황실 근무자에게 지금 당장 길가에 정차하지는 않을 거라고 설명했답니다. 그러면서 지금 표식 없는 경찰차가 지붕에 달린 붉은 경광등을 켜고 자기 뒤를 따라오고 있다고 덧붙였습니다.

경찰은 로렌이 있는 곳에 경찰차가 나가 있는지를 확인해보았는데, 실제로는 없더랍니다. 그래서 경찰은 로렌에게 계속 운전하라고,

침착을 유지하라고, 자기가 이미 진짜 경찰차를 파견했다고 말했습니다. 10분 뒤에 경찰차 네 대가 로렌의 차와 그 뒤를 따라오던 표식 없는 경찰차를 포위했습니다. 경찰 한 명이 로렌의 옆으로 다가갔고, 나머지 경찰은 뒤에 있는 차를 둘러쌌습니다. 경찰은 웬 남자를 끌어내서 수갑을 채웠는데…… 알고 보니 강간 전과자였고, 다른 범행을 저지르려고 계획 중이었답니다.

이런 조언에 대해서는 저도 전혀 모르고 있었지만, 특히 차를 혼자 몰고 다니는 여자분이라면, 이렇게 표식 없는 경찰차가 나타나도 길가에 정차하면 안 됩니다. 분명 경찰도 "안전한" 장소로 계속 가려는 여러분의 권리를 존중해야 할 겁니다. 다만 여러분은 그걸 알았다는 신호를 해준다든지(즉 고장 경고등을 켠다든지), 아니면 로렌이 한 것처럼 77번을 누를 필요가 있습니다.

그러니 이제는 여러분께서도 친구들에게 77번에 대해 알려주시기 바랍니다. 이런 좋은 정보를 저만 몰랐다니요!!!!!!!!!! 부디 여러분이 아는 모든 여자분께 전달해주세요.

해설

2003년 1월 23일 자 이메일의 내용을 문자 그대로 인용했다. 다른 버전에서는 운전자의 이름이 "로라"이고, 운행 중인 특정 도시 인근의 고속도로 이름까지도 명시된다. 기호 사용, 강조 표시, 말투만 놓고 보아도 이 이야기를 허위 정보라는 범주로 분류하기에는 충분하지만, 또 한편으로 휴대전화로 "77번"을 누르라는 내용은 이 조언이 서론에서 소개했던 현금인출기에 비밀번호를 거꾸로 입력

해서 강도를 피하는 방법과 같은 범주라는 확실한 증거이기도 하다. 그나저나 한마디 덧붙이자면, 도대체 아무 표식도 없는 경찰차에 번쩍이는 붉은 경광등은 왜 달려 있었다는 것일까?

14-4

(A)

[코네티컷주] 워터베리는 한때 놋쇠 도시로 일컬어졌다. 그곳이야말로 시계와 자물쇠와 금속 기구의 전성기였던 그 당시의 실리콘밸리였다. 내 친구인 앨 벨은 그곳에 공장을 갖고 있었다. 그가 내게 해준 이야기를 들으면 당시에 벌어진 일을 이해하는 데 도움이 될지도 모르겠다. 옛날에, 그러니까 제2차 세계대전 초에, 렌설러 폴리테크닉 대학의 공학자들이 최신 공학적 결과물을 워터베리 철사 공장에 보냈다. 그건 바로 철사였는데, 어찌나 얇은지 그걸 볼 수 있도록 현미경까지 함께 보냈을 정도였다. 그런데 웬걸! 워터베리의 인재들은 그 철사에 세로로 구멍을 뚫어서 마치 빨대처럼 만들어버렸다.

(B)

제가 이 이야기를 처음 들은 것은 15년 전쯤이었는데, 그 당시에는 텍사스의 한 업계 전시회가 무대였습니다. 그 회사의 공학자였던 사람의 친구의 친구로부터 들은 내용이라고 이야기되었습니다. 그 회사에서는 극도로 얇은 유리봉을 생산해서, 특별 제작한 진열대에 놓고 전시했답니다. 전시회가 열린 지 하루 이틀 뒤에 인근 부스 가운데 한

580

곳에 있던 일본의 공학자 여러 명이 찾아와서는, 자기네가 더 자세하게 살펴보고 싶으니 한두 시간만 그 유리봉을 빌려달라고 부탁했습니다. 일본인으로부터 주목을 받은 데다가 자사의 성취에 과도하게 자부심을 품었던 텍사스 공학자들은 기꺼이 허락했습니다. 두 시간 뒤에 일본인들은 감사하다고 굽신거리며 유리봉을 반환했습니다. 그로부터 며칠 뒤, 연구실로 돌아온 텍사스 공학자들은 무슨 일 때문이었는지 하여튼 자기네 자랑인 유리봉을 자세하게 살펴보게 되었습니다. 그런데 유리봉에 세로로 구멍이 뚫려 마치 빨대처럼 변해 있는 것을 보고 소스라치게 놀라고 말았습니다.

해설

(A)는 저스틴 스콧Justin Scott의 소설 『돌가루StoneDust』(1955)에서 가져왔다. 코네티컷주 뉴타운의 지역 역사학자인 대니얼 크루선Daniel Cruson은 1996년에 (A)가 나오는 페이지 사본을 내게 보내주면서 동봉한 편지에 (B)까지 제보해주었다. 이 이야기의 몇 가지 변형에는 다른 경쟁국이나 제품이 등장하기도 한다. 「기술경연」의 원형은 화가들이 사실적인 회화를 완성하기 위해 경쟁한다는 내용으로 고대 세계부터 르네상스 시대까지 줄곧 있었다. 예를 들어 과일 그릇, 곤충, 커튼 같은 것들을 워낙 정교한 사실주의 양식으로 그리다 보니 실물로 오인되었다는 식이다. 이에 상응하는 현대의 이야기에서는 어느 미술 전공 학생이 장학금 신청서를 담은 봉투에 우표를 직접 그려서 우체국조차도 속였다고 나온다. 1994년에 렉서스 자동차의 인쇄 광고에서는 "가느다란 철사"를 손가락으로 집은 사진에 다음과 같은 캡션이 붙어 있었다. "우리는 공학자들에게 오차 허용도

를 인간의 머리카락 두께보다 더 얇게 해달라고 부탁했습니다. 그러자 공학자들은 반문했습니다. '머리카락 색깔은 금색으로요, 아니면 갈색으로요?'" 이제 우리로서는 인피니티 자동차의 공학자들이 렉서스의 저 머리카락에 세로로 구멍을 뚫어놓은 사진이 등장하는 광고가 나오기를 기다리기만 하면 될 것 같다.

14-5

망할! 또 타버렸잖아!

Curses! Broiled Again!

최근에 제 비서에게 들은 이야기입니다. 비서는 자기 친구에게서 들었고, 그 친구는 자기 동료에게서 들었고, 그 동료는 자기 친구에게서 들었는데, 바로 그 친구가 그 이야기에 나오는 희생자와 함께 어느 웨딩 파티에 참석했었다고 합니다.

어떤 젊은 여자가 조만간 웨딩 파티에 참석할 예정이었는데, 너무 창백해서 건강미가 없는 피부 때문에 속상해했답니다. 태닝 업체에 찾아갔더니만 하루에 30분 이상 하면 안 된다는 시간제한이 있었기에, 매일 여러 군데를 다니면서 최대한 짧은 시간에 가능하도록 태닝 속도를 늘렸다고 합니다.

이렇게 몇 주가 지나자, 여자는 몸이 불편할 뿐만 아니라 목욕을 하고 나서도 몸에서 고약한 냄새가 난다는 사실을 깨달았습니다.

그래서 병원을 찾아갔더니만, 의사는 여자를 진찰한 다음에 태닝 광선에 과다 노출된 까닭에 내부 장기가 익어버리고 말았다고 설명하더랍니다. 그 고약한 냄새는 사실 여자의 장기가 썩어가는 냄새였던 겁니다. 여기서 끝이 아니었습니다. 그 어리석은 여자는 앞으로 두 주밖에는 살 수 없다는 것이었습니다.

해설

1988년 1월에 위스콘신주 뉴홀스테인의 빌 케스텔Bill Kestell이 제보한 내용이다. 이 이야기는 태닝 램프가 마치 전자레인지처럼 전자파를 만들어낸다고 잘못 이해하고 있다. 이 이야기는 1987년 여름에 미국 전역에서 유행했고, 그해 9월 22일과 11월 6일에는 「디어 애비」 칼럼에서도 언급됨으로써 언론 매체를 통해 대대적으로 주목받았다. 물론 그 칼럼에서는 두 번 모두 이 이야기를 반증해놓았다. 때로는 그 희생자가 훈련 캠프를 준비하던 치어리더라고, 또는 하와이에서의 신혼여행을 준비하던 예비 신부라고 나온다. 이 전설 때문에 큰 곤란을 겪었던 태닝 업체 소유주들은 업계지인 『태닝 트렌즈Tanning Trends』 1989년 6/7월호에서 다시 한번 반증에 나섰다. 하지만 구연은 지속되었다. 1994년 10월, 웨스트버지니아주 웨스트리버티 주립대학의 한 학생의 제보에 따르면, 보건 과목 강사가 피부암의 일상적인 원인의 한 가지 사례로서 이 이야기를 포함시켰다고도 한다. 이 버전에서는 희생자가 동창회에서 춤을 출 때 멋있어 보이려고 태닝을 했다고 나왔다. 물론 태닝 램프건 햇빛이건 자외선에 과도하게 노출되는 것 자체는 실제로도 위험하지만, 「또 타버렸잖아!」 전설은 어디까지나 과학이 아니라 환상에서 유래했을 뿐이다.

14-6 자동차 밀어서 시동 걸기

Push-Starting the Car

로드아일랜드주 크랜스턴의 한 운전자는 이 이야기가 사실이라고 수줍게나마 맹세했다. 하지만 설령 사실이 아니더라도 이 이야기는 반드시 해야 된다는 것이었다. 한번은 이 남자가 메리트파크웨이를 운전하고 가는데 배터리가 죽어버렸다. 지나가는 여자 운전자를 붙잡고 사정을 설명하니까 남자의 자동차에 시동이 걸리게 밀어주겠다고 응낙했다. 마침 자동변속기가 장착되었기 때문에, 남자는 이렇게 설명했다. "제 차에 시동이 걸리려면 시속 50킬로미터에서 55킬로미터까지는 속도를 올리셔야 할 겁니다."

여자는 알아들었다는 듯 고개를 끄덕였다. 남자는 차에 올라타서 여자가 뒤에서 밀어주기를 기다리고 있었다. 그렇게 기다리고 또 기다렸다. 잠시 후에 남자는 여자가 도대체 어디 갔나 궁금해 뒤를 돌아보았다. 그랬더니 여자가 저 뒤에 있었다. 남자의 자동차를 향해 시속 55킬로미터로 달려오고 있었던 것이다.

남자의 자동차 수리비는 300달러에 달했다.

나중에 [프로비던스] 『불러틴』은 주 경찰에 확인해보고 나서야 이야기가 사실이 아니라고 발표하지 않을 수 없었다. 원래는 보스턴의 한

신문에 농담으로 나왔던 것을 어느 장난꾼이 진짜 뉴스인 것처럼 프로비던스의 신문에 전화로 제보했던 것이다.

『리더스 다이제스트』 편집자들이 확인한 바에 따르면, 이 이야기는 전국을 휩쓰는 자칭 "실화" 가운데 하나이다. AP의 재보도가 나오기 전까지만 해도, 우리는 이 사건에 대한 제보를 100건 이상 받았다. 그 중 최초는 캘리포니아에서 날아왔지만, 이후 며칠 만에 매사추세츠에서 또 다른 버전이 날아왔다. 이 이야기는 텍사스, 일리노이, 미시간, 펜실베이니아, 코네티컷에서도 날아왔다. 심지어 파나마 운하 지대에서도 날아왔는데, 여기서는 문제의 자동차가 팬아메리칸 고속도로를 달리고 있었다고 나온다. 각각의 사례에서 작성자는 문제의 운전자가 자기 어머니, 이웃, 가까운 친구, 동료라고 주장했다. 한 제보자는 문제의 자동차를 수리한 정비사라고, 또 다른 제보자는 담당한 보험 사정인이라고 자처했다. 한 버전에서는 아내가 남편의 자동차를 밀어주다가 결국 두개골 골절로 병원 신세를 지게 된다.

AP에서 이 이야기를 소개한 뒤에 『리더스 다이제스트』에는 스크랩 수백 장이 쏟아져 들어왔는데 (아울러 지금도 여전히 쏟아져 들어오고 있는데) 그중에는 크랜스턴의 그 운전자가 바로 자기 오빠라고 맹세한 테네시의 어느 여성이 보낸 것도 있었다.

해설

『프로비던스 불러틴』의 보도 내용을 AP가 재보도한 사건을 토대로 작성된 『리더스 다이제스트』 1954년 7월호 기사(p. 90)에서 가져왔다. AP의 기사와 그 후일

담은 『1954년 유니콘 북The Unicorn Book of 1954』에도 요약되어 있다. 이것이야 말로 언론 매체가 도시전설을 인식하고, 수집하고, 여러 버전을 비교하는 일에서 민속학자를 앞지른 사례이다. 「자동차 밀어서 시동 걸기」 전설은 사실 자동 변속기가 나오기 전부터 있었으며, 1930년대와 1940년대에 "유압식 변속기", "유체 구동식 변속기", "유성油性 변속기" 등을 장착한 다양한 자동차 모델에 적용된 바 있었다. 이런 장치를 장착한 자동차는 충분히 빠른 속도로 밀어주어야 했는데, 그래야만 구동축의 회전날에 충분한 토크가 발생해서 시동 모터의 회전날이 돌아가며 비로소 엔진이 작동하기 때문이었다. 이런 문제에는 다른 자동차의 멀쩡한 배터리와 케이블을 연결해서 "배터리 연결 시동 걸기"를 하는 편이 더 나은 접근법이다. 이보다 더 나은 접근법이란 미국 자동차 협회AAA에 전화를 걸어서 출동 서비스를 신청하는 것이다. 하지만 「자동차 밀어서 시동 걸기」 전설은 수리비 액수가 더 늘어나는 방식으로 계속해서 구연되며, 오늘날에는 십중팔구 자동변속기를 언급한다. 오해에 대한 비난은 항상 여자 운전자에게 향한다. 이 이야기의 한 가지 버전을 제보하면서 마치 자기 경험인 척 위장하는 독자들이 아직도 있다. 자동변속기에 관해 이와는 약간 다른 오해를 묘사하는 또 다른 전설에서는 젊은 남자가 훔친 자동차를 끌고 고속도로에 나가서 가속 경주를 벌인다. 그는 D를 "가속(drag)"의 약자로 오해하고 레버를 거기에 놓고 출발했다가, 다른 자동차가 추월하자 R(후진)을 "경주(race)"의 약자로 오해하고 레버를 바꾸는 바람에 변속기가 박살 나고 만다.

제가 5년 전에 네브래스카주 오마하에 살 때 들은 이야기인데, 제 생각에는 폴 하비의 뉴스 방송이 그 출처였던 것 같습니다.

중동에서 온 부유한 유학생이 캔자스 대학인지, 아니면 캔자스 주립대학인지에 다녔다고 합니다. 유학생은 시내에 가서 풀 옵션을 갖춘 밴을 구입했습니다. 그 안에는 별게 다 있었습니다. 멋진 그림, 선루프, 카펫, 각종 전자 제품, 심지어 냉장고에 미니 바까지 있었습니다. 유학생은 자동차를 인수하고 현금을 지불했습니다. 그러고는 차에 올라타서 운전하고 떠났지요.

얼마 후에 주간 고속도로를 오가던 운전자들은 문제의 밴이 길가로 벗어나더니 도랑에 박혀 전복되는 모습을 목격했습니다. 사람들이 차를 멈추고 혹시 운전자가 다쳤는지 살펴보러 달려갔는데, 유학생은 여기저기 부딪히기는 했지만 다행히 멀쩡하더랍니다. 도대체 어쩌다가 캔자스 주간 고속도로 같은 평지에서 갑자기 통제 불능 상태가 되었느냐고 물었더니만, 유학생이 이렇게 대답하더랍니다. "어, 밴에 달린 크루즈 컨트롤을 작동하고 나서, 저는 술이나 한잔 하려고 뒤로 갔

었거든요……."*

해설

1982년 10월에 아이오와주 워털루의 톰 R. 로퍼Tom R. Roper가 제보한 내용이
다. 나는 최신 옵션을 모두 갖춘 자동차에 관한 이 새로운 버전을 1977년에 처
음 들었다. 그때 이후로 줄곧 인기를 누려온 이 이야기의 주인공은 대개 미국이
나 캐나다에 온 외국인 운전자이며, 흔히 중동이나 파키스탄 출신으로 묘사된
다. 『월 스트리트 저널』 1986년 7월 9일 자에는 기묘한 보험금 청구에 관한 기
사가 실렸는데, 그중에는 한 여자가 신형 밴을 몰고 워싱턴 D.C. 인근의 고속도
로를 달리다가 뒷좌석에서 우는 아기를 달래려고 운전대를 놓았던 사건이 언급
되었다. 내가 그 기사에서 언급된 보험사 올스테이트Allstate의 직원에게 문의하
자 자기가 8년인가 9년 전에 청구 담당자로부터 들은 사건이라면서, 그 외의 다
른 내용은 전혀 모른다고 답변했다. 올스테이트의 또 다른 대변인은 그 일이
"실제로 일어났었다"고 단언했지만, 관련 기록을 추적했음에도 불구하고 결국
찾아내지는 못하고 말았다. 1987년에 내게 제보한 독자는 그 사건이 1985년에
세인트루이스에서 일어났으며 피해자인 아랍인 학생의 보험금 청구를 자기
누나가 담당했었다고 단언했지만, 정작 그 사건에 대해 추가 정보를 요청하는
내 간절한 요청에는 아무런 답장도 하지 않았다. 만화 「블룸 카운티Bloom
County」 1987년 4월 8일 자 연재분에는 "전 세계 순회 공연" 중인 "보잉어스"의

* 크루즈 컨트롤은 일정한 속도를 유지해주는 "순항 제어" 장치를 뜻하지만, 단어를 직역해 자율
 주행이 가능한 "순항 조종" 장치로 오해한 것이다.

단원 모두가 밴의 뒷자리에 모여서 회의를 하는데, 그때 누군가가 이렇게 묻는다. "운전석에 아무도 없어?!" 그러자 펭귄 오퍼스가 이렇게 대답한다. "걱정 붙들어 매. 내가 크루즈 컨트롤을 작동했으니까."

아이스크림 차

The Ice-Cream Car

자동차 엔진이 멈추고 나면 엔진 속의 온도가 오르기 시작한다. 엔진이 20분간 멈추는 것을 "열 흡수" 기간이라고 지칭하는데, 보통 이때 온도가 절정에 달한다. 특히 여름에, 또는 자동차를 더운 차고, 또는 부속 차고에 집어넣었을 때 이런 상황이 발생한다.

연료가 스로틀 샤프트 끝에서 종종 뚝뚝 떨어지거나, 또는 메인 배출 노즐이나 펌프 노즐에서 다기관(매니폴드)으로 뚝뚝 떨어지는 모습이 관찰될 수 있으며 (……) 운전자가 20분 동안 정차했다가 자동차 시동을 걸려고 시도할 경우, 폭발성 고온 시동이 발생한다.

이런 상황을 '침투(퍼컬레이션)'라고 하는데, 그렇다고 침수까지는 아니며 (……)

고전적인 침투의 사례는 최근에 기록되었다. 한 여자 운전자가 아이스크림을 사기 위해 자주 아이스크림 가게에 주차했다. 바닐라 1쿼트를 사서 돌아왔을 때는 차 시동이 즉시 걸렸다. 그런데 버터 피칸을 사서 돌아왔을 때는 차 시동이 걸리지 않았다.

긴급 출동 서비스 담당자가 이 운전자와 함께 아이스크림 가게까지 두 번이나 가보았다. 첫 번째에는 여자가 바닐라를 구입했다. 이 아이스크림은 미리 포장되어 있었기에, 여자는 5분 만에 돌아왔고 차

량도 완벽하게 시동이 걸렸다. 두 번째에는 여자가 버터 피칸을 사러 갔는데, 포장을 하고 돈을 내는 과정에 20분이나 걸렸다. 여자는 차로 돌아와서 가속기를 두세 번이나 밟았다. 그러자 다기관의 이미 과도하게 풍부한 혼합물에 추가 연료가 주입되어 차는 시동이 걸리지 않았다. 긴급 수리 담당자는 과열된 엔진에 시동을 거는 정확한 절차를 설명해야만 했다.

해설

비록 몇 가지 삭제된 부분도 있지만, 홀리 카뷰레터Holley Carburetor Co.의 『서비스 가이드 2권: 제36-71장Service Guide #2: Part #36-71』(p. 5)에서 문자 그대로 가져왔다. 미국 메르세데스벤츠 클럽Mercedes-Benz Club of America의 전국기술실장 프랭크 W. 킹Frank W. King은 1990년 2월에 이 페이지의 사본을 제보하면서 이 지침서의 발행일은 알 수가 없다고 밝혔다. 하지만 해당 페이지의 "1968년부터"라는 언급과 장 번호로 미루어 1971년으로 보인다. 침투와 침수는 충분히 실제로 있는 불운이지만, 위에 인용한 "고전적 사례"는 전설에 불과하다. 몇몇 독자는 내게 편지를 보내서 1940년대와 1950년대에 『파퓰러 사이언스』의 「모형 차고Model Garage」라는 코너에서 바로 이렇게 까다로운 자동차 문제가 논의되는 것을 본 기억이 난다고 말했다. 『트래픽 세이프티Traffic Safety』라는 잡지 1978년 6월호에서는 『오토모티브 엔지니어링Automotive Engineering』에 실린 이 이야기를 가져와 반복했다. 문제를 야기한 것은 바로 새로 포장하느라 시간이 걸린 피스타치오 아이스크림이고, 이 이야기의 장소는 텍사스였다고 덧붙였다. 밀워키에 사는 한 독자는 자기가 텍사스 버전을 들었다고, 아울러 문제는 "바닐라 말

고 다른 모든 맛"으로 거슬러 올라가더라고 제보했다. "사람들과 함께 일하는 것에 관한 속된 상식과 일반 상식의 월간 혼합물"을 자처하는 잡지 『비츠 앤드 피시즈Bits & Pieces』 2월 6일 자에서는 「아이스크림 차」에 관한 자세한 설명을 게재한 다음, 이것은 매일 저녁 디저트로 무슨 맛 아이스크림을 먹을지를 가족 투표에 붙였던 어느 폰티악 소유주에게 일어났던 일이라고 주장했다. 바닐라를 골랐을 때는 매번 자동차 시동이 걸리지 않았다. 문제를 추적해보니 아이스크림 가게의 내부 배치가 원인이었는데, 바닐라는 금방 가져갈 수 있도록 매장 앞쪽의 별도 보관함에 들어 있었던 것이다. 이 출처에 따르면, 이 이야기야말로 "제너럴 모터스가 가장 선호하는 것"이라고 한다.

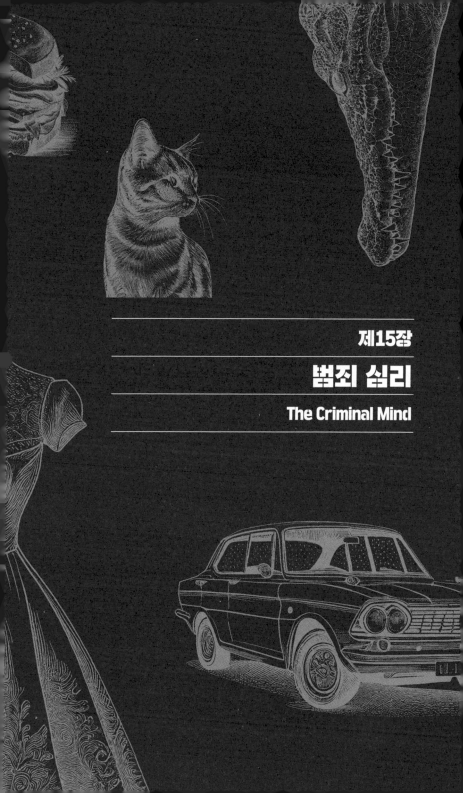

제15장

범죄 심리

The Criminal Mind

범죄에 관한 도시전설을 흥미롭게 만드는 요소는 실제 범죄 그 자체에 대한 묘사가 아니다. 그런 묘사라면 매일 뉴스에서 충분히 제공되기 때문이다. 예를 들어 강도, 폭행, 절도, 빈집털이, 살인, 폭탄 테러, 뇌물 수수, 사기 같은 범죄 활동 전반이 뉴스에서는 매우 자세하게 설명된다. 대신 전설이 우리에게 제공하는 것은 바로 (법 집행기관 종사자가 악당을 가리키는 용어인) "가해자"에 관한 약간의 통찰이다. 우리는 범죄자와 그 희생자 사이에 현재진행형인 재치 싸움에 관한 자칭 실제 사건 보고로부터 이런 통찰에 접근한다.

예를 들어 앤 랜더스가 1989년에 독자 제보를 이용해서 간행한 소소한 범죄 이야기를 보자.

> 제가 미니애폴리스에서 대학에 다닐 무렵, 한 학생이 교내 식당에서 파이를 사서 자기 자리로 가져갔어요. 곧이어 우유를 사러 가려고 일어나면서 다음과 같은 쪽지를 적어놓았죠. "못 먹는 파이. 내가 침 뱉었음." 학생이 우유를 사서 돌아오자, 누군가가 쪽지에 이렇게 덧붙여 놓았더래요. "나도 뱉었음."

이 일화는 어쩌면 사실일 수도 있지만, 실제로는 시골 전설 종류에 나오는 훨씬 더 오래된 테마를 반영하고 있다. 실패로 돌아간 파이 보호 책략은 어쩌면 다음과 같은 이야기에 대한 누군가의 기억에 근거한 각색일 수도 있다.

한 농부가 극심한 수박 서리 때문에 골머리를 앓다 못해 다음과 같은 경고판을 세웠다. "조심! 이 밭에 있는 수박 중 한 개에 독약이 들었음." 경고판을 세운 다음 날 농부가 확인해보니 밤새 서리당한 수박은 하나도 없었지만, 경고판 내용은 다음과 같이 살짝 바뀌어 있었다. "이 밭에 있는 수박 중 '두 개에' 독약이 들었음."

절도를 방지하기 위해서 이른바 "무조건 확실한" 계책을 세운다는 테마의 최신판으로는 이 장에 수록된 「훔칠 수 없는 자동차」[15-11]를 보라.

이른바 절도를 방지하는 요령에 대한 목록 역시 전설을 반영하는 것처럼 보인다. 『뉴욕 타임스』 1992년 5월 19일 자 기사에는 가정용 경보 시스템이나 데드볼트 자물쇠 등에 관한 조언과 더불어 다음과 같은 사례가 나온다.

멀리 떨어진 상태에서 자동차 밑을 살펴본다. 뒷좌석을 가까이에서 살펴보고 (……)
설령 애완동물을 기르지 않더라도, 크고 지저분한 개 밥그릇을 바깥에 놓아두라.

『뉴욕 타임스』 기사는 역시나 이 장에 수록된 「유괴 시도」[15-10] 전설과 아울러 다른 검증되지 않은 "악몽" 시나리오 두 가지에 대한

간단한 요약으로 시작하더니, 다음과 같은 말을 덧붙였다. "이런 이야기 중에는 일부만 사실일 것이다. 하지만 그건 중요하지가 않다." (다만 이 기사는 다음과 같은 범죄 방지 조언까지 덧붙이지는 않았다. "여러분을 건드리려는 강도를 물리치려면, 일단 코부터 파기 시작하라." 물론 나야 혐오감을 무기로 삼으라는 이런 조언을 직접 실행에 옮길 일이 절대 없기를 바라지만 말이다!)

 범죄 심리의 작용을 예시하는 전설에는 보통 비교적 사소한 악당만 등장한다. 이 장에서도 범죄 조직을 언급한 한 가지를 빼면, 나머지 이야기는 그저 식품 몇 가지, 자동차 부품 몇 가지, 크리스마스트리 하나, 짐 같은 것을 훔치려고 모의한 사람들을 다룬다. 마찬가지로 이런 전설에서는 악당이 거의 항상 붙잡히고, 훔치는 도중에 딱 걸리는 경우가 전형적이다. 물론 이런 세부 내용 덕분에 전설은 권선징악을 원하는 준법 시민의 눈에 충분히 믿을 만하고 충분히 만족스럽게 된다.

 범죄 전설에서 또 다른 테마는 신뢰받는 사람의 가장 순수해 보이는 행동이 실제로는 사기일 수도 있다는 것이다. 플로리다주 멜번 빌리지의 헤릭 제퍼스Herrick Jeffers는 이런 이야기의 사례 하나를 몇 년 전에 제보해주었다.

 매번 주일예배가 끝나면 한 교인이 교회 사무실에 들어와서 수표를 현금으로 바꿔달라고 부탁했다. "은행이 모두 문을 닫았는데, 마침 현금이 조금 모자라서" 그런다는 것이었다. 교인은 헌금 통에 들어 있는 잔돈의 (즉 헌금 봉투에 담지 않고 넣은 지폐와 동전의) 금액만큼

수표를 써주겠다고 제안했다. 예배 안내 위원은 교인이 원하는 대로 해주었고, 심지어 여러 번 해주었다. 보통 예배 안내 위원은 매주 다른 사람이 담당하기 때문에, 시간이 어느 정도 지나고 나서야 이 교인이 최소 10달러에서 최대 40달러까지 매주 수표를 현금으로 바꿔간다는 사실이 밝혀졌다. 마침내 사람들은 이 교인이 수표를 헌금으로 신고함으로써 정작 교회에는 땡전 한 푼 내지 않은 상태에서 꼬박꼬박 세금 공제를 받았다는 사실을 알아차렸다.

여러분은 왜 예배 안내 위원 가운데 어느 누구도 그 교인에게 교회에서 집에 가는 길에 현금인출기에 잠깐 들르면 되지 않느냐고 반문하지 않았는지가 궁금할 수밖에 없을 것이다.

"사기꾼에게는 신성한 것도 없다는 걸까?" 나는 몇 년 전 우리 동네 신문 가운데 하나인 『솔트레이크 트리뷴Salt Lake Tribune』에 게재된 기사를 읽으면서 이런 의문을 품었다. 그 헤드라인은 "후기 성도 교회 경전, 들치기에게 대인기"였다. 잘 모르는 분들을 위해 설명하자면, "후기 성도 교회LDS"는 "예수 그리스도 후기 성도 교회Church of Jesus Christ of Latter-day Saints", 즉 모르몬교를 가리키며, 여기서 말하는 경전은 "4대 경전"으로 일컬어지는 『성서』『모르몬경』『교리와 성약』『값진 진주』를 "축약 없이 한 권으로 엮은 모르몬교의 기본 경전 전집"을 가리킨다.

『트리뷴』 기사에 따르면, 사람들이 정가 100달러에 달하는 이 가죽 장정 "4대 경전"을 상점에서 훔치는데, 간혹 자기가 종교 강의를

해서 이 책이 꼭 필요하지만 안타깝게도 경제적 여유가 없다는 핑계로 범행을 정당화한다는 것이다. 일부 절도범은 심지어 훔친 책을 다른 후기 성도 교회 서점에 가져가서 누군가의 생일 선물로 주게 이름을 새겨달라고 요청하기도 했다. 이 기사에는 다음과 같이 흥미로운 구절이 들어 있었다.

—

19년 동안 브리검 영 대학에서 구내 서점을 운영한 린다 브러메트 Linda Brummett 는 프로보 소재 모르몬교 선교 훈련 센터에 머물던 선교사 한 명이 경전을 훔치다가 붙잡혔다는 이야기를 꺼냈다. 급기야 그 사건을 담당한 판사가 청년에게 경전을 살 돈을 주기까지 했다는 것이다.

"하지만 이 이야기는 도시전설일 가능성이 큽니다." 그녀는 말했다. "저는 이 이야기를 지난 18년 동안 여러 번 들었는데, 종종 내용이 변했으니까요."

지당한 말이다! 내가 들은 내용에서는 후기 성도 교회 선교사의 여자 친구가 곁에 없는 청년에게 보내는 "이별 통보" 편지에 동봉할 위로의 선물로 4대 경전을 상점에서 훔쳤다고 나온다(브리검 영 대학의 내 친구들에게 한마디 덧붙이자. 나 역시 이것이 전설에 불과하다는 사실을 '잘' 알고 있다. 물론 "이별 통보" 편지에 관한 부분은 예외인데, 이것은 선교사 생활에선 익히 알려진 사실이다. 적어도 내가 들은 이야기에 따르면 그러했다고나……).

15-0 경찰의 비밀

Police Secrets

작년 캘리포니아에서 열린 언론인 대회에서 한 기자가 이런 이야기를 했다. 자기가 주 정부의 온라인 시스템에 접속했다가, 경찰 자료 가운데 여러 군데 주소에 표시가 된 지도를 발견했다는 것이다.

기자는 그게 아마 살인 사건 현황 지도일 것이라 생각해서, 지도상에 표시된 장소를 찾아가보기 시작했다. 그런데 무엇이 나왔을까? 알고 보니 그것은 관할 구역 내의 도넛 가게를 한 장에 모조리 표시한 지도였다. (브리티시컬럼비아주 『밴쿠버 선Vancouver Sun』 1995년 5월 13일 자에서 가져옴)

15-1

채반 복사기 속임수

The Colander Copier Caper

(A)

이것이 우리의 바보 악당 시리즈에 포함될 만한 자격이 되는지는 모르겠지만, 지금쯤은 여러분은 12세가 넘은 사람이라면 누구나 복사기와 거짓말 탐지기의 차이를 알고 있으리라 생각할 것이다.

이것은 최근에 벅스 카운티 법원에서 열린 아이작 가브_{Isaac Garb} 판사의 담당 재판에서 공개된 이야기이다.

해당 지역의 작은 경찰서에서 범죄 용의자를 체포하고서 거짓말 탐지기 조사를 받을 의향이 있는지 물었다. 용의자가 동의하자 복사기 앞으로 데려갔는데, 경찰은 이미 그 기계 안에 "거짓말임"이라고 타자한 종이를 넣어두었다. 경찰은 용의자를 기계 옆에 앉힌 다음, 스테인리스 채반을 머리에 씌우고, 거기에 전선 몇 개를 연결했다. 곧이어 용의자는 심문을 받았다. 경찰은 용의자가 내놓은 대답이 마음에 들지 않을 때마다 '복사' 버튼을 눌렀고, 그러면 (철커덕 하는 소리와 함께) 다음과 같은 설명이 적힌 종이가 나왔다. "거짓말임."

마침내 경찰은 이 기계를 이길 수 없겠다고 자포자기한 용의자로부터 완전한 자백을 받아냈다.

가브 판사는 물론 이 자백을 입수한 방식을 문제 삼으며 결국 증거

채택을 금지했지만, 대신 그 내용 덕분에 실컷 웃기는 했다. "이곳에서는 가끔 한 번씩 이런 종류의 우스운 일화가 필요합니다." 판사가 말했다.

경찰에서는 자백을 받아내기 위해 복사기를 이용하는 관습을 포기하고 말 것이 분명하다. 하지만 그들에게는 커피 자판기가 아직 남아있다.

(B) 1993년 5월 10일

브룬반드 님께. 제가 아직 건강하게 살아 있으며, 제 시대의 전설이 되기 위해 계속해서 분투하느라 여념이 없다는 사실을 기쁜 마음으로 알려드리는 바입니다.

저는 채반 거짓말 탐지기의 진실성을 기꺼이 확인해드리고자 합니다. 그 사건은 펜실베이니아주 벅스 카운티의 워민스터 타운십에서 발생했는데, 당시 그곳 경찰은 범죄 용의자인 남성 한 명을 체포했습니다. 남성이 유죄를 인정하지 않자, 거짓말 탐지기 조사를 받을 기회를 제안했습니다. 남성은 제안을 수락했지만, 그곳에는 거짓말 탐지기가 없었습니다. 하지만 재치마저 없지는 않았던 경찰은 용의자 몰래 "거짓말임"이라는 판정이 적힌 종이를 복사기에 넣어둔 상태였습니다. 경찰은 용의자의 머리에 채반을 씌우고 집게와 전선을 이용해 복사기에 연결했습니다. 그런 다음에 경찰이 의심을 입증하려는 질문을 던지면, 용의자는 의심을 벗어나려는 방식으로 응답했습니다. 이때 경찰이 기계를 작동시키면 "거짓말임"이라는 판정이 나왔습니다. 이 판정문을 들이대자 용의자는 범행을 모두 자백했습니다.

이 사건은 그 자백의 증거 채택 금지 신청이 들어옴으로써 제가 담

당하게 되었던 것이었습니다.

　이상의 설명이 귀하의 호기심을 만족시키는 동시에 우리 가운데 의심하는 사람들이 침묵하게 되기를 기원합니다.

<div align="right">

친애하는

아이작 S. 가브

</div>

해설

(A)는 내가 발견한 것 중 이 사건에 대한 최초의 간행물로서, 『필라델피아 인콰이어러Philadelphia Inquirer』 1977년 7월 27일 자에 게재된 클라크 들리온Clark DeLeon의 칼럼에서 가져왔다. (B)는 펜실베이니아주 도일스타운 소재 제7관할지구의 벅스 카운티 민사법원Court of Common Pleas of Bucks County에 재직 중이던 가브 판사가 내게 보낸 편지 내용이다. 훌륭한 판사라면 스스로를 이 시대의 전설처럼 느낄 수도 있을 터인데, 이것이야말로 법 집행기관의 세계에서 가장 자주 반복되는 이야기 가운데 하나이기 때문이다. 나는 『아기 열차』에서 1977년부터 1992년까지 개인 네 명과 간행물 자료 일곱 군데에서 수집한 「채반 복사기 속임수」의 여러 버전을 인용하거나 요약했다. 대부분의 버전에서는 가브 판사의 이름을 구체적으로 명시하지 않았으며, 그중 상당수에서는 이 사건이 펜실베이니아주 델라웨어 카운티의 래드너라는 도시에서 일어났다고 주장했다. 내가 예전 책에서 인용했듯이, 래드너 타운십의 경찰서장은 1990년의 답장에서 이 사건을 부정했다. 나는 이 "속임수"를 미국 경찰 사이에서는 잘 알려진 장난이라고 간주하는데, 이 장난이 어쩌다가 최소 한 번은 법원까지도 다녀왔던 셈이다. 이 이야기를 추적해보고 싶은 사람을 위해서 지금까지 내가 찾아낸 다섯 가

지 추가 참고 자료를 소개하겠다. 첫째는 잡지 『시크Chic』 1978년 6월호, 둘째는 『TV 가이드』 1981년 3월 21일 자에 수록된 기사 「현직 경찰관의 '바니 밀러' 감상기A Cop's-eye view of 'Barney Miller'」, 셋째는 『일별: 국제 일반의미론 학회 회원들을 위한 소식지Glimpse: A brief look at things for members of the International Society for General Semantics』 1986년 제38호, 넷째는 폴 리바인Paul Levine의 『나이트 비전Night Vision』(1992), 다섯째는 『미시간 법학 리뷰Michigan Law Review』 1985년 3월호(p. 857, n. 59)이다. 마이크 로이코는 저서 『누가 말했나? 내가 말했다Sez Who? Sez Me』(1983)에 전재한 1978년의 칼럼에서 시카고의 경찰이 고분고분하지 않은 죄수에게 가짜로 전기 처형을 가할 때 "램프에서 떼어낸 커다란 대접처럼 생긴 장치"를 사용했다고 묘사했다. 내가 들은 어떤 이야기에서는 경찰이 심문 과정에서 용의자의 한쪽 팔에다 순찰차의 무전기에 달린 나선형 전선을 둘둘 말아놓았다고 나온다. 그런 다음 경찰이 무전기의 아무 버튼이나 눌러서 그 장치에 빨간 불이 깜박이자, 이건 결국 네가 거짓말을 하고 있음을 나타낸다고 윽박질렀다는 것이다. 이런 이야기를 제보한 경찰 대부분은 한때 체포했던 사람 가운데 일부가 정말로 그런 속임수에 넘어갈 만큼 정말 어리석었다고 주장했다. 하지만 그런 제보자 가운데 어느 누구도 자기 스스로 그런 속임수를 써먹은 적이 있다고는 주장하지 않았다. 질리언 베네트와 폴 스미스의 『도시전설: 세계적인 허풍 및 공포 이야기 선집』(pp. 7-8)에는 이 이야기에 관한 몇 가지 추가 참고 자료와 논평이 들어 있다.

15-2

조직의 친구

A Friend of the Family

(A)

사회적 향상을 도모하던 어느 부부가 동부 대도시의 부유한 교외 지역으로 이사했는데, 마침 그 옆집에 사는 조용한 가족이 마피아와 유대를 맺고 있다는 소문이 돌았다. 어느 일요일 저녁, 주말 동안 집을 비우고 외출했던 부부는 강도가 들었음을 발견하고 깜짝 놀랐다. 부부는 피해를 살펴보고 나서 이웃을 찾아가 사정을 설명한 다음, 혹시 주말 동안 수상한 사람을 목격하지 못했는지 물어보았다.

그러자 이웃은 이상하게도 부부에게 일단 오늘 저녁은 푹 쉬거나 하라고, 아울러 지금 당장 경찰에 신고하지는 말라고 수수께끼 같은 조언을 남겼다. 자기가 혹시 도와줄 방법이 있는지 몇 군데 전화를 좀 돌려보겠다는 것이었다.

다음 날 아침에 부부가 일어나 보니, 잃어버렸던 물건이 모두 현관문 앞에 가지런하게 쌓여 있었다.

(B)

시칠리아의 에리체에 있는 국제 물리학 연구소에서는 대학원생과 젊은 연구자를 위한 여름학교를 매년 개최합니다. 제가 지난 여름에 그

606

행사에 참석했던 동료 대학원생으로부터 들은 이야기입니다.

그 이야기에 따르면, 지금으로부터 몇 년 전에 연구소에 온 학생이 행사 참석 중에 자동차를 도둑맞았습니다. 행사 진행 담당자에게 알렸더니, 경찰에 전화하지 말고 하루만 기다려보라고 말하더랍니다. 다음 날 아침, 그의 자동차는 말짱하고 심지어 세차까지 한 상태로 학교 밖에 주차되어 있었답니다.

제가 에리체에 갔을 때 다른 학생들에게도 이 이야기를 했더니, 그 중 서너 명은 그 변형을 들은 적이 있다고 말했는데, 어떤 이야기에는 자동차 대신에 지갑이 등장했습니다.

해설

(A) 버전은 내가 1984년에 워싱턴 D.C.에서 들었고, 나중에 다른 지역 몇 군데에서도 제보받았다. (B) 버전은 텍사스주 오스틴의 스티븐 칼리프Steven Carlip가 1986년 9월에 제보한 내용이다. 자동차를 잃어버린 버전은 미국에서도 구연된 바 있다. 이와 유사하게 마피아 조직원이 일반인에게 호의를 표현한답시고 손봐주고 싶은 사람 하나를 공짜로 없애주겠다고 제안하는 내용도 여러 가지 있다. 바로 내가 『멕시코산 애완동물』에서 「유용한 마피아 이웃The Helpful Mafia Neighbor」이라고 지칭한 이야기이다. 내 저서의 이탈리아어 번역본에서는 그 제목이 「이웃집 마피아의 일처리I favori del vicino mafioso」라고 나왔는데, 이것이야말로 진정한 암흑가의 억양을 보유한 것도 같다. 하지만 이 이야기의 배경은 마피아 관련 전통이라기보다는 오히려 미국의 조직범죄 민담일 수도 있다. 이보다 더 오래된 이야기에서는 여러 해 전에 MIT를 방문한 저명한 해외 학자가 렌터

카에 놓아둔 귀중한 장비와 값비싼 외투를 잃어버린다. 마침 그가 머물던 곳의 집주인이 알 카포네와 친한 사이였기 때문에, 잃어버린 물건이 곧바로 돌아온다. 『링컨 스테펀즈 자서전The Autobiography of Lincoln Steffens』(1931)에도 이와 유사한 사건이 나온다. 유명 인사의 추문 폭로 전문 언론인이었던 스테펀즈가 뉴욕에서 소매치기를 당하자 경찰 형사과장인 지인을 만나서 하소연했다. 그러자 이틀 뒤에 그가 잃어버린 물건이 모두 돌아왔다고 한다.

15-3

히치하이커 두 명

The Two Hitchhikers

한 영업사원이 시애틀에서 스포캔으로 출장을 가는데, 오후 늦게 출발하다 보니 슬슬 졸렸다. 그는 잠에서 깨기 위해 히치하이커를 한 명 태우기로 작정했다. 밴티지를 막 지나자마자 한 남자가 엄지손가락을 치켜세우고 신호하는 모습이 보였다.

히치하이커가 차에 올라타자마자 영업사원은 자기가 큰 실수를 저질렀다고 생각했다. 40대로 보이는 그 남자는 수염도 덥수룩하고 옷차림도 허름했으며, 별말도 하지 않은 채 차 안을 이리저리 둘러보는 모습이 마치 뭔가 훔칠 만한 게 있나 찾아보는 듯한 투였기 때문이다.

그래서 영업사원은 히치하이커를 한 명 더 태우기로 작정했다. 머릿수를 늘려놓으면 아무래도 더 안전할 것 같아서였다. 조지라는 도시를 얼마 남겨두지 않은 상황에서, 마침 또 다른 남자가 차를 얻어 타려고 엄지손가락을 치켜 신호하고 있었다.

새로운 승객은 깔끔하게 차려입은 청년이어서, 마치 외출했다가 학교로 돌아가는 대학생처럼 보였다. 두 번째 히치하이커는 뒷좌석에 올라타더니 첫 번째 히치하이커의 바로 뒷좌석에 앉았다. 하지만 영업사원의 안도감은 오래가지 못했다. 차가 달리기 시작하자 두 번째 히치하이커가 총을 꺼내 운전자에게 멈추라고 명령했기 때문이다.

609

차가 갓길에 멈춰 서자 강도는 권총을 까딱거리며 앞에 앉은 두 사람에게 내리라고 신호했다.

그렇게 까딱거리느라 총구가 잠시 딴 곳을 향한 사이, 앞좌석의 첫 번째 히치하이커가 대뜸 뒷좌석으로 몸을 날리더니, 젊은 강도의 턱에 제대로 한 방 먹여 기절시켰다. 나이 많은 남자는 권총을 집어서 자기 주머니에 집어넣더니, 강도의 몸을 뒤져 지갑을 꺼냈다.

"40달러가 있군요." 남자가 영업사원에게 말했다. "20달러 가지세요. 저도 20달러 갖겠습니다."

"아뇨, 괜찮습니다." 영업사원은 위험을 벗어났다는 사실이 그저 기쁜 나머지 이렇게 대답했다. 그러자 나이 많은 남자는 맘대로 하라는 듯 어깨를 으쓱했다. 첫 번째 히치하이커는 이제 의외로 태도가 친근하고 말이 많아졌다.

"이 친구는 초짜예요." 남자가 강도를 가리키며 말했다. "권총을 지휘봉처럼 방향 가리키는 데 써서는 안 된다는 걸 배워야 할 겁니다. 저도 이 업계에서 20년째 일하고 있거든요. 그래서 더 이상 이렇게 멍청한 실수는 안 하는 겁니다."

영업사원의 경악한 표정을 보자, 남자가 웃음을 터트렸다. "아, 오늘은 저도 쉬는 날입니다. 지금은 그냥 스포캔에 누굴 좀 만나러 가는 중이거든요."

해설

내가 『망할! 또 타버렸잖아!』에 수록한 요약본 전문으로, 원래는 『시애틀 타임

스』의 칼럼니스트 에릭 라키티스Erik Lacitis가 1983년 2월 10일 자 기사에서 한 이야기였다. 이후 나는 유타주 투엘에 사는 독자로부터 1930년대의 것으로 기억한다는 또 다른 버전을 제보받았다. 영국의 유명한 마술사 존 네빌 마스켈라인John Nevil Maskelyne, 1839-1917의 후손인 재스퍼 마스켈라인Jasper Maskelyne은 저서 『백마법: 마스켈라인 가문의 이야기White Magic: The Story of Maskelynes』(1938)에서 자신의 경험이라면서 이와 유사한 이야기를 내놓았다. 마스켈라인이 속도 빠른 신차를 운전하고 가다가, "상당히 불손한 런던 토박이 말투"를 쓰는 허름해 보이는 히치하이커를 한 명 태웠다. 잠시 후에 경찰이 속도위반 혐의로 마스켈라인을 멈춰 세우자, 히치하이커는 속도제한을 어기지 않았다는 운전자의 허위 주장에 맞장구를 쳐주었다. 경찰은 이 상황을 수첩에 자세히 기록한 뒤에야 훈방해주었다. 목적지에 도착한 히치하이커는 고맙다고 말하며 차에서 내렸다. "그러더니 그는 두툼한 지갑 두 개를 내 손에 건네주고 사라졌다. 하나는 경찰 수첩이었고, 다른 하나는 파운드 지폐가 두둑한 내 지갑이었다!" 마스켈라인은 경찰 수첩에서 자기에게 불리한 부분을 찢어낸 다음에야 익명으로 주인에게 부쳐주었다. 그리하여 이 사례에서는 악당과 일반인이 졸지에 공범이 되어버렸다.

15-4

이중 절도

The Double Theft

(A)

이 "실화"는 제가 1970년에 메릴랜드주 실버스프링에서 들은 내용입니다. 이 이야기를 해준 친구의 친구인 여성이 있었는데, (워싱턴 D.C.에서) 시내에 있는 로드앤드테일러 백화점으로 쇼핑을 하러 갔답니다. 거기서 여자는 화장실에 갔습니다. 일단 칸막이 안에 설치된 고리에 핸드백을 걸어놓았는데, 변기에 앉자마자 칸막이 너머에서 손이 쓱 나타나더니 핸드백을 낚아채서 화장실 문밖으로 달려 나가더랍니다. 여자가 옷을 도로 올리고, 또는 내리고, 매무새를 갖추고 나왔을 무렵에는 범인이 도망간 지 오래더라는 거죠.

그래서 여자는 백화점 사무실에 가서 절도 사실을 신고했답니다. 보통 범인은 현금만 챙기고 핸드백은 쓰레기통에 던져 넣으며, 이 과정에서 복제하기가 더럽게도 까다로운 카드며 열쇠 같은 것들을 고스란히 남겨놓게 마련이지요. 당연한 이야기지만 이틀 뒤에 백화점 직원이 전화를 해서는 핸드백을 찾았다고 말해주더랍니다. 어찌나 친절한지!

"저희 매장으로 찾으러 오시는 데 얼마나 걸리실까요?" ("우리 집에서 30분이면 가요.") "혹시 그사이에 자녀분을 맡아줄 베이비시터가 필요하

612

시진 않은가요?"("어, 아니에요. 우리 애들은 모두 학교에 가 있어요.") "혹시 제가 전화를 드리는 바람에 남편분께서 주무시다가 깨시지는 않았는지요?"("어, 아니에요. 우리 남편은 오전 9시에 출근해서 오후 5시에 퇴근하니까요.")

그리하여 여자는 다시 시내로 갔는데, 선생님께서도 이미 예상하셨겠지만, 핸드백을 찾았다는 이야기는 백화점에서도 전혀 모르고 있더랍니다! 어리둥절해진 여자가 집에 돌아와보니, 자기가 없는 사이에 (이웃들이 나중에 증언한 바에 따르면) 이삿짐 트럭이 한 대 와서는 집에 있는 물건을 싹 담아서 떠났다는 겁니다.

(B)

제 직장 동료 가운데 한 명의 말로는 자기 남편의 직장 동료의 누나의 친구한테 진짜로 일어난 일이라고 하는데 (⋯⋯) 저한테만 곧바로 알려주는 거라고 하더군요(단서 1번). 퀘벡주 북부의 작은 도시 루인에서 일어난 일이라고 합니다.

어느 부부가 저녁 외식을 하고 돌아와보니, 집에 있던 바비큐 그릴이 없어졌더랍니다. 부부는 굳이 경찰에 즉시 신고까지는 하지 않았답니다(단서 2번). 다음 날 부부가 퇴근해서 집에 돌아와보니, 바비큐 그릴이 원래 있던 자리에 돌아와 있고, 쪽지가 하나 붙어 있더랍니다. 대략 다음과 같은 내용이 적혀 있었다죠. "댁의 바비큐 그릴을 허락 없이 빌려가서 죄송합니다. 저희 집에 손님이 오셨는데 마침 연료가 떨어지는 바람에 댁의 물건을 빌려가게 되었습니다. 불편을 끼친 것에 사죄하고자 공연 무료 입장권 2매를 드립니다(단서 3번. 도대체 누가 굳이 이렇게까지 하겠습니까?)."

부부는 공연을 보러 갔습니다(단서 4번. 이 사람들은 왜 이리 멍청했을까

요?). 그런데 집에 돌아와보니 도둑이 들어와서 싹 훔쳐 간 다음이었답니다(단서 5번. 너무 편리하지 않나요).

해설

지갑 이야기인 (A)는 「이중 절도」에 관한 내 칼럼을 읽은 크리스틴 터너Christine Turner가 1988년 10월에 제보한 내용이다. 제보자는 이 칼럼을 읽기 전까지만 해도 자기가 들은 이야기를 진짜라고 믿었던 모양이다. 바비큐 그릴 이야기인 (B)는 1995년 9월에 캐나다 오타와의 카트리나 스펜서Katrina Spencer가 제보한 내용인데, 도시전설에 대해 회의적인 접근법을 보여준다. 민속학자의 「이중 절도」 보고 사례 중에서도 가장 빠른 것은 1972년에 영국에서 나왔으며, 오늘날까지도 국제적으로 애호되는 도시전설이다. 영국과 스페인 버전에서는 도둑이 극장 입장권을 놓아두고, 이탈리아 버전에서는 좋은 식당에서의 훌륭한 식사가 언급되며, 네덜란드 버전에서는 오페라 「라 트라비아타」 입장권이 언급되고, 노르웨이 버전에서는 오슬로의 인기 높은 음악당에서 공연되는 익살극 입장권이 언급된다. 내가 보유한 오스트레일리아 버전 몇 가지에서는 희생자가 발레나 오페라 입장권을 받는다. 이 계책은 영국 작가 콜린 덱스터Colin Dexter의 『모스의 가장 큰 수수께끼: 단편집Morse's Greatest Mystery and Other Stories』(1993)에 수록된 「이웃 감시Neighbourhood Watch」의 토대가 되었다. 미국에서는 도둑맞은 물건이 보통 자동차, 자동차 배터리, 바비큐 그릴로 나온다. 입장권은 보통 스포츠 경기의 입장권이고, 때로는 음악회나 브로드웨이 공연의 입장권이다. 『월 스트리트 저널』 1985년 5월 28일 자 기사에서는 시카고에서 열린 공모전에 제출된 차량 절도 "실화"가 나와 있었다. 한 참가자가 자기 자동차를 도둑맞았다가 돌려받았

는데, 거기에 롤링스톤스 공연 입장권 두 장이 들어 있었다는 것이다. 이 이야기의 결론은 여러분도 추측 가능할 것이다. 참가자로서는 다행스럽게도, 그의 이야기는 총 상금 400달러 가운데 일부라도 얻지는 못했다.

The Robber Who Was Hurt

저는 이 이야기가 활자화된 것을 어디서도 본 적이 없습니다. 항상 신규 주택단지를 배경으로 하는 내용입니다.

남편이 출근해서 없는 낮 시간에 한 주부가 커피에 넣을 우유를 끓이는데, 갑자기 현관 옆의 열린 창문으로 손이 하나 들어오더니 안에서 잠근 문고리를 풀려고 하더랍니다. 여자는 우유가 끓고 있는 냄비를 들고 현관으로 달려가서 불법 침입한 손에 뿌렸답니다.

너무나도 놀란 여자는 몇 분쯤 기다렸다가, 마음을 진정시키기 위해서 이웃집을 찾아갔습니다. 그런데 이웃집에 들어가보니, 그 집 남편이 어디선가 손을 잔뜩 데어서는 한창 붕대를 감고 있더랍니다.

해설

1983년에 영국 서리주 킹스턴의 로저 밀링턴Roger Millington이 제보한 내용이다. 영국에서는 잘 알려진 전설로, 때로는 희생자가 될 뻔했던 사람이 뜨거운 부지깽이나 다리미를 이용해서 침입을 시도한 사람에게 화상을 입힌다. 이 현대 도시전설은 예를 들어 「강도를 살해한 똑똑한 하녀The Clever Maid at Home Kills the

Robbers」라는 민담이나, 「다친 마녀The Witch Who Was Hurt」라는 전설처럼 더 오래되고 전통적인 이야기의 최신판이다. 이 가운데 후자에서는 마녀가 (보통 검은 개나 고양이인) 동물로 변신해서 희생자를 공격한다. 이 동물이 한쪽 앞발에 부상을 당하고 나면, 다음 날 사람 모습으로 돌아온 마녀가 한 손에 붕대를 감고 마을에 나타난다. 「다친 도둑」 이야기 중에서 미국에서 수집된 버전은 극소수에 불과하며, 그중에는 다음에 소개할 것처럼 서로 다른 전설 유형 두 가지를 혼합한 것도 있다.

15-6 이중 절도 더하기 다친 도둑 전설
A Double-Theft, Hurt-Robber Legend

잭 파Jack Paar 버전

인구에 회자되는 또 다른 이야기는 익명의 발신인으로부터 우편을 통해 극장 무료 입장권 두 장을 받은 부부에 관한 것이다. 이들이 입장권을 사용하기로 계획한 날 저녁에 남편이 늦게까지 일해야 해서, 부부는 극장에 가려던 계획을 포기할 수밖에 없었다. 아내는 혼자 집에 있으면서 다림질을 하고 있었는데, 당황스럽게도 현관문 우편물 투입구를 통해 사람 손이 들어와서 문을 열려고 시도했다.

겁에 질린 여자는 누군가가 입장권을 보내 아파트에서 나가게 한 다음에 빈집털이를 하려는 계획이었음을 깨달았다. 여자는 뜨거운 부지깽이를 집어서 문을 열려고 들어온 손을 때렸다. 그러고는 전화로 달려가서 같은 층에 사는 친구에게 연락해 도움을 요청했다.

"지금은 갈 수가 없어." 친구가 근심 어린 목소리로 대답했다. "우리 남편이 방금 들어왔는데 손에 심하게 화상을 입었지 뭐야."

도대체 이런 이야기들은 어디에서 오는 것일까? 애초에 누가 만든 것일까? 아무도 모르는 듯하다. 하지만 가끔 한 번씩 누군가가 우리 쇼에서 그런 이야기를 하나씩 한다. 자기 자신에게, 또는 자기가 아는 누군가에게 실제로 일어난 일이라면서 말이다.

잭 파의 저서 『내 기병도는 굽었다My Saber Is Bent』(1961)의 제16장 「일화집 속의 이야기Stories in Their Anecdotage」에서 가져왔다. 이 전설은 「이중 절도」[15-4]와 「다친 도둑」[15-5]을 혼합한 것이다. 잭 파는 한편으로 현대전설을 알아보는 식견이 있었던 듯하지만, 위의 사례에서는 약간의 혼동을 범하고 말았다. 왜냐하면 여자가 이미 들고 있던 뜨거운 다리미 대신 뜨거운 부지깽이를 굳이 새로 집어서 침입자를 저지했다고 설명했기 때문이다. 어쩌면 제2대 진행자였던 잭 파의 「투나잇 쇼」 이야기 자료집을 제3대 진행자였던 자니 카슨이 물려받았을 가능성도 있는데, 왜냐하면 1984년에 카슨도 두 가지 전설이 혼합된 버전을 위에 인용한 그대로 구연했기 때문이다. 다만 카슨은 여자가 뜨거운 다리미로 침입자에게 화상을 입혔다고 '정확히' 말했다는 점만 달랐을 뿐이다.

한 젊은 여자가 빵과 우유 같은 몇 가지 식품을 사려고 슈퍼마켓에 들어갔다. 계산대에서 줄을 서 있는데, 바로 앞에 있던 더 나이 많은 여자가 뒤를 돌아보며 말했다. "아, 이런, 세상에. 죽은 우리 딸이 살아서 돌아왔네. 너 내 딸 맞지, 그렇지?"

"아닌데요. 저는 아주머니 딸이 아니에요." 젊은 여자가 말했다.

"미안해요. 2년 전에 죽은 우리 딸하고 너무 닮아서 내가 착각했네요. 대신 한 가지만 부탁해도 될까요? 내가 나가면서 '먼저 갈게' 하고 말할 테니까, 나한테 '가세요, 엄마'라고 한 번만 말해줄 수 있어요?"

젊은 여자는 승낙했고, 나이 많은 여자가 나갈 때에 시키는 대로 '엄마'라고 불러주었다. 그런 다음에 젊은 여자가 식료품 값을 치르려고 살펴보니, 자기가 산 물건 가격이 160달러로 터무니없이 비싸게 나와 있었다.

"저는 빵이랑 우유밖에 안 샀는데요!" 젊은 여자가 말했다.

"아까 댁의 엄마분이 뒤에서 계산할 거라고 하셔서요."

"아닌데요. 그분은 저희 엄마가 아니에요."

"무슨 소리. 아까 분명히 '가세요, 엄마'라고 말했잖아요."

그레이엄 실Graham Seal의 『오스트레일리아 도시전설 걸작선Great Australian Urban Myths』(1995, p. 100)에 「계산대에서 붙잡히다Caught at the Checkout」라는 제목으로 수록된 내용이다. 이 이야기는 미국에서도 알려져 있는데, 때로는 사기꾼이 젊은 남성에게 접근해서는 베트남에 가서 전사한 우리 아들하고 똑 닮았다고 말한다. 이 이야기는 사기꾼과 "희생자"가 짜고서 상점이나 식당을 속이는 실제 사기를 반영했을 가능성도 있다. 코미디언 헨리 영맨Henry Youngman은 1991년의 자서전에서 자기가 뉴욕의 한 식당에서 바로 이런 책략을 써서 공짜 식사를 얻어먹었다고 했다. 즉 식사를 마치고 테이블에서 먼저 일어난 다음, 계산대에 가서는 "지금 손을 흔드는 사람이 내 것까지 계산할 예정"이라고 말하는 것이었다. 그런 다음에 그가 아직 테이블에 앉아 있는 친구들에게 손을 흔들면 "누군가 한 명은 항상 손을 흔들어 맞장구쳐 주었고, 그러면 나는 그곳을 떠나게" 마련이었다는 것이다. 여러 독자의 제보에 따르면, 코미디언 잭 베니Jack Benny도 영화인지 TV 시리즈인지 중 하나에서 똑같은 책략을 연기한 적이 있었다고 한다.

15-8

들치기의 모자

The Shoplifter's Hat

(A)

제가 이 지역의 식료품 체인점에서 일하는 동안 들은 이야기입니다. 한번은 가게 안에 이 지역의 정년퇴직자 손님이 가득 계셨는데, 비교적 더 나이 많은 신사 한 분이 문밖을 나서는데 모자 아래로 핏방울이 똑똑 떨어지더랍니다. 점장이 달려가서 왜 피를 흘리시냐고 물어보면서, 혹시 가게 안에서 넘어지신 것은 아닌지 등등을 여쭤보았답니다. 노인은 초조해하면서 그냥 가게 해달라고만 말하더랍니다. 그래서 원하는 대로 나가도록 도와드리던 도중에 점장이 노인의 모자를 슬쩍 들어보았더니만, 포장도 안 된 스테이크용 고기 한 덩어리가 대머리 위에 턱하니 놓여 있더랍니다. 노인은 곧장 들치기 혐의로 체포되었답니다.

(B) 진짜로 뇌에 고기만 들었던 모양이다!

캘리포니아의 한 식품점 여자 직원은 어떤 남자 손님 머리에서 피가 흘러내리는 모습을 보고 구급차를 부르려고 했다. 하지만 자세히 살펴보았더니 남자는 단지 가게에 있던 스테이크용 고기 한 덩어리를 모자 밑에 숨겨서 몰래 갖고 나가려던 참이었다. 남자에게는 불운하

게도 계산대에서 줄을 서서 기다리는 사이 포장이 새기 시작했던 것이다. 아시다시피 브로콜리를 노렸다면 그런 일은 없었을 것이다.

해설

(A)는 1997년 3월에 플로리다주 코코넛크리크의 리치 위클리프Rich Wickliffe가 제보한 것으로, 정년퇴직자나 노숙자 인구가 많은 공동체에서는 익히 알려진 이야기이다. (B)는 『베지터리언 타임스Vegetarian Times』 1990년 7월호에서 가져왔다. 이 이야기는 유럽에서 1970년대 초부터 잘 알려져 있었다. 특히 영국과 스칸디나비아에서 그러했으며, 보통은 냉동 닭고기를 모자 속에 감춰서 훔치려고 시도한 여자가 등장한다. 이 이야기의 원형인 더 오래된 버전에서는 식품을 훔치려는 과정에서 다른 종류의 고기나 버터를 누군가의 모자 속에 감추는 내용이 나온다. 이 변형들을 제1장의 「두뇌 유출」[1] 이야기와 비교해보라. 1990년대 초에 미국과 캐나다에서는 브래지어 안에 닭고기를 감추는 버전이 인기를 누리기도 했다.

15-9

부적절한 노출

Indecent Exposure

언젠가 재미있는 이야기를 들은 적이 있다. 하지만 이건 실화다. 내 룸메이트가 보스턴에 사는 자기 친구에게서 들은 내용이다. 그 친구가 아는 부부가 있었는데, 작년에 결혼해서 자메이카로 신혼여행을 가기로 했다.

도착하고 나서 처음 이틀 사이에 누군가가 신혼부부의 호텔 방에 몰래 들어왔다 나간 흔적이 있었다. 하지만 아무것도 사라지지는 않은 채였다. 돈이고 뭐고 안 가져갔다. 그래서 부부는 잊어버리기로 했다. 그냥 도둑이 들어오자마자 인기척에 놀라 도망쳤으리라 추측할 뿐이었다. 그 이후 부부는 동안 즐거운 시간을 보냈다. 바닷가에서 쉬고, 수영을 하고, 배를 타고 바다를 노닐었다. 완벽하기 그지없었다.

이윽고 부부는 집으로 돌아왔다. 일주일쯤 뒤에 두 사람은 신혼여행 사진을 찾아왔다. 사진을 한 장씩 넘겨보고 있노라니, 바닷가와 노을과 파도를 찍은 것 말고도 웬 자메이카 현지인 남자를 찍은 것이 하나 나왔다. 남자는 부부의 호텔 방 화장실에 들어가서, 카메라를 등진 채 바지를 내리고 있었다. 부부가 더 자세히 살펴보았더니, 그 남자가 자메이카의 태양도 차마 닿지 않는 자기 신체의 한 부위에 아내의 칫솔을 꽂고 있는 모습이 똑똑히 보였다.

내가 확인한 바로는 이것이 이 인기 높은 이야기의 최초 간행 사례로, 1991년 3월에 미시간주 『앤아버 옵저버Ann Arbor Observer』에 게재된 제이 포스트너Jay Forstner의 기사 「지역 전설Local Legends」(p.35)에 등장했다. 이 전설의 구두 버전 중에서도 최초 사례는 1990년 가을의 것이었고, 내가 받은 추가 제보 60여 건 중에서 절반은 1991년의 것이었으며, 가장 최신 제보는 1996년의 것이었다. 대부분의 버전에서는 이 사건이 열대의 낙원에서 휴가를 즐기던 부부에게 일어났다고 주장하지만, 유럽의 여러 수도가 배경인 경우도 있었다. 오스트레일리아 버전에서는 때때로 그곳 원주민이 범인으로 묘사된다. 콜로라도주 덴버의 『로키 마운틴 뉴스Rocky Mountain News』의 앨런 듀마스Alan Dumas가 1991년 3월에 제보한 버전에서는 부부가 신혼여행 사진 슬라이드를 미리 살펴보지도 않은 상태에서 기계에 장착한다. 그리하여 친구와 가족을 모아놓고 슬라이드를 보여주던 중에 저 황당무계한 칫솔 사진을 발견하게 된다. 국제 현대전설 연구 협회의 회지(FOAFtale News, no. 30, June 1993)에는 인터넷에서 유포된 이 이야기에 관한 논의가 수록되었고, 네덜란드와 뉴질랜드에서 구연되는 버전에 대한 보고도 수록되었다. 뉴질랜드 버전에서는 범인이 부부의 비디오카메라를 이용해서 자신의 황당무계한 행동을 녹화했다고 나온다. 1991년 여름에 시카고의 극단 네오퓨처리스츠Neo-Futurists가 익살극에 만들어 넣은 짧은 코너에서는 배우 몇 명이 뒤에서 이를 닦는 가운데 화자가 「부적절한 노출」 이야기를 구연한다. 영화 『스트레스를 부르는 그 이름 직장 상사Horrible Bosses』(2011)에서도 칫솔 복수 책략이 언급되기는 하지만, 정작 사진 이야기까지 나오지는 않는다.

15-10

The Attempted Abduction

(A)

리노 소재 시에라네바다 미술관에서 저와 함께 일하는 여자가 로스앤젤레스로 휴가를 갔다가 어제 돌아와서는 디즈니랜드에서 일어났던 무시무시한 이야기를 해주더라고요. 그 여자가 오빠한테 들은 내용에 따르면, 오빠의 친구가 어느 날 밤에 디즈니랜드에서 퍼레이드 도중 잠시 뒤를 돌아보는 사이, 아주 어린 자녀가 그만 사라져버렸답니다. 가족이 곳곳을 뒤졌지만 아이의 흔적을 찾을 수 없었다네요. 가족은 직원에게 알렸고, 아이가 나가는 것을 확인해보려고 출입구 근처에 자리를 잡았대요. 아이는 매우 특이한 디자인의 격자무늬 테니스화를 신고 있었습니다. 디즈니랜드 직원들도 이들 가족이 살펴보는 것을 도와주었는데, 갑자기 누군가가 그 신발 한 짝을 봤다기에 가까운 화장실로 들어가 보았더니 아이는 새 옷을 입고 새로 염색한 머리를 한 채 발견되었답니다. 다행히 늦지 않게요.

(B)

몇 년 전 내가 다른 신문의 편집장으로 일할 때 독자들로부터 왜 뉴스를 "덮어버리고" 있느냐는 내용의 항의 전화를 받기 시작했다.

이야기에 따르면 그 지역의 교외 대형 쇼핑몰에서 여자 두 명이 여자아이 한 명을 납치하려다가 저지당한 일이 있었다는 것이다. 여자들은 이제 겨우 걸음마를 뗀 여자아이의 머리카락을 자르고, 남자아이 옷으로 갈아입힌 다음 쇼핑몰에서 데리고 나가려고 계획했다. 결국 경비원이 이들을 붙잡았다. 이야기에 따르면 그러했다.

항의 전화를 건 사람들은 이렇게 따졌다. 왜 신문에서는 그 사건에 관한 기사를 싣지 않은 건가? 광고주를 보호하기 위해서인가?

아니다! 이유가 있다면 그 이야기에 한 점의 진실도 없기 때문이다. 전혀. 전무. 그런 일은 일어나지 않았다.

내가 듣기로는 똑같은 이야기가 전국 각지에서 튀어나온 바 있으며, 머스키건도 그중 한 곳이다.

이것은 "도시전설," 즉 이 사람에서 저 사람에게 전해짐으로써, 종종 몇 년씩 걸려가면서, 전국을 돌아다니는 풍문 가운데 하나이다. 도시전설은 황당하지만, 딱 의문을 떠올릴 만큼만 그럴싸하다. 아울러 딱 공포를 느낄 만큼만 그럴싸하다.

이런 항의 전화를 몇 번인가 받고 나서, 나는 그 풍문을 추적해보기로 작정했다.

나는 항의 전화를 건 여자에게 그 자칭 납치 시도를 직접 봤느냐고 물었다. 여자는 아니라고, 하지만 자기 자매가 현장에 있었다고 대답했다. 나는 그 자매의 이름과 전화번호를 얻어냈다.

내 전화를 받은 그 자매는 아니라고 대답했다. 자기도 그 일을 직접 본 것은 아니지만, 자기 시아버지가 범죄가 일어난 바로 그때 쇼핑몰에 있었다는 것이다.

그 시아버지도 아니라고 말했다. 자기 며느리가 착각했다는 것이

다. 자기가 쇼핑몰에 있었던 것이 아니라, 자기 이웃이 그 납치범을 붙잡은 경비원과 절친이었다는 것이다.

그 이웃도 아니라고 말했다. 경비원과 친한 사람은 자기 친구라는 것이었다.

그 이웃의 친구도 아니라고 했다. 자기는 문제의 쇼핑몰 근처에서 일하는 정비사에게 그 이야기를 들었다는 (……)

(……) 영업사원에게 들었다는 (……)

(……) 미장원 주인에게 들었다는 (……)

(……) 경찰인 남자 친구에게 들었다는, 등등.

각각의 경우마다 풍문을 전달한 장본인은 그 내용이 믿을 만한 출처에서 나왔다고 확신하고 있었다. 일부 사람들은 이 사건이 실제로 일어났다고 절대적으로 긍정했다. 나머지 사람들은 회의적이었지만, 그럼에도 불구하고 풍문을 전달했다.

해설

(A)는 1986년 8에 네바다주 리노의 낸시 페핀Nancy Peppin이 제보한 내용이다. (B)는 미시간주 『머스키건 크로니클Muskegon Chronicle』 1991년 4월 28일 자에 게재된 군나르 칼슨Gunnar Carlson의 칼럼에서 가져왔다. 이 칼럼을 제보한 코넬 "코키" 뷰케마Cornell "Corky" Beukema는 미시간 고속도로국에서 우리 아버지와 오랜 세월 함께 일한 분이기도 하다. 내 서류철은 「납치 시도」의 추가 버전들로 인해 불룩해진 상태인데, 범죄 관련 도시전설 중에서도 아마 가장 오래되고 가장 지속적인 것 가운데 하나로 짐작된다. 나는 『목이 막힌 도베르만』과 『멕시코

산 애완동물』에서 이 이야기의 배경과 1985년까지의 역사를 상당히 자세히 논의한 바 있다. 어떤 면에서는 쇼핑몰이나 놀이공원이 새로 한 군데 문을 열 때마다 지역 단위에서 「납치 시도」가 다시 툭 튀어나오는 것처럼 보이기도 한다. 그러고 나면 종종 신문과 경찰이 이 문제에 대해서 "뭔가 조치를 취하지" 않는다는 이유로 시민이 노발대발한다. 칼슨의 칼럼은 이 이야기에 대한 언론인 대부분의 전형적인 접근법이다. 즉 워낙 많이 들은 이야기지만 정작 실제로 지역사회에서 일어났다는 증거는 한 번도 발견되지 않았기에, 금세 거짓임을 입증할 수 있는 것이다. 이 이야기의 더 오래되고 훨씬 더 비극적인 변형은 바로 「사지 절단을 당한 소년The Mutilated Boy」인데,* 그 기원은 중세며 심지어 그 이상으로까지도 거슬러 올라간다. 그 원형은 민요, 이야기, 문학으로도 전이되었다. 초서 Chaucer의 「수녀원장의 이야기Prioress's Tale」는 똑같은 테마의 반유대주의적인 변형 가운데 하나이다.

* 부모를 따라 쇼핑몰에 온 소년이 혼자 화장실에 들어갔다가 범죄자에게 붙들려 거세나 사지 절단을 당한다는 내용이다.

15-11 훔칠 수 없는 자동차

The Unstealable Car

(A)

디트로이트(AP)—플로리다의 한 운전자가 도난을 우려한 나머지 매일 밤마다 자기 스포츠카를 마당에 있는 야자수 두 그루에 쇠사슬로 묶어두었다.

어느 날 아침, 그 남자는 자동차의 앞 범퍼를 묶어두었던 곳에 엉뚱하게도 뒷범퍼가 묶여 있음을 깨달았다. 앞 유리에는 이런 쪽지가 놓여 있었다. "마음만 먹으면야 언제든 가져가지."

매사추세츠주 니덤의 로잭LoJack Corp.에 다니는 데이비드 맨리David Manly는 실화라고 맹세했다.

(B)

제가 고등학교 2학년에서 3학년으로 올라가던 때 (즉 1980년 여름에) 캔자스주 위치타에 있는 위치타 주립대학에서 하는 여름 프로그램에 참석한 적이 있었습니다. 제가 머물던 기숙사의 상주 조교 가운데 한 명이 해준 이야기인데, 바로 전해에 자기 친구의 친구한테 일어났던 일이었다고 했습니다.

그 남자는 커다란 신형 오토바이를 갖고 있었던 모양입니다. 그래

서 매일 밤마다 기숙사 마당에 주차해놓았지요. 무거운 쇠사슬로 가로등에 묶어 놓고, 커다란 맹꽁이자물쇠까지 채웠답니다. 그러던 어느 날, 남자는 자기 오토바이가 다른 가로등에 묶여 있는 걸 발견했는데, 거기에는 이런 쪽지가 붙어 있더랍니다. "마음만 먹으면야 언제든 가져가지."

해설

(A)는 "차량 절도(hijack)"를 방지한다는 뜻으로 "로잭LoJack"이라 명명된 장치에 관한 AP의 기사로, 1991년 9월 중순에 신문에 배포되었다. 값비싼 자동차를 위해 고안한 보호 대책이 수포로 돌아갔다는 내용의 변형은 전 세계에 걸쳐 구연된다. 때로는 자동차를 차고의 단단한 시멘트 바닥에 묻힌 커다란 강철 고리에 쇠사슬로 묶어놓는다. 또는 다른 차량 여러 대를 그 주위에 둘러놓고 자물쇠를 채운다. 하지만 백약이 무효다. 결국 자동차는 반대 방향으로 놓여 있거나 아예 길 건너편으로 이동한 채로 발견되며, 심지어 차주를 조롱하는 내용의 쪽지까지 붙어 있는 것이다. (B)는 같은 테마의 오토바이 버전으로 1990년 8월에 미주리주 리스서밋의 조엘 W. 에키스Joel W. Ekis가 제보한 내용이다.

15-12

자동차 털기

Stripping the Car

제 남편이 펜실베이니아 대학 부속병원의 의사인데, 하루는 이런 이 야기를 들었다며 집에 와서 해주더라고요. 남편에게 이 이야기를 해 준 사람이 직접 겪은 일은 아니지만, 그 사람이 아는 다른 사람에게 실제로 일어난 일이고, "세부 내용을 더 알아볼 수도 있다"고 하더래 요. 여하간. 그 남자는 예일 대학 병원의 의사였대요. 덩치가 크고, 근 육질에다가, 흑인이었다는 거죠. 그 남자가 BMW를 몰고 고속도로를 달리는데 갑자기 엔진이 이상하더래요. 그래서 길가에 차를 세우고 무슨 일인지 확인하려고 엔진 뚜껑을 열었대요.

그랬더니 웬 남자가 (역시나 흑인이었다던가, 푸에르토리코인이었다던가, 저 도 확실히는 모르겠네요) 차를 타고 가다가 내리더니만, BMW 차주에게 다가와 어깨를 툭툭 치더래요. "어이, 형씨." 다른 남자가 이러더라는 거죠. "굳이 귀찮게 하지는 않을게. 엔진은 그냥 형씨가 가지라고. 나 는 바퀴만 가지면 되니까."

그런데 제가 듣기에는 그냥 도시전설 같은 거 있죠!

632

1993년 5월 15일에 필라델피아에서 온 편지 내용인데, 안타깝게도 제보자의 이름을 뭐라고 쓴 건지 읽을 수가 없었다. 이 이야기의 다른 버전에도 마찬가지로 인종차별적 요소가 깃들어 있으며, 벤츠나 기타 값비싼 모델의 차량이 롱아일랜드 고속도로나 브롱스리버 파크웨이에서 고장이나 펑크로 멈춰 섰다고 구체적으로 묘사된다. 내가 받은 「자동차 털기」 관련 제보 중에서 가장 오래된 것은 무려 1977년에 나왔다. 워터게이트 사건의 주역 G. 고든 리디G. Gordon Liddy도 이 이야기를 구연했었다. 1991년 『포브스』에 게재한 기고문에서 이 사건이 "최근에 뉴욕에서" 일어났다고 주장했던 것이다.

15-13

당장 나가요!
Get Out of Here!

1970년대 중반에 롱아일랜드에서 들은 이야기입니다.

한 남자가 공짜 생나무 크리스마스트리를 얻으려고 궁리한 끝에, 최근에 서던스테이트 공원 도로에 줄지어 심어놓은 작은 소나무 하나를 파오기로 작정했습니다. 남자가 나무를 파내서 뿌리를 삼베 자루로 둥글게 싸는 데까지 성공했을 때, 주 경찰이 나타나서 무엇을 하느냐고 물었습니다.

남자가 말했습니다. "제 아내가 유대인이다 보니, 집 안에는 크리스마스트리를 놓지 못하게 해서요. 그래서 저는 매년 크리스마스를 축하하는 뜻에서 대중이 즐길 수 있는 장소에 소나무를 한 그루 심는답니다."

그러자 경찰이 말했습니다. "나무를 함부로 심으면 안 돼요! 그 망할 놈의 나무 가지고 당장 나가요."

해설

1994년 3월에 오리건주 포틀랜드의 트리시아 스카나티Tricia Scarnati가 제보한

내용이다. 같은 해 7월에 오리건주 유진의 메리 A. 혹버그Mary A. Hochberg도 자기가 어릴 때인 1960년대에 뉴욕에 살면서 들은 이야기를 제보했는데, 여기서는 한 남자가 똑같은 책략을 이용해 신축 건물 공사장 옆에 쌓인 더미에서 벽돌 몇 개를 훔친다. 즉 경찰에게 적발되자 자기 집 공사를 하고 남은 벽돌 몇 개를 여기다 버리려는 중이었다고 둘러댄 것이다. 두 사람이 제보하게 된 계기는 내 저서 『아기 열차』에 수록된 벨기에 버전을 본 것이었는데, 여기서는 한 남자가 똑같은 책략을 이용해 도로 수리반이 쌓아놓은 더미에서 포석 몇 개를 훔친다. 네덜란드 버전에서는 한 남자가 자기 부엌 수리를 마무리하기 위해 근처의 또 다른 리모델링 공사장의 타일 더미에서 몇 개를 훔친다. 이때 경찰이 지금 뭐 하는 거냐고 묻는다. "지금 뭐 하고 있는 겁니까(Wat zijn wij aan het doen)?" 여러분은 이 네덜란드어를 사랑하지 않을 수 없을 것이다!

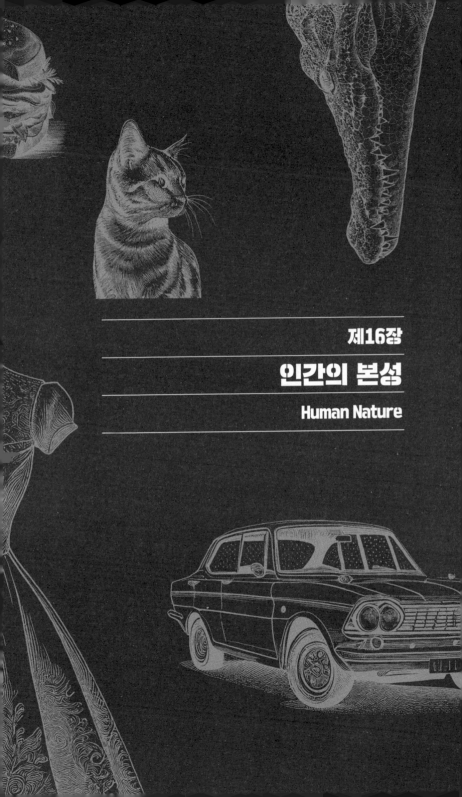

제16장

인간의 본성

Human Nature

이른바 '결론으로의 비약'은 인간의 본성이다(제1장을 보라). 뿐만 아니라 기회 붙잡기, 핵심 놓치기, 데이터 조작하기, 불평하기, 비판하기, 합리화하기, 동정하기, 허풍떨기, 고소해하기, 기회 놓치기, 무단이탈하기, 맹목적으로 전통을 따르기 (그러는 와중에도 애써 남과 달라지려 하기), 그리고 전반적으로 아이처럼, 또는 (우리의 실제 모습인) 웃자란 아이처럼 행동하기 등도 역시나 인간의 본성이다. 최소한 전설에서는 우리에게 그렇다고 말한다. 도시전설은 우리의 자아상을 부분적으로만 합리적인 존재로 드러내주며, 우리는 자기 본성에 대한 솔직한 관점을 예시하려는 목적으로 이 전설을 구연하고 재구연하는 것이다.

중국계 미국인 태극권 사범 앨 충량 황AI Chung-liang Huang, 黃忠良은 삶에 관한 아시아의 지혜에서 찾은 고대의 원리를 설명하는 과정에서, 자신의 제자 가운데 한 명에게 들은 현대 도시전설을 이용한다.

 —
산다는 것은 곧 지속적인 재탄생의 과정입니다. 만약 여러분이 오늘 뭔가를 배우더라도, 내일 아침이면 모두 처음부터 다시 시작해야 합니다. 만약 여러분이 이런 사실을 받아들인다면, 이제는 속박하는 체계가 필요 없게 됩니다. 훌륭한 체계라면 변화하고 적응하는 유연성을 가져야 마땅하니까요. 이는 여러분이 연습하면 대두할 것이며, 다만 매일같이 다르게 보이고 느껴질 겁니다.
어제 저는 이렇게 물었습니다. 왜 우리는 태극권 전체를 물려받은 방식과 반대로 할 수는 없는 것일까요? 왜 첫 번째 동작은 항상 오

른쪽으로 도는 것이어야만 하는 것일까요? 배리가 우리에게 해준 이야기 중에는 항상 햄 끄트머리를 잘라 버리는 여자에 관한 내용이 있었습니다. 누군가가 왜 그렇게 하느냐고 묻자, 여자는 이렇게 대답했습니다. "어, 저도 몰라요. 그냥 어머니께서 항상 그렇게 하셨거든요." 그래서 여자의 어머니에게 물어보았더니, 이런 대답이 나왔습니다. "저도 몰라요. 그냥 어머니께서 항상 그렇게 하셨거든요." 그래서 여자의 외할머니에게 물어보았더니, 이런 대답이 나왔습니다. "아, 예전에는 하나뿐인 프라이팬이 워낙 작아서, 끄트머리를 잘라야만 겨우 다 들어갔기 때문이었죠." (『포호귀산抱虎歸山, Embrace Tiger, Return to Mountain』 중에서)

만약 이 이야기가 어딘가 낯익은 듯하다면 제6장에 나오는 「서투른 새색시」[6-6] 전설을 보라. 거기서는 한 랍비가 종교 의례의 배경을 알 필요가 있다며 교인들에게 독려하는 과정에서 이 이야기를 인용했었다. 선불교든, 유대교든, 아니면 세속적인 맥락에서 이야기되든 간에 이 전통적인 이야기는 인간의 본성에 관한 한 가지 핵심을 예시한다. 우리는 맹목적으로 전통을 따른다는 것이다.

또 한 가지 사례가 있는데, 이것 역시 인간의 본성에 관해서 청년의 지혜를 드러낸다. 다음은 솔트레이크시티의 한 신문에 게재된 가족 관계와 상담 관련 연속 기사에서 인용한 내용이다.

어머니가 돌아가신 후에 연로하신 아버지가 아들 집에 와서 살게

되었다. 아버지는 손 떨림이 약간 있었기 때문에, 식탁에 앉아 식사를 하다 보면 때때로 식탁보에 수프를 흘렸다. 손 떨림이 심해지자 아들은 아버지 혼자 부엌에서 식사하도록 하는 게 최선의 해결책이라고 생각했다.

결국 그렇게 하게 되었다. 하지만 손 떨림이 더 심해지면서 아버지는 때때로 그릇을 떨어트려 깨트리게 되었다. 그러자 아들은 나무 그릇과 나무 컵을 사서 식사 때 아버지더러 쓰시게 했다.

그러던 어느 날, 아들이 퇴근해서 집에 돌아왔더니 일곱 살짜리 손자가 지하실 작업대에서 뭔가를 만들고 있었다. 알고 보니 나무토막을 끌로 파내고 있었다.

"뭘 만드는 거니, 얘야?" 아들이 물었다.

"나무 그릇하고 나무 접시를 만들고 있어요." 어린 손자가 대답했다. "나중에 아빠한테 드리려고요. 그래야 나중에 아빠도 부엌에 가서 혼자 식사하실 수 있잖아요."

그로부터 몇 년 뒤, 같은 신문에 게재된 사회보장 관련 독자 편지에서는 똑같은 전설의 변형을 언급하면서 이를 "아시아의 우화"라고 지칭했다. 이번에는 아들이 바구니를 하나 짜는데, 거기다가 연로한 아버지를 싣고 가서 강에 빠트림으로써 가정 경제의 누수를 중지시키겠다는 계획이었다. 그러자 손자 가운데 한 명이 이렇게 말한다. "할아버지를 버리고 나면, 그 바구니는 도로 가져오세요. 그래야 나중에 우리가 아버지를 버릴 때도 쓸 수 있잖아요."

이런 유형의 옛날이야기와 현대전설의 특징은 모두 인간이 대략 어떻게 행동할지를 밝혀준다는 점, 대개는 그 비인간적인 인간의 본성이 폭로된 인물의 반응까지는 묘사하지 않은 상태에서 갑작스럽게 끝나버린다는 점이다. 한마디 덧붙이자면, 이런 나무 그릇이나 바구니 통 이야기는 옛날 우화인 동시에 현대전설이기도 한데, 그 줄거리는 시공간상으로 널리 추적이 가능할 뿐만 아니라 (내가 인용한 사례들처럼) 지금도 계속해서 구연되기 때문이다.

전설에서 드러나는 인간의 본성에서 또 한 가지 국면은 바로 좀 더 영광스러운 과거를 갖고 싶어 하는 우리의 경향이다. 여러 가문에서는 자신들의 일반적인 경제적 지위를 설명하기 위해서 이런 종류의 이야기를 하곤 하는데, 당연히 이때 이들은 속된 표현으로 더럽게 돈이 많기를 선호하게 (아울러 자기네가 그렇게 될 '만하다'고 여기게) 마련이다.

"만약 할아버지께서 그 부동산만 계속 갖고 계셨어도, 우리는 오늘날 백만장자가 되었을 텐데."

"에드 삼촌은 어떤 장치의 개량형을 발명해놓고도 큰 회사가 그걸 개발하게 허락하시는 바람에, 여차하면 당신 몫이 되었을 수도 있는 수익을 잃어버리시고 말았지."

"우리 선조님은 영국의 귀족이셨는데, 미국으로 이주하시느라 그걸 모두 포기하고 마셨지."

비록 이런 "가문의 불운 이야기"에는 일말의 진실이 들어 있을 수도 있지만, 세대를 거듭하며 재구연되는 과정에서 점차 과장되고 양

식화된다. 한마디로 이런 이야기는 은근한 소망이 깃든 전설이 되는 것이다. 즉 한때 할아버지의 소유였던 시카고 시내의 부동산 한 뙈기는 결국 이야기 속에서 "오늘날 마셜필즈 백화점이 세워진 바로 그 부지"로 변모하는 식이다. 마찬가지로 에드 삼촌의 장치는 제너럴 일렉트릭, 제너럴 모터스, 또는 기타 대기업이 성공하는 데 필요한 핵심 요소로 변모하지만, 정작 그 장치의 세부 내용은 항상 두루뭉술하게 넘어가는 식이다.

가족의 귀족 혈통은 여러 세대 전에 포기했다고, 그렇지만 어쩌다가 그렇게 되었는지는 이제 와서 아무도 확실히 모른다고 설명된다. 어쩌면 선조 가운데 일부가 평민과 눈이 맞아 달아나는 바람에, 또는 사랑 때문이거나 군주와의 갈등 때문에 가문의 재산을 잃어버리는 바람에, 또는 어떤 도덕적 원칙을 고수하기 위해서 부를 포기하는 바람에 그렇게 되었을 수도 있다. 하지만 다른 이야기에 따르면 실제로는 그 땅의 가치가 없어지는 바람에, 사업이 망하는 바람에, 철도가 다른 곳에 생기는 바람에 할아버지와 그 후손은 중산층에 머물러 있게 되었다는 것이다.

사람들이 이런 이야기를 하는 이유는 (진짜 의외의 운이 아니라) 근면과 끈기가 '마땅히' 보답을 받아야 한다고 진심으로 믿기 때문이다. 만약 우리가 (실제로는 근면한 사람인데도 불구하고) 부유하지 않다면, 선조가 뭔가 잘못을 범했음이 '분명하다'는 것이다. 이것이야말로 인간의 본성이다. 여러분이 제아무리 다르게 바라보더라도 말이다.

복사기 고장입니다

The Copier is Out of Order

예 수리 기사를 이미 불렀습니다

예 수리 기사는 오늘 안에 올 거랍니다

아니요 우리 힘으로는 못 고칩니다

아니요 얼마나 오래 걸릴지는 우리도 모릅니다

아니요 고장 원인은 우리도 모릅니다

아니요 고장 낸 사람도 우리는 모릅니다

예 아예 교체하지는 않을 겁니다

아니요 당신이 지금 당장 어떻게 해야 할지는 우리도 모릅니다

감사합니다

16-1

아기 열차

The Baby Train

(A)

매니토에서 아침마다 맨 먼저 듣는 소리는 바로 시카고행 새벽 Q 열차가 지나가는 소리이다. 일어나기에는 너무 이르고, 다시 자기에는 너무 늦은 애매한 시간이다. 그러다 보니 그 열차의 아침 소음이 출산율 유지에 상당한 역할을 한다는 전설이 나온 것이다.

(B)

앤 랜더스 님께. 혹시 이 사연이 제가 생각하는 것만큼 재미있다고 생각하신다면 게재해주시기 바랍니다.

아칸소주 벤턴빌에서 오랜 독자 드림

아칸소 독자님께. 제가 보기에도 재미있으니 게재할게요. 이런 내용입니다.

"언젠가 제가 제브 삼촌에게 여쭈어 봤었어요. 왜 삼촌하고 테시 숙모는 아이를 그렇게 많이 낳으셨냐고요. 그랬더니 삼촌이 이렇게 대답하시더라고요. '우리 집 바로 옆에 철도가 지나가잖니. 그래서 오전 6시만 되면 기차 때문에 잠에서 깨는데, 오전 7시가 되기 전에는

군이 집에서 나갈 필요가 없다 보니 그렇게 되었단다."

해설

(A)는 크리스토퍼 몰리Christopher Morley의 소설 『키티 포일Kitty Foyle』(1939)에서 가져왔다. 나는 바로 이 이야기의 제목을 차용한 저서에서 미국, 영국, 남아프리카, 오스트레일리아의 더 긴 버전들을 여러 개 소개했다. 마치 사람들이 성행위를 할 기회라면 뭐든지 놓치지 않는 것처럼 묘사하는 이 이야기의 기원은 기차여행이 막 탄생한 산업혁명 초기로까지 거슬러 올라간다. 캐나다 버전 몇 가지에서는 프랑스계 캐나다인 기관사가 의도적으로 아침마다 기적을 길고 요란하게 울림으로써 사람들을 깨우고, 그로 인해 자연스레 뒤따라오는 일을 하게 만드는 것으로 묘사된다. 캐나다 버전에서의 결정적인 한마디는 대략 다음과 같다. "저 빌어먹을 놈의 장피에르가!" 아기 열차 전설은 오랫동안 대학 캠퍼스에서 인기를 누렸으며, 이른바 기혼 학생 전용 아파트의 특정 동에서 유독 출산율이 높은 것을 설명하기 위해 구연되었다. 해안 지역에서도 똑같은 이야기가 구연되는데, 여기서는 선박의 무적 때문에 부부가 잠에서 깬다고 나온다. 영어에서는 이런 새벽 사건의 결과를 지칭하는 "기적 아기whistle babies"라는 표현이 간혹 사용된다. 독일에도 이에 상응하는 "사냥 아기"라는 표현이 있어서, 사냥철동안에 일어난 임신을 가리킨다. 다른 비상 상황의 성행위에 관한 이야기는 다음 항목을 보라.

16-2

Blackout Babies

(A)

특정 지역에서 대략 같은 시기에 태어난 아기의 숫자가 이상하리만치 급증한 적이 있었다. 이에 대한 설명에 따르면, 그로부터 9개월 전에 정전이 일어났기 때문이다. 즉 사람들이 TV 앞에 앉아서 밤을 보낼 수가 없게 되자, 좀 더 전통적인 방식으로 즐거움을 누릴 수밖에 없었다는 것이다.

[편저자 주] 내가 1960년대에 [오스트레일리아] 뉴사우스웨일스에서 처음으로 들었을 때의 내용이 대략 이러했다. 그 당시에도 아주 새로운 이야기까지는 아니었고, 오스트레일리아 전역은 물론이고 세계 각지에서도 여러 가지 버전이 기록된 바 있다.

(B) 눈보라 발생 9개월 뒤, 콜로라도의 출산 열풍

덴버(AP)—폐소성 발열은 서부에서 건강하게 살아 있다.

병원 관계자에 따르면 작년 콜로라도 전역에서 주민들을 실내에만 머물게 만들었던 눈보라로 인해 12월 신생아 숫자가 급증했다고 한다.

646

"작년[2003년]에는 12월에 태어난 아기가 다른 달에 태어난 아기보다 훨씬 더 많았는데, 그때가 바로 눈보라가 일어난 지 딱 9개월 뒤였어요." 푸에블로 소재 세인트메리코윈 병원의 대변인 렌 그레고리Len Gregory가 말했다.

루이빌 교외 소재 아비스타 애드벤티스트 병원Avista Adventist Hospital 의 신생아 담당 책임자인 린 스나이더Lynne Snyder도 이렇게 덧붙였다. "한동안은 정원을 초과할 정도였어요."

스나이더의 말에 따르면, 예를 들어 덴버 브롱코스Denver Broncos의 첫 번째 슈퍼볼 우승 같은 중요한 사건이 벌어진 경우에는 40주 뒤에 출산율이 급증하는 것도 이례적인 일까지는 아니라고 한다.

눈보라는 3월 17일에 시작되어서 콜로라도의 크고 작은 도시가 며칠 동안 전면 휴업 상태를 겪었다. 산에는 거의 3미터에 달하는 눈이 쏟아졌으며, 그 절반만 가지고도 로키산맥의 동쪽 사면에 자리한 프런트 산맥의 인구 밀집 지역은 완전히 마비되고 말았다.

주 보건부에서 집계하는 최종 출산율은 다음 달에야 나올 예정이지만, 신디 파멘터Cindy Parmenter 대변인은 그 숫자가 소규모 출산 열풍의 일화적 증거를 뒷받침하더라도 딱히 놀라지는 않을 것이라고 말했다.

(C)

지난 일요일에 게재된 재난 발생 시의 약탈에 대처하는 도덕성에 관한 기사에서는 1965년에 뉴욕에서 일어난 정전으로 인해 무질서가 야기되지는 않았지만, 대신 9개월 뒤에 출산 열풍이 일어났다고 잘못 서술했다. 출산 열풍은 전혀 없었다. 그런 일이 실제로 있었다는 널리

퍼진 믿음은 『뉴욕 타임스』의 어떤 기사로 인해 생겨났는데, 원래는 정전으로부터 9개월 뒤에 뉴욕의 병원 가운데 일부에서 평소보다 더 높은 출산율이 나타났다는 내용이었다. 하지만 더 나중의 과학적 연구에 따르면, 통계적으로 유의미한 출산율 급증을 보여주는 증거는 전혀 없었다.

해설

(A)는 그레이엄 실의 저서 『오스트레일리아 도시전설 걸작선: 수수두꺼비 약 빨기Great Australian Urban Myths: The Cane Toad High』(개정판, 2001, p. 17)에서 가져왔다. (B)의 눈보라 아기 이야기는 2004년 1월에 널리 간행된 뉴스 내용에서 가져왔다. (C)는 『뉴욕 타임스』 2010년 3월 7일 자에 게재된 정정 보도이다. 이런 전설이며 "일화적 증거"와는 정반대로 인구학자들은 정전, 지진, 허리케인, 눈보라 같은 사건들이 9개월 뒤의 출산율에 큰 증가를 야기할 수 있다는 주장을 전반적으로 부정한다. 그럼에도 불구하고 1993년 허리케인 앤드류 직후의 언론 기사에서는 플로리다 남부의 주민 수백 명이 폭풍 동안 계획에 없었던 아기를 갖게 되었다고 주장했으며, 이후의 다른 허리케인 이후에도 유사한 주장이 유포되었다. 1993년 5월에 유포된 나이트리더Knight-Ridder의 기사에서는 플로리다의 한 산과의사의 말을 인용했다. "대규모 눈보라, 정전, 기타 전면 휴업을 야기하는 사건에서는 (⋯⋯) 사람이 집에만 붙어 있고, 딱히 할 일이 없다 보면, 그런 종류의 일이 실제로 일어납니다." 브라이언과 그레그 워커Brian and Greg Walker의 연재만화 「하이와 로이스Hi and Lois」 1999년 1월 18일 자를 보면, 대규모 눈보라 동안에 임신한 아기에 관한 발상이 암시되어 있다. 이와 관련이 있지만 역시나

반증된 또 한 가지 발상은 TV에서 중요한 프로그램을 방영할 때마다 수많은 시청자가 한꺼번에 화장실을 쓰는 바람에 특정 대도시의 상수도 시스템에 큰 부담이 가해졌다는 내용이다. 시카고의 한 신문에서는 그 지역 수도 사업소에 이 이야기를 확인해본 끝에 「또 한 가지 신화가 씻겨 내려가다」라는 헤드라인과 함께 게재한 기사에서 "그 이야기는 전혀 이치에 닿지 않는다"는 결론을 내렸다. 「뉴욕 타임스」 2012년 11월 6일 자에는 자연재해가 출산율에 영향을 줄 수 있다는 주장을 평가하는 짧은 기사가 실렸다. 과학 학술지에 간행된 최근의 연구 세 가지의 내용을 요약한 다음, 이 기사에서는 다음과 같은 결론을 내렸다. "대규모 재난이 출산과 결혼 수치에 영향을 줄 수 있다는 증거가 있기는 하지만, 증가와 감소 가운데 과연 어느 쪽인지는 분명하지 않다."

16-3 조련된 교수님

The Trained Professor

(A)

최소한 20년 넘게 대학 강의실에 출몰해온 오래된 전설이 있습니다. 이 이야기에 따르면 심리학과 학생 중 일부가 긍정적 강화의 원칙에 관한 강의를 들었다고 합니다. 강사가 워낙 지루한 사람이었기 때문에, 학생들은 지루함을 달래려는 의도에서 계책을 하나 만들어냈습니다. 즉 강사가 강의실의 왼쪽에 서서 이야기할 때마다 학생 모두가 고개를 들어 바라보며 미소를 짓자는 것이었습니다. 또 다른 버전에 따르면, 그 학기가 끝나갈 무렵 학생들은 강사가 마치 나폴레옹 보나파르트처럼 외투 안에 한 손을 찔러 넣은 채 간결하고 딱딱 끊어지는 말투로 말하게끔 조련하는 데에 성공했다고 합니다.

(B)

저는 1963년부터 1967년 사이의 언젠가 프린스턴에서 심리학 개론 강의를 들었는데, 그때 심리학 선생님한테서 「조련된 교수님」 이야기를 들었습니다. 그분 말씀으로는 진짜라고 하더군요. 거기서 유도된 행동은 교단의 어느 한쪽에서 강의하게 만드는 것이었다고 합니다. 그 강의를 듣던 학생 가운데 몇 사람은 그 선생님의 가설을 시험해보

650

기로 작정했고, 우리는 불과 2주도 되지 않아서 그분에게서 똑같은 행동을 유도하는 데에 성공했습니다.

(C)

1978년에 제가 캘리포니아 주립대학 새크라멘토 캠퍼스 영문과에서 조교로 근무하던 무렵, 우리 가운데 일부는 세미나 강사에게 조건 반사를 심어보기로 작정했습니다. 우리는 그분이 강의실에서도 가장 외지고 어두운 구석에 서서 강의할 때마다 각별히 집중하는 모습을 보상으로 내놓았지요. 머지않아 그분은 매번 그 자리로 가서 강의를 시작하셨고 (……) 물론 저희의 발상이 독창적이지 않은 것은 알고 있습니다만, 그게 도대체 어디서 왔는지, 또는 누가 처음 제안했는지는 저도 까먹고 말았네요.

해설

(A)는 1988년에 캘리포니아주 샌디에이고의 제프리 스웨인Jeffrey Swain이 제보한 내용이다. (B)는 1989년에 캘리포니아 대학 리버사이드 캠퍼스의 사서 제임스 C. 톰슨James C. Thompson이 제보한 내용이다. (C)는 1990년에 캘리포니아주 서순 소재 솔라노 지역 전문대학의 메레디스 A. 윌슨Meredith A. Wilson이 제보한 내용이다. 비록 「조련된 교수님」의 사례 세 가지를 모두 캘리포니아의 제보에서 인용하기는 했지만, 이 이야기는 (아울러 이 장난 그 자체도) 미국 전역에서는 물론이고 영국에서도 (비록 그 너머까지는 아니더라도) 잘 알려져 있다. 『심리학 교수법 Teaching of Psychology』(vol. 15, no. 3, October 1988)이라는 학술지에 간행된 이런 종

류의 실제 실험에 관한 보고서에서는 다음과 같이 논평했다. "학생 일부가 장난 삼아 교수에게 조건 반사를 심었다는 일화는 무수히 많다." 그런 이야기에서 유도된 행동 중에는 책상 위에 올라가서 강의하기, 또는 뒤집어놓은 쓰레기통 위에 올라가서 강의하기 같은 것도 포함되었다. 이 전설은 행동주의의 아버지 B. F. 스키너B. F. Skinner가 "자발적 행동"이라고 부른 기법에 근거한다. 그 배후의 원리에 따르면 어떤 행동 다음에 먹이나 칭찬 같은 강화적 자극이 뒤따를 경우에는 그 행동이 다시 일어날 가능성이 더 커지는데, 이런 사실은 (특히 비둘기를 이용한) 동물 실험을 통해서 종종 예증되었다. 1990년에 사망한 스키너는 동물 행동 조절을 위한 기법을 개발했을 뿐만 아니라, 심지어 이 시스템을 인간 대상자에게도 적용해보았다고 주장했는데, 그 대상자란 바로 자신의 경쟁자인 다른 심리학자였다. 강의나 간행물 자료에서 종종 반복되고, 패러프레이즈되는 스키너의 이 이야기야말로 캠퍼스의 장난과 전설의 근거일 가능성이 있다. 「조련된 교수님」에 관한 보고는 국제 현대전설 연구 협회의 회지에도 두 편이나 (각각 1991년 3월의 제21호와 12월의 제24호에) 게재된 바 있다. 카렌 프라이어Karen Pryor는 동물의 행동에 관한 저서 『바람 앞의 친구들Lads Before the Wind』(1975)에서 스키너의 버전을 설명한 다음, 스키너의 딸 데버라Deborah가 1966년에 아버지에 '관해서' 말한 이야기를 다음과 같이 서술했다. "그의 제자 두 명이 미소와 찬성을 주거나 삼가는 방법을 통해 룸메이트의 행동을 조금 형성하기로 작정했다. 두 사람은 큰 성공을 거두어서, 대상자를 의자 위에 올라가게 만들거나 살짝 춤추게 만드는 일조차도 마음껏 할 수 있었다. 이 성공에 흥분한 두 사람은 어느 날 밤에 스키너를 자기네 방으로 초대해서 커피를 대접했고, 그 딱한 룸메이트가 멋모르고 의자에 올라가고 이리저리 움직이는 모습을 보여주었다. '아주 흥미롭군.' 스키너는 이렇게 말했다. '하지만 이게 비둘기에 대해서 우리에게 뭘 말해준단 말인가?'"

16-4

Cussing and Clowns

(A)

저는 시카고 인근에서 자라면서 항상 어릿광대 보조Bozo가 나오는 프로그램을 시청했는데, 그는 시카고를 근거로 삼은 연예인이었기 때문이죠. 1950년대 말인가 1960년대인가에 TV에 등장한 욕설 사건에 관해서 제 친구들과 이야기했던 일이 생생하게 기억납니다. 그건 항상 "친구"가 봤다고 했었죠. 우리가 들은 버전에서는 한 꼬마가 탁구공을 양동이 여섯 개에 던져 넣는 게임을 하고 있었습니다. 첫 번째 양동이는 제일 가까이 있고, 여섯 번째는 제일 멀리 있었죠. 매일 게임을 시작하기 전에 그 쇼의 진행자가 여섯 번째 양동이에 은화를 하나씩 넣어두기 때문에, 그 양동이 안에 공을 집어넣는 꼬마는 지금까지 쌓여 있는 은화를 모두 가질 수 있었습니다. 다른 양동이에 공을 넣는 데 성공해도 당연히 상이 나왔고, 줄지어 놓인 양동이 중에서도 더 멀리 떨어진 것일수록 그 상의 가치도 올라갔습니다.

아마도 그 꼬마는 다섯 번째 양동이까지 성공한 모양이었고, 이제 가장 중요한 여섯 번째 양동이를 겨냥할 차례였던 모양입니다. 하지만 결국 실패하자 이렇게 말했답니다. "빌어먹을!" 그래서 어릿광대 보조가 꼬마를 야단치면서 이렇게 말했습니다. "그런 말을 하면 보조

가 나빠나빠해." 그러자 꼬마가 이렇게 대답했답니다. "망할 어릿광대가!" 또는 이보다 더 심한 말을 했다고도 합니다.

또 「보조의 서커스Bozo's Circus」에 나오는 단장은 "네드 씨"라고 했는데, 저 역시 한번은 그가 방송 중에 "저 애새끼들 좀 조용히 시켜" 어쩌고 하고 말하는 것을 들었습니다.

(B)

낭독자 아나운서라면 누구나 배우는 교훈이 있습니다. 사적인 발언을 하기 전에는 마이크가 꺼졌는지 확실히 살펴보라는 것이지요. 하지만 가장 뛰어난 인물조차도 때로는 실수를 합니다. 유명한 어린이 프로그램의 진행자 돈 아저씨Uncle Don가 방송을 마치며 내놓은 발언에 관한 전설이 하나 있습니다. 시계를 뒤로 돌려보도록 하죠.

돈 아저씨 [노래한다] "안녕, 꼬마 친구들, 안녕."

[말한다] "내일도 같은 시간에 채널을 돌리면, 아저씨도 우리 꼬마 친구들한테 돌아올 거예요. 끝났어? 저 애새끼들한테는 오늘 밤 이걸로 충분하겠지."

해설

(A)는 버지니아주 프레더릭스버그 소재 메리 워싱턴 대학의 참고 문헌 사서인 잭 베일스Jack Bales가 1986년에 제보한 것이다. (B)의 돈 아저씨 관련 내용은 커미트 샤퍼Kermit Schafer가 발표한 시리즈 가운데 하나인 발행일 불명의 LP 음반 「대실수 죄송Pardon My Blooper」(Jubilee PMB-1)에서 가져왔다. 어릿광대 보조 이야

기에는 수없이 많은 변형이 있는데, 그중에는 화가 난 꼬마가 어릿광대, 또는 "어릿광대 보조" "어릿광대 씨" 등을 향해서 "썩을!" "뒈질!" "염병할!"이라고 말하는 것으로 나온다. 때로는 꼬마가 심지어 외설적인 몸동작을 했다거나 야한 수수께끼를 물어보았다고, 또는 계란을 숟가락으로 들고 가는 게임을 했다고도 나온다. 비록 많은 사람들이 이 사건을 목격했다고 주장했지만, 어릿광대 보조 관련 대변인들과 이 프로그램 및 그 파생작에 관한 간행물 자료에서는 모두 이 이야기를 부정하고 있으며, 어느 누구도 그런 사건에 관한 녹음을 공개하지 않았다. "애새끼들" 이야기는 오랫동안 "돈 아저씨"와 결부되어 있었지만, 실제로는 (훗날 돈 카니Don Carney라고 개명한) 하워드 라이스Howard Rice가 1920년대 중반부터 1940년대 말까지 방송된 인기 높은 라디오 쇼에서 "돈 아저씨"라는 배역을 맡기 전부터 여러 다른 라디오 등장인물과 결부되어 방송 관계자들 사이에서 유포되어 왔다. 카니는 꾸준히 이 이야기를 부정했으며, 미국 방송을 다룬 진지한 역사서에서도 모두 그렇게 했다. 나는 『좋은 이야기에는 진실 여부가 문제되지 않는다』에 수록한 에세이에서 "대실수" 산업이 만들어낸 자칭 돈 아저씨 사건의 실제 녹음, 또는 녹취 보고서의 사례 네 가지를 분석했다. 이 보고서들은 몇 가지 세부 내용이 달랐지만, 어느 것도 원본이거나 진짜라고 인정되지는 않았다. 녹음의 음질이 초기 라디오 방송 시절의 음질보다 훨씬 좋은 데다가, 그 시절의 방송은 어쨌거나 남은 녹음이 극히 적기 때문이다. 이런 대실수 보고서를 소개하는 데 사용된 "전설에 따르면……"이라는 구절 역시 그 제작자들이 이 이야기를 미심쩍다고 간주함을 암시한다. 일부에서는 샤퍼가 단지 실제 사건을 "재현했을" 뿐이라고 주장하지만, 누군가가 애초부터 없었을 가능성이 큰 뭔가를 재현하려 한다는 것은 이해하기가 힘들다. 그럼에도 불구하고 이 이야기와 그 모든 변형은, 인간의 본성 때문에라도 누군가는 뭔가 못마땅한 심정을 부적절하고 점잖지 못한 발언으로 드러낼 수 있다는 통념을 멋지게 예시한다.

16-5 제 입장권 가져가세요, 제발요!

Take My Tickets, Please!

제가 사는 이곳의 (……) 풋볼 구단은 지난 몇 년 동안 성적이 시원찮았습니다. 어느 정도로 시원찮았느냐고요? 심지어 이런 이야기도 유포되더군요.

어떤 남자가 다음 경기 입장권을 갖고 있었는데, 구단의 성적이 워낙 끔찍했기 때문에 굳이 가고 싶어 하지 않았습니다. 그래서 경기가 있는 토요일에 남자는 경기장에 가는 대신 쇼핑을 하러 갔습니다.

입장권을 그냥 버리고 싶지는 않았던 남자는 문득 영리한 생각을 하나 떠올렸습니다. 자동차 계기판 위에다가 입장권을 올려놓고 창문을 열어놓아서, 누구라도 훔쳐 가게 만들자는 것이었습니다.

그런데 나중에 남자가 차로 돌아와보니, 누군가가 계기판 위에다가 입장권을 네 장이나 더 올려놓고 간 다음이었습니다.

해설

1989년에 중서부에 사는 어느 독자가 제보한 내용이다. 여기 등장하는 변변찮은 구단 선수들의 명예를 지키기 위해 추가 정보 제공은 삼가도록 하겠다. 내가

한 신문 칼럼에서 이 이야기를 언급한 이후, 다른 여러 지역의 독자들이 거기서도 똑같은 이야기가 있었다고 제보해주었다. 음악가들 사이에서 인기 높은 농담에서는 누군가가 아코디언이나 밴조처럼 딱히 사람들이 갖고 싶어 하지 않는 악기를 자동차 안에 놓아두고 문을 잠그지 않는 것으로 나온다. 그런데 음악가가 돌아와보니, 문제의 악기는 두 개로 불어나 있었다.

16-6

The Dishonest Note

제가 1983년경에 피츠버그에서 들은 이야기입니다. 저는 줄곧 이게 실화라고 믿어왔는데, 지난 2월에 저희 장인께서 똑같은 이야기를 해 주시면서, 버펄로에 사는 당신 친구분이 몇 달 전에 직접 목격한 내용이라고 장담하시는 겁니다.

피츠버그 교외 셰이디사이드의 작은 주차장에 자동차가 많이 서 있었습니다. 대학생 또래의 남자 하나가 상점에서 나와 자기 차에 올라탔는데, 후진해서 주차 공간을 빠져나오는 동안 범퍼가 옆에 있던 차의 조수석에 걸려버렸습니다. 결국 남자는 옆에 있던 차의 옆구리를 몽땅 긁어버리고 말았습니다.

남자는 차에서 내려 손상 부분을 살펴보았습니다. 자기 차는 멀쩡해 보였지만, 옆에 있던 차는 엉망이 된 상황이었습니다. 행인 몇 명이 그 모든 광경을 목격한 가운데, 대학생 또래의 남자는 자기 차에서 종이와 연필을 꺼냈습니다. 사람들이 지켜보는 가운데 남자는 메모를 적더니, 손상된 자동차의 앞 유리 와이퍼 밑에다가 종이를 끼워 넣은 다음, 차를 타고 떠났습니다.

손상된 자동차의 주인은 주차장에 오자마자 새로 뽑은 자기 차의 상태를 보고 기절초풍했습니다. 앞 유리에 달려 있는 종이를 꺼내 읽

어보니 이런 내용이 적혀 있었습니다. "지금 지켜보는 사람들은 내가 이름과 보험 정보를 남기고 있다고 생각하겠지. 하지만 아니지롱. 하하!"

해설

1990년 4월에 캘리포니아주 레돈도비치의 올리 맥크리Aurlie McCrea가 제보한 내용이다. 『샌프란시스코 크로니클』의 칼럼니스트 허브 케인도 1963년에 이 전설의 한 가지 버전을 간행하면서 『런던 데일리 미러London Daily Mirror』에 게재된 또 다른 버전을 언급했다. 케인은 1971년의 칼럼에서도 이 이야기를 다시 한번 간행했다. 1973년에는 만화 「앤디 캡Andy Capp」에도 그 변형이 등장했다. 「부정직한 메모」는 단지 인간의 본성을 드러내는 '이야기'에 불과한 것만이 아니라, 잘못을 범한 운전자가 실제로 사기를 범하는 내용이기도 하다. 내게 연락한 제보자 가운데 다수는 자기가 이런 메모를 실제로 써보았다고, 또는 그렇게 한 사람을 개인적으로 안다고 자백했다. 나머지 제보자는 자기가 손상된 자동차에서 그런 메모를 실제로 발견했다고 주장했다.

16-7

Pass It On

1960년대 어느 고등학교 수업 시간에 그 지역 경찰서의 마약 수사 담당 경찰이 들어와서 마약의 위험성을 강연하게 되었다. 강연의 일환으로 경찰은 경찰서 증거 보관실에서 가져온 대마초 담배 두 대를 쟁반에 올려놓고 학생들에게 보여주었다.

"이게 바로 대마초 담배입니다." 경찰이 말했다. "지금부터 이걸 옆으로 전달하면서 직접 눈으로 보고 냄새도 맡으면서, 이게 어떤 건지 모두들 숙지하기 바랍니다. 그리고 미리 경고하자면, 나중에 쟁반을 반납할 때는 대마초가 여전히 두 개 남아 있어야 좋을 겁니다!"

경찰은 쟁반을 학생들에게 건네주고 옆으로 전달해서 교실을 한 바퀴 돌게 했다. 그런데 반납된 쟁반에는 대마초 담배가 모두 '세 개' 놓여 있었다.

해설

널리 구연된 이야기인데, 일부 구연자는 자기가 직접 봤다고도 주장한다. 솔직히 이런 일을 시도한 경찰은 매를 자초하는 셈일 수밖에 없는데, 한편으로는 학

생 일부의 재치와 배짱 때문이고, 또 한편으로는 여러 학교에서 대마초가 그만큼 손쉽게 구할 수 있는 물건이기 때문이다. 다른 버전에서는 교사가 피임에 관해 설명하면서 콘돔 두 개를 옆으로 전달해서 구경시킨다. 이 전설 역시 이 범주에 속하는 다른 몇 가지 전설과 마찬가지로 사소한 위반을 다루고 있고, 범죄라기보다는 오히려 장난으로 묘사된다. 다음에 나오는 이야기도 「옆으로 전달」의 변형이 분명하지만, 이번에는 훨씬 더 큰 위험이 개입된다.

16-8

<div align="right">

당첨 복권

The Lottery Ticket
</div>

상금이 수천 달러에 달하는 콜로라도 복권 당첨자인 남자가 있었는데, 어느 술집 겸 식당에 모인 사람들 앞에서 이 사실을 자랑했다. 누군가가 그의 횡재를 의심하며 이렇게 말했다. "어디 그 복권 구경이나 합시다." 남자가 꺼낸 복권은 이 사람 저 사람 손을 거친 뒤에 다시 그에게 돌아왔다. 그런데 남자가 도로 받은 복권은 처음 건네주었을 때와는 전혀 다른 번호였다.

해설

『덴버 포스트』 1988년 5월 31일 자에 게재된 잭 키슬링Jack Kisling의 칼럼 「도시전설은 결코 죽지 않는다Urban Legends Never Die」 중에서. 키슬링은 이렇게 논평했다. "도시전설이 문자 그대로 사실인지 여부보다 더 중요한 것은 과연 그 내용이 삶에 충실한지 여부이다." 바로 앞에서 인용한 「옆으로 전달」 전설의 최신판에 해당하는 이 전설은 지난 몇 년 사이에 자체적인 복권을 발행하는 대부분의 미국의 주에서 나타났지만, 어쩌면 양쪽 모두 단지 술집에서 우승 마권을 여러 사람이 돌려보며 구경했다는 더 오래된 전설의 변형에 불과할 수도 있다. 여

662

러 다른 장소에서 보고된 또 다른 복권 전설에서는 당첨자가 당첨금을 수령하러 주도州都까지 가기 위해서 자기 차를 타러 (또는 스포츠카를 새로 사러) 달려간다. 하지만 당첨자는 도중에 교통사고로 사망한다. 최근의 인기 높은 이야기에서는 한 남자가 친구들에게 속아서 자기가 거액의 복권에 당첨되었다고 믿게 된다. 아내를 내쫓고, 애인과 동거를 시작하고, 신용카드로 값비싼 선물을 구입한 뒤에야 남자는 비로소 속았음을 깨닫게 된다. 도시전설에 걸맞게도, 이 마지막 이야기는 그 남자가 이후 어떻게 했는지에 대해서는 아무런 추가 설명도 내놓지 않는다. 유타 고유의 복권 전설에서는 한 모르몬교 주교가 성도들에게 이웃 주에서 발행하는 복권을 비롯해서 그 어떤 형태의 도박에도 참여하지 말라고 경고한다. 그러다가 주교는 운 좋게도 (또는 나쁘게도?) 아이다호에서 충동적으로 구입한 큰 복권에 당첨된다. 아이다호 복권 담당관이 우승자를 발표하자, 그의 이름과 사진이 그 지역의 모든 신문과 방송에 공개된다.

Dial 911 for Help

(A)

사람들은 미첼이 911 긴급 신고 전화에 대해서 의구심을 표현했을 때 대해서도 이야기했다. 왜? 전화에는 11번 버튼이 없다는 이유에서였다.

"그건 농담이었습니다." 미첼의 말이었다. 하지만 많은 사람들은 그가 농담을 한 것이 아니라는 생각에 재미있어했다. 미첼의 평판이 그 정도였다.

(B)

엘로이즈 님께

긴급 신고 전화는 9-11이 아니라 9-1-1이라는 사실을 부모님께 말씀해주셔서 정말, 정말, 정말 감사합니다. "제 전화에는 11번 버튼이 없는데요"라고 말하는 사람이 얼마나 많은지 아마 모르실 거예요.

해설

(A)는 캘리포니아주 샌디에이고의 시장 대행을 잠깐 지낸 빌 미첼Bill Mitchell에 관한 농담으로, 내가 1985년에 제보받은 『로스앤젤레스 타임스』의 기사에 수록되어 있었지만 구체적인 날짜는 나와 있지 않았다. (B)는 1993년 6월 15일에 간행된 「엘로이즈의 조언Hints from Heloise」이라는 칼럼에서 가져왔다. 애비게일 밴 뷰런은 1990년 3월 3일 자 「디어 애비」 칼럼에 더 긴 버전을 수록했고, 나 역시 이 이야기의 다른 여러 버전을 수집했는데, 가장 오래된 것은 1982년에 나왔다. 이 이야기의 전설 형식 가운데 일부 버전에서는 사람들이 전화에서 11번 버튼을 찾지 못한 것 때문에 야기된 끔찍한 비극이 자세히 묘사되지만, 내가 아는 한 긴급 신고 기관에서 기록한 실제 문제 중에서도 최악의 사례라고는 기껏해야 그 숫자가 "11"이 아니라 "1-1"이라는 사실을 신고자가 깨달을 때까지 벌어지는 잠깐의 지연뿐이었다. 그럼에도 불구하고 일부 지역의 전화 긴급 신고 기관에서는 그 번호가 9-11이 아니라 9-1-1을 가리킨다는 사실을 사람들에게 상기시키기 위한 유인물을 배포해왔다. 이 이야기의 선조는 1940년대의 「꼬마 얼간이Little Moron」 농담인데, 어느 민담 분류표에 요약된 내용을 소개하자면 이렇다. "밤늦게 걸려온 전화를 바보가 받았다. 상대방이 물었다. '거기 번호가 1-1-1-1인가요?' 그러자 바보가 말했다. '아뇨, 여기는 11-11인데요.' 그러자 상대방이 말했다. '죄송합니다, 저 때문에 주무시다가 괜히 일어나셨네요.' 그러자 바보가 말했다. '괜찮습니다. 어차피 전화 받으려면 일어나야 했으니까요.'" 내가 들은 것 중에는 이 전설이 민족적 수수께끼 농담으로 변모한 사례도 있었다. "혹시 바르샤바에서 (또는 스톡홀름, 또는 오슬로에서) 911 신고 전화가 없어질 수밖에 없었던 이야기 들어봤어?"

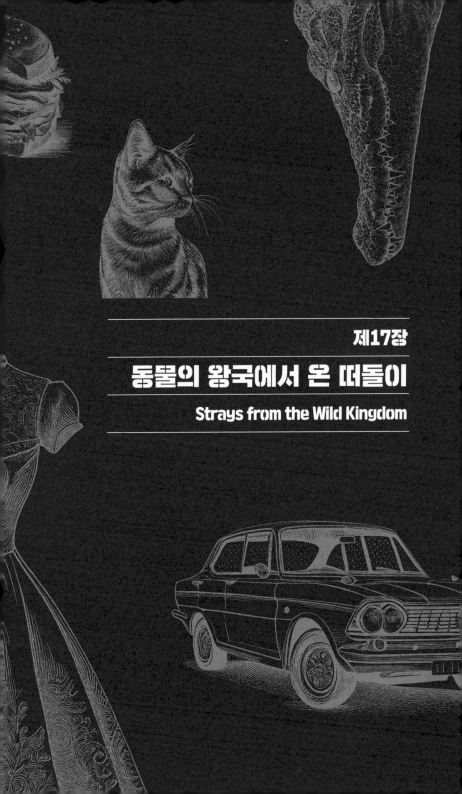

제17장

동물의 왕국에서 온 떠돌이
Strays from the Wild Kingdom

동물원에 간다든지, 또는 때때로 산간벽지를 여행할 때를 제외하면 대부분의 도시인이 야생동물을 목격하는 경우는 드물게 마련이다. 따라서 '어디서'가 되건 야생동물과 때때로 접촉하는 가능성이야말로 전설로 남겨 기념할 만한 자격이 되는 셈이다. 예를 들어 제4장의 「폭스바겐을 깔고 앉은 코끼리」[4-8], 제8장의 「하수도의 악어」[8-3], 제19장의 「기절한 사슴, 또는 사슴 난투극」[19-8]를 보라. 이런 전설 각각에는 (아울러 다른 전설에도 마찬가지로) 동물 한 마리가 어찌어찌 헤매다가 자기가 속하지 않은 어떤 장소로, 또는 상황으로 들어오게 되며, 그 결과 인간에게는 상당한 정도의 불편과 아울러 한 편의 이야기가 생긴다. 전설이 우리에게 말해주는 바에 따르면, 야생동물이 그 본거지를 벗어나 떠돌 때는 언제나, 또는 인간이 야생을 침범할 때는 언제나, 뭔가 접촉이 발생해서 종종 황당한 결과를 낳게 된다.

물론 여러분이 전설을 갖기 위해서 반드시 동물의 왕국과 '실제로' 접촉할 필요가 있다는 뜻까지는 아니다. 전설이라는 면에서는 이와 정반대로 야수가 신화적일수록 더 좋다. 예를 들어 미국 어딘가를 자유롭게 돌아다니는 외국산 흑표범이라든지, 하다못해 국내산 퓨마를 누군가가 목격할 가능성은 얼마나 될까. 현실적으로는 거의 전무하며, 동물원을 탈출한 동물이거나 이국적인 애완동물일 가능성만이 매우 희박하게나마 있을 뿐이다. 그럼에도 불구하고 지역 신문에서는 미시간주 『플린트 저널Flint Journal』 1995년 2월 3일 자에 게재된 다음의 사례와 비슷한 목격 기사를 정기적으로 보도한다.

—

뭔가가 타운십을 배회하면서 주민을 놀라게 만들었다.

일각에서는 퓨마라고 말하는 수수께끼의 동물은 약 2주 전에 붐비는 코루나와 린덴 교차로에서 처음 목격된 이래, 이번 주에 똑같은 동네에서 두 번이나 목격되었다.

하지만 네 명의 목격자, 세 번의 목격, 수십 개의 발자국에도 불구하고 타운십 경찰은 이 수수께끼 해결에 전혀 가까이 다가가지 못하고 있다.

천연자원부Department of Natural Resources에서는 퓨마 이론가들이 헛다리를 짚고 있다고 생각한다.

"천연자원부가 확인한 바에 따르면 그건 예나 지금이나 개일 뿐이었고, 앞으로도 항상 마찬가지일 것입니다. 퓨마였던 적은 한 번도 없었습니다." 천연자원부의 서식지 연구 생물학자인 존 로이어John Royer가 말했다.

알고 보니 대형 고양잇과 동물에 대한 목격 보고는 미시간 동부에서 그리 이례적인 것도 아니었다. 내가 『아기 열차』에서 쓴 것처럼, "유령 표범은 1984년에 미시간주 맨체스터, 1986년에 밀퍼드, 1989년에 임레이시티에서 각각 보고되었다." 이 모든 지역사회는 호랑이와 사자를 이름에 넣은 스포츠 구단의 연고지인 디트로이트에서 겨우 40킬로미터 내지 50킬로미터밖에 떨어져 있지 않았다. 혹시 양쪽 사이에 무슨 관계가 있으려나?

이 전설들 속의 떠돌이 괴물 고양잇과 동물들과 마찬가지로, 디트로이트 지역의 표범은 추적하기가 어렵고 검증하기도 불가능하다. 미시간 천연자원부의 공직자는 플린트 타운십 사건에 대해서 이렇게 말했다고 인용되었다. "저는 여러 해 동안 이런 일들을 많이 조사해왔습니다만, 이국적인 동물이 발견되었다는 장소에서 한 마리라도 본 적은 없었다고 생각합니다." (그가 이 발언에서 "생각합니다"라는 표현만 뺐더라면 좋았을 텐데. 만약 이국적인 동물을 '실제로' 발견했더라면, 기억하고도 남았을 테니까!)

그렇다면 대략 같은 지역에서 퓨마를 목격했다는 주장이 반복해서 등장하는 이유는 어떻게 설명할 수 있을까? 어떤 사람들은 '뭔가'가 정말 있는 모양이라고, 그렇지 않고서는 그런 보고가 반복될 수 없는 것 아니냐고 주장하기도 했다. 또 다른 인기 높은 이론에 따르면, 대형 고양잇과 동물을 봤다고 말하는 사람이 항상 몇 명씩은 있으므로, 이런 증인들이 모두 거짓말을 할 리는 없지 않느냐는 것이다. 사람들이 뭔가를(즉 움직임, 그림자, 미확인 동물, 발자국을) 봤다는 것, 아울러 밤에 낯선 울음소리를 들었다는 것에 대해서는 야생동물 담당 공직자들도 전반적으로 동의한다. 하지만 당국에서는 이런 사건을 커다란 개나 고양이, 또는 덩치가 더 작을 수 있는 그 지역의 살쾡이나 스라소니 등을 잘못 보았다고 해석한다. 퓨마는 아니고, 흑표범은 더 확실하게 아니라는 것이다. 나 자신의 민속학적 통찰을 덧붙여 보자면, 이런 보고는 한 지역에만 국한된 것이 아니라 미국 전역에서 널리 일어나며, 아울러 유럽에서도 (특히 최근에서는 영국과 이

탈리아에서도) 널리 일어났다. 또한 이 모든 이야기에서 반복되는 유사한 모티프는 실제 표범이나 퓨마의 배회라기보다는 오히려 민간전승적 풍문, 협잡, 전설의 전이를 암시한다.

아울러 이러한 '자칭' 대형 고양잇과 동물 목격을 보고하는 뉴스 기사에는 민간전승적 양식과 구조가 들어 있다. 내 서류철에 있는 스크랩 가운데 두 가지 사례를 더 인용해보자면 이렇다.

(A) [메릴랜드주] 베데스다에 퓨마가 돌아다닌다?

어떤 사람들은 퓨마를 봤다고 주장한다. 또 어떤 사람들은 한밤중에 퓨마 울음소리를 들었다고 생각한다.

하지만 박물학자들은 아마 그렇지 않을 것이라고 말하는데 (……)

이 지역의 야생동물을 관장하는 천연자원부에서는 퓨마 비슷한 동물에 관한 보고를 매년 대여섯 건씩 받는다. [이 지역의 천연자원부 야생동물 담당자인 클리프] 호턴은 이렇게 말했다.

"그중 어느 것도 실증되지는 않았습니다." 호턴이 말했다.

(메릴랜드주 『몽고메리 저널Montgomery Journal』 1994년 6월 3일 자)

(B) 퓨마는 여전히 수배자 신세이다

이 대형 고양잇과 동물은 경찰, 사냥개, 언론사 헬리콥터, 기자와 구경꾼으로 이루어져 순회하던 무리를 따돌렸으며 예이던, 다비, 사우스웨스트 필라델피아의 웨스트콥스크리크 파크웨이를 따라 이루어진 집중적인 4시간 동안의 수색 동안 단 한 번도 직접 모습

을 드러내지 않았다.

필라델피아 지역에서는 펜실베이니아 수렵 위원회로부터 이국적
인 동물의 사육을 허가받은 사례도 전무하다.

(『필라델피아 인콰이어러』 1995년 1월 13일 자)

그런가 하면 또 한 가지 종류의 동물의 왕국 전설에서는 오래된
시골 이야기가 현대 도시 배경에서 반복되고 있었다. 텍사스주 오스
틴의 한 술집에서 개최된 이야기 행사에서 나온 내용인데, 그 당시
에 바텐더로 일하면서 내게는 최고의 제보자 가운데 하나로 활약했
던 브렌다 소머Brenda Sommer가 1990년에 편지로 보내준 내용이다.
소머 씨의 아름답게 구연된 이야기 가운데 딱 하나만 편지에서 인
용해보겠다.

제가 메모해놓은 술집 냅킨이 제 책상 위에 펼쳐진 난장판 속에서
사라지기 전에 얼른 선생님께 편지를 써 보냅니다.

배경 설명을 하자면 이렇습니다. 무료한 수요일 밤의 술집이었고,
바깥은 더웠지만 가게 안은 마르가리타를 마시기에 딱이었습니다.
제 관심을 끌려고 안달하던 단골손님 둘이서 내놓은 요즘 유행하
는 농담 레퍼토리도 결국 끝나버리고 말았는데, 그때 그 촌사람들
중에 한 명이 문득 자기 삼촌이 텍사스주 비빌에 사는 친구에게서
들은 이야기를 떠올리더군요.

그 친구라는 노인은 어느 날 오후에 자기 집 장작더미 옆에 있던

커다란 방울뱀 한 마리를 발견하고 괭이를 휘둘러 머리를 잘라냈던 모양입니다. 그날 밤이 되어서야 노인은 당신 손자가 학교 과제에 쓸 방울뱀 꼬리를 모으고 있다는 사실을 뒤늦게 기억해냈고, 퍽이나 똑똑하게도 어둠 속을 지나서 장작더미로 다시 갔습니다. 그러고는 사방을 더듬어보다가 마침내 뱀 꼬리에 붙은 방울이 집히자 잘라낸 다음, 돌아와서 다시 침대에 누웠습니다.

다음 날 아침, 노인이 장작더미 옆을 지나가다 보니, 어제 머리를 잘라 죽인 뱀이 여전히 거기 있었는데, 어째서인지 방울이 멀쩡히 달려 있었습니다. 노인은 완전히 기절했다가 깨어났고, 그제야 자기가 어둠 속에서 죽은 뱀의 곁을 지키며 멀쩡히 살아 있던 또 다른 뱀에게서 방울을 잘라냈음이 분명하다는 사실을 깨달았습니다. "어, 저기, 잠깐만." 그때 옆에 있던 다른 촌사람이 말했습니다. "그건 내가 루이지애나에서 들었던 이야기인데."

실제로 "촌사람 입에서 나왔다"는 이 허풍은 남서부에서 오래된 이야기이다. 방울뱀 관련 민간전승을 연구하는 민속학자 린다 킨제이 애덤스Linda Kinsey Adams가 확인한 바에 따르면, 이것이야말로 텍사스 중서부에서 구연되는 가장 흔한 방울뱀 이야기이다. 이 섬뜩한 이야기는 보통 '친친'의 경험으로 구연되기 때문에, 도시의 술집에서 구연되는 현대전설의 양식과 맥락으로 손쉽게 전이될 수 있었던 것이다. 나는 이 이야기를 「엉뚱한 방울The Wrong Rattler」이라는 제목으로 부른다.

위스콘신의 한 사냥꾼이 사슴을 쫓아다녔지만 아무 성과를 거두지 못하자 야생 칠면조를 한 마리 쏴서 잡았는데, 그 지역에서는 불법 행위였고 이 남자는 애초에 야생 칠면조 사냥 허가도 받지 않은 상태였다. 남자는 잡은 새를 손질해서 냉장고에 넣어두었지만, 사실 그 날개 밑에 무선 발신 장치가 심어져 있었다는 사실은 미처 파악하지 못했다. 다음 날 천연자원부 요원이 찾아와서 무선 신호를 따라 냉장고를 확인한 후에 남자를 체포했다.

오스트레일리아 캥거루에 관한 이야기 중에서도 가장 널리 퍼진 것은 아메리카스컵 요트 대회 도중에 생겨났다. 여기에는 최소한 세 가지 버전이 있다.

우리가 들은 첫 번째 버전은 자국 참가자를 응원하기 위해 구찌로 치장하고 달려온 이탈리아인들과 관련된 이야기이다. 경기 사이에 시간이 남자, 이 사람들은 캥거루를 구경하러 차를 타고 야외로 나갔다.

그런데 하필 이들이 탄 랜드로버 자동차가 캥거루를 치었는데, 사실은 가볍게 부딪혀서 기절했을 뿐이었다. 이 짐승이 정신을 차리려고 애쓰며 도로에 누워 있는 사이, 이탈리아인 한 명이 캥거루에 구찌 재킷을 입혀놓고 사진을 찍으면 재미있겠다는 제안을 내놓았다. 그러자 운전자가 선뜻 자기 재킷을 건네주었다.

그렇게 해서 캥거루에게 재킷을 입히는 데에는 성공했지만, 차마 사진을 찍기도 전에 그 짐승이 정신을 차리고는 새 옷을 입은 채로 곧장 덤불로 뛰어들었다.

그런데 여기서 끝이 아니었다. 하필 랜드로버 자동차의 열쇠가 문제의 재킷 주머니에 들어 있었기 때문이다.

두 번째 버전에서는 샌프란시스코의 한 저자가 1987년도 대회에

출전했던 12미터급 요트 '캐나다 2호'의 승무원들을 등장시켰다. 이들 역시 차를 몰고 야외로 나가서 캥거루를 치었는데, 역시나 그놈은 잠시 기절했을 뿐이었다. 캐나다인들은 이 동물에게 선원용 재킷을 입히고 야구 모자까지 씌웠다.

결국 캥거루는 펄떡 일어나서 오지로 도망쳤는데, 그놈이 입은 선원용 재킷 안에는 원래 주인의 돈뿐만 아니라 가장 중요한 소지품인 여권까지 들어 있는 채였다.

세 번째 버전에서는 저명한 돛 제작자 겸 요트 스타인 로웰 노스Lowell North가 등장하는데, 그는 차에서 내리더니 12미터급 요트 '이글' 마크가 새겨진 블레이저 재킷을 캥거루에게 입혔다.

하지만 노스가 사진을 찍기도 전에 캥거루가 덤불로 뛰어 들어가서 두 번 다시는 볼 수 없었다. 어쩌면 그놈도 다른 두 마리와 만났을지 모르겠다. 즉 구찌 명품을 걸친 캥거루와 '캐나다 2호' 재킷을 걸치고 캐나다 여권을 소지한 또 다른 캥거루 말이다.

해설

플로리다주 『세인트피터스버그 타임스』 1987년 8월 12일 자에 게재된 레드 마스턴Red Marston의 칼럼 「오지에서 온 허풍담 몇 가지Some Tall Tales from the Outback」에서 가져왔다. 이 이야기의 세 가지 버전 모두 그 당시에 널리 회자되었으며, 여러 인쇄 및 방송 매체에서 반복되었다. 그레이엄 실은 『오스트레일리아 도시전설 걸작선』(1995)에서 그곳으로 원정 온 영국 크리켓 팀들에 관한 이야기라고 언급했으며, 어맨다 비숍Amanda Bishop은 오스트레일리아에서 나온 유

사한 이야기 선집 제목을 아예 『구찌 캥거루The Gucci Kangaroo』(1988)라고 지었다. 비숍은 이 현대 버전의 원형이 1930년대에 구연된 "오지 허풍"이었다고 언급했다. 하지만 내가 오스트레일리아의 민속학자 빌 스콧Bill Scott에게 듣기로는 이보다 더 먼저인 1902년에 『애버리지날리티Aboriginalities』라는 책에도 관련 기록이 있었다. 1960년대에 미국에서는 「캥거루 도둑」이 인기 높은 포크 그룹 킹스턴 트리오The Kingston Trio와 결부되었는데, 그 일원인 데이브 가드Dave Gaurd가 이 사건을 오스트레일리아 순회공연 당시 직접 겪은 일처럼 이야기했기 때문이다. 이후로도 이 이야기는 계속 유포되었다. 캐나다의 월간지 『캐나디안 포럼Canadian Forum』 1992년 4월호와 영국의 정기간행물 『가디언』 1993년 2월 27일자에도 등장했으며, 1997년 10월에 어느 인터넷 게시판에 등장한 것도 보았다. 다음에 소개하는 전설 역시 바로 이 테마의 변형이다. 1992년에 간행된 네덜란드 도시전설 선집도 이 이야기의 한 가지 변형을 그 제목으로 삼았다. 그 제목은 『캥거루의 복수De wraak van de kangoeroe』이다. 미국 코미디 영화 「캥거루 잭Kangaroo Jack」(2003) 역시 이 전설을 내용에 포함시켰다.

The Deer Departed

어느 총 없는 사냥꾼 이야기

조지와 그 친구 피터는 사슴 사냥을 좋아해서 사슴 사냥철에 휴일만 되었다 하면 총을 가지고 숲으로 갔다.

어느 토요일에 두 사람이 통나무 위에 걸터앉아 샌드위치를 먹고 커피를 마시는데, 한 남자가 눈을 헤치고 이들을 향해 걸어왔다. 남자는 사슴 사냥꾼 복장을 하고 있었지만, 총은 갖고 있지 않았다. 남자가 더 가까워지자 두 친구는 상대방이 눈에 난 사슴 발자국을 쫓고 있음을 깨달았다. 총도 없이 사슴 발자국을 쫓는 남자를 보자 두 친구는 깜짝 놀랐다. 이들은 마침내 옆까지 다가온 남자를 멈춰 세운 다음, 혹시 뭐가 잘못되기라도 했는지, 혹시 도와줄 일이라도 있는지 물어보았다. 남자는 이들 옆에 앉아서 커피를 한 잔 받아 마시더니 사연을 털어놓았다.

이들과 마찬가지로 남자는 그날 아침에 친구와 함께 사슴 사냥을 떠났다. 마침 아주 큰 뿔이 달린 사슴을 발견해서 한동안 그 뒤를 쫓았다. 남자가 총을 쏘자 사슴은 서 있던 그 자리에 쓰러져버렸다. 친구와 함께 살펴보러 달려간 남자는 문득 이렇게 말했다. "이 사슴뿔을 집에 가져가면 훌륭한 총 거치대로 쓸 수 있겠어." 그러면서 남자는

자기 총을 사슴뿔에 걸어놓고 몇 미터 뒤로 물러나서, 저걸 서재 벽에 걸어놓고 총 거치대로 쓰면 과연 어떤 모습일지 살펴보았다. 남자가 그 모습에 감탄하는 사이, 사슴이 갑자기 펄쩍 뛰어 일어나더니, 몸을 한 번 털고는 도망쳐버렸다. 남자의 총을 제 뿔에 단단히 끼운 상태로 말이다.

해설

어리석은 사냥꾼 이야기는 수도 없이 많다. 이 이야기는 중화인민공화국의 상하이 외국어 출판사에서 간행한 교과서 『대학 영어: 속독편 제1권College English: Fast Reading, Book One』의 연습 문제 4번 영어 예문에서 가져왔다. 미국 도시전설의 이 중국 버전에서는 「떠나간 사슴」이 액자 이야기로 변모되었으며, 전리품 사진을 찍는다는 발상은 사라진 대신 등장인물 중에 사냥꾼 동료가 추가되었다. 이 예문 다음에 나오는 "이해 연습" 항목에는 다음과 같이 흥미로운 객관식 문제가 나온다. "사슴 사냥에 사용하는 일반적인 무기는 무엇인가? (1) 칼 (2) 총 거치대 (3) 소총 (4) 권총." 또 다른 문제에서는 사슴이 도망간 이유를 물어보는데, 사실 그런 세부 내용이야말로 이 버전에서는 구체적으로 설명되지도 않은 상태이다. 여하간 이 질문의 정답은 "사냥꾼이 사슴을 총으로 쏘았지만 빗나가서"로 나온다.

17-3

말馬 장난

Horsing Around

[전직 텍사스 주지사 코크 스티븐슨Coke Stevenson에 관한 일화다] 그와 함께 사냥을 떠났던 사람들은 그 둔감해 보이는 외양 밑에 유머 감각이 있다는 사실을 알게 되었다. 사실 코크의 '장난' 가운데 일부는 훗날 오스틴의 구비전승의 내용으로 편입되기까지 했다. 한번은 동료 입법가 여러 명과 로비스트 한 명을 데리고 사냥 여행을 갔는데, 친구인 농장주가 스티븐슨을 옆으로 불러내서 한 가지 부탁을 했다. 일행이 사냥하러 갈 장소인 농장 뒤편 목초지 한 곳에 나이 먹은 말이 한 마리 있는데, 워낙 쇠약해져서 이제 처리해야겠다는 것이다. 그러면서 농장주는 가족이 기르던 애완동물이라 자기는 차마 못 하겠으니, 대신 처리해달라고 친구에게 부탁했다. 스티븐슨은 흔쾌히 승낙했다. 잠시 후 사냥꾼들이 탄 차가 그 말 옆을 지나가자, 코크는 운전기사에게 잠깐 멈추라고 말하더니 차에서 내렸다. "갑자기 저 늙은 말을 그냥 죽여보고 싶군." 그는 이렇게 말하더니 총을 들어 겨냥하고는 말의 머리를 쏴버렸다.

농장주의 부탁을 전혀 몰랐던 동행자들은 이를 지켜보며 얼이 빠졌다.

"도대체 왜 말을 쏘신 겁니까?" 마침내 로비스트가 물어보았다.

680

"살아 있는 말을 쏘면 어떤 기분이 드는지 예전부터 궁금했었기 때문이죠." 스티븐슨이 시치미를 떼고 말했다. 그러더니 잠시 동작을 멈추고 로비스트를 유심히 바라보았다. "이제는 문득 살아 있는 사람을 쏘면 어떤 기분이 드는지가 궁금해지는군요."

해설

『뉴요커』 1990년 1월 15일 자에 게재된 로버트 A. 케이로Robert A. Caro의 연재 기사 「정계 연보Annals of Politics」(p. 60)에서 가져왔다. 스티븐슨 주지사는 사실 오래된 사냥 허풍담을 연기했을 뿐일 수도 있다. 만약 그랬다면, 그는 이런 허풍담에서 종종 나오는 방식으로 결말을 맞이하지 않았던 것이 다행일 수도 있다. 왜냐하면 보통은 결말에 다른 사냥꾼들이 공포에 사로잡힌 나머지 장난꾼에게 총을 난사하거나, 최소한 달려들어 무장해제를 시키기 때문이다. 나는 저서 『아기 열차』에서 이 이야기를 「황소 쏘기Shooting the Bull」라고 명명했는데, 이 이야기의 다른 버전에서는 장난꾼이 농장주의 요청에 따라 늙은 말이나 노새나 암소를 쏘는 것을 구경한 동료 사냥꾼들이 얼씨구나 싶어 농장주가 애지중지하는 황소 가운데 한 마리까지 덩달아 쏴버리기 때문이다. 이것은 미국의 프로 운동 선수 사이에서 선호되는 이야기임이 분명한데, 유명한 버전은 야구 선수 빌리 마틴Billy Martin이 역시나 전설적인 야구 선수인 미키 맨틀Mickey Mantle과 휘트니 포드Whitney Ford와 함께 사슴 사냥을 갔을 때 두 사람의 이런 장난에 당했다고 주장한 것이다. 텍사스주 오어시티의 데이비드 영David Young이 1991년에 제보한 바에 따르면, 댈러스 카우보이스의 코치 톰 랜드리Tom Landry는 바로 그해에 동료인 시카고 베어스의 코치 마이크 디카Mike Ditka와 텍사스에서 사냥에 갔

을 때 실제로 겪은 일이었다고 말했다. 하지만 이 사건에 대해 질문을 받자 랜드리는 자기가 어디까지나 "약을 올리려고" 그 이야기를 하기 좋아했을 뿐이라고 자백했다. 이 전설의 변형들은 모턴 톰슨Morton Thompson의 저서 『부상당한 테니스 선수The Wounded Tennis Player』(1945)에도 등장했고, H. 앨런 스미스H. Allen Smith의 『완벽한 농담꾼The Compleat Practical Joker』(1953)에도 등장했다. 토바이어스 울프Tobias Wolff는 이 전설의 사람 쏘기 버전에 근거해서 「눈 속의 사냥꾼들 Hunters in the Snow」을 썼는데, 이 단편은 그의 작품집 『북아메리카 순교자의 정원에서In the Garden of the North American Martyrs』(1981)에 수록되어 있다.

17-4

잔디밭의 법질서

Lawn Order

(A) 1997년 영국 신문 『데일리 메일Daily Mail』 기사 중에서

질문 우리 집에 도시 여우가 찾아오는데, 그 울음소리 때문에 한밤 중에 자다가 깹니다. 어떻게 해야 쫓아낼 수 있을까요?

<div align="right">크로이던의 P. 맥과이어 부인Mrs. P. McGurie</div>

답변 플라스틱 병 여러 개에 찬물을 반쯤 채워서 마당 주위에 놓아 두세요. 특히 밤에 그렇게 하시면 됩니다. 바람이 병을 스치면서 낮게 웅웅거리는 소리를 내는데, 여우는 그걸 싫어합니다.

<div align="right">켄트주 톤브리지의 K. 베드놀 부인Mrs. K. Bednall</div>

(B) 2000년 『샌프란시스코 크로니클』의 원예 칼럼 「호트 박사님께 물어 보세요Ask Dr. Hort」 수록 내용 중에서

질문 개와 덤불 때문에 걱정이라는 독자에게 답변을 드리자면, "잔 디밭을 만들" 때는 (……) 이렇게 해보세요.

투명한 플라스틱 병에 물을 채우세요. 물병을 개들이 오줌 누는 자 리에 놓아두세요. 무슨 이유에서인지 개는 샘터 근처에는 오줌을 누 지 않습니다.

물병은 투명해야만 하는데, 그래야 개가 물을 볼 수 있기 때문입니

다. 개는 그 물병이 샘터를 나타낸다고 착각할 겁니다. 그러면 개는 음료수 병이 없는 다른 곳으로 옮겨 갈 겁니다. 이 방법은 효과가 있습니다.

영국의 제 고향 동네에 가보면 잔디밭마다 물을 담은 병이 수두룩합니다. 물론 이상하게 보이겠지만, 다른 대안보다는 훨씬 낫습니다.

답변 굳이 그럴까 싶기도 하네요. 롱펠로의 시 『히아와타의 노래』에는 인디언 여자 미네하하가 옥수수 싹을 잘 틔우려고 한밤중에 달빛 아래 벌거벗고 춤추는 이야기가 나오는데, 독자님의 제안도 이와 똑같은 사고방식인 것처럼 보입니다.

하지만 호트 박사는 성공담에 굳이 딴지를 걸지 않으니 (……) 한 번쯤은 시도해보셔도 되겠습니다.

(C) 1994년 뉴멕시코주 라스크루스에서 온 편지 중에서

이곳 라스크루스에서는 사람들이 개를 쫓기 위해서 물 담은 4리터짜리 우유 통을 잔디밭에 놓아두는데, 사실 이곳에는 목줄 관련법이 적절하게 시행되기 때문에 떠돌이 개 자체가 드물거든요.

(D) 1989년 세실 애덤스Cecil Adams의 신디케이트 칼럼 「진짜 정보 Straight Dope」 수록 내용 중에서

질문 이곳 북서부에서는 4리터짜리 우유 통에 물을 반쯤 채워서 잔디밭 주위에 놓아두는 일이 점점 더 흔해지고 있습니다. 이렇게 하면 개들이 그곳에서는 실례하지 못하게 되어서, 우유 통이 없는 다른 잔디밭으로 가게 된답니다. 이게 사실일 가능성이 있을까요?

오리건주 오리건시티의 랠프 골드스타인Ralph Goldtein

답변 그렇다면 오리건 사람들은 '캘리포니아'에서 온 사람들을 괴짜로 생각하는 건가요? 이 믿기 힘든 짓거리는 1970년대 말부터 떠돌기 시작해서, 지금은 전 세계로 퍼져버렸답니다.

(E) 1991년 뉴욕주 스토니브루크에서 온 편지 중에서

존 리 포스트Joan Lee Faust가 지은 『뉴욕 타임스 식물 재배 지침서The New York Times Book of Vegetable Gardening』(1975)를 뒤적이다 보니, 마당에서 토끼를 쫓아내는 방법에 대해서 다음과 같은 조언이 들어 있더라고요.

"(……) 1쿼터들이 음료수 병에 물을 반쯤 채우고 마당 가장자리를 따라서 땅에 똑바로 세워둔다. 바람이 병 구멍을 스치며 나는 소음에 토끼가 겁을 낸다."

(F) 1990년 위스콘신주 오슈코시에서 온 편지 중에서

저는 마우이 섬에서 4년 동안 살다가 본토로 돌아왔습니다. 제가 살던 카훌루이의 중상류층 동네에는 일본계 미국인이 많이 살았습니다. 도시에서도 그 지역에 있는 농장식 주택에는 대부분 소풍이나 파티에도 쓸 수 있는 간이 차고가 있었습니다. 그런 간이 차고 가운데 다수에는 커다란 유리병에 물을 담아 장식해놓았기에, 우리는 어리둥절한 나머지 결국 일본계 1세대인 이웃에게 물어보았습니다. 그분 말씀으로는 물병이나 도자기 그릇에 물을 담아 놓으면 고양이를 쫓아낼 수 있으며, 그런 방법은 일본에서 여러 세기 동안 사용되었다고 하더군요.

(G) 1990년 캘리포니아주 어바인에서 온 편지 중에서

최소한 25년 전의 일인데, 호놀룰루에 사시던 할아버지께서는 당신

의 잔디밭을 더럽히려고 찾아오는 개 손님을 쫓아내려고 커다란 유
리병에 물을 담아 놓으셨습니다. 제 기억에는 유리병을 제법 전략적
인 위치에 놓아두었던 것 같습니다. 예를 들어 모서리라든지, 화단 주
위라든지 말입니다.

(H) 1988년 『뉴질랜드 헤럴드New Zealand Herald』 기사 중에서
흔한 H_2O가 이제는 예전과 다르게 보일 것이다.

개가 뭔가 덜 바람직한 물체를 잔디 위에 떨어트리는 일을 방지하
기 위해 부동산 소유주들이 물 채운 플라스틱 병을 잔디밭에 놓아둔
다고 하면, 대부분의 뉴질랜드인에게는 충분히 기묘하게 보일 것이
다. 하지만 지금은 플라스틱 병 이론의 충실한 추종자들을 향해서 이
보다 더 기묘한 제안도 다음과 같이 나오는 실정이다. 과연 병 안의
물이 충분히 공격적인가?

[오클랜드의 한 동물심리학자가 "플라스틱 병 현상을 연구한다"는 보도가 이어진
다] 이에 대한 한 가지 설명은 오스트레일리아의 수의사로부터 나왔
는데, 그의 말에 따르면 병 안에 들어 있는 물은 반드시 공격적이어야
만 저 태평스러운 개들을 저지할 수 있으므로 (……) 태즈먼해 너머로
부터 온 제안에 따르면, 플라스틱 병을 들고서 마당 주위를 돌면서,
용기 안에 든 물에 대해서 공격적인 의도를 품게 하라는 것이다.

개는 이 의례를 지켜보아야 하며, 병은 활발하고도 화나게 흔들려
야 한다.

"여러분의 공격적인 에너지를 모두 그 물속에 끌어모은다는 발상
입니다." [뉴질랜드의 수의사가] 어제 말했다.

오스트레일리아의 수의사는 자신의 시스템이 절대 확실하다고, 왜

냐하면 병에 담긴 분노에 개가 겁을 먹기 때문이라고 주장했다.

(l) 그레이엄 실의 『오스트레일리아 도시전설 걸작선: 수수두꺼비 약
빨기』(개정판, 2001, p. 212) 중에서

이 나라의 거리를 오가다 보면 여전히 눈에 띄는 광경이 있으니, 실제
로는 효과도 없는 경비 임무를 수행한답시고 옆으로 눕히거나 똑바
로 세워둔 물 담은 유리병이나 플라스틱 병인데, 보통은 그 주위로 개
똥 더미가 잔뜩 쌓여 있게 마련이다.

해설

내 서류철에 들어 있는 이 관습에 대한 수많은 보고 가운데 몇 가지 사례를 가
져다가 대략 주제별로 소개해보았다. 수집한 다른 자료를 보면, 이 방법으로 뉴
욕에서 마당에 들어온 우드척을 쫓아냈다거나, 위스콘신에서 마당에 들어온 토
끼를 놀래켜 쫓아냈다고도 나온다. 비록 엄밀하게는 전설까지는 아니지만, 이것
이야말로 폭넓은 분포와 상당한 변형을 보유한 도시 민간전승이 확실하다. 내가
「잔디밭의 법질서」를 처음 접한 것은 1988년에 뉴질랜드를 방문했을 때였는데,
그때 정기간행물 『리스너Listener』 3월 19-25일 자에서 데니스 웰치Denis Welch의
기사를 읽고 "법질서(Law and Order)"를 "잔디밭의 법질서(Lawn Order)"로 패러디한
그 멋진 제목을 차용하게 되었다. 하와이의 한 독자는 현지에서 간행된 유머 어
휘집 가운데 한 페이지의 복사본을 내게 보내주었는데, 거기에는 그 지역에서
사용되는 피진어 "쿠카이Kukae"의 의미를 "내가 물병을 놓아두지 않을 경우, 이
웃의 개들이 내 잔디밭에 남겨두는 것"이라고 설명했다. 그 옆에는 물병으로 보

호된 잔디밭을 그냥 지나친 개들이 지나 이웃의 잔디밭에 실례하기 위해서 길게 줄지어 늘어선 모습을 보여주는 만화가 삽화로 곁들여져 있다. 내가 아끼는 수집품 가운데 하나는 UCLA의 위대한 민속학자 고故 웨일런드 D. 핸드Wayland D. Hand가 직접 적은 반명함판 카드의 복사본인데, 자신이 계획한 『속설과 미신 백과사전Encyclopedia of Popular Beliefs and Superstitions』의 편찬에 사용했던 기록물 보관소에 포함된 물건이다. 거기에는 이렇게 적혀 있다. "마요네즈 병에 물을 담아 놓으면 잔디밭에 오물을 남기는 개를 방지할 수 있다. 수의사에 의해 반증됨. 『LA 타임스LA Times』 1984년 11월 22일 자 「디어 애비」." 바로 그 칼럼에서 애비는 시애틀의 독자가 보낸 편지에 답변했다. 그녀의 자문위원은 차라리 방어가 필요한 장소에 쥐덫 몇 개를 뒤집어 설치하라고 제안했다. 만약 개가 그 장소에 들어서면 쥐덫이 탁탁 하고 작동하겠지만, 놀라게 만드는 것 이상의 해를 끼치지는 않으리라는 것이었다(하지만 쥐덫을 뒤집어 설치하는 것 자체가 쉬운 일은 아니다. 여차하면 작동해버리기 때문이다. 여러분도 한번 해보시라!). 1991년에 뉴욕주 스토니브루크에서 온 엽서에는 이렇게 적혀 있었다. "어제 어느 파티에서 어떤 여자가 제게 말하기를, 집에다가 물 담은 비닐봉지를 걸어놓으면 파리가 도망간다더라고요. 그 여자의 어머니도 효과가 있다고 장담했어요." 워싱턴주 중부의 『트라이시티 헤럴드Tri-City Herald』에 게재된 1997년의 기사에는 골프장 관리인이 4리터짜리 우유 통에 물을 담아 잔디밭에다가 배치함으로써 잔디밭을 더럽히는 기러기 떼를 쫓아내는 데 성공을 거두었다는 내용이 나왔지만, 정작 골프 치는 사람들이 이 새로운 장애물을 어떻게 회피할 수 있었는지에 대해서는 미처 설명되어 있지 않았다.

17-5 불운한 수상스키 이용객

The Hapless Water Skier

1965년에 플로리다주 이글린 공군 기지에 주둔하고 있을 무렵에 저는 친구 가족과 함께 앨라배마 남부의 작은 저수지로 수상스키를 타러 가자는 초대를 받았습니다. 호수 가장자리에는 나무 그루터기와 울타리가 물 위로 솟아난 구역이 있었습니다. 우리가 준비를 하는 동안, 보트 소유주는 가급적 물가에서 멀리 떨어져 있으라고, 왜냐하면 지난 여름에 수상스키 이용객 한 명이 물에 빠졌다가 그곳으로 가는 바람에 죽었기 때문이라고 설명했습니다.

그 사람 말에 따르면, 보트가 돌아오는 사이에 수상스키 이용객은 살려달라고 소리를 질렀고, 철조망에 걸리는 바람에 다리를 움직일 수 없다고 말했답니다. 그런데 사람들이 물에서 건져내보니 수상스키 이용객은 이미 죽어 있더랍니다. 알고 보니 늪살무사의 둥지를 밟는 바람에 죽었고, 무려 백 군데나 뱀에 물린 자국이 있더랍니다.

그로부터 2년 뒤에 저는 루이지애나 북서부의 바크스데일 공군 기지에 주둔하게 되었습니다. 거기서도 저는 수상스키 초대를 받았는데, 이번에는 근처의 강어귀로 갔습니다. 우리가 출발 준비를 하고 있는데 (아마 선생님께서도 지금쯤은 무슨 내용이 나올지 짐작하셨으리라 믿습니다) 죽은 나무가 늘어선 물가를 반드시 멀리하라는 이야기가 나왔습니다.

지난 여름에 수상스키 이용객 한 명이 그곳에 있는 늪살무사 둥지를 밟는 바람에 죽고 말았다는 것이었습니다.

해설

널리 퍼진 남부 이야기의 이 버전은 1991년에 미국 공군 소속 게리 L. 디커스Gary L. Dikkers 대령이 제보한 내용이다. 1978년 『남부 민속 계간지Southern Folklore Quarterly』에 뱀 이야기 관련 논문을 게재했던 미시시피 대학의 O. 핀리 그레이브스O. Finley Graves 박사는 「불운한 수상스키 이용객」이 등장하는 남부 문헌에 대해서 내게 조언해주었다. 그런 문헌 중 하나인 엘렌 더글러스Ellen Douglas의 『당신과 끝낼 수 없어, 자기야Can't Quit You, Baby』(1988)의 설명에 따르면, "이 진위불명의 이야기는 (……) 1960년대 말에 미시시피 델타 지역을 마치 번개처럼 휩쓸었다." 그렇다면 이 이야기가 진짜일 가능성도 있을까? 더글러스는 다음과 같이 비꼬아 말했다. "이 이야기는 항상 진짜다. 늪살무사 떼가 수상스키 이용객을 기다리며 모여 있다는 건 항상 진짜다. 항상, 항상 진짜다." 1990년에 『샌안토니오 라이트San Antonio Light』의 「동물원 명사 사전Who's Who at the Zoo」에서는 늪살무사, 또는 입속이 하얀 까닭에 붙은 별명인 "목화솜입뱀"을 다루면서 "조용하고 찾아내기 쉽지 않은" 종이라고 묘사했다. 이 칼럼에서는 아미스타드 호수에서 수상스키를 즐기다가 물에 빠진 여자아이가 "늪살무사의 '둥지'를 잘못 밟는 바람에 여러 마리에게 물려 즉사했다"는 이야기를 그저 풍문에 불과하다고 언급했다. 그 칼럼의 집필자인 박물학자 브루스 리 둘리Bruce Lee Deuley는 이렇게 논평했다. "아미스타드 호수에는 늪살무사가 전혀 없으며, 내가 확인한 바로는 이 파충류가 대규모 군체로 이동하거나 형성되었다는 기록도 전

혀 찾을 수 없었다." 이런 죽음이 한 번이라도 실제로 있었는지 여부와는 별개로, 여러 서로 다른 장소와 시기에 똑같은 사건이 일어났음에도 불구하고 번번이 야생동물 전문가의 시선을 피해갔을 가능성 자체는 매우 낮게 마련이다.

17-6

거대 메기

The Giant Catfish

미국 국토매립청Bureau of Reclamation 소속으로 콜로라도강의 여러 댐 바닥에 들어가서 격자 청소와 수리를 담당하는 잠수부들에 관한 이야기가 있다.

낚시꾼들의 말에 따르면, 한 잠수부는 커다란 메기를 봤다. 애리조나 수렵어획부Arizona Game and Fish Department의 리치 보드리Rich Beaudry의 표현을 빌리자면, "트럭에 달린 윈치가 있어야만 간신히 끌어낼 만한 메기. 워낙 커서 툭하면 낚싯줄을 끊어버리기 때문에 아직 아무도 낚은 적이 없는 메기"이다. 곧이어 보드리는 다음과 같이 서글픈 듯 덧붙였다. "그런데 문제는 그 메기를 본 사람이 항상 '잠수부인 내 친구'라는 점이고, 정작 그 잠수부가 누구인지는 절대로 찾아낼 수가 없더라는 겁니다."

해설

『애리조나 하이웨이스Arizona Highways』 1991년 11월호에서 가져왔다. 유타주 리치필드의 로버트 밀러Robert Miller는 이 기사 스크랩을 내게 제보하며 이렇게 덧

붙였다. "지난 25년여 동안 저는 유타주 하이트부터 애리조나주 유마 사이에서 목격되었다는 이른바 거대한 메기에 관한 이야기를 여럿 들어 봤습니다." 중서부 버전은 존 매드슨John Madson의 『강 위쪽: 미시시피 상류 연대기Up on the River: An Upper Mississippi Chronicle』(1985)에서 논의된 바 있다. 거대 메기에 관한 이야기는 여러 세대에 걸쳐 남부, 중서부, 남서부에서 구연되어 왔다. 이 지역들로 말하자면 정말로 커다란 메기가 출몰하기는 하지만, 그렇다고 해서 전설에 나오는 것처럼 송아지만 한, 또는 암소만 한, 또는 자동차만 한 크기로까지 자라지는 않는다. 현대 버전에서는 이 물고기가 폭스바겐 비틀 자동차로 오인되는데, 그 입이 천천히 열렸다 닫히는 것이 마치 물살에 흔들려 위아래로 움직이는 엔진 덮개처럼 보이기 때문이다. 이 테마의 또 다른 변형에서는 물에 빠진 폭스바겐 안에 탑승자의 시신이 아직 갇혀 있는데, 거대 메기 몇 마리가 그 안으로 들어갈 길을 찾아 바깥을 어슬렁거리는 것으로 나온다. 이 무시무시한 광경을 본 잠수부들은 얼굴이 창백해지고 몸을 떠는 상태로 깊은 물속에서 나온다. 이들은 두 번 다시 물이 흐린 강이나 저수지 안에 들어가지 않겠다고 맹세하며, 그 충격으로 인해 하룻밤 사이에 머리가 하얗게 센다. 메기 관련 사실과 민간전승 모음으로는 『미국 민간전승: 백과사전American Folklore: An Encyclopedia』(1996)에 수록된 젠스 런드Jens Lund의 「메기Catfish」 항목이 훌륭하다.

[1997년] 4월 30일 모스크바(로이터)—러시아의 암소 여러 마리가 하늘에서 떨어져서 태평양 해상의 어선에 내려앉은 이야기에 독일 외교관들은 신중한 태도를 견지하고 있다.

하지만 모스크바 주재 독일 대사관에서 본의 외무부에 보고함으로써 결국 어느 독일 신문에 보도된 이 이야기는 도시전설의 특징을 모조리 갖고 있다. 즉 허구에 불과하지만 구연과 재구연을 거친 끝에 마침내 진정성의 분위기를 얻게 되는 것이다.

이야기는 다음과 같다. 지금으로부터 몇 주 전에 러시아의 구조대가 일본 어부 몇 명을 바다에서 구조했는데, 암소에 맞아서 배가 침몰했다는 주장이 나오자 이들을 억류해버렸다.

이후 러시아 당국의 조사 끝에 러시아 병사들과 공중 가축 절도에 얽힌 황당한 범죄 이야기가 드러났다는 것이 독일 일간지 『함부르커 모르겐포스트Hamburger Morgenpost』의 설명이다.

"러시아 군인들이 암소 두 마리를 훔쳐서 비행기로 운반했다. 그런데 비행 도중에 가축이 통제 불능 상태가 되었다. 승무원은 추락을 막기 위해 암소들을 공중에 내버릴 수밖에 없다고 판단했다." 이 신문은 대사관의 공식 전문을 인용하여 이렇게 보도했다.

독일 대사관의 소식통이 로이터에 밝힌 바에 따르면, 실제로 그런 전문이 왔으며, 그 인용문도 진짜라고 한다.

하지만 아직까지는 이 이야기에 대한 확실한 출처가 없으며, 일부 사람들은 최근의 인기 러시아 영화 「국가적 사냥의 특이성Osobennosti Natsionalnoi Okhoty」에 나오는 일화와 너무 비슷하게 들린다고 지적한다.

러시아의 베스트셀러 비디오 가운데 하나인 이 영화에서는 사냥꾼 여러 명이 암소를 한 마리 훔쳐서 군용 제트기 안에 숨긴다.

지금으로부터 6개월 전에 모스크바의 일간지 『콤소몰스카야 프라우다Komsomolskaya Pravda』의 칼럼 「바이키Baiki」에는 이 영화에서 영감을 받은 짧은 기사가 등장했다. 해당 신문사의 언론인 가운데 한 명이 로이터에 밝힌 바에 따르면 그러했다.

"꾸며낸 이야기"라는 뜻의 「바이키」는 갖가지 허풍을 소개하는 코너인데, 예를 들어 변기를 통해 하수도 시스템으로 흘러 내려간 새끼 악어가 크게 자라나서 아파트와 주택으로 다시 기어 들어온다는 등의 이야기가 그러했다.

러시아인들의 말에 따르면, 암소 이야기는 심지어 이 영화보다도 먼저 나온 농담으로, 한 러시아 어부가 어선을 잃어버리고 나서 하늘에서 떨어진 암소 때문에 그랬다고 변명했다는 내용이다.

해당 농담은 이 변명을 그리 재미있게 생각하지는 않았던 공산당 당국이 어부를 정신병원에 보내는 것으로 마무리된다.

4월 초에 하늘에서 떨어진 암소에 관한 이야기는 전 세계 컴퓨터 네트워크에 갑자기 등장했는데 (······)

수전 홀Susanne Hoell이 작성한 이 뉴스 기사는 나도 이메일로 제보받았다. 결국 이 이야기는 인쇄와 방송뿐만 아니라 전자 매체로도 계속해서 전이되는 셈이다. 로이터 기사에서는 이 이야기가 러시아에서 독일과 미국 대사관 직원을 통해서 해외로 유출되어 결국 서방 언론에까지 도달했다고 설명한다. 이 기사는 러시아 국방부 대변인의 인용문으로 마무리된다. "이건 한마디로 헛소리입니다. 단어 하나조차도 사실이 아닙니다." 덧붙여 말하자면, 로이터는 이른바 해외에서 일어났다는 황당한 사건들에 관해 이와 유사한 기사를 종종 배포한다. 날아온 암소 이야기의 더 오래된 "농담" 버전은 『모스크바 뉴스Moscow News』 1990년 6월 1-7일 자의 칼럼에도 등장했었다. 나도 이 버전과 영국에서 나온 몇 가지 버전을 『아기 열차』에서 논의한 바 있다. 『알래스카 어민 저널Alaska Fishermen's Journal』 1997년 6월호에서도 이 이야기를 다시 소개하면서, "다음 이야기의 정확성은 우리도 검증할 수 없지만, 너무 기괴하고 놀라운 까닭에 차마 묻어둘 수 없어서 전달하게 되었다"는 단서를 붙였다. 그러면서 이 내용을 인터넷에서 발견했다는 어느 개인을 그 출처로 거론했다. 물론 「날아온 암소」는 구비 민간전승이라는 뿌리에서 상당히 멀고, 암소 자체는 엄밀히 말해서 야생동물도 아니지만, 앞의 인용문처럼 그 이야기 자체가 너무 기괴하고 놀라운 까닭에 이 장에 수록하게 되었다. 게다가 로이터 기사에서는 이 이야기를 "도시전설"이라고 했는데, 로이터로 말하자면 거짓말을 하지 않는 통신사이기 때문이다. 그렇지 않은가? 이 이야기는 『뉴욕 타임스 매거진New York Times Magazine』 2011년 1월 16일 자에 다시 한번 갑자기 등장했는데, 이번에는 토목 및 환경공학 교수이자 "위기 분야의 주도적인 학자"인 누군가가 2003년에 하늘에서 떨어진 암소 때문에 어선을 잃어버린 일본 어부들의 사례가 실제로 있었다고 주

장한 것으로 나왔다. 그로부터 3주 뒤에 이 기사를 철회하면서 그 내용을 "도시

전설"이라고 해명했다.

17-8

넘어지는 펭귄들

Toppling Penguins

(A)

멕시코의 한 신문 보도에 따르면, 포클랜드 제도에 주둔하는 영국 공군 조종사들은 심심한 나머지 희한한 놀이를 하나 창안했다. 그 지역의 펭귄이 비행기에 매료된다는 사실을 깨달은 조종사들은 펭귄들이 많이 모인 바닷가를 찾아낸 다음, 바닷가를 따라서 비행기를 천천히 몰았다. 그러자 1만 마리쯤 되는 펭귄이 지나가는 비행기를 보기 위해 한꺼번에 고개를 돌렸고, 조종사들이 선회해서 반대 방향으로 날자 이 새들도 반대 방향으로 머리를 돌렸다. 신문 보도에 따르면, 바로 그때 "조종사들이 바다를 향해 선회하면서 펭귄 군체의 머리 위를 지나갔다. 그러자 1만 마리나 되는 펭귄들이 고개를 젖히고, 젖히고, 젖히다가 그만 한꺼번에 뒤로 발랑 넘어져버렸다."

(B)

포클랜드 제도에서의 전쟁 동안 영국이 아르헨티나를 침공했을 때는 뒤로 넘어진 펭귄을 일으켜 세우기 위해 고용된 인력도 있었다. 펭귄은 비행기를 보는 데에 익숙하지 않았기 때문에 비행기가 지나가면 모두가 그 모습을 눈으로 좇았는데, 만약 비행기가 머리 위로 지나가

698

면 펭귄들도 고개를 젖히고 젖히다가 결국 뒤로 넘어지기 때문이었다. 그런데 펭귄은 뒤로 넘어지면 혼자 힘으로는 똑바로 일어설 수가 없다.

해설

두 버전 모두 이메일을 통해 유포되었고, 게시판에도 올라온 내용으로 (A)는 1994년에, (B)는 1995년에 수집했다. 일부에서는 이 이야기의 출처를 『오듀본 매거진Audubon Magazine』이라고 밝혔다. 포클랜드 전쟁은 1982년에 일어났다. 뒤로 넘어지는 펭귄 이야기 자체는 1985년에 만화 「블룸 카운티Bloom County」에도 등장했지만, 이때는 전쟁에 대한 언급이 없었다. 2003년에 AP의 기사에서는 이 이야기를 "도시전설"이라고 부른 어느 과학자의 말을 인용했고, 2004년에 『뉴욕 타임스』의 과학 칼럼에서는 이 이야기를 "남극의 도시전설"이라고 불렀다. 관측자들의 보고에 따르면 펭귄은 비행기를 유심히 바라보지 않으며, 오히려 조종사가 군체 위를 지나갈 때는 뿔뿔이 흩어져서 숨는다고 전한다. 독일의 민속학자 롤프 빌헬름 브레트니히Rolf Wilhelm Brednich는 2004년에 간행한 "최신 전설 이야기" 선집 제목을 『뒤로 넘어진 펭귄Pinguine in Rückenlage』이라고 지었다. 저자는 "멕시코 신문" 버전과 "포클랜드 전쟁" 버전 모두를 수록하면서, 후자는 뉴질랜드 웰링턴의 한 신문 기사에서 가져왔다고 출처를 밝혔다. 브레트니히의 저서는 표지 그림도 매력적이지만, 그 상황을 묘사한 독일어도 역시나 매력적이다. "머리 위로 날아가자 펭귄도 뒤로 넘어갔다(die Penguine beim Überfliegen umgefallen sein)". 모두의 사랑을 받는 바로 이 새는 제18장에 수록된 「펭귄 이야기」[18-3]에서도 역시나 귀엽게 등장한다.

17-9

치명적인 장화

The Fatal Boot

켄터키 출신인 저희 새아버지께서 해주신 이야기가 생각납니다. 삼형제 중에 첫째가 장화를 한 켤레 샀습니다. 장화가 아직 새것이었을 때, 첫째는 숲에 들어갔다가 방울뱀에게 물렸습니다. 결국 첫째는 죽고 말았습니다. 둘째가 장화를 물려받아서 신기 시작했는데, 갑자기 죽고 말았습니다. 막내도 똑같은 운명을 맞이했습니다.

　삼형제의 재산을 경매로 처분할 즈음, 누군가가 장화를 살펴보다가 그 뒤꿈치에서 방울뱀 송곳니 하나가 부러진 채 박혀 있는 것을 발견했습니다. 그 송곳니에 들어 있던 독 때문에 삼형제가 연이어 사망한 것이었습니다.

　뱀 한 마리가 죽인 사람 숫자로는 기록이 아닐 수 없었습니다!

해설

1987년에 텍사스주 샌안토니오의 톰 라일리Tom Riley가 제보한 내용의 전문으로, 나는 『좋은 이야기에는 진실 여부가 문제되지 않는다』에 수록된 「치명적인 장화」에서 이 내용을 패러프레이즈한 바 있다. 이 장의 서론에서 소개한 「엉뚱

한 방울」과 마찬가지로, 이 전설은 원래 오래된 시골 이야기였지만 이후 현대 도시를 배경으로 삼아서도 계속해서 구연된다. 때로는 카우보이 장화, 하이킹 장화, 또는 농장에서 일할 때 신는 고무 장화라고 구체적으로 설명된다. 1991년에 텍사스주 오어시티의 데이비드 영이 제보한 바에 따르면, 1966년에 플로리다 여행을 갔을 때 그 "치명적인 장화"의 실물을 본 적이 있었다고, 하지만 그때는 일반적인 신발이었다고 한다. 그의 설명을 인용하자면 이렇다. "우리는 여러 관광 명소에 들렀는데, 문제의 신발은 조명이 설치된 유리 전시장에 들어 있었고, 그 옆에는 그 이야기가 적혀 있었습니다. 즉 신발을 동생이 물려받았는데 동생마저 죽었고, 뒤늦게야 송곳니가 발견되었다는 것이었습니다."

17-10

<div align="right">

놀이공원의 뱀

Snakes in the Amusement Park

</div>

몇 년 전에 들은 이야기인데, 제 생각에는 도시전설인 것 같습니다. 선생님께서 판단해주세요.

몇 년 전에 오하이오주의 시더포인트라는 놀이공원에 남편과 아내와 아들 세 식구로 이루어진 가족이 하루 종일 놀려고 찾아갔습니다. 시더포인트는 이리호 근처, 오하이오 북부에 있습니다. 이곳은 오래된 지역이고, 나무와 식물이 웃자라 있었으며, 매우 습했습니다. 가족은 아침 일찍 도착해서 맨 먼저 "통나무 타기" 놀이기구를 타러 갔습니다. "통나무" 안의 1인석에 앉은 채 나무 사이를 지나고, 통나무 운반용 도랑을 따라 내려가고, 폭포 밑을 지나고, 마지막으로 경사로를 따라 내려가면 그제야 속도가 느려지면서 종착지에 도달하는 것이었습니다. 이름 그대로 통나무가 강 하류로 떠내려가는 경로를 따라가는 놀이기구였습니다.

그 이야기에 따르면, 세 식구는 "통나무" 하나를 함께 탔는데, 여덟 살이었던 꼬마가 혼자서 맨 앞자리에 타고 싶다고 부모님께 졸랐습니다. 대신 부모님은 뒤쪽 자리에 앉으라는 것이었지요.

부모님은 이에 동의했고, 세 식구는 각자의 자리에 앉아서 놀이기구를 타기 시작했습니다. 얼마 되지 않아서 부모님은 아들이 이리저

리 몸을 들썩이며 양팔을 흔드는 모습을 보았습니다. 엄마 아빠는 아들이 정말 재미있어하나 보다 생각하고 넘어갔지요.

그런데 놀이기구의 운행이 끝나자 아이는 앞으로 푹 쓰러지더니 죽어버렸습니다! 좌석을 살펴보았더니 아이의 발 닿는 부분의 바닥에 작은 맹독성 물뱀이 한 마리 있었습니다. 놀이기구가 운행하는 동안 뱀이 꼬마를 여러 번 물었던 겁니다. 아이가 이리저리 몸을 들썩였던 것은 뱀을 피하려는 행동이었던 거구요. 놀이공원이 영업을 시작하면서 놀이기구를 제대로 확인하지 않았던 겁니다.

해설

1992년에 오하이오주 워싱턴의 데버라 바우먼Deborah Bowman이 제보한 내용이다. 이 이야기는 미국 전역에서, 특히 남부와 중서부에서 ('사랑의 터널'부터 롤러코스터에 이르는) 다양한 놀이기구와 결부되어 구연된 바 있다. 대개는 놀이기구 탑승자가 한 손을 물에 닿을락 말락하게 둔 상황에서 뱀이 무는 것으로 나온다. 다른 버전에서는 놀이기구를 해외에서 (주로 인도로 나온다) 제작하는 과정에서, 또는 지난 겨울 동안 보관하는 과정에서 뱀이 (때로는 다른 생물이) 차량이나 목마 등에 숨어 있었던 것으로 나온다. 심지어 현대의 최신식 놀이공원과 결부되어서도 이와 유사한 이야기가 나오며, 오늘날에는 놀이방이나 패밀리 레스토랑에 흔히 있는 볼풀과 결부되어서도 유사한 이야기가 나온다.

17-11 딸기밭의 뱀

The Snake in the Strawberry Patch

로리 오스트로스키Lorrie Ostrowski는 "같이 일하는 여자가 실화라고 장
담한" 이야기를 해주었다.

'어떤 여자가 낳은 지 2주밖에 안 되는 아기를 옆자리에 태우고서
픽업 트럭을 몰고 태퍼해녹 지역을 지나가고 있었다. 여자는 딸기를
따려고 길가에 차를 잠시 세웠고, 아들에게 우유병을 물리고 트럭 안
에 잠깐 혼자 내버려두었다.

몇 분 뒤에 트럭으로 돌아온 여자는 뭔가 시커먼 것이 아기 입에
대롱거리는 것을 알아챘다. 알고 보니 그 시커먼 물체는 뱀 꼬리였다.
뱀 한 마리가 우유를 빼앗아 먹으려고 목구멍으로 기어 들어가 결국
아기를 죽이고 말았던 것이다.'

혹시 여러분께서는 이 이야기를 읽고서 입맛이 싹 달아나지 않으
셨는지?

하지만 잠깐만. 이 이야기에는 구멍이 숭숭 나 있다. 다른 무엇보
도, 혹시 뱀이 우유라면 사족을 못 쓴다는 이야기를 들어보신 분이 계
신지? '거짓말!' (……) 아니, 혹시 사실일까?

가장 손쉬운 추적은 실패하고 말았다. 오스트로스키 여사는 자기
친구에게 기자를 만나보라고 권했지만, 그 친구는 결국 거절하고 말

왔다.

로버트쇼 컨트롤롤Robertshaw Controls Co.에서 비서로 근무하며 아이언밀 로드 10340번지에 거주하는 23세의 오스트로스키 여사는 그 이야 기의 출처로 언급된 동료의 이모분 전화번호를 물어보았다. 하지만 동료는 이모의 전화번호나 성함을 밝히기를 거절했다.

그리하여 다음 선택지는 태퍼해녹을 관할하는 에식스 카운티 보안 관실이었다.

에식스 보안관 덴우드 W. 인슬리Denwood W. Insley도 이 이야기를 들 었다고 했다.

"그 출처는 보통 일반적인 뒷공론입니다." 인슬리는 말했다. "저도 일반적인 대화 도중에 그 이야기가 언급되는 걸 우연히 들은 적이 있 었습니다. 그 일이 일어난 장소가 (······) 킹앤드퀸 카운티였다고 하더 군요. 그 일이 실제로 일어났는지 아닌지는 저도 모릅니다. 하지만 에 식스 카운티에서 그런 일이 없었다는 건 제가 장담합니다."

킹앤드퀸 카운티를 관할하는 로버트 F. 롱기스트Robert F. Longest 역시 이 이야기를 알고 있었지만, 그 뱀 사건은 체스터필드 카운티에서 벌 어진 것으로 들었다고 했다.

"저도 풍문은 들었습니다만, 제가 아는 내용은 그게 전부입니다. 제 담당 구역에서 일어난 사건인지는 모르겠습니다만, 제 부서로는 신고 가 들어오지 않았습니다. 저로선 캥앤드퀸 카운티에서 일어난 사건이 아니라고 확신해도 무방할 것 같군요." 롱기스트는 말했다.

"여기서는 일어난 적이 없습니다." 체스터필드 카운티의 수사관 앨 런 W. 톰슨Alan W. Thompson은 말했다. 그는 심지어 이 사건을 들어본 적 도 없었다. "그런 일이 일어났다면 우리가 이미 듣고도 남았을 거라고

장담할 수 있습니다."

버지니아 수렵민물어획부Department of Game and Inland Fisheries의 수전 질리Susan Gilley는 이 이야기를 들어보았다고 밝혔다. 하지만 그런 일은 애초에 일어날 수가 없다고, 왜냐하면 신생아의 입은 워낙 작기 때문에 성체 먹구렁이가 들어갈 수 없기 때문이라고 설명했다.

하지만 어린 먹구렁이라면 (사실은 이름과 달리 검은색이 아니라 회색과 갈색이 뒤섞인 모습이지만) 충분히 들어갈 수 있다고도 덧붙였다.

우리는 질리의 추천을 받아 리치먼드 대학의 파충류와 양서류 전공 생물학자 조지프 C. 미첼Joseph C. Mitchell 박사에게 연락을 취했다. 박사는 이 이야기를 듣고 웃음을 터트렸다.

"뱀은 우유를 마시지 않습니다. 육식동물이거든요. 심지어 뱀은 우유 냄새에 끌리지도 않습니다. 그 이야기는 터무니없을 뿐만 아니라 지금까지 확인된 뱀의 생태하고는 전혀 맞지가 않습니다." 미첼 박사가 말했다.

좋다. 그렇다면 이 도시 풍문은 뱀의 능력을 터무니없이 과대평가한 셈이다.

결국 이 이야기는 거짓으로 드러났다. 하지만 도대체 애초에 어디에서 온 것일까?

민간전승 애호가들은 얀 해럴드 브룬반드의 『목이 막힌 도베르만』을 보면 그 이야기의 역사가 나온다고 조언해주었다.

아니나 다를까 그 책을 살펴보았더니 오래된 아일랜드 전설에서 비롯되었다는 이 뱀 전설의 변형이 인용되어 있었고 (……)

해설

버지니아주 『리치먼드 뉴스 리더Richmond News Leader』 1987년 8월 24일 자에 게재된 아일린 바네트Eileen Barnett의 기사 전반부이다. 「딸기밭의 뱀」은 오래된 시골 뱀 이야기의 또 다른 최신판으로, 바로 그해 여름에 노스캐롤라이나와 버지니아에서 매우 인기를 끌었다. 뱀이 우유를 좋아한다는 발상은 이보다 더 오래된 여러 전설의 기반이 되었으며, 뱀이 누군가의 몸 안으로 기어 들어갔다는 내용은 종종 그 동물의 우유 사랑의 결과로 설명된다.

제18장

애완동물 문제

Pet Problems

나는 이 책에서 지금까지 변기에 넣고 내린, 독극물을 먹은, 깔려 죽은, 구이가 된, 전자레인지에 돌린, 땅에 파묻혔다가 발굴된, 매장을 위해 운반되다가 도둑맞은, 그리고 기타 다양한 위험과 모욕에 노출된 (그중에는 저빌쥐와 관련된 차마 입에 올리기도 거북한 행위도 포함된다) 애완동물에 관한 이야기들을 수록했다. 그런데도 왜 굳이 별도의 장이 필요했던 걸까?

한편으로는 내가 「애완동물 문제Pet Problem」라는 제목의 두운을 좋아하기 때문이다. 다음으로는 이 장이 야생동물을 다룬 바로 앞 장에 대한 훌륭한 균형추를 제공하기 때문이다. 하지만 가장 큰 이유는 애완동물과 그 소유주가 겪는 특이한 위험 가운데 앞에서 미처 다루지 못한 것이 몇 가지 더 있는데, 나로선 아무것도 버리고 싶지 않기 때문이다.

애완동물 문제는 세계 각지의 전설에서 중요한 테마다. 내가 보기에 미국에서 인기 높다고 생각되는 주요 애완동물 전설에는 모두 해외에도 상응하는 이야기가 있다. 물론 나도 가끔씩은 미국에 없는 애완동물 이야기를 해외에서 제보받기도 한다. 예를 들어 「맞아 죽은 고양이The Battered Cat」는 지금까지 나도 영국과 오스트레일리아에서만 수집한 이야기이다. 때로는 「이중 타격The Double Whammy」이라는 제목으로도 통하는 그 내용은 대략 다음과 같다.

—

고양이가 도로로 뛰쳐나오자 운전자가 피하지 못하고 치어버렸다. 속이 울렁거리는 쿵 소리가 들리자, 운전자는 최대한 빨리 멈춰 선

다음, 그 불쌍한 동물을 혹시 지금이라도 도울 수 있는지 알아보려 뒤로 달려갔다. 고양이는 길가의 잔디밭에 누워 있었는데, 눈을 감고 뒤로 벌렁 누운 상태였으며, 네 발을 공중에 뻗었지만 아직 숨은 쉬고 있었다.

사고를 당한 고양이가 의식을 잃은 채 죽어간다고 생각한 운전자는 차로 돌아가서 트렁크에서 타이어 교체용 지렛대를 꺼냈다. 그러고는 꼼짝도 하지 않는 고양이의 머리를 세게 내리쳐 그 비참한 상황에서 구제해주었다.

그러자 근처의 어느 집에서 노부인 한 명이 소리를 지르며 달려 나왔다. 웬 미친 운전자가 자기 고양이를 죽였다는 이야기였다. 단지 길가에 누워서 잠자기를 좋아했을 뿐인 멀쩡한 고양이를 말이다. 운전자는 노부인을 진정시키려 노력했지만, 노부인의 비명에 동네 사람들이 놀라 뛰어나왔고, 경찰을 불러서 수사하게 하자고 주장했다. 알고 보니 도로에 뛰어든 고양이는 자동차 바닥에 끼어 있었다. 운전자는 엉뚱하게도 노부인이 기르던 다른 고양이를 때려죽였던 것이었다.

그런가 하면 지금까지 대서양 반대편에서는 미국에만 있는 「마취된 고양이The Tranquilized Cat」라는 이야기도 있다. 이 이야기는 1994년에 조지아주 디케이터의 빈스 마세크Vince Macek가 제보한 것인데, 이번에는 애완동물 자체보다는 오히려 그 소유주의 문제이다.

–

한 여자가 고양이를 데리고 비행기 여행을 하려고 계획했다. 수의사를 찾아간 여자는 혹시 여행 중에 고양이를 진정시키도록 먹일 만한 약이 있는지 물어보았다. 잠시 생각하던 수의사는 마취제 알약을 꺼내더니, 고양이에게 투여할 만한 분량으로 쪼갠 다음, 비행한 시간 전쯤에 고양이에게 먹이라고 여자에게 말해주었다.

나중에 수의사로부터 그 이야기를 전해 들은 동료 수의사가 이렇게 말했다. "설마 진짜로 그렇게 처방한 건 아니지? 안 그래? 그 약이 인간에게는 효과가 있지만 고양이에게는 오히려 정반대 효과를 내거든. 고양이가 먹으면 막 할퀴고 발광을 할 거야!"

나중에 수의사를 다시 찾아온 여자는 이렇게 말했다. "선생님 말씀대로 그 알약을 고양이에게 먹였더니, 비행기에서 통제 불능 상태가 되어서 미쳐 날뛰더라고요. 그 녀석을 진정시키느라고 정말 애를 먹었다니까요."

수의사는 뭐라고 대답할지 몰라 난처했다. 그런데 다행히도 여자는 이렇게 덧붙였다. "정말 그 알약을 주셔서 얼마나 감사한지 몰라요, 선생님. 그나마도 먹지 않았더라면 우리 고양이가 어떻게 했을지 정말 상상도 안 되더라니까요."

미국 도시전설에서는 고양이야말로 가장 재미있는 동물로 공인된 상태이다. 하지만 해외에서는 (특히 영국과 그 나라의 옛 식민지에서는) 앵무새, 줄여서 잉꼬야말로 최고의 개그 담당 애완동물이다. 이것은

이 새의 이름과도 부분적으로 관련이 있는데, 왜냐하면 내가 보기에는 "잉꼬"라는 이름 자체가 어떻게 말하든지 우스워 보이기 때문이다. 뉴질랜드의 잉꼬 전설 가운데 하나를 소개해보자. 여러분은 이것이야말로 제1장에 나온 「토끼 드라이어」[19]의 변형임을 금세 알아볼 수 있을 것이다.

어느 노부인의 집에 연결된 가스관을 고치는 수리공들이 들어왔다. 노부인은 수리공들이 일하는 동안 외출한 상태였는데, 친절하게도 쉬는 시간에 집 안에 들어와서 먹으라며 차와 비스킷도 미리 마련해주었다.

하지만 수리공들이 실수를 저지르는 바람에 집 안으로 가스가 일부 누출되었다. 수리공들은 집 안으로 들어와서 창문과 문을 열어놓았지만, 노부인이 키우던 애완 잉꼬가 죽어서 새장 바닥에 쓰러진 것을 발견했다. 분명 가스 때문에 죽은 모양이었다.

어느 누구도 그 친절하고 체구도 작은 노부인에게 사실대로 말할 엄두가 나지 않았기 때문에, 수리공들은 앵무새를 마치 살아 있는 듯한 자세로 다시 횃대에 올려놓았다. 집에 돌아온 노부인은 곧바로 새를 바라보더니 비명을 질렀다. "오늘 아침에 나갈 때만 해도 내가 기르던 작은 앵무새가 죽어서 새장 바닥에 쓰러져 있었는데. 저것 좀 봐요! 저 녀석이 다시 살아났어요!"

내 생각에 영국의 잉꼬 전설 중에서도 가장 인기 높고 가장 훌륭

한 버전은 민속학자 폴 스미스의 『더 저질 전설집』에 수록된 것이 아닐까 싶다. 내 서류철에는 이 이야기의 변형이 여러 가지 들어 있지만, 이 특정한 구연이야말로 이를 서술하는 영국인 특유의 뻣뻣하고 건조한 말투로 인해서 그 효과가 배가된다고 생각된다.

—

때로는 너무 잘하려고 오히려 일을 망치기도 한다. 한 청년이 난생처음으로 여자 친구의 부모님 댁에 초대를 받았다. 어른들로부터 호감을 얻으려는 마음이 강했던 까닭에, 그는 기필코 좋은 인상을 남기려 작정했다.

여자 친구의 부모님 댁에 도착한 남자는 미래의 장모님이 잉꼬를 너무나도 애지중지한다는 사실을 발견했다. 불운하게도 청년은 그런 종류의 애완동물에게는 알레르기 반응을 보였는데, 안타깝게도 이런 사실을 굳이 숨기고 있었던 것이다.

온 식구가 거실에 모여 앉아서 이야기를 나누다가 잉꼬가 화제에 오르자, 여자 친구의 어머니가 잉꼬를 새장에서 꺼내 방 안을 이리저리 날아다니게 풀어주었다. 잉꼬는 한동안 날다가 청년의 머리에 올라앉았다. 당황한 청년은 새를 내려놓으려고 했지만, 순간적으로 몸이 잘못 움직이면서 머리 위의 새를 손으로 탁 쳐서 벽난로로 날려 보냈고, 잉꼬는 모두가 보는 앞에서 치솟는 불길에 타죽고 말았다.

만약 재미있는 언어보다는 상황 유머를 좋아하는 독자라면, 이 이

야기의 또 다른 버전을 선호할지도 모르겠다. 여기서는 청년도 알레르기 반응이 없고, 새도 그의 머리에 올라앉지는 않는다. 대신 새가 계속해서 이리저리 날아다니는 사이, 청년은 등을 뒤로 기대고 편안하게 앉아서 다리를 꼬는데, 우연히도 날아가던 잉꼬가 그의 발에 맞아서 타오르는 난롯불 속으로 깔끔하게 들어가버린다.

18-0

가축 몰이 기질

Herd Mentality

한 부부가 최근에 보더콜리 한 마리를 애완동물로 삼았는데, 워낙 행동이 반듯한 꼬마 친구이다 보니 칵테일파티를 개최했을 때조차도 집 안에 계속 머물러 있게 했다. 개는 손님들 사이를 이리저리 돌아다녔고, 사람들도 딱히 개의치는 않았다. 그런데 가끔 한 번씩 개가 군중 사이를 지나가는 동안 누군가의 다리에 몸을 스치거나 부딪히는 바람에, 사람들은 무심코 이쪽저쪽으로 한 걸음씩 비켜서면서도 여전히 계속해서 술을 마시고 대화를 즐겼다.

　잠시 후에 손님 한 명이 주위를 둘러보며 이렇게 물었다. "저기, 왜 우리가 모두 한데 모여 있는 거지?" 그러고 보니 모든 사람이 거실 한쪽 구석으로 옮겨 온 것 같은 형국이었다. 보더콜리가 가축 몰이 본능을 타고났다 보니, 손님들은 부지불식간에 가축처럼 한데 모이게 된 것이다.

18-1

카펫 밑에 혹

The Bump in the Rug

떠도는 이야기 중에 이런 것이 있었다. 한 카펫 설치업자가 하루 종일 걸려서 고객의 집 바닥 전체에 카펫을 깔았다. 그런데 거실 한가운데 카펫 밑에 혹이 하나 불룩하게 솟아 있었다. 설치업자는 담배를 피우려고 가슴 주머니를 만져보았는데, 어디로 갔는지 없었다. 번거롭게 카펫을 다시 들추고 싶지 않았던 설치업자는 밖에 나가서 각목을 하나 가져왔다. 담뱃갑을 탁탁 때려 납작하게 만드는 것이야 비교적 쉬울 터였다. 혹을 납작하게 만든 설치업자는 연장을 챙겨서 트럭으로 가져갔다. 그런데 두 가지 사건이 동시에 벌어졌다. 하나는 설치업자의 담뱃갑이 트럭 운전석에 놓여 있었던 것이고, 또 하나는 방금 카펫을 깔고 나온 집의 주인 여자가 등 뒤에 대고 이렇게 말한 것이었다. "혹시 저희 잉꼬가 어디 있는지 못 보셨나요?" 여자가 애처로운 목소리로 묻고 있었다.

해설

『리더스 다이제스트』 1964년 5월호의 「웃음이 명약」 코너에 수록된 내용으로,

"샌디에이고 『유니온Union』의 프랭크 로즈Frank Rhoades가 인용한 밥 케이시Bob Casey의 제보"가 출처로 나와 있다. 나는 1980년에 유타 대학의 한 학생으로부터 처음 제보를 받았는데, 학생의 말에 따르면 25년 전쯤에 자기 아버지의 직장 동료에게 실제로 일어났던 일이라고 했다. 1987년 뉴욕주 브루클린의 독자가 제보한 바에 따르면, 자기 아버지가 1950년대 말에 직접 겪은 사건이라며 그 이야기를 해주었다고 한다. 1988년 10월 16일에 미시간주 랜싱 소재 플리머스 조합교회Plymouth Congregational Church의 목사 패트릭 D. 셸리Patrick D. Shelley 박사는 설교 중에 내 저서 『목이 막힌 도베르만』에 나온 「카펫 밑에 혹」을 인용함으로써 마침 신도석에 앉아 계셨던 우리 부모님을 깜짝 놀라게 만들었다. 셸리 박사는 설교에서 이렇게 덧붙였다. "제가 오늘 이 이야기를 여러분과 나눈 까닭은, 삶에서 비극적인 사건이 어떻게 종종 일어나는지를 아름답게 예시하기 때문입니다. 때로는 좋은 의도로 인해서, 때로는 아무런 의도 없이도 그런 일이 일어납니다. 하지만 항상 대단히 충격적인 결과를 낳게 마련입니다." 1990년 4월 23일 자 『피플People』 잡지에는 전문 주택 청소업자 돈 애슬리트Don Aslett의 인터뷰가 실렸는데, 거기에는 다음과 같은 대화가 포함되어 있었다. "질문: 청소 일을 하시면서 가장 황당한 사건은 무엇이었나요? 답변: 한번은 카펫 밑에 혹이 있기에 탁탁 때려서 납작하게 만들었는데, 알고 보니 그 집 아이가 기르던 햄스터여서 (……)" 영국에서는 당연히 카펫 밑에 들어간 애완동물이 바로 잉꼬이다. 아무리 봐도 정말 마음에 드는 단어다!

18-2

애완동물 탈취범

The Pet Nabber

알래스카주 밸디즈의 한 주유소에서 독수리 한 마리가 허기를 채우기 위해 작은 개 한 마리를 낚아채서 날아가버리는 바람에 개 주인이 공포에 질려 비명을 지르는 사건이 벌어졌다.

『밸디즈 스타Valdez Star』에 따르면 치와와와 유사하다고 확인된 이 개는 지난주 조지아주에서 온 신원 미상의 부부 관광객인 주인이 자동차 앞 유리를 닦는 사이 캠핑카에서 나와 근처에서 뛰어다니고 있었다.

부부 가운데 아내 쪽은 양손에 얼굴을 묻고 울었다. "오, 세상에." 주유소 직원 데니스 플레밍Dennis Fleming은 이 여자 손님을 곁에서 위로하려 노력했다.

그런데 플레밍의 말에 따르면, 부부 가운데 남편 쪽은 캠핑카 옆으로 돌아가서 아내에게 안 보이는 곳에 도착하자, 미소를 짓고 허공에 주먹질을 하면서 이렇게 외쳤다고 한다. "좋았어! 좋았어!"

1993년 6월 19일에 널리 전재되고 많이 논의되었던 AP 뉴스 기사이다. 물론 사실일 수도 있지만, "신원 미상의 부부 관광객"이라든지, 아내의 애완동물이 사라진 것에 대해 남편이 솔직한 기쁨을 드러낸 것이라든지 하는 언급은 수상한 세부 내용일 수밖에 없다. 게다가 큰 새가 작은 애완동물을 낚아채 갔다는 식의 가능성도 희박하고 검증도 불가능한 이야기의 역사는 최소한 10년 전으로까지 거슬러 올라간다. 내 경우는 1985년에 앨버커키에서 뒷마당에 있던 애완동물 고양이를 올빼미가 낚아채 갔다는 이야기를 들은 것이 처음이었는데, 오스트레일리아의 민속학자 빌 스콧은 이보다도 2년 전에 펠리컨이 치와와를 낚아채 갔다는 이야기를 들었다고 보고했다. 스콧은 1996년에 도시전설집을 간행하면서 이 이야기의 다른 버전을 무척 많이 수집했으며, 급기야 책 제목도 『펠리컨과 치와와Pelicans & Chihuahuas』라고 지었다. 그는 이런 이야기 13편을 소개했는데, 그중 일부는 독수리가 닥스훈트를 낚아채 가는 내용이었으며 영국, 미국, 독일의 이야기도 몇 가지 있었다. 오스트레일리아에서는 이 이야기가 워낙 많이 보고되기 때문에, 스콧은 이렇게 덧붙였다. "최소한 오스트레일리아에서만큼은 불운한 강아지들이 의외의 포식자에게 붙잡혀서 잡아먹히는 운명을 피하기 위해 평생 뒤를 흘끔거리며 살아가야 할 것처럼 보인다." 오스트레일리아 이야기의 애완동물 소유주는 십중팔구 관광객이며, 그중 일부는 애완동물의 이름을 부르기도 한다. "판초! 판초!" 그중 두 가지 버전에서는 남편보다 아내가 더 크게 슬퍼하는 것으로 언급된다. 내가 내린 결론은 이렇다. 즉 이러한 애완동물 문제가 사실이라 하더라도, 이런 사건들에 관한 설명은 뚜렷한 "민간전승적" 양식을 획득한 상태라는 것이다.

펭귄 이야기

The Penguin Story

다음과 같은 이야기이다. 자폐증이 있는 12세 소년이 뉴잉글랜드 수족관을 방문했다가 인파 속에서 길을 잃었다. 어머니가 발견했을 때 소년은 잔뜩 흥분해 있었다. 어머니는 아들을 집으로 데려갔고, 진정시키려고 욕조에 넣어두었다. 그런데 어머니가 나중에 다시 가보니, 펭귄 한 마리가 소년과 함께 욕조에서 물장난을 하고 있었다. 소년은 수족관에서 펭귄을 배낭에 넣어 데리고 나왔다고 시인했다.

하지만 이 뭉클한 이야기는 도시 신화일 뿐이며, 그 변형 몇 가지가 벌써 몇 년째 전 세계에 유포된 바 있다는 것이 수족관 관계자의 말이다. 이 이야기를 확실히 반박하기 위해서, 수족관 관계자는 어제 기자들을 불러 모아 펭귄 숫자를 확인시키기까지 했다.

"이번 주에만 해도 아칸소주 페이엣빌에서 펭귄 납치에 대해 문의하는 전화가 왔습니다." 수족관 대변인 토니 라카스Tony LaCasse가 말했다. "심지어 캘리포니아에서도 전화가 왔습니다. 우리로서도 뭔가 조치를 취해야만 했습니다."

라카스의 추측에 따르면, 이 신화가 대두한 시기는 여름에 인기를 끈 다큐멘터리 영화 「펭귄: 위대한 모험La Marche de l'empereur」이 개봉된 시기와 가까웠다. 라카스는 이번 주에 DVD가 출시되면서 이 신화도

덩달아 수족관으로 다시 밀려든 것이 아닌가 한다고 말했다.

　라카스는 수족관에 거주하는 펭귄 61마리가 무사히 잘 있다고 말했다. 펭귄들은 가파른 벽이 있는 바닷물 탱크 안에서 걸어다니거나, 섭씨 10도로 차갑게 유지되는 물속을 마치 날아다니는 것처럼 보일 정도로 빠르게 헤엄친다. 라카스의 말에 따르면, 그 어떤 어린이도 물 탱크 가장자리를 넘어서 2미터 아래의 수면까지 내려와 펭귄을 하나 붙잡고는 누구의 눈에도 띄지 않게 빠져나가는 것은 불가능했다.

해설

"도시 신화"라는 잘못된 명칭을 사용한 것만 제외하면, 이것이야말로 최근 다시 대두한 이 수십 년 묵은 전설을 반증하는 훌륭한 보도라 할 만하다. 이 기사는 『보스턴 글로브』 2005년 12월 2일 자에 게재된 메건 텐치Megan Tench의 「펭귄 이야기는 사실무근Penguin Story Is a Fishy Tales」이다. 그로부터 1년 뒤에 『세인트루이스 포스트디스패치St. Louis Post-Dispatch』에서는 「세인트루이스 동물원, 사실무근 펭귄 이야기 근절 원해St. Louis Zoo Hopes to Squelch Fishy Penguin Story」라는 기사를 게재했다. 내가 알기로 「펭귄 이야기」의 최초 보고는 "친친", 즉 "친구의 친구"라는 신조어를 도입한 영국의 작가 로드니 데일의 『고래 종양』에 나온다. 데일의 짧은 버전에서는 영국의 어느 동물원에서 한 소년이 더플백에 아기 펭귄을 담아 왔다고 나오지만, 정작 이 새와 함께 목욕을 했다는 내용은 없다. 이후의 버전에서는 이 사건이 일어난 장소를 "더블린 동물원(Dublin Zoo)" "더들리 동물원(Dudley Zoo)" 웨스트미들랜즈의 놀이공원 겸 동물원인 "드레이턴 장원(Drayton Manor)"이라고 저마다 다르게 언급했다. 이 이야기는 주로 인터넷을 통

해 유포되었지만, 어쩐지 이런 장소들의 이름이 하나같이 알파벳 디(D)로 시작된다는 점은 마치 구비전승의 작용인 것처럼 수상쩍게 보인다.

18-4 날아간 새끼 고양이

The Flying Kitten

한 부부가 작고 귀여운 길고양이 새끼를 하나 발견해서 애완동물로 기르기로 작정했다. 그런데 어느 날 고양이가 뒷마당에 있는 자작나무 꼭대기의 가지에 기어 올라갔다가 내려오지 못하게 되었다. 아무리 불러도 소용이 없자, 부부는 밧줄을 걸고 나뭇가지를 잡아당겨서 낮은 데까지 끌어온 다음에 고양이를 구출하기로 작정했다. 하지만 부부가 잡아당기던 밧줄이 갑자기 끊어지면서, 새끼 고양이는 어디론가 멀리 날아가버리고 말았다. 부부는 고양이를 결국 찾지 못했다.

일주일 뒤에 식품점에 들른 부부는 계산대에서 이웃 사람을 만났다. 이웃 사람은 고양이 먹이 봉지를 들고 있었다.

"고양이를 기르시는 줄 몰랐는데요." 부부 가운데 한 명이 말했다.

"지난주까지만 해도 저도 이렇게 될 줄은 몰랐어요." 이웃 사람이 말했다. "남편하고 저하고 뒷마당에 앉아 있는데 갑자기 하늘에서 새끼 고양이 한 마리가 뚝 떨어진 거예요. 그것도 남편의 무릎 위에 정확히 말이에요."

이 흔한 이야기를 내가 직접 요약한 이 버전은 『망할! 또 타버렸잖아!』에도 수록해서 간행한 바 있다. 『워싱턴 포스트』 1987년 6월 1일 자 칼럼 「밥 레비의 워싱턴」에도 유사한 버전이 독자의 제보로 등장한 바 있는데, 한 미용사가 (당연히) 친구의 친구로부터 들은 이야기를 제보자에게 구연했다고 나온다. 내가 받은 독자 제보 중에는 똑같은 이야기가 로열 존스Loyal Jones와 빌리 에드 휠러Billy Edd Wheeler의 저서 『애팔래치아의 웃음Laughter in Appalachia』(1987)에 나온다는 내용도 있었다. 또 다른 독자는 1991년 캘리포니아주 시미밸리에서 일어난 고양이 발사에 관한 언론 보도를 제보해주었다. 같은 해에 이 이야기의 변형이 이메일로 유포되었는데, 그 사건의 무대는 "뉴욕주 나이아가라폴스 북동부의 작은 시골 마을"이며, 소방대원들이 높은 버드나무에 올라간 고양이를 구출하기 위해 나뭇가지에 밧줄을 묶고 잡아당기는 해결책을 떠올리는 것으로 나온다. 내가 제일 좋아하는 버전에서는 어느 목사가 실수로 고양이를 발사해서 잃어버린 후, 마침 고양이 먹이를 구입하는 어느 교구민을 만난다. 교구민의 말로는 딸이 고양이를 기르고 싶어 하기에, 열심히 기도하면 하느님께서 한 마리 보내주실 거라고 말해주었다는 것이다. 그런데 무슨 일이 일어났을까? 어느 날 갑자기 아이의 기도에 응답하여 하늘에서 고양이 한 마리가 날아왔다는 것이다. 목사는 자기가 잃어버린 고양이 이야기를 교구민에게 굳이 밝히지 않기로 작정했다. 실제로도 하느님께서는 신묘한 방법으로 역사하시니까.

18-5

자성 바퀴

Mag Wheels

DIY에 진심인 한 남자가 자기 집에서 기르는 고양이는 무사히 고양이용 문으로 드나들 수 있게 하면서, 길거리의 다른 고양이들은 드나들지 못하게 만드는 훌륭한 방법을 고안했다. 남자는 산업용 자석을 가져다가 고양이용 문과 고양이의 목걸이 모두 같은 극이 작용하게끔 달아놓았다. 고양이가 문에 가까워지면 같은 극이 서로를 밀어내면서 고양이용 문이 마치 마법처럼 저절로 열렸다. 이 영리한 기술자는 암코내기(moggy)가 들어오고 나면 고양이용 문이 꽉 닫혀 있도록 빗장도 설치해놓았다.

만사가 잘되어가고 있는 것처럼 보이던 어느 날, 고양이가 어디로 갔는지 영 나타나지 않았다. 온 가족이 정신없이 거리를 따라 오가며 찾아다닌 끝에야 비로소 고양이를 발견할 수 있었다. 고양이는 그 목걸이에 달린 자석 때문에 어느 자동차의 바퀴 덮개에 달라붙은 채 힘없이 야옹거리고 있었다.

해설

그레이엄 실의 『오스트레일리아 도시전설 걸작선: 수수두꺼비 약 빨기』(개정판, 2001, pp. 55-56) 중에서. 1995년에 나온 그 책 초판본에는 수록되지 않았으며, 나 역시 이 문헌 외에 다른 곳에서 이 이야기를 접한 적이 없다. 실이 이메일로 설명한 바에 따르면, "암코내기"는 "흔히 보는 암컷 고양이"를 가리키는 말이라고 한다. 실은 저서에서 주석으로 이렇게 덧붙였다. "급기야 '마그네슘 합금 바퀴'라는 용어에 '자성 바퀴'라는 완전히 새로운 의미가 부여되었다." 이 이야기의 제목은 본래 마그네슘 원료를 이용해 만든 승용차, 트럭, 오토바이의 바퀴 장식물을 가리키는데, 사실 오늘날에는 알루미늄 합금을 이용해서 만드는 경우가 더 일반적이다. 하지만 이런 합금은 양쪽 모두 자성이 없으므로, 이 이야기는 오로지 구식 강철 바퀴인 경우에만 가능할 것이다. 뿐만 아니라 뭔가에 철썩 달라붙게 만들 정도로 강력한 자석을 목에 두르고 돌아다닐 만큼 아주 힘이 좋은 고양이가 필요할 것이다.

18-6 선교사와 고양이

The Missionaries and the Cat

제가 모르몬교 선교사 다섯 명한테서 따로따로 들은 이야기인데, 모두 다른 지역으로 선교를 다녀온 상태였습니다. 한 선교사가 동료와 함께 어느 댁을 방문했는데, 마침 노부인이 고양이 한 마리를 애지중지하며 유일무이한 동반자로 기르고 있었습니다. 그런데 이 고양이는 워낙 밉살스러웠고, 선교사들의 다리를 발톱으로 긁어대거나 검은 정장에 털을 잔뜩 묻히는 등등을 했답니다.

하루는 노부인이 이 훌륭하고 젊은 선교사들에게 다과를 접대하던 중에, 선교사 가운데 한 명이 아래로 손을 뻗어서 고양이 코를 튕겼답니다. 그런데 모두가 알다시피 고양이 코를 튕기면 그 "코뼈"가 두뇌에 박히게 되어서 결국 죽게 됩니다. 실제로도 바로 그 일이 일어났습니다.

겁에 질린 선교사는 고양이를 소파 밑에 집어넣고 마치 아무 일도 없었던 것처럼 행동했습니다. 다음번에 그 집을 방문했을 때, 노부인은 사랑하는 애완동물의 죽음을 애도하며 실의에 빠진 채로 이들을 맞이하더랍니다.

728

1990년에 애리조나주 투손의 앨리슨 마이어스Alison Myers가 제보한 내용이다. 그로부터 1년 전에는 당시 서독 란트슈툴에 주둔하던 미국 육군 소속 안과 의사 윌 워터하우스Will Waterhouse 박사가 스코틀랜드로 모르몬교 선교를 다녀온 친구에게 들은 이야기라면서 제보해주기도 했었다. 그 버전에서는 선교사들이 사용하는 구닥다리 교보재인 천 덮은 나무판에 붙여놓은 그림을 고양이가 발톱으로 긁어 망가트린 것으로 나온다. 또 다른 버전에서는 플립 차트가 언급된다. 때로는 선교사들이 고양이 시체를 숨기지만, 다른 버전에서는 선교사들이 죽은 고양이를 집어 들고 떠날 시간이 될 때까지 모른 척하며 계속 쓰다듬는다. 1991년에 오리건주 포틀랜드의 샤론 노던Sharon Northern은 혹시 다음과 같은 이야기를 들어보았느냐고 편지로 문의했다. 독일에 사는 어느 노부인이 모르몬교 선교사 두 명이 찾아오자 현관문을 세게 닫아버렸는데, 누가 왔나 내다보려고 머리를 내밀던 작은 애완견의 목이 부러져버렸다는 내용이었다. 1993년에 일리노이주 엘름허스트의 제니퍼 레완도우스키Jennifer Lewanadowski가 제보한 내용에서는 피아노 조율사가 귀찮게 구는 개의 머리를 소리굽쇠로 톡 쳤더니 고객이 애지중지하던 그 애완동물이 그만 죽어버렸다. 결국 이번에는 애완동물의 시체를 침대 밑에 넣어 숨겼다.

18-7

<div style="text-align: right">

고양이 구출 실패

</div>

<div style="text-align: right">

The Bungled Rescue of the Cat

</div>

가장 덜 성공적이었던 동물 구출

1978년의 소방관 파업으로 인해 역사상 가장 위대한 동물 구출 시도 가운데 하나가 가능해졌다. 용감한 영국 육군이 긴급 소방 출동 임무를 넘겨받은 것이었는데, 1월 14일에 이들은 사우스 런던에 사는 한 노부인으로부터 나무에 올라가 못 내려오는 고양이를 구해달라는 연락을 받았다. 이들은 놀라우리만치 빠르게 도착해서 금세 임무를 완수했다. 노부인은 너무나도 고마웠던 나머지 대원 모두를 집 안으로 초대해서 차를 대접했다. 이윽고 따뜻한 인사를 나누며 그곳을 떠나던 그들은 실수로 고양이를 치어서 죽여버렸다.

해설

스티븐 파일의 저서 『실패 불완전집』에서 인용했다. 실제로 1978년에 영국 소방관 파업이 일어났고, 이 이야기는 (어쩌면 실화일 수도 있는데) 같은 해에 유포되기 시작했다. 하지만 일반적인 소방관과 그 대체자가 등장하는 다른 버전들이 미국에서는 물론이고 영국에서도 구연된 바 있다.

18-8

<div align="right">

먹힌 애완동물

The Eaten Pets

</div>

(A)

1980년대에 발달한 전설에 따르면, [캘리포니아주] 스톡턴 남부에 살던 한 여자가 값비싼 애완견을 잃어버리고 말았다. 그런데 그 거리 반대편에 살던 베트남인 가족이 그 개를 잡아먹는 것을 본 이웃집 소년이 이 엽기적인 사실을 소유주에게 전해주었다. 나중에 미화원이 개의 머리와 털가죽을 발견했다.

(B)

제 오빠의 친구가 [위스콘신주 오클레어에 있는] 협동조합 상점에서 일하는데, 그 상점 바로 바깥에서 일어났던 어떤 일에 대해서 오빠한테 이야기해줬대요. 한 남자가 상점에 들어가면서 아주 멋진 개 한 마리를 차에 놓아두고 갔대요. 커다란 독일 셰퍼드였던가 봐요. 그런데 갑자기 [라오스 출신의 망명자인] 몽족 일가가 탄 차가 나타나더래요. 그 사람들은 자기네 차에서 내려가지고는 개가 있는 차를 에워싸더래요. 그러더니 차 안에 있던 개를 붙잡아서는 자기네 차를 몰고 떠났대요. 경찰이 그 몽족의 집으로 출동했더니만, 불과 10분 사이에 이미 개의 머리를 자르고, 가죽을 벗기고, 내장을 발라낸 다음이더래요. 개의 머

리는 근처의 쓰레기통 안에서 발견되었대요.

(C)

샌안토니오에 거주하는 베트남인이 혹시 고향의 유명한 요리 관습을, 즉 개를 죽여서 잡아먹는 일을 지금도 계속하고 있는 것일까?

원저파크몰에서 멀지 않은 리마운트 드라이브와 딘 드라이브 지역에서는 이상한 요리 냄새가 나는 바람에, 동물 애호가들이 뒤늦게나마 상당히 신중을 기해서 냄새를 맡아보는 사태가 벌어졌다.

"이건 굽거나 끓인 강아지의 냄새입니다. 새로 온 베트남인의 집들 근처에 사는 제 친구가 장담했는데, 저도 거기 동의합니다." 서배너 드라이브 358번지의 캐슬린 헤이스팅스Kathleen Hastings가 말했다.

"그 주거 지역에서는 지난 몇 주 동안 강아지들이 목격되었는데, 마당에 풀어놓고 살을 찌우고 있었어요. 그러다가 펑! 모조리 사라지더니 두 번 다시 보이지 않았고, 앞에서 말씀드렸던 요리 냄새로 대체되었던 거예요."

그 지역 동물보호 협회의 캐슬린 월트홀Kathleen Walthall이 말했다. "텍사스에는 인도적으로 도살하는 한 개를 먹는 것을 단속하는 법률이 없어요. 물론 저야 그렇게 하지 않을 겁니다. 하지만 그런 관습이 여기 존재하면 저로선 그걸 저지할 힘이 없어요."

시청 소속 수의사인 애널다 베츠Annelda Baetz 박사도 이에 동의하며 이렇게 말했다. "사실 차우차우도 원래는 중국인이 '미식' 목적으로 개량한 것이랍니다. 미국에서는 개를 사자나 악어에게 먹이로 주는 것이 불법이지만, 미식가의 진미를 만들기 위해 인도적인 방법으로 도살하는 것은 괜찮다는 거죠."

캐슬린 헤이스팅스는 이렇게 불만을 드러냈다. "만약 우리가 힘없는 개들을 저 식인종의 입에서 보호하는 법률을 갖고 있지 않다면, 이참에 하나 만들어내는 편이 나을 겁니다. 그것도 빨리요!"

(D)

랜싱—인간의 가장 좋은 친구가 식탁 밑에서 부스러기를 얻어먹으려고 칭얼거리는 것이야 괜찮지만, 메인 요리가 되는 일이라면 아예 없는 편이 더 나을 것이다.

사람들이 개와 고양이로 만든 식사에 몰두하도록 허가하는 미시간의 법률상 허점을 보완하자고 제안한 주 입법가들이 내놓은 메시지이다.

비록 캘리포니아 같은 다른 주에서는 기록된 사례가 있지만, 미시간에서는 이 문제의 정도가 아직까지 측정되지 않았다.

미시간 동물보호 협회에서는 디트로이트의 남부 교외와 랜싱의 주민들로부터 사라진 애완동물이 누군가의 요리 접시에 오르게 되지 않을까 두려워하는 내용의 항의 서한을 받았다.

"어떤 사람들은 거리에서 남의 애완동물을 가져다가 죽이고 먹어 치웁니다." 미시간 동물보호 협회의 연구 및 입법 실장 아일린 리스카 Eileen Liska가 말했다.

"아직 기록된 사례까지는 없습니다. 물론 법률상으로는 이를 저지하는 구체적인 내용이 전혀 없지만, 그렇다고 해서 함정수사까지 정당화할 수는 없겠지요."

그녀의 말에 따르면 수사관들은 동남아시아 출신 이민자 몇 명에게 혐의를 두고 있는데, 왜냐하면 그들의 모국에서는 개가 진미로 간

주되기 때문이라고 한다.

(E)

[덴마크에서] 내가 들은 이야기에 따르면 4년쯤 전에 튀르키예인이 개를 훔쳐서 잡아먹었다고 한다. 내 곁에 있던 무리는 합리적인 사람들로 이루어져 있었지만, 그 일을 당한 사람들을 화자가 알았다. 주인들이 닥스훈트와 산책하고 있을 때 튀르키예인 두 명이 나타나서 목줄을 빼앗더니 개를 데리고 사라졌다는 것이다. 경찰이 피의자를 발견했을 때는 이미 식사가 끝난 다음이었다. 튀르키예인 가족은 식탁에 둘러앉아 있었고, 싹 발라먹은 뼈만 남아 있었다.

해설

제2장에 나온 「스위스식 구운 푸들」[2-2]에서도 관광객이 자기네 개로 만든 요리를 대접받는다. (A)는 그 지역사회에 널리 퍼진 이야기의 요약문으로, 플로렌스 E. 베어Florence E. Baer의 논문 「'너희 각양각색의 무리를 내게 다오': 베트남계 피난민 혐오 전승과 '한정된 재화의 이미지''Give Me Your Huddled Masses': Anti-Vietnamese Refugee Lore and the 'Image of Limited Good'」(*Western Folklore*, vol. 41, 1982, pp. 275-91)에서 가져왔다. 베어는 캘리포니아주 스톡턴에서 유포된 이야기의 형태와 맥락을 살펴보고, 이야기가 확산되는 구두 및 인쇄 경로를 확인한다. (B)는 로저 미첼Roger Mitchell의 논문 「믿으려는 의지와 피난민 혐오 풍문The Will to Believe and Anti-Refugee Rumours」(Midwestern Folklore, vol. 13, 1987, pp. 5-15)에서 가져왔다. (C)는 『샌안토니오 익스프레스뉴스San Antonio Express-News』 1988년 4월

13일 자에 게재된 폴 톰슨Paul Thompson의 칼럼에서 가져왔다. 사흘 뒤의 칼럼에서 톰슨은 "수많은 냄새 추적에도 (……) '구운 강아지'를 누군가가 즐겼다는 구체적인 증거는 없었다"고 보도했다. 베트남계 독자 네 명은 톰슨에게 전화를 걸어서, 미국에는 고기가 넘쳐나기 때문에 "그 어떤 동양인이라도 개를 요리 재료로 삼으려는 유혹을 느끼지는 않을 것"이라고 주장했다. (D)는 1990년 10월 8일 자 AP 기사이다. (C)와 (D)는 동남아시아 피난민이 다수 도착했던 1970년대와 1980년대 이후로 미국 언론에 등장했던 여러 가지 유사한 기사들의 전형적인 사례이다. 사라진 애완동물, 이상한 요리 냄새, 또 다른 주에서(보통 캘리포니아에서) 발생한 "잡아먹힌 애완동물"의 이른바 더 커다란 문제 등에 관한 모호한 풍문이야말로 이런 이야기의 표준적인 특징이다. "차우차우(Chow chow)"라는 견종과 개를 "먹는(chow down)" 사람의 관련성은 희박할 뿐이며, 개를 먹는 사람을 "식인종"이라고 지칭하는 것도 터무니없다. 한편 이 이야기는 주인이 애완동물을 사람이나 다름없다고 생각함을 예시한다. 이 풍문을 믿을 만하게 보이도록 만드는 두 가지 확실한 사실은 첫째로 애완동물이 가끔 뚜렷한 이유 없이 사라진다는 점이고, 둘째로 일부 아시아 국가에서 가끔 개를 먹는다는 점이다. 개와 고양이 식용을 불법화하는 법률을 통과시키려는 노력은 계속 실패했는데, 보통은 그런 입법이 일부 동물 권리 옹호자들이 주장하는 것처럼 '모든' 동물의 식용을 금지하는 법률로 이어질 수 있기 때문이다. 애완동물 절도와 동물 학대는 이미 대부분의 지역에서 범죄로 간주되지만, 애초부터 보기 드문 미국 내에서의 개 식용 사례와 일말이라도 관련되어 있다는 증거는 전혀 없다. 외국, 또는 패스트푸드 식당에서 뭔가 이례적이고 혐오스러운 고기 요리를 내놓는 것에 관한 이야기에 관해서는 더 커다란 장르가 있다. 또 한 가지 지속되는 이야기에서는 이민자가 애완동물 조랑말을 구입한 다음, 경악한 판매자의 눈앞에서 그 동물을 죽여 민족 고유의 잔치에 내놓는 내용이 나온다. 나는 여러 해에 걸쳐 뉴욕, 유

타, 그리고 (당연히) 캘리포니아에서 이 이야기를 들어보았다. 이때 조랑말 살해에 사용된 도구는 각목, 야구방망이, 총으로 나온다. 조랑말 도살자의 모국은 사모아, 통가, 베트남, 또는 "어떤 섬"이라고 나오지만, 여기서 중요한 점은 정작 말고기가 버젓이 유통되는 나라인 프랑스가 전혀 거론되지 않았다는 것이다. 미국의 "잡아먹힌 애완동물" 이야기에서 드러나는 편견은 보통 아시아계를 겨냥한다. 유럽에서 이 테마의 등장을 예시하는 사례 (E)는 티모시 R. 탱거리니 Timothy R. Tangherlini가 덴마크어에서 직접 번역해 논문 「트롤부터 튀르키예인까지: 덴마크 전설 전통의 지속과 변화From Trolls to Turks: Continuity and Change in Danish Legend Tradition」(*Scandinavian Studies*, vol. 67, 1995, pp. 32-62)에 수록한 내용이다. 서유럽 전역에서는 보통 중동이나 아프리카 이민자와 관련해서 이와 유사한 이야기가 구연된다.

18-9

애완동물과 벌거벗은 남자

The Pet and the Naked Man

뉴스 매체에서는 추운 날씨 동안에 각별히 주의하라고들 이야기하더 군요. 우리가 기르는 식물을 잘 돌보라는 조언도 있었습니다. 그런데 아칸소주 『베이츠빌 데일리 가드Batesville Daily Guard』에 게재된 다음 기 사처럼, 때로는 그런 주의가 위험할 수도 있습니다.

텍사스주 휴스턴에서는 날씨가 추워졌는지, 한 남자가 바깥에 놓 은 덩굴식물 화분을 얼지 않게끔 집 안으로 가지고 들어왔습니다. 그 런데 문제의 화분에는 작은 초록 뱀이 한 마리 숨어 있었습니다.

주위가 따뜻해지자 뱀은 바닥으로 내려와서 소파 밑으로 들어갔습 니다. 남자의 아내가 소리를 질렀습니다. 남자는 샤워를 하다 말고 벌 거벗은 채 거실로 달려 나왔습니다. 그러고는 뱀을 찾기 위해서 엎드 렸죠. 그때 개가 나타나서 남자의 엉덩이에 차가운 코를 들이댔습니 다. 남자는 뱀이 나타난 줄 알고 기절해버렸습니다.

아내는 남편이 심장마비를 일으켰다고 생각했습니다. 그래서 구급 차를 불렀죠. 구급대원이 남자를 들것에 실었습니다. 바로 그때 뱀이 다시 나타나서 구급대원을 놀라게 했습니다. 급기야 구급대원이 들것 을 놓치는 바람에 남자의 다리가 부러졌습니다. 결국 남자는 병원에 입원하게 되었습니다.

워싱턴주 파스코에 사는 리디아 시스크Lydia Sisk가 『트라이시티 헤럴드』에 보낸 독자 편지로, (파스코, 케너윅와 함께 저 신문의 제호에서 가리키는 '세 도시'인) 리치랜드에 사는 엘렌 슈미트로스Ellen Schmittroth가 1989년 3월에 내게 제보해주었다. 슈미트로스는 다음과 같이 덧붙였다. "워낙 재미있는 내용이다 보니 저는 사본을 여러 개 만들어서 사방에 뿌렸습니다. 저희 어머니께도 전화로 읽어드렸더니만, 어찌나 신나게 웃으셨는지 그만 턱이 빠져버리셨어요. 어쩌면 이런 이야기에는 경고문 부착을 의무화하라고 공중위생국 의무총감이 나서서 조치해야 하지 않을까 싶기도 하네요." 이 슬랩스틱 이야기의 배경은 보통 뱀 한 마리가 집 안에 들어가는 것이며, 때로는 생나무 크리스마스트리의 천으로 싸맨 뿌리에 숨기도 한다. 사건에 관련된 애완동물은 코가 차가운 개이거나, 또는 벌거벗은 남자의 고환을 향해 주먹을 날리는 호기심 많은 고양이다. 이 이야기의 불가피한 결론은 구급대원이 놀라서, 또는 웃다가 들것을 떨어트려서 희생자에게 추가 부상을 야기한다는 점이다. 위에 인용한 버전과 슈미트로스의 첨언은 이런 이야기가 인쇄와 구두 전승을 거쳐 이 사람에서 저 사람에게로, 아울러 이 장소에서 저 장소로 움직이는 경로를 멋지게 예시한다.

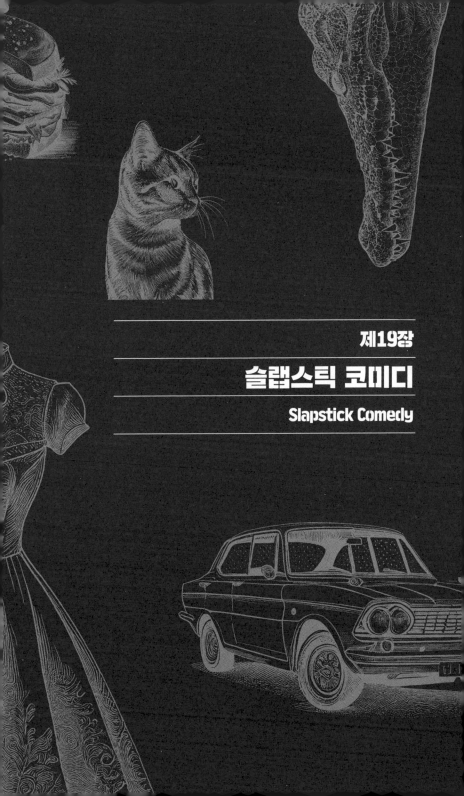

제19장

슬랩스틱 코미디

Slapstick Comedy

1970년에 『새크라멘토 비Sacramento Bee』의 칼럼니스트 앨 앨런Al Allen 은 「밝은 곳On the Light Side」이란 제목의 칼럼 첫 회를 뭔가 우습고 터무니없고 종종 반복되는 이야기에 할애했다. 그는 이런 내용을 "맥세넷Mack Sennetts 이야기"라고 명명했는데, 바로 그 이름을 가진 영화인이 제작하고 감독한 키스톤 캅스* 영화에서 볼 수 있는 슬랩스틱 장면을 가리킨 것이었다. 이 익살극에는 몸 개그, 추격전, 갑작스러운 방향 전환, 기타 온갖 종류의 불운과 헛발질이 가득했다. 슬랩스틱 이야기에 대한 공통된 관심사를 알게 된 나는 앨런에게 연락을 취했고, 우리는 우스꽝스러운 도시전설 가운데 다수가 "맥 세넷"의 가까운 친척이라는 데에 의견이 일치하게 되었다.

"슬랩스틱"이라는 용어는 (직역하면 "막대기를 치다"라는 뜻이다) 실제로 막대기 두 개를 딱 부딪쳐서 나오는 소리, 또는 그런 소리를 내는 일종의 채를 가리켰다. 희가극 무대에서나 초창기 코미디 영화에서 우스운 농담의 절정에 도달하면 바로 이런 채를 이용해서 요란하게 때리는 소리를 만들어냈다. 타이밍만 제대로 맞춘다면, 슬랩스틱의 '딱!' 하는 소리 덕분에 파이를 얼굴에 맞는 장면이나 옷장이 떨어지는 장면에 더 우스운 느낌을 더할 수 있었기 때문이다. 격투 장면에서는 배우들이 실제로 경첩 달린 막대기로 서로를 공격함으로써, 어디까지나 연기에 불과한 약한 일격을 요란한 딱 소리로 강화하는

———

* Keyston Kops, 1910년대 미국의 키스톤 영화사에서 만든 무성영화 시리즈에 등장하는 경찰관들로 사소한 일에 놀라거나 우르르 몰려다니는 등의 슬랩스틱 코미디를 연기했다.

효과가 있었다. 나중에 가서 "슬랩스틱"이라는 용어는 배경 효과음이라기보다는 오히려 우스꽝스러운 상황 그 자체를 가리키게 되었다(최소한 사전에 나온 설명에 따르면 그렇다. 내가 보기에는 이 모든 설명 역시 공연계의 전설처럼 보이지만 말이다).

여하간 도시전설 가운데 일부에서는 슬랩스틱 코미디의 뚜렷한 요소가 발견되며, 특히 내가 "웃기는 사고"라고 부르는 것과 관련된 이야기에서 그렇다. 보통 이런 이야기에서는 연이어 불운이 일어나는데, 회를 거듭할수록 강도도 높아지고, 그 불운들로 인해 희생자는 남들의 눈앞에서 일종의 폭로를 당하게 된다. 이런 전설에서의 코미디는 단순하고, 시각적이고, 물리적이고, 희극적이다. 사건을 겪은 당사자의 친구의 친구인 그 신봉자가 구연했을 때에는 마치 설득력 있는 것처럼 보일 만큼 그럴싸하기도 하다. 때로는 결정적인 한마디가 그 슬랩스틱 사건이 실제로 일어났다는 전제를 파괴해버리면서, 농담이라기보다는 전설 장르에 더 가깝게 만든다. 하지만 슬랩스틱 전설에 들어 있는 사건들은 보통 일부 사람들의 생각에는 진실로 간주될 만큼 충분히 그럴싸하게 마련이며, 인쇄물이 되었을 경우에는 특히 그렇다.

내가 좋아하는 슬랩스틱 전설은 학교에서 아들이 발표회에 사용할 애완 줄무늬뱀을 갖다주려던 여자에 대한 것이다. 여자는 튼튼하다고 생각되는 상자에 뱀을 집어넣고 차를 운전해서 출발했다. 하지만 머지않아 발목에 뭔가 간지러운 느낌이 들어서 아래를 쳐다보았더니, 뱀이 여자의 한쪽 바짓가랑이 안으로 들어가 다리를 타고 올

라오고 있었다.

여자는 정신없이 한쪽 다리를 구르고 한 손으로 쓸어서 뱀을 떼어내려고 했다. 하지만 아무 효과가 없어서 뱀은 계속 기어 올라왔다. 여자는 차를 길가에 세우고 밖으로 뛰어나왔으며, 펄쩍펄쩍 뛰고 심지어 땅에 구르기까지 하면서 뱀을 떼어내려고 했다.

그때 차를 몰고 지나가던 한 남자가 여자의 행동을 보고는 이렇게 생각했다. "이런, 세상에! 저 불쌍한 여자가 일종의 간질 발작을 일으킨 모양이군!" 그래서 남자는 차를 세우고 여자를 도우려고 달려갔다. 남자가 붙잡고는 진정시키려 했지만, 여자는 계속해서 비명을 지르며 몸부림쳤다.

그때 차를 몰고 지나가던 또 다른 남자가 이 광경을 보고는 이렇게 생각했다. "이런, 세상에! 저 남자가 저 불쌍한 여자를 공격하고 있잖아!" 그래서 두 번째 남자는 차를 세우고 달려가서, 첫 번째 남자의 얼굴에 다짜고짜 주먹을 휘둘렀다. 마침내 여자는 뱀을 떼어버렸고, 선한 사마리아인 두 명에게 상황을 설명해주었다. 이 「뱀 때문에 생긴 사고Snake-Caused Accident」 이야기는 간혹 상자에 담아 학교로 가져가던, 또는 수의사에게 가져가던 저빌쥐 한 마리가 등장하는 버전으로도 구연된다. 이 황당한 시나리오는 어쩌면 법과대학의 시험용으로 창안된 것일 수 있지만, 여하간 지금은 도시전설 전통에 편입되었다.

앞선 장의 마지막 이야기인 「애완동물과 벌거벗은 남자」[18-9]에 등장하는 "웃음 터진 구급대원"이란 요소도 사실상 별개의 전설로 분

류될 만하다. 하지만 문제는 이 요소가 항상 또 다른 불운에 대한 설명과 결부되어서 나타난다는 점이다. 예를 들어 이 장에 수록된 다른 이야기에서는 화장실이 폭발한다든지, 또는 지붕에 올라간 어떤 남자가 황당한 사고를 당하고 나서야 비로소 웃음 터진 구급대원이 등장한다. 그런데 가만히 생각해보면 (물론 실제로는 어느 누구도 이런 것들을 '실제로' 생각하지 않겠지만) 오늘날의 구급대원은 손으로 드는 들것 대신 바퀴 달린 들것을 이용하며, 어쩌면 제아무리 웃기는 사고에 직면한 경우에도 직업적 자제를 유지하고 환자에게 매달리도록 훈련도 받을 것이 분명하다. 여하간 "웃음 터진 구급대원"은 몇 가지 우스꽝스러운 전설에 삽입된 슬랩스틱 장면이다.

웃음 터진 구급대원과 관련해서 또 한 가지 재미있는 점은 이 요소가 청취자가 어떻게 반응할지에 대한 단서를 제공한다는 점이다. 따라서 여러분이 구연하는 재미있는 이야기를 효과 만점으로 만들고 싶다면, 우선 사건을 소개한 다음, 배꼽이 떨어져라 웃음을 터트리는 구급대원을 몇 명 들여보내기만 하면 그만이다.

틀니 분실 배상 청구서

Lost Denture Claim

어느 보험회사의 직원이 한 여성 고객이 제기한 틀니 분실 배상 청구서를 처리하고 있었다. 직원은 틀니를 어떻게 잃게 되었는지에 대해서 더 자세한 정보를 요구했다.

여자의 주장에 따르면, 그 모든 일은 화장실용 화장지가 떨어지면서 시작되었다. 가게에서 화장지를 사서 집에 들어오자마자, 용무를 해결할 필요가 다급하게 느껴졌다. 그래서 여자는 화장지 포장을 뜯으면서 재빨리 화장실로 향했다.

서두르다 보니 여자는 화장실에 들어가자마자 발이 걸려 넘어지며 화장지를 떨어트렸다. 여자는 떨어진 화장지 위로 넘어지면서 다치지 않으려고 두 팔을 앞으로 뻗었는데, 그 와중에 변기 가장자리에 턱을 부딪히고, 변기 손잡이를 왼손으로 누르게 되었다. 여자의 틀니가 변기 안에 빠졌고, 소용돌이치는 물에 휩쓸려 하수구로 내려가버린 것이었다.

19-1

The Exploding Toilet

멋진 오토바이 소문

지난 30년 동안 우리가 목격한 이 이야기의 구연과 간행 사례만 해도 무려 여섯 번이나 된다. 이 이야기는 항상 실화로 통했다. 더 최근에는 우리 편집자 가운데 한 명이 구급 의료 관련 세미나를 지도하는 어느 구급대원으로부터 듣기도 했다.

이 이야기는 한 남자가 자기 집 뒷마당의 유리문, 또는 창문 옆에서 새로 산 오토바이를 닦는 것으로 시작된다. 남자는 닦기를 마무리하고 오토바이에 시동을 건다. 어찌어찌하다 보니 남자는 통제력을 상실하고, 오토바이를 탄 채 유리창을 뚫고 지나간다. 이 과정에서 남자는 다수의 열상裂傷을 입어서 구급대원이 출동한다. 남자는 상처를 꿰매기 위해 병원으로 서둘러 이송된다. 남자의 아내가 뒤에 남아서 쓰러진 오토바이를 치우려고 보니, 휘발유가 새면서 거실 카펫 위에 뚝뚝 떨어지고 있었다. 오토바이를 일으켜 세울 수가 없었던 까닭에, 여자는 화장지를 갖다가 휘발유를 닦아냈다. 화장지가 휘발유를 흠뻑 빨아들이면 화장실 변기에 넣어 버리고 새 화장지로 교체했다.

마침내 남편이 여기저기 꿰매고 붕대 감은 상태로 집에 돌아왔다. 남편은 오토바이를 일으켜 세웠고, 뒷마당으로 갖다 놓았으며, 화장

실에 들어가서 변기에 앉았고, 불가피하게 담배에 불을 붙였다. 남자
는 불붙은 성냥을 변기 안에 던져 넣었는데, 하필 그 안에는 휘발유를
잔뜩 머금은 화장지와 가스가 가득했다. 결국 변기가 폭발했고, 남자
는 샤워실 유리문을 뚫고 날아갔다. 구급대원이 다시 출동했지만, 어
찌나 크게 웃었던지 남자를 구급차로 옮기려 시도하는 도중에 들것
에서 떨어트리고 말았다.

오토바이는 다음 날 매각되었다.

해설

잡지 『모터사이클리스트Motorcyclist』 1991년 9월호에서 가져왔다. 이 잡지는
1984년 2월호에서도 같은 이야기를 간행한 바 있다. 유타 대학의 내 동료인 에
이드리언 "버즈" 파머Adrian "Buzz" Palmer가 두 번의 간행을 모두 목격했다. 이 테
마의 변형 가운데 하나에서는 남자가 자녀를 위해 구입한 신형 미니 오토바이
를 시험해보다가 휘발유가 새고 만다. 뉴질랜드 버전에서는 남자가 "자동차 연
료 탱크의 새는 구멍"을 고치느라 그 내용물을 어린이용 변기에 버리는데, 아내
가 멋모르고 그걸 화장실 변기에 다시 버린다. 배경은 제각각이지만 모든 변형
에서 십중팔구 깨진 유리, 흘린 휘발유, 아내의 사고 관여, 그리고 (당연히) 웃음
터진 구급대원을 묘사한다. 차량이 등장하지 않는 버전도 여럿인데, 이때 변기
에 들어가는 휘발성 물질은 헤어스프레이나 살충제다. 다른 버전에서는 또 다른
사고로 인해 남편이 병원 신세를 지게 된다. 즉 남편이 없는 사이에 아내가 화장
실에 페인트를 칠하고, 남은 희석제(시너)를 변기에 부어버리는 바람에 두 번째
불운이 야기된다. 1988년에는 「폭발한 변기」의 한 가지 버전이 텔아비브발 뉴스

로 보도되면서 전 세계 매체로 급속히 확산되었다가, 나중에 가서야 처음 보도한 이스라엘 신문이 기사를 철회하고 말았다. 나는 이 사건에 대한 분석에 옥외 변소 시절로까지 거슬러 올라가는 「폭발한 변기」 이야기의 역사를 덧붙여서, 『좋은 이야기에는 진실 여부가 문제되지 않는다』의 「전 세계가 들은 폭발음A Blast Heard 'round the World」이라는 장에 수록했다. 이 현대전설의 시골 원형에서는 누군가가 등유 같은 휘발성 물질을 옥외 변소의 오물통에 붓는다. 나중에 "할아버지"가 그 안에 들어가서 파이프에 불을 붙이고는 아직 타고 있는 성냥개비를 오물통에 던지는 바람에 폭발이 일어난다. 이 오래된 이야기에서 폭발원인을 까맣게 모르는 피해자가 내놓는 결정적인 한마디는 보통 이렇다. "내가 아까 먹은 게 좀 잘못되었던 모양이야."

19-2

Stuck on the Toilet

오래전에 한 친구에게 들은 이야기인데, 그의 말로는 자기 아버지가 그 사건 당시에 캘리포니아의 병원에 의사로 계셨다고 합니다.

젊은 의사 하나가 휴무일에 공연을 보러 가려고 입장권을 두 장 구했습니다. 당일에 그 남자는 집에서 빈둥거리고, 집안일을 조금 하고, 나가서 베이비시터를 차에 태워 온 다음에, 아내와 함께 저녁 외출을 나갔습니다.

중간 휴식 시간에 부부는 집으로 확인 전화를 걸었습니다. 하지만 아무도 받지 않기에 부부는 서둘러 집으로 돌아갔습니다. 부부가 집 안으로 뛰어 들어가며 베이비시터의 이름을 부르자, 화장실에서 대답이 들려왔습니다. 알고 보니 변기 시트에 엉덩이가 딱 붙어버렸던 겁니다. 왜냐하면 그날 오전에 의사가 광택제를 새로 발라놓았거든요.

도무지 떼어놓을 수가 없자 부부는 변기 시트의 고정 나사를 풀었고, 베이비시터에게 이불을 씌우고 병원 응급실로 데려갔습니다. 하지만 전문가들조차도 변기 시트를 엉덩이에서 떼어놓을 수가 없었습니다. 다른 모든 방법이 실패하자, 의사들은 그 불쌍한 소녀를 검사대 위에 손발 짚고 엎드리게 한 다음, 외과용 메스를 이용해서 피부에 0.001밀리미터씩만 남긴 상태로 광택제를 일일이 벗겨냈습니다.

이 기묘한 곤경에 대한 소문이 병원 직원들 사이에 퍼지면서, 수많은 의사와 인턴이 응급실로 몰려왔습니다. 이 대목에서 병원장이 순시 중에 응급실로 들어왔습니다. 옆에 있던 인턴은 태연한 척하느라 이렇게 물어보았습니다. "혹시 예전에도 이런 일을 보신 적이 있으세요?"

그러자 병원장이 대답했습니다. "그럼, 여러 번 봤지. 하지만 이렇게 변기 시트까지 따라온 경우는 한 번도 없었다네."

해설

1989년에 오하이오주 가하나의 클리프 톰슨Cliff Thompson이 제보한 내용이다. 여기서 마지막의 결정적인 한마디는 (전설이라기보다는 오히려 농담의 더 전형적인 특징인데) 이 이야기의 익살적인 성격을 나타내는 확실한 신호이다. 다른 버전에서는 의사가 베이비시터를 떼어내려 시도하는 동안 욕조 가장자리에 걸터앉았다가 미끄러지는 바람에 손발을 다치거나 뇌진탕을 겪음으로써 부상이 배가된다. 때로는 의사가 못 참고 웃음을 터트리는 바람에 사고가 야기되거나 웃음 터진 구급대원이 현장에 등장한다. 현대의 또 다른 「변기에 붙다」 이야기에서는 아주 뚱뚱한 승객이 유람선이나 여객기 화장실의 플라스틱 변기 시트에 꽉 끼어버린다. 그런 사고가 실제로 발생했다는 증거가 일부 있지만, 대부분의 재구연은 오히려 「변기에 붙다」 도시전설에서 강력히 영향을 받았다. 이런 현대전설 자체는 사람이 요강에 꽉 끼어버리는 내용을 묘사한, 더 오래된 민담에서 유래했을 수도 있다.

19-3

지붕 위의 남자

The Man on the Roof

지붕을 수리하던 32세 남성이 땅바닥에 곤두박질하고 60미터 가까이 끌려가는 사고가 일어났다. 그의 아내가 자동차를 몰고 나가는데, 하필이면 그의 밧줄이 자동차 범퍼에 묶여 있었기 때문이다!

데이비드 윌리스David Willis는 이 황당한 사고로 한쪽 다리가 부러지고, 갈비뼈 여러 대에 금이 가고, 뇌진탕과 수많은 혹과 멍이 든 상태로 병원에 입원했다.

하지만 남아프리카 케이프타운에서 기자들과 만난 그는 이렇게 살아서 자신의 구사일생에 관해 이야기할 수 있는 것이 오히려 행운이라고 말했다.

"저는 지붕에서 망치질을 하고 있었는데, 다음 순간 마당에 심은 토마토를 갈아엎고 있었습니다.

그 모든 일이 워낙 빨리 일어나는 바람에 마치 꿈만 같았습니다. 하지만 저는 워낙 고통스러웠기 때문에 이게 현실이라는 것을 알았죠."

윌리스에 따르면 이 드라마는 그가 비바람에 낡아버린 지붕널을 몇 장 교체하려고 자택 지붕에 올라간 지 불과 몇 분 만에 펼쳐지기 시작했다.

그는 안전 밧줄의 한쪽 끝을 굴뚝에 묶고, 다른 한쪽 끝을 자기 바

지의 허리띠 구멍에 통과시켰다. 그런 다음에 밑에서 기다리던 아홉 살짜리 아들에게 밧줄을 던지면서, 그 끝을 "어디 튼튼한 데"다가 묶어놓으라고 말했다.

성실한 아이는 밧줄을 어머니의 자동차 범퍼에 묶어놓은 다음, 근처 공원으로 놀러 갔다.

"아내는 쇼핑을 가려고 차에 타기 직전까지 저하고 이야기를 주고받았습니다." 윌리스는 말했다.

"하지만 우리 중 어느 누구도 범퍼에 밧줄이 연결된 것은 눈치채지 못했죠.

제가 뒤로 돌아서서 판자에 망치질을 시작하자마자 아내의 차가 출발했습니다. 저는 땅바닥에 세게 떨어졌고, 정원 울타리를 뚫고 날아갔습니다.

잔디밭을 가로질러 60미터쯤 끌려가고 나서야 비로소 밧줄이 끊어지더군요."

윌리스의 아내 미셸은 상황을 깨닫지 못한 채 운전해서 가버렸다.

결국 한 이웃이 앞마당에서 몸부림치는 윌리스를 발견하고 구급차를 불렀다.

"아들 녀석을 때려주고 싶어도 지금은 전혀 그럴 상태가 아닙니다." 윌리스는 말했다.

"사실 저는 굳이 때려줄 필요가 있다고는 생각하지 않습니다. 자기 부주의 때문에 아빠가 하마터면 죽을 뻔했다는 걸 알고 있으니까요."

타블로이드 『위클리 월드 뉴스』 1988년 9월 19일 자에 게재된 어윈 피셔Irwin Fisher의 기사이다. 여기 언급된 지역이며, "어디 튼튼한 데"라는 구절을 근거로 이 기사가 1980년 1월에 유포되었던 로이터의 짧은 뉴스 내용을 크게 확장한 것임을 확인할 수 있다. 사다리 유머는 영화에서나 민간전승에서나 슬랩스틱 코미디의 주요 메뉴이다. 「지붕 위의 남자」 이야기는 최소한 1960년대 중반부터 미국에서는 물론이고 해외에서도 인기 높은 도시전설이었다. 때로는 남자가 TV 안테나를 조정하기 위해서, 또는 잔뜩 쌓인 눈을 치우기 위해서 지붕에 올라가는 것으로 나온다. 종종 이 이야기는 「폭발한 변기」와 혼합되는데, 이때는 남편이 지붕에서 떨어져 병원 신세를 지는 동안 아내가 화장실에 페인트를 칠하기로 결심한다. 아내는 페인트 희석제(시너)를 변기에 붓고, 때맞춰 남편이 집에 돌아온다. 그런데 아내는 변기 물 내리는 것을 깜박했기 때문에, 저 불쌍한 남자가 두 번째 사고를 당할 배경이 마련된다. 당연히 문밖에서는 웃음 터진 구급대원이 이 슬랩스틱 코미디의 제3막에 등장할 때를 기다리며 서 있다. 엘리자베스 하웰Elizabeth Harwell과 코릴리 스파이로Corylee Spiro가 편저한 비행기 승무원의 일화 선집 『객실 압력Cabin Pressure』(1989)에 수록된 버전에서는 한 여객기 조종사가 코네티컷주 그리니치의 자택 지붕에 올라가 일하다가 땅바닥으로 끌려 내려온다. 하지만 또 다른 여객기 버전에서는 한 수리공이 대형 여객기의 날개에서 작업을 하면서, 지상의 커다란 이동식 장비에 안전 밧줄을 묶어놓는 내용이 나온다. 어쩌면 이 현대전설은 농부와 아내가 각자의 역할을 바꿔보는 내용의 인기 높은 유럽 민담에서 유래했을 수도 있다. 남편은 가사를 완전히 엉망으로 처리하며, 심지어 집 안에서 자초한 갖가지 난장판을 청소하는 동안 풀을 뜯어먹으라며 암소를 초가지붕에 올려놓기까지 한다. 이때 남편은 암소가 떨어지지

않도록 그 목에 밧줄 한쪽 끝을 감고, 반대쪽 끝을 굴뚝 속으로 내려서 자기 허리에 감는다. 암소가 지붕에서 아래로 미끄러지자, 남편은 당연히 굴뚝에 거꾸로 매달리게 된다. 나는 이 민담의 변형 중에 웃음 터진 구급대원이 나오는 것이 있는지 찾아보았지만, 지금까지 발견한 버전 중에는 그저 배꼽이 떨어져라 웃어대는 아내만 출연할 뿐이었다.

19-4

폭발한 브래지어

The Exploding Bra

(A)

1960년경에 제 이모가 겪으신 일입니다. 그때만 해도 당신은 아주 젊고 풍만한 아가씨였대요. 백금색 벌집머리를 하고, 금색 뾰족구두를 신고, 카프리 바지를 입고 다녔다는 거죠. 거기에 공기 팽창식 브래지어를 속옷으로 입으셨는데, 이건 저도 실제로 본 적이 있습니다. 1960년대 초에 잠깐 인기를 끈 물건인데, 빨대식 주입구로 바람을 불어 넣어서 원하는 크기로 부풀린 가슴 패드를 특수 제작된 브래지어에 삽입하는 방식이었습니다.

이야기에 따르면 제 이모와 이모부가 비행기를 타고 가시는데 감압 효과 때문에 브래지어가 어마어마하게 부풀었다는 거예요. 이모는 화장실로 달려가셨답니다. 어떤 버전에서는 이모가 제때 도착하셨다고 하지만, 또 다른 버전에서는 복도를 중간쯤 지나갔을 때 당신 앞섶이 요란한 소리와 함께 폭발했다고도 해요.

(B)

자네가 쓴 공기 팽창식 브래지어 폭발 이야기를 동료에게 보여주었더니, 자기가 25년 전에 콜로라도 서부에서 고등학교에 다닐 때 유사

754

한 이야기를 들은 적이 있다고 언급하더군. 그가 들은 이야기에서는 여학생들이 졸업 무도회에 공기 팽창식 브래지어를 입고 왔다가, 데이트 상대가 꽃 장식을 가슴에 달아주려다가 핀으로 찌르는 바람에 브래지어가 터진다고, 그리고/또는 납작해진다고 나왔다던데.

해설

(A)는 1989년에 뉴저지주 시코커스의 이브 골든Eve Golden이 제보한 내용이다. (B)는 내가 이 주제에 관해 칼럼을 간행한 후에 콜로라도주 두랑고에 살던 내 친구 댄 레스터Dan Lester가 제보한 내용이다. 절 워커Jearl Walker는 저서 『물리학의 공중 그네The Flying Circus of Physics』(1975)에서 이 이야기의 더 슬랩스틱스러운 버전을 소개했다. 날짜 불명의 AP 보도를 전재한 것인데, 어느 여객기 스튜어디스의 공기 주입식 브래지어가 "1미터 넘게 팽창하는" 바람에, 결국 한 승객의 고정핀을 빌려서 브래지어를 터트려야 했다는 내용이다. 이 과정에서 "외국계인 한 남자"와 몸싸움도 일어나는데, 스튜어디스가 자해하려 한다고 오해한 나머지 막으려고 달려들었기 때문이었다. 더 최근에 나는 공기 주입식 브래지어 대신 가슴 보형물이 등장해서, 여객기의 갑작스러운 객실 압력 변화에 따라 팽창했다는 내용을 듣기도 했다. TV 시리즈 「속설파괴단MythBusters」에서는 보형물과 공기 주입식 브래지어 모두를 강한 압력에 노출시켜 폭파하는 실험을 해보았지만, 의도한 효과를 만들어내는 데에는 실패하고 이 이야기를 "거짓 판명"으로 분류했다.

19-5

벌거벗은 주부

The Nude Housewife

다음 사건은 일리노이주 홈우드의 한 아파트 건물에서 일어났는데, 당연히 어딘지 이름을 굳이 거론하지는 않겠다. 어느 주부가 머리를 감고, 헤어 롤을 착용한 다음, 세탁할 옷을 가지고 건물 지하의 세탁실로 내려갔다. 주부는 빨래 한 무더기가 건조기에서 나오기를 기다리는 사이에 또 한 무더기를 세탁기에 집어넣었다.

막판에 가서 여자는 자기가 지금 입고 있는 드레스도 세탁할 필요가 있겠다고 판단했다. 그래서 옷을 벗어서 세탁기에 집어넣었는데, 잠시 후에 건조기에서 꺼낸 옷으로 갈아입을 수 있다고 생각한 까닭이었다. 신발과 속옷 차림으로 거기 서 있는 사이, 한쪽 구석에 있는 거미줄이 눈에 띄었다. 여자는 거미줄을 제거하기로 결심했다. 하지만 머리가 더러워질까 봐 누군가가 내버린 풋볼 헬멧을 집어서 헤어 롤 위에 덮어쓰고 거미줄을 빗자루로 걷어내려고 준비했다. 바로 그때 남성 검침원이 지하실로 들어왔다. 여자는 한쪽 구석에 딱 얼어붙은 채 숨을 죽였고, 부디 상대방의 시선을 피할 수 있기를 학수고대했다. 다행히 성공했다고 여자가 생각한 순간, 검침원이 나가면서 여자를 바라보며 한마디 남겼다. "응원하시는 팀이 이기기를 빕니다."

해설

『새터데이 리뷰Saturday Review』 1964년 7월 4일 자에 게재된 제롬 비티 2세 Jerome Beatty, Jr.의 「무역풍Trade Winds」 칼럼에 버젓한 삽화와 함께 수록된 내용에서 가져왔다. 『에스콰이어』 1970년 11월호에서 비티는 이 이야기를 "일리노이에 사는 내 친구의 친구"에게 일어났던 일이라며 친구들에게 구연했다고 언급했고, 나중에는 『리더스 다이제스트』 1961년 3월호에 게재된 또 다른 버전을 읽었다고 언급했다. 『리더스 다이제스트』에도 삽화가 들어 있는데, 버젓함을 위해 "낡은 너구리털 코트"를 여자의 복장에 덧붙였다. 마치 농담처럼 결정적인 한마디가 들어 있고 자주 구연되는 이 슬랩스틱 이야기를 각별히 애호한 사람 중에는 앤 랜더스도 있는데 1975년부터 1992년까지 무려 여섯 번이나 칼럼에 간행했으며, 급기야 1966년의 단행본 『가정 유머 선집Family Laugh Lines』에도 그 원작자로 나와 있을 정도였다. 랜더스는 이 주부가 파이프에서 새는 물에 헤어 롤이 젖을까 봐 아들의 풋볼 헬멧을 썼다고 묘사했지만, 막상 거미줄이나 빗자루나 너구리털 코트에 대해서는 언급하지 않았다. 어마 봄베크Erma Bombeck는 『어마 이모의 대처법Aunt Erma's Cope Book』(1979)에서 이 이야기를 완화시켜서, 세탁기 수리공이 도착했을 무렵 이 주부에게 아들의 풋볼 유니폼 한 벌 전체를 입혀놓았다. 지금까지 내가 본 것 중에서 이 줄거리를 가장 잘 다룬 버전은 1988년 『밀워키 저널Milwaukee Journal』에 게재된 제럴드 클로스Gerald Kloss의 칼럼 「살짝 클로스의 눈Slightly Kloss-Eyed」에 등장한다. 클로스는 도시전설 연구를 패러디해서 마치 몇 가지 텍스트를 독자들로부터 제보받은 척한다. 예를 들어 "LA의 드라이 프롱"에 사는 "헬레나 핸드배스킷Helena Handbasket"의 제보에서는 한 프로 풋볼 팀의 수비 태클로 활약하는 체중 125킬로그램의 선수가 풋볼 헬멧만 쓴 상태로 물이 새는 수도꼭지를 고치려고 시도하는 상황에서 여성 검침원이 등장한다. 검

침원이 "일요일에 그쪽 팀이 이기기를 빕니다"라고 말하자, 선수는 이렇게 대답한다. "응원해주셔서 감사합니다. 우리가 벌어들이는 돈 때문에 뛴다고 말씀하실 수도 있겠지만, 우리는 사실 밖에 계신 팬 여러분을 위해 뛰는 것이고, 100퍼센트의 노력을 발휘한다고 믿어주셔도 좋습니다. 러닝 전술이 꼴을 갖추는 중이니, 패스 수비만 버텨준다면, 제 생각에는 잘될 가능성이 높을 것 같습니다." 멋지지 않은가!

19-6 캠핑카 속 벌거숭이

The Nude in the RV

휴일을 맞이해 버밍엄에서 서부 시골로 여행을 가던 부부가 있었습니다. 자동차로 캠핑카를 끌고 갔는데, 교통 체증을 피하려고 한밤중에 움직였습니다. 아내가 너무 피곤해하자, 남편은 잠시 차를 멈출 터이니 당신은 캠핑카에 들어가서 옷을 갈아입고 잠이나 자라고 말했습니다. 비록 주행 중에는 캠핑카에 사람이 들어가 있는 것이 불법이었지만 말입니다.

그렇게 무사히 지나가나 싶었는데, 한두 시간 뒤에 남편이 용변을 보기 위해 허허벌판에 차를 세워 놓고 산울타리 너머로 잠깐 가게 되었습니다. 차가 멈추자 아내도 자다 깨어났고, 남편이 뭘 하고 있는지를 깨닫자 자기도 똑같이 볼일을 보기로 작정했습니다. 아내는 속이 훤히 비치는 짧은 잠옷만 입은 상황이었지만, 어차피 한밤중이고 주위에는 민가도 없었습니다.

그런데 남편은 아내가 밖에 나왔다는 걸 모르고 차에 올라타 출발해버렸습니다. 아내의 고함 소리도 듣지 못했지요. 아내는 길가의 풀밭을 따라 걸어갈 수밖에 없었습니다. 차가 오는 소리가 들릴 때마다 아내는 남의 눈을 피해 산울타리 뒤로 달려갔습니다.

아내는 (밤에는 조명이 가동되는) 공중전화를 발견했고, 경찰에 신고한

다음에 순찰차가 올 때까지 산울타리 너머에 숨었습니다. 마침내 아내를 발견한 경찰은 일단 몸을 가릴 코트를 건네주었고, 함께 남편을 추적하러 나섰습니다.

경찰은 남편을 발견해 차를 멈춰 세웠지만, 아내를 계속 순찰차 뒷좌석에 앉혀 놓았습니다. 경찰이 캠핑카 내부를 살펴봐도 되겠느냐고 묻자, 남편은 솔직히 자백했습니다. "예. 그런데 아내가 그 안에 있어서."

"아뇨, 안 계실 겁니다." 경찰이 말했습니다. "아내분께서는 저희 순찰차에 계시거든요." 상황 설명을 들은 남편과 아내는 잔뜩 망신살이 뻗치고 말았답니다.

해설

1983년에 한 영국 독자가 제보한 내용인데, 이 이야기를 해준 버밍엄에 사는 동료 교사는 마치 자기 친구가 여기 나오는 남편인 듯한 인상을 남겼다고 한다. "길가의 풀밭(grass verge)"과 "캠핑카(caravan)" 같은 용어라든지, "볼일을 보기로 (spend a penny)"와 "휴일을 맞이해(on holiday)" 같은 표현은 영국의 어법 패턴을 반영한다. 이보다 훨씬 많이 수식되고 확장된 미국 버전으로는 댄과 이네스 모리스Dan and Inez Morris의 저서 『주말 캠핑객The Weekend Camper』(1973)의 「실화 A True Story」라는 제목으로 서문 전체를 차지한 것이 있다. 미국에서는 오히려 남편이 낙오하는 경우가 전형적이다. 나는 『사라진 히치하이커』에서 민속학자 로널드 베이커가 인디애나에서 수집한 이 이야기의 긴 구전 텍스트를 인용하는 동시에 인쇄, 영화, 녹음, 입소문 출처를 1960년대 초까지 거슬러 가면서 추적

해보았다. 이 이야기의 일부 버전에서는 남편이 마침내 아내를 따라잡았고, 바지를 걸치는 데까지는 성공했지만, 그 와중에 지퍼를 올리는 것을 깜박한다. 나중에 식당에 들어가서야 남편은 이 실수를 깨닫고 서둘러 지퍼를 올리지만, 그 와중에 식탁보가 지퍼에 끼는 바람에 추가적인 슬랩스틱 결과로 이어진다(제6장에 나오는 「열린 바지 지퍼」[6-2]를 보라). 1989년에 사우스오스트레일리아주 언리의 에이드리언 에클스Adrienne Eccles가 제보한 오스트레일리아 버전에서는 "이모"라고만 지칭되는 여자가 팬티만 입은 상태에서 실수로 낙오된다. 여자는 오토바이를 얻어 타게 되는데, "운전자는 여자를 뒷좌석에 태우고 추적에 나섰다. 잠시 후에 이모부는 벌거벗다시피 한 자기 마누라가 가죽옷을 입은 폭주족과 함께 오토바이를 타고 따라오는 것을 보고 대경실색했다." 1977년에 독일에서 간행된 버전에서는 잠옷 차림인 아내가 길가의 유령으로 오인된다. 수색에 나선 경찰이 불운한 덴마크인 관광객 부부를 발견한다. 이 모든 이야기는 야간열차 여행 동안에 일어났다는 어떤 창피한 사건에 관한 1940년대의 전설과 유사하다. 「분리된 침대차The Cut-Out Pullman Car」에서는 한 사업가가 특별 열차에서 술을 한 잔 마신 다음, 오로지 실내복과 슬리퍼만 걸친 상태에서 앞서 열차에서 만난 젊은 여성의 침대차 객실로 들어간다. 다음 날 아침에 사업가가 잠에서 깨어나 보니 엉뚱한 객차에 탄 채로 엉뚱한 도시에 와 있었다. 여자는 이미 사라졌고, 남자의 돈지갑도 역시나 사라진 다음이었다. 남자의 옷은 원래 목적지였던 도시에 도착한 다른 침대차 안에 놓여 있었다. 어쩌면 이 「분리된 침대차」가 철도 시대 이후 오늘날 우리의 여행 방식에 걸맞게 업데이트된 것일 수도 있다.

19-7

버스의 닭

The Chicken on the Bus

(A)

보낸 사람: 대니얼 말리Daniel Marley

제목: 버스의 살아 있는 닭

보낸 날짜: 2010년 7월 31일

받는 사람: 얀 브룬반드

 선생님의 저서 『도시전설의 모든 것』을 방금 다 읽었는데, 이 책에 수록되지 않은 전설이 하나 있더군요. 저는 샌프란시스코에 사는데 서로 다른 시기에 최소한 다섯 번은 이 이야기를 들었습니다.

 차이나타운 지역을 지나가는 스톡턴 30번 버스가 어느 정류장에 섰더니, 중국 여자 하나가 살아 있는 닭을 하나 들고서 타려고 하더랍니다. 운전기사가 살아 있는 닭을 들고서 버스에 타면 안 된다고 말하자, 여자는 닭의 목을 비틀어 죽이고 탔다는군요.

 저는 히스패닉이 주로 사는 지역을 지나가는 미션 14번 버스에 관해서도 똑같은 이야기를 들었습니다. 이 내용에 관해서는 좋은 블로그 게시물이 있어서 소개해드릴까 합니다. http://40goingon28. blogspot.com/2010/07/incredibly-common-muni-chicken-

story.html.

—

위에 소개된 블로그 게시물과 거기 달린 댓글 모음

2010년 7월 8일 목요일

몇 년 전 샌프란시스코로 이사한 후에 이런 이야기를 들었어.

내 친구의 형이 한번은 차이나타운 근처에서 스톡턴 30번 버스를 탔는데, 덩치 작은 중국 여자가 살아 있는 닭을 하나 들고서 타려고 하더래. 그래서 운전기사가 말했지. "저기요, 살아 있는 닭을 들고서 버스에 타시면 안 돼요!" 그랬더니 여자는 닭의 목을 비틀어버리고 그대로 탔다는 거야.

대단한 이야기지, 안 그래? 그런데 세월이 흐르면서 나는 이 이야기를 최소한 너덧 번은 들었는데, 매번 화자의 친구의 친구에게 일어난 일이라고 하는 거야(도시전설의 우주에서는 그런 사람을 "친친"이라고 하지).

ㄴ 몇 년 전에 내가 스톡턴 30번 버스를 탔는데, 운전사가 어느 정류장에 섰더니 늙은 중국 여자가 버스 계단을 올라오는 거야. 바로 그때 운전기사는 여자가 들고 있는 쇼핑백이 움직이고 꼬꼬댁대는 걸 깨달았지. "아주머니!" 운전기사가 말했어. "살아 있는 닭을 들고 버스에 타시면 안 돼요!" 그랬더니 여자는 조용히 버스에서 내리더니 쇼핑백 안으로 손을 넣어 닭의 목을 비틀고는 다시 버스에 올라타고 뭐 그랬다는 거야.

ㄴ 우리 언니도 언젠가 스톡턴 30번에서 덩치 작고 나이 많은 중

국 여자가 그렇게 하는 걸 봤대. 살아 있는 동물을 들고 버스에 타면 안 된다고 했다는 거야. 그랬더니 여자가 닭의 목을 비틀고는 버스에 타버렸대.

↳ 2년 전에 집사람이 하이트로 가는 버스를 탔대. 파월 근처에서 중국 여자 하나가 탔더랬지. 그런데 살아 있는 오리를 한 마리 들고 있더래. 운전기사가 오리를 들고서 버스에 타면 안 된다고 그랬대. 그랬더니 모두가 지켜보는 앞에서 오리의 목을 비틀어서 뚝 소리가 나게 만들더래. 승객 모두가 입을 모아 헉 소리를 냈지만, 운전기사는 죽은 오리를 들고는 버스에 타게 허락해주더래.

↳ 몇 년 전에 시영 버스를 타고 가는데 어떤 아시아계 여자가 살아 있는 오리를 쇼핑백에 담은 채로 버스에 타더래. 운전기사가 버스에는 애완동물을 데리고 타면 안 된다고 말했지. 그랬더니 여자는 애완동물이 아니라 저녁거리라고 하더래. 그래도 타면 안 된다고 하니까, 여자는 쇼핑백 안에 손을 넣더니 오리 목을 비틀고는 운전기사에게 이렇게 말하더래. "이제는 식재료 맞죠." 그래서 운전기사도 여자를 태웠대.

↳ 댓글만 놓고 보면 "나이 많은 중국 여자"가 살아 있는 닭을 들고 버스에 올라타자 운전기사가 어쩌고저쩌고하고 그 여자가 어쩌고저쩌고했다는 "몇 년 전"의 바로 그 시간에 스톡턴 30번 버스에 타고 가던 사람이 마치 100만 명이라도 되었던 것 같네. 이 케케묵은 (즉 모두가 이미 들어보았을 법한) 도시전설을 오늘 여기 다시 올

린 너네들을 하나같이 믿을 수가 없어.

(B) 2012년 2월, 샌프란시스코의 온라인 잡지 『볼드 이탤릭The Bold Italic』 게재된 태니아 캐더Tania Khadder의 「도시 이야기Tales of the City」 중에서

이 대결은 미션 14번 버스에서 일어났다. 또는 "지저분한 30번" 버스에서 일어나서, 바로 그 별명의 기원이 되었다. 이 사건은 1970년대에 일어났다. 이 사건은 불과 몇 년 전에 일어났다. 모두가 사건을 목격했거나, 또는 최소한 목격한 누군가를 알고 있다. 누군가는 그 여자가 목이 부러질 때까지 새를 휘둘렀다고 말하고, 다른 누군가는 여자가 버스 옆구리에 새를 두들겼다고 주장한다. 아울러 이것이야말로 입증하기가 가장 어려운 사건이다. 기사 마감 시간까지도 시영 버스 관계자는 여전히 그 신빙성 여부를 확인 중이다.

해설

이것이야말로 인터넷을 통한 도시전설의 기록과 토론에 관한 훌륭한 사례이다. 비록 「버스의 닭」은 샌프란시스코 고유의 이야기지만, 나는 1989년 9월에 WNYC의 라디오 프로그램인 레너드 로페이트Leonard Lopate의 『뉴욕 앤드 컴퍼니New York and Company』에 초대 손님으로 나갔다가 뉴욕을 배경으로 하는 똑같은 이야기를 들은 적이 있다. 청취자 전화 연결에서 나온 제보였는데, 시영 버스에 탄 중국 여자가 자칫 다른 승객을 불편하게 만들까 봐 자기 쇼핑백에 담은 닭의 목을 비틀어 죽여버렸다는 내용이었다.

19-8 기절한 사슴, 또는 사슴 난투극

The Stunned Deer—or Deer Stunt

퀸시의 가장 훌륭한 사람 가운데 한 명의 도움 덕분에, 캔자스시티 인근 재난 구조 센터에 들어온 구조 요청 긴급 전화의 실제 녹음 사본을 입수했다.

이것은 진짜 통화의 녹취록이라는 점을 기억해주시기 바란다. 온 가족이 읽을 수 있도록 더 노골적인 단어는 일부 대체했다.

이를 제외한 나머지 단어는 그날 밤에 오간 그대로이다. 믿거나 말 거나.

상황실 근무자 소방 구급 출동 센터입니다. 지금 계신 곳이 어디신가요?

신고자 여보세요?

상황실 근무자 네?

신고자 누구신가요?

상황실 근무자 구급차 출동 신고 번호입니다. 지금 긴급 상황이신가요?

신고자 제가…… 제가 구급차가 필요해서요.

상황실 근무자 전화 거신 분 성함은요?

신고자 조Joe.

상황실 근무자 알겠습니다, 조. 지금 계신 곳이 어디죠?

신고자 지금 이 (한심한) 공중전화 박스 안에 있어요.

상황실 근무자 알겠습니다. 거기 주소가 어떻게 되죠?

신고자 잠시만요.

상황실 근무자 알겠습니다, 선생님. 혹시 911을 통해서 신고하신 건가요?

신고자 어…… 예…… 아니요.

상황실 근무자 알겠습니다, 조. 저희가 주소를 알아야 해서요. 어느 길에 계신 건가요?

신고자 어, 제가 있는 곳은 '정지'랑 '출발' 표지판 사이에 있는 (한심한) 공중전화 박스 안이고요. 그러네요. 제가 있는 곳은 (한심한) 정지랑 출발이요. 그러니까 어, 그러니까 어…… 잠시만요. 헉스…… 이 (한심한) 길이 어디더라? 헉스미스, 코빌, 그리고 뭔가…… 그러니까 (한심한) 정지랑 출발이요.

상황실 근무자 헉스미스, 코빌, 그리고 뭔가요?

신고자 잠시만요…… 어.

상황실 근무자 으음.

신고자 어디 보자…… 카피, 쿠피…….

상황실 근무자 커피요?

신고자 맞아요. 맞아요. 제가 있는 곳은 (한심한) 공중전화 박스에요. 제가 설명해드릴게요. 이 (한심한) 도로를 따라 차를 운전하고 가는데, 제 (한심한) 일 때문에 잠시 정신이 팔린 사이에, 그 (한심한) 사슴이 뛰어나와서 제 차에 부딪힌 거예요.

상황실 근무자 알겠습니다, 선생님. 혹시 다치셨나요?

신고자 제가 설명해드릴게요. 제가 차에서 내려서 그 (한심한) 사슴을 주웠죠. 저는 그놈이 죽은 줄 알았어요. 그래서 그 (한심한) 사슴을 뒷좌석에 싣고서, 그 (한심한) 도로를 따라 운전하고 가면서, 제 일 때문에 정신이 팔려 있었어요. 그런데 그 (한심한) 사슴이 정신을 차리고 제 (한심한) 뒷덜미를 무는 거예요.

그놈이 저를 물고 자동차 안에서 (심하게) 발길질을 하더라구요. 그래서 제가 지금 (한심한) 공중전화 박스에 있는 거예요.

사슴이 제 목덜미를 물었어요. 그런데 이번에는 커다란 (한심한) 개가 나타나서 제 다리를 물더라고요. 저는 (한심한) 타이어 교체용 지렛대로 개를 때리고, 제 칼을 꺼내서 개를 찔렀죠.

저는 다리를 다쳤고, 그 (한심한) 사슴한테 목덜미를 물렸어요. 그런데 저 개가 사슴을 노리는지 계속 어슬렁거리는 바람에 저는 이 (한심한) 공중전화 박스에서 나가지도 못해요.

이제 누가 저 사슴을 처리할까요? 저일까요, 아니면 개일까요?

상황실 근무자 알겠습니다, 선생님. 혹시 다치셨나요?

신고자 예! 그 (한심한) 사슴이 제 목덜미를 물었다니까요. 잠시만요. 저 (한심한) 개가 저를 물었고요. 잠시만요…… (신발 뭐야) 당장 여기서…… 잠시만요…… 저 (한심한) 개가 제 (앞부분을) 물어서. 잠시만요.

안타깝게도 녹음테이프는 여기서 끝나버린다. 따라서 우리로선 그 운전자가 사슴을 처리했는지, 개가 사슴을 처리했는지, 사슴이 운전자를 처리했는지, 아니면 개가 사슴과 운전자를 처리했는지 결코 알 수가 없을 것이다.

768

아울러 나 역시 과연 누가 구급차를 타기는 했는지도 알지 못한다. 야외에서 모두들 좋은 하루 되시길.

해설

일리노이주 『퀸시 헤럴드휘그Quincy Herald-Whig』 1992년 12월 5일 자에 게재된 존 랜디스John Landis의 「야외Outdoors」 칼럼 중에서. 『세인트루이스 포스트디스패치』의 칼럼니스트 일레인 베츠Elaine Viets는 1989년에 이 이야기를 추적한 끝에 1974년에 뉴욕주 포킵에서 일어난 실제 사건까지 거슬러 올라갔다. 심지어 베츠는 그 당시에 신고 전화를 받은 경찰까지 만나보았다. 미국 전역의 경찰서에서는 수많은 테이프가 유포되었는데, 하나같이 기절한 사슴에 관한 실제 긴급 전화 통화 내용의 사본이라고 주장하고 있다. 하지만 테이프에 나오는 언어와 세부 내용은 천차만별이다. 예를 들어 위에 소개한 랜디스의 캔자스시티 버전은 베츠가 뉴욕에서 입수한 버전과 사실상 똑같은 이야기이지만, 정작 문장은 하나도 일치하지 않는다. 나는 『좋은 이야기에는 진실 여부가 문제되지 않는다』에서 이 이야기의 전승 전체에 대해서는 물론이고, 기절했다가 자동차 안에서 깨어난 여러 동물에 관한 다른 이야기들에 대해서도 논의한 바 있다.

제20장

허위 경고

Bogus Warnings

"우리는 엉터리 정보가 난무하는 세계에 살고 있다." 조엘 아켄바크 Joel Achenbach는 『워싱턴 포스트』(1996년 12월 4일 자) 기고문에서 이렇게 썼다. 그의 말을 계속 들어보자. "그건 어디에나 있다. 거리에도 있고, 입소문을 통해 운반되며, 인터넷의 어두운 구석에 잠복한다. 신문에도 있다. 여러분의 저녁 식탁에도 있으며, 이른바 익히 알려진 사실이라면서, 논박의 여지가 없는 증거라면서, 이름을 알 수 없는 과학자며 통계학자의 '연구' 결과라면서 전달된다."

나는 아켄바크의 목록에 다음과 같은 내용을 덧붙이고 싶다. 엉터리 정보는 누군가가 동네와 일터에서 나눠주거나 게시판에 올려놓고, 학생과 스카우트는 물론이고 심지어 미취학 아동을 통해서도 가정에 보내지고, 팩스와 우편과 이메일로 더 넓은 수신자에게 유포되는 갖가지 익명 제작 전단의 복사본 수천 가지에서 역시나 발견된다고 말이다. 소셜미디어 역시 엉터리 정보의 전자 배출구 반열에 불가피하게 가담했는데, 예를 들어 2012년부터 유포되기 시작한 다음과 같은 경고가 그렇다.

주의
"LOL"이라는 약자를 쓰지 마세요.
"LOL"은 "우리 주님 루시퍼(Lucifer our Lord)"를 뜻합니다.
사탄 숭배자는 기도를 마무리하면서
"우리 주님 루시퍼," 약자로 "LOL"이라고 말합니다.
"LOL"이라고 적을 때마다, 여러분은 사탄을 인정하는 셈입니다.

"LOL"을 두 번 다시는 쓰지 마세요!
여러분의 삶에서 사탄을 멀리하세요.
이 정보를 기독교인들에게 공유해주세요.

브렛 크리스튼슨Brett Christensen은 자신의 '허위 학살자' 웹사이트에서 이 경고를 반증하면서 이렇게 덧붙였다. "그저 '크게 웃는다 laughing out loud'를 뜻하는 'LOL'이라는 글자를 적는 그 단순한 행위가 어떤 신화 속 초자연적 존재에게 (그 존재가 선하건 악하건) 인정과 힘을 부여한다고 주장하는 것이야말로 정신 나간 사람이나 하는 미신적인 헛소리일 뿐이다."

어떤 매체에서든 유포되는 전단의 대부분은 뭔가 긴박한 위협을 들먹이는 허위 경고에 불과하다. 이런 경고는 이전에만 해도 타자나 친필로 작성되었지만 오늘날 이런 경고 전단은 모두 컴퓨터로 제작되고, 이메일로 발송되고, 때로는 복사집에서 복제되는 것처럼 보인다. 대개 시종일관 대문자로 작성되고, 오타와 기타 오류가 군데군데 보이며, 느낌표를 아낌없이 사용하는 것이 특징이다. 때로는 이런 전단이 기업이나 연구소의 로고가 들어간 용지에 복제된다든지, 아니면 이른바 확실한 출처를 인용함으로써, 마치 권위가 있어 보이는 외양과 느낌을 부여하기도 한다. 전단을 사무실에 돌리라고 지시하는 회람 명령도 흔해서, 예를 들어 "경고!!!"나 "부디 읽어보시고 공유해주세요!!!"나 "절대 농담이 아닙니다!!!" 같은 문구가 친필로 덧붙여져 있다.

이런 문서를 '민간전승'의 일부로 (즉 민속학자들이 "복사기전승" "복사전승", 또는 "사이버전승cyberlore"이라고 하는 것으로) 만드는 요소는 형식과 내용 면에서 판에 박혔고 익명이며, 변화무쌍하고 검증 불가능하다는 점이다. 대부분의 도시전설과 마찬가지로 종종 올바른 정보도 살짝 들어 있기는 하지만, 진짜 전설과는 달리 이런 경고 고지에는 잘 발달된 서사가 포함되지 않으며, 그런 점에서는 아마도 (너무 훌륭해서 오히려 사실 같지 않은 "실화"를 뜻하는) 도시전설보다는 차라리 (검증되지 않은 보고를 뜻하는) 풍문과 더 유사하다고 볼 수도 있다.

주목!!! 주목!!! 주목!!!
50센트짜리 청량음료

흑인 및 소수민족 여러분
혹시 (t.V. 시사 프로그램) 20/20을 보셨습니까???

"탑팝"과 "트로피컬 판타지," 또 트리트
같은 청량음료를 클루., 클럭스., 클랜.이
제조한다는 사실을 알아두시기 바랍니다.

이런 청량음료에는 흑인 남성을 불임으로 만드는 성분과
기타 상상을 초월하는 성분이 함유되어 있습니다!!!!
이런 청량음료는 할렘과 소수민족 지역 가게에만 있고

시내에서는 찾을 수 없습니다…… 한번 둘러보세요……

이상 경고를 마칩니다
부디 아이들을 구해주세요

캘리포니아 대학 로스앤젤레스 캠퍼스의 패트리샤 A. 터너는 기념비적인 저서 『풍문으로 들었소』에서 엉터리 정보의 구두 및 인쇄 살포의 상호작용에 관한 최근의 훌륭한 사례를 제공한다. 터너가 수집한 수많은 풍문 가운데 하나는 이런 내용이었다. "[과일향 청량음료인] 트로피컬 판타지는 쿠클럭스클랜KKK이 만든다. 그 안에는 흑인 남성을 불임으로 만드는 특수 성분이 들어 있다." 불임을 야기하는 첨가물에 관한 풍문이라면 프라이드치킨 프랜차이즈인 처치스 치킨과 결부되어 유포된 바 있었고, KKK와의 연계에 관한 풍문이라면 처치스 치킨과는 물론이고 한때 인기 높았던 운동복 브랜드 '트루프Troop'와 결부되어서도 유포된 바 있었다. 입소문 외에도, 이 전형적인 엉터리 정보는 (이런 주장들은 '전혀' 사실이 아니었다) 판타지 청량음료 반대 전단을 통해서 뉴욕의 흑인 사회에서도 유포되었다. 위의 전단에는 "주목!!! 주목!!! 주목!!!"이라고 적혀 있었고, 바닥 여백에는 "이상 경고를 마칩니다. 부디 아이들을 구해주세요"라고 적혀 있었다. "TV 시사 프로그램 「20/20」"을 들먹이며 이른바 이 주장의 유효성을 내세웠으며, 트로피컬 판타지와 다른 두 가지 브랜드를 "클루., 클럭스., 클랜."이 제조한다고 주장했다.

엉터리 정보의 또 한 가지 사례는 이와 유사한 허위 경고 전단인데, 그 맥락은 완전히 다르다. 이 사례는 1993년에 캐나다 온타리오주 스카버러의 로리 캐틀렌더Laurie Catlender와 브루스 매키사크Bruce MacIssac가 회사 게시판에서 발견하고 제보한 내용이다.

<p style="text-align:center">경　고</p>

<p style="text-align:center">가정이나 사무실</p>

--

<p style="text-align:center">제목: 삐삐와 자동 응답기 사용자는 주목하세요</p>

--

<p style="text-align:center">삐삐 사용자와 자동 응답기 이용자는 조심하세요!!!!!!</p>

삐삐와 전화 자동 응답기 소유주를 겨냥한, 피해액이 매우 큰 전화 사기에 관한 정보를 우리가 입수했습니다. 우리 직원들은 사기의 표적이 된 두 가지 유형의 장비를 일터와 가정에서 모두 이용하므로, 이 정보를 최대한 빨리 전파해야 마땅하다고 생각되었습니다.

지난 몇 달 동안 뉴욕 지역에 있는 어떤 집단에서 삐삐 사용자와 자동 응답기 소유주를 겨냥한 사기 행위를 벌였습니다. 이 집단에서는 컴퓨터를 이용해 삐삐와 전화 자동 응답기에 연락했습니다. 컴퓨터는 삐삐나 자동 응답기 가운데 어느 한쪽의 전자 신호음으로 활성

화됩니다. 몇 번의 시도에도 전자 신호음이 수신되지 않으면, 즉 사람이 전화에 응답하지 않으면, 연락은 자동적으로 끊어지고 다음 번호로 넘어갑니다. 그러고는 212-540-XXXX라는 번호가 기록에 남습니다(이때 XXXX는 아무 번호라도 될 수 있습니다). 만약 이런 번호가 들어간 메시지를 받으신다면 그 번호로 전화를 걸지 마세요. 전화를 걸면 아무도 받지 않는 대신, 여러분 앞으로 전화 요금 55달러가 청구됩니다. 지역 번호 212는 뉴욕시를 나타내고, 540국은 900국과 똑같은 작용을 합니다. 즉 저쪽에서 누가 받건 말건 전화를 건 사람에게 자동적으로 요금이 청구되는 것입니다.

여러분의 삐삐나 자동 응답기에 212-540-XXXX라는 번호가 들어 있는 메시지가 오면 그 번호로 전화를 걸지 마세요. 여러분이 전화를 건다면 저쪽에서는 자동으로 요금을 청구해 55달러의 연결 요금을 가져갈 수 있습니다.

이 사례에 약간의 신빙성을 부여한 요소는 진짜이고 잘 기록된 형태의 전화와 삐삐 사기가 일부나마 있다는 점이다. 하지만 이 경고가 엉터리 정보의 복사본일 가능성이 높다고 알려주는 흔적이 몇 가지 있다. 예를 들어 "정보를 우리가 입수했습니다"라는 모호한 표현이라든지, 손글씨로 쓴 표제라든지, 출처 관련 정보의 결여라든지, 그리고 다른 무엇보다도 그런 사기의 작동 방식에 관한 매우 의

심스러운 묘사가 (특히 내가 전화를 걸었을 때 상대방이 받거나 말거나 내 앞으로 요금이 청구된다는 주장이) 바로 그런 흔적이다.

개인적으로 (경고이건 경고가 아니건 간에) 나는 자동 응답기에 저장된 장거리 전화번호가 있을 경우, 내가 아는 사람인 '동시에' 내가 정말로 통화하고 싶은 사람이 아닌 한 그 어떤 번호로도 응답 전화를 걸지 않는다. 만약 누군가가 내게 전화를 걸어서 복권에 당첨되었다고, 또는 유산을 물려받게 되었다고 알리고 싶어 한다면 차라리 편지를 보내거나, 아니면 송금 먼저 해주는 편이 나을 것이다. 내가 응답 전화를 걸지 않았다고 불평하는 사람이 있으면, 나는 그냥 자동 응답기가 오작동한 모양이라고 핑계를 대고 만다. 솔직히 평소에도 열에 다섯 번 정도는 실제로 오작동하니까(장담컨대 방금 내가 한 말은 '올바른' 정보이다).

허위 경고의 또 다른 표적은 바로 휴대전화인데, 보통은 자동 녹음 전화나 텔레마케터의 공격으로부터 자유롭지만, 솔직히 앞날은 아무도 모른다. 어느 이메일에서는 이렇게 경고하기 때문이다.

—

기억하시라: 이번 달에 휴대전화 번호가 공개됩니다.

주의 (……) 모든 휴대전화 번호가 텔레마케팅 회사에 배포되고 있으므로, 여러분은 판매 전화를 받기 시작할 것입니다.

(……) 이 전화를 받으면 여러분 앞으로 요금이 청구될 것입니다.

이를 방지하려면 여러분의 휴대전화에서 다음 번호로 연락하시기

바랍니다. 888-382-1222.

이것은 전국 '전화 사절' 명단입니다. 여러분의 시간 중에서 1분만 투자하시면 됩니다. 이곳에 연락하시면 여러분의 번호는 오(5)년 동안 차단됩니다. 반드시 여러분이 차단하고 싶은 휴대전화 번호로 연락하셔야 합니다. 다른 전화번호로 연락하시면 안 됩니다.

다른 사람들을 돕기 위해 이 정보를 공유해주세요. 불과 20초밖에 걸리지 않을 겁니다.

이 내용은 여러 해 동안 돌아다녔으며, 그 마감 기한도 이메일 전달 발송 날짜에 맞춰서 번번이 미뤄졌다. 하지만 완전히 허위이다.

스티븐 제이 굴드Stephen Jay Gould의 칼럼 「생명을 보는 이 관점This View of Life」(*Natural History*, 1997년 12월/1998년 1월호)에 나오는 다음 구절은 허위 경고의 더 많은 사례로 넘어가기에 적절한 이행을 제공한다. "인간 심리학의 기묘한 원칙이 하나 있다. 이것이야말로 바넘 같은 매력적인 흥행사부터 괴벨스 같은 사악한 선동가에 이르기까지 다양한 거짓말쟁이들이 익히 알고 이용해온 원칙이다. 즉 제아무리 터무니없는 거짓말이라도 꾸준히 반복하다 보면 설득력을 얻을 수 있다는 것이다. 현재 미국의 어법에서는 복사를 통한 '진실'의 이러한 선언이야말로 (……) '도시전설'이라는 매력적인 영역에 해당한다."

20-0

다시 술 마시게 하기

Pushing Him Off the Wagon

'익명의 알코올중독자' 모임에서 참석자의 금주 기간을 표시하기 위해서 나눠주는 칩인지 토큰인지 하는 것 알지? 나도 하나 끈에 꿰어 가지고 목에 걸고 있어. 노란색 플라스틱 포커 칩 한쪽에는 "9개월"이라고 인쇄하고, 다른 한쪽에는 "하느님께서 내게 평정을 허락하셨네"라고 인쇄했지.

음, 내가 자네에게 경고하고 싶은 내용은 이거야. 일부 술집에서는 그 칩을 받는 대가로 공짜 술을 준다네. 30일짜리 칩 하나에 술 한 잔씩 주는 게 보통이지. 왜냐하면 술집에서는 개심한 알코올중독자를 다시 좋은 고객으로 변모시키고 싶어 하거든.

파란 별 애시드
Blue Star Acid

부모님께 드리는 경고

"파란 별"이라는 판박이 스티커의 일종이 학생들에게 판매되고 있습니다. 이것은 파란 별 문양을 담고 있는 작은 종잇조각입니다. 크기는 지우개 정도이며, 각각의 별에는 LSD가 스며들어 있습니다.

이 마약은 그 종이를 손으로 만지면 피부를 통해서 흡수됩니다.

우표와도 비슷하게 알록달록한 종이도 있는데, 거기에는 다음과 같은 그림이 들어 있습니다.

슈퍼맨 미키마우스 디즈니 캐릭터
어릿광대 바트 심슨 나비

781

각각의 종이는 호일에 싸여 있습니다.

이것이야말로 어린이의 관심을 끌어 애시드를 판매하는 새로운 방법입니다.

이런 물건에는 마약이 함유되어 있습니다.

만약 여러분의 자녀가 위의 물건 가운데 어느 것이라도 갖고 있다면, '절대 손으로 만지지 마십시오.' 이 물건은 신속히 반응할 뿐만 아니라 그중 일부는 맹독인 스트러크닌을 함유하고 있습니다.

--

증상: 환각, 심한 구토, 주체할 수 없는 웃음,
급격한 기분 변화, 체온 변화

--

당부드립니다. 이 문건을 얼마든지 복제하셔서 여러분의 지역 사회와 직장 내에 배포해주세요.

보낸 사람: J. 오코넬, 댄베리 병원 외래 환자 화학 의존성 치료과.

부디 이 내용을 복사해서 여러분의 일터에 게시해주시고, 친구들에게 전달해주시고, 여러분이 사시는 지역의 학교에도 복사본

을 보내주세요.

매우 심각한 일입니다. 젊은이들의 생명이 이미 희생되었습니다.

이 일은 우리가 부모와 전문가에게 경고할 수 있는 속도보다
더 빠르게 커지고 있습니다!!!!

해설

이 특정 허위 경고의 사례를 모아놓은 두툼한 서류철에서 가져왔으며, 내가
1996년에 제보받은 내용이다. 앨라배마주 스코츠버러의 시 교육청 체육과장인
아이작 P. 에스피 2세Isaac P. Espy Jr.의 말에 따르면, 이 전단은 "그곳의 여러 학
교에서도 눈에 띄는 자리에 여러 해 동안 걸려" 있었다. 제보자는 "이 나쁜 녀석
이 이 전단에 도시전설을 도배해놓았다"고 논평했다. 이 전단의 변형은 1980년
대 초부터 돌아다녔으며, 그 당시의 실제 경찰 경고문을 왜곡한 무허가 복제품
에 근거했을 가능성도 있는데, 여하간 이후로 계속해서 증식하고 있다. LSD를
흡수한 압지를 가리키는 "흡수지 애시드"는 1960년대부터 생산되었고 온갖 종
류의 그림과 상징과 텍스트가 인쇄되었다. 하지만 이런 "딱지"가 판박이 스티커
의 형태로 존재한 적은 한 번도 없었다. 탐사 언론인과 마약 단속 경찰이 꾸준히
이런 전단을 비판해왔으며, "J. 오코넬"이란 (또는 "오도넬"이란) 인명 역시 여기 나
온 정보의 나머지와 마찬가지로 허위에 불과하다. 1991년에 미시간 경찰이 배포
한 언론 보도 자료에서는 이 경고의 주장 모두를 일축했다. "비록 LSD가 종이
형태로도 존재하는 것은 사실이지만, 그렇다고 해서 어린이에게까지 손쉽게 판
매되는 것은 '아니'고, 스트리크닌이 함유된 것도 '아니'며, 사용자의 죽음을 야

기하는 것도 '아니'다. 이것은 새로운 마약도 '아니'고, 현재 유행하는 것도 아니다." 이 언론 보도에서는 한 경찰 약물 감독관의 당황스러운 발언이 인용되기도 했다. "최초의 편지를 누가 만들어냈는지, 또는 왜 매년 계속해서 재등장하는지는 우리도 모릅니다. 마치 지금으로부터 10년 전에 시작되어 아직까지도 사라지지 않은 연쇄 편지와도 유사합니다." 내 추측은 이렇다. 어떤 선량한 의도를 지닌 시민이 오래된 공지의 사본을 우연히 발견하고, 이게 진짜라고 믿은 나머지, 복사기로 복제본을 만들어서, 다시 한번 유포시키기 위해 보내기로 작정했던 것이다. 이 경고는 극적이고, 무시무시하고, 상황을 잘 모르는 독자에게는 상당히 설득력이 있었기 때문에 (하다못해 독극물 이름인 '스트리크닌'도 '스트리크린'으로 잘못 적었을 만큼 허술한데도) 계속해서 돌아다녔던 것이다. 사실상 똑같은 거짓 경고의 번역문이 국제적으로 유포된 바 있다. 이 얼마나 길고도 기묘한 여행인가!

라이트가 죽었다!

Lights Out!

(A)

<div align="center">

경 고!!

새로운 "조폭 입문식"이 생겼습니다!!!!!

</div>

이 새로운 '살인' 입문식에서는 조직원들이 한밤중에 라이트 꺼진 자동차를 몰고 돌아다닙니다. 그쪽의 라이트가 죽었다는 사실을 알려주기 위해서 여려분이 타고 가는 자동차 라이트를 깜박이는 순간, 조직원들은 이 신호를 문자 그대로 그대로 "죽었다"는 뜻으로 받아들이고, 여려분을 목적지까지 뒤따라가서 죽입니다!! 이게 바로 조직원들의 입문식입니다.

이미 두 가족이 이 입문 의례의 희생자가 되고 말았습니다. 이 사실을 주지하시고 여려분의 가족과 친구에게도 알려주세요. 여려분의 자동차 라이트를 어느 누구에게도 깜박이지 마세요.

<div align="center">

이 정보는 시카고 경찰청 제공입니다.

절대 농담이 아닙니다.

</div>

(B)

<p align="center">직원 공지 사항</p>

보안관실에서 온 팩스에 의거하여 다음과 같이 여러분께 알려 드리는 바입니다. 비록 확증된 내용까지는 아니지만 다음과 같은 사실을 주지하시기 바랍니다.

새크라멘토 경찰청의 그래디 한 _{Grady Harn}은 이번 주말인 1993년 9월 25-26일을 대비하는 전국적인 경고 포스터를 봤다고 합니다. 전국 경찰청에는 이번이 "살인자" 입문식 주말이 될 것이라는 경보가 내려졌습니다. 조폭의 계획은 전국적으로 토요일과 일요일 밤에 신참 살인자들 모두가 헤드라이트를 끈 채로 운전하고 돌아다니게 하는 것입니다. 조폭의 일원으로 받아들여지려면, 그들에게 라이트가 꺼졌다고 알려주는 친절한 깜박임을 처음으로 보낸 자동차에 탄 사람을 총으로 쏴 죽여야 한다는 겁니다.

이번 주말에 라이트를 끈 자동차를 만나면 부디 조심하시기 바랍니다.

해설

1993년 여름부터 대략 그해 말까지 문자 그대로 수천 가지 사본으로 미국 전역

에서 널리 유포되었던 허위 경고의 두 가지 전형적인 사례이다. 이 경고를 조사하려 시도했던 수많은 언론인과 법 집행기관 수사관 가운데 어느 누구도 이런 조폭 입문식을 (그 실행은 고사하고 하다못해 모의조차도) 실제로 발견하지는 못했다. 1993년 9월의 "살인자 주말"은 헤드라이트를 깜박였다는 이유로 죽은 사람이 한 명도 나오지 않은 채 지나가버렸다. 새크라멘토 경찰청에는 "그래디 한"이라는 사람도 없었다. 「라이트가 죽었다!」 경고는 미국 운전자 사이에서 격한 공포와 분노를 자아냈다. 왜냐하면 다른 운전자에게 헤드라이트가 꺼졌다고 경고해주는 "친절한 라이트 깜박임"은 위협이 아니라 호의로 간주되는, 이미 확립된 전통이기 때문이었다. 익히 알려진 조직 폭력의 증가며, "로드레이지" 사례의 증가도 이런 공포의 형성에 기여했다. 나는 『좋은 이야기에는 진실 여부가 문제되지 않는다』에서 이 허위 경고를 자세히 다룬 바 있다.

전국 조폭 주간이 머지않아 시작됩니다. 이것은 조폭의 새로운 표적 설정 방법입니다. 혹시 여러분이 차를 몰고 어떤 도로를 달리는데, 길가에 유아용 카시트가 놓여 있는 걸 본다면 '절대 멈추지 마십시오!!!' 그거야말로 조폭의 함정일 수 있습니다. 조폭은 특히 여자를 표적으로 삼으며, 아기를 돕기 위해 차량을 멈추었다고나. 마치 아기의 몸이나 옷에 피가 묻은 것처럼 보이게 만드는 겁니다. 여러분이 도우려는 생각에 차량에서 내리면, 옥수수밭이나 무성한 덤불 속에 숨어 있던 조폭이 달려 나옵니다. 조폭은 여자를 때려서 거의 죽다시피 만들었다고나, 이후에는 강간합니다. 조폭의 목적은 어떤 방식으로건 희생자를 고문해서 살해하는 것입니다. 만약 여러분이 카시트를 우연히 보더라도, '절대 멈추지 마시고, 곧바로 경찰에 신고하십시오!!!' 이 메시지를 여러분이 아는 사람 모두에게 전달해주십시오.

해설

2009년부터 유포되기 시작한 것이 분명한 전형적인 이메일을 ("멈추었다고나"와

"만들었다고나" 같은) 비문까지 포함해서 문자 그대로 옮겼다. 이런 경고 가운데 상당수는 법 집행기관 담당자의 이름과 사무실 주소도 명시하는데, 때로는 실존 인물이기도 하고 때로는 아니다. 테네시, 버지니아, 오클라호마, 미주리 등 여러 주의 경찰은 자기네가 배포했다고 알려진 이런 경고를 발령했다는 사실을 부정했으며, 지역 언론 역시 "전국 조폭 주간"이라는 발상과 위에 묘사된 범죄의 사례 모두를 반증했다. 이와 유사한 경고는 (보통은 조폭 주간이라는 테마 없이) 캐나다, 영국, 덴마크, 뉴질랜드, 오스트레일리아에서도 유포된 바 있다. 아기를 이용한 낚시 모티프는 이런 경고 대부분에서 공통적인 반면, 일부 버전에서는 누군가가 자동차 앞 유리에 계란을 던지더라도 차를 세우거나 워셔액과 와이퍼를 사용해서는 안 된다고 경고한다. 「라이트가 죽었다!」며 이와 유사한 다른 경고와 마찬가지로, 이 범죄는 "조폭의 입문식"으로 확인될 수 있다. 여하간 전국 조폭 주간은 아무런 날짜가 제시되지 않았기 때문에 정확히 언제 시작되는지도 불분명할 뿐더러, 이와 똑같은 기본 텍스트가 벌써 몇 년째 돌아다녔음에도 불구하고 그런 범죄는 보고되지 않았다.

20-4

뒷유리 자동차 절도 책략

The Rear Window Carjacking Ploy

상상해보십시오. 여러분은 주차장을 가로질러 가서 자기 차 문을 열고 올라탑니다.

그런 다음에 여러분은 차 문을 모두 잠그고, 시동을 켜고 '후진' 기어를 넣습니다. 습관적으로! 여러분은 주차 공간에서 후진해서 나오기 위해 뒷유리를 바라보는데, 거기에 웬 종이가, 일종의 공고 전단 같은 것이 뒷유리에 붙어 있습니다. 그래서 여러분은 '주차' 기어를 넣고, 문을 열고 차량에서 내려서, 여러분의 시야를 가리는 그 종이를 (또는 다른 뭔가를) 제거하려고 하는데 (⋯⋯) 여러분이 차 뒤쪽에 도달한 순간, 차량 절도범이 갑자기 나타나서는 (⋯⋯) 여러분의 차에 올라타서 출발합니다.

여러분의 차에는 시동이 걸려 있고, 여러분의 지갑은 차 안에 놓여 있고, 절도범은 속력을 내서 여러분을 문자 그대로 깔아뭉갭니다. '이 새로운 책략을 주지하시기 바랍니다.' 부디 그냥 출발하시고, 뒷유리에 붙어 있는 종이는 나중에 제거하시며 (⋯⋯) 이 이메일을 읽으셨다면 여러분의 친구들에게도 전달해주시면 감사하겠습니다.

해설

유타 공직자들 사이에서 유포된 이메일 경고로, 역시나 주 정부에서 일하는 내 사위가 2004년 3월에 제보해주면서 이런 질문을 덧붙였다. "참고. 또 다른 도시전설일까요?" 당연하지. 이 경고는 대략 그로부터 한 달쯤 전에 시작되었고, 이후 지금까지도 미국과 해외에서 활발한 상태이다. 대부분의 텍스트는 거의 똑같으며, "빽유리" 같은 이상한 단어며, 기어 위치를 가리키는 "후진"과 "주차"를 대문자로 강조해 적어놓았다. 자동차 관련 범죄에 대한 허위 경고 가운데 다수가 그러하듯이, 절도범이 희생자나 차량에 접근하는 데 사용한다고 일컬어지는 방법은 불필요하다 싶을 정도로 복잡하며, 경찰이 수사한 실제 범죄 가운데 어떤 것과도 맞아떨어지지 않는다. 2006년에 웨일스의 독자가 제보한 버전에서는 이 범죄를 상세히 설명하면서, "범인들은 여러분을 붙잡고, 대기 중인 승합차에 던져 넣고, 러시아나 다른 어떤 나라로 밀반출해서 사창가에 가둬놓고 강제로 일하게 만든다"고 주장한다. 그렇다면 이렇게 복잡한 범죄를 어떻게 은닉해야 할까? 이 메시지에서는 이렇게 설명한다. "범인들은 열쇠를 이용해서 여러분의 집에 들어간 다음, 여러분의 여행 가방에 물건을 조금 챙기고, 최근에 너무 스트레스가 심한 나머지 혼자 있을 시간이 필요해서 갑자기 여행을 떠나게 되었다는 내용의 편지를 프린트해 남겨둔다." 백인 노예 밀매를 하려면 이보다 더 쉽고 더 안전한 방법도 분명히 있을 텐데.

20-5

좋은 시간 바이러스
The Good Times Virus

(A)

위험한 컴퓨터 바이러스　　　　오전 10:19　　　95/05/03

인터넷 사용자라면 아래의 경고를 꼭 읽어주세요.

　인터넷을 통해서 발송되는 새로운 컴퓨터 바이러스에 대한 경고를 받았습니다. 혹시 "좋은 시간Good Times"이라는 제목의 메시지를 받으시면 '그 메시지를 읽지 마세요 — 곧바로 지우세요!!!'

　누군가가 이런 제목의 이메일을 전국에 발송하고 있습니다. 만약 이런 것을 받으신다면 절대 파일을 다운로드하지 마세요! 그 안에 들어 있는 바이러스는 여러분의 하드 드라이브를 덮어쓰기하고, 그 안에 들어 있는 것을 모조리 지워버립니다. FCC에 따르면 이 바이러스가 특히나 무시무시한 이유는 그 어떤 프로그램과의 상호작용도 없는 상태에서 새로운 컴퓨터가 감염되기 때문입니다. 이 바이러스는 기존의 인터넷 이메일 시스템을 통해서 유포될 수 있습니다. 컴퓨터 한 대가 감염되면 다음 몇 가지 가운데 한 상황이 벌어질 수 있습니다. 만약 그 컴퓨터에 하드 드라이브가 있다면 파괴될 가능성이 큽니다. 만약 컴퓨터가 중지되지 않는다면 컴퓨터의 프로세서가 복잡한

792

무한 바이너리 루프에 놓이게 되고, 이 상태로 너무 오래 돌아가게 내버려두면 프로세서가 심하게 손상될 수 있습니다.

이제는 "좋은 시간" 바이러스라고 알려진 이 바이러스를 감지하는 확실한 방법이 하나 있습니다. 이 바이러스는 항상 제목에 그냥 "좋은 시간"이라고만 적힌 텍스트 이메일을 통하는 방식 한 가지로만 새로운 컴퓨터로 옮겨 갑니다. 일단 파일을 받았다면 감염을 피하는 방법은 간단합니다. 읽지 않으면 됩니다!

이 파일을 메일 서버의 아스키 버퍼에 로드하는 행위는 "좋은 시간" 주 프로그램을 초기화하고 실행시킵니다. 이 프로그램은 고도로 영리합니다. 받은 편지함이나 보낸 편지함을 발견할 경우, 거기 포함된 모든 이메일 주소로 자기 자신의 복사본을 발송할 것입니다. 그런 다음에는 자기 자신이 가동 중인 컴퓨터를 파괴하는 일로 나아갈 것입니다.

(B)

날짜: 1997년 10월 3일 금요일 11:06:57 — 0400 (EDT)

받는 사람 : jan.brunvand@m.cc.utah.edu

[및 수십 개의 다른 이메일 주소]

제목: [전달] 치명적인 캐나다 바이러스

전달 메시지:

새로운 바이러스 경고

혹시 제목에 "나쁜 시간"이라고 적힌 이메일을 받으셨다면, '절대'

읽지 마시고 삭제하시기 바랍니다. 지금까지 나온 이메일 바이러스 중에서도 가장 위험한 것이기 때문입니다.

이 바이러스는 여러분의 하드 드라이브를 덮어쓰기할 것입니다. 그걸로 끝이 아니며, 심지어 여러분의 컴퓨터에 가까이 있는 다른 모든 디스크도 뒤죽박죽으로 만들 것입니다. 여러분의 냉장고의 온도 설정도 변경해서 아이스크림을 녹이고 우유를 상하게 만들 것입니다. 여러분의 신용카드에서 마그네틱을 긁어내고, 여러분의 현금인출기 비밀번호를 바꿔버리고, 여러분의 비디오에서 전후 이동 버튼을 고장 내고, 여러분이 재생하려는 모든 CD에 부분 공간 필드 하모닉스를 이용해서 흠집을 낼 것입니다.

이 바이러스는 여러분의 전처에게 여러분의 새 전화번호를 알려줄 것입니다. 여러분의 어항에 부동액을 섞어 넣을 것입니다. 여러분의 친구가 방문할 때에 맞춰 맥주를 모두 먹어치운 다음 탁자 위에 더러운 양말을 벗어놓을 것입니다. 여러분이 지각했을 때 출근하지 못하게 자동차 열쇠를 숨길 것이고, 여러분의 자동차 라디오에도 간섭해서 교통 체증을 겪는 내내 잡음밖에는 안 나오게 만들 것입니다.

이 바이러스는 여러분의 샴푸 통에 제모 크림을 넣어놓고, 여러분의 제모 크림 통에는 탈모약을 넣어놓고 여러분의 현재 남자/여자 친구(남편/아내)와 몰래 바람을 피우면서 그 호텔비를 여러분의 신용카드로 긁을 것입니다.

나쁜 시간 바이러스는 여러분에게 느릅나무시들음병을 옮길 것입니다. 여러분의 변기 시트를 올려놓은 채로 남겨둘 것이고, 여러분의 헤어드라이어를 플러그가 꽂힌 채로 물이 가득한 욕조에 위험하리만치 가깝게 놓아둘 것입니다.

이 바이러스는 여러분의 매트리스와 베개에서 미리 태그를 제거해서 환불이 불가능하게 할 것이며, 여러분의 저지방 우유 통에 일반 우유를 넣어놓을 것입니다. 이 바이러스는 음험하고도 섬세합니다. 이 바이러스는 위험하며 무시무시해서 차마 쳐다볼 수도 없을 정도입니다. 아울러 이 바이러스는 오히려 흥미로운 모브색을 띠고 있습니다.

해설

(A)는 머리글 없이 인쇄된 이메일 메시지로, 워싱턴주 커크랜드/레드먼드의 레이크워싱턴 학군 게시판에 테이프로 붙여진 상태로 발견되었다. 이 내용은 레드먼드의 로스 E. 맥컬로Ross E. McCullough가 제보해왔다. (B)는 "좋은 시간"의 패러디로, 동료 민속학자가 이메일로 내게 전달해주었다. 이런 패러디는 현대 민간전승의 중요한 일부분이며, 컴퓨터 바이러스의 다른 패러디로는 (하드디스크의 중요 부분을 제거한 다음 다시 붙여놓지만, 그 부분은 결코 다시는 제대로 작동하지 못하게 되는)* "보비트 바이러스" (흑백 모니터를 컬러화하는)** "테드 터너 바이러스" (애플 컴퓨터에서 2바이트를 떼어내는)*** "아담과 이브 바이러스" 등이 있다. 『뉴욕 타임스』 1996년 2월 27일 자에 게재된 피터 H. 루이스Peter H. Lewis의 기사에서는 "좋은 시간" 경고를 "심지어 숙련된 컴퓨터 이용자조차도 감동시킬 만큼 충분히 한심

* 가정 폭력을 견디다 못한 아내가 남편의 음경을 절단해버린 1993년의 존과 로레나 보비트 부부 사건을 암시한다.

** CNN의 설립자인 테드 터너가 고전 흑백영화의 컬러화 사업을 주도한 사실을 암시한다.

*** 아담과 이브가 에덴동산에서 사과(애플)를 한 입(바이트)씩 깨물었다는 설화를 암시한다.

하다"고 묘사했다. 루이스는 "경고 그 자체야말로 무한히 어리석다"고 주장했다. "n번째로 말하건대, '좋은 시간 바이러스'는 존재하지 않는다. 이것은 사기이고, 사이버 도시전설이다." 나로서도 이보다 더 잘 설명하지는 못했을 것이다. 미국 에너지부의 "컴퓨터 사건 조언 역량Computer Incident Advisory Capability" 프로그램은 이 내용을 포함한 몇 가지 바이러스 경고를 반증하는 웹사이트를 운영한다(http://ciac.llnlgov/ciac/CIACHoaxes). 이 사이트는 캘리포니아 대학 버클리 캠퍼스 부설 로런스 리버모어 국립 연구소Lawrence Livermore National Laboratory에서 운영한다.

신장 강탈

The Kidney Heist

(A)

브룬반드 박사님께,

아래 내용을 보내드려야겠다고 생각했습니다. 저는 처음 듣는 이야기입니다만, 박사님께서는 분명 들어보셨을 것 같아서요.

감사합니다.

배리 카**Barry Karr**

CSICOP/스켑티컬 인콰이어러**CSICOP/Skeptical Inquirer**

《 제목: 답장) 신장 강탈 카르텔 전설

보낸 날짜: 97-03-31 10:12:47 EST

보낸 사람: 매디건madigan

받는 사람: 스켑티Skeptl

한 이메일 서비스 업체에서 1500명에게 발송된 이 게시물을 발견했습니다(그 업체에 관한 앨런 헤일**Alan Hale**의 답변은 제가 올려놓았습니다). 이 대중 전설에 답변할 만한 내용을 갖고 계신지요?

제목: 입맛이, 또는 신장이 달아날 만한 이야기!

이 일에 우리가 관심을 갖게 해준 미셸에게 크게 감사드립니다. 저는 이런 종류의 이야기를 세인트루크스에서 일하는 동안 의사들로부터 들었는데, 어떻게 이해해야 할지 몰랐습니다. 신장은 '실제로' 비쌉니다. 그렇다면 절도범이 재물을 훔치는 것처럼 훔치지 않으리란 보장이 있을까요? 이 모든 일은 상당히 실행 가능합니다. -L

친애하는 여러분,

저는 비록 이 이야기에 대해 회의적입니다만, 자칫 제가 여러분의 장기를 보호하려 노력하지 않았다는 이야기가 나올까 봐 (……)

출장 여행객을 노리는 새로운 범죄 조직에 대해서 여러분께 경고해드리고자 합니다. 이 조직은 매우 체계적이고, 매우 자금이 많고, 매우 솜씨가 뛰어납니다. 현재 대부분의 대도시에 있고, 최근에는 뉴올리언스에서 매우 활동적이었습니다. 이 범죄는 출장 여행객이 하루 업무를 마치고 한잔하러 술집에 들어가는 것으로 시작됩니다. 마침 혼자 온 또 다른 남성이 다가와서는 술을 한잔 사겠다고 제안합니다. 출장 여행객은 그 술을 홀짝이다가 정신을 잃어버리고, 깨어나 보면 목까지 얼음이 가득 찬 욕조에 들어가 앉아 있습니다. 벽에는 움직이지 말고 911에 신고하라고 적힌 쪽지가 붙어 있습니다. 욕조 옆 작은 탁자 위에 전화도 놓여 있습니다. 911에 신고하면 그쪽에서도 워낙 여러 번 겪는 일이라서 능숙하게 대처합니다. 911 상황실

근무자는 출장 여행객에게 매우 천천히 신중하게 뒤로 손을 뻗어서 등 아래쪽에 튀어나온 튜브가 있는지 찾아보게 합니다. "있어요." 911 상황실 근무자는 여행자에게 가만히 있으라고, 이미 구급대원을 보냈다고 말해줍니다. 근무자는 출장 여행객의 신장 두 개가 모두 적출되었음을 알고 있는 겁니다. 이것은 사기도 아니고, 공상과학소설에서 나온 이야기도 아닙니다. 실화입니다.

이 내용은 기록되고 확증된 것입니다. 혹시 출장을 가시거나 가까운 분이 출장을 가신다면, 부디 조심하시기 바랍니다.

감사합니다.

제리 메이필드Jerry Mayfield

오스틴 오퍼레이션스 엔지니어링 실장Austin Ops Engineering Manager

전화번호: 512-433-6855

--

제목: 신체 일부 강탈범

작성자: 레스 U.

작성일: 97/01/02 오전 11:06

여러분은 공항에서 안전하다고 생각할지 모르겠지만 (……) 믿기 힘들지만 내가 회사의 신뢰할 만한 소식통에게서 들은 내용입니다.

여행하시는 분이 있다면 조심하시기 바랍니다.

작성자: 패티 R. 96/12/16 오전 10:33

맞아요. 이런 일은 실제로 일어납니다. 제 시누이랑 같이 일하는 여자분의 아들이 휴스턴에 사는데 그 이웃 사람이 직접 겪은 일이래요. 이 모든 이야기에서 유일하게 "좋은" 점이 있다면, 이 무시무시한 범죄를 저지른 사람들이 떠나기 전에 꼼꼼하게 챙긴 예방 조치로 미루어 보건대, 나중에 생길 수도 있는 합병증에 대해서는 아주 잘 알고 있는 듯해 보인다는 사실이에요.

제 시누이가 하는 말로는 라스베이거스에 (예, 라스베이거스요) 있는 병원에서도 그 이웃 사람을 휴스턴으로 이송하기 전에, 범인들이 그 방면에 정통한 모양이라고 말했대요. 절개며 기타 등등이 정확하고 깔끔하더라는 거죠. 위생적인 장비 등등을 썼기 때문에, 병원에서도 희생자가 신장 하나를 잃어버렸다는 사실을 제외하면 비위생적인 방법 등등을 사용해서 비롯되는 다른 합병증은 없었다고 하더래요.

작성자: 캐시 W.

안타깝게도 이건 정말 사실이에요. 제 남편이 휴스턴에서 소방관/구급대원 일을 하는데, 이 범죄 조직과 관련된 경보를 받았대요. 이 일은 매우 심각하게 받아들여져야 해요. 동료 소방관의 친구의 딸도

그런 일을 겪었대요. 솜씨 좋은 의사가 이런 범죄를 수행하고 있어요
(그나저나 이런 일은 라스베이거스 지역에서 유난히 두드러졌더라고요)!

(B)

아래의 내용은 아메리카웨스트 항공사에서 출장 여행객에게 주는 경
고다.

—

친애하는 여러분께

출장 여행객을 노리는 새로운 범죄 조직에 대해서 여러분께 경고해
드리고자 합니다. 이 조직은 매우 체계적이고, 매우 자금이 많고, 매
우 솜씨가 뛰어납니다. 현재 대부분의 대도시에 있고, 최근에는 뉴올
리언스와 라스베이거스에서 매우 활발했습니다. 이 범죄는 출장 여
행객이 하루 업무를 마치고 한잔하러 술집에 들어가는 것으로 시작
됩니다. 마침 혼자 온 또 다른 남성이 다가와서는 술을 한잔 사겠다
고 제안합니다. 출장 여행객은 그 술을 홀짝이다가 정신을 잃어버리
고, 깨어나 보면 목까지 얼음이 가득 찬 욕조에 들어가 앉아 있습니
다. 벽에는 움직이지 말고 911에 신고하라고 적힌 쪽지가 붙어 있습
니다. 욕조 옆 작은 탁자 위에 전화도 놓여 있습니다. 911에 신고하
면 그쪽에서도 워낙 여러 번 겪는 일이라서 능숙하게 대처합니다.
911 상황실 근무자는 출장 여행객에게 매우 천천히 신중하게 뒤로
손을 뻗어서 등 아래쪽에 튀어나온 튜브가 있는지 찾아보게 합니다.
"있어요." 911 상황실 근무자는 여행자에게 가만히 있으라고, 이미
구급대원을 보냈다고 말해줍니다. 근무자는 출장 여행객의 신장 두
개가 모두 적출되었음을 알고 있는 겁니다. 이것은 사기도 아니고,

공상과학소설에서 나온 이야기도 아닙니다. 실화입니다.

이 내용은 기록되고 확증된 것입니다. 혹시 출장을 가시거나 가까운 분이 출장을 가신다면, 부디 조심하시기 바랍니다.

아울러 군과 소방청도 이 엽기적인 범죄와 관련해서 경보를 발령한 바 있습니다. 이 일은 매우 심각하게 받아들여져야 합니다.

원래는 오줌을 참는다는 뜻이었던 "신장을 붙잡다(hold your kidneys)"라는 표현이 완전히 새로운 의미를 지니게 되었다.

해설

(A)는 초과학적 주장에 대한 과학적 조사 위원회Committee for the Scientific Investigation of Claims of the Paranormal, 약자로 CSICOP의 실무국장 겸 홍보국장인 배리 카가 내게 「신장 강탈」과 관련한 위와 같은 질문을 이메일로 내게 전달해주었다. 나는 일찍이 1991년에 『아기 열차』에서 이 이야기의 배경을 논의하며 그를 언급했다. (B)는 출장 여행객에게 주는 경고 메시지로 여행사가 유포한 것이다. 이 허위 경고의 초기 형태들은 더 터무니없어서, 이식을 위해서는 조직 일치와 장기 등록이 필요하다는 사실을 무시하는가 하면, 가뜩이나 봉급이 두둑한 외과 의사를 섭외해서 그런 비밀 수술을 하게 만들기가 거의 불가능하다는 점도 무시해버렸다. 최근 버전은 라스베이거스나 뉴올리언스를 배경으로 삼는데, 그 시나리오는 초기 형태보다도 더 가능성이 떨어진다. 도대체 어떻게 신장 절도범이 그 많은 얼음을 가지고 복도를 지나 욕조에 집어넣는 과정에서 남의 눈에 띄지 않을 수 있으며, 도대체 어떻게 희생자는 신장 '두 개가 모두' 제거된 상

태에서 살아갈 수 있단 말인가? 윌 크리스토퍼 베어Will Christopher Baer의 소설 『입을 맞추게, 유다Kiss Me, Judas』(1998)는 「신장 강탈」의 욕조 속 얼음 버전에서 그대로 가져온 장면으로 시작된다. 『라이브러리 저널Library Journal』(1998년 9월 15일 자)의 서평에서는 이 책을 "어둡고, 노골적이고, 뒤틀렸다"고 묘사하면서, "심장 약한 사람들에게는 금물"이라고 경고했다. 과연 그 장면이 이미 이 도시전설을 들어본 사람에게, 또는 이 도시전설이 등장하는 슬래셔 영화 「도시전설」(1998)을 본 사람에게 얼마나 효과적일지 문득 궁금해지기도 한다. 이런 이야기의 국제적인 전통에 관한 탁월한 조사로는 베로니크 캉피옹뱅상의 「장기 절도 서사Organ Theft Narratives」(*Western Folklore*, vol. 56, Winter 1997, pp. 1-37)를 보라. 캉피옹뱅상은 저서 『장기 절도 전설Organ Theft Legends』(2005)에서 이 테마를 확장한 바 있다.

20-7

바늘의 공격

Needle Attacks

(A) 1998년 11월의 이메일 중에서

저랑 아주 친한 친구가 구급대원 자격증 과정을 듣고 있거든요. 그런데 모두가 반드시 알아야 할 뭔가 새로운 사건이 벌어지고 있다네요.

마약 사용자들이 요즘 들어 사용한 바늘을 갖다가 공중전화의 동전 반환 구멍에 넣어둔대요. 동전을 반환받으려고, 또는 혹시 잔돈이 남아 있나 확인하려고 구멍에 손가락을 넣은 사람은 그 바늘에 찔려서 간염, HIV, 기타 질병에 감염된다는 거죠. 모든 사람이 이런 위험을 주지하도록 이 메시지를 게시합니다.

부디 조심하세요! 동전 하나에 목숨 걸지 마시고요!

추신—이 정보는 구급대원 과정 강사가 전화 회사 직원한테서 직접 들은 것이라고 합니다. 소문의 도시전설 출처에서 나온 것이 '아니라는' 겁니다.

(B) 1999년 4월의 이메일 중에서

여러분께서는 어딜 가든지 항상 신중하셔야 합니다.

참고로 말씀드리자면, 지금으로부터 2주 전에 댈러스의 한 영화관에서 어떤 여성이 객석 가운데 한 곳에 앉았다가 뭔가 날카로운 것에

804

찔렸습니다. 여성이 다시 일어나 뭐가 있나 살펴보았더니, 좌석을 관통하도록 찔러놓은 바늘이 하나 있고, 옆에 덧붙인 쪽지에 이렇게 나와 있더랍니다. "당신은 HIV에 감염되었습니다." 애틀랜타의 질병통제센터에서는 이와 유사한 사건이 최근 다른 여러 도시에서 일어났다고 보고했습니다. 검사한 바늘 모두에서는 HIV 양성 반응이 나타났습니다.

또한 CDC에서는 공중전화와 음료수 자판기의 동전 반환구에서도 바늘이 발견되었다고 보고했습니다. 이런 유형의 상황에 직면했을 때는 극도로 주의해달라고 모두에게 부탁했습니다. 모든 공용 의자는 사용 전에 철저하면서도 안전하게 조사해야 합니다. 철저한 육안 검사는 그저 최소한에 불과하다고 간주됩니다. 나아가 CDC에서는 이 잠재적인 위험에 대해서 가족과 친구에게도 전해줄 것을 당부했습니다. 감사합니다.

(C) 어느 리스트서브를 인용한 2003년 이메일 중에서

이 사건은 파리에서 일어났습니다. 몇 주 전에 어느 영화관에서 누군가가 자리에 앉았는데, 시트 가운데 한 곳에 뭔가 찌르는 게 있더래요. 피해자인 여성이 자리에서 일어나 그게 뭔지 살펴보았더니만, 시트에 바늘이 하나 튀어나와 있고, "당신은 HIV에 감염되었다"고 적힌 쪽지가 붙어 있더래요.

(파리의) 질병통제센터에서는 이와 유사한 사건이 최근 다른 많은 도시에서 일어났다고 보고했습니다. 검사한 바늘 모두 '실제로' HIV 양성이었고 (……)

최근 한 의사는 델리의 프리야 영화관에서 자기 환자 가운데 한 명

에게 벌어진 이와 유사한 사례를 서술했습니다. 약혼을 마치고 두 달 뒤면 결혼할 예정이었던 젊은 여성이 영화를 보는 도중에 뭔가에 찔렸습니다. 바늘에는 "HIV 양성 가족의 세계에 오신 것을 환영합니다"라는 메시지가 붙어 있었고 (⋯⋯)

파리 사건에 대한 정보는 이시레물리노시 경찰에서 보냈고, 일드프랑스의 모든 부서에 보냈으며, 그들은 이 소식을 그 도시 모두에 전달했습니다.

해설

바늘, 핀, 독화살, 가시, 물레, 기타 등등의 공격을 묘사한 동화와 전통적인 전설은 여러 세기 동안 있어 왔지만, 바늘 공격에 관한 현대의 허위 경고는 1998년에 시작된 것처럼 보인다. 위의 사례들은 내가 인터넷에서 발견하거나 이메일로 전달받은 수많은 내용 가운데 선별한 것으로, 잘못된 구두법과 난잡한 말투까지 원문 그대로 인용했다(다만 "공용 의자"를 검사할 때의 지시를 열거한 일부 반복적인 부분은 생략했다). 바늘 옆에 남은 쪽지는 「에이즈 메리」[5-10] 전설을 반영하며, 극장에서의 공격은 백인 노예 밀매에 관한 앞의 전설을 반영한다. 이런 공격의 장소라고 간주되는 여러 도시의 CDC와 경찰 당국에서는 부정 성명을 발표했다. 1999년 1월 『댈러스 모닝 뉴스Dallas Morning News』의 한 기사는 타당하게도 다음과 같이 시작된다. "전자레인지에 돌린 푸들과 니만마커스 쿠키 조리법의 신비한 세계에서 또 하나의 도시전설이 나타나 현재 인터넷에서 유포되고 있다. '공중전화 구멍에 손가락을 넣기 전에 두 번 생각해보세요.' 현재 전국에서 이메일로 대량 발송되는 어떤 경고는 이렇게 시작된다." 나는 2001년에 프랑스어로 된 이 이야

기의 한 가지 버전을 이메일로 제보받았는데, 파리에 살고 있는 미국인 기술 분야 저술가가 자기 상사로부터 받은 내용이었다. 악센트 없이 인쇄된 이 텍스트는 이전의 전형적인 버전 몇 가지에 근거한 번역인 것처럼 보이며, "질병통제센터Le Centre de Controle des Maladies"를 언급했는데, 아마도 CDC와 유사한 어떤 것을 가리키는 프랑스어 표현에 불과한 듯 보인다. 희생자는 "영화관에서dans un cinema"에서 찔리며, 쪽지에는 "당신은 방금 HIV에 감염되었습니다Vous venez d'etre infecte par le VIH"라고 경고한다.

(A) "기절 향수" 이야기에서는 도시전설의 냄새가 난다

언론인이라면 "뉴스를 찾아내는 후각"이 필요하다고들 말한다. 반백의 사회부장이 언젠가 말했듯이, 뉴스 사냥개는 항상 "이른바 '어이냄나' 요소"를 찾아내야 한다. 즉 어떤 이야기에서 '어쩐지 이상한 냄새가 나는' 뭔가를 찾아내야 한다는 뜻이다.

그리하여 이 분야에서 역사상 최고의 기자 가운데 한 명이었다가 은퇴한 동료가 전화를 걸어왔을 때, 나는 그녀의 친구들 일부가 사실로 간주한다는 경고담에 귀를 기울였다.

비록 문제의 이야기가 향수와 관련되어 있다고는 하지만, 그녀는 "뭔가 수상한 냄새가 난다"고 말했다.

그 이야기는 다음과 같다.

> ─
>
> (화자의 옆집 사는 사람의 육촌, 또는 대략 이와 비슷한 누군가인) 어떤 여자가 [미주리주] 스프링필드의 어느 쇼핑몰 주차장을 걸어가고 있는데, 낯선 사람이 다가와서 값비싼 향수를 초특가에 판매하겠다고 제안했다.
>
> 여자는 마음이 동했다. 판매자는 샘플의 병뚜껑을 열더니 냄새를 맡

아보라고 권했다.

다음 순간, 여자가 정신을 차려보니 어째서인지 자기가 보도 위에 누워 있지 않은가. 수수께끼의 향수 상인은 이미 사라졌고, 여자의 지갑도 마찬가지로 사라졌다.

이런! 그 향수병에는 에테르인지, 클로로포름인지, 기타 어떤 마취제가 들어 있었던 것이 분명했고 (……)

여전히 후각이 예리한 이 전직 기자에 따르면 이 이야기는 "도시전설"이었다. 즉 워낙 흥미진진한 내용이다 보니 사람들도 실제로 일어났다고 믿고 싶어 하고, 급기야 다른 사람들에게도 전달할 이유를 가졌다고 생각할 이야기라는 (……)

(B)

친구 여러분께

이 이메일을 받으시는 분들 중에는 여성이 아닌 분들도 계시겠지만, 그런 분들이라 해도 각자의 아내, 딸, 어머니, 누이 등에게 이 내용을 공유해주시기를 바랍니다. 우리가 사는 세상은 날마다 더 미쳐 돌아가는 것처럼 보입니다. 우편함 속의 파이프 폭탄이며, 향수를 들고 주차장을 서성이는 정신병자며. 부디 조심하시기를 바랍니다!

어제 오후 3시 30분경 [아이오와주 디모인의] 유니버시티 드라이브에 있는 월마트 주차장에서 남자 두 명이 제게 접근해서는 혹시 무슨 향수를 쓰느냐고 물어보았습니다.

곧이어 두 사람은 대단히 훌륭한 향수를 매우 합리적인 가격에 판매할 의향이 있다면서 저더러 샘플을 한번 확인해보겠느냐고 묻더군

요. 여차하면 저도 승낙했을 겁니다. 몇 주 전에 "이 끝내주는 향수 냄새 한번 맡아 보실래요?" 사기에 대해서 경고하는 이메일을 받아보지 않았더라면 말입니다.

두 남자는 주차된 차량 사이에 계속해서 서 있었습니다. 저는 다른 사람이 올 때까지 기다리나 보다 추측했죠. 그때 어떤 여자가 그쪽으로 다가가기에, 저는 일단 여자를 멈춰 세우고, 두 남자를 가리키면서, 제가 일터에서 받은 이메일에 대해 설명해주었습니다. 누군가가 쇼핑몰이나 주차장에서 다가와 '향수 냄새를 맡아보라!'고 권한다면, '그건 사실 에테르!'라고 말이에요. 피해자는 냄새를 맡는 순간 정신을 잃어버립니다. 그러면 범인은 피해자의 지갑을, 피해자의 귀중품을, 그리고 차마 상상도 못 할 뭔가를 훔쳐 가는 겁니다.

'이 내용을 여러분의 여성 친구들 모두에게 전해주시고, 부디 이 내용을 주지하고 또 조심해주세요!!'

(C)

안녕하세요, 브룬반드 선생님.

아일랜드에서 인사를 드립니다. 선생님의 저서 『도시전설의 모든 것』을 방금 다 읽었습니다.

그런데 혹시 이런 이야기를 들어보셨는지 궁금하더군요. 저는 실화라고 들었습니다만, 선생님 책을 읽고 보니 이제는 저도 확신을 못 하겠어서 (……)

그 이야기에 따르면 한 여자가 더블린에 있는 어느 지역 주차장에서 자기 차로 걸어가고 있는데, 잘 차려입은 남자가 다가와서는 향수를 판매한다고 말하더랍니다. 그러면서 작고 멋지게 장식된 병 하나

를 꺼내 그 향수 냄새를 한번 맡아보지 않겠느냐고 물었답니다.

여자는 병을 받아 들고는 코밑에 갖다 댔는데 (……)

몇 시간 후에야 정신을 차려보니, 여자는 강도를 당했고 차까지 잃어버린 다음이었답니다. 알고 보니 그 "향수"는 사실 클로로포름이었다는 거죠!!!

실화라고 합니다. 제 아저씨의 친구의 할머니의 조카의 단골 수리업자의 지역신문 판매업자의 애완동물 원숭이에게 실제로 일어났다는 거죠(물론 사실은 아닙니다만).

해설

(A)는 2000년 12월에 미주리주 스프링필드의 일간지 『뉴스리더News-Leader』에 간행된 마이크 오브라이언Mike O'Brien의 칼럼에서 가져왔다. 향수 공격 이야기는 이보다 1년 전쯤에 유포되기 시작했고, 오브라이언은 이 이야기를 처음으로 거론한 사람 가운데 한 명이다. 이 칼럼에서 그는 이 이야기를 철저하게 반증했으며, 범죄와 위협에 관한 다른 여러 가지 도시전설과 비교했다. (B)는 그 당시에 돌아다니던 전형적인 이메일 버전과 유사하지만, 특이하게도 1인칭 시점으로 서술된다는 점, 아울러 더 이전에 받은 경고 덕분에 애초부터 있지도 않았던 위협에서 누군가를 구제했다는 이야기를 자처한다는 점은 이례적이다. (C)는 2005년 11월에 아일랜드의 한 독자가 이메일로 보내온 문의 내용이다. 그 나라에서는 이 이야기가 매우 인기를 끌었으며 보통은 특정 도시, 쇼핑몰, 주차장, 기타 등등에 결부되었다. 내 저서 『무서워하라, 아주 무서워하라Be Afraid, Be Very Afraid』에는 미국의 텍스트가 세 개 더 나온다.

용접된 콘택트렌즈

The Welded Contacts

콘택트렌즈

여러분 모두 다음의 위험에 대해서
즉각적인 관심을 가져주시면 감사하겠습니다.

최근 두 가지 사건으로 인해 이전까지는 알려지지 않았던
심각한 현상이 밝혀졌습니다.

디케니 전기에서 근로자 한 명이 전기 스위치를 눌러서 정지 상태로
돌리는 순간, 잠깐 불꽃이 튀었습니다.

UPS의 직원 한 명은 용접봉의 위치를 더 잘 잡기 위해 용접용 보안
경의 색깔 렌즈를 들어 올렸습니다. 이 과정에서 무심코 용접할
금속을 건드리는 바람에 아크가 생성되었습니다.

'두 사람 모두 콘택트렌즈를 착용하고 있었습니다.' 그날 퇴근해서 집
에 돌아온 두 사람이 콘택트렌즈를 뺐더니, '눈알의 각막이 떨어져서'

렌즈에 붙어 나왔다고 합니다.

결과: '영구 시력 상실!'

전기 아크에서 생성되는 마이크로파가 눈알과 렌즈 사이에 있던 액체를 순식간에 증발시키면서 각막이 렌즈에 달라붙게 되는 것입니다. 이 외상은 고통이 없기 때문에, 피해자도 콘택트렌즈를 빼기 전까지는 이런 부상을 입은 줄 결코 모르는 것입니다.

이런 현상은 이전까지 알려지지 않았기 때문에 연방이나 주 안전 보건 기관에서도 이 문제에 대한 규제를 보유하고 있지 않지만, 그럼에도 불구하고 조사를 추진하여 그 결과에 따라 조치할 예정입니다.

그때까지는, 즉 관련 규제가 수립되기 전 또는 이 문제가 여러분이 속한 안전 위원회에 회부되기 전까지는, 전기 스파크 상황에 노출될 가능성이 있는 사람 모두에게 콘택트렌즈를 착용하지 말 것을 권유하는 바입니다.

위험!!!!
모든 곳에 게시 요망

해설

1983년 4월 8일이라는 날짜가 고무인으로 찍힌 이 경고문은 1985년에 매사추세츠주 몰든의 마크 러턴Mark Lutton이 그 당시에 일하던 회사의 게시판에서 발견했다며 제보해주었다. 이 공지가 어디에서 나온 것인지, 그 고무인이 어디에 있었던 것인지는 어느 누구도 확인이 불가능했다. 이와 유사한 공지는 비교적 최근인 1990년까지도 미국과 영국에서 널리 보고된 바 있다. 1983년의 미국 안과학회American Academy of Ophthalmology에서 내놓은 「콘택트렌즈 착용자의 전기 아크 용접 노출 효과The Effects of Exposure to Electric Arc Welding on Contact Lens Wearers」라는 제목의 성명에서는 이 풍문의 기원을 추적해 1967년으로 거슬러 올라갔으며, 사고의 가능성을 일축했다. 이런 경고에서 (때로는 위에 인용한 사례에서처럼 '디케니'라고 철자가 틀린 채로) 거론되었던 피츠버그의 두케인 전기사Dusquesne Electric Company와 유나이티드 파셀 서비스UPS의 관계자는 그런 사례를 확인할 수 없었다고 밝혔다. 『용접 저널Welding Journal』 1987년 1월호에서 편집장 제프리 D. 웨버Jeffrey D. Weber는 용접된 각막 이야기를 가리켜 "유사 과학"이라고 단언하면서, "이 이야기는 사실이 아니며, 과거에도 일어난 적이 없고, 앞으로도 일어날 수가 없다"고 결론을 내렸다. 「용접된 콘택트렌즈」에 대해서 질문을 받은 메릴랜드의 한 의사는 이런 끔찍한 사고의 가능성에 대해서 내가 지금껏 접한 것 중에서도 최고의 답변을 내놓았다. 의사는 『볼티모어 선Baltimore Sun』의 기자를 향해서 이렇게 말했다. "눈 속의 액체를 증발시킨다는 것은 물리적으로 불가능합니다. 그런 일은 사람이 용광로에 머리를 집어넣었을 때나 가능합니다. 각막을 손의 힘으로 뜯어냈다는 것 역시 귀를 손의 힘으로 뜯어냈다는 것처럼 터무니없습니다."

20-10

Mobile Phone Sparks Explosion

셸 석유 회사에서 나온 경고

삭제 금지, 부디 읽어주세요

부디 이 정보를 여러분의 '모든' 가족과 친구에게 보내주시고, 특히 자녀를 차에 태운 상태에서 기름을 넣는 사람들에게 보내주세요. 만약 이런 일이 일어난다면 때맞춰 아이들을 구하지 못할 수도 있기 때문입니다.

'차가 없는 분이라도 꼭 읽어주세요.'

셸 석유 회사의 첨언—'필독!'

안전 경보!

작업 구역, 프로필렌옥사이드의 취급 및 보관 구역, 프로판가스와 휘발유와 디젤유 주입 구역에서 휴대전화 사용을 금지하는 이유 몇 가지를 설명드리겠습니다.

최근 셸 석유 회사에서는 연료 주입 작업 도중에 휴대전화(이동전화)로 인해 유증기가 발화되는 사고를 세 건 겪은 후 경고를 했습니다.

첫 번째 사례에서는 연료를 주입하는 동안 휴대전화를 차의 트렁크 뚜껑에 올려놓았습니다. 전화가 울리자 불이 나면서 차와 휘발유

주유기가 파괴되었습니다.

두 번째 사례에서는 차에 연료를 주입하는 도중 전화를 받는데 그 순간 유증기가 발화되면서 한 명이 얼굴에 심한 화상을 입었습니다!

세 번째 사례에서는 차에 연료를 주입하는 동안 주머니에 들어 있던 전화가 울리자 유증기가 발화되면서 한 명이 허벅지와 사타구니에 화상을 입었습니다.

다음과 같은 사실을 알아두시기 바랍니다: 휴대전화는 연료나 유증기를 발화시킬 수 있습니다.

전원을 켜거나 전화가 왔을 때 불이 켜지는 방식의 휴대전화는 발화를 일으키는 불꽃을 제공하기에 충분한 에너지를 방출합니다.

주유소에서는, 또는 잔디 깎는 기계나 보트나 기타 등등에 연료를 넣을 때는 휴대전화를 사용해서는 안 됩니다.

인화성이거나 폭발성인 유증기나 분말을 자아내는 기타 물질 근처에 있을 때에도 휴대전화를 사용해서는 안 되며, 전원을 꺼두어야 합니다(예를 들어 용제, 화학 물질, 가스, 곡분, 기타 등등).

'쉽게' 요약하자면, 안전하게 연료를 주입하기 위한 네 가지 원칙이 있습니다.

1) 엔진을 끈다

2) 담배를 피우지 않는다

3) 휴대전화를 사용하지 않는다. 차량 안에 넣어두거나, 전원을 꺼 놓는다.

4) 연료 주입 도중에 차량에 다시 탑승하지 말고 (……)

1999년부터 유포된 성명서의 이 버전은 2012년에 이메일을 통해 내 앞까지 날아왔는데, 이미 세 번이나 다른 주소로 전달된 이후였다. 이 성명서는 이후로도 두 페이지에 걸쳐서 무시무시한 경고와 아울러 이른바 셸 석유 회사 소속 공학자들의 이름과 직위를 열거하는 허위 근거를 늘어놓은 뒤에야 다음과 같이 결론을 내린다. "여러분께 부탁드립니다. 부디 이 정보를 여러분의 '모든' 가족과 친구에게 보내주시고, 특히 자녀를 차에 태운 상태에서 기름을 넣는 사람들에게 보내주세요." 하지만 이 정도의 폭발이라면 휴대전화를 들고 있는 사람은 물론이고, 그 근처에 서 있는 사람 역시 산산조각이 나지 않을까? 제멋대로인 구두법이나 대문자 사용, 어색하게 서술된 문장만 가지고 이 내용을 허위 경고로 간주하고 불신하기엔 충분하지 않아 보인다면, 셸 석유 회사는 물론이고 이 내용에서 이름이 거론된 기타 어떤 회사에서도 이런 성명서를 내놓은 적은 없었음을 주지하시기 바란다. 이 주장에는 과학적 근거도 전혀 없다. 휴대전화에 장착된 "벨소리 장치"는 그 소리를 전기적으로 생성하며, 따라서 불꽃은 나오지 않는다. 연료를 공급하는 동안의 폭발 가능성을 굳이 찾자면 오히려 불길, 흡연, 정전기에서 유래할 가능성이 있기는 하다. 하지만 그런 사건들이 때로는 엉뚱하게도 휴대전화를 원인으로 지목하곤 한다. 이런 사실에도 불구하고 일부 휴대전화 제조 회사와 휘발유 배급 업체에서는 사용 설명서와 주유기에 휴대전화 사용 금지 경고를 집어넣음으로써, 정작 그런 위험이 없는데도 불구하고 "위험 관리"를 실천하고 있다. 더 앞선 버전에서는 이런 사건이 인도네시아나 말레이시아나 중국에서 일어났다고, 또는 오스트레일리아와 유럽에서도 일어났다고 주장했으며, 때로는 프랑스의 다국적 석유 회사인 슐룸베르거Schulumberger가 경고를 내놓았다고도 주장한다.

The Procter & Gamble Trademark

관련 기업: 프록토앤드갬블

정보 출처: 필 도나휴Phill Donahue TV 쇼

프록토앤드갬블의 대표가 최근에 필 도나휴 TV 쇼에 출연했습니다. 그는 회사가 사탄교회를 후원한다고 말했습니다.

그는 프록토앤드갬블의 수익 가운데 상당 부분이 사탄교회, 일명 악마교회로 간다고 밝혔습니다.

진행자인 도나휴가 이런 사실을 TV에 나와 밝히는 것이 사업에 타격을 주리라고 생각하지 않느냐고 묻자, 대표는 이렇게 답변했습니다. "미국 내에는 기독교인이 충분히 많지 않기 때문에 별 차이 없으리라 봅니다."

프록토앤드갬블 대표는 사탄교회 대표로부터 먼저 연락을 받았으며, 만약 사탄교회를 후원하려면 프록토앤드갬블이 이 교회 조직의 표장/상징을 프록토앤드갬블 제품 모두의 상표에 집어넣어야 할 것이라고 통보받았습니다. 바로 그 즈음부터 사탄교회의 상징이 이 회사의 상표 모두에 '들어갔음'이 확인되었습니다.

최근에 머브그리피스 쇼Merv Griffith Show에서는 사이비 종교 신도가

여럿 등장했는데, 그중에는 프록토앤드갬블의 소유주도 있었습니다. 그의 말에 따르면 동성애자와 다른 사이비 종교가 모습을 드러내는 한. 그는 똑같이 하고 있었습니다. 그의 말에 따르면 그가 사탄에게 말하길 만약 그(사탄)가 그를 번역하게 도와준다면 그가 죽었을 때에 그는 마음과 영혼을 그에게 바칠 것이라고 했습니다. 그는 자신의 부가 모두 사탄 덕분이라고 했습니다.

프록토앤드갬블에서
만든 대표 제품의 목록

케이크 가루: 던컨하인스Duncan Hines Products / 기저귀: 팸퍼스러브Pampers-Luv's / 구강 청결제: 스코프Scope / 세제류: 비즈Biz, 볼드Bold, 바운스Bounce, 캐스케이드Cascade, 치어Cheer, 카멧Comet, 대시Dash, 돈Dawn, 다우니Downey, 이어러Era, 게인Gain, 조이Joy, 미스터클린Mr. Clean, 옥시돌Oxydol, 스픽앤스팬SpickNSpan, 타이드Tide, 탑잡Top Job / 커피: 폴저스Foulgers,* 하이포인트High Point / 식용유 및 쇼트닝: 크리스코Crisco, 플러포Fluffo, 퓨리턴Puritan / 땅콩버터: 지피Jiffy / 데오도란트: 시크릿Secret, 슈어Sure / 로션: 원드라Wondra / 샴푸: 헤드앤드숄더스Head & Shoulders, 퍼트Pert, 프렐Prell / 비누: 케이미Camay, 코스트Coast, 아이보리Ivory, 세이프가드Safeguard, 제스트Zest / 치약: 글림Gleem, 크레스트Crest

혹시 의심이 든다면 '사탄의 상징'을 찾아보십시오. 이 회사의 제품

* 폴저스Folgers의 오기임.

모두의 전면이나 후면에서 발견될 것입니다. 실제 크기는 밑에 나와 있고, 더 밑에는 확대 그림도 있습니다. 작은 양 뿔에다가 별들이 세 무리로 나뉘어 배치되었는데, 각각의 무리의 별들을 합치면 악마의 숫자로 알려진 666이 됩니다.

기독교인은 이 상징이 들어간 제품을 무엇이든지 살 때마다 사탄 교회를, 또는 악마 숭배를 후원하는 데 일조하게 된다는 사실을 항상 명심해야 합니다. 우리는 여러분께 당장 가진 것까지는 사용하되, 더 이상 구매하지는 말도록 제안하는 바입니다.

부디 이 편지의 사본을 만들어서 이 사실을 알려야 한다고 생각되는 사람 모두에게 전달해주시고, 그리하여 P&G에게 최대한 작은 사업이 가게 해주십시오. 그러면 우리는 그곳 대표에게 수익에 매우 큰 손상을 입힐 만큼 충분히 많은 기독교인과 기타 하느님을 믿는 신자들이 있다는 것을 손쉽게 입증할 수 있습니다.

해설

1982년부터 내 서류철에 들어오기 시작한, 문자 그대로 수백 가지의 사례 가운데 하나를 가져왔다. 이 모든 전단은 독자에게 이 경고의 사본을 유포하라고 촉구하는데, 그 복사본에 나타난 "잡티"로 미루어 이것 역시 이미 여러 세대를 거친 사본임이 분명하다. 프록터앤드갬블(P&G)의 직원 가운데 어느 누구도 전단에서 언급한 TV 토크쇼에 출연해서 그 상표나 다른 뭔가에 대해서 언급한 적은 전혀 없었다. P&G 포장에서 눈에 거슬린다고 언급된 세부 내용은 사실 '달 표면의 턱수염 기른 사람 얼굴'이 열세 개의 별들을 바라보는 모습을 묘사한 신비스

러운 느낌의 상표일 뿐이다. 이 상표에서 이른바 사탄을 암시한다는 "증거" 중에는 상표를 거울에 갖다 대고 그 사람 얼굴의 턱수염 선이 666을 형상화하는 것을 관찰하라는 내용도 있었다. 그런데 이 상표를 그토록 면밀하게 살펴본 사람들이 정작 이 회사의 이름조차도 제대로 못 썼다는 (즉 '프록터'를 '프로토'로 줄곧 잘못 표기했다는) 점은 흥미롭기만 하다. 이 회사에서는 상표에 관해 수십만 통의 문의 전화를 받았으며, 그 무해한 기원과 무구한 의미에 관한 설명을 여러 번이나 내놓았지만, 정작 이 풍문을 억누르는 데에는 아무 소용이 없었다. 급기야 1985년에 P&G는 제품 가운데 일부에서 이 상표를 사용하지 않기로 했으며, 오로지 문서의 머리글과 신시내티 소재 본사에서만 유지하기로 했다. 여러 해 동안 여러 번에 걸쳐서 P&G는 이런 풍문을 확산했다는 이유로 개인과 회사를 상대로 소송을 제기했다. 『뉴욕 타임스』 1997년 7월 29일 자에 게재된 데이나 캐너디Dana Canedy의 기사에서는 상표 풍문과 관련된 문제의 역사를 추적했는데, 그 당시에 가장 최근의 소송은 P&G가 사탄주의 풍문을 사업상의 책략으로 확산시킨 혐의로 암웨이와 그 배포 업체 몇 군데를 상대로 제기한 것이었다. 더 이전의 사탄주의 풍문으로는 10년 전쯤에 맥도날드 식당 체인점에 들러붙었던 것이 있었지만, 결국 수그러지고 말았다. P&G도 그렇게 운이 좋아야 할 텐데!

여러분의 즉각적인 관심이 필요합니다

지금으로부터 15년 전에 모든 공립학교에서 성서 읽기와 기도의 이용을 제거하도록 노력하여 성공을 거둔 무신론자 매덜린 머리 오헤어가 연방 통신 위원회FCC로부터 종교와 방송이라는 주제에 대해서 워싱턴 D.C.에서 연방 청문회를 열 수 있도록 '허가받은' 상태입니다. 이 청원(R.M. 2493)은 궁극적으로 미국 방송에서 성서 읽기를 중단시키는 길을 마련하게 될 것입니다. 오헤어는 이 청원에 지지 서명 27,000개를 첨부했습니다.

만약 오헤어의 시도가 성공한다면 라디오나 TV로 방송되는 모든 주일예배는 중단될 것입니다. 수많은 노인과 외출 불가능자는 물론이고 입원이나 와병 상태에서 회복 중인 사람들은 라디오와 TV에 의존해야만 매주 각자 예배를 거행할 수 있습니다.

오헤어는 **또한** 공립학교에서 **크리스마스 프로그램**과 **크리스마스 노래와 캐롤**을 모두 제거하자는 캠페인을 벌이고 있습니다.

822

이번에는 여러분이 도와주실 수 있습니다. 우리는 1,000,000(일 백만)개의 서명 편지가 필요합니다. 이것만 있으면 오헤어를 패배 시키고, **멀쩡히 살아 있고 관심을 가진 기독교인이 우리나라에 는 여전히 많이 있음을 보여줄** 것입니다. 이 청원은 제2493호입 니다. 아래의 서식에 서명하고 잘라내서 우편으로 보내주십시오. **부부 명의로 함께 서명하지는 말아주십시오.** 성인 한 명당 한 장씩 서명해서 우편으로 보내주십시오. **편지를 보내실 때는 겉봉 에 청원 번호를 반드시 적어주십시오.**

날짜 _____

연방 통신 위원회
1919 "M" 스트리트
워싱턴 DC 20054안건 청원 제2493호

받으시는 분께:

저는 미국인이며 저의 혈통을 자랑스럽게 생각합니다. 아울러 우리가 미국인으로서 현재 누리고 있는 자유에서 종교 신앙이 담당해온 자리를 항상 크게 자각하고 있습니다.

따라서 하느님이나 지고의 존재에 대한 신앙을 드러내기 위해

고안된 그 어떤 프로그램이라도 라디오나 TV에서 제거하고자
하는 그 어떤 인간의 노력에 대해서도 저항하는 바입니다.

친애하는,

(이름) _____

(주소) _____

해설

1975년부터 미국에서 유포되어온 이 허위 경고와 응답 서식 수백만 장은 거의 대동소이한 내용이며, 다만 오헤어 여사의 이름 철자가 제각각이며 FCC 주소도 여러 가지 버전이 있다는 점만 다를 뿐이다. FCC에서는 실제로 1974년에 제출된 RM-2493호 청원을 처리했는데, 종교 단체가 너무 많은 채널을 보유하고 있는지에 대한 문제를 정부가 조사할 때까지 공립 TV 방송국의 방송권 부여를 중지해달라고 위원회에 요구하는 내용이었다. FCC에서는 이듬해에 이 청원을 기각했으며, 그 직후부터 매덜린 머리 오헤어가 관여되었다고 생각하는 사람들의 편지와 전화 문의가 들어오기 시작했다. 오헤어는 관여하지 않았으며, 그 어떤 종류의 청원도 FCC에 제출하지 않았다. 이 위원회는 종교 방송을 금지할 권한을 전혀 갖고 있지 않았으며, 학교에서의 종교 프로그램을 규제할 수도 없었음이 분명했다. 보도 자료를 배포하고, 심지어 FCC의 자동 응답 시스템을 통한 녹음 설명까지 동원했음에도 불구하고, 매년 수천 건에서 심지어 수백만 건에 달하는 청원이 계속해서 밀려들었다. 편지의 물결은 늘어나거나 줄어들망정 결코 멈추진 않았다. 급기야 FCC에서는 미국 우편 공사로부터 겉봉에 2493번이라고

적힌 편지는 모조리 개봉하지 않고 파기할 수 있도록 허가를 얻어냈다. 대부분의 서식에서는 보내는 사람이 겉봉 좌측 하단에 "청원 2493번"이라고 써야 한다고 명시했기 때문에, 다행히 상당한 시간과 노력이 절약되었다. 이 허위 캠페인을 지지하기 위해 판매된 우표의 양을 고려해보면, 결국에는 정부에게 유리한 결과가 나왔을 것도 같다. 일부 기독교 단체들 사이에서는 무신론자들이 이 가짜 청원 전단을 인쇄하고 배포함으로써 기독교인을 바보처럼 보이게 만들었다는 풍문도 유포되었다. 무신론 단체는 이런 혐의를 부정했다. 이것이야말로 풍문과 전설의 성전聖戰과도 유사했고, FCC는 이런 충돌에 종지부를 찍으려고 시도했으나 아무 성과를 거두지 못했던 것처럼 보인다.

참전 용사 보험 배당금

The Veteran's Insurance Dividend

혹시 본인에게 해당되지 않을 경우,
이 내용을 부모님, 또는 친구에게 전달해주세요

제2차 세계대전 참전 용사 보험 환급

최근 의회에서 통과된 법안(CSSB 102호)에 의거하여, 제2차 세계대전 참전 용사 모두에게 복무 기간 1개월당 GI 보험금 1,000달러당 65센트씩의 배당금을 지급할 예정입니다. 이 환급금은 보험이 현재까지 유지되는지 여부와 무관하게 예정되어 있습니다. '이 환급금은 어디까지나 신청자에 한해서만 받을 수 있습니다.'

보훈처에서는 제2차 세계대전 참전 용사 모두에게 보험 유지 여부와는 무관하게 일단 신청하라고 촉구하고 있습니다. 자격 여부는 보훈처에서 확인할 예정입니다. 환급을 통해서 부자가 되는 일까지야 없겠지만, 수백 달러의 여유 자금이 생긴다는 것은 항상 좋은 일입니다. 예를 들어 1만 달러의 보험에 가입한 참전 용사의 경우, 12개월 복무에 79달러의 배당금을 받을 자격이 생깁니다. 24개월 복무에 156달러, 36개월 복무에

234달러, 이런 식입니다. 필요한 정보는 아래 서식에 모두 나와 있습니다. 아래 서식을 이용해주시고, 이 정보를 친구분들에게도 전달해주시기 바랍니다. 이 법안은 아직 널리 알려지지 않았으므로, 이 소식을 확산하도록 도와주시기 바랍니다.

보내실 곳: 보훈처
지역 사무소 겸 보험 센터
사서함 8079
필라델피아, 펜실베이니아 19101

담당자 귀하,

본인 _____는 복무 기간 1개월당 GI 보험금 1000달러당 65센트의 배당금을 신청하는 바입니다. 구체적인 정보는 다음과 같습니다.

성명 _____

주소 _____

시, 주, 우편번호 _____

사회보장번호 # _____

복무 분야 _____

입대 날짜 _____

제대 날짜 _____

이상입니다.

자주 재등장하는 전단으로, 이른바 정부에서 아직 지급하지 않은 보너스를 꼭 챙기라고 참전 용사에게 경고하는 내용이다. 이런 허위 경고는 1940년대 중반부터 간헐적으로 나타났으며, 보훈처 산하 전국 58개 지역 사무소에서는 그때마다 이 문제를 처리해야만 했다. 보훈처에서 "적극적 날조 기간"이라고 일컬은 시기 동안 특별 보험 배당금으로 현금을 얻고자 하는 참전 용사들의 편지가 필라델피아 지역 사무소 한 곳에만 일주일에 1만 통 내지 1만 5천 통씩 들어오곤 했다. 하지만 참전 용사들이 받은 것이라고는 안타까운 소식을 전하는 엽서 한 통뿐이었다. 보훈처에서 답장으로 보내는 엽서의 내용 전문은 아래와 같은데, 워싱턴주 올림피아 소재 에버그린 주립대학의 토머스 푸트Thomas Foote 교수가 1992년에 무슨 일이 일어나는지 알아보기 위해 시험 삼아 신청서를 보내고서 받은 내용을 내게 제보해준 것이다.

—

저희 보훈처 직원들은 현재 전국을 휩쓰는 허위 및 오도 풍문으로 인해 골치를 앓고 있으니, 귀하를 비롯한 참전 용사 수천 명이 저희 앞으로 편지를 써서 미군에서의 복무 기간 동안 유효했던 보험에 대한 배당금을 요청하고 있기 때문입니다.

의회에서는 복무 기간 동안 유효했던 보험금의 배당금을 복무 개월 분량에 근거하여 참전 용사에게 지급한다는 내용의 새로운 법안을 통과시키지 않았습니다. 이러한 배당금과 관련해서 귀하께서 받으신 정보는 날조에 불과합니다.

아울러 1965년 이후 군대에 복무하면서 SGLI[현역 군인 집단 생명보험] 프로그

램에 의거하여 보험에 가입한 개인도 환급 자격이 있다는 풍문 역시 거짓입니다. SGLI 프로그램의 잉여 자금으로 인한 배당금, 환불금, 환급금은 지금까지 전혀 없었습니다.

부디 여러분의 친구, 또는 여러분이 속한 참전 용사 단체의 어느 누구에게라도 이 정보를 전달해주시고, 이러한 풍문을 제거하도록 도와주시기 바랍니다.

감사합니다.

보훈처

그런데 사실은 보훈처 당국에서도 이 내용을 반증하는 메시지의 두 번째 문단에 나온 표현을 수정해야 한다. "복무 개월 분량"이 아니라 "복무 개월 수"가 되어야 하기 때문이다. 혹시나 이걸 찾아낸 내 앞으로도 무슨 배당금 같은 것이 나올 수는 없는지 문득 궁금해진다.

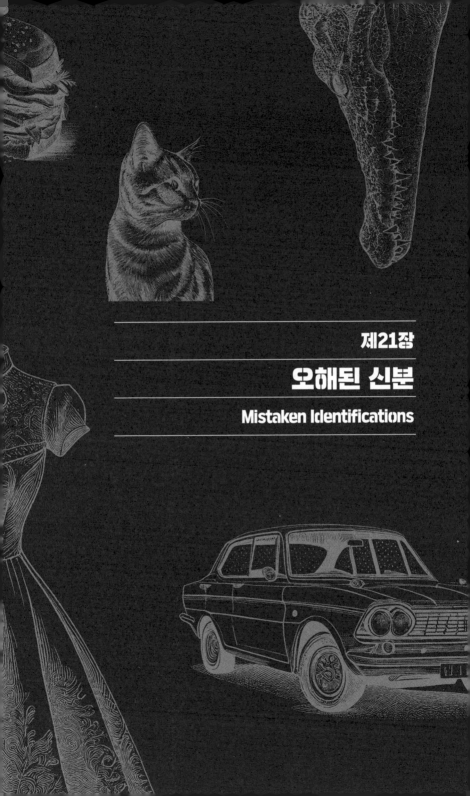

제21장

오해된 신분

Mistaken Identifications

낯선 사람을 내가 아는 누군가로 오해하는 것이야말로 모든 사람이 언젠가 한 번쯤은 겪어보았을 법한 경험이다. 예를 들어 내가 아이다호 대학에서 강의하던 처음 2년 동안에는 다른 학과에 근무하는 동료를 나와 많이 닮았다고 생각하는 사람들이 있었던 모양이다. 심지어 우리는 비슷한 코트와 넥타이도 몇 가지 갖고 있었고, 머리 모양도 엇비슷하게 짧았다. 동료와 학생들은 항상 우리를 혼동했으며, 대화를 시작할 때면 전혀 이해하지 못하는 이야기를 꺼내기 일쑤였는데, 그 작고 친밀한 캠퍼스에서도 우리는 피차 거의 모르는 사이였으며, 마주친 적도 드물었기 때문이다. 친구들은 지난주에 어떤 장소에서 나를 봤는데 어쩐지 나답지 않게 행동하더라는 이야기를 계속해서 전했고, 그러면 나는 친구들이 또다시 사회과학대학인지 다른 어디인지에 근무하는 내 분신을 만났음을 깨닫게 되었다. 왜냐하면 나는 친구들이 나를 봤다고 생각한 바로 그 장소에 없었음이 분명하기 때문이었다.

이 테마의 변형은 여러분이 마땅히 알아보아야 하는 사람을 미처 못 알아보는 경우이다. 역시나 젊은 강사 시절에 나는 강의 첫 시간에 담당 교수가 아니라 동료 학생으로 몇 번이나 오해를 받았다. 어떤 면에서는 고맙기도 했지만, 관련 당사자 양측에게는 모두 부끄러운 일이었다. 다른 캠퍼스에 근무하는 동료 교수의 말에 따르면, 한번은 가을 학기 초에 캠퍼스에서 우연히 만난 젊은 여학생과 대화를 나누다가 이런 이야기가 나왔다고 한다. 여학생: "어, 아직 지도 교수님을 찾아뵙지 않은 거예요?" 동료 교수: "저는 지도 교수님이

없고, 지도 학생만 있어요." (마침 이 대목에서 두 사람이 헤어졌기 때문에, 과연 여학생이 그 말뜻을 이해했는지는 알 수 없다고 한다.)

이런 경험은 '일화'에 영감을 주는 경향이 있다. 일화란 대개 실제 경험에 관한 개인적인 이야기를 뜻한다. 그런데 때로는 일화가 '전설'로 성장하기도 한다. 전설이란 그런 이야기의 더 긴 버전으로서 판에 박힌 형식을 취하고, 이 장소에서 저 장소로, 이 사람에서 저 사람으로 전달된다. 오해된 신분에 대한 전형적이고 개인적인 일화는 대략 어떤 행사에서 그 주빈을 미처 알아보지 못하고 그만 말실수를 저지르는 경우이다. 언젠가 내가 읽은 내용에서는 어느 젊은 투자 은행가가 자기 회사에서 열린 초청 강연을 앞두고 외모가 두드러진 더 나이 많은 신사와 잡담을 나누다가, 심지어 상대방에게 투자 조언까지 조금 내놓는 것으로 나온다. 그런데 알고 보니 그 신사는 바로 이날 특별 강연을 위해 초청된 노벨 경제학상 수상자였다. 내가 들은 또 다른 이야기에서는 한 남자가 회사에서 마련한 정부 공직자와의 회동에서 필기구인지 메모장인지를 깜박 잊고 가져가지 않았다. 그는 어느 여성 "비서"에게 필요한 물건을 갖다달라고 부탁했고, 상대방은 잠자코 그의 부탁을 들어주었다. 그런데 나중에 알고 보니 그 여성은 "비서(secretary)"가 아니라, 회의실에서 방문객에게 연설할 차례를 기다리던 정부 모 부처의 "장관(Secretary)"이었다. 이런 이야기는 구연되고 재구연되는 과정에서 새로운 세부 내용이 덧붙여지고, 배경과 지역색이 상술되면서, 이야기 자체가 나름대로의 생명을 얻게 된다. 이 장르의 고전은 아마도 런던의 어느 연회

에 참석한 남자에 관한 이야기일 것이다. 남자는 대화 상대인 여자의 얼굴이 어딘가 낯익다고 생각했지만, 정확히 누구인지까지는 생각나지 않았다. 그래서 남자는 이렇게 물어보았다. "그나저나 요즘은 뭘 하고 지내십니까?" 그러자 여자가 대답했다. "아, 저는 여전히 영국 여왕의 동생 노릇을 하고 지내는 중입니다."

오해된 신분에 근거한 도시전설은 그리 많지 않지만, 그나마 있는 것들이야말로 우리 시대의 가장 널리 구연되고 신봉되는 "실화" 가운데 몇 가지이다.

21-0 우리 아이들 모두

All My Children

초등학교 교사라면 누구나 들어보았음직한 이야기가 있다. 한 여교사가 버스를 탔는데 몇 좌석 앞에 앉은 남자를 자기가 아는 사람이라고 생각했다.

"안녕하세요, 존슨 씨." 여교사가 인사를 건네었지만, 남자는 대답하지 않았다.

여교사가 계속 이름을 부르자, 버스에 탄 승객 모두가 두 사람을 바라보게 되었고, 급기야 그 남자도 뒤를 돌아보았다. 그제야 여교사는 자기가 전혀 모르는 남자였음을 깨닫게 되었다.

"죄송합니다." 여교사가 말했다. "우리 아이들 중 한 애의 아빠이신 줄 알았어요."

21-1

The Elevator Incident

(A)

어쩌면 이것 역시 여러 번의 재구연을 통해서 신빙성을 획득하는 저 진위불명의 이야기 가운데 하나일 수 있다. 하지만 이 이야기가 유포된다는 사실 자체가 이 시대에 관해서 뭔가를 말해주는 셈이다.

웨스트 로스앤젤레스의 조앤 스티크먼Joanne Stichman이 들은 버전은 다음과 같다. 여자 세 명이 난생처음으로 맨해튼을 방문했는데, 마침 어느 높은 건물에서 열리는 브리지 파티에 초대를 받았다. 강도와 강간에 대한 이야기를 하도 많이 들었기 때문에, 이들은 그곳까지 무사히 도달할 수 있을지를 놓고 걱정했다.

경비원이 문을 열어주자 세 여자는 엘리베이터에 올라타고 18층 버튼을 눌렀다. 그런데 엘리베이터가 올라가지 않고 지하층으로 내려가더니, 근육질에 군은 표정인 남자가 커다란 개를 하나 데리고 올라탔다. 그걸 본 여자들은 깜짝 놀랐다.

불편한 침묵이 계속되는 가운데, 갑자기 남자가 이렇게 말했다. "앉아!" 그러자 세 여자는 곧바로 주저앉았다. 남자는 세 여자를 바라보고 웃으며 말했다. "이 개한테 한 말이에요." 남자가 말했다.

(B)

최근에 라나이에 사는 54세의 그 지역 출신 일본계 여성이 [하와이] 제도를 떠나 친척들과 함께 휴가를 즐기러 난생처음으로 라스베이거스에 갔다. 휘황찬란한 불빛과 거대한 도시 앞에서도 개의치 않았던 여자였지만, 본토의 흑인에 대해서는 뭔가 요상한 생각을 품고 있었던 것이 분명했다.

여자는 호텔 객실로 돌아가는 길에 텅 빈 호텔 엘리베이터에 타게 되었는데, 갑자기 문이 다시 열리면서 흑인 두 명이 올라타는 것을 보고 깜짝 놀랐다. 엘리베이터가 한동안 움직이지 않고 있자, 여자는 불안해하면서 뒤쪽 가장자리로 물러섰다. 그때 흑인 가운데 한 명이 다른 한 명에게 "층 번호를 눌러(Hit the floor)"라고 말하더니만, 선 채로 배꼽이 빠져라 웃음을 터뜨렸다. 왜냐하면 라하이에서 온 노부인이 "바닥에 엎드려(Hit the floor)"라고 오해한 나머지 엘리베이터 바닥에 납작 엎드렸기 때문이다. 분명히 여자는 TV에서 본 것처럼 이제 끝이라고 생각한 모양이었다. 두 흑인은 결국 웃음을 그치고, 미안하다고 사과하면서 여자가 가야 하는 층에서 내리게 도와주었다.

다음날 라나이에서 온 여자가 체크아웃을 하러 갔더니, 누군가가 이미 요금을 다 내준 다음이었다. 심지어 커다란 꽃바구니도 받았는데, 거기에는 다음과 같은 쪽지가 붙어 있었다. "죄송하게 되었습니다. 아울러 덕분에 정말 오랜만에 크게 웃을 수 있어서 감사했습니다." 쪽지에는 이렇게 서명되어 있었다. 라이오넬 리치.

(C)

겁에 질린 여행객이 고급 호텔에서 에디 머피를 강도로 착각한 나머

지 무릎을 꿇고 제발 해치지 말라고 애원하는 일이 발생했다.

친절한 코미디언은 이 신경과민의 독일인 방문객을 딱하게 여긴 나머지 호텔비를 대신 내주었다.

48세의 기젤라 클라인Gisela Klein은 맨해튼의 호화판 호텔 리츠칼튼에서 남편을 만나 저녁 식사를 하러 가기 위해 지하층으로 내려가는 엘리베이터를 기다리고 있었다.

그녀가 엘리베이터를 기다리는 동안, 머피가 경호원들과 함께 객실에서 나오더니 옆으로 다가와 섰다.

클라인은 범죄의 온상이라는 뉴욕의 무시무시한 평판 때문에 신경이 곤두선 나머지, 이 할리우드 슈퍼스타와 건장한 경호원들이 강도라고 확신하고 말았다.

그때 에디가 그녀에게 몇 층까지 가시느냐고 묻자, 깜짝 놀란 독일인은 무릎을 꿇고 울면서 제발 살려달라고 간청했다.

머피는 말했다. "처음에 저는 이 아주머니가 농담을 하나 생각했습니다만, 진짜로 겁에 질려 있었습니다."

기젤라도 얼굴을 붉히며 이렇게 밝혔다. "몇 초가 지나서야 저는 이 사람들이 저한테 강도질을 하려는 게 아니라는 걸 깨달았습니다.

그 사람들은 웃으면서 제가 농담을 한다고 생각했습니다.

저는 너무 부끄러웠습니다. 에디 머피는 제가 좋아하는 배우 중에 하나였는데, 저는 미처 알아보지도 못했으니까요."

하지만 성격 좋은 에디는 이 부끄러운 혼동을 전혀 개의치 않았다.

나중에 일주일간의 투숙을 끝내고 기젤라가 남편과 함께 체크아웃을 하러 갔더니, 저 대범한 코미디언이 이들의 호텔 요금 3500달러를 모두 대신 지불한 상태였다.

심지어 에디는 그녀에게 주는 쪽지도 남겼다. "아주머니, 우리의 만남이야말로 제 인생에서 가장 멋지고 재미있는 순간 가운데 하나였습니다. 이 세상 모든 여자가 아주머니처럼 저를 무릎에 꿇는다면 얼마나 좋을까요.

하지만 아주머니보다는 저희 쪽이 훨씬 더 크게 재미를 본 셈이니, 아주머니의 호텔 요금을 대신 내드리겠습니다."

(D)

머피의 평판을 가장 손상시킨 것은 본인의 말마따나 "엘리베이터 이야기"였다. 그는 이렇게 설명했다. "그 이야기에 따르면 제가 경호원 열 명을 대동하고 엘리베이터에 탔답니다. 그 안에는 노부인이 한 명 계셨다나요. 경호원 중 하나가 이렇게 말했답니다. '층 번호를 눌러', 즉 '버튼을 누르라'는 뜻이었지요. 그런데 노부인은 겁에 질린 나머지 '바닥에 엎드리라'는 뜻으로 잘못 알아듣고 바닥에 납작 엎드렸다는 겁니다. 그래서 우리가 워낙 민망해한 나머지 노부인을 일으켜 세우고, 심지어 제가 그 양반에게 꽃다발을 보내고 호텔 요금까지 대신 내주었다는 내용인데, '그런 일은 결코 없었습니다!' 그런데 문제는 이겁니다. 저는 어딜 가든지 이렇게 말합니다. '아뇨, 그런 일은 결코 없었습니다.' 그러면 사람들은 항상 이렇게 대꾸합니다. '아뇨, 그런 일은 진짜 있었어요. 제 사촌이 거기 있었거든요.'"

해설

「엘리베이터 사건」은 1980년대와 1990년대에 가장 인기 높았던 국제적인 도시 전설 가운데 하나이며, 수없이 많은 "실화" 버전으로 구연되었고, 수없이 많은 방송인과 칼럼니스트가 반복한 바 있다. (A)에는 이 전설의 고정된 세부 내용으로 자리 잡은 흑인 유명 인사가 결여되어 있다. 이 내용은 『로스앤젤레스 타임스』 1981년 7월 10일 자에 간행된 스티브 하비Steve Harvey의 칼럼 「남부 곳곳 Around the Southland」에서 가져왔다. 그 당시에도 하비가 "여러 번의 재구연"을 언급하면서, 이 이야기를 "진위불명"이라고 확인했으며, 구전 출처를 인용했다는 점을 눈여겨볼 만하다. 나는 『목이 막힌 도베르만』에서 1982년과 1983년에 유포되었던 이 전설의 레지 잭슨Reggie Jackson 버전들을 추적한 바 있다. 잭슨 버전이 나중에 가서는 라이오넬 리치 버전으로 대체되었는데, 여기 수록한 사례 (B)는 『호놀룰루 매거진Honolulu Magazine』 1989년 6월호에서 가져왔다. 이런 이야기의 대부분에서 웃음 유발 요소는 (외국인이거나, 아니면 산간벽지에서 온 내국인) 여성이 유명 인사를 미처 알아보지 못했다는 점이다. 리치 버전에서 개가 있을 경우, 이 가수는 "앉아, 아가씨(Sit, Lady)"라고 말하기도 하는데, 이는 그의 유명한 노래 제목인 「레이디Lady」를 반영한 것이다. 개가 없는 버전에서는 흑인 남성 가운데 한 명이 "사 눌러(Hit fo)"라고 말하는데, 이건 결국 "4층 버튼을 누르라"는 뜻이다. 미국 버전에서 거론된 다른 흑인 유명 인사로는 윌트 체임벌린Wilt Chamberlain, "민" 조 그린"Mean" Joe Greene, 로지 그리어Rosie Grier, 아세니오 홀 Arsenio Hall, 라이어널 햄프턴Lionel Hampton, 래리 홈스Larry Holmes, 마이클 잭슨, "매직" 존슨"Magic" Johnson, 리처드 프라이어Richard Pryor, 루 롤스Lou Rawls, O. J. 심슨, (마침 안내견을 대동한) 스티비 원더 등이 있다. 해외 버전에서는 간혹 해리 벨라폰테Harry Belafonte가 언급되기도 한다. 하지만 최근 들어서는 에디 머피가

840

이 이야기에서 가장 자주 언급되는 인물이 되었다. (C)는 개작되고 많이 부풀려진 타블로이드 버전으로, ("저를 무릎에 꿇는다면" 같은) 비문까지 포함해서 『스타 Star』 1996년 11월 21일 자에 간행된 내용이다. 이 이야기에 대한 머피의 부정인 (D)는 『퍼레이드Parade』 1996년 6월 9일 자에 수록된 인터뷰에서 가져왔다. 머피 버전에만 있는 세부 내용으로는 그가 희생자에게 보낸 열두 송이 장미의 긴 줄기마다 100달러짜리 지폐를 한 장씩 둘러놓았다는 것이 있다. 『탬파 트리뷴』 1996년 7월 14일 자에 게재된 칼럼에서 흑인 언론인 조지프 H. 브라운Joseph H. Brown은 마이애미 대학의 한 흑인 교수가 강의 도중에 내놓았다는 「엘리베이터 사건」의 라이오넬 리치 버전을 인용했다. 브라운은 이 이야기를 "도시 민담"이라고 명명하면서, 이렇게 논평했다. "나로선 훌륭한 교수쯤 되는 사람이 이런 종류의 일화적 연구를 가지고 학위를 취득한 것은 아니기를 바라 마지않는다." 아울러 브라운은 『퍼레이드』의 에디 머피 인터뷰를 언급하면서, 이 이야기에 거론된 유명 인사의 목록에다가 덴젤 워싱턴, 빌 코스비Bill Cosby, 마이크 타이슨을 덧붙였다. 「엘리베이터 사건」 전설의 배경은 다음에 소개할 두 가지 이야기에서 추가로 살펴보도록 하자.

21-2 이 모두가 닐 때문에 시작되었다 (진짜인가?)

It All Started with Neil (or Did It?)

(A)

나는 이 이야기의 또 다른 버전을 골라보았는데, 이건 인종적 편견이나 도시의 편집증이나 개와는 아무 관련이 없다.

이 이야기는 키스 D. 영Keith D. Young에게 들은 것인데, 지금으로부터 3년 전에 모험가 클럽의 회동에서 그가 말한 것이다. 그 배경은 엘리베이터가 아니라 런던의 유서 깊은 국회의사당 복도였다.

영의 지적에 따르면, 영국인은 허식과 행사의 달인이다. "심지어 무고한 구경꾼과 관람객조차도 때때로 뜻하지 않게 거기에 말려들어서 그 순간의 드라마에 반응하게 되는데, 심지어 그들은 그 의례 자체에 대해서 거의, 또는 전혀 모르고 있는데도 불구하고 그렇게 되어서 (……)" 그의 주장에 따르면, 엄숙한 상황에서 올바르게 행동하려는 자연스러운 열망이야말로 이 이야기에 대한 설명이 될 수도 있겠다.

미국의 하원 의장에 상응하는 사람을 영국 의회에서는 "양털 자루 지킴이(Keeper of the Woolsack)"라고 부른다. 이 이야기 속에서는 헤일섬 공公 퀜틴 호그 경Sir Quentin Hogg, Lord Hailsham이 바로 그 직위에 해당했다. 의회가 막 휴회한 상태에서 이 귀족 나리께서는 직위에 걸맞게 번쩍이는 금색과 진홍색 예복을 입고 예식용 가발을 쓴 채, 회의장에

서 나와 사무실로 가려고 복도에 접어들었다. 복도에는 미국인 단체 관광객이 잔뜩 모여 있었는데, 헤일섬 공은 그 군중 너머에 있는 오랜 친구인 닐 매튼 의원Hon. Neil Matten, MP을 보고 문득 이야기를 좀 나누고 싶어졌다.

"닐!" 귀족 나리께서 외쳤다. "닐!"

"그러자 곧이어 민망한 침묵이 이어졌습니다." 영은 이렇게 마무리했다. 사람 이름인 '닐(Neil)'을 '무릎 꿇어(Kneel)'로 잘못 알아들은 "관광객 모두가 순순히 무릎을 꿇었기 때문이었습니다."

(B)

법정 안에서 (또는 근처에서) 과연 무슨 일이 발생할 수 있는지 여러분은 아마 모를 것이다. 스코틀랜드 동부 킹카딘의 변호사 노먼 셰퍼드 Norman Shepherd가 낚아서 제보한 다음 내용을 한번 살펴보시라.

영국의 상원을 주관하는 상원 의장은 단지 그 당당한 기구만을 관장할 뿐만 아니라 영국의 사법 체계 전체를 관장하기 때문에 만만찮은 인물이다.

지금은 헤일섬 공이지만 예전에는 그냥 퀜틴 호그였던 사람이 국회 의사당의 복도를 걸어가고 있었는데, 오랜 친구인 보수당 의원 닐 마튼Neil Marten이 어느 방에서 나왔다.

"닐!" 호그가 외쳤다.

그러자 미국인 단체 관광객이 걸음을 멈추고 길을 내주었고, 가발을 쓰고 꼼꼼히 예복을 걸친 것으로 미루어 중요 인물임이 분명한 그 허깨비는 서둘러 지나가면서 마튼의 이목을 끌려 시도했다.

"닐!" 헤일섬이 아까보다 더 크게 소리를 질렀다.

그러자 미국인들은 순순히 복종하며 무릎을 꿇었으며, 이에 상원 의장께서는 깜짝 놀라는 한편으로 재미있게 여겼다.

(C)

우리가 로드아일랜드주 프로비던스의 브라운 대학 1학년이었을 때, 내 친구 닐은 간혹 캠퍼스 예배당에서 거행되는 가톨릭 미사의 복사 服事 노릇을 했다. 한번은 미사 때 닐이 성사의 축성에 필요한 모든 물건을 깜박 잊고 꺼내지 않은 적이 있었다. 닐은 슬그머니 빠져나와 물건을 가지러 갔는데, 사제가 부를 때까지 돌아오지 못하고 말았다.

사제는 좌우를 둘러보고, 다시 앞에 있는 회중을 바라보았다. "닐?" 사제가 인상을 찡그리며 말했다. 그러자 회중은 기도를 드리기 위해 모두 무릎을 꿇었다.

해설

닐/무릎꿇어 이야기의 사례 (A)는 『로스앤젤레스 타임스』 1983년 9월 1일 자에 게재된 잭 스미스Jack Smith의 칼럼에서 가져왔다. 나는 이 내용을 『목이 막힌 도베르만』에 인용하면서, 어쩌면 「엘리베이터 사건」[21-1]의 원형일 가능성도 있다고 언급했다. 그런데 이 내용에 다음과 같은 몇 가지 오류가 있다는 영국 독자들의 제보가 이어졌다. (1) 헤일섬 공은 기사 작위를 수여받지 않았으므로 "경"이라고 불러서는 안 되며, (2) 그의 사무실은 바로 상원 의장실이며, (3) "양털 자루 (Woolsack)"는 단지 상원 의장의 좌석을 의미할 뿐이고, "양털 자루 지킴이"라는 직책은 없다는 것이었다. 영국 치체스터의 마이크 로런스Mike Lawrence는 1988년에

내게 보낸 편지에서 "헤일셤 공이 자기 친구 닐을 불렀다는 이야기는 영국 정치인들이 때때로 토크쇼에 나와서 말하는 진위불명의 이야기일 뿐"이라고 지적했다. (B)는 『토론토 데일리 스타Toronto Daily Star』 1989년 8월 13일 자에 게재된 피터 V. 맥도널드Peter V. MacDonald의 「법정 재담꾼Court Jesters」 칼럼에서 가져왔다. 스미스와 마찬가지로 맥도널드 역시 구전 출처를 인용했다. 영국 정부에 관한 그의 세부 설명이 정확하다는 점으로 미루어, 헤일셤 공의 친구 이름도 (A)에 나온 "닐 매튼"이 아니라 (B)에 나온 "닐 마튼"이 아마 맞을 것이다. (C)는 『리더스 다이제스트』 1995년 11월호에서 가져왔는데, 제보자 이름이 "매트 스키너Matt Skinner"라고 적혀 있었다. 스코틀랜드의 민속학자로 페이즐리 기술 대학에 재직 중인 샌디 홉스Sandy Hobbs도 1986년 에든버러에서 간행된 학교 일화 모음집에 수록된 이 이야기의 한 가지 변형을 내게 제보해주었다. 여기서는 교사 하나가 신입생 두 명을 데리고 학교를 구경시켜준다. 그때 복도를 뛰어가던 상급생을 향해 교사가 "닐!" 하고 야단치자, 옆에 있던 신입생 두 명이 무릎을 꿇었다는 것이다. 어쩌면 이런 영국의 이야기들이야말로 「엘리베이터 사건」[21-1] "앉아" 버전의 진짜 원형일 수 있다. 이는 결국 『리더스 다이제스트』에 게재된 미국의 닐/무릎꿇어 이야기가 더 오래된 전통의 개별적인 파생물이라는 (즉 독립적으로 발생한 실제 사건이라는) 뜻이거나, 『리더스 다이제스트』에 팔아먹을 기회를 잡은 누군가가 더 이전의 이야기를 듣고서 만들어낸 허위일 수도 있다는 뜻이다. 나로선 이 문제를 말끔히 정리해줄 사람이 나타난다면 장미 꽃다발이라도 기꺼이 보내고 싶은 심정이다. 한편 다음 이야기에는 「엘리베이터 사건」[21-1] 테마의 또 다른 변형이 나타난다.

앉아, 화이티!

Sit, Whitey!

「밥 뉴하트 쇼Bob Newhart Show」의 한 에피소드에서 줄리어스 해리스 Julius Harris는 신통찮은 판매 실적에 대한 핑계를 궁리하는 보험 영업 사원으로 등장해서 자기 개 "화이티"의 이름을 두 번 불렀다. 첫 번째 는 심리학자 밥과의 상담 시간 동안에 그렇게 했고, 두 번째는 복도에 있는 샌드위치 자동판매기에서 개에게 줄 간식을 산 다음에 대기실 에서 그렇게 했다. "화이티"는 사실 '검은색' 그레이트데인으로, 순종 적이면서도 위협적이었다. 키가 크고, 머리가 벗겨지고, 흑인인 해리 스는 원색의 아프리카풍 의상을 걸치고 구슬 목걸이와 선글라스를 착용했다. 밥은 그에게 이미지를 바꿔야 할지도 모른다고 제안하고, 이 고객은 그 조언을 따라서 선글라스 착용을 그만두기로 작정한다.

밥과의 면담 직후, 보험 영업사원은 모퉁이를 돌아 복도를 걸어간 다. 그 와중에 이 에피소드에 나온 다른 등장인물 중 밥과 제리를 제 외한 나머지는 모두 사무실 엘리베이터에 올라타고 떠난다. 해리스가 개를 데리고 돌아와서 이렇게 말한다. "앉아, 화이티!" 그러자 '화이티 (Whitey)'란 이름을 '백인 놈'으로 오해한 제리가 서둘러 접수원의 책 상 모서리에 잠시 걸터앉는다.

이 장면에는 관객을 포복절도하게 만드는 재빠르고 결정적인 한마

디와 몸 개그 등 모든 것이 들어 있다.

해설

1973년 12월 1일에 방영된 에피소드의 비디오 녹화본을 내가 직접 시청하면서 기록한 내용 중에서 가져왔다. 나는 『목이 막힌 도베르만』에 수록한 「엘리베이터 사건」[21-1] 관련 대목에서 이 에피소드를 몇 번 언급했을 때만 해도 이 프로그램을 직접 시청하지는 않은 상태였다. 다른 독자와 칼럼니스트가 이 에피소드를 회고하면서 쓴 글을 토대로 나는 '화이티'라는 이름의 개가 '흰색'이었을 것이라고, 아울러 초대 손님이 아이작 헤이스Isaac Hayes였을 것이라고, 이 사건이 엘리베이터 안에서 벌어졌을 것이라고, 아울러 「밥 뉴하트 쇼」의 등장인물 가운데 이 명령에 따라 앉은 사람이 두 명 이상일 것이라고 추측했다. 하지만 이런 추측 가운데 어떤 것도 사실은 아니어서, 결과적으로는 민담이 이 사람에서 저 사람으로 전달되는 과정에서 불완전하게 기억되고 반복됨으로써 어떻게 변화가 일어나는지를 예시한 셈이 되었다. 심지어 밥 뉴하트 본인조차도 1983년에 내가 보낸 관련 문의에 대한 답장에서 그 당시의 초대 손님 이름을 기억해내지 못했다. 하지만 내가 이 에피소드를 다룬 내 신문 칼럼 사본을 보내주었더니, 뉴하트도 1992년 6월 25일 자로 답장을 보내왔다. "『밥 뉴하트 쇼』의 '앉아, 화이티' 에피소드와 관련해서 말씀드리자면, 제 생각에는 우리가 받은 모든 웃음 중에서도 가장 오래 지속된 웃음이었던 것 같습니다. 그 변형이 여러 해에 걸쳐 등장했다는 점은 흥미롭습니다." 빈스 월드론Vince Waldron은 저서 『고전 시트콤Classic Sitcoms』(1987)에서 그 장면을 가리켜 "이 에피소드는 이 시리즈에서 가장 기억에 남는 태연자약한 개그 하나를 담고 있다"고 논평했다. 다만 그 시트콤 에피소드

가 과연 유명한 도시전설을 낳았는지 여부는 아직 미결된 문제로 남아 있다. 분명히 TV로 방영된 개그는 닐/무릎꿇어 이야기에 엘리베이터와 흑인 남성이 추가된 형태였지만, "앉아, 화이티!"라는 결정적인 한마디는 구비 전통에서 결코 반향을 일으키지 않았으며, 마치 유머 작가의 영리한 고안품처럼 들리기 때문이다. 「엘리베이터 사건」[21-1]은 「밥 뉴하트 쇼」의 에피소드가 나온 지 9년 뒤에야 유포되기 시작했는데, 물론 그사이에 지속적으로 재방영이 이루어졌다. 어쩌면 그 프로그램의 작가 가운데 한 명이 구두로 유포되던 엘리베이터 이야기의 원형을 들었고, 그 이야기를 대본으로 쓰는 과정에서 세부 내용을 추가했는데 나중에는 그 세부 내용 가운데 일부가 다시 구비 전통으로 유입된 게 아닐까 하는 것이 내 추측이다.

21-4

흑인과 백인

Black and White

(A)

국제연합에서 아파르트헤이트에 대해서 연설하고, 여러 외국 대사들이 주최한 환영회에 참석하고, 마지막으로 짐바브웨 대통령 로버트 무가베Robert Mugabe 부부와 함께 빌과 캐밀 코스비 부부Bill and Camille Cosby의 집에서 저녁 식사가 예정되어 있었다. 이미 유명 인사인 제시 잭슨Jesse Jackson 목사에게도 이날 하루 일정은 빠듯할 예정이었다.

그런데 잭슨이 호텔 앞에서 리무진을 기다리고 있는 사이에 어떤 일이 벌어졌다. 오늘날 이 시대에도 한 인간이 삶에서 차지하는 위치를 그 피부색으로 판단하는 사람이 일부나마 있음을 상기시키는 뭔가가, 외관상 순진해 보이지만 실제로는 추악한 뭔가가 난데없이 나타났던 것이다. "백인 여자 하나가 제게 다가오더군요." 잭슨 목사는 회고했다. "저한테 이럽디다. '아, 드디어 만나게 되어 다행이네요. 정말 덕분에 살았어요. 엘리베이터에서 그 많은 가방을 내리도록 도와주시지 않았다면, 저 혼자서는 못 했을 거예요.'" 여자는 이렇게 말하고 나서 그에게 1달러를 건네주었다.

미국 대통령 후보로 두 번이나 출마한 이력의 소유자인 잭슨 목사는 당황해하면서도 1달러를 받았고, 여자에게 고맙다고 말한 다음,

자기를 기다리는 길쭉한 리무진에 올라탔다. 마침 그 리무진의 운전
기사는 백인이었다.

(B)

조지아 의회의 흑인 간부회 전직 회장이자 변호사인 마이클 서몬드
Michael Thurmond는 작년에 애틀랜타의 리츠칼튼 호텔에서 열린 입법가
를 위한 우아한 환영회를 마치고 나왔을 때, 나이 지긋한 백인 여자와
그 남편이 대뜸 자기네 차를 가져다달라고 부탁하는 바람에 느낀 불
쾌감을 회고했다.

당시 250달러짜리 맞춤 블레이저코트, 흰색 와이셔츠, 실크 넥타
이를 걸친 서몬드는 호텔 문 앞에 서서 자기 차가 오기를 기다리고
있었는데, 백인 여자가 그에게 다가왔던 것이다. 서몬드는 자기가 이
곳 직원이 아니라고 점잖게 대답했다.

하지만 잠시 후에 그 여자의 남편이 다시 똑같은 부탁을 하자 서몬
드도 버럭 짜증을 부렸고, 그러자 그 남자도 더듬거리며 사과를 내놓
고는 민망해하며 걸어가버렸다.

"저는 정말로 짜증이 났었습니다." 서몬드는 말했다. "방금 위층에
서는 흑인 간부회의 회장으로서 온갖 향응을 대접받고, 온갖 사업가
들이 악수라도 한번 나누고 싶어서 안달했었는데, 아래층으로 내려오
자마자 주차 요원으로 오해를 받았으니 말입니다."

(C)

유타 재즈에서 활약한 전설적인 흑인 농구선수 칼 말론Karl Malone이
자기 동생을 데리러 솔트레이크 국제공항에 갔다.

수하물 찾는 곳 앞에 서 있던 말론은 어떤 백인 여자가 다가오더니 이상한 요청을 하는 바람에 깜짝 놀랐다.

"그 여자가 많은 사람 중에서 하필 저를 고르더군요." 키 205센티미터에 체중 116킬로그램의 말론이 말했다. "짐꾼이 필요하다는 거예요. 아시다시피 누가 자기 가방을 좀 들어주면 좋겠다는 거였죠. 그래서 제가 말했죠. '예, 도와드리죠.'"

수하물이 나오기를 기다리는 동안, 말론의 새로운 고용주는 이런저런 이야기를 늘어놓았다. 말론은 이 여자가 그의 고향인 루이지애나 출신이며, 지금은 루이지애나주 보시어시티에 산다는 사실을 알게 되었다.

"그 여자가 저더러 직업이 뭐냐고 묻더군요." 칼이 말했다. "저는 낮이면 트럭을 몰고, 밤이면 부업으로 이 일을 한다고 말했는데 (……) 델타 [항공사의] 직원 몇 명이 지금 돌아가는 상황을 눈치챘더군요. 그들은 배꼽이 빠져라 웃어댔죠."

말론과 그 여자는 가방을 줄줄이 끌고 밖으로 나왔다.

"저는 그 여자에게 어느 차로 갖다드릴까요, 하고 물어보았죠." 말론의 말이었다. "그 여자는 파란색 벤츠라고 하더군요. 우리는 차를 찾았습니다. 거기 타고 있는 남자는 저를 보고 황당한 표정을 짓더군요. 여하튼 저는 짐을 실었습니다."

곧이어 진실의 순간이 찾아왔다.

말론이 말했다. "그 여자가 수고비를 주려고 지갑을 꺼내기에 제가 말했죠. '아뇨, 괜찮습니다.' 제가 말했습니다. '괜찮습니다. 사실 저는 프로 농구선수거든요.' 그랬더니 그 여자는 저를 다시 바라보더니, 어찌나 창피한지 얼굴 색깔이 변하더군요. 정말 웃겼습니다. 진짜로 웃

겼어요. 오히려 제가 더 즐거웠습니다."

이 일 이후로 말론은 매번 어김없이 득점한다는 뜻으로 얻은 '우편 집배원' 대신 새로운 별명을 얻을 자격이 생겼다.

아마 '공항 짐꾼'쯤 되지 않을까!

해설

(A)의 제시 잭슨 일화는 『에보니Ebony』 1989년 10월호에 게재된 더글러스 C. 라이언스Douglas C. Lyons의 기사 「인종차별주의와 '성공한' 흑인Racism and Blacks Who've 'Made It'」에서 가져왔다. 라이언스는 또한 조지타운 법과대학의 입학처장이었던 데이비드 윌모트David Wilmot가 워싱턴의 고급 호텔에서 주차 요원으로 오해받았던 이야기도 했다. (B)의 마이클 서몬드 일화는 1993년 9월 AP에서 신문사에 배포한 인종차별주의에 관한 로버트 앤서니 와츠Robert Anthony Watts의 기사에서 가져왔다. (C)의 칼 말론 일화는 『솔트레이크 트리뷴』 1990년 12월 2일 자에 게재된 스티브 럼Steve Luhm의 「NBA 노트NBA Notes」 칼럼에서 가져왔다. 백인이 흑인의 신분을 오해하는 경우는 실제로도 발생하지만, 그 재구연 과정에서는 강조를 위해 세부 내용이 선별되면서 이야기가 민간전승의 영역으로 들어설 수 있다. 예를 들어 바로 그 주에 솔트레이크시티에서 입소문을 통해 유포된 칼 말론 이야기의 여러 변형에서는 자동차의 종류, 대화 내용, 말론의 옷차림, 말론의 반응 등이 제각각으로 나타났다. 이와 유사한 사건으로 미국 연방 대법원 건물 내에서 최초의 흑인 대법관 서긋 마셜Thurgood Marshall이 엘리베이터 승무원으로 오해받는 사건이 일어났었다는 소문도 있었다. 더 오래되고 더 전설적인 유사 이야기들의 모음 중에는 흑인 (또는 히스패닉) 남성 유명 인사가 자택에서

잔디를 깎고 있는데, 어떤 여자가 (항상 여자다) 그를 정원사로 오해한 나머지 그 일을 하고 얼마를 받느냐고 물어보는 내용이 나온다. "아, 사모님. 이 집에서는 저한테 돈을 한 푼도 주지 않습니다." 흑인 남자는 이렇게 대답했다. "대신 집주인 아주머니께서 제게 동침을 허락해주시지요." 이 이야기는 조지 워싱턴 카버 George Washington Carver부터 찰리 프라이드Charley Pride에 이르는, 아울러 골프 선수 리 트레비노Lee Trevino와 치치 로드리게스Chi Chi Rodriguez에 이르는 여러 흑인을 주인공으로 삼아 구연된 바 있다.

21-5 미쳐 몰라본 전쟁 영웅

The Unrecognized War Hero

(A)

제2차 세계대전 당시 이탈리아에 가서 싸우고 있던 아들을 둔 어머니가 붐비는 버스에서 자기 옆에 서 있는 건강해 보이는 청년을 비판하기 시작했다. "왜 댁은 우리 아들처럼 조국을 위해서 군복을 입고 싸우지 않는 거죠?" 여자가 물었다. 여자의 모진 말을 들으면서도 한동안 참고 있던 청년이 결국 입을 열었다 "그러면 제가 살레르노에서 잃어버린 한쪽 팔이나 댁의 그 잘난 아드님한테 찾아보라고 하시죠?" 그러면서 청년은 텅 비어 있는 한쪽 소매를 보여주었다.

(B)

같은 시기에 또 다른 버스에서 승객 몇 명이 양손을 토시에 집어넣은 젊은 여자 동행자를 알뜰하게 보살피는 청년을 비웃었다. 청년은 여자에게 간식을 먹여주고, 담뱃불을 붙여주고, 코를 닦아주고 등등을 했다. 마침내 주위 사람들의 태도에 화가 난 청년은 토시를 빼서 여자의 양손이 없다는 것을 보여주었다. "이 여자가 포로수용소에서 일본 놈들에게 이런 짓을 당했다는 겁니다." 청년이 말했다.

(C)

베트남전쟁 시기에 열린 독립기념일 시가 행진에서 국기가 지나가는 데도 경례를 하지 않는 어떤 남자를 한 청년이 주먹으로 치고 발로 걸어차자 역시나 성난 군중이 박수갈채를 보냈다. 이 이야기의 일부 버전에서는 경례하지 않은 남자를 청년이 칼로 찌르기까지 했다고 나온다. 뒤늦게야 군중은 경례하지 않은 남자가 시각장애인이며, 본인의 설명에 따르면 심지어 베트남에서 전투 중에 시력을 상실했다는 사실을 알게 되었다.

해설

나는 이 이야기들과 유사한 다른 이야기들을 『좋은 이야기에는 진실 여부가 문제되지 않는다』에 수록된 「군대 전설의 몇 가지 기벽Some Oddities of Military Legendry」이라는 장에 포함시켰다. 베네트 서프도 『막을 테면 막아봐Try and Stop Me』(1944)에서 그 당시에 돌아다니던 미처 몰라본 전쟁 영웅 이야기의 한 가지 버전을 제공했다. 이와 유사하게 존중받지 못한 참전 용사에 관한 전시戰時 이야기는 제리 렘키Jerry Lembcke의 저서 『침을 뱉는 이미지The Spitting Image』(1998)에 수록된 동명의 이야기에 등장한다. 렘키는 베트남전쟁에서 복무하고 돌아온 참전 용사가 반전 시위대에게 침 세례를 받은 사건의 실제 증거를 찾아보았지만 아무 소득이 없었다. 이 이야기의 일부 버전에서는 전투에서 단련된 군인이 조용히 모욕을 감내하고 아무런 보복도 가하지 않지만, 렘키는 이런 사건에 대한 그 어떤 사진 증거나 목격자 증거도, 또는 경찰 기록이나 법원 기록도 찾아낼 수가 없었다. 결국 그는 이 이야기를 "도시전설"이라고 결론지었다.

21-6

<div style="text-align:right">

아이스크림 실수담

The Ice-Cream-Cone Caper

</div>

(A) 폴 하비 버전

우리의 '별것 아니지만' 부서에서 듣기로는 배우 로버트 레드포드 Robert Redford가 뉴멕시코주 샌타페이에서 영화를 찍고 있다던데 (……)

하지만 캐니언 스트리트에 있는 아이스크림 가게에서 그를 만난 여성은 침착을 유지하기로 작정해서 (……)

그 영화배우의 존재를 무시하는 척했는데 (……)

나중에 가게를 나오고 나서야 그 여성은 방금 구입하고 돈까지 낸 아이스크림콘이 어디로 갔는지 없어졌다는 사실을 깨달았습니다.

여성은 아이스크림 가게로 돌아갔는데 (……)

자기 아이스크림콘이 어디 갔느냐고 물어보려고 했습니다.

그러자 옆에서 이야기를 듣고 있던 로버트 레드포드가 말했습니다. "아주머니, 아까 그걸 넣으신 곳을 열어보시면 될 겁니다. 아주머니의 지갑 속을요."

(B) 이제 녹는 시간이다

폴 뉴먼Paul Newman의 파란 눈은 사람의 마음을 녹이는 것 이상의 일도 할 수 있다.

케너윅의 윌 스팬하이머Will Spanheimer는 애리조나주 피닉스에 사는 이모님 매들린 하트Madalaine Hart를 찾아뵈었는데, 이들은 섭씨 43도의 한낮에는 아이스크림이 딱이라고 판단했다.

그런데 이들보다 한 발 앞서서 가게로 들어간 사람이 있었으니, 바로 폴 뉴먼과 그의 아내 조앤 우드워드Joanne Woodward였다. 스팬하이머와 하트도 일단 가슴을 진정시킨 다음에 뒤따라 안으로 들어가서 아이스크림콘을 사서 나왔다.

곧이어 하트는 뭔가가 없다는 사실을 깨달았다. "내가 산 아이스크림콘 어디 갔지?" 이모는 조카에게 물었다. 결국 두 사람은 가게로 다시 들어가서 아이스크림콘을 찾아보았다.

바로 그때 마법 같은 순간이 찾아왔다. 누군가가 하트의 한쪽 어깨를 톡톡 쳤는데, 뒤를 돌아보니 저 유명한 파란 눈이 그녀의 눈을 응시하고 있었다.

배우는 사라진 아이스크림콘에 대한 답변을 알고 있었다. 아이스크림 세 숟갈과 휘핑크림을 올린 와플 콘을 그녀는 자기 지갑에 집어넣었던 것이다.

해설

이 전설에서는 민간인이 어떤 유명 인사를 '분명히' 알아보았음에도 불구하고 민망한 결과와 마주하게 된다. 대부분의 버전에 세부 내용이 잔뜩 들어 있지만 그중 어느 것도 실화까지는 아닌데, 이 사건에 관여되었다고 알려진 유명 인사 모두가 그런 일은 없었다고 부인했기 때문이다. 폴 하비는 1986년에 이 아이스

크림콘 실수담을 구연하고 또 재구연했던 수많은 언론인과 방송인 가운데 한 명이었다. (A)는 『폴 하비의 별것 아니지만』에서 인용했는데, 하비 특유의 숨가쁘게 몰아치는 방식으로 방송에서 구연된 내용이다. (B)의 폴 뉴먼 버전은 워싱턴주 패스코의 『트라이시티 헤럴드』 1993년 10월 11일 자에 게재된 「참고로FYI」 칼럼에서 가져왔다. 유사한 버전이 『굿 하우스키핑Good Housekeeping』 1991년 4월호에 게재된 로이스 와이즈Lois Wyse의 칼럼 「우리 사는 방식The Way We Are」에도 등장했고, 1992년 9월에 킹 피쳐스King Features에서 신문, TV, 잡지에 배포한 로빈 애덤스 슬론Robin Adams Sloan의 「뒷공론 칼럼Gossip Column」에도 등장했다. 『보스턴 글로브』의 옴부즈맨 로버트 K. 키어스테드Robert L. Kierstead는 1986년 11월의 칼럼에서 자기네 신문도 처음에는 속았던 일화를 훌륭하게 설명하면서, 이 이야기의 역사에 대한 조사도 곁들였다. 나는 이 칼럼에 대해 매사추세츠주 브루클린에 사는 필립 모시코비츠Philip Moshcovitz로부터 제보를 받았다. 키어스테드는 이렇게 평가했다. "이 이야기는 너무 훌륭해서 오히려 사실 같지 않은데가 있었지만, 그렇게 빨리 반박되지는 않았다." 나는 이 이야기가 누린 인기에 대한 나름대로의 보고를 『망할! 또 타버렸잖아!』에 수록했는데 (심지어 잭 니콜슨Jack Nicholson과 톰 브로카우Tom Brokaw가 등장하는 버전으로도 돌아다녔으니까), 거기서 나는 잘생긴 스타의 면전에서 벌어지는 '지갑 속에 아이스크림 넣기' 반응에 프로이트적인 독해가 가능할 수도 있다고 제안한 바 있다.

21-7 다른 사람

The Other Guy

며칠 전에 제 누이가 친구와 함께 더블린의 웨스트베리 호텔에 있는 식당에 저녁을 먹으러 갔습니다. 둘이서 테이블에 앉아 있는데, 같은 방의 반대편 테이블에서 [록 스타] 보노Bono가 다른 남자랑 둘이서 식사를 하고 있더래요. 누이와 친구는 너무 기뻐했고, 보노랑 사진을 한 장 찍고 싶었대요. 하지만 차마 방해할 수가 없어서, 대신 웨이터에게 슬쩍 부탁했더니 알았다면서 보노에게 다가가더래요. 웨이터가 돌아와서 좋다고, 보노가 기꺼이 두 여자랑 사진을 찍어주겠다고 대답하더라고 했죠. 그래서 두 여자는 저쪽 테이블로 건너가서 인사도 몇 마디 나누고, 누이의 친구가 자기 휴대전화를 보노의 동석자에게 주면서 세 명을 같이 찍어 달라고 부탁했대요. 보노와 마주 보고 앉은 그 다른 남자는 순순히 부탁을 들어주더래요. 그래서 누이와 친구는 다시 자기네 테이블로 돌아와서 식사를 마쳤대요.

그런데 계산을 하려고 보니 누가 이미 돈을 냈더래요. 아까 그 웨이터가 이러더라는 거죠. "괜찮습니다. 벌써 계산을 하셨어요." 두 여자는 놀라고도 기뻤죠. "아." 누이와 친구가 이렇게 말했대요. "그러니까 보노가 대신 계산해줬다는 거네요!"

"아닌데요." 웨이터가 이렇게 말했대요. "브루스 스프링스틴Bruce

Springsteen이 [보노의 동석자였던 그 '다른 남자'가] 계산했어요."

해설

이 이야기에는 유명 인사를 알아보는 내용과 못 알아보는 내용 모두가 들어 있고, 아울러 「엘리베이터 사건」[21-1]에서 나타나는 너그러움의 요소도 들어 있다. 아일랜드 민속학자 엘리스 니 뒤브너는 2009년에 자기 집에 일하러 온 어떤 남자로부터 이 버전을 듣고서 내게 제보해주었다. 아일랜드와 다른 지역에서 구연되는 버전에는 다른 유명 인사가 등장한다. "다른 남자"라는 테마는 「사인필드 Seinfeld」의 한 에피소드에서도 등장했는데, 일레인이 "3대 테너" 가운데 세 번째 사람을 미처 기억하지 못하는 내용이었다. 그녀는 단지 플라시도 도밍고, 루치아노 파바로티, 그리고 "다른 남자"(호세 카레라스)가 있다는 것만 알았다.

21-8

블라인드 맨

The Blind Man

앤 랜더스 님께. 알몸으로 집안일을 하는 주부에 관한 칼럼을 정말 재미있게 읽었습니다. 어쩌면 다음과 같은 이야기도 재미있어하실지 모르겠네요. 실화일 수도 있고 아닐 수도 있지만요.

한 여자가 하필이면 아주 더운 날을 잡아서 봄맞이 대청소를 실시했습니다. 한두 시간쯤 지나자 여자는 이런 생각이 들었습니다. "열기가 정말 참을 수 없을 정도네. 더 이상은 이 옷을 입고 버틸 수가 없어." 여자는 곧바로 옷을 모조리 벗어 던지고서 집안일을 즐겁게 계속했습니다. 그때 누군가가 초인종을 눌렀습니다.

"아이, 또 뭐야." 여자는 이렇게 혼잣말을 하며 창문으로 다가갔습니다. 커튼 사이로 내다보았더니, 현관문 앞에 한 남자가 서 있었습니다. 여자가 소리쳤습니다. "누구세요?"

"블라인드 맨(blind man)입니다." 남자가 대답했습니다.

"진짜인가요." 여자가 다시 소리쳤습니다.

"당연히 진짜죠." 남자가 대답했습니다.

"시각장애인(blind man)이라." 여자는 이렇게 생각했습니다. "그러면 이러고 있어도 별 상관없겠지." 여자는 1달러짜리 지폐를 한 장 들고서 아래층으로 내려가서 현관문을 활짝 열고 상대방에게 돈을 건

네주었습니다. 그러자 블라인드 설치 기사(blind man)는 깜짝 놀라더니, 1달러짜리 지폐를 받아 들고 이렇게 물었습니다. "감사합니다, 아주머니. 그나저나 이 블라인드는 어디다 설치해드리면 될까요?"

켄터키주 퍼듀카에서 P. T.

해설

1986년 8월 10일 자 앤 랜더스 칼럼에서 가져왔다. 1998년 10월 13일 자 칼럼에서도 한 독자가 제보한 더 짧은 버전이 수록되었는데, 그때는 구체적인 출처가 명시되지 않았다. 하지만 이때도 「벌거벗은 주부」[19-5]에 대한 언급이 앞에 나와 있었다. 나 역시 신문 칼럼에서 이 이야기의 기원을 1970년대 초까지 거슬러 추적했는데, 곧바로 들어온 여러 독자의 제보에 따르면 1950년대에도 "베네치아식 블라인드"가 구체적으로 언급된 버전을 들은 적이 있다고 한다. 이 이야기는 헤니 영맨Henny Youngman과 다른 전문직 코미디언들이 즐겨 구사하는 농담이었다. 어쩌면 「블라인드 맨」은 「결론으로의 비약(제1장)」이나 「슬랩스틱 코미디(제19장)」에 포함해야 딱 맞아떨어질지도 모르겠지만, 내가 굳이 여기 집어넣은 까닭은 그 내용에 오해된 신분이 관여되기 때문이기도 하고, 나아가 1달러 적선이라는 부분에서 어쩐지 「흑인과 백인」[21-4] 이야기에 등장한 흑인 유명 인사의 약소한 수고비가 떠오르기 때문이기도 하다.

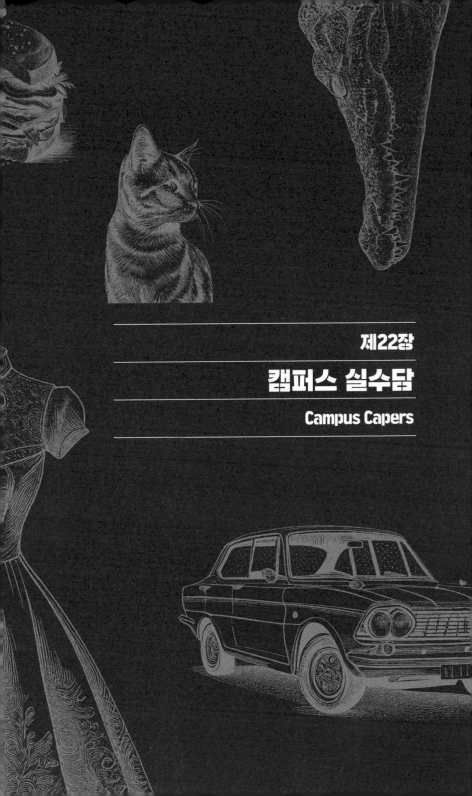

제22장

캠퍼스 실수담

Campus Capers

대학 생활에는 민간전승이 가득하다. 여러분은 이런 상황을 미처 예상 못 했을 수도 있는데, 우리의 '고등교육기관'은 '진실 탐구' '지식의 변경 확장' '문화유산 보전' '최상급 인재 교육' 등을 목표로 한다고 기억하기 때문이다(내 컴퓨터에서는 위와 같은 문구를 적는 즉시 첫 글자가 대문자로 바뀌며 자동으로 강조 표시가 되는 반면, 사교 클럽이며 음식 던지기며 풋볼 경기 같은 문구는 그냥 계속 소문자로 표기된다). 어쩌면 한편으로는 학술 전통의 존엄과 초연 때문이기도 한데 (우리의 시대착오적인 졸업 예식의 보전이야말로 이를 가장 잘 상징한다) 그로 인해 대학생은 때때로 얼빠진 관습, 비속어, 패러디, 미신, 가짜 의례, 그리고 (맞다) 캠퍼스의 실수담에 집중된 도시전설을 이용해서 반응하게 되는 것이다.

학계의 민간전승은 워낙 폭넓은 논제이다 보니, 이것만 가지고도 단행본 여러 권을 거뜬히 채울 수 있을 정도다. 실제로도 1990년에 민속학자 사이먼 J. 브로너가 『더 높이 더 깊이 쌓았다Piled Higher and Deeper』라는 제목으로 주목할 만한 선집을 간행한 바 있다(이 제목은 박사학위(Ph.D.)라는 약자를 엉터리로 뜻풀이한 농담을 가리킨다). 브로너의 책의 최신 증보판인 『캠퍼스 전통Campus Traditions』은 2012년에 미시시피 대학 출판부에서 간행되었다. 학계전승을 연구하는 또 다른 학자인 베어 톨킨 교수는 학생들이 문해력을 가진 것이 분명함에도 불구하고, 때로는 "집단적 문맹"이라고 말해도 무방한 방식으로 캠퍼스 안의 '민간전승적' 집단으로서 상호작용한다고 주장한다. 톨킨의 말뜻은 학생들이 즉각적 관심의 대상인 뭔가에 대해 의사소통하려 할 경우, 글을 통해서 하기보다는 오히려 입소문이나 습관적 사례를 통

하는 경향이 있다는 것이다. 바로 이런 원칙으로부터 학계 민간전승의 풍부한 광맥이 산출되는 것이다.

예를 들어 강사가 강의 시간에 맞춰 나타나지 않았을 때 수강생의 대처법에 관해서 거듭 등장하는 문제를 고려해보자. 한편으로는 바람을 맞았다는 사실에 대한 분노, 또 한편으로는 나중에라도 강사가 나타나는 바람에 졸지에 결석 처리될 것에 대한 두려움, 이러한 딜레마를 해결하기 위해 학생들은 이른바 "의무 대기"라는 학칙에 의존하는 경우가 전형적이다. 실제로는 그 어떤 캠퍼스의 공식 규정집에서도 절대로 찾아볼 수 없는 이 "학칙"에 따르면, 수강생은 강사의 직급에 따라서 서로 다르게 정해진 시간 동안 기다릴 의무가 있다고 한다. 전형적인 공식에서는 시간 강사 5분, 조교수 10분, 부교수 15분, 정교수 20분이다(일부 학생은 강사의 직위를 혼동한 나머지, "박사"에 적용하는 대기 시간을 따로 포함하기도 한다). 하지만 간행된 자료에서는 이런 학칙이나 다른 유사한 학칙을 전혀 찾아볼 수가 없을 것이다. 이것이야말로 대부분의 대학 캠퍼스에서 입소문으로 유포되는 민간전승적 발상에 불과하기 때문이다.

캠퍼스 전승의 또 다른 전형적인 내용은 "자살 학칙"이라는 것이다. 여기서 우리는 소문으로 떠도는 규정을 또 하나 만나게 되는데, 여기까지만 놓고 보면 마치 대학이 발생할 수 있는 사안 전체에 대해서 구체적인 규정을 보유하겠다고 작정하기라도 한 듯하다. 많은 학생들이 믿고 있는 "자살 학칙"에 따르면, 기숙사에서 자살 사건이 일어날 경우에 대학에서는 반드시 그 학기에 사망자의 룸메이트에

게 4.0, 즉 A학점을 줘야 한다. 혹시 학교 규정집에서 "의무 대기" 학칙을 찾아보려는 독자가 있다면, 내친 김에 "자살 학칙"도 찾아보기 바란다! 거기에는 없을 거다. 내가 장담한다.

말이 나왔으니 한마디 덧붙이자면, 자기네 캠퍼스에서는 인쇄본 규정집에 그런 규정이 '실제로' 있다고 장담하는 극도로 자신만만한 일부 대학생 및 행정직의 편지와 전화가 내 앞으로 오기도 했었다. 이런 사람들은 십중팔구 해당 규정의 사본을 확보해서 곧장 다시 연락을 주겠다고 약속하곤 했다. 하지만 이 가운데 단 한 명도 그런 증거를 내놓은 적은 없었다. 물론 일부 교수나 학과에서 강사가 늦을 경우에 수강생이 따를 만한 자체적인 규칙을 실제로 정해놓았을 수는 있겠지만 말이다. 마찬가지로 학기 중에 어떤 종류의 비극을 겪은 학생에게 특별 학점을 부여하는 대학의 사례도 실제로 몇 군데 있기는 하다(하지만 보통은 학생에게 중간 정도의 학점을 주거나, 아니면 출석을 중간에 멈추더라도 그 학기의 그 시점까지 학생이 받은 학점을 그대로 주는 정도에 불과한 것으로 드러났다).

여러 대학 신문에서도 "의무 대기"와 "자살 학칙" 같은 민간전승을 자체적으로 조사한 바 있었지만, 보도 말미에는 항상 그런 전통을 반증하는 것으로 마무리했다. 또 다른 접근법을 택한 캠퍼스 뉴스 기사로는 캘리포니아 대학 어바인 캠퍼스의 『뉴 유니버시티New University』1991년 6월 3일 자에 게재된 것이 있다. 학생 기자인 논설위원 크레이그 우셔Craig Outhier는 다음과 같이 기사를 마무리했다.

—

왜 갑작스러운 죽음에서 그쳐야 한단 말인가? 길고도 오래가는 질병 역시 빠르고도 고통 없는 탈출구만큼이나 룸메이트에게 정서적인 외상을 남기지 않는가? 부러진 팔다리에는 부분 학점을 주는 것이 어떨까? 성병에는 3.8학점 정도가 어떨까?

아니올시다.

지금 현재 여러분이 룸메이트의 죽음으로부터 얻을 수 있는 것이라고는 혼자 쓰는 방 하나뿐이다.

캠퍼스에 컴퓨터가 도래하고, 이로써 교수와 학생 모두가 이메일과 월드와이드웹에 접속할 수 있게 되자, 대학 민간전승의 양은 줄어들기는커녕 오히려 익명의 진위불명 텍스트로 이루어진 완전히 새로운 시리즈를 낳게 되었다. 이것이야말로 온라인 대학 세대를 위한 사이버전승의 일종인 셈이었다. 엄밀하게 말하자면 고전적인 의미에서의 (즉 구두로 유포되고 항상 변형을 선보이는) 민간전승까지는 아니지만, 이 전자 텍스트 가운데 일부는 실제로 과거의 구비 전설과 상당히 비슷한 느낌을 주었다. 어느 교수의 골 아프게 어려운 기말시험 논제에 대한 응답을 의도한 최근의 사례를 들자면 다음과 같다. 인터넷 곳곳에서 이 내용을 전달하는 이메일에는 보통 "실화"라는 제목이 붙어 있다.

—

어느 열역학 교수가 대학원생에게 숙제 시험을 냈다. 문제는 딱 하

나였다. 지옥은 발열성인가 흡열성인가? 답안을 쓸 때는 증명도 곁들여야만 했다.

학생 대부분은 보일의 법칙이나 그 변형에 해당하는 내용을 이용해서 각자의 의견에 대한 증명을 적었다. 그런데 한 학생만은 다음과 같이 적었다.

"우선 우리는 영혼이 존재할 경우, 반드시 질량을 가지는 것이 자명하다고 가정한다. 실제로 영혼이 질량을 가진다면, 영혼의 분자 역시 질량을 가질 것이다. 그렇다면 영혼은 어떠한 속도로 지옥에 떨어지며 어떠한 속도로 지옥을 떠나는가? 우리는 영혼이 일단 지옥에 떨어지고 나면, 지옥에서 벗어나지 않는다고 간주해도 무방할 것이다. 따라서 그 어떤 영혼도 지옥을 떠나지 않는다.

영혼이 지옥에 떨어지는 것에 관해서는 오늘날 세계에 존재하는 다른 여러 종교를 살펴보도록 하자. 이런 종교 가운데 일부에서는 우리가 그 종교의 일원이 아니라면 지옥에 갈 것이라고 단언한다. 이러한 종교는 하나 이상인 반면, 사람은 누구나 하나 이상의 종교를 가지지는 않기에, 우리는 모든 사람과 모든 영혼이 지옥에 간다고 예측할 수 있다.

현재의 출산율과 사망률을 감안하자면, 우리로선 지옥에 있는 영혼의 숫자가 기하급수적으로 늘어나리라고 예상할 수 있다. 이제 우리는 지옥의 용적 변화율을 살펴보도록 하자. 보일의 법칙에 따르면, 지옥의 온도와 압력을 똑같이 유지하기 위해서는 영혼의 질량과 용적의 비율이 일정하게 유지될 필요가 있다.

(1) 따라서 영혼이 지옥에 들어오는 속도보다 지옥이 팽창하는 속도가 더 느릴 경우, 지옥의 기온과 압력이 증가하다 못해 폭발하며 지옥문이 활짝 열릴 것이다.

(2) 반대로 영혼이 지옥에 들어오는 속도보다 지옥이 팽창하는 속도가 더 빠를 경우, 지옥의 기온과 압력은 떨어지다 못해 지옥 불조차 꽁꽁 얼어붙을 것이다.

그렇다면 둘 중 어느 쪽일까?

만약 신입생 시절 테레제 바니안이 내게 했던 말, 즉 '내가 너랑 동침하는 것보다는 차라리 지옥 불이 꽁꽁 얼어붙는 것이 오히려 더 빠를 거다'라는 말을 자명하다고 간주한 다음, 내가 아직 그녀와 성관계를 갖는 데에 성공하지 못했음을 감안하면, (2)는 사실일 수가 없으므로, 따라서 지옥은 발열성이다."

결국 이 학생만 A학점을 받았다.

한편으로 구식 입소문 캠퍼스 민간전승은 여전히 유포되고 있으며, 심지어 오늘날과 같은 컴퓨터 시대에도 매한가지다. 메인 대학의 민속학자 에드워드 D. (샌디) 아이브스Edward D. (Sandy) Ives는『북동부 민간전승 학회 소식지Northeast Folklore Society Newsletter』1991년 가을호에서 다음과 같은 내용을 보고했다(이 괴담과 세부 내용 면에서 상당 부분 똑같은 이야기는 최소한 1968년부터 꾸준히 캠퍼스에서 튀어나오곤 했다).

이런 일은 일어나지 않았습니다

올해 핼러윈을 일주일쯤 앞둔 상황에서 나는 대량 살인이 벌어질 예정이라는, 어쩌면 메인 대학 캠퍼스에서 벌어질 예정이라는 이야기를 듣기 시작했다. 세부 내용은 약간씩 달랐지만, 전체적으로 이 이야기는 매우 일관성이 있었다. 그 일은 핼러윈 당일에 동부 연안의 어느 강변에 있는 대학 캠퍼스에서 일어날 예정이었고, L자 형태이거나 T자 형태인 건물에서 일어나서 스물일곱 명이 사망할 예정이었다. 또 내가 들은 바에 따르면 이 사건은 (그 정체에 대해 추가로 밝혀진 바는 없는) "어떤 여자"에 의해서 예언되었을 뿐만 아니라, 노스트라다무스 본인에 의해서도 예언되었으며, 이 풍문은 심지어 "오프라"와 "도나휴" 모두에서 방송 시간을 부여받았다고 했다. 핼러윈 전날에는 지역 대학 두 곳이 핼러윈 당일에 수업을 취소했다는 이야기가 전해졌고, 심지어 학생들을 귀가시켰다는 이야기도 전해졌다(내가 확인해본 결과 당연히 둘 중 어느 쪽도 사실은 아니었다). 여기서 주목할 점은 이것이 단순히 순진한 학생 한두 명으로부터 나온 생뚱맞은 풍문이 아니었다는 것이다. 내가 담당한 민속학 개론 수강생 가운데 다수도 이 이야기를 이런저런 형태로 들은 바 있었다기에, 나는 모두를 향해서 나도 순진하지는 않지만 여러분 역시 나만큼이나 순진하지는 않은 모양이라고 장담할 수 있었다.

두말할 필요도 없이, 이런 종류의 일은 전혀 일어난 적이 없었다. 핼러윈 당일은 평화롭고 무혈 상태로 지나갔으며, 내가 아는 한 그

일 전체는 순순히 잊히고 말았다. 우리는 성공을 기억하고 실패를 잊어버리는 경향이 있으므로 사실 당연한 일이었다. 하지만 진짜 회의주의자인 나로선 오히려 두드러진 실패를 기록한다는 구체적인 목적을 위해서 이 일을 여기에 꺼내놓고 싶다. 물론 어떤 사람은 핼러윈 다음 날 아이오와시티 소재 아이오와 주립대학에서 다섯 명이 총에 맞아 사망한 사건을 내게 지적할지도 모르겠다. 하지만 내가 아는 한, 그건 마치 캘리포니아가 내일 당장 바다로 가라앉을 것이라고 예견해놓고서, 바로 그날 빅서 인근에서 심한 산사태가 있었다는 사실만을 내게 지적하는 것과도 유사한 일이다.

22-0

잃어버린 기회
Lost Opportunity

오래전에 [현재는 웨스트 고등학교로 이름이 바뀐] 솔트레이크시티 고등학교에서 전 과목 A학점을 받고 졸업한 똑똑한 여학생이 대학에 가고 싶었지만, 집이 너무 가난해서 학비를 감당할 수가 없었다. 결국 그녀는 고등학교 졸업 학력에 어울리는 일자리를 얻어 수십 년간 일하고 퇴직했다. 그즈음에 그녀는 고등학교 졸업장을 우연히 꺼내 보게 되었는데, 서류철 형태의 케이스를 펼쳐 보았더니 유타 대학에서 자기 앞으로 전액 장학금을 주기로 했다며 알리는 공문이 들어 있었다.

22-1 스탠퍼드 대학 설립 전설

The Stanford Origin Legend

낡아빠진 깅엄 드레스를 입은 부인과 역시나 낡아빠지고 투박한 양복을 입은 남편이 보스턴에 도착한 열차에서 내리더니, 약속조차 없이 다짜고짜 하버드 대학 총장실 옆 부속실로 쭈뼛거리며 들어왔다.

비서는 이런 촌사람들이 하버드와는 무관하다는 것을, 심지어 이 대학의 소재지인 케임브리지에도 어울리지 않는다는 것을 첫눈에 알아보았다.

"총장님을 뵙고 싶은데요." 남편이 조용히 말했다. "총장님께서는 오늘 하루 종일 바쁘실 예정이십니다." 비서가 잘라 말했다. "그러면 기다리겠습니다." 부인이 대답했다.

비서는 몇 시간이나 상대를 무시했고, 이 부부가 결국에는 낙담해서 떠날 것이라고 내심 기대했다. 하지만 부부는 떠나지 않았고, 비서는 점점 짜증이 난 끝에 결국 총장을 번거롭게 만들 수밖에 없겠다고 판단했다. 비록 그렇게 하고 나면 항상 후회가 뒤따랐지만 말이다.

"총장님께서 몇 분만 만나주시면 저분들도 떠날 겁니다." 비서가 총장에게 말했다!

총장은 짜증스러운 듯 한숨을 쉬더니 결국 고개를 끄덕였다. 그 정도로 중요한 인물이라면 저런 사람들에게 허비할 시간이 없게 마련

873

이었으며, 총장은 부속실에서 대기하는 깅엄 드레스와 투박한 양복을 혐오했다.

총장은 위엄 있게 굳은 표정으로 부부를 향해 걸어갔다. 부인이 말했다. "저희 아들이 하버드에 1년 동안 다녔었습니다. 그 애는 하버드를 좋아했어요. 이곳에 와서 행복해했죠. 하지만 1년 전에 그 애는 사고로 세상을 떠났어요. 그래서 저희 부부는 그 애의 기념물을 이곳 캠퍼스 어디엔가 세우고 싶습니다."

총장은 감동받지 않았다. 오히려 충격을 받았다. "어머님." 그는 퉁명스레 말했다. "하버드에 다니다가 사망한 사람 모두에게 조각상을 하나씩 세워줄 수는 없습니다. 만약 그랬다가는 이곳이 마치 공동묘지처럼 보일 거예요."

"어, 아니에요." 부인이 재빨리 설명했다. "우리는 조각상을 세우고 싶은 게 아닙니다. 그냥 하버드에 건물을 하나 지어 드리면 어떨까 하고 생각했을 뿐이에요."

총장은 황당하다는 표정을 지었다. 그는 깅엄 드레스와 투박한 양복을 흘끗 바라보고 나서 이렇게 말했다. "건물이라고요! 도대체 건물 한 채에 얼마쯤 하는지 알고나 계십니까? 이곳 하버드에 있는 건물 전체의 가격만 해도 무려 750만 달러어치가 넘을 겁니다."

그러자 부인은 한동안 말이 없었다. 총장은 내심 기뻐했다. 이제는 이 손님들을 내쫓을 수 있을지도 모르니까.

부인은 남편을 바라보더니 조용히 말했다. "대학 하나 만드는 데 들어가는 비용이 겨우 그 정도인가요? 그러면 우리가 새로 하나 만들어도 되지 않아요?"

남편은 고개를 끄덕였다. 총장은 혼란스럽고 당황한 나머지 얼굴

에서 핏기가 가셨다. 결국 릴런드 스탠퍼드Leland Stanford와 그의 부인은 자리에서 일어나 밖으로 나갔고, 이후 캘리포니아주 팰로앨토로 가서 자기네 이름을 딴 스탠퍼드 대학을 설립했다. 하버드에서는 더 이상 신경 쓰지 않았던 이들 부부의 아들을 위한 기념물이었다.

해설

이메일로도 유포되었고 인터넷에도 게시되었던 이 자세하고도 감동적인 이야기는 1998년경부터 돌아다녔던 것으로 보인다. 철도 재벌이자 전직 캘리포니아 주지사였던 릴런드 스탠퍼드와 그의 부인 제인이 1884년에 장티푸스로 사망한 외아들을 기리기 위해 성을 딴 이름의 대학을 설립한 것은 사실이지만, 그렇다고 해서 소박하고 흔한 옷을 입었다든지, 또는 아들을 기리기 위해 건물을 짓자며 하버드 대학 총장에게 쭈뼛거리며 부탁했다든지 하는 내용은 사실이 아니다. 스탠퍼드 대학은 그 기원에 대한 도시전설을 반증하는 공지를 그 웹사이트에 올려놓은 유일무이한 고등교육 기관이다. 즉 스탠퍼드 웹사이트(www.stanford.edu)의 '자주 나오는 질문' 코너에 가 보면, 그 "널리 유포된 이야기"를 다음과 같이 일축해놓았다. "그 당시에 이미 상당한 부자였던 릴런드와 제인 스탠퍼드 부부가 낡고 투박한 정장과 색바랜 깅엄 드레스를 걸치고 하버드를 찾아갔다는 발상은 비록 재미있기는 하지만 실제로는 매우 부정확합니다. 아울러 전직 캘리포니아 주지사이며 저명한 철도 재벌이었던 릴런드 스탠퍼드와 그 아내 제인이 엘리엇의 [당시 하버드 총장 찰스 W. 엘리엇을 말함] 집무실 밖에서 일부러 오래 기다렸을 가능성도 희박합니다. 스탠퍼드 부부는 코넬, MIT, 존스홉킨스 대학도 이미 방문한 경험이 있었으니까요."

The Dormitory Surprise

1967년에 학기가 시작되고 몇 주 지나지 않았을 때, 제가 다니던 일리노이 대학 어바나 캠퍼스에서 기숙사의 상급생들이 해준 이야기입니다.

그 일은 바로 전년도에 기숙사에 살던 남학생이 겪었다고 했습니다. 주말 동안 기숙사 개방 행사를 열었는데, 그 학생의 부모님도 아들이 사는 곳을 방문했다가 함께 스포츠 경기를 관람하러 갈 예정이었습니다. 마침 그 학생의 약혼녀와 그녀의 부모님도 함께 방문하시기로 했습니다.

그래서 그 학생은 샤워를 하러 갔고, 허리에 수건 한 장만 두른 채 방으로 돌아가게 되었습니다. 그런데 방문 앞에 다가갔을 때, 안에서 두런두런 말소리가 들리기에, 학생은 친구들이 들어와 있는 줄로 생각했습니다. 그래서 학생은 수건을 벗어 던지고, 한 손으로 자기 음경을 붙든 채, 문을 벌컥 열고 이렇고 소리를 질렀습니다. "탕탕탕탕. 너희 모두 죽었어."

그런데 방 안에는 그의 부모님, 그의 약혼녀, 그리고 그녀의 부모님이 와 계셨습니다.

1987년에 시카고에서 익명의 제보자가 보낸 편지의 내용이다. 나는 『멕시코산 애완동물』과 『아기 열차』에서 「기숙사에서의 기습」을 논의하면서, 시기상으로는 1950년대 중반까지 거슬러 올라가고 여러 다른 대학을 거명한 사례 몇 가지를 소개함으로써 이 전설이 심지어 캠퍼스에 여학생 기숙사가 생기기 전부터 존재했음을 입증한 바 있다. 이 이야기의 변형에서는 벌거벗은 남학생, 또는 여학생이 방 안에 있는 다른 사람들을 헤치고 지나가야 하는 상황에서 누가 알아보지 못하게끔 수건으로 자기 얼굴만 가린다고 묘사된다. 이런 모든 이야기는 (아울러 학교 이외의 장소에서 일어나는 유사한 이야기도) '벌거벗은 상태로 다른 사람들에게 걸린다'는 흔한 악몽을 현실 세계의 상황에 투사하는 셈이다.

22-3

<div style="text-align: right">

동성애자 룸메이트

The Gay Roommate

</div>

혹시 전설인가 싶은 이야기를 들었는데 확실히 알아보고 싶어서 연락드렸습니다. 제가 고등학교에 다닐 때, 대학에서 일어날 수도 있는 일에 대한 사전 경고로 들은 이야기입니다.

아마도 신입생 한 명이 입학한 지 몇 주 만에 호흡기 질환을 겪었고, 나중에는 약간의 항문 출혈까지 겪었던 모양입니다. 교내 보건소에 가보았더니만 호흡기 질환은 에테르를 너무 많이 흡입해서 생긴 것이고, 항문 출혈은 항문 성교를 해서 생긴 것이라는 진단이 나왔습니다.

곧장 자기 방으로 돌아온 신입생은 룸메이트의 옷장 안에서 에테르 병을 발견했습니다. 그러고는 룸메이트가 돌아오자마자 두들겨 패고 짐을 챙겨 이사를 나와버렸습니다. 룸메이트가 밤마다 그를 마취시켜놓고 겁탈했던 것이지요.

제가 듣기로는 위스콘신 대학 라크로스 캠퍼스에서 일어난 사건이라고 했는데, 나중에는 위스콘신 대학 매디슨 캠퍼스에서 일어난 사건이라고 듣기도 했고, 나중에는 밀워키의 어느 사립학교에서 일어난 사건이라고 듣기도 했습니다. 제 룸메이트 역시 클로로포름까지는 나오지만 출혈까지는 나오지 않는 버전을 들어보았답니다.

그렇다면 도대체 뭘까요? 이것도 전설일까요?

해설

위스콘신주 워터타운에 사는 토드 훈Todd Huhn이 보낸 편지에서 가져온 내용이다. 그 변형과 배포에 관한 내적 증거를 보면 이것이야말로 도시전설이 분명하며, 전국 여러 캠퍼스에서 유포되는 이 이야기의 다른 버전 수십 개 역시 이러한 판정을 확증해준다. 「동성애자 룸메이트」는 1989년부터 1991년까지 미국 대학에서 인기 높은 이야기였다. 나는 『아기 열차』에서 1991년 5월까지의 전통을 살펴보았으며, 위의 사례는 더 나중에 들어온 열댓 가지의 추가 보고 가운데 하나이다. 1992년에 미시간 주립대학의 한 학생은 자기 룸메이트의 말을 인용해서 다음과 같이 제보해주었다. "이 이야기는 실화입니다. 저는 실화라고 확신합니다. 제 룸메이트의 친구가 신입생 시절에 알았던 다른 친구가 똑같이 당했다고 하니까요!" 이런 이야기는 동성애 혐오를 반영하며, 어쩌면 그 이야기를 구연하는 남성 쪽의 잠재적인 동성애적 욕망을 반영하는 것일 수도 있는데, 사실 기본 줄거리 자체는 최근의 미국 기숙사 생활을 반영한 산물까지도 아니다. 이와 유사한 이야기가 1940년대에 오스트레일리아의 (어쩌면 다른 여러 나라의) 군대에서도 유포된 바 있었는데, 여기서는 젊은 해군 신병이 더 나이 많은 상급자에게서 알코올음료를 받아 마시고 나서 겁탈당한다. 빅토리아 시대 학자 리처드 F. 버턴Richard F. Burton은 『천일야화The Book of the Thousand Nights and a Night』에서 파렴치한 중동 공직자가 유럽인 선원들을 같은 방식으로 겁탈했다고 언급한다.

22-4

The Roommate's Death

(A)

이 이야기는 크리스마스 연휴를 맞아 학생 대부분이 집으로 돌아간 대학 캠퍼스의 여학생 클럽 회관을 배경으로 한다.

그 건물에 남아 있는 여학생은 두세 명뿐이었다. 밤늦은 시간에 여학생들은 배가 고파졌고, 일단 두 명이 아래층 부엌으로 내려갔다. 그러다가 한 명은 방으로 돌아와서 거기 남은 한 명과 함께 있었고, 부엌에는 여학생 한 명만 남아 있었다.

얼마 후에, 예를 들어 30분쯤 후에, 방에 남아 있던 두 여학생은 나머지 한 명이 뭘 하느라 아직 돌아오지 않고 있는지 궁금해지기 시작했다 그래서 두 여학생은 계단참까지 나가보았는데 아래층에서 뭔가 돌아다니는 소리가 들렸다. 두 여학생은 친구를 불러보았지만 아무 대답도 없었는데, 사람인지 다른 뭔지가 돌아다니는 소리는 계속해서 들렸다.

두 여학생은 너무 무서운 나머지 내려갈 엄두가 나지 않아서, 방으로 돌아와서 문을 꼭꼭 잠그고 아침이 될 때까지 기다렸다. 한 시간쯤 기다리고 나서, 두 여학생은 다시 한번 시도해보기로 작정했다. 그런데 문을 열려는 순간에 밖에서 이상한 소리가 들렸다. 마치 뭔가를 긁

는 듯한 소리였기에, 두 여학생은 겁이 난 나머지 문을 열지 못했다. 마치 누군가가 다른 누군가를 질질 끌고 계단을 내려가면서 그런 소리가 나는 듯했다. 두 여학생은 누군가가 복도에 있다고 생각하고 너무 무서운 나머지 방을 떠나지 못했다.

두 여학생은 다음 날 아침까지 꼬박 방에 머물러 있었는데, 마침 창밖으로 우편집배원이 지나가는 것을 보고 살려달라고 외쳤다. 집배원이 다가오자 [여학생들은] 밤새 문밖에서 뭔가 긁는 소리가 들렸다고 하소연했다. 집배원은 클럽 회관 현관으로 들어와서 계단을 올라오더니, 두 여학생에게는 나오지 말고 방 안에 있으라고 했다. 다 괜찮으니 걱정 말라고 안심시키면서도, 정작 방 안에만 있고 나오지 말라고 덧붙였던 것이다.

하지만 두 여학생은 괜찮다는 말만 믿고, 집배원의 경고를 무시한 채 굳이 복도로 나와보았다. 그런데 문을 열자마자, 돌아오지 않았던 친구가 머리에 손도끼가 박힌 채 바닥에 쓰러져 있는 모습이 보였다.

(B)

1983년에 조지아주 캐럴턴의 웨스트조지아 대학에서 들은 이야기입니다. 일리노이 대학 캠퍼스에서 일어났던 일이라고 하더군요. 제가 들은 이야기는 이랬습니다.

어떤 여자가 공부를 마치고 자기가 사는 기숙사로 돌아왔습니다. 늦은 시간이었는데, 원래 이 여자와 룸메이트는 서로 한 가지 약속을 한 사이였습니다. 즉 둘 중 한 여자가 남자를 방에 데려왔을 경우에는 문고리에 고무줄을 걸어서 알려주기로 한 것이었지요. 그런데 마침 이날 여자가 방에 들어가려고 보니 문고리에 고무줄이 걸려 있었습

니다.

　여자는 밤까지 공부하느라 피곤하기도 했고, 여하간 최상의 상태까지는 아니었습니다. 그래서 밤늦게까지 혼자 복도를 서성이고 싶지는 않은 마음에 일단 문을 열고 들어갔습니다. 방에 들어섰더니 룸메이트의 침대 쪽에서는 가쁜 숨소리와 부스럭대는 소리가 들렸습니다. 여자는 굳이 불을 켜지 않았고, 최대한 조용히 옷을 갈아입은 다음, 침대로 들어가 잠들어 버렸습니다.

　다음 날 아침, 여자가 눈을 떴더니 창밖이 환했습니다. 여자는 하품을 하고 일어나 앉아서 룸메이트의 침대 쪽을 바라보았습니다. 그런데 침대 위에 배가 갈라지고 사지가 절단된 룸메이트의 시체가 놓여 있는 게 아니겠습니까. 벽이고 바닥이고 사방에 피투성이였습니다. 여자는 벌떡 일어나 방에서 뛰어나가려고 했습니다. 그런데 문 앞에 가자마자 우뚝 멈춰 설 수밖에 없었습니다. 왜냐하면 문 위에는 다음과 같은 메시지가 깔끔하게 피로 적혀 있었기 때문입니다. "불을 켜지 않은 게 다행이구나 싶지 않아?"

해설

1960년대에 인기 높았던 이 캠퍼스 전설의 여러 버전 가운데 하나인 (A)는 린다 데그의 논문 「룸메이트의 죽음과 관련된 기숙사 이야기의 성립The Roommate's Death and Related Dormitory Stories in Formation」(*Indiana Folklore*, vol. 2, 1969)에서 가져왔는데, 인디애나 대학의 한 여학생이 신입생 시절인 1964년에 기숙사에서 들었다며 구연한 내용이다. 인용 과정에서 데그의 원문 텍스트에 없었던 절 구

분을 추가했다. 금기("두 여학생에게는 나오지 말고 방 안에 있으라고 했다")의 위반과 남성 구조자라는 요소는 이 전설의 더 이전 버전들에서 전형적으로 나타난다. (B)는 '벽에 적힌 메시지'라는 모티프를 추가했는데, 1980년대 이후로는 이쪽이 더 전형적인 버전으로 굳어졌다. 이 텍스트는 1992년에 조지아주 존즈버러의 토드 웹Todd Webb이 제보한 내용이다. '벽에 적힌 메시지' 테마의 변형에서는 이 메시지를 립스틱으로 적어놓기도 하는데, 이 부분은 「에이즈 메리」[5-10]를 연상시킨다. 미국 전역의 학생들은 여전히 이 이야기를 구연하고 있으며, 종종 기숙사의 상급생이나 사감이 신입생에게 경고 삼아 내놓곤 한다.

22-5

지도교사의 죽음

The Counselor's Death

서프라이즈 호수 캠프장에서 150킬로미터쯤 떨어진 곳에 교도소가 있었습니다. 캠프가 한창 진행 중이던 어느 여름밤에 탈옥 사건이 일어나서 죄수 한 명이 도망쳤습니다. 여자를 도끼로 찍어 죽인 것으로, 즉 강간하고 도끼로 찍어 죽인 것으로 악명이 높은 살인자였습니다. 이 남자가 교도소에서 도망친 날에는 마침 비가 내리고 있었고, 날씨가 쌀쌀했고, 습하고 비가 내리는, 그런 진짜 어둡고 음침한 밤이었습니다. 긴급 지명수배 조치가 내려지고, 모두가 그 지역에서 그 남자를 수색했습니다. 젊은 여성은 특히 주의하라고 했는데, 왜냐하면 경찰은 그 남자가 캠프 쪽으로 가고 있음을 알았고, 부디 모두가 무사하기를 바랐기 때문이었습니다.

캠프에는 지도교사 두 사람이 상주하고 있었는데, 모두 여자였습니다. 그중 한 명은 몸이 좋지 않아서 오후 10시에 먼저 잠자리에 들었습니다. 그 여자는 다른 지도교사도 조만간 방에 들어올 거라고 생각했습니다. 다른 지도교사는 여학생 여덟 명을 재우고 나서 자러 올 예정이었습니다. 그래서 여자는 먼저 잤는데, 새벽 2시경에 누군가가 걸어오는 소리가 들렸습니다. 방 안은 진짜 어두웠고, 불도 들어오지 않았는데, 폭풍 때문에 전기가 나갔기 때문이었습니다. 여자는 자기

랑 같이 사는 다른 지도교사가 들어오는 줄 알고 계속 잤습니다. 그러다가 문을 긁는 소리가 나자 여자는 정말로 겁에 질렸습니다. 탈옥했다는 남자가 쳐들어와서 자기를 강간하고 죽일 거라고 생각했기 때문이었습니다. 여자는 그 소리를 못 들은 척했습니다. 그러고는 베개밑에 머리를 묻은 채 다시 자려고 노력했지만, 그 소리는 계속 들려오다가 마침내 그치고 말았습니다. 여자는 몸 상태가 썩 좋지 않았기 때문에, 결국 다시 잠들고 말았습니다.

여자는 아침에 일어나서 문을 열었습니다. 문밖에는 다른 지도교사가 뒤통수에 도끼가 박힌 채로 죽어 있었습니다. 여자가 들은 소리는 다른 지도교사가 제발 열어달라며 손톱으로 문을 긁는 소리였습니다. 경찰은 탈옥한 남자를 결국 찾아내지 못했으니, 어쩌면 그 남자는 지금도 어디선가 불쑥 나타날 수 있습니다. 그러니 조심하세요!

해설

「지도교사의 죽음」은 1978년에 19세 소녀가 구연한 내용으로, 그로부터 10년 전에 뉴욕주 콜드스프링 소재 서프라이즈 호수 캠프장에서 들은 것이라고 한다. 이 텍스트는 엘리자베스 터커Elizabeth Tucker의 저서 『아동 민간전승 편람 Children's Folklore: A Handbook』(2008, p. 88)에 수록 간행되었다. 터커는 "대학 시절에 「룸메이트의 죽음」,²²⁻⁴을 들어보았던 여성 지도교사가 캠프에 참가한 어린 학생들을 겁주기 위해서 새로운 버전을 만들기로 작정했던 모양"이라고 추정했다. 모닥불을 앞에 놓고 구연되며, 그 캠프가 있는 지역을 배경으로 삼은 공포 전설이야말로 소년 소녀들의 밤샘 캠프에서 인기 높은 전통이다.

22-6

뒤바뀐 캠퍼스 건물

Switched Campus Buildings

(A)

제가 버지니아 대학 샬러츠빌 캠퍼스에 다닐 때 들은 이야기입니다. 그곳의 대학 교회와 관련된 내용인데, 그 작고 납작한 회색 석조 건물은 중심부에 자리한 다른 거의 모든 건물의 대부분 붉은 벽돌로 이루어진 조지/고전 양식 설계와는 확연히 대조되었습니다.

이야기에 따르면 그 교회의 설계자는 뉴욕에 있는 코넬 대학의 교회도 설계했다고 합니다. 하지만 두 교회의 설계 도면이 실수로 뒤바뀌는 바람에 코넬에는 붉은 벽돌로 지은 조지 양식 교회가, 버지니아에는 지금과 같은 교회가 지어지게 되었다는 겁니다. 물론 저도 그런 교회가 실제로 있는지 여부를 코넬에 다녔던 사람에게 직접 물어볼 기회까지는 없었습니다만.

(B)

민속학 교수님께. 저는 1978년에 캘리포니아 주립 폴리텍 대학 포모나 캠퍼스를 졸업했습니다. 제가 들은 이야기에 따르면, 그곳의 붉은 벽돌 기숙사 건물을 설계한 건축가는 원래 교도소를 설계하던 사람이라고 합니다.

886

해설

이 교회 이야기의 다른 버전으로 버지니아 대학과 노터데임 대학의 뒤바뀐 건물을 다룬 내용은 『아기 열차』에서 이미 인용한 바 있다. 또 다른 버전인 (A)는 1989년에 뉴욕주 라이브루크의 대니얼 M. 코비노Daniel M. Covino가 제보한 내용이다. 다른 여러 캠퍼스에서도 건축 양식이 확연히 다른, 또는 워낙 멀리 떨어져 있어서 기후 자체가 정반대인 학교들 사이에 건물 도면이 뒤바뀌었다는 이야기가 무수히 유포되어 있다. 워낙 많은 대학의 생활 구역이 교도소와도 유사한 성격을 지닌 까닭에 (B)와 같은 이야기가 나오기도 하는데, 위의 인용문은 1995년에 캘리포니아주 토런스의 리처드 T. 와일리Richard T. Wylie가 엽서로 제보한 내용이다. 캠퍼스 건축과 관련해서 또 한 가지 흔한 전설은 다음 항목을 보라.

22-7

가라앉는 도서관
Sinking Libraries

(A)

저는 1977년부터 1981년까지 노스웨스턴 대학에 다녔는데, 그 캠퍼스에서는 대학 도서관이 점차 가라앉고 있다는 이야기가 떠돌았습니다. 그 건물은 캠퍼스의 "호수 매립지"라는 구역에 건설되었는데, 이름에 드러나 있듯이 한때는 미시간호 물 밑에 있던 땅이었습니다.

제 기억에 따르면, 건축가들이 필수적인 계산을 할 때 책의 무게를 깜박하고 포함하지 않았다는 겁니다. 그 결과 도서관은 매년 0.5센티미터씩 가라앉고 있다더군요. 제가 알기로는 실제 사실이라고 합니다.

(B)

제가 1980년대 초 피츠버그 대학의 신입생이었을 때 '미끄러지는 공학관'에 관한 이야기를 들은 적이 있었습니다. 공학자들이 그 커다란 건물의 기초를 설계할 때 토양이 약간 불안정하다는 점을 미처 감안하지 못했다고 합니다. 게다가 건물의 위치가 경사로 꼭대기이다 보니, 언덕을 따라 미끄러지는 경향이 나타났다고 합니다.

그 건물을 미끄러지지 않게 만드는 유일한 방법은 최대한 가볍게

유지하는 것이었으며, 그 건물을 가볍게 만드는 유일한 방법은 지하 실험실에 들어가는 실험 장비의 양을 제한하는 것이었다고 합니다. 그래서 그 건물은 어디까지나 실험을 실시하는 교수님들의 현명한 자제력 덕분에 무사하다고, 갑자기 미끄러지면서 경사로 바로 밑에 있는 공관을 덮치고 그 바로 밑에 있는 초등학교까지 덩달아 덮치는 사고가 일어나지 않는 것이라고들 했습니다.

해설

이 이야기와 관련해서 내가 지금까지 입수한 모든 편지와 기사를 근거로 판단하자면, 노스웨스턴 대학이야말로 미국에서도 가장 유명한 "가라앉는 도서관"을 보유한 학교인 것처럼 보인다. (A)는 1990년에 매사추세츠주 메이너드의 제니 클라인Jenny Cline이 제보한 내용이다. 가라앉는 도서관의 사례로 역시나 악명 높은 또 한 곳은 시러큐스 대학에 있다. 미국의 여러 대학 캠퍼스에서는 사실상 이와 똑같은 전설이 (때로는 불안정한 하층토에 관한 이야기도 없이) 떠도는데, 어쩌면 학교 도서관의 서가에 책이 가득 들어찬 적이 단 한 번도 없다는 사실을 학생들이 주목한 데에서 유래했을 가능성도 있다. 물론 서가가 비는 이유는 당연히 책 가운데 일부가 항상 대출 중이어서지만 말이다. 미끄러지는 건물의 이야기인 (B)는 1993년에 사우스캐롤라이나주 찰스턴의 존 F. 마이어스John F. Myers가 제보한 내용이다. 캠퍼스 밖에도 옆으로 기울어지거나 꾸준히 땅속으로 가라앉는 신축 건물에 관한 유사한 전설이 있다. 특히 새로 생긴 쇼핑몰이야말로 그렇게 가라앉는 건물 중에서도 가장 흔한 사례인 것처럼 보인다.

22-8

The Acrobatic Professor

(A)

선생님께서 쓰신 캠퍼스 이야기를 본 제 남편이 예전에 미시시피 주립대학에서 농업 전공 학생 모두에게 두려움의 대상이었던 실리라는 이름의 화학 담당 교수님 이야기를 떠올리더군요.

한번은 언제쯤 시험을 보실 거냐고 학생들이 물어보았답니다. 그러자 교수님이 대답했습니다. "내가 강의실 문 위의 채광창을 넘어서 들어오는 날에나 보도록 하세."

다음 날 교수님은 사다리를 들고 오셔서 문 앞에 세워 놓더니, 그걸 밟고 채광창을 넘어 들어와서 학생들에게 시험을 치르게 했답니다.

그 교수님이 은퇴했을 때, 교내 신문에는 채광창 너머로 머리를 내밀고 있는 그분의 모습을 그린 만화가 실렸다고 합니다.

(B)

『멕시코산 애완동물』을 읽던 도중에, 제가 지금까지 실화라고 받아들였던 이야기가 어쩌면 도시전설일 수도 있다는 사실을 깨닫고 깜짝 놀랐습니다. 1968년에 텍사스 농공대학의 신입생이었던 제가 선배에게 들은 내용에 따르면, 제가 수강하는 미적분 개론 담당 교수님이

언젠가 학기 첫 주에 학생들이 흔히 물어보는 쪽지 시험 날짜 질문을 받자, 당신이 강의실 뒤쪽 창문으로 들어오는 날이 되면 쪽지 시험을 보겠거니 생각하라고 대답하셨답니다.

그 교수님은 체구도 호리호리하고 신체장애까지 있으셨기 때문에 걸어 다니는 것도 쉽지 않으셨습니다. 그래서 이 대답을 들은 몇몇 학생들은 헛웃음을 터트리기까지 했는데, 다른 무엇보다도 강의실이 2층에 자리하고 있었기 때문이었습니다. 강의실에는 베란다도 없고, 비교적 큰 창문 밖에는 작은 턱만 튀어나와 있었을 뿐이었습니다.

그런데 이야기에 따르면 학기 중의 어느 날, 교수님이 오시지 않아서 학생들이 그 당시 표준이던 15분 대기 시간을 다 지키고 이제 자리에서 일어나려는 찰나, 강의실 뒤쪽 창문이 열리더니 교수님이 안으로 넘어 들어오셨다고 합니다. 자리에서 일어난 교수님은 깜짝 놀란 학생들에게 쪽지 시험 문제지를 나눠주셨다고 합니다.

해설

(A)는 1991년에 루이지애나주 배턴루지의 마리 H. 루이스Marie H. Lewis가 "실리 교수님(Professor Seeley)"에 관한 남편의 회고담이라며 제보한 내용이다. 이 전설의 주인공은 실존 인물인 클라이드 Q. 실리 교수Professor Clyde Q. Sheely로, 아마 『리더스 다이제스트』 1961년 10월호에 이름이나 분야를 거론하지 않은 채 언급되었던 미시시피 주립대학 교수와 동일인으로 추정된다. 지금까지 내가 들은 유사한 이야기의 주인공들을 소개하자면 노스캐롤라이나 대학의 어느 독일인 교수, 뉴욕주 스키넥터디 소재 유니언 대학의 어느 수학 교수, 테네시 공과대학의

어느 역사 교수, 그리고 (이런 모든 곡예하는 교수님들 중에서도 가장 유명한 인물로) 1906년부터 1968년 사망 당시까지 오클라호마 대학에서 재직한 가이 Y. ["가이 와이어"] 윌리엄스Guy Y. ["Guy Wire"] Williams 교수 등이 있었다. 캠퍼스 민간전승에 따르면, 윌리엄스는 한때 실제로 서커스 곡예사로 일했다고 하지만, 이 대학의 공식 역사에서는 단지 그가 "탁월한 체조선수 겸 곡예사"였다고만 나올 뿐, 채광창을 통과했다는 위업을 구체적으로 언급하지는 않았다. 간행물에 게재된 윌리엄스의 사진이 세 점 있는데, 하나는 화학 약품을 혼합하는 모습이고, 또 하나는 올가미 밧줄을 빙빙 돌리는 모습이며, 마지막 하나는 "자기 책상 모서리에서 갑자기 물구나무서기를 해서 학생들을 놀라게 만드는" 모습이다. 하지만 여기에도 채광창을 통과했다는 이야기는 없으며, 쪽지 시험 이야기도 없다. 채광창 역시 아주 오래전에 지어진 강의동의 특징에 불과하다. 이 이야기의 변형으로 단순히 창문을 통해 들어온 텍사스 농공대학 교수가 등장하는 (B)는 1990년에 텍사스의 존 T. 얀티스John T. Yantis가 제보한 내용이다.

22-9

들통 편지

The Telltale Report

[하버드에서는] 1886년에 학장이 신중히 명명한 것처럼 강의 출석에 대한 "임의 감독"을 채택했는데 (……) 여기서 "임의 감독"이라 함은 사실상 상급생이 재량으로 강의에 빠질 수 있는 편법을 의미했다. 그리하여 학기 중에 뉴욕, 몬트리올, 버뮤다로의 여행이 너무나도 흔해졌다. 교수진은 자유의 이러한 새로운 정의를 꿈에도 모르고 있다가, 어느 부주의한 학생과 분개한 그 아버지 때문에 결국 사태를 깨닫게 되었다. 그 남학생은 하버드가 자리한 케임브리지를 떠나 더 온화한 기후의 아바나로 날아갔는데, 더 나중의 날짜를 적은 편지를 무더기로 써놓고서는 적당한 간격을 두고 부모님께 하나씩 보내달라고 단짝에게 부탁했다. 그런데 불운하게도 그가 사는 집의 "아지매"가 [즉 가정부가] 편지 무더기를 발견하고는 한꺼번에 발송했다. 놀란 아버지가 케임브리지로 찾아왔지만, 대학 당국자 중 어느 누구도 그의 아들이 어디 있는지를 전혀 몰랐다. 얼마 뒤에 대학 당국자들은 교수진에게 매일 아침 점호를 할 것인지, 아니면 강의에서 출석을 부를 것인지 양자택일하게 했다. 교수진은 출석 부르기를 선택했다.

새뮤얼 엘리엇 모리슨Samuel Eliot Morison의 저서 『하버드 삼백 년사: 1636-1936년Three Centuries of Harvard: 1636-1936』(1936, pp. 368-69)에서 가져왔다. 하버드의 "임의 감독" 도입과 중단은 역사적으로 검증할 수 있지만, 익명의 "남학생"이 나중 날짜를 적은 편지를 써놓았다가 "단짝"과 "아지매"의 실수로 덜미를 잡혔다는 일화 자체는 뭔가 진위불명인 것처럼 들린다. 이 이야기 자체는 20세기의 자유화된 캠퍼스에서는 결국 살아남지 못하고 말았지만, 미리 써두었던 편지를 가정부가 한꺼번에, 또는 잘못된 순서로 발송한다는 내용의 유사한 이야기는 20세기 모르몬교 선교사들의 민간전승에서 표준적인 테마가 되었다. 왜냐하면 이들은 교회에서 부과하는 2년간의 선교 활동 내내 선교지에 머물면서 매주 활동 보고서를 제출해야 하기 때문이다. 예를 들어 월드 시리즈, 올림픽, 디즈니랜드, 스키 여행 등에 한눈을 팔았다가 편지가 잘못 발송되는 바람에 덜미를 잡혔다는 경고담을 모르몬교 선교사라면 누구나 한 번쯤은 들어보았게 마련이다.

22-10 대학에 간 딸이 보낸 편지

The Daughter's Letter from College

대학 총장 시절의 나는 베트남전쟁에 반대하는 학내 시위에 대처하고, 법과대학 한 곳과 의과대학 한 곳과 지역 전문대학 세 곳을 만들고 매년 몇 번씩의 재정 위기를 처리하고, 한때는 무려 스무 건의 소송에서 피고인이 되어보고, 심지어 세 건의 암살 위협을 받고 걱정하기까지 했는데, 이때 생존의 조건은 더 길고 더 넓은 시야를 갖는 것이었다. 각별히 소란스러웠던 어느 날, 친절하고도 이해심 많은 친구가 어느 미국 여대생이 부모님께 보낸 편지라면서 다음과 같은 글을 내게 건네주었다.

—

사랑하는 엄마 아빠께. 너무 오랫동안 연락 못 드려서 죄송해요. 사실은 시위대 때문에 제가 살던 기숙사에 불이 나는 바람에 종이 한 장 남지 않고 모조리 타버렸지 뭐예요. 저는 지금 병원에 입원해 있는데, 의사 선생님 말로는 조만간 시력도 정상으로 돌아올 거래요. 화재 당시에 저를 구해준 멋진 남학생 빌이 기숙사를 다시 지을 때까지 자기 아파트에서 비록 좁긴 하지만 같이 살자고 제안했어요. 빌은 좋은 집안 출신이니까, 저희가 조만간 결혼할 거라고 말씀드려도 너무 놀라지는 마셨으면 좋겠어요. 사실 엄마 아빠는 항상 손자

보기를 원하셨으니, 바로 다음 달에 할머니 할아버지가 되실 예정이라는 걸 알면 기뻐하실 것 같네요.

지금까지 쓴 건 영어 작문 연습이었으니 그냥 못 보신 걸로 치세요. 화재도 없었고, 병원에 입원하지도 않았고, 임신하지도 않았고, 심지어 남자 친구도 없으니까요. 다만 문제는 프랑스어에서 "D학점"을 받고 화학에서 "F학점"을 받았다는 건데, 저로선 엄마 아빠께서 이 소식을 뭔가 넓은 시야로 바라봐 주셨으면 하는 마음이거든요.

사랑하는 딸
메리 드림

해설

할란 클리블랜드Harlan Cleveland의 저서 『지식 행정가: 정보 사회의 리더십The Knowledge Executive: Leadership in an Information Society』(1985)의 서문에서 가져왔다. 엄밀히 말하자면 전설까지는 아니지만, 이 익명 편지는 여러 가지 변형을 통해 최소한 1960년대 중반부터 여러 대학 캠퍼스에서 유포된 바 있다. 클리블랜드 버전은 그나마 다른 대부분의 텍스트보다 더 온건하고, 더 짧고, 덜 자세한 편이다. 이 버전에서는 이 편지에서 흔히 발견되는 계급이나 인종에 근거한 차별 요소도 생략되어 있다. 예를 들어 딸은 자기 새 약혼자가 "우리와는 다른 인종과 종교"에 속한다고 묘사하거나, 또는 "자기 고향인 아프리카의 마을에서는 제법 이름난 총기 소유주"의 아들이라고 묘사하기도 한다. 다른 텍스트에서는 딸이 임신했을 뿐만 아니라 매독 판정을 받았다고도 언급하거나, 또는 약혼자가

"사소한 감염"으로 인해 국가의 혈액 검사를 통과하지 못했기 때문에 당장은 결혼할 수가 없다고 언급하기까지 한다. 이 편지를 배포하는 수단인 복사본에는 종종 "넓은 시야 — 작성자 불명"이라는 제목이 붙어 있곤 한다.

22-11

The Barometer Problem

제가 1975년에 새너제이 주립대학에 다닐 때 들은 이야기입니다.

물리학 기말시험에 나온 문제 중에 기압계를 이용해서 건물 높이를 측정하라는 것이 있었습니다. 고도에 따른 기압 변화에 관한 장을 미처 공부하지 않았던 한 학생이 잠시 생각하더니 이렇게 답안을 적었습니다. "기압계를 측정할 건물 옥상으로 가져간다. 기압계를 던진다. 스톱워치를 이용해서 떨어지는 시간을 재고, 그 데이터를 이용해서 건물 높이를 계산한다."

교수는 딱히 감명을 받지 않았고, 학생의 답안을 오답 처리했습니다. 학생은 항의 끝에 마뜩잖아하는 교수로부터 다시 한번 이 문제의 답안을 제출할 기회를 얻어냈습니다.

두 번째 답안에서 학생은 이렇게 썼습니다. "기압계를 측정할 건물 지하로 가져간다. 건물 감독관이나 관리인을 찾아내서 이 건물의 정확한 높이를 말해준다면 이 기압계를 선물로 주겠다고 말한다."

과연 교수가 이 두 번째 답안에 감명을 받았는지 안 받았는지 여부는 알려지지 않았습니다.

해설

1909년에 캘리포니아주 샌클레멘테의 스티브 버틀러Steve Butler가 제보한 내용이다. 만약 교수가 이 학생의 두 번째 답안에도 딱히 감명을 받지 않았다고 치면, 간혹 이 이야기에서 언급되는 다른 "오답" 가운데 하나쯤은 좋아할지도 모르겠다. 그런 대안적 해결책으로는 기압계를 끈에 묶고 진자처럼 흔들어서 그 운동을 토대로 높이를 계산하는 방법, 기압계를 건물과 같은 바닥 면에 놓고 각각의 그림자를 측정해서 높이를 계산하는 방법, 건물 계단을 아래부터 위까지 올라가면서 기압계를 마치 자처럼 사용해서 건물 옆면의 높이를 재는 방법 등이 있다. 대학생 측에서는 시험의 자의적인 성격을 예시하기 위해서 이 이야기를 유포하는 경향이 있는 반면, 교수 측에서는 창의적 사고의 가능성을 예시하기 위해서 이 이야기를 꺼낼 수도 있다. 내가 확인한 바에 따르면, 이 이야기의 완전한 버전을 처음 수록한 1959년의 간행물에서는 미주리주 세인트루이스 소재 워싱턴 대학의 실험 설계 전문가인 알렉산더 캘런드라Alexander Calandera, 1911-2006를 그 출처로 지목했지만, 사실 그보다 더 간단한 원형에 해당하는 버전은 한 해 먼저 『리더스 다이제스트』에 게재된 바 있었다.

22-12
지각력에 대한 교훈
A Lesson in Perception

의대생을 앞에 놓고 강의하던 어느 의사가 소변을 맛보면 그 안에 들어 있는 설탕의 양을 감지할 수도 있다고 말했다. 의사는 손가락을 소변 샘플에 집어넣었다가 꺼내서 입에 넣는 시범을 보여주었다. 그는 소변 샘플이 너무 달다면서, 학생들에게도 직접 해보라고 권했다.

학생들도 모조리 이 실험을 따라 해보았는데, 일부는 의사의 진단에 동의했지만, 또 일부는 잘 모르겠다고 말했다. 하지만 의사가 샘플에 넣은 손가락은 '중지'였으며, 입에 넣은 손가락은 '검지'였다는 사실을 알아챈 학생은 아무도 없었고, 나중에 의사가 직접 이야기해주고 나서야 알게 되었다. 여기서의 '교훈'은 소변 속의 설탕을 맛보는 능력에 관한 것이 아니라, '오히려' 지각력에 관한 것이었다.

해설

이 이야기에는 여러 다른 의과대학에서 유래했다고 자처하는 여러 가지 버전이 있으며, 종종 "의사 소변에 따르면!"이나 "소변 돋는 이야기" 같은 말장난 제목을 달고서 인쇄물이나 온라인이나 이메일 형태로 유포된다. 여기 등장하는 강의

900

방법은 에든버러의 조지프 벨Joseph Bell 박사에게서 유래했다는 설명도 간혹 있는데, 그는 바로 코넌 도일 경의 소설 주인공 셜록 홈스의 모델로 알려진 인물이기도 하다. 오줌과 관련된 또 다른 도시전설로는 제3장의 「도둑맞은 샘플」[3-10]을 보라.

22-13

기말 과제물 속임수

Term Paper Trickery

(A)

제가 덴버에 있는 레지스 예수회 고등학교에 다니던 1984년에 저희 영어 선생님께서는 그 자매학교인 레지스 대학의 교수진으로도 활동 하셨습니다. 수업 첫날 선생님께서는 표절에 대해서 우리에게 경고해 야겠다면서 다음과 같은 이야기를 해주셨는데, 우리는 그때만 해도 이게 실화라고 생각했고, 제 생각에는 선생님께서도 그렇게 생각하시 는 것 같았습니다.

선생님 말씀으로는 우리가 듣는 수업과 비슷한 대학 영어 강의를 하는 강사가 있었답니다. 강사는 수강생에게 기말 과제물을 내주었는 데, 점수를 매겨서 수강생에게 돌려주는 날, 강사가 학생 한 명에게 수업 끝나고 좀 보자고 했답니다. 그 학생은 남이 쓴 기말 보고서를 우편으로 구입해서 자기 것인 양 제출했던 겁니다.

수업이 끝나자 강사는 학생에게 과제물을 표절했다고 단언했습니 다. 학생은 본능적으로 혐의를 부인했지만, 강사가 계속 다그치자 결 국 사실이라 인정하면서, 도대체 어떻게 자기가 베낀 걸 알았느냐고 물었습니다.

그러자 강사가 대답했습니다. "왜냐하면 그 내용은 내 석사 학위

논문의 한 장이었기 때문이지."

(B)

제가 캘리포니아주 오클랜드에서 고등학교를 다니던 1957-58년에 실화라고 떠돌던 점수 잘 받는 방법에 관한 이야기입니다. 우리 생물학 선생님 한 분에 대한 전설이 있었는데, 그분은 과제물의 중간 부분을 절대 읽지 않으시고, 오로지 처음과 끝부분만 읽으신다는 거였습니다. 그래서 저보다 몇 년 먼저 들어온 한 학생이 이 이론을 검증해보기 위해서, 생물학 과제물을 제출하면서 처음 부분은 명석하게, 끝부분은 환상적이게 작성하고, 가운데 부분은 링컨의 게티스버그 연설을 집어넣었습니다. 그 과제물은 F학점을 받았고, 그 옆에는 선생님의 다음과 같은 논평이 붙어 있었습니다. "하하, 나도 가운데 부분을 읽기는 한다네."

해설

베껴먹은 (그리하여 십중팔구 강사에게 적발당한) 기말 과제물에 관한 이야기는 대학과 고등학교 캠퍼스에서 흔한 편이며, 연구 논문을 인터넷으로 찾아볼 수 있는 오늘날엔 더욱 흔해졌다. (A)는 1990년에 노스캐롤라이나주 더럼의 매슈 S. 크리스텐슨Matthew S. Christensen이 제보한 내용이다. 이 테마의 변형 중에는 그 과제물이 독창적이지는 않다는 사실을 알면서도 강사가 굳이 높은 학점을 주는 경우도 있는데, 왜냐하면 "내가 썼던 이 논문을 읽을 때마다 더 마음에 들기" 때문이거나, "내가 20년 전에 썼을 때에는 B학점밖에 못 받았지만, 지금 생각해보

면 A학점을 받을 만했기" 때문이라는 것이 강사의 설명이다. (B)는 1991년에 캘리포니아주 샌디에이고의 멜라니 니켈Melanie Nickel이 제보한 내용이다. 학생의 속임수는 내가 "잡았다!" 책략이라고 부르는 것을 상징한다. 즉 강사가 과연 자기 과제물을 제대로 읽어보는지를 확인하기 위해서 횡설수설하는 문장, 반복되는 문단, 의미 없는 주석, 한 페이지를 거꾸로 집어넣는 것이다. 몇 년 전에 내가 어느 학술지의 편집위원으로 활동했을 때, 간혹 한 페이지를 뒤집어서 철한 원고가 들어오곤 했다. 이럴 때면 나는 또 한 페이지를 뒤집어서 다시 철한 뒤에 게재 불가 원고로 반송해버리곤 했었다.

22-14

제가 초등학교에 다닐 때, 선생님한테 들은 이야기입니다. 인디애나 대학의 기숙사에 사는 간호대학 학생들이 있었는데, 그중 한 여학생을 "실컷 놀려주기로" 작정했답니다. 그 한 명으로 말하자면 해부용 시체를 만질 때 전혀 개의치 않았기 때문이었습니다. 즉 그 무엇에도 "당황하는" 법이 없는 여학생이었죠. 그래서 친구들은 해부용 시체의 한쪽 팔을, 음, 정확하게는 한쪽 손을, 그러니까 손과 손목을 가져다가 화장실 불을 켤 때 잡아당기는 끈에 매달아 놓았습니다. 그리고 친구들은 그날 밤에 외출했는데, 그 여학생은 외출하지 않았고, 친구들도 여학생의 방문을 잠가버렸습니다. 친구들은 아무 소리도 듣지 못했지만, 그 일에 대해서는 딱히 중요하게 생각하지 않았습니다. 아시다시피, 그 여학생이 화가 난 나머지 친구들을 방에 못 들어오게 한다고 생각했던 겁니다. 그런데 다음 날 아침에도 그 학생이 내려오지 않고, 친구들도 아무 소리를 듣지 못했기에, 친구들은 사람을 불러서 문을 열었습니다. 그 여학생은 화장실에 있었습니다. 머리는 하얗게 세어버렸고, 이미 죽은 상태였습니다. 아마도 무서워서 그랬던 모양입니다.

조앤 스티븐스 파로체티JoAnn Stephens Parochetti의 논문 「퍼듀 대학의 무서운 이야기Scary Stories from Purdue」(*Keystone Folklore Quarterly*, vol. 10, Spring 1965, p. 53)에서 가져왔다. 저자는 1963년 가을부터 인디애나주 라피엣에 있는 퍼듀 대학 학부생들로 이루어진 화자들의 이야기를 녹음했다. 비록 의과대학생 사이에서는 「해부용 시체의 팔」에 관한 보고가 1940년대부터 있었지만 (그중 일부는 실제로 있었던 장난일 가능성도 있다) 이것이야말로 구연 내용이 고스란히 민속학 학술지에 간행된 사례로는 최초였다. 그 당시의 대학생이 초등학생 때 들은 이야기라는 점을 감안하면 이 이야기가 유포된 지는 더 오래되었음이 확증된다. 이와 관련된 의과대학생의 장난으로는 제4장에 나오는 「요금원에게 손을 빌려주자」[4-16]가 있다. 머리카락이 하얗게 세었다는 모티프는 공포 전설에서 흔한 편이며, 이 이야기의 몇 가지 변형에서 희생자는 아직 살아 있기는 하지만 횡설수설하며 잘려 나간 사지를 물어뜯고 있는 모습으로 발견된다.

22-15

새 발 맞히기 시험

The Bird Foot Exam

아마도 이 대학생은 강의 시간표를 짜는 과정에서 두 시간짜리 짧은 강의를 추가해야 했던 모양이다. 유일하게 들어맞는 강의라고는 야생 동물학 과목뿐이었다. 학생은 잠시 고민했는데, 이 강의가 어렵고 교수도 약간 괴짜라고 알고 있었기 때문이었다. 하지만 이것 말고는 다른 방법이 없었기에, 학생은 이 강의를 수강했다.

일주일이 지나고 한 장을 마무리하자 교수는 시험을 치렀다. 학생에게 나눠준 종이에는 여러 개의 사각형 안에 정교한 새 다리 그림이 하나씩 들어 있었다. 몸통이 아니라 오로지 발만 있었다. 즉 서로 다른 새들의 다리만 나와 있었다. 다리 그림만 보고 새의 이름을 알아맞히는 것이 시험 내용이었다.

앞서 언급했던 학생은 어쩔 줄 몰라 했다. 아무런 단서도 없었다. 학생은 가만히 앉아서 시험지를 뚫어져라 쳐다보면서 점점 더 화가 치밀었다. 마침내 더 이상 참지 못하게 된 학생이 강의실 앞으로 나가서 시험지를 교수의 책상에 던지면서 말했다. "이거야말로 제가 지금까지 치른 시험 중에서도 최악이고, 지금까지 제가 들은 강의 중에서도 가장 멍청하네요."

교수는 시험지를 집어 들었고, 그 학생이 심지어 자기 이름조차도

적지 않은 것을 보자 이렇게 말했다. "그나저나 학생, 이름이 뭔가?" 그러자 학생은 몸을 굽히고 바지를 내리더니 두 다리를 드러내며 이렇게 말했다. "어디 한번 맞혀보시죠."

해설

보통 이 이야기에서는 '실제로' 새의 발이 등장하며, 때로는 그림만이 아니라 박제된 새를 가져다가 줄지어 놓고 몸통을 못 보게 작은 주머니로 감싸놓는다. 위의 사례는 『우화 선집: 목사/교사/강사를 위한 월간 자료집Parables, etc.: A Monthly Resource Letter for Pastors/Teacher/Speakers』(vol. 4, no. 11, January 1985)에서 가져왔다. 맨 끝의 결정적인 한마디가 때로는 "어디 한번 말씀해보시죠, 교수님!"이라고도 나온다. "이름이 뭔가" 테마는 다음 이야기에서도 역시나 등장하는데, 이것 역시 대학 시험과 학점의 이른바 자의적인 성격에 대한 학생들의 또 다른 논평이라 하겠다.

22-16

제가 누군지 아십니까?

Do You Know Who I Am?

편집자께. 10년 전 하버드 래드클리프 대학에서 민속학을 공부했던 학부생 시절에 저는 학생들의 변명에 대한 이야기에 (실화이건 아니건 간에) 자연스럽게 관심을 갖게 되었습니다. 그 전설에 관해서는 귀하께서 「'개가 제 숙제를 먹어치웠어요'를 넘어서Beyond 'Dog Ate My Homework'」(교육 면, 4월 28일 자)에서 보도해주셨는데, 저는 비공식적인 현장 연구에서 나온 다음과 같은 내용을 덧붙이고 싶습니다.

(1) 어느 시험에서 감독관이 누가 봐도 커닝을 하는 학생을 찾아냈습니다. 시험이 끝나고 학생들이 답안지 책자를 걷어오자, 감독관은 커닝을 한 학생을 따로 불러냈습니다. "자네의 답안지는 이리 주게. 자네가 커닝하는 걸 봤어."

그러자 학생은 감독관을 똑바로 바라보았습니다. "커닝이라구요? 제가요? 선생님께서는 제가 누군지나 아십니까?" "나야 모르지." 감독관이 말했습니다. "잘됐네요!" 학생은 이렇게 말하더니, 교탁에 쌓여 있는 답안지 책자 한 무더기를 집어 들더니 자기 답안지 책자와 함께 공중에 휙 던져버리고 강의실 밖으로 도망쳤다고 (……)

뉴욕의 엘렌 쇼어Ellen Schorr가 『뉴욕 타임스』 편집자에게 보낸 독자 편지로 1993년 5월 14일 자에 게재되었다. 「제가 누군지 아십니까」의 다른 버전들에서는 시간 종료를 알렸는데도 학생이 계속 답안을 작성했다는 이유로 까다로운 감독관이 그의 답안지 책자 받기를 거절한다. 그러자 영리한 학생은 자신의 답안지를 엇비슷해 보이는 답안지 책자 더미에 쑤셔 넣는다. 또는 답안지 책자를 공중에 던졌을 경우에는 겨울방학이 코앞으로 다가온 관계로 학생이 "메리 크리스마스, 교수님!" 하고 말하면서 자유롭고 깔끔하게 춤을 추며 교실에서 나가 버린다. 1989년에 매사추세츠주 케임브리지의 스티븐 G. 베이츠Stephen G. Bates가 내게 제보한 바에 따르면, 그의 아버지도 그로부터 25년 전에 이 학계 전설의 변형을 이야기한 적이 있었다고 한다. 여기서는 시카고 대학의 환영회에서 젊은 조교수가 옆에 있던 한 여자에게 허친스 총장의 끝도 없이 긴 교수 회의를 흉본다. 그러자 여자가 이렇게 물었다. "제가 누군지 아십니까? 제 남편이 바로 그 로버트 허친스Robert Hutchins예요." 그러자 조교수는 이렇게 대답했다. "그러면 '제가' 누군지는 아십니까?" 당연히 총장 부인이야 몰랐다. 코미디언 버디 해킷Buddy Hackett을 비롯한 여러 사람은 이 이야기의 군대식 변형을 구연한 바 있는데, 여기서는 군용 차량 보관소에서 건방진 사병이 마침 차량을 직접 가지러 온 장군을 무심코 모욕한다. 장군은 격분한 나머지 이렇게 말한다. "내가 누군지 아나?" 당연히 아무개 장군이었다. 그러지 사병은 이렇게 묻는다. "그럼 '제가' 누군지는 아십니까?" 그리고 이후의 내용은 민간전승이다.

(A)

오하이오주 데이턴에 사는 한 친구가 일터에서 들었다면서 해준 이야기이다. 그의 친구가 또 다른 친구에게서 들었는데 실화라고 맹세하더라는 거다. 스탠퍼드 대학에서 4학년생 두 명이 봉크Bonk 교수라는 재치 넘치는 선생의 화학 강의를 들었다. 학생들은 심지어 이 수업을 "봉크학Bonk-istry"이라고 불렀다. 기말시험 전날 밤, 4학년생 두 명은 타호호에 가서 도박을 하며 놀기로 작정했다. 그런데 최악의 상황이 벌어졌으니, 두 사람은 다음 날 늦잠을 자는 바람에 화학 기말시험을 치르지 못했다.

그래서 두 사람은 봉크 교수에게 찾아가서 자기네가 시험을 치르지 못한 까닭은 전날 밤 시외에 나갔다가 다음 날 시험을 위해 돌아오는 중에 자동차 타이어가 펑크 났기 때문이라고 변명했다. 봉크 교수는 이들을 딱하게 여기고 다음 날 추가 시험 일정을 잡아주었다.

두 학생은 서로 다른 방에 들어가서 추가 시험을 치렀다. 시험의 첫 번째 부분은 예/아니요로 답변하면 되는 간단한 화학 문제였고, 성적에 10퍼센트밖에 반영되지 않았다. 그리고 성적에 90퍼센트나 반영되는 두 번째 부분은 다음과 같은 한 문제로 이루어져 있었다. "어느

쪽 타이어에 펑크가 났는가?"

(B)

1983년에 옥스퍼드에서 "A" 레벨(입학시험)을 준비하던 중에 들은 이야기입니다. 나중에 켄트 대학의 학부생 시절에도 두 번 더 들은 적이 있습니다.

젊은 여자 하나가 옥스퍼드 대학에 학부생으로 들어가고 싶은 나머지 "A" 레벨 이후에 옥스브리지 시험을 치렀습니다. 그거야말로 서방 세계에서는 가장 어려운 입학시험으로 간주됩니다.

여자의 첫 번째 시험지는 철학 과목이었는데, 첫 번째 문제가 "용기란 무엇인가?"였습니다. 여자는 재빨리 이렇게 적었습니다. "이게 바로 용기입니다." 그러면서 자기 가방과 코트를 집어 들고 시험장을 나갔습니다. 여학생은 그 시험에서 "A" 학점을 받고 자기가 원하는 대학에 입학했다고 합니다.

(C)

매릴린에게 물어보세요

그리 오래된 일은 아닙니다만, 예전에 한번 어느 여학생이 철학 교수님에게 받은 시험지에 "왜?"라고 딱 한 문제만 적혀 있었다는 편지를 게재해주신 적이 있었습니다. 당신께서 그 이야기에 비판하는 답변을 쓰신 것은 좋았습니다만, 그 이야기 자체가 도시전설이라는 사실을 언급하시지 않은 것은 조금 놀랍더군요.

<div align="right">트리스터 킨Trister Keane, 뉴욕주 브루클린에서.</div>

912

그 이야기는 허구가 아닙니다. 제 편지를 읽어보셨더라면 익히 아시겠지만요. 많은 사람들이 딱 이런 "시험"을 치르는 과정에서 각자의 괴로운 경험을 전하는 편지를 보내왔습니다.

어떤 사람들은 "왜냐하면"이라고 썼다가 0점을 받았는데, 교수는 "왜 아니겠는가?"를 정답이라고 말했기 때문이었습니다. 다른 사람들은 "왜 아니겠는가?"라고 썼다가 0점을 받았는데, 교수는 "왜냐하면"이 정답이라고 말했기 때문이었습니다. 한 사람은 "단지 왜냐하면"이라고 답변했다가 부분 점수만 받았으며, 그 답변이 이상적인 정답까지는 아닌 이유를 교수가 자세히 설명했다고 합니다. 하지만 여기에는 한 가지 공통된 요소가 있습니다. 그들은 모두 자기네 교수님이 바로 그 주에 게재된 제 칼럼을 보셨으면 하고 바랐다는 점입니다(그중 몇 명은 "혹시나 싶어서" 실제로 칼럼을 스크랩해서 보내드렸다고 합니다).

(D)

기말시험에는 문제가 딱 하나뿐이었다. "이 강의에 가장 잘 어울리는 기말시험 문제를 적고 답변하시오."

한 학생이 곧바로 답안을 적었다. "이 강의에 가장 잘 어울리는 기말시험 문제는 '이 강의에 가장 잘 어울리는 기말시험 문제를 적고 답변하시오'이다."

(E)

[대학원 입학시험의 주관식 문제에서] "결국에는 그들이 무엇을 찾는지를 우리는 결코 알지 못해." 첫 번째 여자가 지친 듯 말했다. "예일 대학에 유명한 입학 문제가 있었거든. '뭔가를 묻고 거기 답변하시오.' 그래서

그 남학생은 이렇게 썼지. '당신은 튜바를 연주합니까?' 그리고 이렇게 답변했어. '아니요.' 그러자 그 남학생은 합격했어."

"그건 도시전설이잖아." 또 다른 여자가 이렇게 일축했다.

해설

까다로운 질문과 답변에 관한 수많은 이야기 중에 몇 가지를 소개해봤다. (A)의 "어느 쪽 타이어에 펑크가 났는가?"는 1995년에 인디애나주 니네베의 데이비드 W. 스툴츠David W. Stultz가 제보한 내용이다. "봉크 교수"를 언급한 버전은 대부분 듀크 대학을 배경으로 하는데, 그 학교에는 실제로 그런 이름을 가진 화학 교수가 재직한 바 있었고, 따라서 어쩌면 잘못을 범한 두 학생에게 실제로 그런 문제를 냈을 가능성도 있다. 하지만 이 이야기 자체는 여러 캠퍼스에서 다른 여러 가지 주제로 널리 구연된 바 있다. (C)의 "왜?" 시험 이야기는 잡지 『퍼레이드』 1992년 3월 29일 자에 게재된 매릴린 보스 사반트Marilyn vos Savant의 칼럼에서 가져왔는데, 그녀는 원래 이 이야기를 1991년 5월 26일에도 논의한 바 있었다. 나도 교수들이 "왜?"라는 질문을 이용한 사례에 관해서 들어보았지만, 그 답변에 따라서 총점이나 기말시험 학점이 달라진다는 이야기는 전혀 들어보지 못했다. 감히 추측해보자면, 이런 교수들은 자기네가 학부생 시절에 들은 이 오래된 캠퍼스 전설로부터 영감을 얻은 까닭에, 실제 시험이라기보다는 오히려 장난 삼아서 그런 문제를 냈던 것이 아닐까 싶다. (B)의 "용기란 무엇인가?" 이야기는 1991년에 알래스카주 싯카의 존 롱엔보John Longenbaugh가 제보한 내용이다. 이것은 워낙 국제적인 이야기이다 보니 나는 뉴질랜드와 이탈리아에서도 들은 적이 있고, 미국과 캐나다에서도 들은 적이 있다. 내가 들은 바에 따르면, 프랑스

버전에서는 "용기"의 정의를 내리라는 문제가 나오고, 이때의 정답은 "용기란 이것이다!"이다. 이 이야기의 네덜란드 버전에서는 시험 문제가 "배짱이란 무엇인가?"이다. 이 이야기의 또 다른 변형에서는 다섯 페이지짜리 답안을 써야 하는 것으로 나온다. 한 학생이 썼다. "이것이 용기이다." 그러면서 다섯 장의 빈 답안지를 내놓았다. (D)의 "직접 문제를 내시오" 이야기는 때때로 일부 강사가 실제 시험에서 사용한 바 있지만, 위에 인용한 학생의 재치 있는 답안은 (나도 여러 번 들은 것인데) 아마도 전설일 것이다. (E)의 예일 대학 입학 문제는 『뉴욕 타임스』 1994년 4월 10일 자에 게재된 수전 슈누르Susan Schnur의 기사 「대학원의 면접 불안증Interview Jitters at Graduate School」에서 가져왔다.

두 번째 답안지 책자

The Second Blue Book

바로 어제 들은 이야기인데, 동부 연안의 어느 대학에 다니는 학생이 기말시험에서 답안지 책자를 두 권 받았다고 한다. 시험이 끝나자 학생은 답안지 책자를 한 권만 제출했다. 답안지 책자는 첫 페이지에만 글자가 적혀 있었고, 나머지 페이지는 텅 비어 있었다. "사랑하는 어머니께." 첫 페이지에는 이렇게 적혀 있었다. "방금 심리학 개론 강의가 종강했어요. 사랑한다고 말씀드리려고 편지를 적어봅니다."

학생은 다른 한 권의 답안지 책자를 집에 가져가서 교과서의 도움을 받아 답안을 완전히 작성하고 어머니 댁으로 우편 발송했다. 교수가 뒤바뀐 답안지에 관해서 질문하려고 연락을 했다. 그러자 학생은 깜짝 놀란 척했고, 이어서 당황한 척했다. 학생은 우편으로 발송했던 답안지 책자를 어머니에게서 도로 받아 제출했고, 그렇다, 결국 A학점을 받았다.

해설

1990년 12월에 『시카고 트리뷴』에 게재되었고, 이후 같은 달에 다른 신문에서도

전재된 존 앤더슨Jon Anderson의 사기 관련 기사에서 인용했다. 이 고전적인 캠퍼스 전설의 버전 대부분에서 학생은 교수와 강의를 아낌없이 칭찬하는 더 긴 편지를 어머니 앞으로 쓴다. 그리고 나서 학생은 자기 어머니에게 직접 전화나 편지로 문의해보시고, 답안지 책자 두 권을 맞바꾸시라며 교수에게 자기 이야기의 검증을 요구한다. 답안지 책자 사기 이야기는 이것 말고도 많은데, 1970년의 어느 기사에서 나온 두 가지 이야기는 내가 『멕시코산 애완동물』에서 인용한 바 있다. 그중 한 가지 이야기에서 영리한 학생은 답안지 책자 표지에 "2권"이라고 적어서 제출했는데, 그 안에는 1번 문제의 답안 중에서 맨 마지막 문장 하나, 그리고 학생이 잘 공부한 2번 문제에 대한 답안 전체가 들어 있었다. 강사는 답안지 책자 1권을 "잃어버린" 것에 대해서 사과했다. 또는 사기꾼 학생은 답안지 책자를 2권만 제출한 다음, 자기 기숙사 방으로 돌아와서 수업 필기를 참고해 1권에 정답을 작성한 다음, 다른 학생을 시켜 강의실 바닥에 떨어져 있는 것을 발견했다며 교수에게 보내기도 한다. 학생이라면 각자의 시험에서 이런 책략을 시도하지 않는 편이 좋을 터인데, 왜냐하면 대부분의 교수는 이런 이야기를 이전에도 들어보았기 때문이며, 나머지 교수들 역시 이 학생이 무슨 꿍꿍이인지를 자체적으로 조사하려고 들 것이기 때문이다. 시험 전반에 관해서라면 유명한 전문적인 원칙이 있다. 교수가 "이 내용은 중요하다"고 말하면 A학점짜리 학생이 필기한다. 교수가 그 내용을 칠판에 쓰면 B학점짜리 학생이 필기한다. 교수가 "이 내용은 매우 중요하다"고 말하고 칠판에 쓰기도 하면 C학점짜리 학생이 필기한다. 교수가 "이 내용은 기말시험에 나온다"고 말하면 D학점짜리 학생이 다시 한번 말씀해달라고 부탁한다.

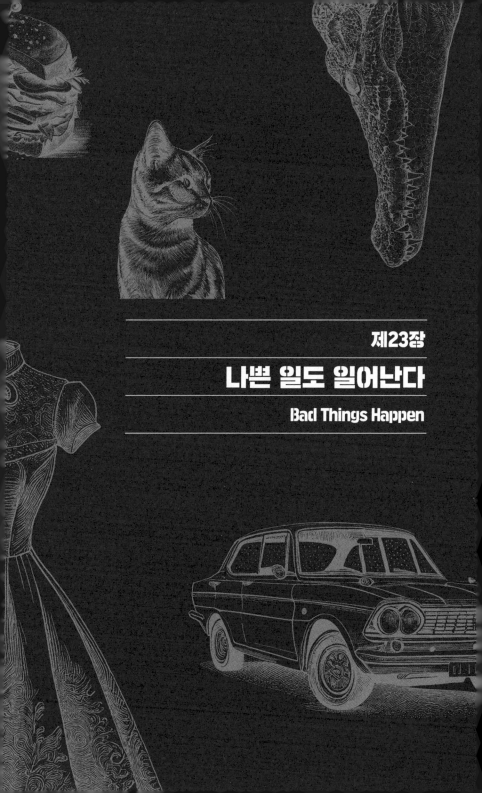

제23장

나쁜 일도 일어난다

Bad Things Happen

민속학자 게리 앨런 파인과 빌 엘리스는 저서인 『전 세계적 풍문: 테러, 이민, 무역에 관한 풍문이 중요한 이유』에서 분석의 무대를 마련하기 위해 다음과 같이 서두를 꺼낸다.

—

무시무시할 정도로 다양한 세계에서 우리는 무슨 일이든지 가능하다는 결론을 내릴 수 있다. 우리는 무엇을 믿을 수 있으며, 우리는 무슨 기준으로 판단할 수 있는가? 9월 11일에 벌어진 대량 학살은 이스라엘 비밀 요원들의 책임인 것일까? 국경을 넘어오는 멕시코인은 치명적인 독감을 의도적으로 퍼트리는 것일까? 중국에서 제조한 어린이 장난감에는 악의적이게도 독성 납이 함유되어 있을까? 카리브해의 바닷가 탈의실에서 일하는 심부름꾼 소년들은 에이즈를 퍼트리려고 작정하고 있을까? (……) 한때 우리가 알았던 편안하고도 아늑한 지역사회는 파편화되고 위협적인 전 세계 공동체에 압도당하고 말았다. 과거에는 미국이라는 국가가 강력한 요새였던 반면, 오늘날 많은 시민은 그 벽에 금이 가버렸다고 느끼게 되었다.

파인과 엘리스의 3대 주제인 테러, 이민, 무역에 관한 현대의 풍문에서 유래한 공포에 덧붙여서, 나는 전시의 기적과 잔혹 행위와 자연재해라는 테마를 더하고 싶다. 당연히 나쁜 일도 실제로 일어나게 마련이지만, 이런 사건들로부터 영감을 얻은 풍문이라든지 완전히 성숙된 도시전설은 대개 대중의 상상력에서, 또는 기껏해야 거대

한 과장에서 비롯된 허구이다. 그리고 그 책의 제목인 "전 세계적 풍문"이 암시하듯이 이런 풍문과 전설은 진정으로 국제화가 되었다. 이 장에서 나는 나쁜 일이 일어난 것에 대한 반응으로 나타난 이야기 가운데 단지 일부만을 샘플로 담아보았다. 이 주제에 대한 완전한 설명은 아예 별도의 책을 한 권 써야 할 정도이기 때문이다.

진위불명의 전시 이야기는 제21장에 나오는 「미처 몰라본 전쟁영웅」[21-5]처럼 대중의 오해에 초점을 맞출 수도 있고, 또는 성서나 연애편지 묶음을 가슴 주머니에 넣어두었다가 치명적일 뻔했던 총알을 막아낸 어느 병사의 기적적인 생존에 초점을 맞출 수도 있으며, 또는 막판에 임무 배치가 변경되는 바람에 치명적인 작전에 나서지 않았던 어느 공군 조종사에 초점을 맞출 수도 있다. 모든 충돌에서 보편적인 부정적 테마는 적의 흉악 행위인데, 여기에는 뚜렷한 동기 없이 무고한 민간인에게 자행된 잔혹 행위가 포함된다. 예를 들어 1991년의 걸프전 당시에는 이라크군이 쿠웨이트의 여러 병원을 급습해 인큐베이터를 모두 수거해서 바그다드로 보내는 과정에서 원래 그 기계에 들어 있던 미숙아 수백 명을 꺼내서 방치했다는 이야기가 유포되었다(국제앰네스티에서는 이 이야기를 반증했다). 이 장르에 속하는 사례를 이 장에서는 두 가지 소개했다. 하나는 「우표 밑의 메시지」[23-1]이고, 또 하나는 전시의 식인 행위에 관한 것인데, 양쪽 모두 긴 역사와 여러 변형을 보유하고 있다.

많은 사람들의 입장에서 테러는 과거의 공포나 해외의 전쟁보다 훨씬 더 우리와 가깝게 느껴질 것이다. 21세기의 테러 공격은 풍문

과 전설의 세계에서 그 나름의 몫을 만들어냈으며, 입소문을 통해서는 물론이고 인터넷이라는 경로를 통해서도 신속하게 확산되었다. 가장 뚜렷한 사례는 2001년 9월 11일 미국에서 벌어진 테러 공격 직후에 뒤따라 나온 갖가지 검증되지 않은 주장의 홍수였다. 실제 테러 공격만큼이나 극적이고 무시무시한 이른바 "건물 파도타기 생존자"에 관한 완전히 허구적인 이야기가 있었는데, 세계무역센터의 붕괴 당시에 잔해 조각에 올라타서 마치 파도타기를 하듯 지상까지 무사히 내려와서 기적적으로 살아남은 사람에 관한 이야기였다. 갖가지 합성 이미지도 유포되었는데, 그중에는 불타는 쌍둥이 빌딩의 피어오르는 연기에서 사탄의 얼굴로 보이는 형상이 드러난다는 것도 있었다. 어느 민속학자가 명명한 것처럼 9/11의 "사진 도시전설" 장르 중에서 가장 유명한 사례로는 어찌어찌 그 재난에서 살아남은 어느 관광객의 카메라에 찍힌 사진이라고 주장되는 것이 있는데, 익명의 희생자 뒤쪽으로 여객기가 막 건물에 부딪히기 직전의 모습이 나와 있다. 그 이미지에 찍힌 날짜는 "9.11.01"로 되어 있다. 이 사진은 금세 반증되었고, "그라운드제로 괴짜"라는 별명을 얻게 되었으며, 이후로는 다른 파국적인 상황에서 바로 그 "괴짜"가 등장하는 패러디 합성 이미지가 숱하게 제작되었다.

그런가 하면 "9/11의 저주"라는 제목으로 널리 유포된 이메일에서는 불길하게 숫자가 우연히 일치하는 목록을 소개한다.

─

테러가 일어난 날짜는 9월 11일, 즉 9+1+1=11.

9월 11일은 그 해의 254번째 날, 즉 2+5+4=11.

9/11 이후 그 해의 남은 날짜는 111일.

이란과 이라크의 지역 번호는 119, 즉 1+1+9=11

쌍둥이 빌딩은 나란히 서 있는 모습이 11과 유사함.

건물에 부딪힌 첫 번째 여객기는 '11편'이었음.

뉴욕주는 합중국에 가담한 11번째 주였음.

뉴욕시New York City는 11개의 철자로 이루어짐.

아프가니스탄Afghanistan도 11개의 철자로 이루어짐.

펜타곤The Pentagon도 11개의 철자로 이루어짐.

(1993년 세계무역센터에 대한 공격을 주도했다가 유죄 판결을 받은) 람지 유세프Ramzi Yousef도 11개의 철자로 이루어짐.

"9/11의 저주" 이메일에 대한 응답으로 어떤 사람들은 나름대로의 계산을 수행한 끝에 "지구 행성Planet Earth", "적십자The Red Cross", "노스트라다무스Nostradamus", "미쳤다Going Insane" 역시 11개의 철자로 이루어졌다는 사실을 발견했다. 나도 한마디 덧붙이자면, 내 이름 "얀 브룬반드Jan Brunvand" 역시 11개의 철자로 이루어졌다. 테러 전설의 예시로서 이 장에서는 「은혜 갚은 테러리스트」23-3와 「축하하는 아랍인들」23-4이라는 두 가지 사례를 포함시켰다.

자연재해로 벌어지는 혼돈, 파괴, 통신 단절 역시 풍문의 출현에 기여하는 비옥한 환경이 된다. 화재, 홍수, 눈보라, 토네이도, 허리케인, 지진, 화산 폭발 등은 (당연한 이야기이지만) 하나같이 공황, 고통, 불

안을 야기하며, 이로부터 결국 풍문이 육성되는 것이다. 이런 재난 가운데 어느 것에서든 특정 테마들이 대두하는 경향이 있다. 예를 들면 기적적인 생존, 언론에는 미처 보도되지 않은 막대한 수의 희생자에 대한 주장, 지원을 제공하지 못한 정부의 무능에 대한 비난, 동물원을 탈출한 야생동물이나 연구 센터에서 탈출한 감염된 실험용 동물의 대탈주, 그리고 이 방면에서는 필수 불가결하다고 볼 수 있는 「정전 아기」[16-2]에 관한 주장이 있는데, 긴급 상황에서 꼼짝달싹 못 하던 부부가 "허리케인 아기"를 갖게 되어서 그로부터 9개월 뒤에 출산율이 급증했다는 내용이다. 대부분의 재난 전승은 서사적 내용이 별로 없이, 그저 검증되지 않은 주장(풍문)으로만 이루어진다. 약탈과 강간이 만연했다는, 또는 보험금 지급 요청이 사소한 이유로 거절되었다는, 또는 사망자 수가 어마어마한데도 정부에서 은폐한다는 등의 이야기이다. 이 장에서는 최근 미국에서 일어난 자연재해에서 가져온 풍문의 사례를 소개했고, 완전히 꼴을 갖춘 전설로 1989년 10월 17일의 캘리포니아 북부 지진에서 비롯된 「도시 팬케이크」[23-6] 이야기를 추가했다.

이민의 경우, 그 자체만으로는 이 장에서 등장하는 다른 논제만큼 "나쁜 일"까지는 아니다. 하지만 최근 여러 선진국에 들어오는 이민자, 특히 그런 나라들보다 운이 좋지 못한 지역에서 온 피난민들은 변덕스러운 수준부터 악의적인 수준에 걸친 갖가지 부정적인 풍문과 전설에 전형적으로 영감을 제공한다. 이런 주장들의 테마와 논제는 유사하게 마련이며, 예를 들어 19세기와 20세기 초에 미국에 유

입된 (아일랜드, 독일, 폴란드, 이탈리아 등지에서 온) 이민자의 물결에 적용하건, 더 최근에 유입된 (동남아시아, 아프리카, 쿠바, 아이티 등지에서 온) 이민자의 물결에 적용하건 매한가지이다. 북유럽 여러 국가에 유입되는 남유럽과 동유럽 출신 이민자 역시 풍문과 전설에서 이와 유사하게 부정적으로 묘사된다. 새로 온 사람들은 부도덕하다느니, 자기네를 받아준 나라에 충성하지 않는다느니, 사회복지 프로그램을 불공정하게 악용한다느니, 일자리나 애완동물을 훔쳐 간다느니 (특히 후자의 경우에는 먹기 위해서인데, 이와 관련해서는 제18장의 「먹힌 애완동물」[18-8]을 보라), 어린이를 유괴한다느니, 비위생적인 생활을 한다느니, 질병을 전파한다느니 등으로 묘사된다. 전반적으로 "더 이상한 위험" 테마는 이민에 대한 민간전승적 반응을 정확히 묘사하며, 다행스럽게도 그런 "위험한" 집단 가운데 다수는 결국 동화되어서 이른바 "바람직하지 않은 사람들"로서 주목받는 일조차 줄어들게 된다.

한때 히스패닉이 미국 경제에 기여하는 바를 부각하려는 의도에서 "이민자 없는 날"이라는 행사가 열렸는데, 일각에서는 그 행사로부터 비롯되었다는 의외의 결과에 대한 풍문이 나오기도 했다. 그리고 이 풍문의 발전이야말로 이런 이야기 가운데 일부가 성장하고 확산되는 과정을 예시한다. 이 행사에서는 미국 정부의 이민 정책에 항의하는 뜻에서 2006년 5월 1일 하루 동안 모든 히스패닉이 소매업체의 이용을 거부하자고 독려했다. 얼마 되지 않아서 유포된 이메일에서는 그날 하루 동안 미국 내 소매업체의 매출이 4.2퍼센트 감소한 반면, 들치기는 무려 67.8퍼센트 감소했다고 주장했다. 두 가

지 통계 모두 행사일로부터 얼마 되지 않은 상황에서 그렇게 간단히 도출될 수는 없었지만, 그럼에도 불구하고 이메일 작성자들은 그 풍문을 자세히 설명하고 자칭 검증을 덧붙였다. 즉 허구의 인물을 그 소식통으로 거론하거나, 다양한 뉴스 수집 기관을 그 기사의 출처로 표시한 것이다. 이 풍문이 확산되면서 다른 가짜 통계도 추가되었는데, 예를 들어 자동차 절도, 고속도로 사고, 강력 범죄 같은 사건의 감소 등이었다. 이런 이메일을 전달하는 사람들은 "히스패닉은 매일같이 시위를 해야 한다!!!!!"와 "이 덕분에 캘리포니아에서는 큰돈을 아끼게 되었다!!!!" 같은 논평을 덧붙였다. 그로부터 2년 뒤에 한 이메일에서는 이 이야기를 재구연했는데, 이번에는 텍사스주 빅토리아가 무대였으며, 최근에 그 행사가 벌어지는 바람에 그 도시의 들치기가 77퍼센트나 감소했고, "손님들은 최근의 기억 중에서 처음으로 상점 안에서 오로지 영어만 들을 수 있었다고 소감을 말하며, 하나같이 정부 쿠폰이 아니라 현금으로만 계산했다"고 덧붙였다. 급기야 (어쩌면 이게 마지막이 아닐 수도 있지만!) 스노프스 웹사이트 (www.snopes.com/politics/Immigration/shoplift.asp)에도 텍사스 버전을 2009년에 재탕한 항목이 생겨났다. 이번에는 그 행사가 오스트레일리아에서 일어났다고, "그 지역 레바논계와 아시아계 지도자들"이 관여했다고 (이메일에는 "레바 놈과 동양 놈"이라고 지칭했다), 똑같은 수치로 의외의 범죄 결과가 나왔다고, 사람들이 물건을 사고 "정부 직불 카드나 가짜 신용카드가 아니라 현금으로" 계산했다고 나왔다.

23-0 경계심 많은 유타 주민께

빈 라덴이 쇼핑몰과 햄버거집에서 목격되었습니다

Vigilant Utahans: Bin Laden is seen at Malls, Burger Joints

혹시 15번 주간 고속도로에서 여러분을 추월해 가는 저 턱수염 난 남자가 수상하게 눈에 익어 보인다고 생각했다면, 여러분은 틀리지 않았습니다.

유타 주민 수십 명은 오사마 빈 라덴이 우리 주에 숨어 있다고 믿고 있습니다. 어쩌면 일부다처제에 대한 기호 때문에, 또는 사막 기후에 대한 취향 때문에 이곳으로 이끌린 것일 수도 있습니다.

솔트레이크시티 연방 요원들의 말에 따르면, 최근 들어 저 테러리스트 지도자를 고속도로에서, 또는 쇼핑몰에서, 또는 맥도날드에서 빅맥과 프렌치프라이를 즐기는 모습으로 목격했다는 신고가 수십 건이나 들어왔다고 하는데 (……)

최소한 9월 11일의 테러 공격 이후 유타에서는 빈 라덴이 엘비스보다 더 많이 목격되었지만, "웨스트밸리에는 있지 않다"는 것이 웨스트밸리시 경찰청의 찰스 일슬리Charles Illsley 경감의 말이다.

"우리는 이 도시에 있는 동굴을 모조리 뒤져보았지만, 아무것도 나오지 않았습니다." 일슬리는 무표정하게 말했다.

(『솔트레이크 트리뷴』 2002년 1월 3일 자 중에서)

The Message under the Stamp

(A)

1918년에 한 성직자가 식당에서 점심을 먹고 있는데, 낯선 사람이 다가오더니 자기 친구의 아들이 독일의 포로수용소에 갇혀 있다고 말했다. 그 사람의 말에 따르면, 최근에 온 편지에는 다음과 같은 문장이 들어 있었다. "이 편지에 붙은 우표는 희귀한 것이니, 잘 적셔서 떼어낸 다음 앨프 녀석 수집품에 추가하라고 하세요." 그 집에는 앨프라는 이름을 가진 사람이 전혀 없었고, 우표를 수집하는 사람은 더더욱 없었지만, 가족은 그가 시키는 대로 했다. 그랬더니 우표 밑에는 다음과 같이 적혀 있었다. "놈들이 제 혀를 뜯었어요. 편지에는 그걸 못 넣었어요." (여기서 말하는 '그걸'은 혀가 아니라 그 소식을 뜻하는 것이리라.) 성직자는 그 이야기가 터무니없다고 일축했다. 즉 모두가 알다시피 전쟁 포로의 편지에는 우표가 붙지 않게 마련이므로, 그런 터무니없는 이야기를 반복하는 당신이야말로 부끄러워해야 마땅하다고 책망한 것이었다. 설령 당신의 친구의 아들이 자기 편지에 어찌어찌 우표를 붙일 수 있었다 치더라도, 그렇게 함으로써 오히려 자신이 숨기려고 하는 부분에 더욱 시선이 갈 수밖에 없었으리라는 것이었다. 하지만 낯선 사람은 십중팔구 애국주의적인 동기로 자신의 이야기가 훼

손당하는 것을 거부했으며, 결국 이 이야기는 맨체스터에서 널리 유포되었다.

이 거짓말에서 흥미로운 점 하나는 심지어 독일에서도 그 내용이 여러 가지 변형까지 곁들여가면서 사용된 바 있다는 점이다. 뮌헨의 한 부인은 러시아에서 전쟁 포로로 수감된 아들로부터 편지를 받았다. 아들은 자기 편지의 우표가 "희귀한 것이므로" 잘 떼어 간수하라고 어머니에게 부탁했다. 어머니는 시키는 대로 했고, 그러자 우표 밑에 적은 글자가 나타났다. "놈들이 제 발을 다 잘라서 도망칠 수가 없어요." 이 이야기는 결국 비웃음 속에 사라졌지만, 이미 아우크스부르크며 다른 도시로도 전파된 다음이었다.

어쩌면 이것이야말로 매번 전쟁 때마다 사용되는 이야기 가운데 하나일지도 모르겠다.

(B)

제가 제2차 세계대전 당시 미국 해군 상선부대American Merchant Marine에 근무하던 시절에, 첫 배로 태평양에서 작전하던 유조선에 탑승했을 때 어머니로부터 받은 편지가 기억납니다. 1943년에 쓰신 그 편지에서 어머니는 밤마다 저를 위해서, 즉 제가 일본군에게 죽거나 포로로 붙잡히지 않도록 기도를 드린다고 말씀하셨습니다. 어머니 말씀으로는 일본군에게 포로로 잡힌 어느 해군 수병의 어머니로부터 이런 이야기를 들었다고 하시더군요. 수병이 자기 어머니에게 편지를 보내서 잘 대우받고 있다고 알렸는데, 편지에 붙은 우표를 떼어 보니 그 밑에서 놈들이 자기 양손을 잘라버렸다는 메시지가 나오더랍니다!

그로부터 1년 뒤에 저는 휴가를 맞이해 집에 갔습니다. 술집에 앉

아 있는데 다른 테이블에 있는 남자 둘이 하는 이야기가 들리더군요. 한쪽이 말하기를 자기가 듣기로는 어떤 남자가 독일에 포로로 붙잡힌 아들로부터 편지를 받았다는 겁니다. 결국 똑같은 이야기였습니다. 다만 이번에는 미국 해군에 대한 정보를 캐내려고 발악하던 게슈타포가 양손을 잘라냈다는 점만 달랐죠.

(C)

제2차 세계대전 당시 저는 어린아이였고 LA에 살고 있었습니다. 유대인 어린이답게 저는 히틀러에게 희생된 먼 친척들에 관해 여러 가지 개인화된 공포담을 들었죠. 한번은 "누군가의" 친척에 관한 이야기를 들은 게 생각납니다. 그 사람은 적군이 점령한 유럽 어느 나라에 여전히 갇혀 있다가, 이곳에 있는 친척들에게 편지를 보냈답니다. 제 생각에는 그 편지를 이디시어로 썼다는 것 같아요. 편지에서는 자기 가족이 얼마나 잘 지내는지를 설명했고, 점령군의 미덕을 칭찬했는데, 마지막에 가서 "우표 밑을 보라"는 언급이 있더래요. 우표를 떼어 보았더니 이런 메시지가 나오더래요. "우리는 굶고 있어!"

해설

(A)는 아서 폰슨비Arthur Ponsonby의 『전시의 허위 정보: 대전 동안 각국에 걸쳐 유포되었던 각종 거짓말들Falsehood in War-Time: Containing an Assortment of Lies Circulated throughout the Nations during the Great War』(1928, pp. 97-98)에서 가져왔다. 두 가지 변형이 등장하는 (B)는 1987년에 델라웨어주 윌밍턴의 루이스 S. 잉글

리시Lewis S. English가 제보한 내용에서 가져왔다. (C)는 1989년에 민속학자 노린 드레서가 제보한 내용에서 가져왔다. 이 이야기의 여러 버전에서는 가공의 인물인 "앨프 녀석"을 언급한다. 폰슨비는 이런 이야기의 신뢰할 수 없는 출처에 "살해당한 사람의 동생의 친구"가 (즉 '친친'이) 포함된다고 언급했는데, 이 이야기의 변형이 다른 여러 전쟁에서도 구연되었으리라는 그의 추론은 정확했던 셈이다. 우표를 이용한 책략은 무려 미국 남북전쟁과 1870-71년의 보불전쟁으로까지 거슬러 올라가는 원형이 있으며, 언론인 어윈 S. 코브Irwin S. Cobb가 1941년의 저서에서 논평한 것처럼, "유럽에서 매번 전쟁이 일어날 때마다 그 이야기가 등장하지 않으면 오히려 섭섭할" 지경이 되었다. 우표 밑에 숨은 메시지에 관한 1인칭 서술은 제2차 세계대전 당시 독일군에게 투옥된 네덜란드 레지스탕스 전사인 코리 텐 봄Corrie ten Boom이 저서인 『은신처The Hiding Place』(1971)에서 한 이야기가 있다. 집으로 온 소포에 손으로 적은 주소가 우표 쪽으로 비스듬하게 기울어진 것을 보고 우표를 적셔서 떼어냈는데, 그 밑에는 암호로 작성된 메시지가 들어 있었다는 것이다. 어쩌면 누군가가 이 전설에서 영감을 얻어서 그 책략을 차용했을 가능성도 있다.

(A)

[1946년의] 어느 날 늦은 오후, 젊은 여자 하나가 사무실에서 나와 집으로 가는 길에 심하게 폭격을 당한 [베를린의] 크네제베크슈트라세라는 주택가 거리의 횡단보도에 서 있는데 시각장애인 남자 하나가 다가와 부딪혔다. 키가 크고 수척한 그 중년 남자는 검은 안경을 쓰고 낡은 스웨터를 걸쳤으며, 거의 발목까지 내려오는 반바지를 입고, 지팡이로 더듬어서 길을 찾고 있었다. 다른 한 손에는 편지를 한 통 들고 있었다. 한쪽 팔에는 검은 공 세 개가 삼각형을 이룬 문양이 새겨진 노란색 완장을 차고 있었는데, 그 당시에 시각장애인이거나 청각장애인인 독일인은 반드시 거리에서 그걸 착용해야 했기 때문이었다. 시각장애인은 부딪혀서 미안하다고 사과했다. 여자는 괜찮다고 대답하면서, 혹시 자기가 도와줄 일이 있는지 물었다. 남자는 사실 도움을 청할 일이 있다고 말하면서, 자기가 갖고 있던 편지를 건네주면서 그 봉투에 나온 주소로 자기를 좀 데려가달라고 부탁했다. 그 편지에는 크네제베크슈트라세를 따라 상당히 멀리 떨어진 곳에 사는 누군가의 주소가 적혀 있어서, 여자는 거기까지 상당히 멀리 가야 한다고 남자에게 말해주었다. "이런, 세상에. 오늘은 너무 많이 걸어서!" 남자가

말했다. "그러면 그 편지만 저 대신 좀 가져다주실 수 있겠습니까?" 여자는 기꺼이 그러겠다고 대답했는데, 어차피 집에 가려면 그 앞을 지나야 해서 큰 문제까지도 아니었기 때문이었다. 시각장애인은 깊이 감사를 표시했고, 두 사람은 '안녕히'라고 인사를 나누었으며, 남자는 지팡이를 두들기며 여자가 아까 온 방향으로 거리를 따라 걸어갔다. 여자는 20미터 내지 30미터쯤 걸어가다가 문득 시각장애인이 잘 걸어가고 있는지 궁금해서 뒤를 돌아보게 되었다. 남자는 잘 걸어가고 있었다. 심지어 지팡이를 한쪽 팔 아래 긴 채로 보도를 따라 빠르게 걸어가고 있었던 것이다. 반바지를 입은 것으로 미루어 바로 그 사람임을 확실히 알 수 있었다. 여자는 편지를 그 주소 대신 경찰서로 가져갔으며, 입수하게 된 경위를 설명했다. 경찰이 봉투에 적힌 주소의 아파트로 찾아가 보니, 남자 두 명과 여자 한 명과 상당한 양의 고기가 발견되었는데, 의사의 확인에 따르면 사람의 살이었다. 봉투에 들어 있는 편지에는 한 문장만 적혀 있었다. "오늘 그쪽으로 보내는 마지막 사람입니다."

이 이야기는 순전히 허구이다. 하지만 베를린에서 내가 아는 독일인 모두, 아울러 내가 물어본 다른 사람들 다수 역시 이 이야기를 들어보았으며, 그중 95퍼센트는 사실이라고 믿기까지 했다.

(B)

이것 역시 [에스토니아의] 타르투에서 벌어진 일인데 (······) 그곳에 소시지 공장이 하나 있었습니다. 그곳에서는 아이들이 많이 실종되었습니다. 그들은 우리를 가지고 소시지를 만들고 싶어 했죠. 우리는 민병대에 신고했습니다. 그제야 민병대는 그 공장에 대해서 알아냈습니다.

공장은 지하에, 일종의 지하실에 있었습니다. 한 아버지는 피해자의 앞치마를 보고서는 자기 딸임을 알아보기도 했습니다. 전쟁 이후이다 보니 사람의 살로 소시지를 만들었던 것입니다. 어떤 사람은 머리카 락에 분홍색 리본을 묶은 자기 딸의 머리통만 찾아냈습니다.

(C)

[에스토니아에] 어느 어머니와 딸이 있었습니다. 어머니는 딸에게 생일 선물로 반지를 선물했습니다. 머지않아 어머니가 딸에게 뭘 좀 사오 라며 내보냈습니다. 딸은 아스팔트 도로를 걷다가 지하로 사라졌습니 다. 어머니는 기다리고, 기다리고, 또 기다렸지만 딸은 돌아오지 않았 습니다. 어머니는 직접 나가서 간 고기를 사왔습니다. 어머니는 집에 서 그 고기를 요리하기 시작했습니다. 그런데 간 고기 속에서 낯익은 반지가 나왔습니다. 그제야 어머니는 딸이 어떻게 되었는지를 깨달았 습니다.

해설

(A)는 전후 베를린의 범죄에 관한 조엘 세이어Joel Sayre의 기사 「베를린에서 온 편지Letter from Berlin」(New Yorker, July 20, 1946, pp. 40-49)에서 가져왔다. (B)와 (C) 는 마레 쾨이바Mare Köiva의 논문 「흡혈귀와 인간 소시지 공장Bloodsuckers and Human Sausage Factories」(FOAFtale News, no. 43, February 1998, pp. 7-9)에서 가져왔다. 일반적인 (대개 의도하지 않았던) 식인 행위는 다른 전설에서도 발견된다. 제8장에 는 「통 속의 시체」8-12와 「뜻밖의 식인종」8-13이라는 두 가지 사례가 수록되어 있

다. 제1차 세계대전 동안에는 전시의 식인 행위라든지 시체와 관련된 기타 흉악 행위에 관한 이야기가 흔했는데, 그중에는 독일이 자국 전사자의 시신을 글리세린이나 지방으로 가공해서 탄약이나 비누 공장에 공급한다느니, 또는 인간의 뼈를 갈아서 농업용 비료로 사용한다느니 하는 내용도 포함되어 있었다. 훗날 반증된 제1차 세계대전 당시의 이런 전설들은 제2차 세계대전 동안 벌어질 홀로코스트라는 실제 공포를 예견한 셈이었다.

23-3

<div align="right">

은혜 갚은 테러리스트

The Grateful Terrorist

</div>

(A)

[제1차 세계대전 당시] 런던 지하철이 비행선 공습을 피하는 대피소로 이용되었다는 점은 자연히 주목받을 수밖에 없었다. 당시의 런던 경찰 총책임자였던 바질 톰슨 경Sir Basil Thomson은 이러한 사실로부터 비롯된 갖가지 유언비어 가운데 하나를 예시했다.

–

영국의 한 여성 간호사가 독일군 장교 한 명을 죽음의 문턱에서 구해냈다. 감사의 마음이 넘쳐났던 독일인은 작별을 고하면서 이렇게 말했다. "더 자세히는 말씀드릴 수 없습니다만, (1915년) 4월에는 지하철을 조심하세요." 시간이 지나면서 문제의 날짜는 한 달, 두 달 뒤로 미루어졌다. 우리는 입에서 입으로 전해진 이 이야기의 출처를 끈질기게 추적한 끝에 런던의 한 기숙학교 주임 교사를 찾아냈다. 이 여자는 학교 청소를 담당하는 여성 청소원으로부터 들었다고 주장했지만, 정작 청소원은 그렇게 터무니없는 이야기를 한 적이 없다고 완강히 부정했다.

(B)

오늘 단골 미용사에게서 들은 이야기인데, 새로운 도시전설의 요소를 모두 갖고 있는 것 같아서요.

미용사의 말로는 자기 손님 가운데 한 명의 친구가 허더즈필드 도시의 중심가를 걸어가고 있는데, 앞에 가던 아시아계 남자 하나가 지갑을 길에 떨어트리더랍니다. 손님의 친구는 남자를 쫓아가서 지갑을 돌려주었죠. 그러자 아시아계 남자는 손님의 친구에게 고맙다고 하더니, 은혜를 입었으면 갚아야만 도리일 거라고 말하더라는군요. 그러면서 12월의 며칠부터 며칠 사이에는 (맨체스터 인근의 대형 쇼핑몰인) 트레퍼드센터에 절대 가지 말라고 말하더랍니다.

곧이어 미용사가 제게 하는 말이, 자기 동료 가운데 한 명도 이와 유사한 이야기를 그쪽 손님 가운데 한 명한테서 들었다더군요. 다만 아시아인 남성이 지갑을 주워준 사람에게 12월의 며칠부터 며칠 사이에는 셰필드 인근에 있는 대형 쇼핑몰인 메도홀에 가지 말라고 조언했다는 점만 달랐답니다. 사람들 생각으로는 크리스마스 쇼핑을 하는 사람이 많이 몰렸을 때 그런 곳에서 테러 공격이 계획된 것은 아닐까 한다는군요.

(C)

너무 불편한 이야기를 들은 상태이다 보니 자판을 두들기기도 어렵군요. 제 딸아이가 손녀를 데리러 학교에 갔는데, 아이가 나오기를 기다리는 동안 다른 집 어머니와 핼러윈 사탕 받기를 하는 것에 대해 이야기를 나누었다고 합니다. 그런데 다른 집 어머니가 타미한테 이런 이야기를 하더라는군요.

그 여자는 할리우드에 살았는데, 하루는 세븐일레븐 편의점에 갔더니 아랍인 남자가 두 명 있었는데, 그중 한 명이 계산을 하려다가 70센트가 모자라더랍니다. 여자는 그 사람들에게 70센트를 줬다는군요. 그랬더니 아랍인이 가게를 나오는 여자를 뒤따라와서 이렇게 말하더랍니다. "좋습니다. 그쪽이 저에게 호의를 베풀어주셨으니, 저도 그쪽에게 호의를 베풀어드리겠습니다. 핼러윈 당일 밤에는 이 세븐일레븐 편의점에 오지 마세요." 곧이어 아랍인은 여자에게 고맙다고 말하더니 다시 편의점으로 들어가더랍니다. 여자는 어찌어찌 남자의 자동차 번호판을 알아내서 경찰에 신고했답니다. 그런데 어떻게 됐는지 아세요? 그 남자는 10대 현상 수배범 가운데 한 명이었다는군요. 만약 다른 누군가가 이런 이야기를 했다면 저도 별로 놀라지 않았겠습니다만, 제 딸이 한 이야기이다 보니 저로서는 믿을 수밖에 없군요. 우리 지역 경찰에 확인해보지는 않았는데, 왜냐하면 당장 오늘 아침에 일어난 일이기 때문입니다. 음, 어떻게 생각하시든 여러분의 자유이긴 합니다만, 저로서는 이걸 믿을 수밖에 없는 이유가 확실하고, 전 세계에 알려야 한다는 의무감을 느낀다는 겁니다. 부디 이 사실을 여러분의 친구 목록에 포함된 모든 사람에게 이메일로 보내주세요. 그들이 우리를 겨냥해서 무엇을 계획했는지는 '아무도' 모를 일이지만, 그들이 이 나라에, 바로 이곳에 있다는 것은 우리도 분명히 알고 있습니다. 어쩌면 그들은 세븐일레븐 편의점을 모두 폭파할 예정인지도 모릅니다. 누가 알겠습니까? '우리 모두에게 하느님의 축복이 있기를.'

이 널리 퍼진 전설의 사례들 가운데 (A)는 앞서 「우표 밑의 메시지」[23-1]에서도 자료 출처로 언급했던 아서 폰슨비의 『전시의 허위 정보』(p. 154)에서 가져왔다. 바질 톰슨 경(1861-1939)은 그 당시 영국의 첩보 분야 고위 공직자로 재직하고 있었다. (B)는 2005년 11월에 영국 웨스트요크셔에 사는 한 여성이 보낸 이메일에서 가져왔다. 최근의 다른 영국 버전에서는 이 경고가 북아일랜드 정치 활동가에게서 나온다. 종종 "아랍인처럼 보이는" 또는 "무슬림 유형의" 은혜 갚은 쇼핑객이 등장하는 이와 유사한 이야기들은 영국을 비롯해 유럽 대륙, 오스트레일리아, 급기야 미국과 캐나다 전역에서도 서로 다른 반전과 세부 내용을 곁들여 유포되었다. 예를 들어 스웨덴에서도 "은혜 갚은 테러리스트"를 묘사할 때는 "아랍인처럼 보이는 남자"라고 똑같은 표현을 사용한다. (C)는 어바웃닷컴(about.com)에 있는 데이비드 에머리David Emery의 도시전설 웹사이트에 인용된 2001년 10월 31일자 이메일에서 가져왔는데, 전자 텍스트 형태로 유포되고 신문 기사에서도 언급되고 구두로 반복되는 다른 여러 버전과 유사한 내용이다. 에머리의 사이트에 올라온 또 다른 이메일에서는 어느 랍비의 설교에서 언급된 이 이야기의 또 다른 버전이 나타나는데, 한 무슬림 택시 기사가 후한 팁을 받은 보답으로 뉴욕에서 벌어질 공격을 미리 경고해주었다는 내용이다. 이 테마의 여러 변형에는 예를 들어 (독극물 공격의 표적으로 추정되는) 코카콜라를 마시지 말라는 경고, 특정 날짜에 비행기 여행을 하지 말라는 경고, 그리고 (불가피하게도) 2001년 9월 11일에 세계무역센터 근방은 절대 피하라는 경고 등이 포함된다. 마지막 경고는 때때로 미국인 여자 친구와 헤어진 아프가니스탄 남자가 마지막으로 건네는 조언으로 나왔다고 이야기된다. 물론 이 이야기는 어디까지나 실제 공격이 있고 나서야 비로소 등장한 것에 불과하다.

23-4

The Celebrating Arabs

(A)

제 사위인 데이비드 태넌봄 박사가 [여기서는 가명으로 바꾸었다] 오늘 아침에 전화를 했더군요. 자기가 일하는 헨리포드 병원의 한 간호사가 어제 오처드레이크 로드와 폰티액 트레일의 교차로에 자리한 [디트로이트 지역의 유명한 지중해 요리 전문점] 셰이크에 점심을 주문하고 가지러 갔답니다. 그랬더니 그 안에 있던 모든 사람들이 우리 미국의 비극을 보여주는 TV 영상을 지켜보며 환호성을 지르더라는군요. 부디 그 식당을 이용하지 마시고, 이 이야기를 여러분이 아는 모두에게 전달해주세요.

(B)

플로리다 중부 주민들이 목요일 오전의 교통 정체를 헤치고 기어가고 있을 무렵, 어느 라디오 토크쇼 진행자가 청취자를 향해서 "골든로드에 있는 모스크"에서 지난 화요일에 있었던 테러리스트의 미국 공격을 축하하고 있다고 알렸다. 한 청취자는 토크쇼에 전화를 걸어서 센트럴플로리다 대학에서 아랍계 미국인들이 기뻐하는 모습을 보인 것 때문에 급기야 난투극이 벌어졌다고도 전했다. 하지만 두 가지 사

건 모두 실제로 발생하지는 않았다. 축하는 없었다. 싸움도 없었다.

해설

(A)는 2001년 9월 12일에 디트로이트 지역에서 처음 유포되었던 이메일의 내용으로, 재닛 L. 랑글루아의 논문 「축하하는 아랍인들: 9/11 이후 디트로이트의 전설과 풍문 미궁을 추적하다」Celebrating Arabs: Tracing Legend and Rumor Labyrinths in Post-9/11 Detroit』(Journal of American Folklore, vol. 118, 2005, pp. 219-36)에 인용되었다. (B)는 『올랜도 센티널Orlando Sentinel』 2001년 9월 14일 자에 게재된 기사의 일부로, 파인과 이르판 카와자Fine and Irfan Khawaja의 논문 「축하하는 아랍인과 은혜 갚은 테러리스트: 풍문과 그럴싸함의 정치학Celebrating Arabs and Grateful Terrorists: Rumor and the Politics of Plausibility」(Gary Alan Fine, Véronique Campion-Vincent, Chip Heath, eds., Rumor Mills, 2005, pp. 189-205)에 인용된 내용이다. 아랍인이 "길거리에서 춤을 추었다"던가 기타 다른 축하를 벌였다는 여러 지역과 장소를 거론하는 것 외에 다른 이메일에서는 던킨도너츠에 대해서도 불매 운동을 촉구했는데, 몇몇 주에서 그곳 직원들이 축하를 하고 있었다는 이유에서였다. 이와 유사한 주장들이 동부 연안을 따라 위아래로, 내륙으로 중서부까지, 급기야 캘리포니아까지도 유포되었다. 일부에서는 아랍어가 적힌 미국 국기까지 언급되었지만, 그런 국기가 발견되거나 촬영된 적은 전혀 없었다.

(A) 1992년 8월 허리케인 앤드류

마이애미항에 마련된 임시 시체 안치소에서는 잠수함을 이용해 시신을 바다에 투하할 예정이며, 그 외에 1000구의 시신은 플로리다시티의 공동묘지에 이미 매장되었다. 다른 장소에서도 시신이 화장되고 있다.

에버글레이즈 소택지에서는 시신이 둥둥 떠다니고 있다.

한 이동 주택 단지에서는 25명, 한 이민자 강제 노동 수용소에서는 49명, 한 무너진 아파트 건물에서는 80명이 각각 사망했다.

경찰이 시신 담은 비닐 자루를 붉은색 앰뷸런스에 싣고서, 시민들의 흘끔거리는 시선을 피해 부리나케 옮기는 모습도 목격되었다.

(B) 2005년 8월 허리케인 카트리나

연방 정부에서 의도적으로 제방을 무너트려서, 부유한 사람들이 소유한 부동산을 피해 더 가난한 지역으로 물이 범람하게 만들었다.

재난 직후 며칠 동안의 혼돈 속에서 깡패들이 시민을 위협했고, 어린이를 강간하고 일곱 살짜리의 목을 칼로 그었다.

구조대원을 향한 총격과 뉴올리언스를 찾은 관광객을 향한 공격이

사방에서 있었다.

네이비실에서 훈련을 받고 독성 다트 총으로 무장한 "살인용 돌고래"가 바다로 흘러 나가 행방불명되었고, 다이버와 서퍼 모두에게 위협을 제기하고 있다.

(C) 2011년 4월 27일 앨라배마주 터스컬루사의 토네이도

월트 매독스Walt Maddox 시장은 개를 발견할 때마다 모조리 사살하라는 명령을 당국에 내렸다.

당국에서 포리스트 호수의 물을 빼자 시신이 여러 구 발견되었다.

터스컬루사에 살던 개 한 마리가 토네이도에 휩쓸려 가든데일까지 날아갔지만 무사히 살아남았다. 터스컬루사에 살던 아기 한 명도 버밍엄에서 발견되었는데, 하늘에서 떨어지며 두 다리가 부러진 것을 제외하고는 무사했다.

홀트 쓰레기 매립장에서도 시신이 발견되었고, 미드타운빌리지몰과 유니버시티몰의 옥상에서도 시신이 발견되었다.

척 E. 치즈 식당에서 열린 생일 축하 파티 동안 사망한 아이들의 시신은 여전히 행방이 묘연하다.

토네이도 직전에 냉장고에 들어가 숨은 어린이는 며칠 뒤에 살아 있는 채로 발견되었다.

(D) 2011년 5월 22일 미주리주 조플린의 토네이도

제 친구의 사촌이 거기 사는데, 어린 아들이 집 안에 있다가 창밖으로 빨려 나갔답니다. 지금까지 발견된 것이라고는 전신주에 걸린 아이의 작은 티셔츠와 바지뿐이라는군요.

'읽어주세요.' 조플린 토네이도의 피해자가 자녀를 찾고 있습니다. 칠드런스머시 병원으로 연락 주세요! 그곳에서 일하는 사회복지사의 말에 따르면 아이들이 겁에 질렸다고 합니다! 저도 실명까지는 알지 못하므로 지역번호 64108, 미주리주 캔자스시티, 길햄로드 KC 2401 칠드런스머시 병원 (……) 전화 (816) 234-3000으로 연락 주세요. '부디 이 이야기를 계속 전달해주세요.'

만약 여러분의 아이였다면, 여러분도 이런 정보를 원하실 터이니 (……) 휴대전화는 작동하지 않지만, 일부에서는 페이스북에 접속이 가능합니다. 부디, 부디, 부디 '이 이야기를 계속 전달해주세요!'

지도상에서 집이 완전히 쓸려 없어진 후에 조플린의 피해자가 다이렉트TV에 서비스 취소를 요청하려고 전화를 걸었더니만, 셋톱 박스나 리모컨을 반납하든지, 그렇지 않으면 서비스 취소 명목으로 500달러 이상의 위약금을 물라고 했다는군요. 다이렉트TV에 대해서는 불매 운동을 벌여야 합니다. 그곳 직원들에게 고객들의 예전 '집'에 직접 찾아가서 리모컨을 찾아보라고 말해주세요.

(E) 2012년 10월 말 동부 연안의 초강력 폭풍 샌디

뉴욕 증권거래소가 깊이 1미터나 되는 물에 잠겨버렸다.

콘에디슨에서는 뉴욕으로 들어가는 전력을 모두 차단했다.

뉴저지주 시사이드하이츠에 있는 A&P 쇼핑몰은 임시 시체 안치소로 사용되고 있다.

물이 들어찬 뉴욕 지하철을 헤엄쳐 다니는 스쿠버다이버들이 목격되었다. 뉴저지의 물이 들어찬 거리에서는 바다에서 떠밀려온 상어들이 헤엄쳐 다녔다. 거대한 파도가 자유의 여신상을 집어삼켜 버렸다.

해설

(A)의 허리케인 앤드류 관련 풍문은 「허리케인 앤드류 풍문Hurricane Andrew Rumors」(*FOAFtale News*, no. 30, June 1993, pp. 8-9)과 래리 로터Larry Rohter의 기사 「폭풍 이후: 폭풍 사망자 숫자 불일치로 무성해진 풍문After the Storm: Rumors Abound of Storm Deaths Going Untallied」(*New York Times*, September 5, 1992)에 요약되어 있다. 허리케인 앤드류로 인한 데이드 카운티의 사망자 숫자는 38명으로 집계되었으며, 그중 폭풍이 직접적인 원인이었던 경우는 14명이었다. 구조 기간 동안 사용된 구급차는 붉은색이 아니라 흰색이었다. (B)의 허리케인 카트리나 관련 풍문은 인터넷에서 널리 유포되었으며, 「진실보다 더 무시무시한: 뉴스 보도More Horrible Than Truth: News Reports」(*New York Times*, September 19, 2005)라는 기사에서도 논의되었다. 이 기사는 다음과 같이 마무리된다. "현실이 이토록 잔혹한데 과연 누가 도시전설을 필요로 하겠는가?" 이른바 "살인용 돌고래" 이야기는 스노프스의 해당 항목(www.snopes.com/katrina/rumor/dolphins.asp)에서도 논의되었다. (C)의 터스컬루사 토네이도 관련 풍문은 「터스컬루사 뉴스Tuscaloosa News」 블로그에서 검증되거나 반증되었으며, 전속 기자인 마크 휴즈 코브Mark Hughes Cobb의 기사 「파괴적인 토네이도 이후 신속히 확산되는 풍문과 허풍Rumors, Tall Tales Spread Rapidly in Wake of Devastating Tornado」(*Tuscaloosa News*, May 15, 2011)에서도 논의되었다. 며칠 뒤에는 「풍문을 확산하지 않기 위해 주의합시다Be Careful You Don't Spread Rumors」(*Tuscaloosa News*, May 18, 2011)라는 사설도 등장했다. (D)의 미주리주 조플린 토네이도 관련 사례 세 건은 그 시기에 유포되었던 이메일에서 가져왔다. 다이렉트TV 관련 풍문은 (다른 업체들을 거론한 변형들도 있는데) 스노프스의 해당 항목(www.snopes.com/politics/business/directv.asp)에서 논의된 바 있다. (E)의 초강력 폭풍 샌디 관련 풍문은 온라인 소셜미디어에서 반복되

었으며, 언론에서도 보도한 바 있다. 예를 들어 폴 파리Paul Farhi의 기사 「초강력 폭풍 샌디 관련 가짜 보도와 사진, 소셜 미디어에서 인기 끌어Fake Superstorm Sandy Reports and Photos Get Traction through Social Media」(*Washington Post*, October 21, 2012)라든지, 뉴저지주 언론사의 기사 「시사이드하이츠에 임시 시체 안치소가? 톰스리버 경찰서장, 샌디 인터넷 풍문 반박Makeshift Morgue in Seaside Heights? Toms River Police Chief Addresses Sandy Internet Rumors」(*Toms River News website*, November 14, 2012)을 보라. 인터넷에 유포되거나 간혹 인쇄물과 방송 매체로 간행되는, 샌디의 재난 현장을 자처하는 가짜 사진 모음은 스노프스의 해당 항목(www.snopes.com/photos/natural/sandy.asp)에서 찾아볼 수 있다.

23-6 도시 팬케이크

Urban Pancake

정보통인 친구가 다음과 같은 이야기를 전해주었다.

[캘리포니아주] 머데스토에 사는 부부가 새로 구입한 BMW를 몰고 캔들스틱파크에서 열린 월드시리즈 홈 개막 경기를 보러 갔다. 부부는 차를 주차하고 좌석을 찾아갔다. 바로 그때 야구장이 흔들렸다. 지진으로 인해 경기가 중단된 것이다.

부부가 주차장으로 돌아와보니 새로 구입한 차는 온데간데없었다. 누군가가 훔쳐간 것이다. 부부는 집이 있는 머데스토로 향했는데, 지진 직후의 혼란 상황에서는 이것조차도 쉬운 일이 아니었다. 이후 차를 되찾기 위한 갑갑스러운 과정이 시작되었다.

당연히 당국에서는 더 먼저 처리해야 할 사건이 있었다. 그래서 부부는 잃어버린 차량에 대한 소식이 올 때까지 기다리고 또 기다렸다.

몇 주가 지나서야 마침내 이들은 전화로 연락을 받았다. 니미츠 고속도로에서 무너진 구간의 잡석을 치우던 근로자들이 제거할 콘크리트의 마지막 부분을 들어 올렸다고 했다. 그랬더니 그 밑에 BMW가 있었다. 마치 팬케이크처럼 납작해진 상태로 말이다.

그 안에는 차량 절도범이 갇혀 있었다.

해설

『머데스토 비Modesto Bee』1989년 12월 29일 자에 게재된 글렌 스콧Glenn Scott
의 칼럼 「놀라운 이야기, 사실인가, 아니면 허구인가?Wonderful Tale; Fact or
Fiction?」에서 가져왔다. 여기서 말하는 지진은 1989년 10월 17일에 발생했다.
「도시 팬케이크」라는 제목도 고안한 스콧은 그 칼럼에서 이 이야기가 "마치 흔
히 말하듯 너무 훌륭해서 오히려 사실 같지 않아 보인다"고 논평했다. "너무 시
적이지 않은가. 고급 승용차며, 월드시리즈며, 절도범과 처벌까지도." 급기야 스
콧은 캘리포니아주 교통부와 고속도로 순찰대에 연락해서 이 이야기의 기원을
추적해보려고 시도했지만 성공을 거두지 못했다. 아울러 나에게도 연락해서, 자
기가 이 이야기를 누구에게서 어떻게 들었는지 설명했다. "어느 술집에서 케이
블 TV 광고 영업사원이 저를 붙들고 이 이야기를 하더군요. 자기는 어느 파티에
서 부동산 중개업자에게 들었다고 합니다." 그렇다면 나의 답변은? 나야 이미
베이에어리어에 사는, 심지어 멀게는 프레즈노에 사는 캘리포니아 주민 열댓 명
으로부터 그 이야기를 제보받은 상태였는데, 내용 중에 언급되는 고급 승용차의
제조사와 모델도 제각각이었다. 어떤 버전에서는 주 경찰이 차량 소유주의 집을
직접 찾아서 사고 사실을 통보하는데, 이때는 납작해진 승용차에서 떨어져 나온
구겨진 번호판을 손에 들고 있었다. 이 지진에 관한 풍문과 이야기는 이것 말고
도 여러 가지가 있었지만, 「도시 팬케이크」는 그 사건의 잔해와 비극 속에서 대
두한 이야기들 중에서도 가장 잘 발달되고, 가장 아이러니하고, 가장 권선징악
적인 사례이다. 이 이야기는 '받아 마땅한 대가를 맛보는' 이야기의 궁극적인 수
준을 상징하며, 차량 절도범이 흑인이라고 이야기되는 (또는 암시되는) 경우에는
종종 인종차별주의의 기미도 지닌다.

23-7 은혜도 모르는 무임승차 이민자들

Immigrants as Ungrateful Freeloaders

(A)

미국과 해외 양쪽에서, 오래된 이민자 공동체는 물론 비교적 새로 생긴 이민자 공동체에 대해서도 이런 풍문이 파다하다. 이민자들이 시내로 이사하고, 주택을 구입하고, 곧바로 복지 혜택 신청을 한다는 것이다. 미국 정부에서는 이민자에게 7년간의 납세 유예를 제공하는데, 요령 좋은 사람이면 그 기간이 끝나자마자 가족 중 다른 사람에게로 그 혜택을 이전할 수 있다. 연방, 주, 지역 프로그램에서 공짜 주택, 신발, 새 차, 넉넉한 피복비까지 제공받을 수 있다. 한 가족이 시민권을 얻으면 해외에 사는 친척 모두를 데려와서 함께 사는데, 확대가족 전체가 복지 혜택을 받는 것이다. 영국에서는 입국하자마자 출입국 사무소 직원에게 "사회보장"이라는 단어를 속삭이는 이민자 모두가 이용할 수 있는 비밀 가구 상점이 있다. 아일랜드에서는 이민자에게 자녀 생일 파티를 위한 돈을 제공한다. 오스트레일리아에서는 베트남계 이민자 가족에게 새 차를 한 대씩 제공한다.

(B) 한편 위스콘신주 오클레어에서는

몽족이 복지 시스템을 악용하고 있다. 식품 구매 카드를 꼬박꼬박 사

용하고 슈퍼마켓 카트를 잔뜩 채우는 방법으로. 원래 이들은 수년간 세금도 내지 않고, 굳이 일할 필요도 없이 지원을 받는다고 알려져 있으며, [기껏 받은] "식품 구매 카드를 쓸모도 없는 물건을 구입하는 데 허비한다." 이런 생각과 밀접히 연합된 불만도 있으니, 정부가 몽족에게 돈을 많이 주는 바람에 모두들 새 차를 살 수 있다는 것으로 (······) 해당 지역 당국에서는 이런 이야기에 대해서 선뜻 응답을 내놓지는 않았다. "그거야말로 터무니없고 사실이 아닌 풍문입니다." 오클레어 인권업무부의 부국장 게리 보크는 이렇게 단언했다. (······) "우리는 그들이 차를 사는 자금을 전혀 지원하지 않습니다."

해설

게리 앨런 파인과 빌 엘리스는 이 장의 서두에서도 인용했던 저서 『전 세계적 풍문』(pp. 115-118)에서 "미국인답지 않은 무임승차 이민자들"에 관한 풍문을 요약했다. 그중에는 다음과 같은 댓글도 인용되어 있다. "그들을 도로 배에 실어다가 원래 온 곳으로 돌려보내라. 죄송합니다만, 용광로는 이제 문을 닫았습니다." 스노프스의 관련 항목(www.snopes.com/business/taxes/immigrants.asp)은 이민자 무임승차 풍문에 관한 훌륭한 선집으로, 그 내용 모두를 신빙성 있게끔 반증해놓았다. 예를 들어 (A)에서도 언급된 납세 유예 풍문에 관해 스노프스에 올라온 댓글을 보자. "그 이야기는 잊어라. 유예를 받는 사람은 아무도 없다. 미국 정부는 자국산이든 해외산이든 모든 사람에게 세금을 걷길 원한다." 위스콘신주 오클레어의 사례인 (B)는 「먹힌 애완동물」[18-8]의 해설에도 나온 로저 미첼의 논문 「믿으려는 의지와 피난민 혐오 풍문」에서 가져왔다.

엉망이 된 공공 주택

Trashed Public Housing

풍문과 이야기에 따르면, 여러 국가에서는 복지 수혜자, 집시, 망명자, 피난민, 기타 이민자가 무료나 할인으로 입주한 공공 주택에서 놀라우리만치 똑같은 방식으로 행동한다는 모양이다. 영국에서는 사회복지사들이 공공 주택에 사는 사람들을 조사해보았더니, 개를 데리고 산책 나가기 귀찮다는 이유로 집 안에 풀밭을 조성한 경우도 있었고, 거실 바닥에 요리에 쓸 모닥불을 지펴놓은 경우도 있었다. 스웨덴에서는 다음과 같은 이야기가 전해진다.

-

1964년에 저는 셰핑에 사는 조카딸을 찾아갔습니다. 스톡홀름으로 돌아오는 길에 기차에서 어떤 여자를 만났습니다. 우리는 이민자에 대해서 이야기하기 시작했는데, 그 여자는 자기 남편이 다니던 큰 공장에서 일하던 유고슬라비아인 남자 두 명에 대해 말해주었습니다. 두 사람은 같은 건물에서 각자 아파트를 한 채씩 가지고 가족과 함께 살았답니다. 그런데 그 이웃들은 언젠가부터 이상한 소음이 들리고 불쾌한 냄새가 난다고 생각하게 되었죠. 조사를 해보니 그들은 방 한쪽 바닥에 흙을 깔고서 닭을 키우던 것이었습니다. 원체 작은 동네에서 온 사람들이어서 닭을 기르는 데에 익숙했던 겁니다. 게다

가 벽에 구멍을 뚫어서 아파트 두 채를 연결해놓고, 전화도 한 대를 공유했다더라고요.

심지어 스웨덴인과 크게 다르지 않은 생활방식을 보유한 핀란드인도 막상 스웨덴으로 이민을 가고 나면 다음과 같은 이야기의 대상이 되었다.

—

핀란드 이민자들에 관해서 제가 들은 바에 따르면, 그중 일부는 나무 바닥을 뜯어내고 그 안에 모래를 채워 넣어서 아이들에게 놀이터 대용품으로 쓰게 한다고, 부엌을 사우나로 뜯어고친다고, 벽에 구멍을 뚫어서 아파트 두 채를 연결해 전화 한 대를 공유해서 요금을 아낀다고 하더군요. 새로운 주택 개발 단지에서 실제로 일어난 일이었다고 합니다.

스웨덴인은 자국의 소수민족인 사미인이라든지, 시골이나 작은 마을에서 현대 도시로 이주한 다른 사람들에 대해서도 유사한 이야기를 했었다. 예를 들어 이런 식이다.

—

그들은 바닥이 흙으로 된 원시적인 오두막에서 현대의 아파트로 옮겨 왔는데, 아파트가 금세 낡아버리고 말았다. 소문에 따르면 그들이 방 사이를 더 쉽게 오가기 위해서 벽에 구멍을 뚫었다고 했다. 처음에는 화장실을 쓰면 물을 내려야 한다는 것도 몰랐던 나머지, 급기야 변기가 가득 차고 나서 관리인을 불러 오물을 치워달라고 부탁하기도 했다. 돼지고기를 욕조에서 소금에 절이고, 빨래를 집 안에 널

었다. 크리스마스트리를 놓기 위해 바닥에 구멍을 여러 개 뚫었다고
도 했다.

벽에 구멍을 뚫는 것으로 말하자면 인디언 보호구역에서 도시로
이주한 아메리카 인디언 특유의 소행이라고도 간혹 설명된다. 즉 화
장실 벽에 구멍을 뚫고, 욕조에 물을 담아서 말에게 물을 먹인다는 식
이다. 한편 위스콘신주 오클레어에서는 라오스 출신의 몽족 망명자들
이 "잉어를 키우겠다며 지하실에 물을 채워 넣고 (……) 욕조에서 개를
굽고 그 생가죽을 벽에 못질해 걸어놓았다"는 보고가 유포되었다.
　화장실 설비를 잘못 이용하는 것 역시 자주 등장하는 테마인데, 이
스라엘에서 나온 다음 사례가 그렇다.

공동 주택의 복도 끝에 있는 집에 모로코인 일가가 들어왔습니다.
그런데 세상에. 도착한 그들을 처음 봤을 때, 저는 선지자 엘리야가
돌아온 줄로 생각했습니다. 그들은 하얀 옷에 삼각형 모자와 하얀
삼각형 신발을 신었더군요. 턱수염까지 길러놓으니 제가 평소 선지
자 엘리야라고 상상했던 모습과 똑 닮았습니다.
그중 한 남자는 매일 아침 제가 친근하게 인사를 건네면 꼭 자기도
인사를 건네더군요. 그러던 어느 날, 제가 집에 들어오는데 그 남자
가 밖에 서 있는 겁니다. 그러더니 제 손을 붙들고는 자기 집에 좀 와
보라고 손짓발짓으로 설명하더군요. 저는 가고 싶지 않았지만, 거절
한다면 체면이 깎일 것 같았습니다. 우리가 안으로 들어가자 남자는
아내를 불렀고, 그 여자는 바쁘게 오가면서 식탁에 온갖 맛있는 음
식을 차려놓더군요. 남자는 저한테 모조리 먹였습니다. 음식이 매웠

지만 저로선 선택의 여지가 없어서 다 먹어야만 했습니다. 급기야 배가 아프기 시작해서 저는 화장실에 가야 했습니다. 그런데 그 안에 들어갔더니 뭐가 보였는지 아십니까? 변기에 오이가 잔뜩 들어 있는 겁니다! 그 당시에는 그랬습니다. 그들은 변기가 뭐에 쓰는 물건인지 몰랐던 거예요.

해설

영국에서 나온 풍문의 사례들은 질리언 베네트와 폴 스미스의 『도시전설: 세계적인 허풍 및 공포 이야기 선집』에 수록된 「바닥 깔기Floored」(pp. 15-16)에 요약되었고, 한 가지 사례도 인용되었다. 스웨덴의 사례는 벵트 아프 클린트베리의 「오늘날의 전설Legends Today」(Reimund Kvideland and Henning K. Sehmsdorf, eds., *Nordic Folklore: Recent Studies*, 1989, pp. 70-89)에 나오는 "민족중심적 전설Ethnocentric Legends"에서 가져왔다. 위스콘신에서 나온 몽족 관련 풍문은 앞서 「은혜도 모르는 무임승차 이민자들」,[23-7]의 해설에서도 언급한 로저 미첼의 논문에서 가져왔다. 이스라엘의 사례는 하야 바르이츠하크Haya Bar-Itzhak의 『이스라엘 민간 서사 Israli Folk Narratives』(2005, pp. 67-68)에서 가져왔는데, 여기서 저자는 에티오피아 출신 유대인이 식품을 변기에 저장했다는 유사한 이야기도 구연된 바 있다고 덧붙였다.

제24장

"진짜" 도시전설

"True" Urban Legends

민속학자 린다 데그가 지적했듯이, 어떤 면에서 '모든' 도시전설은 최소한 부분적으로는 진짜이며, 이런 이야기들은 "이른바 두 가지 종류의 현실 요소"를 불가피하게 포함하게 마련이다. 첫째로 우리는 데그가 "흔히 진짜라고 알려진 검증 가능한 사실"의 사례를 넉넉히 발견한다(예를 들어 범죄, 애완동물, 고속도로, 쇼핑몰, 베이비시터, 대학교수, 부끄러운 순간, 성 스캔들, 기타 일상 경험의 현실적인 세부 내용들이 그렇다). 둘째로 전설에는 "흔히 진짜라고 믿는 환상"이 포함되어 있다(예를 들어 권선징악의 작용, 믿기 힘든 우연의 일치 가능성, 누군가가 쥐를 개로 착각할 가능성, 범죄자가 남긴 범행 시인 메모나 사진, 지겨워진 파충류 애완동물을 변기에 넣고 물을 내리는 것 등이 그렇다). 이런 사실과 환상을 훌륭한 서술자의 실력으로 한데 섞으면, 우리는 상당히 그럴싸하고 심지어 부분적으로는 "진짜"인 도시전설을 갖게 되는 것이다.

하지만 도시전설에서 진실의 요소란 단지 사람들이 서술자의 이른바 신뢰할 만한 출처를 믿는 한편, 그 화자의 세부 내용에 대해서는 굳이 의문을 제기하지 않는 수준에 불과한 경우가 가장 흔하다. 사람들이 도시전설을 믿는 이유는 첫째로 그 줄거리가 가능성의 영역에 머물기 (즉 외계인 침입자나, 염동력이나, 바다 괴물에 대한 내용이 아니기) 때문이고, 둘째로 이야기꾼이 "절대 거짓말하지 않을 사람"인 동시에, 이 놀라운 일을 실제로 겪었다고 전해지는 저 유명한 "친구의 친구"의 권위를 인용할 수 있기 때문이다. 『어니언Onion』이라는 (겉으로는 "미국 최고의 뉴스 출처"로 철판 깔고 자처하는) 유머 전문지의 1977년 3월호에는 바로 이런 순진한 태도를 패러디한 다음과 같은 내용이 간행하

기도 했다.

—

<div align="center">

"도시전설은 진짜다."

사촌의 룸메이트의 친구가 밝혀

</div>

시카고—지난 일요일 이 사람의 친구의 룸메이트의 친구가 공개한 연구에 따르면, 현대의 입소문 민간전승, 일명 "도시전설"은 진짜이다. 비록 직접 들은 것까지는 아니지만, 그의 말에 따르면 "전형적으로 회의적인 반응을 부르게 되지만, 도시전설은 거의 항상 진짜이다. 예를 들어 깜짝 파티를 시작한 친구들 앞에 벌거벗은 채로 나타난 남자에 관한 이야기 같은 것이 그렇다. 나는 이것이 실화라는 것을 확실히 알고 있다. 내 누이의 전 남친이 바로 그 파티에 갔었기 때문이다." 아울러 그는 어린이가 팝록스 사탕과 코카콜라를 동시에 섭취하다가 실제로 사망한 적이 있다고도 말하면서, "그게 신문에 나왔다"고 주장했다.

이런 익살맞은 주장에 대해서 굳이 반응하는 사람들도 있을 것이다. 즉 도시전설은 그 정의상 진짜가 아니기 때문에, 도시전설의 진위 여부에 대한 언급은 모조리 논란의 여지가 있다는 식이다. 다른 사람들은 우리가 '이야기'를 연구하는 것이지 실제 사건을 연구하는 것까지는 아니므로, 이런 이야기 가운데 하나가 (또는 한 이야기의 일부분이) 진짜로 밝혀지더라도 아무런 차이는 없으리라고 주장할 것이다. 어느 쪽이든지 간에, 이 장에서는 얼핏 보았을 때는 전형적인 도

시전설인 듯하지만, 알고 보면 실제 진실의 요소가 들어 있는 이야기 여섯 가지를 다루었다. 특이하게도 이 사례의 대부분은 그 문장 길이와 세부 내용 면에서 그 특징을 입증하기 위해 들인 노력이 어떤 이야기를 반증할 때 들어간 노력보다 더 많았다는 점이다.

24-0 실화, 또는 최소한 훌륭한 도시전설부

True Stories, or At Least Good Urban Legends Dept.

『에지The Edge』의 스티브 오스와인Steve Orthwein: 한 여자가 수입 부품 판매점에 전화를 걸어서 28온스짜리 물 펌프가 있는지 물었다. "뭐를 찾으신다고요?" 부품 판매원이 당황해 하면서 다시 물었다. "남편 말로는 28온스짜리 물 펌프가 필요하다고 해서요." "28온스짜리 물 펌프요? 도대체 어떤 종류의 자동차에 그게 맞는다는 거죠?" "닷선이요." 판매원은 "닷선, 28oz, 물 펌프"라고 적다가 문득 머리에 떠오르는 생각이 있었다. "아, 예, 손님. 28온스짜리 물 펌프가 있었네요. 24온스하고 26온스짜리 물 펌프도 역시나 있고요." "세상에." 여자가 말했다. "지금까지 전화를 돌렸는데, 제 말을 이해해주신 업체는 여기가 처음이에요." "예, 손님. 저희는 종합 서비스까지 담당하는 부품 판매 업체거든요. 필요한 부품을 찾아드리는 게 저희 업무이기도 하고요. 말씀하신 28온스짜리 물 펌프처럼요." 판매원은 이렇게 말하고 미소를 지은 채 다음과 같이 적었다. 고객 직접 방문 수령. 닷선 280Z 물펌프, 부품 번호 (……)

(『오토위크Autoweek』 1998년 1월 12일 자)

24-1

임산부 들치기

The Pregnant Shoplifter

[버지니아주] 알링턴에 사는 한 여성이 세븐코너스의 한 스포츠용품점을 상대로 소송을 제기했다. 상점 직원으로부터 농구공을 들치기하고 있다고 의심받은 것은 물론이고, 진짜 임신부임을 입증하라는 강요까지 받았다는 점을 이유로 들었다.

33세의 베치 J. 넬슨Betsy J. Nelson은 임신 9개월째였던 지난 2월에 어빙 스포츠용품점에 물건을 사러 갔었는데, 지난주에 알링턴 순회재판소에 제기된 소송에서 상점 직원의 불법 체포 및 부주의 혐의로 보상금 10만 달러와 징벌적 배상금 50만 달러를 요구하는 소송을 제기했다고 (……)

해설

『워싱턴 포스트』1985년 7월 19일 자 기사 중에서. 나는 1985년경에 이 이야기가 돌기 시작하자마자 십중팔구 진위불명일 것이라고 확신했다. 『샌프란시스코 크로니클』의 허브 케인도 1985년 9월 12일에 나와 비슷하게 논평했다. "너무 깔끔하다. 마치 우화처럼 들린다." 나는 『멕시코산 애완동물』에서 이 이야기에 대

한 회의적인 언급을 남겼는데, 곧바로 독자들이 이 사건과 관련된 이름, 날짜, 장소, 기타 믿을 만한 정보를 제공하는 신문 스크랩을 제보해왔다. 나는 『망할! 또 타버렸잖아!』에서 실수를 인정했으며, 따라서 이제는 흔히 말하듯 마무리를 할 때가 되었다. 이 이야기의 후일담을 소개하자면 이렇다. 『워싱턴 포스트』 1986년 11월 19일 자 보도에 따르면, 알링턴의 순회재판소 담당 판사는 넬슨 여사가 제기한 불법 체포와 부주의 주장을 각하했으며, 징벌적 배상 주장도 기각했다. 여기까지는 진실이 분명하지만 슈퍼마켓에서 수박을 옷 속에 집어넣고서 임신했다고 주장하며 훔치려고 시도한 여자에 관한 이야기라든지 냉동 닭을 모자 안에 집어넣은 다른 누구에 관한 이야기를 들었다면, 미리 경고하는데 그건 단지 도시전설일 뿐이다.

24-2

미해결 수학 문제

The Unsolved Math Problem

(A) 1940년에 겪었던 일에 대한 조지 B. 댄치그George B. Dantzig **본인의 설명**

버클리에서 보낸 첫해의 어느 날, 저는 예지 네이만Jerzy Neyman 교수님의 수업에 지각을 한 적이 있었습니다. 칠판에는 문제가 두 개 적혀 있었는데, 저는 그게 아마도 숙제로 내준 문제이겠거니 넘겨짚었습니다. 그래서 저는 그걸 옮겨 적었지요. 며칠 뒤에 저는 네이만 교수님께 숙제를 너무 늦게 제출해서 죄송하다고 사과드렸습니다. 이번에는 문제가 평소보다 좀 더 어려웠던 것 같았거든요. 그래서 지금이라도 제출하면 받아주실 건지 여쭤보았습니다. 교수님께서는 책상에 놓고 가라고 하시더군요. 저는 그렇게 하면서도 살짝 마뜩잖았던 것이, 교수님 책상에는 온갖 종이 더미가 쌓여 있었기 때문에, 여차하면 제 숙제도 거기서 영영 사라지지 않을까 하는 걱정이 들었던 겁니다. 6주쯤 지나서, 그러니까 일요일 오전 8시쯤에, 앤과 제가 아직 자고 있는데 누가 와서 현관문을 두들기더군요. 네이만 교수님이셨습니다. 그분은 무슨 원고를 들고 신이 나서 들어오셨습니다. "자네 논문 한 편에 붙일 서론을 내가 썼다네. 당장 읽어보게. 그래야만 곧바로 발송해서 간행할 테니까." 잠시 동안 저는 이분이 무슨 말을 하시는지 전혀

962

이해하지 못했습니다. 간략히 설명하면, 제가 풀었던 칠판의 문제는 사실 통계학에서 유명한 미해결 문제 두 가지였던 겁니다. 그제야 저는 그 문제에 뭔가 특별한 데가 있다는 점을 처음으로 깨달았습니다.

(B) 로버트 H. 슐러Robert H. Schuller 목사의 1983년 저서에 나온 설명

제 이야기를 해드리겠습니다. 저는 조지 댄지그George Danzig이고 [인명 오기는 원문 그대로임] 스탠퍼드 대학의 물리학과에 재직 중입니다. 최근 대통령 지명으로 미국 대표가 되어 빈에서 열린 국제 수학자 대회 International Mathematics Convention에 다녀오기도 했습니다. 저는 대공황 시절에 스탠퍼드에 다녔습니다. 그래서 졸업을 하고 나면 우리 모두 실업자 대열에 합류하게 된다는 걸 알고 있었죠. 교직을 얻으려면 과 수석이 되어야 하는데 그나마도 희박한 가능성이었고, 단지 그것뿐이었죠. 저는 과 수석도 아니었습니다만, 기말시험에서 필기 점수만 만점을 받을 수 있다면 취업 기회도 있을지 모르겠다고 기대했습니다.

저는 기말시험 준비를 워낙 열심히 하다가 그만 시험 시간에 늦고 말았습니다. 도착해보니 친구들은 이미 열심히 문제를 푸는 중이어서, 저는 부끄러운 나머지 그냥 시험지만 집어 들고 책상에 앉았습니다. 자리에 앉아서 시험지에 나온 문제 여덟 개를 풀었고, 다음으로 칠판에 적힌 두 문제도 풀기 시작했습니다. 저는 망연자실했습니다. 열 문제 가운데 두 문제는 확실히 틀렸기 때문이었습니다. 하지만 저는 답안지를 제출하면서 기회를 봐서 교수님께 여쭤보았습니다. 제가 틀린 문제 두 개를 다시 풀어올 터이니 이틀만 여유를 주시면 안 되겠느냐고 말입니다. 놀랍게도 교수님께서는 그러라고 하셨고, 저는 집으로 돌아와서 죽기 살기로 그 방정식에 뛰어들었습니다. 저는 몇

시간이고 소비한 끝에 결국 한 문제를 풀었습니다. 하지만 나머지 한 문제는 절대 못 풀겠더군요. 답안지를 제출하면서 저는 취업 기회가 완전히 사라졌다고 생각했습니다. 제 인생에서 가장 암울한 하루였습니다.

그런데 다음 날 아침에 저는 누가 문을 두들기는 바람에 자다 깨고 말았습니다. 저희 교수님이셨는데, 정장을 차려입으시고 매우 신이 나 계시더군요. "조지, 조지." 교수님은 계속 소리치셨습니다. "자네가 수학의 역사를 만들었어!" 음, 저로선 지금 교수님이 왜 이러시는지 알 수가 없었습니다. 그제야 교수님이 설명하셨습니다. 그날 제가 시험 시간에 늦게 오는 바람에, 교수님께서 시작할 때 하신 설명을 놓쳤다는 겁니다. 교수님께서는 학생들에게 문제 일부가 어렵게 느껴지더라도 계속 노력하라고, 포기하지 말라고 격려하셨던 겁니다. "스스로를 낮춰 보지 말게나." 교수님은 이렇게 말씀하셨습니다. "이 세상에는 어느 누구도 풀 수 없었던 고전적인 해결 불가능 문제들도 있다는 걸 기억하란 말일세. 심지어 아인슈타인조차도 그 문제를 풀 수는 없었으니까." 그러면서 교수님께서는 칠판에다가 그런 해결 불가능 문제 가운데 두 개를 적어서 보여주셨습니다. 뒤늦게 도착한 저는 그 문제가 해결 불가능이라는 것을 몰랐습니다. 저는 그 문제도 시험의 일부라고 생각했고, 그리하여 제대로 풀어보겠다고 작정한 상태였습니다. 결국 저는 한 문제를 풀었습니다! 그 내용은 『국제 고등 수학 저널International Journal of Higher Mathematics』에 간행되었고, 교수님께서는 저에게 조교 일자리를 주셨습니다. 저는 43년째 스탠퍼드에 재직 중이고 (……) 슐러 박사님, 제가 한 가지만 여쭤보겠습니다. 제가 그날 시험 시간에 맞춰서 갔다면, 과연 제가 그 문제를 풀 수 있었으리라 생

각하십니까? 저는 아니라고 생각합니다.

(C) 1983년의 목회자 대상 강연에서 언급된 슐러 버전

수학 이야기가 나왔으니, 수장교회Chrystal Cathedral로 [교회명 오기는 원문 그대로임] 유명한 로버트 슐러가 한번은 비행기를 타고 가는데 옆자리에 앉은 남자가 책을 열심히 보기에 (……) 슐러는 자기가 가능성 사고 방식에 관한 책을 썼다고 말하면서도, 두 사람 사이에는 아마 공통점이 없을 거라고 시인했습니다. "수학에서는 가능성 사고자인지 불가능성 사고자인지가 중요하지 않기 때문입니다. 당신이 부정적인 사람이건 긍정적인 사람이건 간에 2 더하기 2는 항상 4이니까요."

"음, 저로선 그렇다고 확신까지는 못하겠군요." 그의 옆에 앉아 있던 사람이 말참견을 했습니다. "제 이야기를 해드리겠습니다." (……)

(D) 슐러 버전을 접한 조지 댄치그 본인의 반응

언젠가 제가 아침 일찍 산책을 나갔는데 돈 크누스Don Knuth가 자전거를 타고 지나가면서 저를 부르더군요. 그는 제 스탠퍼드 동료거든요. 그가 멈춰 서서 이렇게 말했습니다. "이봐, 조지. 내가 얼마 전에 인디애나에 갔는데, 교회 설교 시간에 자네 이야기가 나왔어. 자네가 미국 중부 기독교인들에게 유명 인사라는 걸 아나?" 저는 놀라서 그를 바라보았습니다. "설교가 끝나자 목사가 다가와서는 혹시 스탠퍼드에 재직 중인 조지 댄치그를 아느냐고 묻더군. 왜냐하면 오늘 설교에서 언급한 인물이 바로 그 사람이라면서 말이야." 그는 말했습니다.

그 목사의 설교의 기원은 또 다른 루터교 목사, 즉 로스앤젤레스 수정교회의 슐어Schuler [인명 오기는 원문 그대로임] 목사에게로 거슬러 올라

갈 수 있습니다. 몇 년 전에 그와 저는 비행기에서 서로 옆자리에 앉게 되었습니다. 그는 긍정적으로 사고하기에 관한 자신의 발상을 제게 설명했고, 저는 숙제 문제와 제 논문에 얽힌 이야기를 그에게 말해주었습니다. 몇 달 뒤에 그가 긍정적 사고방식의 힘에 관해 쓰고 있는 책에 제 이야기를 넣도록 허락해달라고 부탁하는 편지를 보냈더군요. 슐어가 [인명 오기는 원문 그대로임] 간행한 버전은 약간 윤색되고 과장된 부분이 있긴 합니다만, 기본적으로는 정확합니다.

(E) 텍사스의 한 교회 신자가 보고한 내용

저희 어머니께서 텍사스주 포트워스에서 설교를 듣고 오셔서 저한테 이런 이야기를 해주시더군요. 대학에 다니는 청년이 자기 능력을 입증하기 위해서 매우 열심히 공부했는데, 사람의 힘으로 할 수 있는 최대한으로 온 시간을 공부에 바쳤답니다. 청년은 고급 수학 강의를 수강하고 있었는데, 혹시 낙제하면 어쩌나 하고 크게 걱정했답니다. 기말시험 공부를 워낙 오래, 열심히 하는 바람에 결국 시험 당일에는 아침에 늦잠을 자고 말았습니다.

청년은 몇 분 늦게야 뛰어서 시험장에 도착했고, 풀어야 할 방정식 세 개가 칠판에 적혀 있는 것을 발견했습니다. 처음 두 개는 비교적 쉽게 풀었는데, 마지막 한 개는 풀기가 불가능했습니다. 청년은 정신없이 문제를 풀었고, 종료 시간을 불과 10분 앞두고서 비로소 효과가 있는 방법을 찾아내 시간에 맞춰서 문제를 풀었습니다. 외관상 쉬워 보이는 문제를 푸는 데 그렇게 많은 시간을 허비했다는 사실 때문에 청년은 자기 자신에게 크게 실망했습니다.

그런데 그날 저녁에 교수가 청년에게 전화를 걸었습니다. "자네 오

늘 시험 보면서 무슨 짓을 했는지 아나?" 교수는 청년에게 사실상 소리를 지르다시피 하고 있었습니다. '아, 이런.' 학생은 이렇게 생각했습니다. '결국 내가 그 문제를 제대로 풀지 못한 거로구나.'

"자네가 풀기로 되어 있는 문제는 처음 두 개뿐이었어." 교수가 설명했습니다. "마지막 한 개는 내가 그냥 보여주기만 하려고 쓴 거니까. 바로 아인슈타인 이후 모든 수학자들이 풀기 위해 노력했지만 아직 성공하지 못한 문제를 말이야. 그런데 자네가 그걸 풀었단 말이지!"

해설

나는 이미 『망할! 또 타버렸잖아!』에서 이 학계 이야기의 경로를 추적한 적은 있었지만, 그때는 조지 댄치그의 경험에 관한 다양한 재구연을 여러 가지로 패러프레이즈하는 데 그쳤다. 위에 인용한 문자 그대로의 전문은 이후에 발생한 세부 내용의 수많은 변형을 알아보기 위해 비교해볼 가치가 충분하다. (A)와 (D)에서 해당 수업과 슐러와의 만남에 관해 내놓은 댄치그의 설명은 『대학 수학 저널 College Mathematics Journal』 1986년 9월호에 간행된 인터뷰에서 인용했다. (B)의 슐러 버전은 (그의 TV 프로그램 가운데 최소한 하나 이상에 포함되었음에는 의심의 여지가 없는데) 마이클과 도나 네이슨Michael and Donna Nason의 『로버트 슐러: 내부의 이야기Robert Schuller: The Inside Story』(1983)에서 인용했다. (C)는 목회자 대상 강연에 등장한 슐러 버전으로 소식지 『비유Parables, etc.』 1983년 9월호에 게재되었다. (E)는 텍사스의 어느 목사가 설교한 버전으로, 1982년에 휴스턴의 라이스 대학 학생이었던 마크 헤어스턴Marc Hairston이 제보해왔다. 참고로 위에 인용한 내용에서 몇 가지 수정과 해명을 적어보자면 이렇다. (1) 조지 댄치그는 스탠퍼드의

운용연구학과에 재직했다. (2) 슐러의 "수정교회"는 캘리포니아주 가든그로브에 있다. (3) 첫 번째 문제에 대한 댄치그의 풀이는 1951년의 『수리통계학 연보 Annals of Mathematical Statistics』 제22호에 간행되었다. (4) 댄치그는 이 사건 당시 캘리포니아 대학 버클리 캠퍼스의 신입 대학원생이었다. 나는 1991년에 스탠퍼드에서 ("선형계획법의 아버지"로 통하는) 댄치그 교수를 직접 만나서, 1987년에 이미 한 번 문의하여 답변을 받은 이후에도 여전히 모호하게만 느껴졌던 이 이야기의 몇 가지 부분에 대해서 직접 설명을 들었다. 댄치그는 두 번째 문제도 결국 풀어서 1951년에 에이브러햄 월드Abraham Wald와 함께 공동 논문을 간행했는데, 월드는 아예 다른 방법을 이용해서 독자적으로 문제를 푼 상태였다. 이 모든 사건은 한 사람의 경험이 각자 다른 맥락에서 여러 번 반복되고, 인쇄 및 구두 출처를 통해 유포됨으로써 결국에는 그 자체로 민담으로서의 새로운 삶을 달성하게 되는 훌륭한 사례를 제공한다. 물론 댄치그가 점잖게 지적한 것처럼, 차라리 내가 이 이야기의 제목을 「'한때의' 미해결 수학 문제The 'Previously' Unsolvable Math Problem」라고 짓는 편이 더 정확했겠지만 말이다. 1989년에 로스앤젤레스의 딘 오이스보이드Dean Oisboid는 1970년대 초 중학교 수학 선생님으로부터 들었다는 이 이야기의 다음과 같은 변형을 제보해주었다.

—

똑똑한 인도계 학생이 수업에 지각해서 뛰어 들어오더니, 칠판에 적힌 숙제 문제 10개를 서둘러 받아 적었다. 다음 날 학생이 교사에게 찾아와서는 숙제가 너무 어려웠다고 불평했다.

"숙제? 무슨 숙제?" 교사가 물었다.

"칠판에 적어주신 문제요." 학생이 대답했다.

"그건 숙제가 아니었어. 수학의 10대 해결 불가능 문제였지."

"아!" 학생이 말했다. 그러더니 자기 숙제를 교사에게 건네주고는 이렇게 덧

붙였다. "제가 아홉 개까지는 풀었습니다."

나는 이것이 개별적인 창안인지, 아니면 댄치그 이야기의 또 다른 버전인지 중에 어느 쪽의 가능성이 더 높을지 궁금하다. 독자 여러분께서 나의 불가능성 사고를 양해해주신다면, 이것이야말로 나 자신의 수학적 능력을 훨씬 뛰어넘는 질문이다. 마지막으로 히트 영화 「굿 윌 헌팅」에 등장하는 이 이야기의 또 다른 버전은 나도 재미있게 보았다.

24-3

쇠살대에 낀 구두 굽

The Heel in the Grate

(A) 1986년 시애틀에서 온 문의

교수님께. 저희 이모께서 1950년대 말에 해주신 이야기입니다.

이모 말씀으로는 인근에서 결혼식이 열렸는데, 신부들러리 한 명의 뾰족한 구두 굽이 통로에 있는 환기구 쇠살대에 끼어서 홀렁 벗겨졌다는 거예요. 뒤에 오던 진행 요원이 구두를 빼려고 잡아당겼대요. 그랬더니 쇠살대까지 딸려 올라오기에, 그걸 통째로 갖고 계속 걸어갔대요.

급기야 신부가 통로를 따라 걸어오다가 그 구멍에 빠지고 말았다네요. 저희 이모께서 도시전설에 속으셨던 걸까요?

<div align="right">조이스 D. 키호Joyce D. Kehoe</div>

(B) 위의 이야기에 반응하여 1987년 오하이오주 데이턴에서 온 제보

교수님께. 오늘 칼럼에서 말씀하신 건 실제로 오래된 이야기입니다! 여러 해 전에 제가 들은 버전은 어느 교회 성가대가 통로를 따라 걸어가는 중에 소프라노의 구두가 쇠살대에 끼어 벗겨지고, 테너가 쇠살대 전체를 떼어내고, 목사가 구멍으로 빠지는 내용이었습니다.

<div align="right">캐롤 G. 알렉산더Carol G. Alexander</div>

(C) 이 이야기에 대한 또 다른 반응으로 1987년 캘리포니아주 샌디에이고에서 온 제보

저는 그 이야기를 『리더스 다이제스트』에서 읽었는데 아마 1950년 경이었을 거예요! 거기서는 성가대가 입장을 하는 것으로 나와요. 어떤 여자가 쇠살대에 굽이 끼자 구두를 벗어버리고 맨발로 계속 걸어가고, 그다음에 오던 남자가 쇠살대를 빼버리자 바로 뒤에 오던 남자가 빠진다는 거죠. 저는 그 당시에 그 이야기가 무척 재미있었던 게 기억나네요. 워낙 잘 서술된 사건이라서요. 성가대는 엄숙했고, 결국 마지막 남자가 빠질 때까지만 해도 결코 박자를 놓치지 않았대요. 선생님께서도 그 광경을 한번 상상해보세요.

말린 캐리Marlene Carey

(D) 『리더스 다이제스트』 1958년 1월호에서
연쇄 반응

이 일은 온타리오의 한 교회에서 주일 오전 예배 막바지에 시작되었다. 성가대가 퇴장을 시작했고, 찬송을 부르며 중앙 통로를 지나 교회 뒤쪽까지 완벽하게 조화를 이루어 행진했다.

대원 가운데 마지막 여성은 뾰족한 굽이 달린 새 구두를 신고 있었는데, 그런 굽은 워낙 가느다란 나머지 어지간하면 쇠살대에 빠지게 마련이었다. 그런데 마침 통로에는 온풍구를 덮은 쇠살대가 하나 설치되어 있었다.

젊은 여성은 자신의 멋진 구두 굽에 대해서는 아무 생각 못 하고 찬송을 부르며 행진했다. 그러다가 한쪽 구두 굽이 통풍구 쇠살대의 구멍 하나에 제대로 박혀버렸다. 여자는 곧바로 자신의 곤경을 깨달

았다. 뒤로 물러나 구두를 빼려다가는 퇴장 행렬 전체가 멈춰 설 수밖에 없었는데, 그래서는 안 되겠다는 생각이 들었다. 결국 여자는 긴급 상황에서 그다음으로 훌륭한 행동을 했다. 한 걸음도 박자를 놓치지 않고, 한쪽 구두를 벗은 채 계속 통로를 따라 걸어갔던 것이다. 퇴장 행렬에는 균열이 없었다. 만사가 시계태엽처럼 정확하게 돌아갔다.

젊은 여성 뒤를 따라오던 첫 번째 남자가 상황을 파악하고, 역시나 박자를 놓치지 않은 채, 손을 아래로 뻗어 여자의 구두를 집었다.

그러자 쇠살대 전체가 구두에 딸려 나왔다. 남자는 당황했지만 여전히 찬송을 부르면서 통로를 따라 계속 걸어갔다. 손에는 구두가 끼어 있는 쇠살대를 들고서.

퇴장 행렬에는 균열이 없었다. 모두가 찬송을 불렀다. 만사가 시계태엽처럼 정확하게 돌아갔다. 바로 그때, 역시나 곡조를 맞추고 박자를 맞추며, 다음에 오던 남자가 열린 구멍 속으로 빠져버렸다.

(온타리오주 『키치너워털루 레코드Kitchener-Waterloo Record』, 『루터란The Lutheran』에 인용됨.)

(E) 마즈 헤이더크Marj Heyduck의 『마즈 걸작선: 인기 칼럼 "3번가와 메인가의 교차로"The Best of Marj: Favorite "Third and Main" Columns』에서 내놓은 논평 (오하이오주 『데이턴 저널 헤럴드Dayton Journal Herald』, 1962년)

이 이야기는 『저널 헤럴드』 배포 지역에서 폭소를 자아냈을 뿐만 아니라…… 미국과 캐나다의 수십 군데 교회 간행물에도 전재되고…… 『리더스 다이제스트』에도 수록되고…… 여기서 비롯된 속편은 내가 그 어떤 강연을 하든지 확실한 마무리가 되었으며…… 확실한 유머

의 흔적이 되어서, 이걸 들을 새로운 청중이 성장함에 따라 거듭해서 부글거리며 올라오는 이야기로서…… [이 단락의 말줄임표는 원문에도 그대로 들어 있었다]

[자신의 출처인 "우디" 존스에게 확인하고 이 이야기를 재구연한 다음 마즈 헤이더크는 다음과 같이 결론을 내리는데, 아마도 열린 구멍으로 빠진 남자의 말을 인용하는 듯하다]

"음, 저희가 상황을 수습하자, 지휘자도 만족스럽게 생각하고 목사님을 돌아보며 고개를 끄덕였습니다. 이제 축도를 하시라고 목사님께 주는 신호였죠. 그런데 목사님은 무슨 말을 해야 할지 까먹으신 상태였습니다. 목사님은 입을 여셨지만 아무 말도 나오지 않았죠. 머리가 백지로 변한 걸 알 수 있었습니다. 결국 목사님은 맨 먼저 머리에 떠오르는 생각을 말씀하셨죠.

목사님이 말씀하셨습니다. '이제 우리 주 하느님께서 우리를 실족하지 않게……'* 그러고는 더 이상 말을 이어가시지 못했습니다. 당신이 무슨 말을 했는지 깨닫고는 웃기 시작하셨거든요. 성가대도 마찬가지였습니다. 신도들도 마찬가지였고요. 그래서 이래저래 모두에게 행복한 날이 되었습니다. 물론 성가대 지휘자만 빼고요. 지휘자는 그냥 노발대발했습니다. 눈에서 불이 번쩍거리고 귀에서 연기가 모락모락 나왔지요!"

* 이 축도문은 신약성서 「유다서」 1장 24-25절의 "능히 너희를 보호하사 거침이 없게 하시고 너희로 그 영광 앞에 흠이 없이 기쁨으로 서게 하실 이, 곧 우리 구주 홀로 하나이신 하느님께"이지만, "실족하다"라는 단어를 살리기 위해서 영어 원문을 직역했다.

(F) 1987년 오하이오주 팁시티의 우드핀 B. ("우디") 존스Woodfin B. ("Woody") Jones가 내놓은 논평

브룬반드 선생님.「쇠살대에 낀 구두 굽」이야기에 대해 말씀드리자면, 이 사건은 1948-49년에 하노버 대학이 있는 인디애나주 하노버 소재 하노버 장로교회에서 일어났습니다.

저는 이 이야기에 대해서 일종의 소유권 비슷한 기분을 느끼고 있습니다. 제가 마즈 헤이더크에게 제보하기는 했습니다만, 이 이야기는 한동안 동면 상태로 있다가 1957년에 가서야 데이턴『저널 헤럴드』의 "3번가와 메인가의 교차로" 칼럼에서 그 내용을 사용했는데, 제가 알기로는 그 내용이 인쇄된 최초의 사례였을 겁니다. 마즈는 몇 년 전에 [즉 1969년에] 사망했지만, 마이애미밸리 전역에서는 여전히 애틋하게 기억되고 있습니다. 이것이야말로 마즈가 데이턴과 밸리 지역에서 강연을 할 때마다 가장 자주 신청받는 이야기 가운데 하나였습니다.

그 사건의 주요 인물이었던 제임스 A. 스터키James A. Stuckey 목사님과 에드윈 C. 스타이너Edwin C. Steiner의 연락처를 동봉합니다.

(G) 제임스 A. 스터키의 증언. 원래는 1980년에 작성한 것이지만, 내게 보내온 때는 1987년이었다.

저 제임스 앨버트 스터키James Albert Stukey는 1949년 봄에 하노버 대학 성가대의 대원으로 활동하던 중, 하노버 장로교회에서 성가대의 퇴장 도중에 한 여성 대원의 구두가 통로 한가운데 있는 온풍구 쇠살대에 (짐작컨대) 끼어버린 것을 우연히 보게 되었습니다. 그 당시에만 해도 높이 평가되었던 부류인, 예의 바르고 사려 깊은 신입생이었던 저는

당연히 걸음을 멈추고 구두를 주웠습니다. 저는 손에 들고 있던 『성가집The Hymnal』(1933) 아래에 구두와 쇠살대를 끼고서 계속 복도를 따라 걸어갔습니다. 목사님의 사모님께서 이 모든 상황을 지켜보셨기 때문에, 제 뒤에 있는 대원이 (에드 보크스티글Ed Bockstiegel이라는 사람이었는데) 구멍을 피해 가도록 인도해주셨습니다만, 그다음에 있던 베이스 에드 스타이너Ed Steiner는 그만 구멍에 빠지고 말았습니다. 목사님께서는 (성함은 존 폭스John Fox였는데) "이제 우리 주 하느님께서 우리를 실족하지 않게……"라고 축도를 하시지는 '않았음'을 말씀드립니다. 루스 머피Ruth Murphy는 자기 구두를 되찾아서 기뻐했지요.

(H) 1987년 에드 스타이너의 증언

예, 온풍구에 빠졌던 사람은 제가 맞으며 (……) 우리가 퇴장하던 중에 저는 우연히 저편을 보게 되었는데, [하노버 대학 총장 부인] 파커 여사님께서 신도석에서 찬송을 부르고 계셨습니다. 저는 그분을 바라보며 미소를 지었는데, 그분의 얼굴에 아주 이상한 표정이 나타나더니만, 저를 보면서 고개를 젓기 시작하시는 겁니다. 저는 도대체 무슨 문제가 있나 싶어 머리를 굴리기 시작했고, 덕분에 제 앞에서 벌어지는 일에 대해서는 까맣게 모르고 말았습니다. 당연한 이야기이지만, 저는 상황을 파악하기도 전에 구멍에 빠져버렸지요. 물리적 경고는 전혀 없었습니다. 저는 구멍에 깔끔하게 빠져버렸습니다. 심지어 발가락이 구멍 가장자리에 스치지도 않았습니다. 마치 커다란 계단 한 칸을 잘못 디딘 것하고도 비슷해서, 제 허벅지까지 구멍 안에 쑥 빠져버렸습니다.

(……) 저는 전혀 다치지 않은 상태로 구멍에서 빠져나왔고, 음악을

다시 따라 부르면서 교회 뒤편까지 행진했습니다.

(I) 1993년 한 독자의 최종(?) 논평

교수님께. (『망할! 또 타버렸잖아!』에 수록된) 「쇠살대에 낀 구두 굽」에 관해서 스터키 목사님께서 선생님께 해드렸다는 1949-50년의 이야기는 그 당시에 실제로 일어났을 수도 있겠습니다만, 만약 그렇다고 치면 두 번째로 일어났던 일이 되겠습니다. 제가 그 사실을 보증할 수 있는 이유는 1943년인지 1944년 가을에 제가 인디애나주 하노버 장로교회의 성가대에서 쇠살대에 구두가 낀 소프라노였기 때문입니다. 성가대 퇴장 당시 제 뒤에 있던 남자 대원 한 명이 구두를 주우려고 시도했습니다만, 단지 쇠살대를 기울어지게 만드는 데에만 성공했을 뿐이었습니다(문제의 쇠살대는 상당히 크고 무거웠습니다).

퇴장하는 동안에 남자 대원 한 명이 기울어진 쇠살대를 밟아서 무릎까지 빠지고 말았습니다. 그 사람은 금세 괜찮아졌습니다만, 저희 중에 나머지는 그렇지 못했습니다. 왜냐하면 목사님께서 축도를 하시면서, "이제 우리 주 하느님께서 우리를 실족하지 않게" 운운하셨거든요.

<div align="right">

헬렌 T. 램지Helen T. Ramsey

콜로라도주 덴버에서

</div>

해설

위에 소개한 내용은 이 사건과 (또는 사건들과?) 그로부터 비롯된 이야기들의 역사에 관한 가장 완벽한 설명으로 구성되어 있다. 헬렌 램지의 편지 (I)는 이 책에서

최초로 간행되는 셈이며, 이 이야기의 궁극적인 기원과 역사에 관한 문제를 다시 혼란 속으로 집어넣는다. 다른 것은 몰라도 위에서 제시한 이야기를 (설령 이 것이 '정말' 마침내 온전한 이야기라면) 보고 나면, 도대체 하노버 장로교회에서는 1940년대에 중앙 통로에 있는 위험한 쇠살대로 인해 제기되었던 심각한 문제를 여러 해가 지나도록 해결하지 않은 이유가 무엇인지 의문이 떠오른다. 어쩌면 그 교회에서는 그 쇠살대를 전혀 고치지 않았고, 이후로도 유사한 사고가 계속 발생했을 수도 있다. 언젠가 내가 그 교회를 직접 방문한다면 실제 모습을 직접 확인해보고 싶다. 그런 한편 주목해야 할 중요한 점 하나는 이번의 "진짜" 전설과 앞의 또 다른 "진짜" 전설 양쪽의 사례에서 모두 언론 매체가 이야기의 유포와 변화에 중요한 역할을 담당했다는 점이다. 마지막으로 내가 반드시 지목하고 싶은 것은 "쇠살대에 낀 구두 굽" 사건이 완전히 다른 맥락에서도 (즉 우주여행 센터의 "무균실" 안에서도) 등장했다는 사실이다. 바로 도리스 데이Doris Day, 로드 테일러Rod Taylor, 딕 마틴Dick Martin, 아서 고드프리Arthur Godfrey가 출연한 영화 「유리 바닥 보트The Glass Bottom Boat」(1966)에서였는데, 여기서는 데이가 구두 굽을 잃어버리고 마틴이 구멍 속으로 빠져버린다.

24-4 크레이그의 세계기록 수집품

Craig's World-Record Collection

(A) 1990년에 매사추세츠주 케임브리지에서 유포된 문건

귀하와 귀 단체에서 크레이그 셔골드를 돕자는 다음의 요청에 응답해주시면 감사하겠습니다.

일곱 살 소년 크레이그는 뇌종양을 앓고 있어서 살날이 얼마 남지 않았습니다. 개인이 수집한 문병 카드 부문의 세계기록 보유자로 기네스북에 [오타는 원문 그대로임] 이름을 올리는 것이 그의 꿈입니다.

도움을 주실 분은 문병 카드를 아래 주소로 보낸 [오타는 원문 그대로임] 주시고, 귀사 직원 여러분께도 이 문건을 공유해주시기 바랍니다.

크레이그 셔골드

셸비 로드 38번지

카셜턴

서리주 SN8 1LD

영국

여러분이 선택한 다른 학군, 기업, 단체 열 곳에도 첨부한 페이지를 추가해서 보내주시기 바랍니다.

(B) 1991년 캘리포니아주 샌디에이고의 한 회사에서 고객들에게 보낸 편지

귀하께서도 평소에 귀하의 시간과 에너지를 요구하는 여러 요청을 받으셨으리라 확신하는 바입니다. 하지만 약간은 단순한 다음 요청을 완수하도록 도울 시간은 충분히 발견하실 수 있으리라 고대하는 바입니다.

크레이그 셔골드는 영국 서리에 사는 일곱 살짜리 어린이인데 말기 암을 앓고 있습니다. 개인이 수집한 명함 부문의 세계기록 보유자로 기네스북에 오르는 것이 그의 소원입니다. 여러분의 명함 한 장을 아래 주소를 통해 크레이그에게 보내주시고, 아울러 이 편지를 다른 개인 열 명에게 보내주심으로써 그의 소원이 완수되도록 도와주시기 바랍니다. 우리가 세상 모든 어린이의 필요를 이토록 간단히 채워줄 수만 있다면 얼마나 (⋯⋯)

크레이그 셔골드
셸비 로드 36번지
카셜턴
서리주 SN1 1LD, 영국
'이 편지 자체를 크레이그에게 보내지는 말아주세요.'

(C) 1996년 캘리포니아주 베이커스필드에 있는 한 병원에 팩스로 들어온 전단

어린이 소원 재단의 요청서

크레이그 셔골드는 뉴햄프셔주 킨에 사는 7세 소년입니다. 그는 수술이 불가능한 뇌종양으로 시한부 상태입니다. 그가 어린이 소원 재

단에 신청한 소원의 내용은 문병 카드 100만 장을 아래 날짜까지 수집하는 것입니다.

'1996년 8월 15일'

그래야만 죽기 전에 세계기록집에 올라갈 수 있기 때문입니다. 카드는 직접 만들거나 구매하거나 상관이 없습니다. '부디' 카드를 아래 주소로 보내주세요.

크레이그 서골드

어린이 소원 재단 내

페리메터 센터 이스트 32번지

조지아주 애틀랜타 30346

여러분이 생각하시기에 이 작은 소년의 소원을 도울 수 있어 보이는 모든 사람에게 부디 이 내용을 전해주세요. [이 전단의 테두리에는 어린이의 작은 윤곽 그림들이 있고, 용지의 맨 아래에는 "감사합니다. K. 리"라고 인쇄되었고, 손으로 적은 하트가 그려져 있다]

(D) 어느 학교 소식지의 스크랩. 날짜와 장소 불명

학생 여러분께.

크레이그 서골드는 14세 소년으로 뇌종양을 앓는 까닭에 회복될 가능성이 없습니다. 그의 마지막 소원은 100만 장의 편지, 또는 문안 카드를 받는 것입니다. 여러분이 매우 중요한 소원을 이루어줄 수 있는 기회입니다. 몇 마디 쓴다고 해서 여러분의 시간을 크게 잡아먹지는 않을 것입니다.

대단히 감사합니다!

[학생 두 명의 서명]

보낼 곳:

크레이그 서골드 [이하의 주소는 (C)에 나온 애틀랜타의 주소와 같다]

추신: 여러분이 아는 사람 모두에게 (어른 포함) 알려주시기 바랍니다.

해설

진짜일까? 어떻게 나이, 질병, 주소에 관해서 이렇게 제각각인 변형이 나올 수 있었던 걸까? 크레이그에게 카드를 보내는 동시에 더 많은 카드를 보내달라는 호소문을 유포했던 많은 사람들을 부끄럽게 만들지 않으려는 뜻에서 구체적인 출처까지는 명시하지 않았다. 위에 소개한 내용은 크레이그 셔골드 이야기를 기록한 편지, 이메일, 팩스, 전단, 스크랩으로 이루어진 무려 25센티미터 두께의 서류철에서 골라낸 극소수의 샘플에 불과하다. 아니, 크레이그 "셔홀드(Sherhold)" "샤골드(Shargold)" "서골드(Shirgold)" 이야기라고 해야 하려나? 과연 그는 "셸비(Shelby)" "셜비(Sherlby)" "셀비(Selby)" "사우스셀비로드(South Selby Rd.)"의 26, 35, 36, 37, 38, 56, 90번지에 살았을까? 그의 주소는 영국 "서리(Surrey)" "서리(Surry)" "서레니(Surreny)"주의 도시 "카셜턴(Carshalton)" "차셜턴(Charshalton)" "카숄턴(Carshaulton)" "카셀턴(Carshelton)" "카셜턴(Carshaltonn)", 또는 "카찰턴(Cahchalton)"이었을까? 위의 사례에 나온 우편번호도 천차만별이다. 어떤 버전의 주소에 따르면 그는 캐나다 "브리티시컬럼비아주 서리"에 살고 있으며, 심지어 뉴햄프셔주 킨에 살고 있다는 언급도 있다. 어떤 편지에서는 조지아주 애틀랜타에 있는 대행사를 통해 카드나 편지를 보내달라고 간단히 요청하는 반면, 어떤 편지에서는 크레이그가 애틀랜타에 살고 있다고 주장한다. 어떤 변형에서는 조지아 주소가 "페리메터(Perimeter)", 또는 "파라미터(Parameter)" 애버뉴이고 (또는

"센터"이고), 번지수가 32, 3200, 321로 제각각이다. 그렇다면 이 모든 일의 배후에 있는 진실은 무엇일까?

크레이그 셔골드의 엽서, 축하 카드, 문안 카드, 명함 수집 호소라고 알려진 것이야말로 삶이 전설을 모방한 사례에 해당한다. 처음에는 아픈 어린이에게 행복을 가져다주자는 내용의, 허구일망정 가슴 훈훈한 이야기로 시작되었건만 우편물 홍수가 압도적으로 늘어나면서 악몽으로 변했던 것이다. 『타임』 1990년 12월 24일 보도에 따르면, 크레이그의 카드 수집품은 결국 3300만 점에 달했으며, 그의 가족은 이미 여러 해 동안 그 유입을 막고자 노력 중이었다.

이 이야기는 1982년에 "꼬마 친구"라고만 알려진 허구의 어린이가 역시나 애초부터 있지도 않았던 기록을 추구한다는 풍문이 돌면서 시작되었다. 스코틀랜드 페어슬리에 산다는 이 백혈병 환자는 엽서 수신 부문에서 최고 기록을 경신해 기네스북에 오르고 싶어 했다. 실제로는 이런 기록이 없었는데도 그를 격려하는 수백만 장의 카드가 전 세계에서 흘러 들어와서 페어슬리 우체국이 미어터질 지경이 되었다. 하지만 정작 우편물을 수령할 "꼬마 친구"는 있지도 않았다.

이 호소문은 입소문, 편지, CB 무전기, 언론을 통해 유포되었다. 그러다 1988년에 영국의 나이 어린 암 환자 마리오 모비Mario Morby에게로 관심이 옮겨갔다. 마리오는 자기가 들은 기록을 깨고 싶다고 발표했으며, 수많은 사람들이 그에게 카드를 보냈는데, 직접 보낸 경우도 있었고 그의 대의를 채택한 여러 재단을 통해 간접적으로 보낸 경우도 있었다.

결국 마리오의 이름과 엽서 100만 265장이라는 기록이 1989년 기네스북의 "수집" 부문에 등장했다. 하지만 카드 홍수는 계속 밀려들었고, 컴퓨터 네트워크까지 동원되어 이 호소문을 선전하기 시작했다. 엽서의 숫자는 계속 늘어나기만 했고, 우편물을 처리해야 하는 사람들 모두에게는 크나큰 골칫거리가 아닐 수 없었다. 이 기세가 여전히 등등하던 상황에서, 이번에는 마리오가 커다란 우편

물 자루에 깔려 사망했다는 풍문이 등장하기도 했다. 급기야 1991년의 『올드파머스 역서』에서도 이 내용을 게재했다.

이어서 등장한 것이 영국 카셜턴에 사는 일곱 살짜리 암 환자 크레이그 셔골드였는데, 그는 1989년 9월에 마리오의 엽서 기록을 깨기 위해 나섰다. 사람들은 열성적인 노력을 크레이그에게로 이전했고, 11월에 이르러 그는 150만 장의 카드를 얻게 되어서 기네스로부터 신기록으로 인정받았다.

크레이그의 호소문은 우편과 컴퓨터를 통해 유포되었으며, 나중에는 직장 연락망을 통해 연쇄 편지가 팩스로도 발송되기 시작했는데, 각각의 편지에서는 수신자마다 10명에게 더 전달해달라고 요청했다. 이런 편지에서는 크레이그의 성씨, 주소, 질병, 수집 목표가 제각각으로 나와 있지만, 일곱 살이며 시한부라는 묘사는 상당히 일관적이었다. 미국의 일부 회사에서는 아예 수집용 상자를 만들어서 크레이그에게 보낼 카드를 넣어두라고 직원을 독려했다. 1990년에는 급기야 영수증에 크레이그 호소문을 인쇄해 집어넣은 상점도 등장했다.

미국 백만장자 존 W. 클루기John K. Kluge 덕분에 크레이그는 1991년 3월에 버지니아 대학 의료센터에서 양성 뇌종양 제거 수술을 받았다. 1991년 6월 10일 자 『피플』 잡지에서는 미소를 짓는 크레이그가 미개봉 편지 꾸러미에 에워싸인 모습과 함께 희소식을 전했다.

이 시점에 이르자 가족은 크레이그가 그냥 회복되기를, 평범한 삶을 살기를, 선의에서 비롯되기는 했지만 정보를 잘못 아는 사람들이 보내는 대량의 카드 수집품이 제발 중단되기를 바라게 되었다. 카드 덕분에 크레이그의 사기가 올라간 것은 분명했고, 결과만 놓고 보면 덕분에 좋은 일도 있었던 것이 사실이다. 즉 클루기가 크레이그에 관해 알고 도와주려 나서게 된 것도 애초에 크레이그를 기네스북에 올리자는 호소문을 받아보았기 때문이었다.

크레이그 셔골드 호소문을 논의한, 또는 거짓이라 논박한 언론 기사는 수십 편에

달하는데, 그중 몇 가지를 소개하자면 다음과 같다. (1) 존 페카넨John Pekkanen, 「소년과 백만장자The Boy and the Billionaire」『리더스 다이제스트』1991년 3월호. (2) 채리스 존스Charisse Jones, 「꿈이 이루어지고 또 이루어지다······A Dream Comes True and Comes True······」『뉴욕 타임스』1993년 9월 1일 자. (3) 피닉스 소재 소원 바라기 재단Make-A-Wish Foundation 웹사이트(http://www.wish.org/wish/craig.html).

24-5

초록 우표쿠폰

Green Stamps

(A) 1988년 오하이오에서

몇 년 전에 한 친구에게 들은 이야기입니다. 자기 이모가 겪은 사건이라고 하더군요.

한 여자가 연례 산부인과 검진을 받으러 갔는데, 처음 보는 의사에게 검진을 받아야 하는 상황이다 보니, 상당히 신경이 곤두서 있었습니다. 평소처럼 여자는 화장실에 가서 소변 샘플을 받아 오라는 지시를 받았습니다.

하지만 화장실에 휴지가 없기에 여자는 자기 지갑을 뒤져서 화장지를 꺼냈습니다. 여자가 진찰실에 들어가서 옷을 벗자, 의사가 들어와서 검진을 시작했습니다. 여자가 두 다리를 받침대에 올리고 똑바로 눕자, 의사는 아까 여자가 사용한 화장지에 실수로 붙어 있었음이 분명한 S&H 초록 우표쿠폰 두 장을 떼어내더니 손에 든 채로 이렇게 물었답니다. "저기요. 이거 혹시 모으시는 건가요?"

이 이야기는 사실일 리 없겠지요……. 설마 사실일까요?

(B) 1983년의 간행 내용, 초록 우표쿠폰을 줘버리다

버랜드Burrand 박사는 다음과 같은 경험을 이야기했다. "어떤 여자가 연례 건강검진을 받으려고 찾아왔습니다.

간호사가 여자에게 옷을 모두 벗고 진찰대에 눕게 했죠.

그런데 그러자마자 여자는 화장실에 잠깐 다녀오겠다고 하더군요. 불운하게도 화장실에 휴지가 떨어진 상태였는데, 여자는 간호사에게 새로 하나 갖다달라고 말하는 대신, 자기 지갑에 있던 화장지를 꺼내서 사용했습니다.

환자는 진찰실로 돌아와서 진찰대에 올라가더니 간호사에게 이야기했고, 간호사는 다시 저를 불렀지요." 버랜드 박사는 말했다. "간호사는 환자에게 시트를 덮고 질 검사를 위해 받침대에 두 다리를 올려놓았습니다. 그런데 환자를 검진하려고 시트를 들어 올린 순간, 저는 처음에 깜짝 놀랐고 나중에는 웃음이 나왔습니다. 수집용 초록 우표쿠폰 하나가 여자의 엉덩이에 붙어 있었거든요. 아마 지갑에서 화장지를 꺼낼 때 같이 들어 있던 초록 우표쿠폰 몇 장이 거기 붙었다가 환자가 미처 모르는 사이에 피부로 옮겨간 모양이었습니다." 버랜드 박사는 말했다.

"아이고, 환자분." 내가 말했다. "많은 사람들이 갖가지 판매용 물건에 대한 사은품을 갖고 있다는 건 압니다만, 이 초록 우표쿠폰을 도대체 무엇을 위한 사은품으로 사용하시는지는 모르겠군요. 저로선 환자분께서 뭘 팔고 계신지 모르니까요." 의사가 웃었다.

(C) 1988년의 간행 내용, 그러면 더블 쿠폰도?

최근에 어느 여자 환자에게 들은 이야기인데, 한번은 정기적인 자

궁암 검진을 위해서 산부인과를 방문했다고 한다. 소변 샘플을 받아 오라고 해서 화장실에 갔더니만 휴지가 없기에, 이 여자는 자기 지갑을 뒤져서 화장지를 꺼냈다고 한다. 나중에 검진을 받는데 의사가 이렇게 말하더란다. "음, 저도 특이한 방식으로 요금을 받은 경우가 많기는 했습니다만, 누구한테서 초록 우표쿠폰을 받아 보는 것은 또 처음이로군요." 문제의 우표쿠폰은 화장지에 붙어 있었던 모양이다.

<div align="right">의학박사 리 A. 피셔Lee A. Fischer</div>

(D) 1985년 몬태나에서 온 편지

저는 초록 우표쿠폰 이야기를 1977년인지 1978년에 처음 들었습니다. 일리노이주 샴페인의 어느 병원에서 주임 간호사가 해준 이야기였는데, 그 사람 말로는 자기 이모님이 직접 겪은 일이라고 하더군요. 저는 처음 들었을 때부터 이 이야기를 좋아해서, 제가 아는 사람 모두에게 반복했습니다.

그런데 6개월쯤 뒤에 저는 그 주임 간호사, 다른 몇 사람과 함께 간호사실에서 함께 점심을 먹었습니다. 주임 간호사가 다시 한번 초록 우표쿠폰 이야기를 했는데, 한 여자가 매우 차분하게 이렇게 말하더군요. "그 이야기는 진짜가 아니에요."

주임 간호사는 진짜라고, 자기 이모님이 실제로 겪은 일이라고 장담했습니다. 하지만 다른 여자는 자기가 몇 년 전에 밀워키에서도 똑같은 이야기를 들었다고 말하더군요. 점심을 먹고 헤어질 때까지만 해도 주임 간호사는 그 일이 자기 이모님에게 실제로 일어났던 일이라고 확신하고 있었습니다. 다른 여자가 나중에 저한테 한 말에 따르면, 자기는 주임 간호사 때문에 화가 났었답니다. 왜냐하면 자기가 밀

워키에서 들은 이야기가 진짜라고 너무 믿고 싶어 했기 때문이었죠. 그런데 똑같은 이야기가 반복되는 걸 듣자, 그 여자는 이야기가 진위 불명이라는 걸 곧바로 알아챘던 겁니다.

해설

(A)는 오하이오주 『콜럼버스 디스패치Columbus Dispatch』에 게재된 내 신문 칼럼을 읽은 어느 독자가 제보한 내용인데, 편지에는 이름이 단지 "J.W."라고만 적혀 있었다. 내가 보유한 초록 우표쿠폰 관련 서류철에 들어 있는 34개 항목 가운데 대부분은 이 버전과 비슷하다. 즉 장소와 날짜가 모호하고, '친친'에게서 들은 것으로 되어 있다. 특히 내가 보유한 버전 가운데 28개는 오로지 '친친'만을 언급하는데, 제보자의 위치는 뉴욕부터 캘리포니아, 뉴멕시코부터 미시간, 메릴랜드부터 텍사스까지 미국 전역을 망라한다. "블루칩" 우표쿠폰을 언급한 버전은 두 개이고, 엘비스가 나오는 진짜 우표를 언급한 버전도 하나 있다. 런던에서 온 버전도 하나 있는데, 여기서도 진짜 우표가 언급된다. 그런데 이때까지만 해도 초록 우표쿠폰 이야기는 전형적인 도시전설 같았지만, 간행된 버전 두 가지는 뭐란 말인가? 그중 하나는 검진을 했던 의사가 직접 이야기하는 것으로 되어 있으니 말이다. 그중 첫 번째인 (B)는 (구두법은 원문 그대로이다) 메릴랜드주 해거스타운에서 방사선과 의사로 일하다가 은퇴한 스탠리 H. 마크트Stanley H. Macht가 저술한 『의료의 작고 충격적인 이야기들Medical Mini-Shockers』이라는 제목의 소규모 자비 출판 소책자에서 가져왔다. 마크트 박사는 서문에서 이렇게 말한다. "이 이야기는 진짜이다. 내 동료들이 보고한 내용이다." 간행된 버전 중 두 번째인 (C)는 업계지인 『의료경제학Medical Economics』 1988년 10월 17일 자에서 가져왔다.

그 출처에 대해서 편집자에게 문의했더니만 이런 답장이 날아왔다. "그 기사는 단지 일화로서 투고된 것입니다. 재미있는 분량 때우기로 말입니다. 우리는 의사들에게 이렇게 '놀랍고, 재미있고, 부끄러운' 작은 경험들을 보내달라고 부탁하고, 그중 일부를 간행하고 있습니다." 위에서 인용한 마지막 사례인 (D)에서 암시되듯이, 분명 이 이야기는 의료계 종사자 사이에서는 잘 알려져 있었던 모양이다. 그 내용은 몬태나주 헬레나의 앤서니 웰레버Anthony Wellever가 편지로 제보했다. 간행된 버전 두 가지 가운데 어느 쪽도 이 사건의 진실성에 대한 전적인 증거까지는 제공하지 않는 반면, 나는 『멕시코산 애완동물』에서 1인칭으로 서술하는 상세한 설명을 두 가지나 간행했다. 그중 하나는 도나 셀라Donna Cellar라는 여성이 제보한 것인데, 이 사건을 1963년 가을 텍사스주 댈러스에서 자신이 직접 겪은 일로 묘사했다. 나머지 하나는 내가 매우 잘 아는 한 여성이 제보했는데, 내 눈을 똑바로 바라보며 이 사건은 1950년대 말에 '자기가' 직접 겪은 일이 절대적으로 확실하다고 말한 바 있다! 이 내용을 간행한 이후 수많은 추가 보고가 들어왔는데, 그중 하나는 1950년대의 것이었으며 1960년대 초의 것들도 있었다. 전형적인 예시를 들자면 이런 식이었다. "저는 1962년 12월 1일부터 1963년 5월 31일까지 시카고 교외인 일리노이주 글렌뷰에서 함께 일했던 앤 콜Ann Cole이라는 여자로부터 초록 우표쿠폰 이야기를 들었는데, 시기상으로는 선생님께서 언급하신 셀러Celler 여사의 1963년 가을 경험보다는 약간 먼저인 셈입니다." 또 다른 사례로 이런 것도 있다. "저는 초록 우표쿠폰 이야기를 1962년 여름 텍사스주 페리턴에 있는 찰리 테일러Charlie Taylor의 드러그스토어에 갔다가 두 친구로부터 최신 소식이라면서 들었습니다. 예전 고등학교 미인대회 우승자였던 여자가 겪은 일인데, 결혼 전 이름이 무엇이었냐면 (……)" (음, 나로서는 굳이 그녀의 이름을 인용하지 않는 편이 상책일 듯하다.) 솔직히 이 대목쯤 되자 나로서도 초록 우표쿠폰 이야기가 실제로 반복되는 경험인 것인지, 아니면 단순히 전설이

었지만 일부 여성이 "자기 자신의 이야기"로 채택하게 되었던 것인지, 아니면 산부인과 의사의 장난일 뿐인지 여부를 확신할 수가 없어졌다. 마지막으로 하나 덧붙이자면 이렇다. 구두와 인터넷을 통해 유포된 이 이야기의 1990년대 버전에서는 한 여성이 건강검진을 받으러 가기 직전에 스프레이 캔에 담긴 "여성용 위생 데오도란트"를 사용했다. 그런데 여자는 실수로 반짝이 스프레이를 뿌려 놓고 그 사실을 까맣게 몰랐다. 의사는 이렇게 말했다. "음, 오늘은 아주 멋지시네요." 그렇다면 이건 진짜일 수밖에 없다. 그렇지 않은가? 하지만 속단은 금물이다. 2005년에 벵트 아프 클린트베리가 간행한 스웨덴 도시전설집의 제목은 바로 이 이야기의 스웨덴 버전에서 가져온 『반짝이 스프레이와 99편의 클린트베리담Glitterspray och 99 andre klintbergare』이었다(벵트 아프 클린트베리의 저서와 논문을 자주 접한 스웨덴 사람들에게는 "클린트베리담談, Klintbergers"이 도시전설의 대명사이다. 물론 나야 여러분이 미국 버전을 굳이 "브룬반드담談, Brunvanders"이라고 불러주는 것을 원하지는 않지만 말이다. 이 장르를 지칭하는 별명이라면 스칸디나비아의 것 하나로 충분하니까!).

24-6

The Bullet Baby

켄터키주 루이빌의 『주간 미국 의료American Medical Weekly』 1874년 11월 7일 자(vol. I, no. 19, pp. 233-34)에서

산부인과 의사 주목!—남부 연방 소속 야전 및 병원 외과 의사의 일기 중에서.

　미시시피주 빅스버그의 의학박사 L. G. 케이퍼스L. G. Capers 저술.

　[이 사이에는 두 문단에 걸쳐서 ""전쟁'에 관한 놀라운 이야기"에 대한 전반적인 논의가 벌어진다]

　1863년 5월 12일, R. 전투가 벌어졌다. 마을에서 약 1.5킬로미터 떨어진 곳에서 G. 장군의 여단이 L. 장군이 지휘하는 그랜트 군의 진군에 맞섰던 것이다. 우리 여단의 후방으로 약 300미터 떨어진 곳에는 훌륭한 주택이 한 채 있었는데, 그곳의 거주자는 어머니 한 명, 딸 두 명, 하인 여러 명이었다(가장은 다른 군대에 입대하여 집을 비운 상태였다). 오후 3시 정각, 그러니까 전투가 가장 치열하던 때에, 위에서 언급했던 어머니와 두 딸은 (나이는 각각 열다섯과 열일곱이었다) 호기심과 열성이 가득해진 나머지 용감하게도 자기네 농장 앞에 나와서 서 있었는데 자신들의 동포가 저 무시무시한 공격에서 쓰러질 경우를 대비해 부상자를 돌봐줄 채비와 열의를 갖추고 있었다.

우리 병력은 훌륭하게 싸웠지만 숫자에서 밀린 나머지, 점차 뒤로 물러나게 되어 그 주택에서 150미터 이내까지 오게 되었다. 내 위치는 우리 여단에 가까웠기 때문에, 나는 어느 고귀하고 용감한 청년 하나가 비틀거리며 가까이 다가오더니 땅에 쓰러지는 모습을 보았다. 이와 동시에 주택에서 들려온 찢어지는 비명이 내 귀에 도달했다! 나는 금세 청년의 옆으로 다가갔고, 진찰 결과 왼쪽 정강이뼈가 광범위하게 분쇄된 복합 골절임을 파악했다. 총탄이 튀면서 그곳에 맞았고, 앞으로 날아가 음낭을 관통하면서 왼쪽 고환을 날려버렸던 것이다. 내가 이 불쌍한 친구의 부상을 치료하자마자 저 존경할 만한 어머니가 크게 상심하며 내게 달려와서는, 자기 딸을 봐달라고 간청했는데, 어머니의 말에 따르면 불과 몇 분 전에 심한 부상을 입었다는 것이었다. 서둘러 주택으로 달려가 보니, 두 처녀 가운데 언니 쪽이 실제로 매우 심각한 부상을 입은 상태였다. 총탄이 왼쪽 복벽을 관통했는데, 대략 배꼽과 장골의 안쪽 척추 돌기 사이의 중간쯤이었고, 너덜거리는 상처만 남긴 채 복강 내에서 사라져버렸다. 그녀가 회복하리라는 희망은 거의, 또는 전혀 없다고 생각했다. 나는 그저 진통제만 처방할 시간밖에는 없었는데, 우리 부대는 결국 적군에게 농지와 마을을 모두 넘겨주고 후퇴했기 때문이었다.

나는 부상자와 함께 R. 마을에 남아 있었기 때문에 다음 날 그녀를 다시 찾아갈 기회를 얻었으며, 이후 거의 2개월의 기간 동안 간헐적으로 찾아갔는데, 그 기간이 끝날 무렵에는 처녀도 완전히 회복되었고, 치료 중에 성가신 증상은 전혀 없었다. 심한 복막염을 제외하면, 평소처럼 건강해진 것 같았다.

처녀가 회복된 지 6개월쯤 지났을 때 우리 부대의 이동으로 인해

나는 R. 마을을 다시 방문하게 되었으며, 그 처녀를 다시 한번 진찰하러 갔다. 그녀는 건강과 사기 모두 최상이었지만 복부가 어마어마하게 커져 있었으며, 마치 임신 7주나 8주차인 것과 유사해 보였다. 실제로도 내가 그 가족을 몰랐거나, 또는 처녀의 복부 부상 사실을 몰랐다면, 임신이라고 진단을 내렸을 것이다. 위와 같은 상황이다 보니 나로서도 확실한 진단을 내리는 데에 실패해서, 이 건을 계속해서 살펴보기로 작정했다. 나는 그렇게 했다.

총탄으로 부상을 입은 때로부터 2백 하고도 78일째 되던 날에 나는 바로 그 처녀에게서 체중 3.6킬로그램의 건강한 남자 아기를 받아냈다. 나는 그리 크게 놀라지는 않았다. 하지만 그녀 본인이며, 가족 전체의 놀라움과 굴욕감이 어땠을지 한번 상상해보시라. 이 일은 묘사보다 오히려 상상이 더 나을 것이다. 비록 출산 전에 내가 검사해본 바에 따르면 처녀막은 멀쩡했지만, 나로선 처녀가 자신의 무고와 순결에 대해서 진실하고도 종종 거듭해서 내놓은 주장을 믿지 않았다.

이 놀라운 출산일로부터 3주쯤 지나서 나는 아기를 진찰하러 갔는데, 할머니의 주장에 따르면 "성기에 뭔가 잘못된 부분이 있다"기 때문이었다. 진찰 결과 음낭이 커지고, 부풀고, 예민해진 상태였다. 오른쪽에 단단하고 거칠어진 물질이 들어 있었는데, 외부의 것임이 분명했다. 나는 곧바로 제거를 위한 수술을 진행했고 음낭에서 총탄을 하나 찾아냈는데, 날아가면서 뭔가 단단하고 관통 불가능한 물질에 부딪힌 듯 찌그러지고 우그러진 상태였다.

내가 어찌나 놀랐는지는 차마 상상조차도 불가능할 것이다! 이미 독자 여러분의 눈에는 이 논문을 흘끗 보자마자 매우 평이하게 드러났음직한 일이, 정작 그 당시의 내게는 수수께끼처럼 보였던 것이다.

며칠 동안 밤에 잠도 못 자고 생각을 거듭한 끝에 내 눈앞에서 설명이 스쳐 지나가더니, 그때 이후로는 마치 한낮의 태양처럼 명료해지게 되었다!

"이게 뭐지?" 내가 아기의 고환에서 꺼낸 총탄은 5월 12일에 내가 치료한 청년의 정강이뼈를 박살 냈던 바로 그 총탄이었으며, 그렇게 망가진 상태에서 그의 고환으로 들어가서, 정액과 정자의 입자를 묻혀 가지고 처녀의 배로 들어간 다음, 왼쪽 난소를 관통하고 자궁 속으로 들어감으로써 그녀를 임신시켰던 것이다! 이 현상에 대한 다른 설명은 있을 수가 없었다! 나는 가족에게 이런 확신을 설명했으며, 이들의 간청에 못 이겨 내가 치료한 청년 병사를 찾아가서 이 사건을 적절하게 설명해주었다. 당연한 이야기이지만, 그 역시 처음에는 회의적이었지만 결국에는 그 젊은 어머니를 찾아가보기로 했다. 확신을 했는지 못 했는지는 모르지만, 결국 청년은 처녀와 결혼했는데, 그때 남자 아기는 태어난 지 네 달이 차마 되지도 않은 상태였다.

추가적으로 흥미로운 사실을 하나 더 밝히자면, 작년에 내가 받은 편지 이야기를 해야 할 것 같다. 그 내용에 따르면, 두 사람은 행복한 결혼 생활을 영위하고 있으며 세 자녀를 두었지만, 그중에서도 가장을 정말 똑 닮은 아이는 역시나 (우리의 주인공인) 첫째라고 한다!

해설

이 보고가 진짜일 수 있을까? 비록 외관상 의심스러워 보이기는 하지만, 어쨌거나 그 당시에 평판이 좋았던 의학 저널에 간행된 내용이기 때문이다. 위에서 나

는 케이퍼스 박사의 보고서 전체를 전재했다. 왜냐하면 이 출처 자체가 쉽게 발견하기 힘들며, 워낙 자주 부정확하거나 불완전하게 요약되고 패러프레이즈되기 때문이다. 이 이야기는 『의학의 변칙과 특이 사례Anomalies and Curiosities of Medicine』(1896)라는 그리 유명하지 않은 책에서 재구연되었으며, 바로 여기서부터 시작해서 다른 여러 간행물에도 게재되기에 이르렀는데, 예를 들어 『아메리칸 헤리티지American Heritage』 1971년 12월호에는 「기적의 총알 사건The Case of the Miraculous Bullet」이라는 표제로 수록되었다. 하지만 이 시기가 되자 사건의 무대가 미시시피에서 버지니아로 옮겨왔으며, 등장인물 역시 북부 연방의 지지자들로 바뀌었다. 아울러 총탄이 유아의 고환 속에 들어 있었다는 세부 내용은 아예 언급되지 않게 되었다. 1982년 11월에 한 독자가 「디어 애비」에 이 이야기를 제보했는데, 평판 좋은 출처에 등장했으므로 진짜임이 분명하다고 주장하며 『아메리칸 헤리티지』의 내용을 인용했다. 애비는 자기가 몇 년 전에 같은 이야기의 한 가지 버전을 간행했으며, 이후 90세 인도인 독자로부터 "활과 화살 때문에 임신하게 되었다고 주장한 인도 처녀"에 관한 이야기를 들어본 적이 있다는 제보가 왔다고 응답했다. 나 역시 「디어 애비」와 마찬가지로 이 이야기를 처음 들었을 때는 불신했었다. 그래서 『목이 막힌 도베르만』에서 이 이야기를 논의하면서, 이것이야말로 "오래 묵은 전시의 전설이거나, 어쩌면 19세기 어느 의사나 편집자의 날조"에 불과하지 않겠느냐는 추측을 내놓았다. 알고 보니 이 이야기는 실제로 날조로 밝혀졌는데, 나는 『주간 미국 의료』 1874년 11월 21일자(Vol. I, no. 21, pp. 263-64)에 게재된 다음과 같은 철회 기사를 보고 나서야 그런 사실을 알게 되었다.

미시시피주 빅스버그의 L. G. 케이퍼스 박사는 본 학술지의 제19호에 보고된 '총탄에 의한 임신'이라는 놀라운 사례의 진실성에 대한 책임을 부정했

다. 그는 자기가 들은 그대로 그 이야기를 했을 뿐이었다. 그는 이 이야기가 진짜가 아니라고 말하지는 않았지만, "가장 잘 규제되는 가족에서도 사고는 일어날 수 있다"는 오래된 격언의 진실성을 적절하게도 기억하려는 의향을 품고 있다. 여기서 우스운 사실은 이 의사가 사건을 보고하면서 자기 서명을 적지 않았다는 점인데, 편집자는 '허위 보도'의 피해자가 될 생각까지는 없었음에도 투고 내용의 가치를 인정한 까닭에, 작성자가 나름 숙고한 재미를 박탈할 마음까지는 들지 않아서, 결국 예상보다 훨씬 더 많은 재미를 맛보게끔 허락했던 것이다. 독자 역시 이 이야기를 많이 즐겼지만, 막상 읽고 나서 "장난을 치고 다닐" 만큼 충분히 즐기지는 않았다.

이 해명을 발견했을 즈음, 나는 1896년의 책에서도 총알 아기 이야기에 "의료의 상상력 영역에서 온 흥미로운 사례"라는 각주가 달려 있음을 역시나 발견했다. 서던메소디스트 대학의 제임스 O. 브리든James O. Breeden 교수는 「'기적의 총알 사건' 재론'The Case of the Miraculous Bullet' Revisited」(*Military Affairs*, vol. 45, no. 1, 1981)이라는 논문을 통해 이 이야기를 반증한 의료계 권위자였지만, 애비나 나는 이 이야기에 대한 불신을 표명했을 때만 해도 이 논문에 대해서는 전혀 모르고 있었다. 미시시피주 빅스버그의 올드코트하우스 박물관에는 이 전설이 계속 살아 있는데, "총탄 실물"이라고 주장하는 장난스러운 전시물과 함께 「총탄 임신, 또는 최초의 총 맞은 놈의 새끼The Minie Ball Pregnancy, or the Original Son-of-a-Gun」라는 제목으로 1874년의 논문을 수록한 소책자가 비치되어 있다고 전하기 때문이다. 이 소책자에서는 "이 이야기가 진짜인가?"라는 질문을 제기한 다음, 간행된 이야기는 기껏해야 "근사한 농담"에 불과하다고 지적하며 이렇게 마무리한다. "좋은 이야기에 진실이 초를 치게 허락해서는 절대 안 됩니다." 나 역시 적극 동의하는 바이다. 아울러 박물관에서 이 이야기를 기념하는 티셔츠도 판매한다.

제 죽음에 관한 보도는……

보낸 사람: internet.chingu.myutsaramyogijogiseo.com
받는 사람: jan.brunvand@sisna.com
제목: 얀 브룬반드 교수님 돌아가셨나요?

오리건 대학 캠퍼스에서 들은 이야기인데, (『사라진 히치하이커』와 『목이 막힌 도베르만』의 저자이신) 얀 브룬반드 교수님께서 유타 대학의 본인 연구실 책상에 앉은 채 돌아가셨다고 합니다. 강의 시간에 오시지 않기에 찾으러 갔던 신입생이 발견했다네요.

내 답장:
보도 내용은 사실입니다. 이 답장은 저승에서 보내는 것입니다. 아직까지는 인터넷 접속이 되네요. 이곳에서의 제물낚시는 환상적이랍니다.
감사.

—얀

민속학자는 이른바 "메타 민간전승"이라는 것을 오래전부터 인식해왔다. 말하자면 민간전승에 '관한' 민간전승이다(예를 들자면 이렇다.

"똑똑." "누구세요?" "기회입니다." "그럴 리가. 두 번이나 두들겼잖아!").* 이와 유사하게 '민속학자'에 관한 민간전승도 상당수 있다. 예를 들어 이런 것이다. 학자 중에 누군가가 실제로 만사에 정의부터 내리려는 버릇을 포기하고 우리의 주제를 다음과 같이 서술한 적이 있었을까? "민속학이란 민속학자가 연구하는 것이다." 또는 이야기 유형과 모티프의 권위자인 스티스 톰슨Stith Thompson은 언젠가 어느 학술 대회에서 자신의 분류 체계에 사용되는 숫자만을 인용함으로써 민담을 구술한 적이 정말로 있었을까?**

이런 자기 지시적인 업계 전통을 고려해보면, 우리의 포스트모던 시대에 도시전설 패러디가 증식했다는 것이야 놀랄 만한 일까지도 아니다. 인터넷에는 훌륭한 사례들이 가득한데, 예를 들어 최근에 내 앞으로 전달된 다음과 같은 내용이 그렇다.

미셸이 여러분의 도움을 간절히 바랍니다!

이 내용을 여러분이 아시는 모든 사람에게 전달해주세요. 이것은 연쇄 편지가 아닙니다. 이것은 한 소녀의 시한부 소원입니다. 소녀의 이름은 미셸 브랜트이고, 올해 초에 선천적 신경성 입냄새증Congenital Halitosis Nervosa, CHN 진단을 받았는데, 현재로서는 치료법이 없는 질병

* "기회는 두 번 문을 두들기지 않는다"라는 속담을 이용한 농담이다.

** 민담 연구의 대가인 톰슨이 예를 들어 신데렐라(유형 510A)를 설명할 경우, 흔히 하듯이 그 줄거리를 요약하는 대신 "잔학한 계모" "마법을 써서 아름답게 하다" "신발 난제" "승리하는 막내딸"이라는 민담 모티프의 고유번호인 "S31, D1860, H36.1, L50"이라고 말했다는 뜻이다.

998

이라고 합니다. 미셸은 동종요법 의사의 치료를 받고 있는데, 이 의사는 오로지 마늘만 먹는다면 치료가 가능할 수도 있다고 약속했답니다.

이 소녀가 그런 돌팔이의 손에 떨어진 이유는 간단합니다. 절망적인 상황에 빠진 사람은 무슨 일이든지 하기 때문입니다. 지푸라기라도 붙잡으려는 것이지요. 어쩌면 여러분이 아는 사람 중에서도 절망적인 상황에 직면했을 경우에 어리석거나 오도된 것처럼 보이는 길을 택하는 사람도 있을 겁니다. 사실은 미셸과 그 부모도 지금은 파산하고 말았지요. 평생 모은 저축을 써버리고, 집까지 담보를 잡혔으니, 파산할 수밖에요.

사실 이들은 현재 절망적인 상황에 처해 있습니다. 그나마 돈이 조금 남아 있을 때, 부모는 미셸에게 마지막으로 훌륭한 식사를 대접하고 싶었습니다. 사랑하는 딸에게 주는 마지막 만찬으로, 브랜트 부부는 딸이 좋아하는 디저트인 파운드케이크를 주문했습니다. 미셸이 파운드케이크를 워낙 맛있게 먹었기에, 부모는 웨이터에게 조리법을 물어보았습니다. 웨이터는 조리법 가격이 "두 장 반"이라고 말했고, 브랜트 부부는 곧바로 동의했습니다.

나중에 신용카드 청구서를 받아보고 나서야 부부는 조리법 가격이 자기네가 예상한 2달러 50센트가 아니라 250달러임을 깨달았습니다. 이 청구서 때문에 브랜트 가족은 망연자실했는데, 왜냐하면 이것이야말로 그들에게 남은 마지막 돈이었고, 더 이상은 미셸의 치료 불가능한 상황을 위한 치료법을 감당할 수가 없기 때문이었습니다.

이에 브랜트 가족은 복수를 감행하기로 작정했습니다. 이들은 그 조리법을 여러분에게 무료로 전달한 것입니다. 그들은 이런 발상을 이

윗집의 고르스키 가족에게서 얻었습니다. 그들은 모 식당에 [식당 상호는 소송이 진행 중인 관계로 삭제합니다] 250달러를 내야 한다면, 이 돈의 가치를 모든 사람이 누리도록 하겠다고 작정한 겁니다.

돈을 달라고 호소하거나, 또는 이 조리법을 제공하는 대가로 요금을 받는 대신, 브랜트 가족은 기업의 탐욕에 대항하는 마지막 한 가지 몸짓을 취하려고 노력 중입니다. 그들은 이 몸짓이 미국 전체를 각성시키는 데에 도움이 되기를, 그리하여 "작은 사람들"을 무시해서는 안 된다는 것, 특히 CHN을 앓는 딸을 둔 사람들을 무시해서는 안 된다는 것을 알려주기를 바랍니다.

이 편지를 작성하기 전날, 미셸은 한 가지를 덧붙이고 싶어 했습니다. 이미 CHN 때문에 외상을 입은 상태인 미셸은 최근에 또 한 번의 충격을 겪었습니다. 언니의 결혼식에 참석했었기 때문입니다. 피로연 때 신랑은 (즉 미셸의 새 형부는) 손님들에게 좌석 밑을 보라고 말했는데, 거기에는 종이봉투가 하나씩 달려 있었습니다. 봉투 안에는 미셸의 언니와 신랑들러리가 명예를 손상시키는 자세를 취한 모습을 찍은 사진이 들어 있었습니다.

당연히 결혼식은 망치고 말았으며, 브랜트 부부가 이 결혼식을 위해서 멋진 파운드케이크를 만들었어도 마찬가지였습니다. 불쌍한 미셸은 이 세상에 확실한 것은 전혀 없음을 (다만 자기가 CHN에서 결코 회복될 수 없으리라는 것만 예외임을) 깨달았고, 불멸성을 얻기 위한 자기 나름대로의 시도를 해보고 싶었습니다. 미셸의 요구는 단 하나뿐이었습니다. 여러분 각자가 이 편지를 주위에 전함으로써 미셸이 계속 살아 있게, 최소한 이메일의 마법 속에서는 그렇게 살아 있게 해달라는 것이었습니다.

심지어 미국 선천적 신경성 입냄새증 협회American Congenital Halitosis Nervosa Society, ACHNS에서도 관여했습니다. ACHNS에서는 미셸의 치료 불가능한 상황을 치료하는 싸움을 위해서, 이 편지를 받아보는 사람 1인당 3센트씩을 기부하기로 약정했습니다. 이 편지를 전달하더라도 여러분은 아무런 비용도 부담하지 않는다는 것을 유념해주십시오. 그저 잠깐의 시간만 쓰시면 그만입니다.

이 편지는 이미 세계를 여덟 바퀴나 돌았으므로, 이제 와서 여러분이 그 연쇄를 끊어버린다는 것은 부끄러운 일일 겁니다(하지만 이것은 연쇄 편지가 아니라는 점을 기억해주십시오).

버젓한 사람이라면 누가 감히 시한부 소녀의 마지막 소원을 거절할 수 있겠으며, ACHNS가 미셸의 대의를 위해 돈을 기부하겠다고 약정한 상황에서 특히나 그럴 수 있겠습니까? 훌륭한 양심을 가지신 여러분은 이 편지를 그냥 지우시겠습니까? 여러분은 그저 "전달" 버튼만 누르고, 이름 몇 개를 써넣고, 발송하시면 그만입니다.

인구 50억 명이 넘는 세계에서 여러분은 누군가의 삶을 변화시킬 기회를 얼마나 자주 갖고 계십니까? 아주 많이는 아닐 거라고 장담할 수 있습니다. 하지만 여러분의 노력은 미셸의 가족이 사람에 대한 신뢰를 되찾도록 도와줄 수 있습니다. 아시다시피 이들이 가족에 대한 신뢰를 잃은 계기는 미셸이 끔찍이 좋아했던 삼촌 월터가 라스베이거스로 여행을 떠난 일이었습니다. 항상 스스로를 매력남이라고 생각했던 월터는 그곳의 카지노에서 매력적인 여성을 만났고, 두 사람은 정말로 죽이 맞는 것처럼 보였습니다. 급기야 여자는 자기 호텔 방으로 가자고 제안했습니다. 다음 순간 눈을 떠보니 월터는 욕조 안에 앉아 있었습니다. 여자는 사라진 다음이었지만, 의자 위에

는 전화와 함께 쪽지가 남아 있었습니다. 쪽지에는 그에게 욕조에서 나오지 말고 곧바로 911로 신고하라고 적혀 있었습니다. 월터는 시키는 대로 했고, 상황실 근무자는 전화를 받자마자 어떻게 된 상황인지를 알아챘습니다. 그가 욕조에 앉아 있다는 사실을 알아낸 상황실 근무자는 이렇게 말했습니다. "암시장의 장기 밀매업자 일당이 선생님의 신장을 모두 제거한 겁니다. 움직이지 마세요. 이미 구급대원이 출동했습니다." 다행히도 월터의 신장을 훔쳐간 사람은 솜씨가 뛰어난 의사였지만, 사람에 대한 브랜트 가족의 신뢰는 상당히 크게 흔들린 다음이었습니다.

여기 바로 여러분의 기회가 있습니다! 이 연쇄 편지 아닌 편지를 여러분이 아는 사람에게 최대한 많이 전달해주세요. 여러분이 이 편지를 다른 한 명에게 전달할 때마다 ACHNS에서는 미셸의 치료 불가능한 CHN 질환을 치료하기 위한 노력에 3센트씩을 기부할 것입니다. 만약 여러분이 10명에게 전달한다면 30센트가 됩니다. 만약 그 10명이 다시 10명에게 전달한다면, 3달러가 됩니다. 만약 그들 각자가 다시 세 명에게 전달한다면, 30달러가 됩니다! 그리고 만약 이 모든 사람이 모두에게 전달한다면 300달러가 됩니다(이 정도 금액이라면 미셸의 마지막 나날을 편안하게 만들어주기 위해 지출할 수도 있었을 상황에서 모 식당이 [식당 상호는 소송이 진행 중인 관계로 삭제합니다] 브랜트 부부에게 청구했던 금액보다 겨우 20퍼센트 많은 액수에 불과합니다).

어쨌거나 이 모든 내용을 읽으시고 나서도 저 불쌍한 꼬마 미셸에게 "아니"라고 말씀하실 수 있겠습니까? 이 용감하고 작은 소녀에게 말입니다. 이 소녀는 너무 많이 고통을 받았습니다. [이다음에는 브랜트 가족의 변호사가 쓴 다음과 같은 글이 첨부되어 있다. "브랜트 가족의 자금 가운데 나머

지가 상당 부분 소송으로 허비된 이후, 이들은 식당과의 소송에서 패소하였습니다. 합의 조건에 따라서 저는 그 식당의 이름이라든지, 이 편지 때문에 브랜트 가족이 그 식당에 지불해야 하는 금액이 얼마인지, 또는 그 조리법의 성분 등을 여러분께 말씀 드릴 수는 없습니다. 저로선 이 포기 선언이 단지 자기네 권리를 주장하려는 과정에 서 브랜트 가족의 에너지 상당 부분을 가져가버렸던 소송에 종지부를 찍어주었으면 하는 바람입니다."]

이와 같은 맥락의 또 다른 패러디도 인터넷에서 찾아볼 수 있다.

—

크레이그 셔골드는 암으로 시한부 판정을 받은 10세 소년입니다. 소년은 사망하기 전에 니만마커스 쿠키 조리법을 가장 많이 받았다는 세계기록을 세우고 싶어 합니다. 여러분께서는 데이터베이스 전문 업체 렉시스넥시스에 분노의 팩스를 보내 그곳 중역 화장실에서 여러분 어머니의 결혼 전 이름의 흔적을 모두 지우라고 요구함으로써 크레이그를 도와주실 수 있습니다. 그러면 그 업체에서는 이에 반응하여 크레이그의 생명 유지 장치를 통제하는 컴퓨터에 "좋은 시간"이라고 적힌 이메일을 보낼 것입니다. 이 컴퓨터를 운영하는 기술자 펠리페 린츠가 이메일을 열어보는 순간, 그의 하드 드라이브는 250달러의 신용카드 청구서 수천 장으로 덮어쓰기될 것이며, 이로써 JFK가 총에 맞았을 때 암살범이 있었다고 간주되는 잔디 언덕에서 힐러리가 목격되었다는 증거의 마지막 일부분까지 지워지고 말 것이고, 그리하여 엘비스와 함께 검은 헬리콥터에서 땅콩버터 바나나 튀김 샌드위치를 먹는 삼각 위원회가 한패인 빌 게이츠와 함께 세계를 지배할 수 있게 될 것입니다.

유머 작가 데이브 배리Dave Barry는 1990년 11월 25일에 도시전설 패러디에 빠져들었는데, 여기서는 모발 관리 이야기에 전념했다.

─

내가 고등학교에 다니던 1960년대 초에 여성의 모발 관리의 주된 형태는 마치 빨리 마르는 선박 도료 같은 스프레이를 머리에 뿌리는 것이었다. 그 당시 여성이 인기 높고 매력적인 "벌집" 헤어스타일을 유지하려면 산업용 헤어스프레이가 필요했는데, 그 헤어스타일에서는 높고 빽빽하게 머리 더미를 세운 다음, 스프레이를 뿌려서 마치 통행 차단선과 똑같은 정도의 화려하고 자연스러운 부드러움을 달성하게끔, 빗은 고사하고 손도끼로도 뚫을 수 없게끔 만들었다.

사실은 커다란 벌집 머리를 만든 고등학교 여학생이 있었는데, 몇 달 뒤에 머리를 감으려고 작정해서 전동 공구까지 동원해 구멍을 뚫어보니, 그 안에서 '거미 둥지'가 발견되었다. 그렇다! 최소한 내가 플레즌트빌 고등학교에서 들은 내용에 따르면 그러했다. 나는 최근에 이 분야의 최고 권위자이자 내 지인인 수전이라는 여성에게 확인해보았는데, 그녀는 이게 진짜라고 확증해주었으며, 다만 자기는 바퀴벌레라고 들었다는 점만 차이라고 했다. 역시나 이 방면에 해박한 내 아내도 자기는 '새'라고 들었다고 말했다. 내가 보기에는 이렇게 계속 물어보고 돌아다니다 보면, 어떤 여자가 머리카락을 열어보니까 뉴욕시의 하수도에서 살다 온 백색증 악어가 한 마리 기어 나왔다는 이야기도 들을 수 있으리라 확신하는 바이다.

도시전설 패러디의 또 한 가지 형태는 가짜 대학 강의 서술인데, 하버드 램푼Harvard Lampoon의 『한 권으로 보는 하버드 교육A Harvard

Education in a Book』에 등장하는 다음의 "도시 신화"와 그 해석의 사례가 대표적이다. 물론 여러분은 이 강의가 가짜임을 알 수 있을 터인데, 왜냐하면 나는 도시 "신화"라는 표현을 결코 쓰지 않기 때문이다.

신화: "제 미용사가 하는 말이, 한 여자가 뉴욕에서 비가 오는 어느 날 개를 데리고 산책을 나갔답니다. 5번가를 지나가는데 여자가 상점 진열장을 바라보느라 비에 젖은 개에게는 별로 관심을 주지 않았대요. 그런데 여자가 집으로 돌아가려고 보니까 개가 질질 끌리더래요. 여자가 밑을 내려다보았더니, 목줄 끝에 전자레인지 한 대가 묶여 있더랍니다."

브룬반드의 해석: 이 신화는 기술의 잠재적 사악함에 대한 사회의 공포를 반영하고 있습니다.

그리고 마지막으로 허위 경고에 대한 다음 세 가지 과장된 반응이 있다.

(A)

--

경고, 주의, 위험, 조심!
인터넷을 통해 퍼지는 호구 바이러스!

--

워싱턴 D.C.— 불규칙 인터넷 현상 조사 연구소Institute for the Investigation of Irregular Internet Phenomena에서 오늘 발표한 바에 따르면, 인터넷 이용자 가운데 상당수가 신종 바이러스에 감염되는 바람에 받은 편지함이나 브라우저에 등장하는 근거 없는 이야기, 전설, 무서운 경

고를 아무런 의문 없이 믿게 되었다고 한다. 이른바 호구 바이러스는 사람들로 하여금 쿠키 조리법, 이메일 바이러스, 모뎀세, 빠르게 부자 되는 방법 등과 관련된 터무니없는 날조의 사본을 무턱대고 믿고 전달하게 만드는 것이 분명하다.

"이 사람들은 단순히 타블로이드 독자라든지, 또는 행운의 과자에 나온 숫자에 근거해 로또를 사는 사람이 아닙니다." 한 대변인은 말했다. "대부분은 다른 면에서 멀쩡한 사람들이고, 만약 길모퉁이의 낯선 사람으로부터 똑같은 내용을 들었다면 웃어넘기고 말았을 사람들입니다." 하지만 바로 이런 사람들이 호구 바이러스에 감염되면, 인터넷에서 읽은 내용은 무엇이든지 믿게 된다.

"허풍과 황당한 주장에 대한 저의 면역성이 모두 사라졌습니다." 한 피해자는 울면서 이렇게 말했다. "저는 친구들이 전달하는 온갖 경고 메시지와 아픈 아이 이야기를 모조리 믿게 되었으며, 심지어 그 메시지 대부분이 익명이어도 그렇게 합니다." 현재 회복 중에 있는 또 다른 피해자는 이렇게 덧붙였다. "저는 '좋은 시간' 바이러스에 대해서 처음 들었을 때 별다른 의문 없이 받아들였습니다. 메일 앞머리를 보니 다른 수신자가 수십 명이나 되었기에, 그 바이러스가 진짜임이 분명하다고 생각했던 겁니다." 피해자의 말에 따르면, 이후 오랜 시간이 걸려서야 '익명의 날조 피해자들' 모임에 나가서 이렇게 선언할 수 있었다고 한다. "저는 제인이고, 날조에 속은 적이 있습니다." 하지만 이제 그녀는 다음과 같은 이야기를 확산하고 있다. "여러분이 읽는 내용을 의심하고 확인하세요." 그녀는 말했다.

인터넷 사용자라면 이 바이러스의 증상이 있는지 스스로 확인하는 것이 좋은데, 그 방법은 다음과 같다.

가능성 없어 보이는 이야기를 아무 생각 없이 믿으려는 의향. 그런 이야기의 사본 여러 개를 남들에게 전달하고 싶은 충동. 과연 어떤 이야기가 진짜인지를 확인하기 위해서 3분의 시간조차 투자하기 싫어하는 열성의 결여.

T.C.는 최근에 감염된 사람이다. 그는 한 기자에게 이렇게 말했다. "제가 인터넷에서 읽은 내용에 따르면, 거의 모든 샴푸의 주성분은 머리카락이 빠지게 만들 수 있답니다. 그래서 저는 샴푸 사용을 중단했습니다." 호구 바이러스에 관해 이야기하자, T.C.는 감염을 피하기 위해서 앞으로는 이메일 읽기도 중단하겠다고 말했다.

이와 유사한 증상을 가진 사람은 누구든지 곧바로 도움을 요청하기를 촉구하는 바이다. 전문가들이 추천하는 방법은 호구가 되는 느낌이 처음 들었을 때, 인터넷 사용자는 각자 선호하는 검색엔진으로 찾아가서 자신들을 생각 없는 신용으로 유혹하는 대상을 검색해보는 것이다. 대부분의 날조, 전설, 허풍은 인터넷 커뮤니티에서 널리 논의되며 노출되기 때문이다.

(B)

이 메시지는 매우 중요한 것이기 때문에 우리도 익명으로 보내드립니다! 이 내용을 곧바로 여러분의 친구 모두에게 전달하시기 바랍니다! 굳이 생각도 하지 마시기 바랍니다! 이것은 연쇄 편지가 아닙니다! 이 이야기는 진짜입니다! 굳이 확인해보시지 마시기 바랍니다! 이 이야기는 워낙 시기적절하기 때문에, 이에 관한 데이터가 없습니다. 이 이야기는 워낙 중요하기 때문에, 우리는 느낌표를 많이 사용하

고 있습니다! 많이!! 여러분이 의심하지 않는 누군가에게 메시지를 하나 전달할 때마다, '대책 없는 호구를 위한 집'에서 10센트씩을 자체 기부할 것입니다(여러분이 이 메시지를 사방에 전달한다는 것을 이 '집'이 어떻게 아는지 궁금하다면, 당신은 너무 생각을 많이 하는 것이 분명합니다).

'지금 당장 행동하세요! 지체하지 마세요! 마감이 임박했습니다! 다른 매장 어디에서도 판매하지 않습니다!'

(C) 제목: 여러분 모두에게 감사드립니다

여러분 모두에게 감사드립니다. 작년 한 해 동안 그토록 중요한 이메일을 보내준 친구들에게 감사드립니다! 여러분이 정보를 전달하려는 노력에 저를 포함해주셨으니 정말 감동했습니다!

여러분 덕분에 저는 코카콜라 마시기를 그만두었습니다. 그건 오히려 변기 얼룩 제거에 좋은 거라기에요.

저는 극장 가기를 그만두었습니다. 혹시 에이즈에 감염된 바늘을 깔고 앉을까 봐 겁나서요.

저는 몸에서 고약한 냄새가 나게 되었습니다. 하지만 암을 유발할 수도 있는 데오도란트 사용을 그만두었으니 다행입니다.

저는 그 어떤 주차장에도 차를 세워두지 않게 되었습니다. 때로는 일곱 블록이나 걸어가야 하지만, 혹시나 누군가가 향수 샘플을 이용해서 저를 마취시키고 강도질을 할까 봐 겁나서요.

저는 전화에 응답하기도 그만두었습니다. 혹시나 저쪽에서 시키는 대로 이상한 번호를 누르게 되어서 우간다나 싱가포르나 도쿄에 전화를 거는 바람에 무지막지한 요금 고지서를 받을까 봐 겁나서요.

저는 몇 가지 식품 섭취도 그만두었습니다. 거기 함유된 에스트로

겐 때문에 게이로 변할까 봐 겁나서요.

저는 치킨과 햄버거 먹기도 그만두었습니다. 그건 맥도날드 같은 데에서 빅맥을 팔기 위해 실험실에서 기르는, 눈도 깃털도 없는 무시무시한 돌연변이 괴물로 만든다기에요.

저는 이제 파티에 가더라도 어느 누구와도 어울리지 않습니다. 혹시 누군가가 제 신장을 떼어가고 얼음 가득한 욕조에서 낮잠을 자게 내버려둘까 봐 겁나서요.

저는 저축 금액을 전부 에이미 브루스의 계좌에 기부했습니다. 그 불쌍하고 아픈 여자아이는 머지않아 병원에서 사망할 예정이라니까요. 그런데 그 아이가 몇 년이 지나도 전혀 나이 들어 보이지 않는 것을 보니 희한하네요.

저는 수표를 발급했다가 부도가 나는 바람에 파산했습니다. 제가 마이크로소프트와 AOL의 특별 이메일 프로그램에 참여하기만 하면 그 회사에서 1만 5000달러를 보내주기로 했었는데 말이죠. 하지만 저의 신형 무료 휴대전화가 전혀 오지 않는 것이라든지, 디즈니랜드 유료 휴가 입장권이 전혀 오지 않는 것은 좀 이상한 일입니다.

저로선 이 모든 일의 이유가 제가 깨트리거나 미처 까먹고 따르지 못한 연쇄 때문이라고, 그리하여 제가 지옥에서 온 저주를 받은 것이라고 확신하는 바입니다.

중요한 추신: 여러분이 앞으로 10초 이내에 최소한 1200명의 사람에게 이 이메일을 발송하지 않는다면, 오늘 오후 3시 정각에 새 한 마리가 여러분 머리 위에 똥을 쌀 겁니다.

초등학교 시절이었던 1980년대 초에 하루는 학교에서 이상한 소문을 들었다. 홍콩에서 구미호 요괴 두 마리가 한국을 찾아왔는데, 어젯밤에는 유명 방송인이 진행하는 심야 토크쇼에 출연해서 조만간 어린아이를 두 명쯤 잡아먹고 출국할 예정이라며 향후 계획을 밝혔다는 것이다. 황당하고도 엽기적인 이야기였지만, 당시의 어린 마음에는 왜 하필 어제 일찍 자는 바람에 TV를 못 보았을까 하는 아쉬움뿐이었다.

그 소문은 같은 반 아이들 사이에서만 잠깐 돌다가 사라지고 말았던 반면, 수년 뒤 동생이 초등학교에 다닐 때는 저 유명한 홍콩 할매 괴담이 전국적으로 유행하면서 관련 뉴스 보도까지도 나왔던 것으로 기억한다. 어쩌면 내가 들은 구미호 이야기가 일종의 전조였을 수도 있지만, 그런 소문이 애초에 어디서 나왔는지는 알 수 없는 일이다. 여하간 나로선 그 소문을 통해 본격적인 도시전설을 처음 접한 셈이었다.

물론 '행운의 편지'는 물론이고, '선풍기를 틀고 자면 죽는다'는 괴담이며, '밤에 휘파람 불면 뱀 나온다'는 미신도 흔히 언급되던 시절이지만, 내가 들은 구미호 이야기는 엽기적인 내용, 실존 인물과 방송 거론, 누군가가 들었다는 보증에 이르기까지 전형적인 도시전설의 구성 요소를 모두 갖고 있었다. 이 책에서 정의했듯이 '친구의 친구의

실화'로 구전되는 '너무 훌륭해서 오히려 사실 같지 않은 이야기'였던 셈이다.

이 책은 미국 유타 대학의 영문학과 명예교수 얀 해럴드 브룬반드의 저서인 『도시전설의 모든 것』의 완역본이다. 저자는 본래 민담 연구자였지만 도시전설에 각별히 관심을 쏟고 학술적 연구를 지속하여 세계적인 권위자로 인정받게 되었다. 미국 전역의 여러 신문에 연재한 칼럼을 엮어 여러 권의 선집을 내놓았으며, 그중 대표적인 내용을 선별하고 일부를 증보해서 한 권으로 묶은 것이 『도시전설의 모든 것』이다.

민간 설화의 일종인 도시전설은 그 이름에서 알 수 있듯이 현대의 민담이다. 출처는 물론이고 진위 여부조차도 불분명한 이야기가 떠돌면서, 구전뿐만 아니라 복사물과 팩스와 이메일 같은 새로운 매체를 통해서도 다양한 버전으로 유포된다. 민담 연구자인 저자의 지적처럼 대부분 유서 깊은 설화 원형의 현대적 변형이지만, 정작 그 창작과 유포 과정은 21세기까지도 추적조차 불허하는 수수께끼로 남아 있다.

저자의 정의에 따르면 도시전설이란 '너무 훌륭해서 오히려 사실 같지 않은 이야기'이며, 흔히 '친구의 친구가 겪은 실화'라는 단서를 달고 확산된다(한때 전국을 휩쓸었던 각종 연예인 관련 '괴담'에 '내(친구)가 분명히 들었(다고 했)다'는 보증이 곁들여졌던 것과도 유사한 상황이다). 하지만 이 책에 나온 여러 사례에서처럼, 막상 그 '친구의 친구'를 작정하고 수소문하면 하나같이 꼬리를 내리고 입을 다물고 만다.

도시전설의 황금시대는 20세기 중후반이었지만, 인터넷 시대에 와

서도 그 기세는 약해지지 않아 각종 온라인 콘텐츠를 통해 지속되고 있다. 한편으로는 시대와 지역을 초월해서 유사한 설화가 창작되고 유포된다는 것이야말로 인간 상상력의 위력과 한계를 모두 보여주는 셈이니, 일견 황당무계한 도시전설이야말로 현대인의 심성을 잘 보여주는 자료일 수도 있겠다.

이 책의 장별 주제에서도 드러나듯 대부분의 도시전설이 범죄, 망신, 질병, 오염, 사고, 불량 식품, 외국인, 신기술 등에 대한 불안을 다룬다는 점은 의미심장한 데가 있다. 바로 이런 공통적인 정서야말로 오늘날 인터넷과 SNS를 통해 확산되며 사회 문제로 대두한 온갖 가짜 뉴스의 근간이기도 하다(실제로 이 책의 제20장에 소개된 가짜 공문 형식의 허위 경고야말로 오늘날 가짜 뉴스의 원조라 할 만하다).

도시전설 중에는 드물게나마 실화인 것도 있는데, 이 책의 제24장에서 저자가 "진짜" 도시전설로 소개한 내용이 그렇다. 당장 이 책을 작업하던 지난 1년여를 돌아보아도, 이른바 오줌 맥주부터 빈대 소동에 이르기까지 이 책에 소개된 도시전설과도 유사한 사건들이 실제로 벌어졌었으니, 어쩌면 향후에도 도시전설의 '신빙성'과 '진실성'을 입증해주는 현실 사례로서 한동안 회자되지 않을까 싶기도 하다.

2024년 봄
박중서

도시전설의 모든 것

초판 1쇄 인쇄 2024년 4월 18일
초판 1쇄 발행 2024년 5월 2일

지은이 얀 해럴드 브룬반드
옮긴이 박중서
펴낸이 최순영

출판2 본부장 박태근
스토리 독자 팀장 김소연
편집 김해지
디자인 김태수

펴낸곳 ㈜위즈덤하우스 **출판등록** 2000년 5월 23일 제13-1071호
주소 서울특별시 마포구 양화로 19 합정오피스빌딩 17층
전화 02) 2179-5600 **홈페이지** www.wisdomhouse.co.kr

ISBN 979-11-7171-179-6 03600